2016

한국 미술
작가 명감

韓國美術作家名鑑

The Comprehensive Bibliography of
Korean Fine Artists

한문서예

KOREAN FINE ARTS ASSOCIATION
사단법인 한국미술협회

한국미술 작가명감 발간에 즈음하여

 (사)한국미술협회가 수년 동안 기획하고 준비해온 한국미술 작가명감이 비로소 발간되었습니다. 한국미술 작가명감 편찬 과정에서 많은 어려움이 있었으나 미술인 여러분의 전폭적인 협조와 격려에 힘입어 3년여 만에 세상에 빛을 보게 되었습니다.

유구한 역사 아래 우리나라는 훌륭한 문화전통과 많은 인적자원을 보유하고 있습니다. 선조 미술인들의 남다른 열정과 뛰어난 예술혼으로 탄생한 수많은 문화유산들은 우리의 미래를 밝고 희망차게 만들어 가는 예술적 긍지인 동시에 명실상부 문화민족으로서의 자긍심을 느끼게 하는 원동력이 됩니다.

모든 것들이 빠르게 변화하고 있는 요즘입니다. 그리고 이러한 변화 한가운데 (사)한국미술협회가 있습니다. (사)한국미술협회는 1961년에 설립 이후 오늘에 이르기까지 한국 현대미술의 구심점으로서의 역할을 충실히 해왔습니다. 그것은 수많은 선배 작가들의 고군분투와 더불어 미술인 여러분의 열정적인 창작활동을 통해 가능하였으며, 그 결과 국내는 물론 국제적으로 한국미술의 위상을 높이며 눈부신 발전을 거듭하고 있습니다.

이번 한국미술 작가명감 발간은 이 같은 시대적 흐름을 선도하려는 의지 속에서 준비되었으며 위대한 우리의 문화전통을 계승하고, 현대 한국미술에 대한 범국민적 관심을 제고하는 동시에 한국미술이 새롭게 나아갈 방향을 제시하는 데 역점을 두고 진행되었습니다. 편찬 과정에서는 자료수집부터 발간까지의 전 과정이 방대하다보니 어려움도 있었지만 관련 전문가, 산하기관과 단체, 미술인들이 공동으로 참여하여 상세하고도 정확한 정보를 제공하기 위해 노력하였습니다.

또한 한국미술 작가명감은 우리나라의 미술계 원로작가를 비롯한 중진 및 신예작가를 총망라하여 인명사전 형식으로 편성되었으며 수많은 자료들을 일목요연하게 정리하였습니다. 이에 한국미술 작가명감은 현존하는 한국미술의 史料가 될 것이며, 미래의 후학들에게는 현대 한국미술의 역사서이자 교과서로서 영원히 살아있는 敎本이 될 것이라 확신합니다.

　한국미술 작가명감에는 약 5,200명의 작가들이 참여하여 수록 등재되었습니다. 그 구성체제는, 각 부문별로 구분하여 총 7권으로 구성되었으며, 각 권에는 해당 부문 작가의 작품과 함께 작가근영, 약력 등을 게재하였습니다. 제1권에는 한글서예·사경·전각, 제2권에는 한문서예, 제3권에는 문인화, 제4권에는 한국화, 제5권에는 서양화Ⅰ, 제6권에는 서양화Ⅱ·판화·디자인·조각, 제7권에는 전통미술(선묵화, 민화, 불화)·공예·서각·도예 작가를 수록하였습니다.

　수많은 선배 미술인들의 눈물과 땀으로 이루어진 오늘 '한국미술의 위상'은 우리 모두가 마음 모아 지켜나가야 할 소중한 가치 중 하나일 것입니다. 미술이 미술인들만을 위한 것이 아닌 대중을 위한 것으로 확대되어야 한다는 의지를 담아 시작된 한국미술 작가명감은 문화예술의 대중화에 기여하는 동시에 문화예술의 가치를 높여 대한민국의 위상을 높이는 원동력으로 작용할 것이며, 나아가 우리의 우수한 미술문화가 세계시장에서 국제경쟁력을 갖추고 관련 예술발전을 이끄는 기초가 되는데 일조할 것입니다.

　(사) 한국미술협회는 한국미술 작가 명감의 편찬을 우리에게 주어진 숭고한 임무로 생각하며 편찬에 임하였으며 편찬 과정 중 발생하는 조언과 비판 또한 성실히 수렴하고자 노력하였습니다. 최선을 다했으나 발견되는 부족한 부분에 대해서는 여러분들의 너그러운 양해 부탁드립니다.

　끝으로, 한국미술 작가명감이 단지 자료집으로만 활용되는데 그치지 않고, 미술인들의 홍보와 작품활동에 힘을 불어넣을 수 있는 자료로 활용되었으면 하는 바람이 간절합니다. 바쁜 업무에도 불구하고 고된 집필 작업에 참여하여 주신 편찬위원과 출품작가 제현, 그리고 자료협조 등을 통해 명감 발간에 성의를 다해주신 모든 분들의 노고에 감사드립니다.

2016년 7월
사단법인 한국미술협회 이사장　조 강 훈 근배

目 次

目次

目次

目 次

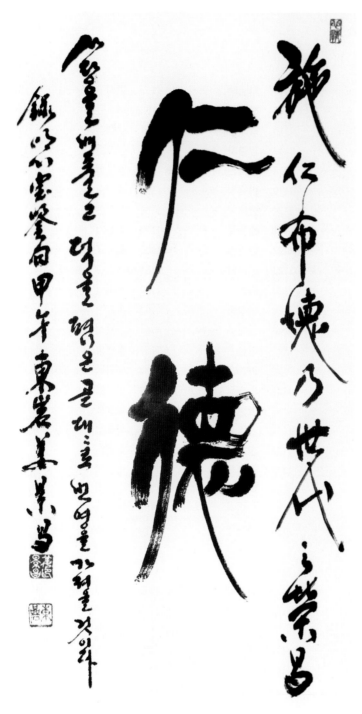

仁德 / 35×70cm

동암 강경창 / 東嵒 姜景昌

파리 국제난정필회서법초대전 / 서울 아
세아미술초대전 운영위원 / 한·중 수교
12주년기념 중국 산동성장 초대전 등 국
제교류전 다수 / 한국서예대표작가 초대
전 / 대한민국서예대전 초대작가, 심사 /
대한민국서예대전 미술대상전, 대상, 초
대작가 / 제주특별자치도서예대전 대상,
초대작가, 운영위원장, 심사위원 / 제주
북부예비검속희생자 원혼위령비 휘호 /
한국서예협회 제주특별자치도지회장,
자문위원 / 초등교장 정년퇴임, 대한민국
황조근정훈장 / 제주특별자치도 제주시
원노형7길 11, 101호 (노형동) / Mobile :
010-4188-7882

중석 강경훈 / 中石 姜京勳

제주도미술대전 대상, 초대작가 / 대한민국미술대전
서예부문 초대작가, 심사위원 역임 / 한국서화명인
대전 대상, 초대작가, 심사위원 역임 / 대한민국서예
문인화대전 심사위원 역임 / 원광대학교교육대학원
서예교육전공 졸업 / (사) 삼무서회 이사장 / 한국미
술협회서귀포지부장 / 대전대학교 서예디자인학과
외래교수 / 제주도 서귀포시 이어도로 253번길 38 /
Mobile : 010-3698-8049

窓外風鳴竹階前月掛茶
談空欲夜盡童子報晨鐘

乙未立春錄雲谷先生詩中石姜京勳

雲谷先生詩 / 35×135cm

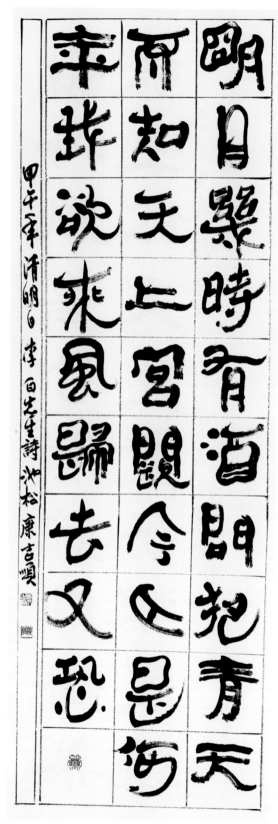

李白先生詩 明月 / 75×200cm

지송 강길순 / 池松 康吉順

대한민국미술전람회 초대작가 및 심사 / 한국서예
협회 회원 / 한국미술협회 종로미협회원 / 중국섬
서성미술관 100인초대전 서예출품 / 아세아20개
국미술초대전 서예출품 / 서울비엔날레 서예부문
출품 / 중국사천성미술관 개인초대전 / 마카오박
물관 초대전 / 각 단체전 서예초대전 출품 / (현)국
민예술협회 이사 / 서울특별시 강북구 삼양로123
길 17 (수유동) / Tel : 02-999-4152 / Mobile :
010-344-0855

우당 강길회 / 愚堂 姜吉會

한국미술협회 자문위원, (재)동방연서회 회원 / 동방
연서회 서법탐원회 이사, 운영위원, 감사, 편집위원
역임 / (현) 동방연서회 서법탐원회 수석 부회장, (사)
국제서법예술연합한국본부 회원 / 서예미술진흥협
회 집행위원장, 운영위원장, 심사위원, 초대작가회
수석 부회장, 이사, 한문위원장 역임 / 한국미술관 한
국서화초청전 (명가명문) 서예문인화 주최 / 한국신
맥회 부회장, 운영위원 / 중국 북경 은하화랑 초대 개
인전, 미국 뉴욕 맨하튼 첼시갤러리 초대전 / 국내, 해
외전 250여 회 전시, 미협 k-art 원로초대작가 / 세계
3대 인명사전 등재 / 미국 Marquis whos who(세계인
명사전) 2012에 한국인 서예문인화 최초 등재 / 영국
국제인명센터(IBC, International Biographical Center)
선정 Top 100 professionals 2012에 한국인 서예문인
화 최초 등재 / 미국인명정보기관(ABI, American Bi-
ographical Institute)에 한국인 서예문인화 최초 등재
/ 안전행정부 국가 DB 등재 / 여초서예관개관기념 국
제서법명가초대전 초대작가우당서화예술연구원, 서
예가, 문인화가, 전각가, 시인 / 인천광역시 남동구 방
축로 501 (간석동, 우성아파트) 3동 302호 / Tel :
032-433-3312 / Mobile : 010-4913-3318

夢覺燈前客意輕曉離孤館促鞭行
鷄呼墅店柝煙濕驢跨山蹊松露淸
橫漢疎星餘北斗殘月隱西城
隔林大吠知何霧渡盡溪橋一路平

圃隱先生詩 早行 愚堂 姜智云

圃隱先生詩 早行 / 70×200cm

15

權近詩 映湖樓 / 70×200cm

인당 강달영 / 仁堂 姜達英

대한민국서예전람회 초대작가 / 경기서예전람회 우수상 / 한국미술제 대상, 초대작가 / 홍재미술대전 초대작가 / 개인전 1회 (예술의 전당) / 석묵서학회전 출품 / 중화민국영춘휘호대회 참가 / 서울특별시 관악구 중앙길 49 (봉천동) / Mobile : 010-9904-7928

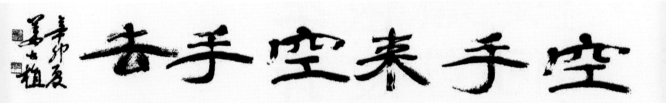

空手來空手去 / 125×25cm

원재 강대식 / 元哉 姜大植

일중 김충현 선생 서예 사사 / 아천 김영철 선생 문인화 사사 / 대한민국미술대전 초대작가 (서예, 문인화) / 서예문인화대전 운영위원 / 양천미술협회 서예분과 위원장 / 개인전 2회 (세종문화회관, 2010. 4), (양천문화회관 2015. 6) / 제19대 박근혜 대통령 취임 축필 휘호 (국민행복시대) / 제34회 대한민국미술대전 심사위원장 역임 / (현)원재서화실 운영 / 서울특별시 양천구 목동동로12길 13-1 (목동) 2층 / Tel : 2061-2233 / Mibile : 010-5441-8545

雜草牛行逕 浮雲鶻沒天
漸衰依瘦杖 獨立聽深泉
沙暖漁罾散 林風野蔓懸
清寧定何日 惆悵念沫丰

錄茶山先生詩獨立甲午春松巖姜大五

茶山先生詩 獨立

송암 강대오 / 松巖 姜大五

국제창작미술대전 은상1 특선2 / 새천
년서예문인화대전 특선 2회, 특별상 2
회, 입선 2 / 대한민국창작미술대전 특
선 2회, 입선 / 제4회 서예비엔날레 대
회장상 수상 / 한국서화협회 초대작가
/ 국가보훈문화예술협회 초대작가 / 관
악미협회원 문인화 분과위원 / 관악깃
발전 4회 출품 / 2013 500인부채전 출
품 신사임당상 수상 / 제52회 대현율곡
이이선생제경축휘호대회 심사위원 /
서울 관악구 삼성동 양지10길12 / Tel :
02-877-5505 / Mobile : 010-3273-
5505

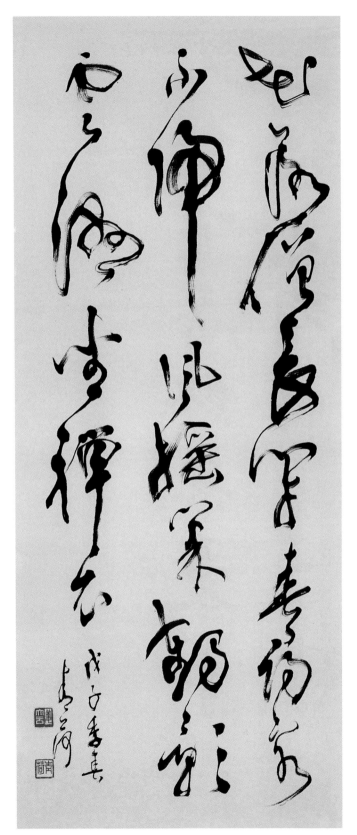

청하 강대운 / 靑荷 姜大云

日本國 兵庫縣 書道展 特選 / 東南亞 綜合
藝術大展 書藝部門 最優秀賞 / 大韓民國
書藝展覽會 大賞 / 前任大統領 및 現代書
藝家 100人 招待展 / 東亞細亞 筆墨精神
展 및 韓國書藝포럼 100人展 / 韓國書藝
精神展 및 서울書藝비엔날레展 / 大韓民
國 書藝展覽會 審査委員 및 韓國書家協
會 監事 歷任 / 書路會 名譽會長 / 松坡區
招待 書藝個人展 / 서울특별시 송파구 성
내천로55길 15 (마천동) / Tel : 02-406-
5332 / Mobile : 010-9020-5332

休靜禪師詩 過古寺 / 54×131cm

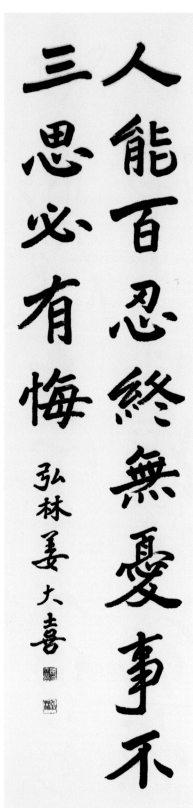

人能百忍 / 35×135cm

홍림 강대희 / 弘林 姜大喜

2012 전국노인서예대전 초대작가 / 2014
대한아카데미미술대전 초대작가 / 2014
전국소치미술대전 추천작가 / 2015 5.18
전국휘호대전 초대작가 / 광주광역시미
술대전 입선 4회, 특선 3회 / 어등미술대
전 입선 2회, 특선 3회 / 광주광역시 북구
대천로 160 우미1차아파트 102동 601호 /
Mobile : 010-7613-4177

동인 강만석 / 東仁 姜萬錫

대한민국문화예술대전 특선, 초대, 선비, 진사, 필지
작가상 수상 / 대한민국예술문화대전 입선, 초대, 선
비, 진사, 작가상 수상 / 대한민국가야미술대전 초대,
선비, 진사, 작가상 수상 / 대한민국문화예술협회 신
춘작가초대전 출품, 감사장 다수 및 인성지도사, 예
술치료지도사 자격 취득, 현 필지작가 / 대한민국아
카데미미술대전 오체상, 삼체상, 추천작가상, 찬조출
품 표창장 다수, 현 초대작가 / 대한민국국제기로미
술대전 특선 다수, 오체상 및 현재 대한민국기로미술
협회 초대작가, 부회장 / 대한노인회중앙회 회장상,
한호 석봉상 수상 / 한국서가협회 부산서예전람회 입
선 다수 / 한국미술협회 김해미술대전 입선 다수 / 한
국추사서화예술전국대전 입선 다수 및 특별상 수상 /
한국향토문화미술대전 추천작가상, 금상, 국회국토
교통위원장상 수상 / 경상남도 김해시 김해대로2415
번길 12 (부원동) 501호 / Tel : 055-314-2202 /
Mobile : 011-578-4881

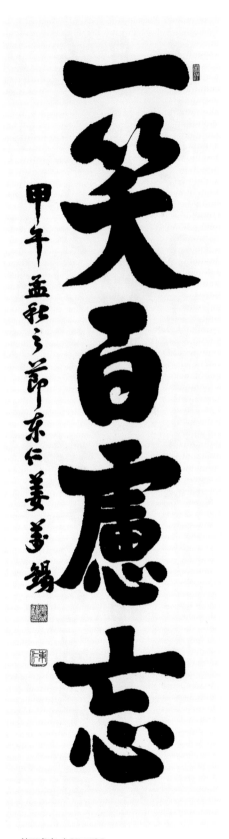

一笑百慮忘 / 35×135cm

雲畔搆精廬安禪四紀餘
無出山步筆絕入京書斤架
泉聲樂松糧日新珠境高吟
不老瞋目悟真如

孤雲先生詩新

惠石 姜美子

孤雲先生詩

혜석 강미자 / 惠石 姜美子

대한민국서예전람회 초대작가 / 한국미술제 초대작
가 / 해동서예문인화대전 대상, 초대작가 / 석묵회전
출품 / 한중문화교류전 참가 / 중화민국영춘휘호대
회 참가 / 서울특별시 영등포구 영등포로12길 7 (양평
동1가, 양평동한신아파트) 101-502 / Tel : 02-2675-
0818 / Mobile : 010-7388-1732

백암 강사현 / 白巖 姜思賢

한국서화작가협회 총재 (현) / 한국서도협회 자문위
원장 (현) / 국제서법연맹 자문위원 (현) / 갑자서화
고문 (현) / 일월서단 부회장 (현) / 생맥회 고문 (현)
/ 진묵서원 원장 (현) / 대한민국 서예문인화 원로총
연합회 상임회장 / 서울특별시 강남구 언주로30길 57
(도곡동, 타워팰리스) E동 3009호 / Mobile : 010-
8744-5642

菜根譚句 / 70×200cm

옥산 강선구 / 玉山 姜善球

제20회 대한민국미술대전 서예부문 대상 (2001, 한국미협) / 동방연서회 입회 (1978) / 고양미술협회 부지부장 역임 / 대한민국미술협회 초대작가 및 분과위원 / 전국한자교육추진총연합회 상임집행위원 / 동방서법탐원회 사무국장 역임 / 개인전 8회 (백악예원, 조선일보미술관, 고양아람누리 갤러리 누리, 예술의 전당 서예관) / 경기도 고양시 일산동구 정발산로82번길 10 (마두동, 정발마을7단지) 707동 301호 / Tel : 031-906-2205(書), 031-901-5412(自) / Mobile : 010-8738-5411

私淑齋 姜希孟先祖 詩 / 70×200cm

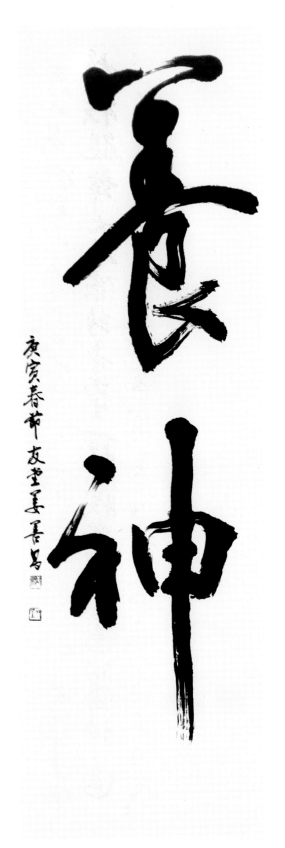

養神 / 70×200cm

여초 · 우당 강선창 / 與草 · 友堂 姜善昌

동양통신대 졸업, 연세대사회교육원 서예지도자 전문과정 2년 수료, 제주대 경영대학원 최고경영자과정 수료 / 한국미술협회 회원, 제주도지회 회원전 및 국제서예교류전, 제주특별자치도 미술대전 초대작가, 전 운영위원 / 제주특별자치도 서예학회 회원전 및 국제서예교류전, 제주특별자치도 학생휘호대회 심사위원장 / 전국추사서예대전 운영위원장, 진주강씨 은열공대종회 상임고문 겸 초대종사 연구위원장 / 북제주군 복지회관 서예강사, 제주특별자치도 서예학회 초대회장 / 광령초등학교 총동창회 초대회장, 국가공인 한자자격 1급 (검정회, 어문회) / 대한민국미술대전 서예부문 입선 2회, 대한민국전서예대전 우수상, 초대작가 / 전국추사서예대전 한문부문 대상, 초대작가, 제주특별자치도 미술대전 서예부문 대상 / 제주도휘호대회 우수상, 대상 / 연세대학교 총장 공로상 외 다수 / 저서 : 장지법과 직봉의 창작 연구 / 제주특별자치도 제주시 한림읍 한림로 654 / Tel : 064-796-8807 / Mobile : 010-3696-8670

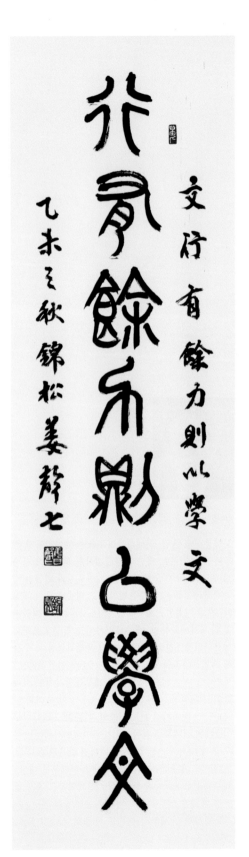

行有餘力 則以學文 / 35×135cm

금송 강성칠 / 錦松 姜聲七

(사)한국서도협회 초대작가 / (사)한국서가협회 초대
작가 / 한국예술문화협회 회장 역임 / (사)한국서도
협회 광주전남지부 공동회장 / 전남 강진군 강진읍 영
랑로 13-14 (평등리 176-25) / Tel : 061-433-3535
/ Mobile : 010-6796-0099

정목 강세환 / 丁木 姜世煥

대한민국서예대전 초대작가, 심사위원 역임 / 서울서
예대전 초대작가 / 국민예술협회 초대작가 / (사)한
국서예협회 서울지회 이사 / 남부서예협회 회장, 정
목서예원 원장 / 서울특별시 영등포구 버드나루로15
길 9 정목서예 / Tel : 02-2676-6611 / Mobile :
010-3380-0034

書藝人生 / 70×200cm

篆文茶儉惟德 공손하고검소하며오직덕을행한다

恭儉惟德(공검유덕) / 50×135cm

목천 강수남 / 牧川 姜守男

대한민국미술대전 서예부문 초대작가, 심사위
원 역임 / 전라남도미술대전 대상수상 (동)초대
작가, 운영위원, 심사위원 역임 / 전국무등미술
대전 초대작가 운영위원, 심사위원 역임 / 전국
소치미술대전 초대작가 운영위원, 심사위원장
역임 / 경상남도 미술대전 심사/ 대한민국 남농
미술대전 운영위원.심사위원 등 / 개인전 2회
(2004, 2009년) / 대한민국미술대전 서예초대
작가전, 국제서예가협회전 / 오늘의 한국미술
전 등 각종 초대, 그룹전 다수 / 송곡서예상, 목
포미술인의 상, 우하예술문화상, 한국문화예술
상, 한국예총 예술문화 공로상 등 수상 / 목포미
술협회 부지부장 역임, (현)한국미술협회 자문
위원 / 목천서예연구원장, 국립목포대학교 평
생교육원 서예전담 교수 / 전라남도 목포시 유
동로 42번길 10(목천서예연구원) / Tel : 061-
244-2443 / Mobile : 010-4604-2443

성재 강수진 / 誠哉 姜秀眞

대한민국서예대전 초대작가(한국미술협
회) / 광주광역시 서예대전 초대작가(한
국미술협회) / 대구매일신문 서예대전 초
대작가 / 전국서도민전 대상(부산일보사
주최) / 송곡서예상 수상 / 원광대학교
서예과 및 동대학원 졸업(석사) / 전북대
학교 인문학대학 중어중문학과 박사과정
수료 / 원광대, 우석대, 전북대 강사 역임
/ 한국미술협회, 국제서예가협회, 연우
회, 지선묵연회 회원 / (현)동덕여대 회화
과 서예강사, 금묵회 지도강사 / 서울특별
시 서초구 방배로 43길 30, 8동 1205호
(방배동, 방배삼호아파트) / Mobile :
010-2638-6251

소동파 시 / 70×210cm

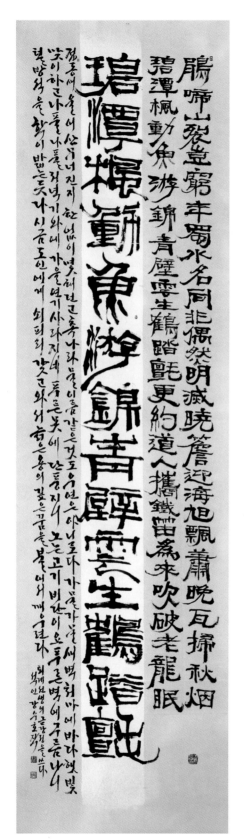

퇴계선생의 금강정 / 35×135cm

석인 강수호 / 石人 姜守鎬

원광대학교미술대학 서예과, 동 교육대학원 서예교육
전공 졸업 (교육학 석사) / 대한민국미술대전 서예부문
특선 2회, 입선 5회, 초대작가 / 전라북도미술대전 종합
대상 (문화관광부장관상), 초대작가 / 한국서예청년작
가전 3회 선발 (예술의 전당) / 원광대학교 서예과 강사
/ 한국전각학회 이사 / 한국미술협회 서예분과 이사 /
한국캘리그라피디자인협회 전라북도지회장 / 필 문자
디자인 연구소 대표, 동방서예학원장 / 한국미술협회
한국전각협회 진묵회원 / 전라북도 전주시 완산구 어진
길 122-6 (경원동1가) 동방서예학원 / Tel : 063-283-
3354 / Mobile : 010-6645-0045

임중 강순권 / 林中 康順權

서귀포관광호텔 이사 역임 / 대한민
국서예문인화원로총연합회 초대작
가 / 한국서도협회 초대작가 / 한국
서화작가협회 부회장, 초대작가 / 해
동서예학회 초대작가 / 대한민국서
예문인화대전 초대작가 / 대한민국
명인미술대전 초대작가 / 한국국제
서법연맹 이사 / 해동연묵회 회장 역
임, 노원서예협회 고문 / 한중명가서
예교류전(중국섬서성서법가협) / 한
국서가협회, 한국서도협회, 한국서
화작가협회 회원 / 서울특별시 노원
구 노원로 569, 1동 604호 (상계동,
임광아파트) / Tel : 02-935-3412 /
Mobile : 010-5331-3030

林亭秋已晚
騷客意多窮
遠水連天碧
霜楓向日紅
山吐孤輪月
江含萬里風
塞鴻何處去
玄聲斷雲中

壬辰春錄花石亭韻
林中 康順權

花石亭 / 70×135cm

惠蘭為佩芰荷衣迹
混澳樵息世機萬事
不求溫飽外小橋閣
坐對朝暉

錄象村先生詩
守真姜永柱

申欽 촌거즉사 / 70×135cm

수진 강영주 / 守眞 姜永柱

대한민국서예대전 초대작가 / 경기 성남
시 분당구 내정로 166번길 42, 125동
506호 (수내동 파크타운삼익아파트) /
Tel : 031-712-1140 / Mobile : 010-
8749-0342

창혜 강영화 / 創惠 姜英華

개인전 (서울, 광주) 부스전 (서울, 광주) / 대한민국
미술대전 서예부문 초대작가 / 대한민국서예대전 (서
협) 문인화부문 초대작가 / 대한민국문인화대전 초대
작가 / 전남, 무등미전 서예부 초대작가 / 광주, 전남
미전 문인화부 초대작가 / 전남도전, 광주시전 심사
위원 역임 / 한국미협, 서협, 문인화협회 회원 / 광주
전남여류서예가회, 국제서예가협회, 연우회원 / 광주
시 서구 내방로 430 삼익아파트 1동 509호 / Tel :
062-362-4508 / Mobile : 010-2802-4477

다산선생 시 / 70×200cm

33

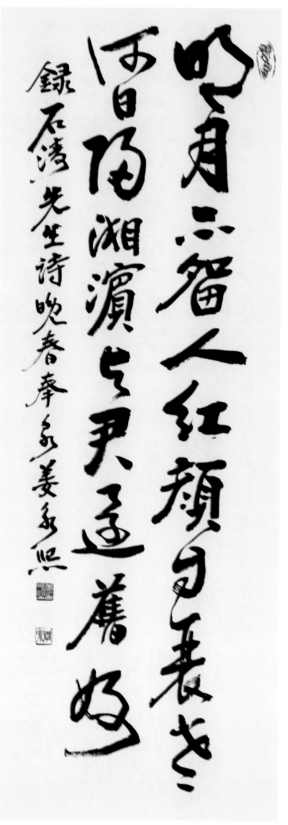

石濤 先生 詩

봉천 강영희 / 奉泉 姜永熙

김제벽골미술전 초대작가 / 정읍사서예대전 초대
작가 / 대한서화예술대전 초대작가 / 한국미술협
회 회원 / 우농문화재단 이사 / 경상북도 경산시 성
암로21길 69, 111동 1201호 / Tel : 053-818-3808
/ Mobile : 010-5087-8067

戸庭無塵雜
虚室有餘閑

甲午初冬 智園 姜禮心

지원 강예심 / 智園 姜禮心

대한민국서예대전 입선 / 전라남도미
술대전 추천작가 / 대한민국남농미술
대전 초대작가 / 대한민국서법예술대
전 초대작가 / 전국소치미술대전 추천
작가 / 전라남도 진도군 진도읍 동외4
길 61 / Mobile : 010-2681-2663

戸庭虚室 / 70×137cm

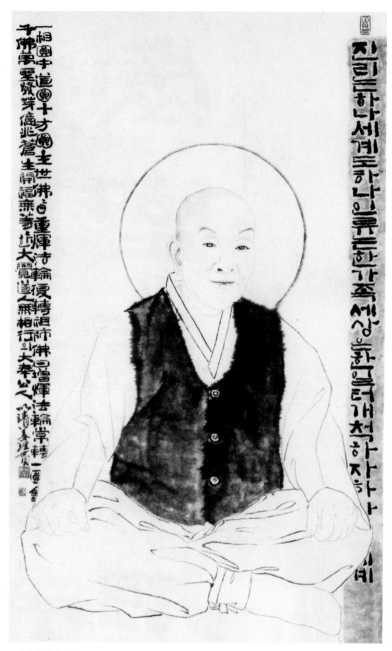

大山宗師法門 / 57×96cm

이정 강이관 / 以靖 姜理貫

대한민국서예대전 초대작가 / 경남서예대전 초대작가 / 현대서예문인화 초대작가 / 경남MBC여성휘호
초대작가 및 심사, 운영위원 / (사)한국서예협회 경상남도지회 부지회장, 김해지부 지부장(현) / 경상남
도 김해시 장유면 계동로102번길 17 − 31 상가동 303호 / Tel : 055−903−0169 / Mobile : 010−7550−
0169

36

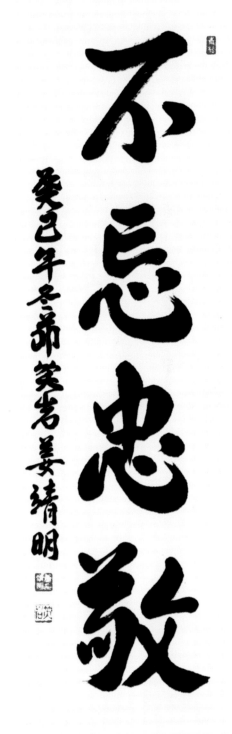

소암 강정명 / 笑岩 姜靖明

세계평화미술대전 추천작가 / 한국예술문화협회 초
대작가 / 세계평화미술대전 추천작가 / 대한민국열
린서예문인화 초대작가 / 국토해양미술제 최우수상
/ 한국예술문화협회 초대작가상 / 국제미술대전 최
우수상 / 대한민국무궁화미술대전 대상 / 제41회 국
제공모전일전 일본 외무대신상 / 세계평화미술대전
초대작가 / 서울특별시 성북구 인촌로2길 37 (보문동
4가) 102-1004 / Mobile : 010-8938-7462

不忘忠敬 / 35×135cm

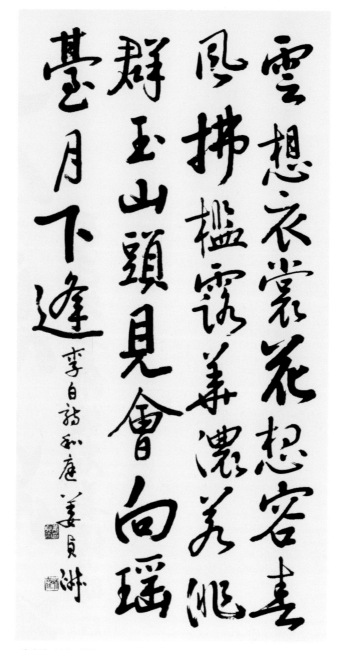

李白詩 / 70×135cm

화정 강정숙 / 和庭 姜貞淑

대한민국서예전람회 입선 3회 / 경기도서예전람회 입선 / 대한민국해동서예문인화대전 입선, 특선 / 한국미술제 입선, 특선 / 한중일 초대전 출품 / 관악문화예술인협회 서예분과위원장 / 서울시 관악구 관악로30길 27 (봉천동, 관악푸르지오1단지아파트) 103-1306 / Mobile : 010-4719-6306

禽聲依竹自然樂
風吹過松無限清

乙未白露節 友伴 姜鍾錫

우반 강종석 / 友伴 姜鍾錫

(사)한국서도협회 초대작가 / 국제 서법연맹
이사 / (사)한국서도협회 심사위원 역임 / (사)
한국서도협회 서울지회 상임이사 / 서울특별
시 중랑구 면목로92가길 24 / Tel : 02-432-
3803 / Mobile : 010-8703-3803

禽聲依竹 / 70×200cm

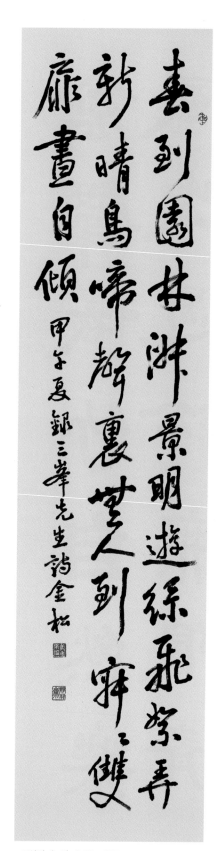

三峰先生 詩 / 32×135cm

금송 · 참결 강중래(범식) / 金松 姜重來(範植)

충청남도 논산 출생 / 충남중, 보문고 졸업, 공주교육대학, 한국
방송통신대학 경영학과 졸업 / 동국대학교 교육대학원졸업 교
육학석사(상담교육전공) / 대전대학교대학원 박사과정 졸업 미
학박사(서예미학전공) / (사)한국서화예술협회 초대작가 / 개
인전 2회 / 일본 동경 Zen전 우수상 / 대전광역시미술대전 서예
부문 최우수상 / 세계유산대회국제서화 대찬전 출품 / 한 ·
중 · 일 교류전 출품 11회 / 世界遺産大會 國際書畵大讚展 出品
(中國) / 옥조근정훈장 / 대전광역시 대덕구 계족산로36번길 73
(송촌동) / Mobile : 010-9244-0001

형강 강현주 / 馨康 姜炫朱

제2회 지방행정공무원서예전 장려상 / 제4회 대한민
국아카데미미술대전 특선 / 제3~6회 광주광역시서가
협회 서예대전 특선 / 광주광역시서가협회 서예 추천
작가 / 제5회 한국서가협회 전라남도서예전람회 특
선 / 제15~22회 대한민국서예전람회 입선 / 제
41,45~48,50회 전라남도미술대전 서예 입선 / 광주광
역시서가협회 서예 초대작가 / 제19회 대한민국아카
데미 미술대전 서예 우수상 / 제49회 전라남도미술대
전 서예 특선 / 전라남도 강진군 강진읍 사의재길 28
/ Tel : 061-433-3767 / Mobile : 010-3611-3767

靜觀齋 李端相先生詩 暮春宿光陵奉先寺 / 70×200cm

41

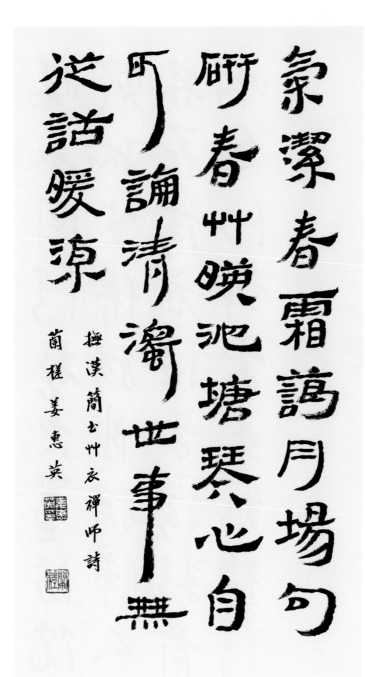

氣潔春霜蔦月場句
研春卅暎池塘琴心自
叮論清濁世事無
從話暖涼

撫漢簡士卅衣禪師詩

蘭槎 姜惠英

艸衣禪師詩 / 37×68cm

난사 강혜영 / 蘭槎 姜惠英

대한민국미술대전 이사 및 심사위원
역임 / 국제서법예술연합 한국본부
이사 / (사)국제여성 한문서법학회 이
사 / 삼청시사 사무국장 역임 / 동덕
여자대학교 강사 역임 / 서법탐원 최
고과정 수료 / 서울특별시 서초구 방
배로26길 6 임정서예 / Tel : 02-
536-1253 / Mobile : 010-5283-
6510

수암 강희룡 / 水庵 康熙龍

한국서가협회 초대작가 (제11기) / 대한민국
서예전람회 심사 역임 / 계명대학교 예술대학
원졸업 (서예전공) / 개인전 3회 / 계명대학교
미술대학 서예과 외래교수 (역) / 경북 포항시
북구 양학천로 36-2 대영상가 가-205호 /
Mobile : 010-6414-7707

道德經 45章

雲畔構精廬安禪四紀餘
筇無出山步筆絕入京書
竹架泉聲聒松欞日影疏
境高吟不盡瞑目悟真如

崔致遠先生詩 / 70×143cm

故 청암 고 강 / 靑菴 高崗

국립현대미술관 초대작가 / 국제서법예술
연합 한국본부 고문 / 국회의원 서도회 지
도교수 / 한국미술협회 고문 / 국제서예가
협회 고문 / 대한민국미술대전 초대작가 /
대한민국서예문인화원로총연합회 고문 /
서울특별시 은평구 역말로 128-1 (대조동)
/ Tel : 02-354-5522 / Mobile : 010-
5238-5521

錄東波句

溪聲便是廣長舌
山色豈非清淨身

白華山房 白山 高光夫

백산 · 금오 고광부 / 白山 · 金烏 高光夫

(사)한국서도협회 중앙위원 / 추풍령 사랑회 서예지도 /
충청서도협회 운영위원 / 충청서도협회 심사위원 / 황
간면 주민자치센타 서예지도 / 상촌면 주민자치센타 서
예지도 / 충북 영동군 황간면 우매리 백화산로 409 /
Tel : 043-742-3010 / Mobile : 010-4658-0099

溪聲便是

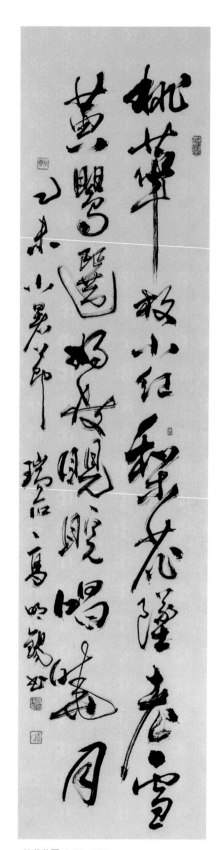

桃華黃鸎 / 35×137cm

故 서석 고명석 / 瑞石 高明錫

한국서예미술진흥협회 회장, 이사장 / 추사탄신기념
전국서예대전 운영위원장 / 대한민국서예미술공모
대전 심사, 운영위원장 / 고려대학교 서예문인화 최
고과정 초빙교수 / 경기도 용인시 수지구 이종무로128
번길 34-18 (고기동) / Mobile : 010-9213-6584

双吾継跡接三州銀鱗登座新釀熟
滿載洛江古渡頭文墨連袊共此遊
赤壁繁華春萬古壬戌餘情知孰有
蘇仙勝會月千秋少焉是夜滌塵愁

其三 一九三五年度東光詩泛舟洺東江 慧侊 高明煥

초연 고명환 / 慧侊 高明煥

전국서화인예술인협회 초대작가 / 대한민
국미술협회 초대작가 / 울산광역시 중구 내
황12길 7-1(반구동) / Tel : 052-292-8996
/ Mobile : 010-2866-8996

洛東江 / 70×200cm

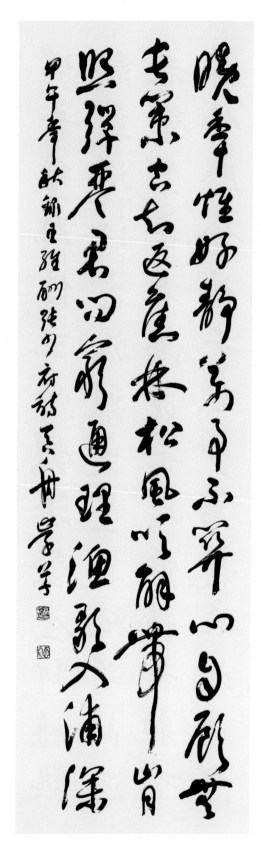

晚年惟好靜 萬事不關心 自顧無長策 空知返舊林 松風吹解帶 山月照彈琴 君問窮通理 漁歌入浦深

甲午年秋 節王維酬張少府詩 吞舟學人

탄주 고범도 / 吞舟 高範道

대한민국서예대전 초대작가 / 세계서예전북비엔날
레 본전시 초대 / 미아 MBC문화센터 출강 / 수서신바
람대학 출강 / (사)한국서예협회 서울지회 감사 / 경
기 수원시 팔달구 장다리로 310(인계동) 다래빌딩 3층
/ Mobile : 010-3374-1005

王維詩 張少府 / 70×200cm

수암 고병욱 / 壽巖 高炳旭

1946년 충청남도 금산 출생 / 조국통일염원전(개인전) / 대한민국미술전람회 운영 및 심사위원 / 사)국민예술협회 초대작가 / 사)세계평화미술대전 초대작가 / 미국 캘리포니아주립대학교 한자서법교육 참가 / 미주한인서예협회전 초대출품 / 한미동맹50주년 기념전 / 프랑스파리 초대전 / 독일 프랑크푸르트 특별초대전 / 현장휘호 : 국방대학교 충무관(조국통일 세계평화), 육군사관학교 을지강당(조국통일) / 작품소장 : 한국안보통일연구원, 대한민국국방대학교(감사장), 대한민국육군사관학교(감사장) / 현) 한국안보통일연구원 자문위원, 사)국민예술협회 상임부회장, 아리수문화예술단 고문 / 경기도 고양시 덕양구 서오릉로532번길 55 (용두동) / Mobile : 010-6351-1521

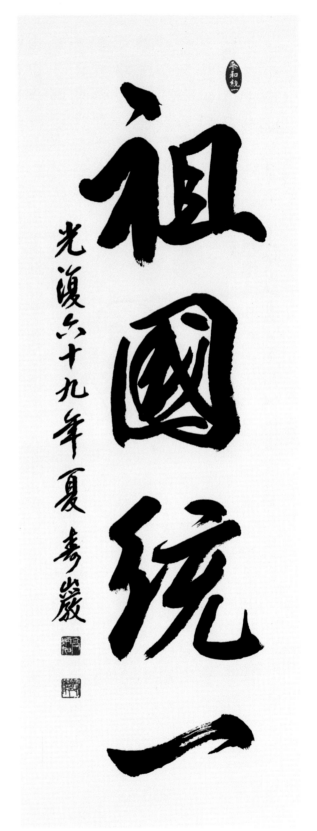

祖國統一 / 38×140cm

甲骨文 般若心經 / 70×135cm

일현 고상준 / 一玄 高相俊

대한민국서예대전 초대작가 및 심사위원 역임 / 경상남도서예대전 초대작가 및 심사위원 역임 / 전국서도민전(부산일보) 초대작가 및 심사위원 역임 / 남도서예문인화대전 초대작가 및 심사위원 역임 / 사천시문화상 수상(2004) / 수협중앙회 22년 근무 (1998 명예퇴직) / 국가유공자(상이군경) / 경상남도 사천시 문선1길 45, 1동 305호 (벌리동, 중앙가든맨션) / Tel : 055-833-9139 / Mobile : 010-4232-9139

惟學遜志務时敏
厥脩乃末允懷于
茲道積于厥躬惟
敳学半念終始典
于学厥德脩罔覺

書經說命下句節 / 50×70cm

성재 고선곤 / 誠齋 高先坤

성균관대학교 경영대학원 수료 / 대한민국원로작가초대전 출품(미협) / 대한민국휘호대회 교육부장관상 수상 / 한국미술문화대상전 초대작가 / 제3회 한국서화예술대전 심사위원 / 대한민국통일미술대전 초대작가, 심사위원 / 대한민국휘호대회 심사위원 역임 / 한국학원총연합회 지도자상 / 한국서예학원 원장 / 성재문인화서예원 원장 / 충북 보은군 내북면 남부로 6225-148 / Tel : 043-544-0806 / Mobile : 010-3393-7724

춘강 고순재 / 春岡 高順在

일중 김충현 선생 사사 (47~48년) / 강원도교원미전 (제1회) 금상 (71년) / 개인전 2회 (74~75년) / 강원서 예상(89년) / 고등학교 교장 정년퇴임 (92년) / 강릉 예술인상 (2009년) / 아트페어 프랑스 파리전 (2010 년) / 강릉평생교육 정보관 서예강사 17년간 (94~2011년) / 한국미술협회 서예분과 회원 / 한국미 술협회 강릉지회 고문 / 강원도 강릉시 남강초교2길 43 (송정동, 고려2차아파트) 405호 / Tel : 033-652- 0093 / Mobile : 011-372-0112

李奎報詩 夏日卽事 / 45×135cm

동산 고영진 / 東山 高榮辰

한국미술협회 초대작가 (서예) / 한국서가협회 초대작가 (서예) / 제주도미술대전 (대상), 초대작가, 대한민국서예아카데미 초대작가 / 해동서예문인화대전 종합대상(국회의장상), 초대작가 / 대한민국통일미술대전 (국무총리상) / 한국미술협회 제주도지회원(서예분과), 제주특별자치도 서예가협회 부이사장 / 세한대학교대학원미술학과 (서예전공) 석사 졸업 / 개인전 및 국내 국외 교류전 다수 / 한국서가협회 심사위원 역임, 서예공모전 심사 및 운영위원 다수 / 제주특별자치도청 근무 / 제주특별자치도 제주시 정든로5길 20 (이도이동) / Tel : 064-757-2018 / Mobile : 010-3694-8686

계임선생 시 매화 / 45×210cm

明心寶鑑句 / 50×60cm

초전 고인희 / 艸田 高仁喜

부산여자대학교 졸업 / 대한서화예술협회 초대작가 / 정읍사 전국서예대전 초대작가 / 관설당 전국서예
대전 추천작가 / 우농문화재단 회장 역임 / 부산광역시 강서구 경전철로24번길 63 (대저2동) / Mobile :
010-4857-4577

예온 고임순 / 珍岸 高琳順

이화여자대학교 대학원 국문과 졸업, 동대학 강사 역임 (1976~1999) / 대한민국미술대전 입선 2회 (1982, 1986) / 대한민국서예전람회 입선 9회 (1995~2002) / 대한민국서예문인화 입선, 특선, 삼체상 수상 (2008) / 일본서전 (中島司有) 출품, 전 일본신문사상 수상 (1982) / 해정 박태준 (초서), 일중 김충현 (예서), 학정 이돈흥 (행서) 사사 / 상균서화전 (1995~1999), 연우회원전 (1996~2002) 출품 / 서화개인전 12회 (1982~2013), 해외교류전 15회 (1982~2000) / (현)미술협회 회원, 서예문인화 초대작가, 양덕 연묵회 회장 / 서울시 마포구 마포대로 115-8, 105동 602호 (공덕동 삼성레미안 공덕1차아파트) / Tel : 02-703-2224 / Mobile : 010-2686-2224

行盡林中路時四浦口船水環
千里地山隨一涯天白日孤槎窮
青雲上影儔歸來多盛物
醉墨滿江煙

錄文敬公詩珍岸高琳順

高兆基詩 珍島江亭 / 70×200cm

55

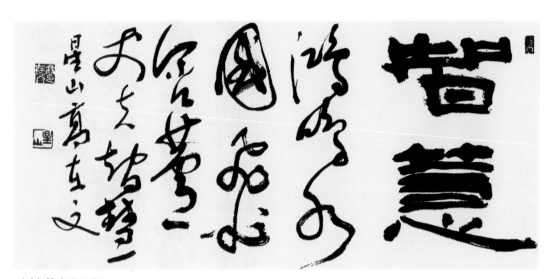

丈夫智慧 / 135×35cm

성산 고재문 / 星山 高在文

대한민국서예전람회 초대작가 및 심사위원 역임 / 광주광역시미술대전 초대작가 및 심사위원 역임 / 전라남도미술대전 초대작가 및 심사위원 역임 / 전국무등미술대전 운영위원 역임 / 광주광역시미술협회 부회장 역임 / 개인전 (메트로갤러리) / 일본 가고시마 초대전, 한중일 초대전(광주예총) / 한국회화특별초대전, 대한민국서예초대작가전(한국서예박물관), 한국미술협회전, 대한민국아트페스티발전(한국미협), 광주미협전, 한국화실사회전, 필우회전 / 광주광역시 남구 군분로65번길 4-3 (월산동) / Tel : 062-362-6755 / Mobile : 010-9061-7468

화진 고정순 / 和眞 高正順

전라남도미술대전 초대작가 / 광주광역시미술대전 추천작가 / 무등미술대전 초대작가 / 무등미술대전 대상 / 한국미술협회 회원 / 광주광역시 서구 군분로 193-1 / Tel : 062-364-5880 / Mobile : 010-7320-5880

登止觀寺西峰 / 70×200cm

興逐時來芳草中撤履閒行
野鳥忘機時作伴景與心會
落花下披襟兀坐白雲無語
漫相留 錄菜根譚句癸亥年友曉潭 高昌富

菜根譚句 / 70×200cm

효담 고창부 / 曉潭 高昌富

대한민국미술대전 서예부문 특별상 수상 / 대한민국
미술대전 서예부문 초대작가 / 세계서법문화예술대
전 대상 수상 (대한민국 국회의장상) / 중국 북경 진
부주석 초청전시 및 서예연합 시찰 / 동아문화예술대
회 우수상 수상 / 제주특별자치도 서예문인화총연합
회 원로작가상 수상 / 제주도 정연회장 / 제주특별자
치도 서예가협회 고문 / 국서련 제주지회 고문 / 제주
특별자치도 서예문인화총연합회 고문 / 제주특별자
치도 제주시 관덕로 34-1 (삼도이동) / Tel : 064-
758-9133 / Mobile : 010-6397-1199

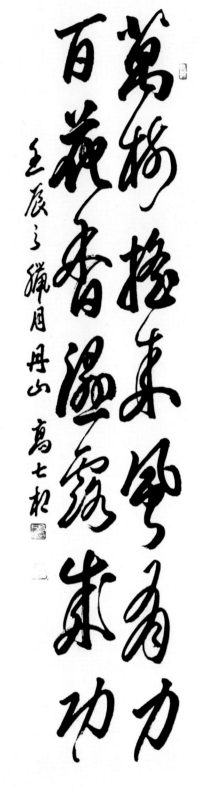

단산 고칠상 / 丹山 高七相

대한민국서예전람회 입선 / 대한민국서화예술대전
입선, 특선, 초대작가 / 고려대 교육대학원 서예최고
위과정 수료 / 서울특별시 동작구 동작대로15길 30
(사당동) / Mobile : 010-3290-5342

萬樹搖來 / 35×135cm

沈石田安居歌 / 45×160cm

풍헌 고하윤 / 豊軒 高河潤

한국서가협회 초대작가 및 심사위원 역임 / 호남미술대
전 초대작가, 심사위원, 현 고문 / 대한민국미술전람회
심사위원 역임 / 정수서화미술대전 초대작가 / 대한민
국서도대전 초대작가 / 서가협강원지회 고문, 한국서예
미술 강원도지회장 / 근역서가회 회원, 서예문인화 총
연합회 이사 / 강원도문화상 수상, 녹조근정훈장 수훈 /
대한민국기록문화 대상 / 2014 올해의 존경받는 인물
대상 / 대한민국을 이끄는 혁신리더 대상 / 2015 베스트
이노베이션 기업브랜드 문화예술부문 베스트상 / 대한
민국최다병풍서 인증서 획득 (1,335질 기록 갱신) / 대
한민국 가장 긴 병풍 인증서 획득 (140폭) / 2015 대한민
국의 서예가 대상 / 2015 대한민국 예술인 대상 / 강원도
정선군 정선읍 봉양2길 16 / Tel : 033-562-8707 /
Mobile : 010-9650-8707

朝騰夜虹
鑪紅榻撫
炭爹荤紫
炭軟焰奢苜

墨場寶鑑句 / 65×57cm

석당 공병찬 / 石堂 孔炳贊

대한민국미술대전 서예분과 이사 / 국제서법연합회 영남지회 회장 / 대한민국미술대전 우수상 초대작가 / 대한민국서도협회 특선, 우수상 / 대한민국통일미술대전 특선, 대상(국무총리상) 수상 / 월간서예 서예대전 특선 4회, 삼체상 수상 / 성산미술대전 특선 4회, 우수상 수상 / 경상남도미술대전 특선 4회, 우수상 수상 / 전국휘호대회, 경기미술대전, 경남미술대전, 성산미술대전, 행주미술대전, 서도민전 심사 / 개인전 및 한.일 친선 10주년기념 교류전 / 경상남도 창녕군 창녕읍 옥천리 900-6 / Tel : 055-294-0096 / Mobile : 010-3568-9287

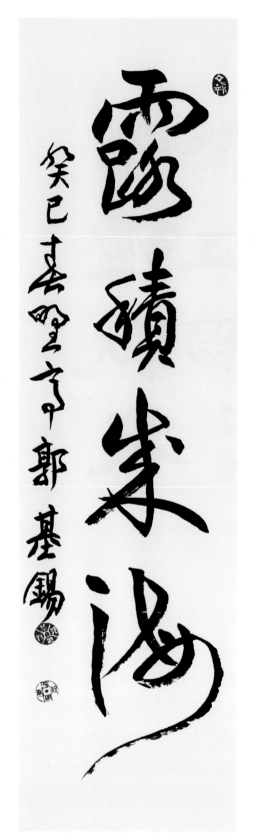

露積成海 / 35×135cm

야정 곽기석 / 野亭 郭基錫

대한민국미술대전 초대작가 / 전라남도미술대전 추천작가 / 광주광역시미술대전 추천작가 / 대한민국미술협회 / 한.중 교류전 / 통일미술대전 특선, 입선 / 무등미술대전 특선, 입선 / 5.18 전국휘호대회 특선, 입선 / (현)심재서예연구원 연지회장 / 광주광역시 북구 평교로 45, 302동 1105호 (문흥동, 대주2차아파트) / Tel : 062-265-1758 / Mobile : 010-7150-1758

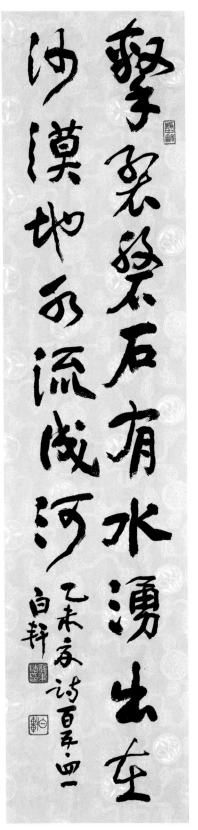

백헌 곽동세 / 白軒 郭東洗

고려대학교 사회교육원 서예전공 / 동아미술제 입선,
한국서가협회 입선 / 대한민국미술전람회(미협) 입
선 3회 / 국민예술협회 특선 3회 / 대한민국명인대전
초대삭가 / 아카데미 초대작가 / 대한민국서예문인화
원로총연합회 초대작가 / 전국한자추진 총연합회 지
도위원 / 한국 한자교육 진흥회 한자사범 / 종로 미술
협회 초대작가 / 서울특별시 관악구 봉천로23나길
53(보라매동 953-19) / Tel : 02-873-7707 / Mobile :
010-3032-7799

詩篇 105篇句 / 35×135cm

63

忘憂堂詩 慢成 / 70×210cm

소우 곽성문 / 小憂 郭成文

한국서가협회 2002년 제10회 대한민국서예전람회 대상 / 한국서가협회 2003년 역대수상작가 초대전 출품 (행, 초) / 2005년 11월 서예교육정상화를 위한 대공청회를 국회의원회관 대강당에서 주최 / 함산 정제 도선생 사사 / 2004~2008 제17대 국회의원 (대구 중남구) / 2014.9~ 한국방송광고진흥공사 사장 / 서울시 서초구 사임당로 130, 신동아아파트 8동 1008호 / Tel : 02-522-0266 / Mobile : 010-7256-0200

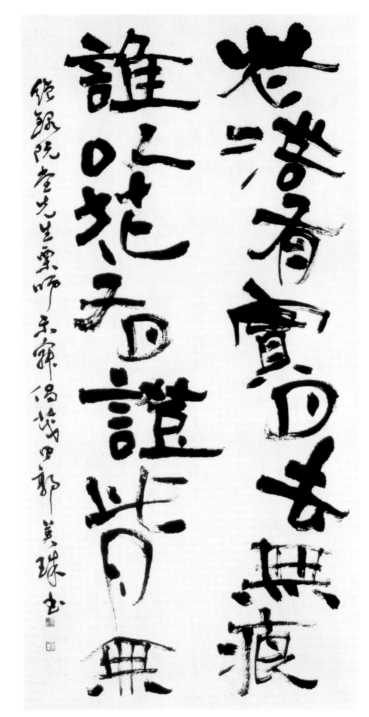

阮堂 先生 詩 / 70×135cm

무전 곽영주 / 茂田 郭英珠

대한민국서예대전 초대작가, 전남미
술대전 초대작가 및 심사위원 역임 /
5.18 전국휘호대회 운영 및 심사위원
역임 / 대한민국서예문인화대전, 광
주광역시미술대전 초대작가 / 세계
서예전북비엔날레 초대 / 독일 · 한
국 묵향초대전, 몽골 울란바토르초
대전 / 광주광역시 북구 면앙로31번길
10, 108동 1209호 (문흥동, 우산주공
2차아파트) / Tel : 062-263-2142 /
Mobile : 010-9616-2142

兄弟須吾輩 相看各白頭

我同曾作弟 君亦有先兄

우리형님 얼굴을 누굴 닮았나
아버님 생각날 때면 형님을 보았지
이제 형님 그리울 때 누굴 보아야 하나
두건 쓰고 도포입고 냇물에 비추어 보네

燕巖憶先兄 / 60×70cm

인당 곽종권 / 仁堂 郭鍾權

경상남도미술대전 초대작가, 운영위원
역임 / 경남미술대전, 개천예술제, 물
레방아축제, 성산미술대전, KBS휘호
대회 등 심사 / 국제전각학회교류전(북
경,항주,서울), 전각협회인품1호~12호
(2004~2015) 출품 / 대한민국미술대전
입선 다수 / 한국미술협회 거창지부장
역임 / 한국예총거창지부 회장 역임 /
(현)한국미협, 한국전각협회, 경남서단,
아림예술제 수석부위원장 / 경남 거창
군 거창읍 강변로 9길 41 신흥아파트
102동 504호 / Tel : 055-945-2740
/ Mobile : 010-9611-2740

청담 곽준표 / 靑潭 郭俊杓

1970~1980 서울시 공무원 / 1980~1985 한일건설(주)
근무 / 1985~2009 낭창물산(주) 전무이사 / 기로미
술협회 초대작가 / 성균관유도협회 초대작가 / 한국
전통서예대전 특선 1회, 입선 / 한국민족서예대전 특
선 1회, 입선 / 의암 유인석 휘호대회 입선 / 영등포
문화원 휘호대회 우수상 / 경기도서화대전 서각 입
선 / 서울특별시 영등포구 영신로 191, 103동 1903호
(당산동3가, 동부센트레빌) / Tel : 02-874-0184 /
Mobile : 010-5292-0184

退溪先生詩 / 35×135cm

富貴有爭難下手
林宗無禁可安身

讀書當日志經綸晚歲還甘顏氏貧富
貴有爭難下手林宗無禁可安身

錄徐敬德先生詩乙未新春具敬子

徐敬德先生詩 / 70×135cm

청연 구경자 / 靑硯 具敬子

(사)한국서도협회 초대작가, 심사 /
경기서도 대상, 충청서도 초대작가,
심사 / 충남서예대전 대상, 초대작가,
심사 / 서예한마당휘호대회 우수상,
초대작가 / 추사추모휘호대회 초대작
가 / 충남 공주시 유구읍 남방1길 25-
1 / Tel : 041-841-2058 / Mobile :
010-6218-2058

내유 구상녀 / 來幽 具相女

(사)한국서도협회 초대작가(2016) / 제19회 대한
민국서도대전 특선 / 제20회 대한민국서도대전 삼
체상 / 제25회 수원시여성기예대회 우수상 / 한·
중 교류전(제남) 참가 / 경기도 수원시 영통구 덕영
대로1484번길 21 (망포동, 그대가 프리미어) 105동
901호 / Tel : 031-238-2193 / Mobile : 010-
8998-3310

나의 목자시니

내가 부족함이 없으리로다 그가 나를 푸른

초장에 누이시며 잔잔한 물가로

인도하시는도다 시편이십삼편일절에서 유

詩篇 23篇句 / 70×135cm

69

夫大人者興天地合其德興日
月合其明興四時合其序興鬼
神合其吉凶先天而天
弗違後天而奉天時天且弗
違而况於人乎况於鬼神乎

甲申春 周易上經重天乾句 一友 具信孝

周易上經重天乾句 / 35×70cm

일우 구신효 / 一友 具信孝

한국미술협회 회원 / 부산미술협회 회원 / 대
한민국공무원미술협회 회원 / 국제서법예술연
합 한국본부 및 영호남지역회원 / 한국서예전
람회 회원 / 공무원미술대전 초대작가 / 부산
미술대전 초대작가 / 한국서예전람회 초대작
가 / 현)좌동초등학교 근무 / 부산광역시 해운
대구 달맞이길 43, 1702호 (중동) / Mobile :
010-4554-1178

장곡 구자훈 / 長谷 具滋薰

경기도 하남시 미술협회 미술대전 입선 4회 / 경기도
광주시 광주문화원 서예전 4회 입선, 장려상 / 전라도
광주 노인 서예전 1회 입선 / 강원도 운곡서예전 입선
1회, 특선 1회 / 대한민국아카데미미술협회 은상 1회,
금상 1회 / 대한민국아카데미미술협회 삼체상 2회 /
경기도 하남시 덕산로 50, 502동 704호 (덕풍동, 한
솔리치빌아파트5단지) / Mobile : 010-7937-0254

神策究天文妙算窮地理
戰勝功旣高知足願云止

壬辰初秋歸乙支文德將軍詩 長谷 具滋薰

乙支文德 將軍詩 / 35×135cm

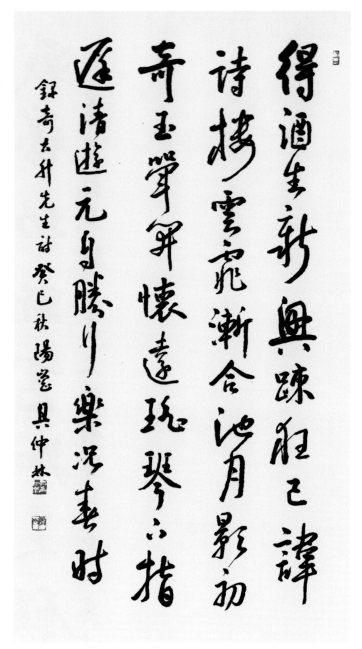

得酒生新興 疎狂已諱
詩樓雲寵漸合池月影初
寄玉箏寒懷遠琤琴六指
遙清遊元身勝川樂況春時

錄奇大升先生詩 癸巳秋 陽崗 具仲林

奇大升 先生詩 / 50×70cm

양강 구중림 / 陽崗 具仲林

1944. 5. 1~ 1967. 2. 28. 초중등학교 교사 근무 / 1967. 3. 1~ 1972. 2. 28. 중등학교 교감 근무 / 1972. 3. 1~ 1991. 2. 23. 중등학교 교장 근무 / 1992. 11. 23. 대한민국서예대전 입선 / 1997. 5. 22. 광주시전 추천 작가 지정 / 2001. 8. 14. 무등미술대전 추천작가 지정 / 2002. 9. 5. 광주시전 초대작가 지정 / 2007. 7. 26. 무등미술대전 초대작가 지정 / 광주광역시 북구 서강로54번길 10, 204동 203호 (운암동, 롯데캐슬) / Tel : 062-515-6206 / Mobile : 011-9607-6204

繡柱盤龍珠帷瑞霧濃簾
鉤塞翡翠鑪麝噴芙蓉椒壁
啼霜燭蘭窓䑓曙鐘瑤姫春
夢羆彩葉碧重二

錄蛟山許筠先生詩

南昌鞠重德

蛟山 許筠先生詩 / 70×140cm

남창 국중덕 / 南昌 鞠重德

한국서가협회 초대작가 / 성균관 대학교
졸업 / 대한민국서예전람회 심사 / 국민
훈장 대통령표창 법무부장관상 / 경기도
한약협회 부회장 역임 / 성남시한약협회
회장 역임 / 성남중앙로타리클럽 회장 역
임 / 민주평통 자문위원 (대통령 위촉) /
성남시의원 당선 / (현)한국서가협회 성남
지부장 / 경기도 성남시 수정구 시민로
134-1 (신흥동) 남창당 한약방 / Tel :
031-734-0936 / Mobile : 011-311-
0936

水陸草木之花可愛者甚蕃晉陶淵明獨愛菊自李唐
來世人甚愛牡丹予獨愛蓮之出於淤泥而不染濯淸漣
而不夭中通外直不蔓不枝香遠益淸亭亭淨植可遠觀
而不可褻翫焉予謂菊花之隱逸者也牡丹花之富貴者也蓮
花之君子者也噫菊之愛陶後鮮有聞蓮之愛同予者何人
牡丹之愛宜乎衆矣濂溪先生愛蓮說庚寅新春月泉

愛蓮說 / 70×200cm

월천 권경상 / 月泉 權卿相

한국고전번역원 국역위원 / 전통문화연구회 교수 /
미술협회 초대작가 / 국제예술연합 전국휘호대회 초
대작가 / 전국휘호대회 감수위원 / 신사임당휘호대
회 감수위원 / 단국대학교 한한사전 편찬위원 / 서울
특별시 강동구 고덕로 210, 605동 1201호 (명일동, 삼
익그린맨션) / Tel : 02-3427-0062 / Mobile : 011-
972-9302

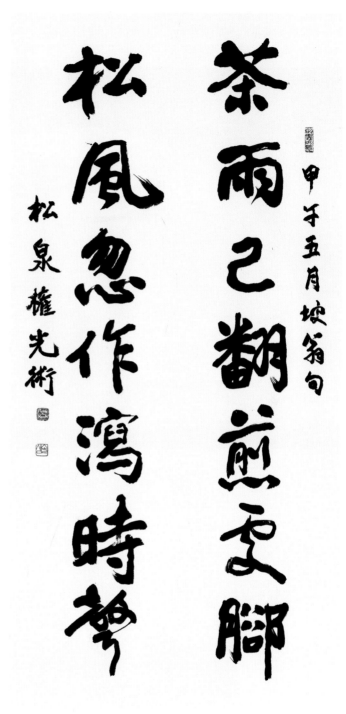

茶雨已翻煎處腳

松風忽作瀉時聲

甲子五月坡翁句

松泉 權光術

蘇東坡 先生句 / 70×135cm

솔샘 권광술 / 松泉 權光術

한국서예미술협회 초대작가 / 서울미술
전람회 초대작가 / 삼보예술대학 서예교
수 / 송전서법회 이사 / 한국서예미술협
회 호주지역 회장 / 송전 이흥남 선생 문
하 / 서울특별시 종로구 인사동길 16 (인사
동) 503호 / Mobile : 010-3328-3966

君子三樂 / 70×24cm

솔낭구, 정송 권녕승 / 貞松, 無怡 權寧升

한국미술협회 회원 / 한국서화협회 초대 특별상 / 서울미술관 개관 초대 / 경기도 남양주시 와부읍 월문
천로 95 덕소아이파크 111동 503호 / Tel : 031-521-3554 / Mobile : 010-9114-7854

시산 권동회 / 詩山 權東會

초등장학사, 교장 역임 / 남도문인화대전 초대작가, 심사위원 / 전라남도미술대전 추천, 초대작가, 심사위원 / 남도예술은행작품선정 심사위원 / 대한민국서예대전 우수상, 동 초대작가 / 황조근정훈장 수훈 / 한국서예협회 회원 / 전남 순천시 승주읍(쌍암) 봉곡 출생 / 명산풍수지리연구원 / 성명학 전공 / 전라남도 순천시 승주읍 봉곡길 57 / Tel : 061-727-8683 / Mobile : 010-8999-5258

一鳥弄聲 / 70×140cm

萬籟寂寥中忽聞一鳥弄聲便喚起許多幽趣萬卉摧剝後忽見一枝擢秀便觸動無限生機可見性天未常枯橋機神最宜觸發 錄菜根譚句 詩山 權東會

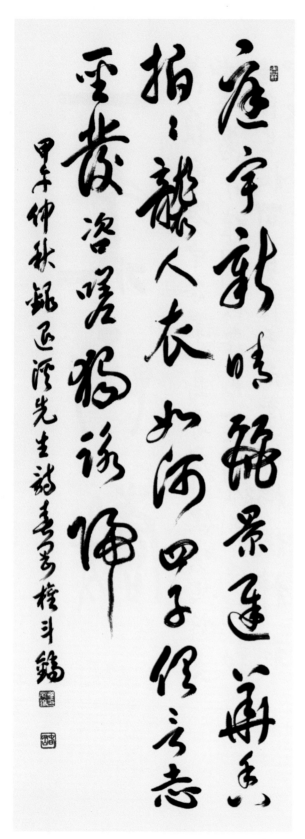

庭宇新晴麗景遲

稍稍籠人衣如河

四子侍志雲捲咨

嗟獨詠停

甲午仲秋錄退溪先生詩春崗 權斗鎬

退溪先生詩 / 50×137cm

춘강 권두호 / 春岡 權斗鎬

대한민국서예대전 초대작가 및 심사위원 역
임 / 경상남도서예대전 초대작가 및 심사위
원 역임 / 울산광역시서예대전 초대작가 및
운영위원장, 심사위원 역임 / (사)한국서예협
회 이사 및 울산지회장 역임 / 개인전 1회 / 울
산광역시 중구 평산로 8, 301호 / Tel : 052-
292-6574 / Mobile : 010-2244-6574

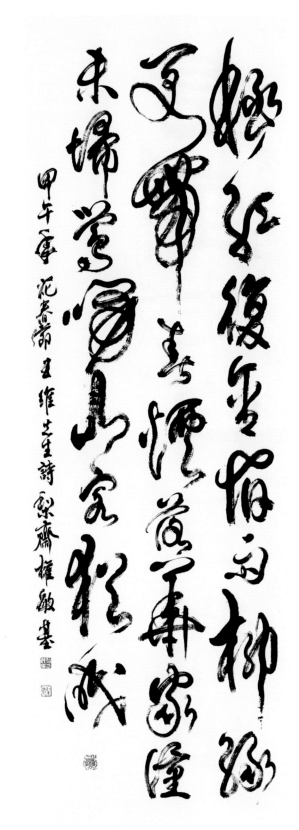

王維先生詩 / 75×200cm

이재 권민기 / 梨齋 權敏基

대한민국서예대전 초대작가 / 서울시립미술관 서예
초대작가전 출품 / 모스코바 및 유럽각국 순회 초대
전 출품 / 중국.일본 동경.대만 등 서예부문 초대작가
전 출품 / 전북서예비엔날레, 서울비엔날레 서예출품
/ 각 단체 서예 심사 및 심사위원장 역임 / 한국서예
협회 서울 이사 역임 / 한국미술협회 종로미협 고문 /
(현)국민예술협회 이사장 / 서울특별시 강북구 삼양로
123길 17(수유동) 이재서예연구실 / Tel : 02-999-
4152 / Mobile : 010-5308-4152

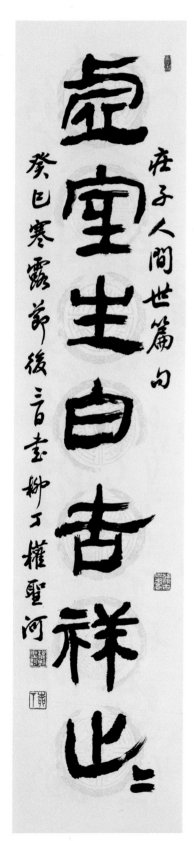

虛室生白吉祥止

莊子 句 / 30×135cm

유정 권성하 / 柳丁 權聖河

대한민국미술대전 서예 초대작가전 출품 / 서울미술
대상전 서예 초대작가전 출품 / 대한민국미술대전 서
예 심사위원, 운영위원 역임 / 서울미술대상전 서예
심사위원, 운영위원 역임 / 2010 세계청소년상형문자
페스티벌 집행위원장 역임 / 국제서법예술연합 한국
본부 이사 역임 / 한국미술협회 이사, 서예분과부위
원장 역임 / 서울미술협회 서예분과위원장, 부이사장
역임 / 초정서예연구원 이사 / 연촌서예학원장 / 서울
특별시 노원구 공릉로59길 25 (하계동, 청솔아파트)
706-1004 / Tel : 02-972-7406 / Mobile : 010-
8652-7406

傲霜唯有菊蒼枝不

怕秋風捲地吹有約

不來望閒久然鬢岭

籠寫新詩

華田

錄睡軒先生詩

睡軒先生詩 / 34×64cm

화전 권시영 / 華田 權時榮

철도청 명예퇴임 대한민국근정포장 / 총무처 주최 제1회 공무원서화대전 대상 / 행정안전부 주최 전국
공무원서예인회 회장 / 행정안전부장관 감사상 / 대한민국서예대전 미협 초대작가 / 대한민국주부클럽
연합회 율곡 초대작가 및 심사위원 / 철도청서예대전 초대작가 / 행정안전부 주최 서예대전 초대작가 및
심사위원 / 미협 영등포지부 서예분과 위원장 / 영동, 영중, 당산 초등학교 서예담임 / 서울특별시 영등포
구 양산로 177, 107동 1202호 (경남아너스빌) / Mobile : 010-8000-6199

千里關下失路人 新年沙
塞更傷醫相看雪嶺相思
意憶弟懷兄淚滿巾

甲午年菊秋錄 冲齋權橃先生詩 如松 權時漢

冲齋先生詩 / 70×135cm

여송 권시한 / 如松 權時漢

사단법인 국민예술협회 회원 / 서울특별시 동대문
구 답십리로 57길 53 청솔아파트 202동 1607호
/ Mobile : 010-2085-9169

愛看 靑峯山 耕讀畵

乙未年 白露節

靜研 古墨坐聽香

蘭庭 權寧吉

난정 권영길 / 蘭庭 權寧吉

(사)한국서도협회 초대작가, 심사위
원 역임 / 한국여류작가협회 회원 /
대묵전 등 다수 출품 / (사)한국서도
협회 운영 상임이사 / 한·중 명가초
대 출품 / 서울특별시 용산구 유엔빌
리지2길 95, 101호 (한남동, 매그놀리
아빌라) / Tel : 02-795-1568 /
Mobile : 010-2321-6590

愛看·靜研 / 25×135cm×2

獨坐觀心

운산 권영배 / 雲山 權寧培

대한민국서법예술대전 초대작가 / 경기도서화대전 초대작가 / 대한민국정통서예연구회 회원 / 충청북
도 옥천군 동이면 선사로 400-12 / Mobile : 010-5455-4456

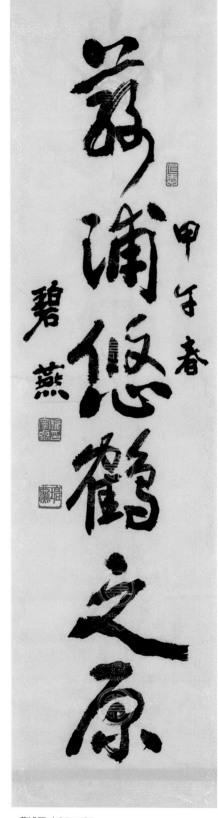

벽연 권영설 / 碧燕 權寧卨

2013 베니스 모던 아트 비엔날레 초대작가 / 중앙대
학교 교수 / 대한민국미술전람회 초대작가 / 국민예
술협회 초대작가 / 송전서법회 이사 / 한국서예미술
협회 대표작가 / 송전 이홍남 선생 문하 / (현)종로미
협 회원 / 서울특별시 용산구 한강대로 118 (한강로2
가) 용산우체국사서함184호 / Mobile : 010-2258-
2574

蓀浦原 / 35×135cm

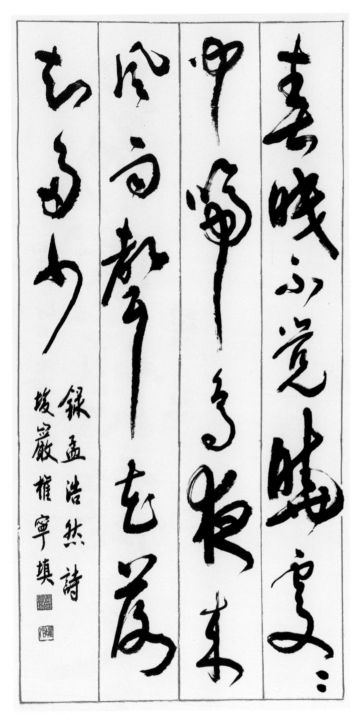

春曉不覺晚夜...
甲午夏...
風向聲...
...

錄孟浩然詩
埈巖權寧塤

孟浩然先生詩 / 70×135cm

준암 권영진 / 埈巖 權寧塤

대한민국서예전람회 특선, 입선 / 한
국서화작가협회 초대작가, 학술홍보
분과위원 / 경기도서예전람회 초대작
가 / 남부서예협회 심사위원 역임 / 한
국서화작가협회 대상, 우수상 / 영등
포종합노인복지관 서예강사 / 한국서
가협회 초대작가 / 서울특별시 영등포
구 대림로23가길 10-1 (대림동) / Tel :
02-846-7756 / Mobile : 010-9168-
7756

雨餘芳草靜沙塵水綠灘
平一帶譽惟閒啼鳥個個
客挑筆溪豪更無人

甲午年 孟秋節 錄 羊士諤先生詩 雨峯 權五道

유봉 권오도 / 酉峰 權五道

대한민국미술전람회 초대작가 / 서울역사박물관장 /
서울 강북구 도시관리공단 이사장 / 서울시청문화재
과장 / 서울시청월드컵과장 / 서울시청계약심사과장
/ 서울시청세무과장 (부이사관) / 서울특별시 강북구
4.19로 45 / Tel : 02-992-1709 / Mobile : 010-
5244-2233

羊士諤先生詩 / 70×200cm

春夜洛城聞笛 李白詩 / 135×35cm

계암 권오택 / 季庵 權五宅

대한민국 보국훈장 수훈 / 경북미술대전 대상 및 초대작가상 수상 / 공무원미술대전 행정안전부 장관상
수상 / 대한민국미술대전 서예부문 특선 / 경상북도 문경시 양지4길 14 (모전동, 대원양지마을) 101-1206
/ Tel : 054-555-6394 / Mobile : 010-9559-6300

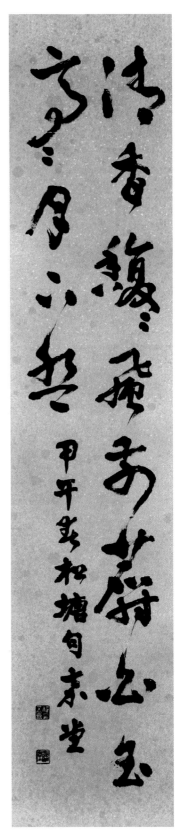

가당 권오희 / 嘉堂 權五喜

대한민국미술대전 초대작가 / 대한민국미술전람회
초대작가 / 대한민국통일미술대전 초대작가 / 서화
아카데미 초대작가 / 대한민국미술전람회 심사위원.
운영위원 역임 / 대한민국 서울, 인천광역시 미술전
람회 심사위원, 운영위원 역임 / 대한민국 충청, 대구,
경북 미술전람회 심사위원 역임 / 국민예술협회 이
사, 감사 역임 / 국민예술협회 서울지회 이사 역임 /
종로미술협회 이사 역임 / 서울특별시 은평구 수색로
14길 5-18 / Tel : 02-2658-8302 / Mobile : 010-
9166-4148

松塘句 / 30×135cm

板扉牢鎖寐森僧還
傍清池避暑蒸此去
都城無幾步倚林聞
坐尚慵興

錄白雲先生詩 白素 權彝洪

白雲先生詩 / 70×135cm

백소 권이홍 / 白素 權彝洪

한국서예진흥협회 초대작가 / 해동서
예학회 초대작가 / 한국전통서예협회
초대작가 / 한국민족서예가협회 초대
작가 / 대한민국기로미술협회 초대작
가 / 한국향토문화진흥회 초대작가상
수상 / 동방서법탐원회 회원 / 2012년
12월 10일 서예작품집 발간 / 2014년
11월 20일 문인화작품집 발간 / 서울 광
진구 능동로 1길 15 한강우송아파트
102동 705호 / Tel : 02-467-3350 /
Mobile : 010-2493-3356

백석 권주철 / 白石 權周喆

서울시립대학교 도시행정대학원 수료
(행정학 석사) / 서울시지방부이사관
퇴임 / 서법탐원 19기 2년과정 수료 /
중랑구시설관리공단 이사장 역임 / 한
국전통서예대전 특선 6회, 초대작가 /
제33회 대한민국미술대전 서예부문 입
선 / 운곡서예문인화대전 특선 / 서울
특별시 중랑구 중랑천로 286, 103동
1603호 (묵동, 묵동아이파크아파트) /
Mobile : 010-5239-0895

石谷先生詩 / 70×135cm

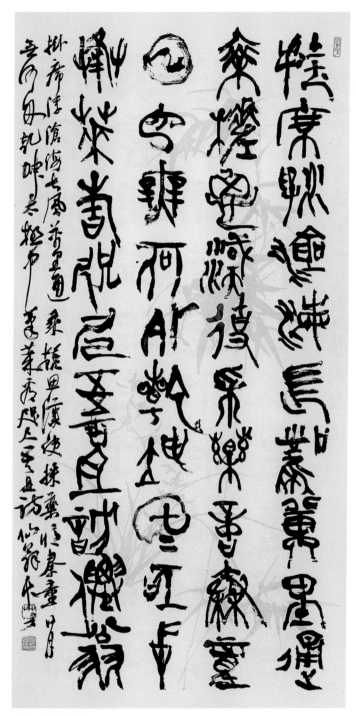

泛海 / 70×135cm

초정 권창륜 / 艸丁 權昌倫

국립현대미술관 초대작가 / 사)국제
서법예술연합 한국본부 이사장 / 중국
서령인사 명예이사(현) / 사)한국미술
협회 부이사장 역임 / 동방문화대학원
대학교 석좌교수 / 명예문학박사 / 제
26회 국전당회 최고상(국무총리상) 수
상 / 서울시 종로구 삼일대로 437 건
국1호빌딩 204호 한국서예학술원 /
Tel : 02-3210-3213(연구실)

한빛 권태욱 / 文亭 權泰旭

동국대학교 행정대학원 졸업 / 서가협 입선 8회 / 국민예술협회 작가 / 한중서화부흥협회 작가 / 한중일서화대전 일본 3회, 한국 4회 / 한국·대만서화전, 대만휘호대회 및 전시 / 한국 한중서화전 전시 2회 / 직지 특선, 입선 4회 / 서울특별시 성북구 성북로4길 52, 104동 402호 (돈암동, 한신 아파트) / Tel : 02-762-1376 / Mobile : 010-4735-2008

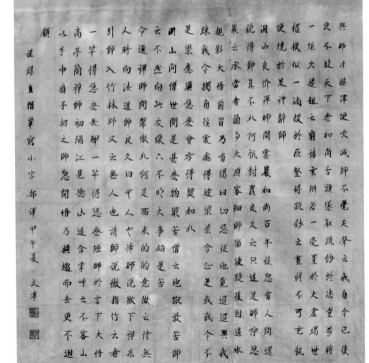

直指小字部 / 70×135cm

雨後龍孫長風前鳳尾搖
心虛根底固指日定干霄

錄戴熙詩題畫竹 甲午元旦 秋水 權澤元

畫竹 / 35×135cm

추수 권택원 / 秋水 權澤元

대한민국서예대상전 초대작가 '14 / 제13회 대한민국서예대
전 입선 (한문) / 제23회 대한민국동양미술대전 입선 / 제10
회 대한민국서예문인화대전 입선 / 제25회 대한민국새천년
서예문인화대전 특선 / 제28회 대한민국서예대상전 장려상
/ 제29회 대한민국서예대상전 삼체상 / 제30회 대한민국서
예대상전 삼체상 / 제31회 대한민국서예대상전 삼체상 / 서
울특별시 송파구 풍성로 14, 5동 601호 (풍납동, 미성아파트)
/ Tel : 02-473-5048 / Mobile : 010-8702-5048

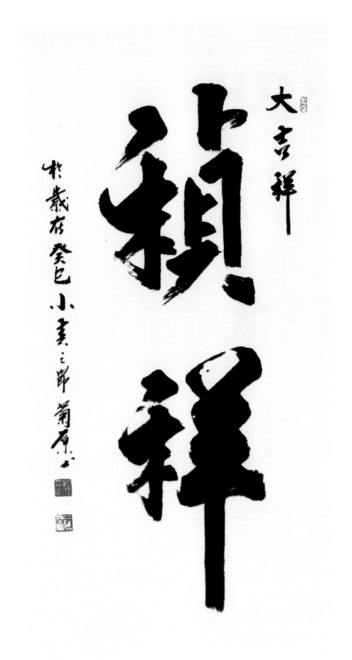

大吉祥 / 50×70cm

국원 권혁동 / 菊原 權赫東

국제미술협회 현 초대작가, 심사위원, 서예위원 / 종합미술대전 현 초대작가, 심사위원, 서예위원 / 한국
예술협회 현 서예분과위원장 / 양천미술협회 현 서예분과위원장 / 정무장관상 (1998) / 한국예술문화단
체총연합회장상 (2012) / 한국청소년신문 서예지도대상 (2009) / 국제미술협회 공로상 (2011) / 서울시,
인천시의회 의장상 / 법무부 감사장 다수 / 서울특별시 중랑구 면목로85길 86-6 (상봉동) / Mobile :
010-5247-5573

心同流水自清淨
身與片雲無是非

乙未年菊花節 裕心 權和子

心同流水 / 50×135cm

유심 권화자 / 裕心 權和子

대한민국서도대전 입선 및 특선 다수 / 한국추사서예
대전 입·특선 / 한·중 명가초대 출품 / (사)한국서
도협회 초대작가 / (사)한국서도협회 운영이사 / 서울
특별시 용산구 서빙고로 237, 씨동 208호 (서빙고동,
금호맨션) / Mobile : 010-5147-8855

여촌 권훈자 / 如邨 權勳子

대한민국서예대전 입선 4회 / 신사임당.이율곡서예
대전 초대작가, 운영, 심사, 감사 / 해동서예대전 초대
작가, 운영, 심사 / 서예진흥미술대전 초대작가, 심사
/ 묵향회원 / 신사임당기념휘호대회 심사 / (현)광진
노인복지관 서예강사 역임 / 서울특별시 송파구 마천
로10길 4-8, 1층 / Tel : 02-449-9003 / Mobile :
010-8285-2799

赤壁賦句 / 42×137cm

天地玄黃　宇宙洪荒　日月盈昃　辰宿列張
寒來暑往　秋收冬藏　閏餘成歲　律呂調陽
雲騰致雨　露結為霜　金生麗水　玉出崑岡
劍號巨闕　珠稱夜光　果珍李柰　菜重芥薑
海鹹河淡　鱗潛羽翔　龍師火帝　鳥官人皇
始制文字　乃服衣裳　推位讓國　有虞陶唐
弔民伐罪　周發殷湯　坐朝問道　垂拱平章
愛育黎首　臣伏戎羌　遐邇壹體　率賓歸王
鳴鳳在樹　白駒食場　化被草木　賴及萬方
蓋此身髮　四大五常　恭惟鞠養　豈敢毀傷
女慕貞絜　男效才良　知過必改　得能莫忘
罔談彼短　靡恃己長　信使可覆　器欲難量
墨悲絲染　詩讚羔羊　景行維賢　克念作聖
德建名立　形端表正　空谷傳聲　虛堂習聽
禍因惡積　福緣善慶　尺璧非寶　寸陰是競
資父事君　曰嚴與敬　孝當竭力　忠則盡命
臨深履薄　夙興溫凊　似蘭斯馨　如松之盛
川流不息　淵澄取映　容止若思　言辭安定
篤初誠美　慎終宜令　榮業所基　籍甚無竟
學優登仕　攝職從政　存以甘棠　去而益詠
樂殊貴賤　禮別尊卑　上和下睦　夫唱婦隨
外受傅訓　入奉母儀　諸姑伯叔　猶子比兒
孔懷兄弟　同氣連枝　交友投分　切磨箴規
仁慈隱惻　造次弗離　節義廉退　顛沛匪虧
性靜情逸　心動神疲　守真志滿　逐物意移
堅持雅操　好爵自縻　都邑華夏　東西二京
背邙面洛　浮渭據涇　宮殿盤鬱　樓觀飛驚
圖寫禽獸　畫綵仙靈　丙舍傍啟　甲帳對楹
肆筵設席　鼓瑟吹笙　升階納陛　弁轉疑星
右通廣內　左達承明　既集墳典　亦聚群英
杜稿鍾隸　漆書壁經　府羅將相　路俠槐卿
戶封八縣　家給千兵　高冠陪輦　驅轂振纓
世祿侈富　車駕肥輕　策功茂實　勒碑刻銘
磻溪伊尹　佐時阿衡　奄宅曲阜　微旦孰營
桓公匡合　濟弱扶傾　綺回漢惠　說感武丁
俊乂密勿　多士寔寧　晉楚更霸　趙魏困橫
假途滅虢　踐土會盟　何遵約法　韓弊煩刑
起翦頗牧　用軍最精　宣威沙漠　馳譽丹青
九州禹跡　百郡秦并　嶽宗恒岱　禪主云亭
雁門紫塞　雞田赤城　昆池碣石　鉅野洞庭
曠遠綿邈　巖岫杳冥　治本於農　務茲稼穡
俶載南畝　我藝黍稷　稅熟貢新　勸賞黜陟
孟軻敦素　史魚秉直　庶幾中庸　勞謙謹勅
聆音察理　鑑貌辨色　貽厥嘉猷　勉其祗植
省躬譏誡　寵增抗極　殆辱近恥　林皋幸即
兩疏見機　解組誰逼　索居閒處　沉默寂寥
求古尋論　散慮逍遙　欣奏累遣　慼謝歡招
渠荷的歷　園莽抽條　枇杷晚翠　梧桐早凋
陳根委翳　落葉飄颻　遊鵾獨運　凌摩絳霄
耽讀翫市　寓目囊箱　易輶攸畏　屬耳垣牆
具膳飧飯　適口充腸　飽飫烹宰　飢厭糟糠
親戚故舊　老少異糧　妾御績紡　侍巾帷房
紈扇圓潔　銀燭煒煌　晝眠夕寐　藍筍象床
弦歌酒讌　接杯舉觴　矯手頓足　悅豫且康
嫡後嗣續　祭祀蒸嘗　稽顙再拜　悚懼恐惶
牋牒簡要　顧答審詳　骸垢想浴　執熱願涼
驢騾犢特　駭躍超驤　誅斬賊盜　捕獲叛亡
布射僚丸　嵇琴阮嘯　恬筆倫紙　鈞巧任釣
釋紛利俗　並皆佳妙　毛施淑姿　工顰妍笑
年矢每催　曦暉朗曜　璇璣懸斡　晦魄環照
指薪修祜　永綏吉劭　矩步引領　俯仰廊廟
束帶矜莊　徘徊瞻眺　孤陋寡聞　愚蒙等誚
謂語助者　焉哉乎也

己丑大暑錄周興嗣千字文 拸北魏張猛龍碑意 於比玉山室東窗下 五山 權熙瑛

千字文 / 70×70cm

오산 권희영 / 五山 權熙瑛

대한민국미술대전 서예부문 초대작가, 우수상 / 대한민국문인화대전 초대작가 / 국서련휘호대회 초대작가 / 경기미술문인화대전 초대작가 / 세계서법문화예술대전 초대작가 / 한국추사서예대전 초대작가 / 경기도 안양시 동안구 경수대로883번길 33, 비산한화꿈에그린아파트 105동 801호 / Tel : 031-443-0966 / Mobile : 010-5629-0966

유당 기호중 / 裕堂 奇浩仲

한국서가협회 초대작가, 심사위원 / 동양미술대전 서예부문 심사위원 / 전국무등미술대전 심사위원장 / 광주광역시미술대전 심사위원장 / 전라남도서예전람회 심사위원 / 광주광역시서예전람회 운영위원장, 심사위원장 / 호남미술대전 심사위원장 / 노사 기정진선생 위정척사기념탑 휘호 / 왕인박사(월출산공원 월악루) 현판 휘호 / 장성조각공원(눌재 박상선생) 시비 휘호 / 각 서원 묘정비, 신도비 등 다수 휘호 / (현)성균관 자문위원, 행주기씨대종중 부회장, 장성문중회장, 유당서예연구원장 / 광주광역시 남구 제중로 123 (백운동, 사직스카이) 101-904 / Tel : 062-673-0202 / Mobile : 010-8414-4676

飯蔬食飲水曲肱而枕之樂亦在其中矣不義而富且貴於我如浮雲

錄論語句 甲午孟夏 其日裕堂書 奇浩仲

論語句 / 130×35cm

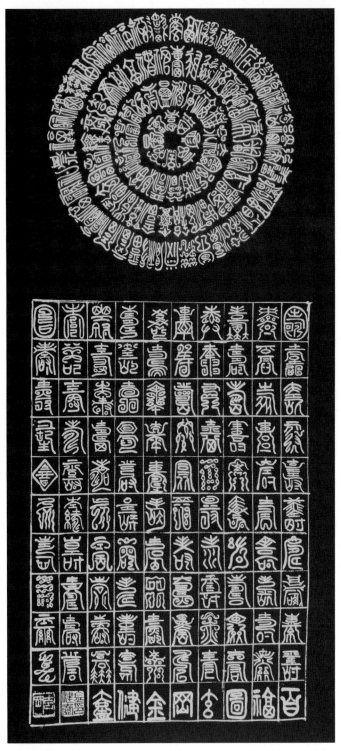

壽福圖 / 35×70cm

현강 김건일 / 玄岡 金健壹

한국서화예술대전 종합대상 / 대한
서화예술협회 부회장 / 중진작가, 심
사위원 / 호남미술대전 초대작가 /
KNN방송 우수작가상 수상 / 부산광
역시모범지도자상 수 / 부산광역시 북
구 의성로121번길 23 (덕천동) / Tel :
051-336-3636 / Mobile : 010-
3600-0773

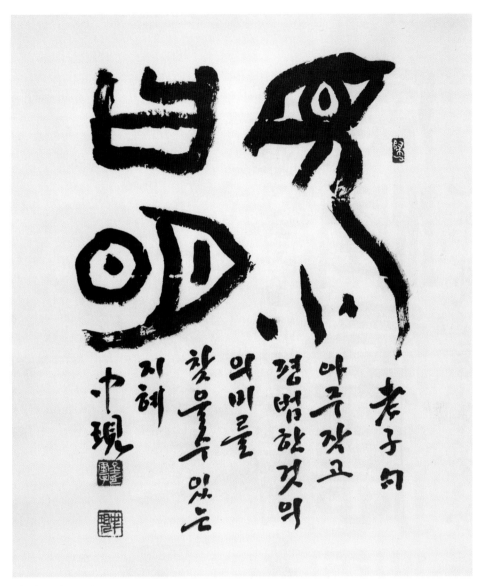

老子句 見小曰明 / 40×40cm

중현 김건자 / 中現 金建子

대한민국미술대전(서예부분) 초대작가 / 서울미술대상전 초대작가 / 전국휘호대회 초대작가(국서련) /
남농미술대전 초대작가 / 행주미술대전 초대작가 / 대한민국미술협회 회원 / 동방서법탐원 회원 / 서울
특별시 종로구 평창1길 7-6 (평창동) / Tel : 02-379-3652 / Mobile : 010-6358-3652

大學之富潤屋德潤身

乙未 郭妻淸美 書

富潤屋德潤身 / 23×70cm

청미 김경란 / 淸美 金敬欄

사)한국서가협회 초대작가 / 사)한국서각협회 초대
작가 및 이사 / 세계평화미술대전 대상 수상 및 초대
작가 / 대한민국전통서화대전 심사 역임 / 대한민국
한얼서화대전 심사 역임 / 대한민국서각대전 심사 역
임 / 서울특별시 중구청 서예동호회 지도강사 / 서울
특별시 광진구 광나루로56길 32, 208동 2003호 (구
의동, 구의현대2단지아파트) / Tel : 02-596-2400 /
Mobile : 010-3390-5885

초미 김경숙 / 初美 金炅淑

대한민국서예대전 초대작가 / 전라북도서예대전 초
대작가 및 심사위원 역임 / 대한민국마한서예문인화
대전 초대작가 / 세계서예전북비엔날레 전북서예가
작품전, 천인천자문 출품 / (사)한국서예협회 전라북
도지회 이사 / 전라북도 익산시 선화로33길 10, 12동
202호 (남중동, 남성맨션) / Tel : 063-841-0169 /
Mobile : 010-3658-7460

溪路縈回轉中峰處處看苔巖秋色
淨松籟暮聲寒隱日行林好迷煙
出谷難逢人間前路遙指赤雲端

朴泰輔先生詩 / 70×200cm

103

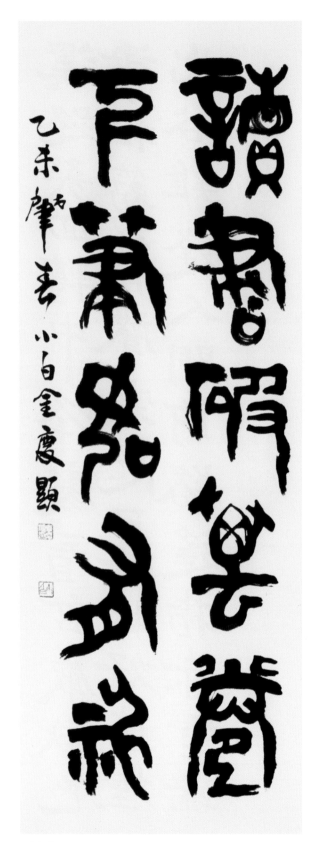

讀書 / 70×160cm

소백 김경현 / 小白 金慶顯

대한민국서예대전 입선 다수 / 서울서예대전 초대작가 / 다산서예대전 특선 다수 / 경기도 부천시 원미구 신흥로 178, 301동 2202호 (중동) / Mobile : 010-3658-7080

평산 김경환 / 平山 金敬煥

운곡서예문인화대전 특선 / 명인서예대전 특선 / 동
아예술대전 초대작가 / 강원서예대전 특선 다수 / 동
아국제미술대전 초대작가 / 한.일 인테리어서예대전
초대작가 / 천년미술관초대전 (북경 798거리) / 뱃부
시차세대영화제 초대전 (일본 뱃부시) / 섬서미술관
특별초대전 (중국서안) / 강원도 춘천시 우석로101번
길 20, 104동 206호 (석사동, 그랜드아파트) / Tel :
033-261-6976 / Mobile : 010-5365-5876

白日莫虛送 / 35×135cm

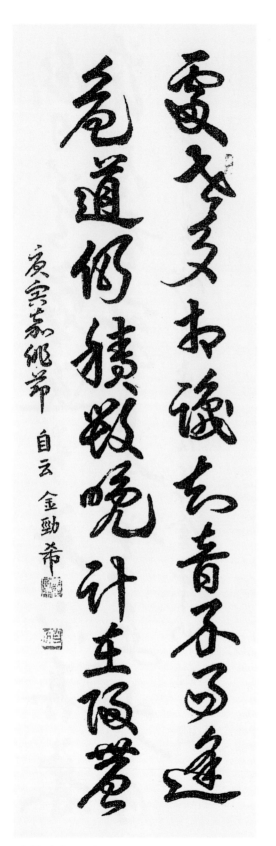

處世知音 / 35×135cm

자운 김경희 / 自云 金勁希

경북도지사상(1971) / 대구광역시장상(1997) / 경북
달성군수상(1998) / 소요산서예대전 작가상(2010) /
요양사, 한자5급 자격증 / 대구경북, 대구시, 동양, 소
요산, 한국미술, 서화아카데미, 세계문화, 한국서예
작품대전 / 경상북도 고령군 다산면 곽촌1길 13-28 /
Tel : 054-956-6015 / Mobile : 010-2648-6075

우연 김경희 / 又然 金慶姬

대한민국미술대전 초대작가 / 대한민국평화예술대전 통일부장관상 / 서예대전(월간) 초대작가 / 대한민국통일서예대전 오체상 / 대한민국제물포서예·문인화·서각대전 오체상, 초대작가 / 경상북도미술대전 초대, 운영, 심사 / 독도서예문인화대전 심사 / 한·중·일 서법교류전 / 모네갤러리 2회 전시 / (현)포항문화원, 노인복지관, 평생학습관 출강 · 경상북도 포항시 남구 연일읍 유강길10번길 50, 301동 2002호 (코아루3단지아파트) / Mobile : 010-9971-6676

獨在異鄉為異客
每逢佳節倍思親
遙知兄弟登高處
遍插茱萸少一人

王維詩 九月九日憶山東兄弟
乙未夏日 又然 金慶姬

王維詩 / 70×135cm

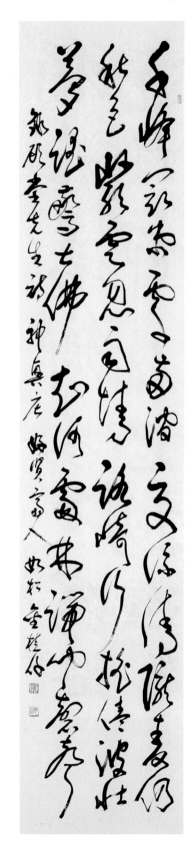

顧堂先生詩 / 35×135cm

여송 김계천 / 如松 金桂仟

한국서가협회 이사, 지역분과장 역임, 현 자문위원 / 대한민국서예전람회 초대작가 / 전북서가협회 지회장 역임, 현 고문 / 익산시 서예가연합회 이사장 / 대한민국 마한서예문인화대전 운영위원장 / 익산시미술협회 자문위원 / 세계서예전북비엔날레 기획위원 역임, 현 조직위원 / 한국서예연구회 이사 / 대한민국서예전람회 5회 심사 및 각종 심사 40여 회 / 개인전 및 초대전 4회 / 전라북도 익산시 왕궁면 탑리길 25-4 / Tel : 063-831-9394 / Mobile : 010-4653-9593

水國春光動天涯客未行
草連千里綠月共兩鄕明
遊說黃金盡思歸白髮生
男兒四方志不獨爲功名

癸巳仲秋錄 圃隱先生詩一首 蓀谷金匡計

손곡 김광계 / 蓀谷 金匡計

2002 진해 군항 전국서예 대전 입선 /
2002 진해시민휘호대회 입선 / 2003
진해시민휘호대회 입선 / 2007 경남
미술대전 입선 / 2008 경남미술대전
입선 / 2009 경남미술대전 입선 /
2010 경남미술대전 입선 / 2011 경남
미술대전 입선 / 2013 경남미술대전
입선 / 2014 경남미술대전 입선 /
2015 경남미술대전 입선 / 2015 대한
민국미술대전 입선 / 2015 대한민국
기로미술 초대작가 / 경상남도 창원
시 진해구 여좌남로55번안길 6-2 /
Mobile : 010-8504-0266

圃隱先生詩 / 70×135cm

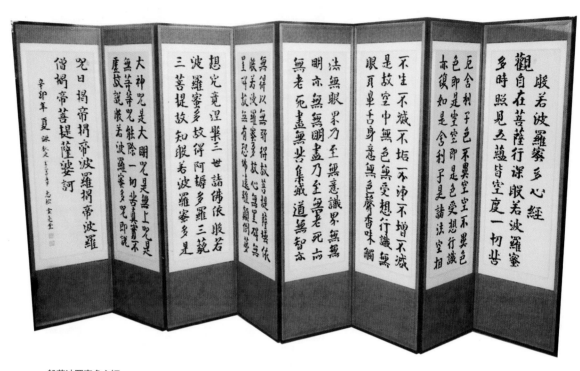

般若波羅蜜多心經

지송 김광규 / 志松 金光奎

대한민국기로미술대전 삼체상 / 대한민국아카데미미술협회 삼체상 및 입선 2회 / 대한민국기로미술협회 국제기로미술대전 오체상 2회 / 한국향토문화미술대전 오체상, 추천작가상 / 대한민국기로미술협회 국제기로미술대전 초대작가상 / 대한민국기로미술협회 국제미술대전 금상, 경기도의회의장상 / 해외출품 우수상, 대상 / 경기도 남양주시 진건읍 진건오남로105번길 24-5, 103동 602호 (현대아파트) / Tel : 031-573-0488 / Mobile : 010-2651-0488

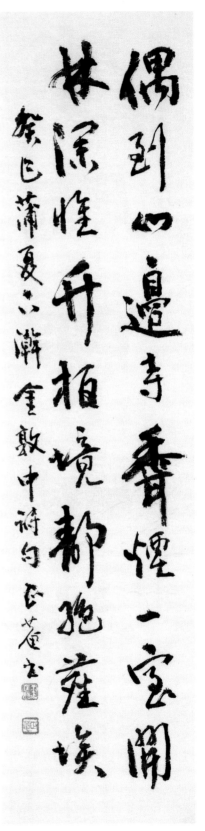

정암 김광영 / 正菴 金匡泳

사단법인 한국서가협회 상임이사 역임, (현)자문위원
/ 대한민국서예전람회 심사위원, 운영위원 (역임) /
한국서가협회 전북지회장 역임, (현)고문 / 세계서예
전북비엔날레 조직위원(역임), 작품 출품 / 한 · 중 ·
일 서예교류전 출품, 참석 (일본 고마쓰시, 중국 진강
시) / 한 · 중 서화교류초대전 출품, 참석 (중국 : 청도
시) / 중외서법명가작품전 (운봉각석정하비 1,500년
기념행사) 초빙 (출품, 참석) / 전라북도 전주시 덕진
구 동부대로 787, 1동 1004호 (호성동1가, 동신아파트)
/ Tel : 063-243-0872 / Mobile : 010-6304-6546

金敦中詩 / 35×136cm

向夕篝影散壚香開密房開河孤雁迴風雨一燈涼雲入朱絃冷花飄緌

翰芳人生貴攄笑何地是吾鄉 錄 許筠詩 新安乙未 曉泉 金光祐

雲入朱絃冷 等颻綵翰芳

許筠詩 新安 / 70×140cm

효천 김광우 / 曉泉 金光祐

성균관대 대학원 (언론학 박사) / 근로
자미술제 서예부문 동상 (2014년) / 대
한민국서예전람회 입선 (2014 · 2015
년) / 한라서예전람회 특선 (2014년) /
인천-제주 교류전 (2013년, 인천시문
예회관) / 제주-대전 · 충남 교류전
(2014년, 제주도문예회관) / 제주민속
자연사박물관 초청전 (2015년) / 정방
묵연회전 (2014 · 2015년, 서귀포이중
섭창작스튜디오) / (현)KIS한국국제학
교 상임이사 / 한국서가협회, 한천서
연회, 정방묵연회 / 제주특별자치도 제
주시 월산남길 43, 나동 103호 (노형엘
로이빌) / Tel : 064-741-0595 /
Mobile : 010-9571-7170

원봉 김광일 / 圓峯 金光一

전국서화예술인협회 입상 (2007) / 부산예협 전국대전 서예부문 입상 3회 (2007) / 영남미술대전 한문부문 입상 2회 (2007) / (예협)전국서화예술인협회 입상 2회 (2008) / 개인전 2회 (2008) / 영남미술대전 한문서예부문 입상 (2008) / 호남미술전국대전 서예부문 특선 (2008) / 대한민국낙동예술협회 서예한문부문 입선 2회, 특선 2회, 삼체상 2회, 우수상 1회 (2008) / 대한민국낙동예술협회 서예한문부문 한문작가증 (2009) / 대한민국서예대전 (낙동예협) 초대작가 (2013) / 대구광역시 동구 화랑로80길 33, 113동 703호 (방촌동, 우방강촌마을아파트)

青山 流水 / 35×130cm

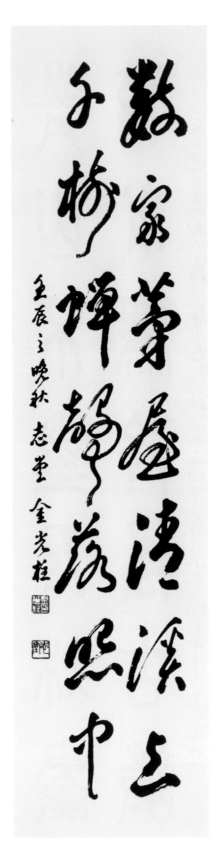

數家茅屋 / 35×135cm

지당 김광주 / 志堂 金光柱

대한민국서예대전 입상 / 한국화홍서예대전 우수상
/ 한국서화작가협회 회원 / 고려대학교 최고위과정
수료 / 경기도 의왕시 갈미로 64, 106동 503호 (내손
동, 반도보라빌리지1단지) / Mobile : 010-3382-9110

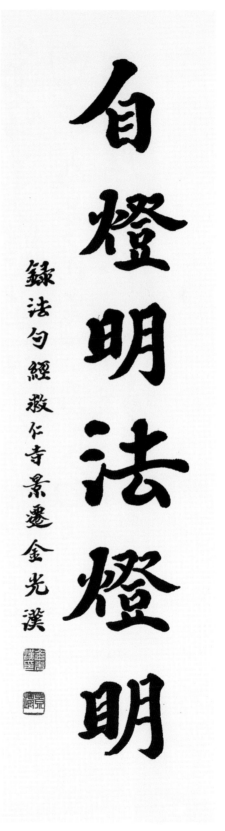

경천 김광한 / 景遷 金光漢

영남미술대전 대상, 초대작가 / 경산삼성현미술대전
우수상, 초대작가 / 포항영일만서예대전 우수상, 초
대작가 / 경주신라미술대전 초대작가 / 경상북도미
술대전 초대작가 / 대한민국미술대전 초대작가 / 만
해서예대전 최우수상 / 경남도전 심사위원 / 충청북
도 단양군 영춘면 구인사길 73 / Mobile : 010-5351-
2408

自燈明法燈明 / 35×135cm

江上吟(李白詩) / 65×95cm

하림 김국상 / 河林 金國相

전남대학교 대학원 졸업 / 대한민국서예대전 초대작가, 심사 / 대한민국서예전람회 초대작가, 심사 / 대한민국서도대전 초대작가, 심사 / 무등미술대전 초대작가, 심사 / 광주광역시미술대전 초대작가, 심사 / 전라남도미술대전 초대작가, 심사 / 광주광역시 남구 서문대로749번마길 30, 103동 902호 (진월동, 중흥아파트) / Tel : 062-673-3139 / Mobile : 010-3623-3139

녹영당 김귀옥 / 綠暎堂 金貴玉

대한민국미술대전 특선 2회 / 개천미술대상전 초대작가 / 전국서도민전 초대작가 / 울산서예문인화대전 대상, 초대작가 / 경남여성휘호대회 초대작가 / 경남미술대전 추천작가 / 죽농서화대전 추천작가 / 전국휘호대회 대상, 추천작가 / 서예대전 특선 1회, 입선 다수 / 경상남도 진주시 망경로296번길 17, 101동 107호 (강남동, 강남한주한보타운) / Tel : 055-753-9679 / Mobile : 010-8520-7117

清風虛堂爲氷峯照白頭失威逼
不得开篆滑如沐有時洒飛自爽
黙疑清秋病軀忽自遍遶泊夢丞
求鳴鳩去深樹幸我居家延

牧隱先生詩畵坐 甲午新春三節 綠暎堂 金貴玉

畵坐 / 70×200cm

退溪先生詩 / 45×70cm

정천 김규환 / 亭泉 金奎煥

한국예술문화연구회 초대작가 / 경북미협 초대작가, 경북서예전람회 초대작가 / 포항서예가협회 초대작가, 영일만서예대전 초대작가 / 고운서예휘호대전 운영 및 초대 / 한국서예전람회 입선 다수 / 경주미협 회원, 월성서협 회원, 경주서예가 연합회원 / 경주시 황성동 530-8 정천 서예학원 운영 14년 / 대한검정회 경주지부지부장 역임 10년 / 안강초등학교 미술시간 서예 교육 / 경상북도 경주시 안강읍 화전남3길 11 / Tel : 054-761-4733 / Mobile : 010-8528-4733

118

水國秋光暮　驚寒鴈陣高
憂心輾轉夜　殘月照弓刀

壬辰春 忠武公詩
松澗 金均台

송간 김균태 / 松澗 金均台

국민예술협회 초대작가 / 프랑스 천인
작가전 출품 / 서울미술전람회 초대작
가전 / 국민예술협회 서울지회 이사 /
서울시 서초구 효령로20마길 10호 /
Mobile : 010-2320-8311

忠武公詩 / 70×135cm

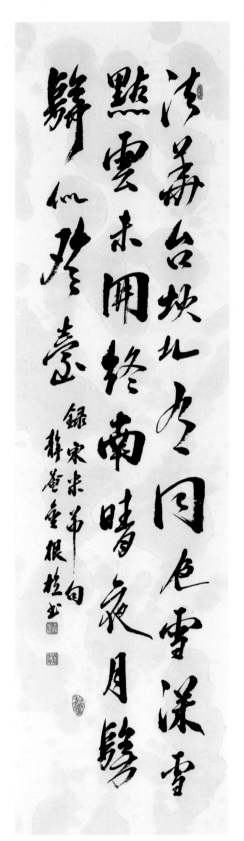

淸蕭台城北冬同色雪深雪
點雲未開終南晴夜月髻
髻似珍臺

録宋米芾句
靜庵 金根植 書

米芾句 / 34×137cm

정암 김근식 / 靜庵 金根植

창암전국서화백일대상전 은상수상, 초대작가, 심사위
원 역임 / 한국서가협 전북지회 초대작가, 한중작가교
류전 / 대한민국인터넷서예문인화대전 초대작가 / 창
암 이삼만선생 선양회 운영위원,이사 / 한국미협 김제
지부 벽골미술대전 대상수상, 초대작가, 운영위원 / 전
국 신춘휘호대전 초대작가, 한중일 작가교류전 / 정묵
회, 한민서화회, 카톨릭미술가회, 먹글모임회 / 전라북
도 전주시 덕진구 동부대로 732-7 (우아동3가) / Tel :
063-242-1923 / Mobile : 010-3303-1992

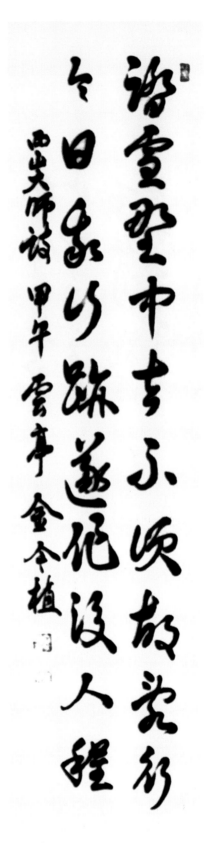

遊雲聖中去不須故蹤跡
て日象川跡蓮花沒人程
西山師詩 甲午 雲亭 金今植

운정 김금식 / 雲亭 金今植

대한민국아카데미미술협회 초대작가 / 한국추사서
예가협회 추천작가 / 경상남도미술대상전 전국공모
전 추천작가 / 김해시 동주민센터 서예강사 / 대한민
국기로미술대전 은상 / 대한민국유림서예대전 특선
/ 부울경서예대전 특별상 / 한국전통서예대전 특별
상 / 국제교류전 뉴욕더블튜리, 국립이리스트대학 교
류전 참가 / 경상남도 김해시 전하로198번길 203-20
/ Tel : 055-336-9238 / Mobile : 010-4554-9238

西山大師詩 / 35×135cm

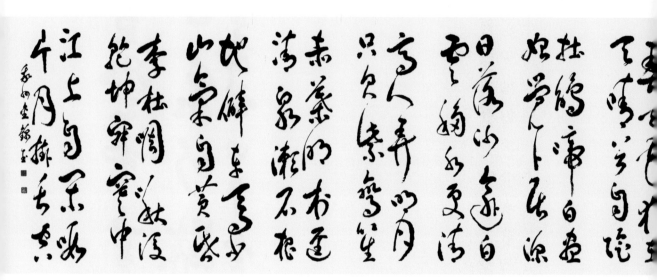

古詩 / 八曲屏

아주 김금옥 / 我州 金錦玉

해정 박태준 선생 사사 (1992~) / 제주도미술대전 3회 입선, 4회 특선 / 대한민국미술대전 2회 입선 / 제주도미술대전 초대작가 / 한국미술협회 제주지회 회원전 / 제주서예가협회 회원전 / 제주특별자치도 제주시 광양13길 62 (이도이동) / Mobile : 010-2933-8826

石鼓文 完臨 / 140×200cm

연화 김금자 / 蓮華 金今子

대한민국미술대전 (미협) 초대작가 / 경기도미술대전 (경기미협) 초대작가 / 제물포서예문인화서각대
전 초대작가 / 신사임당.이율곡 서예대전 초대작가 / 대한민국서예문인화대전 초대작가 / 전국회룡미술
대전 (의정부미협) 초대작가 / 소사벌서예대전 (평택미협) 초대작가 / 경향미술대전 초대작가 / 열린서
예문인화대전 초대작가 / 경기도 양주시 남면 삼일로755번길 189-10 / Mobile : 010-9455-3051

把你所
作當
的計
事劃
交的
託事
上交
主託
你上
就主
能你
夠就
成能
功夠
成
功

文亭 김금자 / 文亭 金今子

한국방송통신대학교 중어중문과 졸업 / 대한민국미
술대전 초대작가 / 전국휘호대회(국서련) 초대작가
/ 추사선생추모 전국서예백일장 초대작가 / 경기미
술대전 초대작가 / 경인미술대전 초대작가 / 한국방
송대 서예동아리 강사 / 인천광역시 부평구 부개로
11, 513동 1706호 (부개동, 부개주공5단지아파트) /
Mobile : 010-8313-9960

聖經 箴言句 / 35×170cm

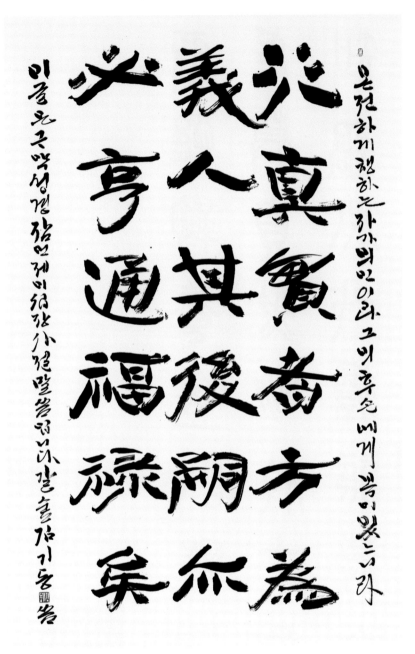

義人은 진실하게 행하는 자라그비후손에게 복이 있느니라

이를 하나님의성경잠언제이십장사절말씀
의 진 현 후 며 위 갈 숲 김 기 동

잠언 이십장 사절 / 60×100cm

갈숲 김기동 / 農人 金基東

한국서예협회 상임부이사장 (현) / 한국서예협회 서울특별시지회장 (현) / 대한민국서예대전 초대작가 (서예협회) / 동아미술제 동우회 회원 / 단국대학교 예술대학 동양화과 출강 (2003) / 한국체육대학교 태권도학과 출강 (2014) / 장로회 신학대학교 출강 (현) / 개인전 5회 (예술의전당, 종로갤러리, 단성갤러리, 뉴욕일보 초대개인전) / 저서 : 전각천자문 외 21권 출판 / 서울특별시 강동구 고덕로 131, 105동 1401호 (암사동, 강동롯데캐슬퍼스트아파트) / Tel : 02-481-2006 / Mobile : 010-7315-2005

恭惟鞠養 / 70×135cm

송파 김기상 / 松坡 金基相

대한민국서예문인화대전 초대작가 / 대한민
국서예문인화초대작가전 / 한국서예비림
한.중 원로 중진작가 / 충청남도 태안군 태안
읍 능샘2길 20, 201호 (푸르지오빌) / Tel :
041-675-4178

黃菊蓓蕾初地禪風
雨籬邊託靜緣供養
詩人須末後雜花百
億任渠先

録阮堂先生詩重陽黃菊
義眩金基燮

의현 김기섭 / 義眩 金基燮

대한민국서예문인화대전 초대작가 /
대한민국명인미술대전 은상, 명인상
/ 제주도미술대전 특선 / 전서예대전
특선 2회 / 무등미술대전 입선 / 성균
관 전학 / 월봉묵연회원 / 정의향교 한
자강사 / 제주특별자치도 서귀포시 표
선면 가시로 574-7 / Tel : 064-787-
1331 / Mobile : 010-6661-8277

阮堂先生詩 重陽黃菊 / 70×135cm

127

千秋幽怪歎然尾肅霊
風吹暗溪彈指龍蚖皆
化石燈光猶作紫虹霓

阮堂金正喜先生詩 癸巳 晚村 金淇泳

阮堂先生詩 / 70×135cm

만촌 김기영 / 晚村 金淇泳

한국서화협회 초대작가 / 한석봉서예
학회 초대작가 / 대한민국창작미술대
전 수회 입상 / 국제창작미술대전 입상
/ 한석봉서도문화예술대전 입상 / 한
국서화작가협회 서화대전 입상 / 운곡
서예, 율곡서예대전 외 다수 출전 입상
/ 한국서화협회 정회원 / 강원도 원주
시 현충로 280, 1동 203호(태장동 진
우아파트) / Tel : 033-742-7751 /
Mobile : 011-705-7751

인백 김기욱 / 仁伯 金基旭

대구예술대학교 서예학과 졸업 / 경기
대학교 전통예술대학원 미술디자인학
과 서예학과 석사 / (사)한국서가협회
초대작가 심사, 운영위원 역임 / (사)한
국서가협회 이사, 홍보분과위원장 역임
/ (사)서도협회 초대작가 심사, 운영위
원 역임 / (사)서도협회 상임위원 / 국제
서법연맹 상임위원 / (사)한국전각학회
회원 / 원곡서예상 수상 / 안덕서예연구
소 소장 / 서울특별시 성동구 성수이로
118, 909호 (성수동2가) / Mobile :
010-5180-5395

菜根譚句 / 53×135cm

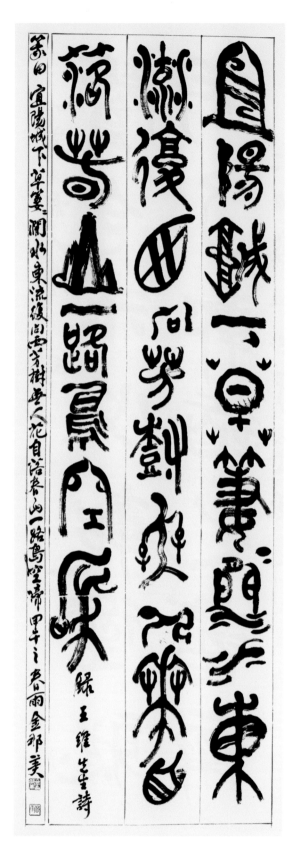

王維先生詩 / 75×200cm

춘우 김나미 / 春雨 金那美

대한민국서예전람회 초대작가 및 심사 / 한국서예협회 회원 / 한국미술협회 종로미협회원 / 중국섬서성미술관 100인초대전 서예 출품 / 아세아미술 20개국 초대전 서예 출품 / 중국사천성미술관 개인초대전 출품 / 서울비엔날레 서예부문 출품 / 각 단체전 서예 출품 / 국민예술협회 이사 역임 / 서울특별시 성북구 길음로 119, 228동 302호 (길음동, 길음뉴타운) / Tel : 02-999-4152

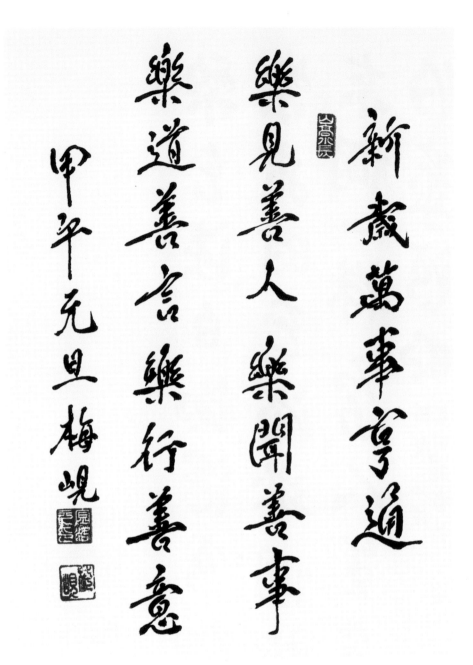

新歲萬事亨通

樂見善人樂聞善事

樂道善言樂行善意

甲午元旦 梅峴

年賀 / 30×50cm

매현 김낙원 / 梅峴 金洛元

대한서우회 고문 / 한국서화작가협회 초대작가 및 심사위원 / 유도회한가락회원 / 논골서당서예교실 운영 / 한국서화작가협회 자문위원 / 고려대회원전 출품 / 수석의 미 월간지 매월 출품 / 석기원창립회원 20년 共著 4권 / 서울특별시 강남구 강남대로126길 17-2 / Tel : 02-3446-3636 / Mobile : 010-2434-6393

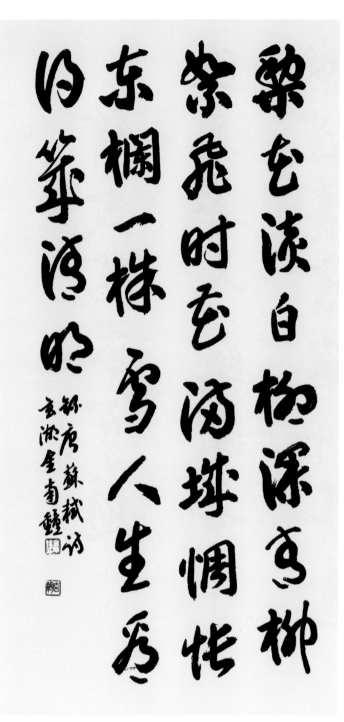

東欄梨花 / 70×135cm

현호 김남종 / 玄湖 金南鐘

성산미술대전(2006~2013) 특선 4회, 입선 4회 / 경남미술대전(2006~2013) 특선 1회, 입선 8회 / 김해미술대전(2009) 특선 1회 / 대한민국서예문인화대전(2012) 입선 3회 / 동아미술대전(2013) 특선 1회, 입선 1회 / 경상남도 창원시 의창구 명서로141번길 20 성하서예원(명서동) / Tel : 055-237-1036 / Mobile : 011-880-1036

수헌 김남중 / 守軒 金南重

대한민국미술대전 서예부문 초대작가 / 대한민국미
술대전 서예부문 심사위원 역임 / 제1회 대전광역시
서예대전 대상수상, 초대작가 / 대전광역시미술대전
서예부문 운영, 심사위원 역임 / 안견미술대전 서예
부문 대상 수상, 초대작가, 심사위원 역임 / 불교사경
대회 및 한국비림서예대전 우수상 수상, 초대작가 /
중·한 서화명가작품교류전 경전가인진평선 영예금
장 수상 / 전국휘호대회(국서련) 및 직지국제서예대
전 심사위원 역임 / 충남미술대전, 무등미술대전 서
예부문 심사위원 역임 / 한국미협, (사)국서련호서지
회, (사)보문연서회, 일월서단, 충청서단 회원 / 충청
남도 계룡시 엄사면 배나무골길 30 / Tel : 042-841-
8084 / Mobile : 010-5430-7398

所謂誠其意者毋自欺也如惡惡臭如好好色此之謂自謙故
君子必愼其獨也小人閒居爲不善無所不至見君子而后厭
然揜其不善而著其善人之視己如見其肺肝然則何益矣此
謂誠於中形於外故君子必愼其獨也曾子曰十目所視十手
所指其嚴乎富潤屋德潤身心廣體胖故君子必誠其意

庚寅季夏錄大學傳之六章句 守軒 金南重

大學誠意章句 / 35×135cm

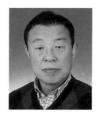

춘재 · 인화당 김덕기 / 春在 · 忍畵堂 金德起

대한민국기로미술협회 초대작가 / 대한민국유림서예
대전 입선 4회, 특선 2회, 우수상 1회, 초대작가 / 한국
서화협회 입선 5회, 특선 1회, 특별상 1회 / 대한민국
아카데미미술협회 추천작가, 금상, 동상, 특선 2회, 입
선 / 해동서예학회 입선 2회 / 중국서안섬서미술관 초
대전 참가 / 정포은추모서예대전 입선 1회 / 한국예술
문화협회 특선 2회 / 강원도 강릉시 용지로96번길 30,
다동 209호 (포남동, 진달래국민주택) / Mobile : 010-
9058-6272

九成宮醴泉銘 / 50×135cm

性燥心粗者一事無成
心和氣平去百福自集

甲午 仲秋節 雲齊 金德洙

운제 김덕수 / 雲齊 金德洙

동국대학 행정대학원 수료 / 대한민국아카데미미술
협회 이사 / 대한민국아카데미스웨덴특별초대전 우
수상 수상 / 대한민국아카데미미술협회 초대작가 /
대한민국아카데미미술협회 추천작가 찬조출품 / 서
울특별시 서초구 청두곶9길 7-1 / Tel : 02-582-
9510 / Mobile : 010-2306-9510

菜根譚句 / 35×135cm

근농 김덕하 / 槿儂 金德河

한국서협 대구·경북지부전 특·입선 다수 / 한국서협 경산지부 회장 역임 / 한국서예미술 진흥협회전 초대작가 / 대한민국영남미술대전 초대작가 / 서울미술회관 개관 작가초대전 출품 / 한국미협 삼성현미술대전 초대작가 / 한·중·프랑스 초대작가전 출품 7회 / 한국미술진흥협회 심사위원 역임 / 한국미술협회 회원 / 회고서전 및 희수서전 개최 / 경상북도 경산시 원효로34길 24, 1705호 (사동, 효동맨션) / Mobile : 010-4816-1938

洪漢仁 詩 天磨山 / 50×130cm

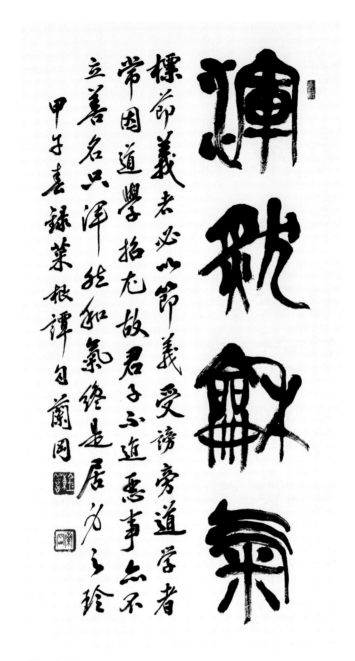

菜根譚句 / 35×68cm

난강 김동선 / 蘭岡 金東善

한국서가협 초대작가, 심사위원 역임 / 한국서예술인협회 초대작가, 운영, 심사위원 역임 / 화홍서예대전 대상, 초대작가, 심사위원 역임 / 중부서예대전 초대작가, 운영, 심사위원 역임 / 월간서예, 서도협회, 통일서예대전 (장관상) 초대작가 / 제주한라서예전람회 심사위원 역임 / 단원미술제 운영위원, 심사위원 역임 / 서화아카데미학생미술대전, 수원효휘호대회 심사 역임 / 홍익대학교 미술대 디자인교육원 2년 수료, 작품전 2회 / 파주교육문화회관 한문서예 출강, 난강 서예 / 경기도 고양시 일산동구 강솔로 156, 강촌마을2단지 206동 1901호 / Tel : 031-902-7162 / Mobile : 010-8967-7162

料峭風尚寒
積雪暎峰巆草
抽微霜萎花開
凍雨殘暖籠
僧獨曝高樹鳥
相歡下界春
應盡橿楠葉正繁

梨谷 金東守

梅月堂先生詩 山北 / 70×200cm

이곡 김동수 / 梨谷 金東守

한국서화작가협회 초대작가 / 해동서예학회 초대작
가 / 한중서예부흥협회 초대작가 / 학원연합서예교
육협회 초대작가 / 한겨레예술협회 초대작가 / 전국
율곡서예대전 초대작가 / 대한민국금파서예술대전
초대작가 / 경기도서예전람회 초대작가 / 인천시서
가협 휘호대회 대상 / 영등포구민휘호대회 최우수상
/ 서울특별시 영등포구 당산로4길 12, 101동 302호
(문래동3가, 문래자이) / Tel : 070-8745-1737 /
Mobile : 010-4108-0837

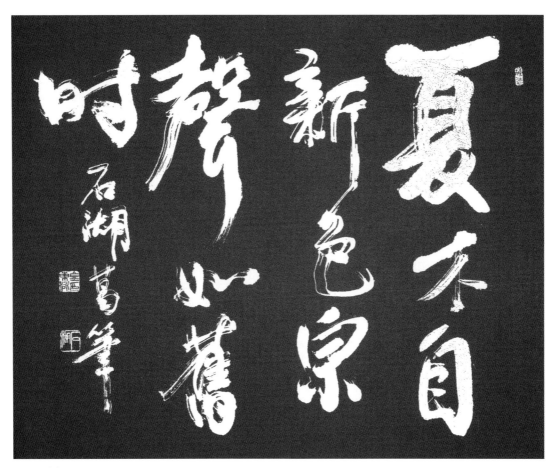

夏木 · 泉聲 / 60×40cm

석호 김동영 / 石湖 金東泳

영남대학교 이공대학 졸업 / 대한민국서예대전 초대작가(미협) 및 이사 역임 / 대한민국서예대전 초대
작가 및 심사위원 역임 / 서예대전 초대, 운영위원장, 심사위원장 역임 / 경북서예대전 초대, 운영, 심사
위원 역임 / 영남서예대전 운영위원장, 심사위원장 역임 / 낙동예술대전 심사위원장 수상 / 자랑스러운
군민상 (예술부문) / 석호서화 연구실 주재 / 대구서예대전 예술인상 수상 / 대구광역시 달서구 학산로2
길 27, 103동 1109호 (월성동, 월성화성타운) / Tel : 053-642-5949 / Mobile : 010-5844-3609

春夜宴桃李園序 / 45×70cm×2

일연 김동하 / 一淵 金東廈

서예개인전 3회 (1997년, 2005년, 2011년) / 강원도미술협회전 출품 (1989년 ~ 2015년) / 대한민국서예전람회(한국서가협회) 초대작가전 출품 (2004년 ~ 2015년) / 국제서법전:1993년(대북),1994년(서안),1995년(북경),2005년(서울),2006년(대북) 출품 / 국제미술전:2005(도토리현),2010년(파리),2012년(심양) 출품 / 대한민국서예전람회 심사위원(한글 & 한문), 추사김정희선생추모 전국휘호대회 심사위원(한글), 민족사관고등학교 학생휘호대회 심사위원장, 사임당21 강원여성경연대회 심사위원 / 강원도미술협회 서예분과위원장,운영위원장,심사위원장(2010년, 2013년, 2014년, 2016년) / 한국서가협회 초대작가, 학술분과부위원장, 강원서가협회 부회장 (2010년 ~ 2016년) / 한국미술협회 속초지부장 역임,명예회장 (2009년 ~ 2011년) / 경동대학교 교양학부 외래교수 (2007년 ~ 2015년) / 일연서루(속초서예.한문학원) 원장 / 강원 속초시 동해대로 4236, 아남프라자 1809호 일연서루(속초서예 · 한문학원) / Tel : 033-637-7903 / Mobile : 010-8879-9200

남헌 김두철 / 南軒 金斗鐵

1962년 한려수도 남해에서 태어남 / 2015년 서울서예협회 초대작가로 인증 / 대전광역시 동구 계족로 137, 110동 1701호 (대동, 새들뫼휴먼시아1단지아파트) / Mobile : 010-4767-3003

山雨夜鳴竹草虫秋
近床涼筆眠可駐白
髮衣禁長

松江先生詩乙未春
南軒金斗鐵

松江先生詩 / 60×160cm

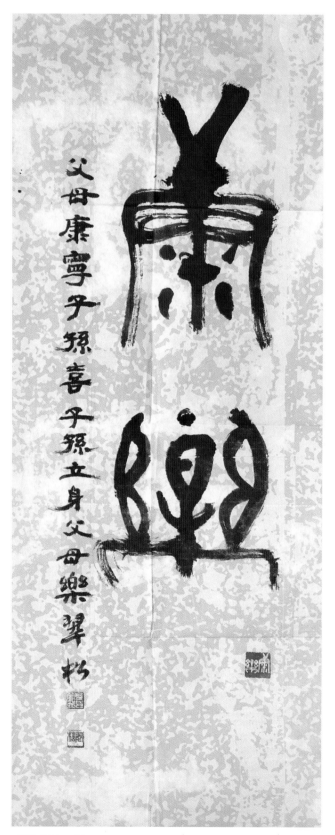

父母康寧子孫喜 子孫立身父母樂 翠松

康樂 / 50×102cm

취송 김란규 / 翠松 金蘭圭

세계서법문화예술대전 초대작가 / 소사
벌서예대전 초대작가 / 한국예술문화원
초대작가, 문화체육관광부장관상 / 무궁
화서예대전 환경부장관상 수상 / 서울특
별시 종로구 창경궁로20길 15-1 (원남동)
/ Mobile : 010-8724-9142

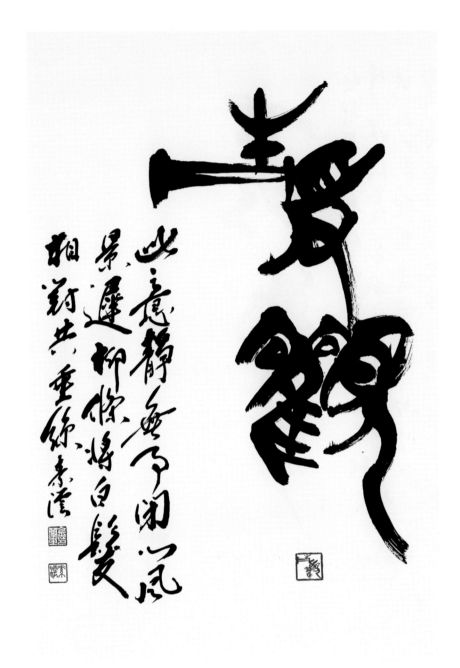

申師任堂詩 / 45×67cm

소운 김란옥 / 素澐 金蘭玉

고려대학교 교육대학원 수료 / 한국미술협회 서예2분과위원 / 중국 국제서화예술 명인 증서 수수 / 사)한국아카데미미술협회 이사 / 국제여성서법학회 회원 / 사)동양서예협회 초대작가 / 국제아시아문화예술협회 초대작가 / 한국신맥회 회원 / 고양시 여성작가회 회원 / 고양시 고양문화원 한문서예반 강사 / 경기도 고양시 덕양구 무원로 63, 1011동 1205호 (행신동, 무원마을10단지아파트) / Tel : 031-963-0600 / Mobile : 010-9099-1918

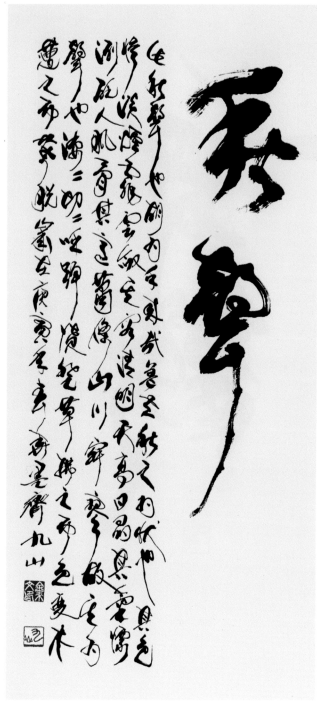

秋聲 / 47×100cm

구산 김래문 / 九山 金來文

한국서가협회 초대작가 / 한국서협 경기도 초대작가 / 경기대학교 전통예술대학원 예술학석사 / 논문 : 저수량의 서예연구 / 대한민국서예전람회 심사위원 / 대한민국인터넷서예대전 심사위원장 / 한중서예가협회 한국측단장 / 한시협회 한국회원 / 서울서예가협회 회장 역임 / 개인전 장구농묵전 (경기미술관) / 경기도 성남시 분당구 미금로 177, 311동 904호 (구미동, 까치마을신원아파트) / Tel : 031-717-4111 / Mobile : 010-9079-2853

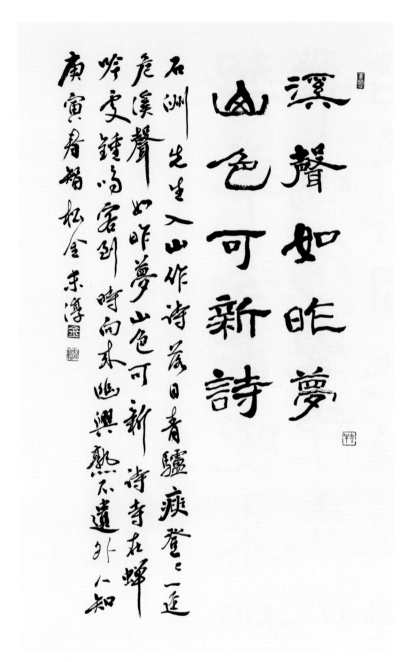

石州先生詩 入山 / 35×46cm

지송 김말순 / 智松 金末淳

대한민국미술대전 서예부문 특선, 입선 다수 (한국미협) / 전국휘호대회 초대작가 (국제서법) / 경기도 미술대전 초대작가 (경기미협) / 신사임당 이율곡서예대전 대상, 초대작가 / 경향미술대전 대상, 경향신문사 / 중국 서령인사 105주년기념 서호풍 전각대회 3위 (중국서령인사) / 경기도 성남시 분당구 중앙공원로 53, 127동 1405호 (서현동, 시범단지삼성.한신아파트) / Mobile : 010-8524-2787

象村先生詩 / 70×200cm

여혜 김명리 / 如蕙 金明利

목천 강수남선생 사사 / 대한민국서예문인화대전 입선 2회,특선 2회, 삼체상 수상, (동) 초대작가 / 전국소치미술대전 입선 2회, 특선 4회, (동) 추천작가 / 대한민국남농미술대전 입선 4회, 특선 2회, (동) 초대작가 / 전라남도미술대전 입선 4회, 특선 2회 / 전국무등미술대전 입선 5회, 특선 2회 / 필묵회서예전, 목포미협회원전, 영호남교류전, 예향목포작가전, 튤립과 묵향의 만남전, 묵향과 국향의 만남전, 동·서 예술교류전, 여수세계엑스포기념전, 전남종교친화미술전, 목포작가전 등 / 목천서예연구원 필묵회 이사 / 목포미협 회원 / 전라남도 목포시 원산중앙로 109-1, 503동 1102호 (연산동, 주공5단지아파트) / Mobile : 010-5636-2611

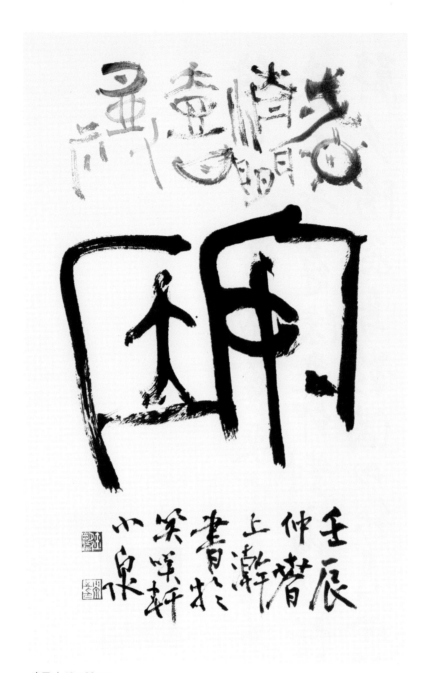

安居 / 40×63cm

소천 김명숙 / 小泉 金明淑

대한민국서예대전 초대작가, 심사위원 / 현대서예문인화대전 초대작가 / 전라북도서예대전 초대작가, 심사, 운영위원 / 세계전북비엔날레 초대전 / 백제문화제 전국서예가초대전 / 현대서예 오늘의 위상전 / 묵연회, 감암연묵회, 완묵회전 / 한국서예협회 이사 / 한국서예협회 전북지회장 / 전라북도 전주시 완산구 평화로 181, 9동 304호 (평화동1가, 코오롱아파트) / Tel : 063-224-2162 / Mobile : 010-3656-4405

俯仰頻驚歲屢更十年猶是一書生偶
來古寺尋陳迹却對高僧話舊情半
壁夕陽飛鳥影滿山秋月冷猿聲
此懷志替殊難寄時下中庭信步行
錄白雲居士重遊北山詩一首壬辰春芙志金命子

부지 김명자 / 芙志 金命子

대한민국미술대전 우수상, 초대작가 / 전북미술대전
우수상, 초대작가 / 성균관대 유학대학원 서예 전문
과정 수료 (졸업 우수상) / 대한민국해동서예대전 대
상, 초대작가 / 대한주부클럽 신사임당 특선 3회 / 한
국전통예절교육 강사 / 국제전 (한·중 교류전, 워싱
턴 뉴욕 2회) 뉴욕 퍼포먼스 2회 / 대한민국새만금서
예대전 심사 / 전라북도 군산시 용둔길 12, 106동 1101
호 (미룡동, 금광베네스타) / Tel : 063-443-3267 /
Mobile : 010-8641-0494

白雲居士詩一首 / 70×200cm

148

尚志精神

尚志精神 / 100×20cm

노암 김문기 / 魯岩 金文起

건국대학교 법학박사, 경영학석사 학위 취득 / 미국 WESLEY UNIVERSITY 명예박사 학위취득 / 서울특별시 종로구 인사동 파고다가구공예점 창립 / 서울특별시 가구협동조합 이사장 역임 / 대한가구공업협동조합연합회 회장 역임 / 학교법인 상지학원, 상지대학교, 상지영서대학교, 상지대관령고등학교, 상지문학원, 상지여자중학교, 상지여자고등학교 설립자 · 이사장 / 강릉김씨 대종회장(제14대, 15대, 16대, 17대, 18대) 역임 / 국제라이온스협회 354-A지구 총재 / 복합지구 의장 및 한국라이온스연합회 회장 역임 / 제12, 13, 14대 국회의원 / 2014. 8. 14. 제8대 상지대학교 총장 역임 / 한국화랑도협회 상임고문(현) / 서울특별시 서초구 사임당로 27 (서초동) 평환빌딩 8층 / Tel : 02-763-3566 / Mobile : 011-788-3567

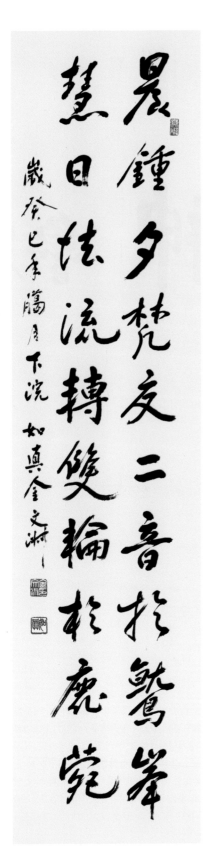

晨鐘夕梵 / 135×35cm

여진 김문숙 / 如眞 金文淑

한국미술협회 회원 / 한국학원 총연합회 서예교육협
의회 초대작가 / 한림서우회 총무 / 서울특별시 서대
문구 거북골로 8-11, 401호 (홍은동) / Tel : 02-302-
3592 / Mobile : 010-9333-3592

運海 김문환 / 雲海 金文煥

추사서예가협회 입선 4회(2006-9) / 부울경 최고서예
대전 입선 4회(2006-9) / 전국노인서예대전 입선 2회
(2009-10) / 전국서예올림픽 입선 1회(2006) / 경상남
도미술대상전 특선 1회(2010) / 한국민속예술대전 특
선 1회(2011) / 대한민국아카데미예술협회 특선, 동
상(2011) / 대한민국아카데미예술협회 지도자상, 선
비작가(2012) / 추사서예가협회 특별상 및 이사 선임
(2013-4) / 경상남도 김해시 함박로101번길 19, 301동
408호 (외동, 대동아파트) / Tel : 055-328-1856 /
Mobile : 010-6669-1855

爲善不見其益 如草裏東瓜
自應暗長 爲惡不見其損 如
庭春雪當必潛消

菜根譚句 甲午春 雲海 金文煥

菜根譚句 / 35×135cm

歸去來兮田園將蕪胡不歸旣自以心為形役奚惆悵而獨悲悟已往之不諫知來者之可追實迷塗其未遠覺今是而昨非舟遙遙以輕颺風飄飄而吹衣問征夫以前路恨晨光之熹微乃瞻衡宇載欣載奔僮僕歡迎稚子候門三徑就荒松菊猶存攜幼入室有酒盈樽引壺觴以自酌眄庭柯以怡顏倚南窻以寄傲審容膝之易安園日涉以成趣門雖設而常關策扶老以流憩時矯首而遐觀雲無心以出岫鳥倦飛而知還景翳翳以將入撫孤松而盤桓歸去來兮請息交以絶遊世與我而相違復駕言兮焉求悅親戚之情話樂琴書以消憂農人告余以春及將有事於西疇或命巾車或棹孤舟旣窈窕以尋壑亦崎嶇而經丘木欣欣以向榮泉涓涓而始流善萬物之得時感吾生之行休已矣乎寓形宇內復幾時曷不委心任去留胡為乎遑遑欲何之富貴非吾願帝鄉不可期懷良辰以孤往或植杖而耘耔登東皋以舒嘯臨清流而賦詩聊乘化以歸盡樂夫天命復奚疑

甲午仲夏 夏苑

歸去來辭 / 30×140cm

하원 김미례 / 夏苑 金米禮

경기대학교 대학원 교육학과 졸업 / 원광대대학원 동양학과(2년) 수료 / 대한민국미술대전 서가협 초대작가 / 경기도서가협 초대작가 / 제주도서가협 초대작가 / 열린문인화대전 초대작가 / 화홍미술대전 초대작가 / 서예 심사, 운영위원 역임(하원서예학원 전 운영) / 경기도 화성시 병점동로 23, 101동 1106호 (병점동, 구봉마을우남퍼스트빌1차아파트) / Mobile : 010-9307-8675

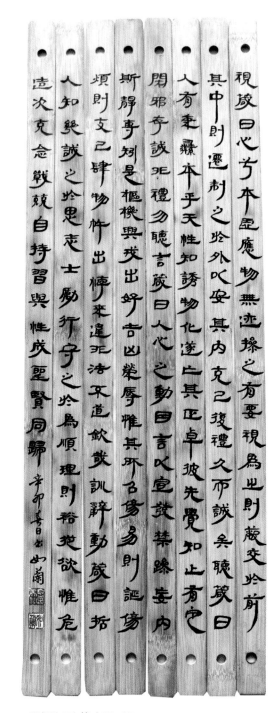

程伊川 四勿箴 / 67×25cm

여란 김미선 / 如蘭 金美仙

개인전 / 대전광역시미술대전 서예부문
초대작가, 심사위원 / 전국여류서예대회
초대작가, 심사위원 / 안견미술대전 초대
작가 / 보문미술대전 초대작가 / 대한민국
미술대전 서예부문 입선, 특선 / 한국현대
여성중견작가전 / 충청여류서단전 / 국제
서법호서지회전 / 대덕서화가전 / 대전광
역시 대덕구 동춘당로114번길 60, 301동
1706호 (송촌동, 선비마을3단지아파트) /
Mobile : 010-4412-2313

中庸句 / 70×32cm

옥계 김미숙 / 玉溪 金美淑

대전광역시미술대전 초대작가 / 안견미술대전 초대작가 / 한국미술협회 회원 / 충청여류서단 회원 / 노정 연서회 회원 / 대전광역시미술대전 운영위원 역임 / 대전광역시 중구 서문로 95, 102동 704호 (문화동, 센트럴파크1단지아파트) / Mobile : 010-2739-2857

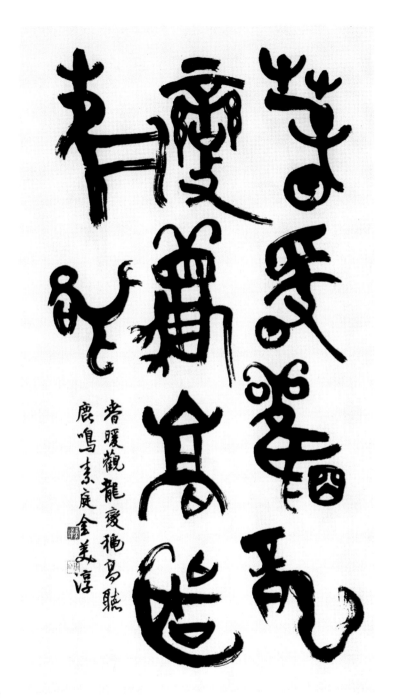

春暖 / 70×135cm

소정 김미순 / 素庭 金美淳

대한민국서예대전 종합대상 수상 / 대
한민국삼봉서화대전 대상 수상 / 대한
민국다산서예대전 대상 수상 / 대한민
국서예문인화대전 심사위원 역임 / 대
한민국서법예술대전 심사위원 역임 /
서울시 동대문구 한천로 15길 20-7 /
Mobile : 010-3667-5168

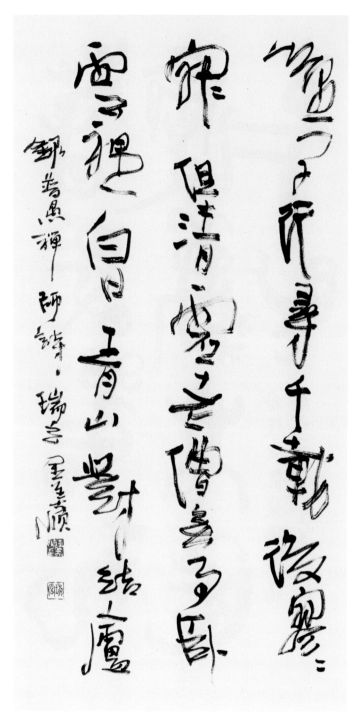

普愚禪師詩 / 70×135cm

서현 김미순 / 瑞玄 金美順

대한민국서예대전 초대작가 / 경기도서
예대전 초대작가 / (사)한국서예협회 홍
보분과위원장 / 경기도 안양시 동안구 경
수대로 617 백산서실 / Mobile : 010-
3899-3737

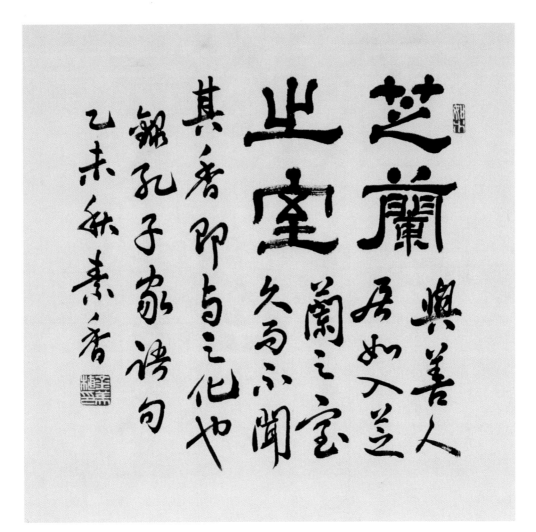

芝蘭之室 / 60×40cm

솔샘 김미식 / 素香 金美植

대한민국미술대전 서예부문 입선, 특선 / 대한민국미술대전 문인화부문 입선 / 경기도미술대전 서예부문, 문인화부문 초대작가 / 전국회룡미술대전 우수상, 초대작가 / 대한민국통일미술대전 우수상, 추천작가 / 한국미술협회, 갈물회, 묵향회 회원 / 경기도 포천시 소흘읍 봉솔로 10, 401호 / Tel : 031-843-4313 / Mobile : 010-3017-4313

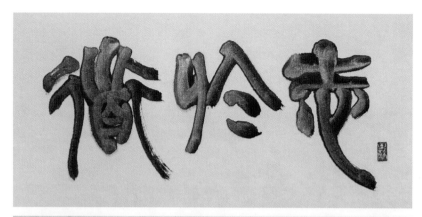

志於道 / 70×90cm

다경 김미정 / 茶畊 金美正

대한민국미술대전 초대작가 / 경상남도미술대전 초대작가 및 심사위원 역임 / MBC 여성휘호대회 심사위원 역임 / 개천 예술대상전 심사위원 역임 / 3·15 미술대전 심사위원 역임 / 전라북도, 부경 서도대전 심사위원 역임 / 동아국제미술대전 심사위원 역임 / 의령군민휘호대회 심사위원 역임 / 환경미술대전 심사위원 역임 / (현)한국미술협회 창원지부 서예분과 위원장, 다경 서예연구실 운영 / 경상남도 김해시 진영읍 진산대로26번길 36,마루빌 3층 / Mobile : 010-2244-8685

한별 김민자 / 斗苑 金敏子

대한민국미술대전 초대작가 / 광주시미술대전 초대작
가, 심사위원 역임 / 전라남도미술대전 심사위원 역임
/ 5.18 휘호대회 심사위원 역임 / 현)구름다리도서관 서
예강사 / 현)첨단초등학교 방과 후 서예강사 / 현)한묵
서예교습소 원장 / 광주광역시 관산구 월계동 116 /
Tel : 062-971-1122 / Mobile : 010-7172-1630

古德云竹影掃階塵不動月輪寬沼水無痕吾儒云
水流任急境常靜花落雖頻意自閒人常持此意以
應事接物身心何等自在 菜根譚句 斗苑 金敏子

菜根譚句 / 35×200cm

菜根譚句 / 35×45cm

운천 김민자 / 雲泉 金民子

한남대학교 대학원 조형미술학과 졸업 / 대전광역시미술대전 초대작가 / 안견미술대전 초대작가 / (현) 한국미술협회, 영동미술협회 회원 / 충청북도 영동군 영동읍 상부용로 20, 201동 1406호 (더웰2차아파트) / Tel : 043-745-8380 / Mobile : 010-5490-8380

소담 김민정 / 素覃 金玟廷

광서예술대학교(중국 남녕시 소재)서법과 교수, 학
과장, 석사지도교수 / 중국외국전문가국 외국전문
가 / 중국미술대학교(중국 항주시 소재) 현대서법
연구소 연구원 / 한국전각학회 회원 / 2012년 중국
미술대학교 서법과 문학박사학위 취득 / 2009년 중
국미술대학교 서법과 문학석사학위 취득 / 2006년
중국미술대학교 서법과 학사학위 취득 / 출판전문
저서 韓國 現代書藝 簡史, 中國美術學院書法系本
課生臨習作品選 / 난정서법사 비엔날레 참여 / 국
내외 다수 전시참여 및 서예잡지, 서예신문 논문발
표 / 경기도 양주시 부흥로 2152-11, 108동 501호
(삼숭동, 성우아파트 아침의미소) / Mobile : 010-
2750-4331 / E-mail : sodam82@hanmail.net

宋張載句 / 182×52cm

細雨孤村未�namen壁
重嵐翠積了遠碧
黃金力恨陂昌晚
燕策情臥彷雲彷

지암 김병구 / 志巖 金炳九

대한민국서예전람회 입선 3회 / 해동서예학회 초대
작가 / 경상북도서예전람회 초대작가 / 한국각자협
회 초대작가 / 한국미협 삼성현미술대전 초대작가 /
한국미협회원 / 경북 경산시 남산면 반지길 23길 9 /
Tel : 053-813-5859 / Mobile : 019-553-5859

齋居有懷 / 200×70cm

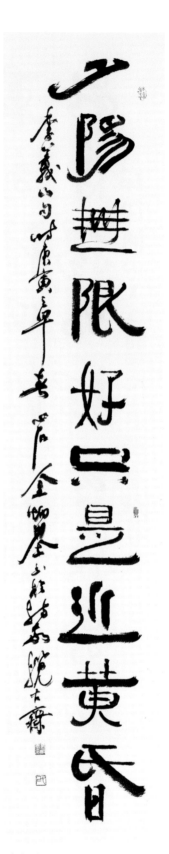

심석 김병기 / 心石 金炳基

중국시학·미학·서예학 논문 60여 편, 서예평론문 140여 편 발표 / 중국, 일본, 미국, 대만, 홍콩, 폴란드 등 국내외 유명전시회 초대출품 80여 회 / 국제학술대회 논문발표 및 특강 50여 회 / 경복궁자경전, 미국 Smithsonian's National museum, Poland 등에서 서예 Performance / 제1회 원곡서예학술상 수상 / 한국서예학회 회장 역임, 대한민국서예대전 초대작가(현) / 국제서예가협회 부회장(현) / 세계서예전북비엔날레 총감독(현) / 북경대학서법연구소 해외초빙교수 / 대한민국문화재청 문화재전문위원(현) / 국립전북대학교 중어중문과 교수(현) / 전라북도 전주시 덕진구 태진로 101, 106동 902호 (진북동, 우성아파트) / Tel : 063-253-7920 / Mobile : 010-8338-7920

李商隱句 / 60×210cm

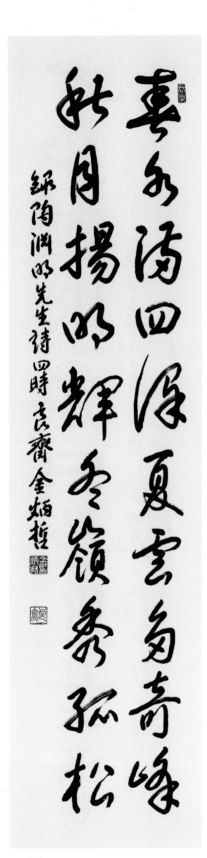

四時 / 35×135cm

양재 김병철 / 良齋 金炳哲

한국미술제 서예 입선 1회 / 홍재미술제 서예 입선 2회
/ 대한민국미술대상전 서예 입선 1회 / 전라남도미술
대전 서예 입선 2회 / 대한민국목민심서서예대전 서예
입선 2회 / 대한민국목민심서서예대전 문인화 입선 2
회 / 대한민국안중근의사서예대전 문인화 특선 / 광주
서예전람회 서예 추천작가(2011) / 대한민국기로미술
대전 서예 추천작가(2014) / 대한민국목민심서서예대
전 특선1회, 특별상 1회 / 대한민국아카데미미술협회
추천작가 / 대한민국기로미술협회 초대작가 / 광주서
예전람회 초대작가 / 전라남도 강진군 성전면 명동길
56 / Tel : 061-432-5751 / Mobile : 010-9442-5751

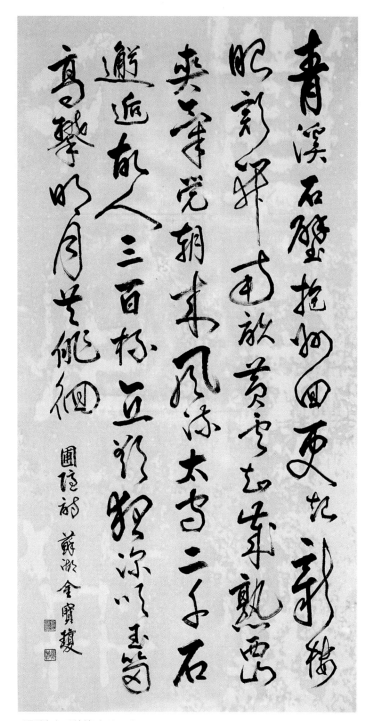

圃隱先生 明遠樓 / 70×135cm

소호 김보경 / 蘇湖 金寶瓊

한국연묵회 회장 / 국제서법예술연합
한국본부 이사 / 국제여성한문서법학
회 자문위원 / 한국연묵회전 1회~27회
출품 전시 / 대만대북초대전 5회 출
품, 참가 전시 / 북경군사박물관 2회
전시 / 미국 LA, New York 한국문화원
전시 / 국제서법교류나라 전시 참가 /
명가명문전 출품 / 경기도 안양시 동안
구 경수대로623번길 46, 101동 201호
(호계동, 럭키호계아파트) / Tel : 031-
427-4898

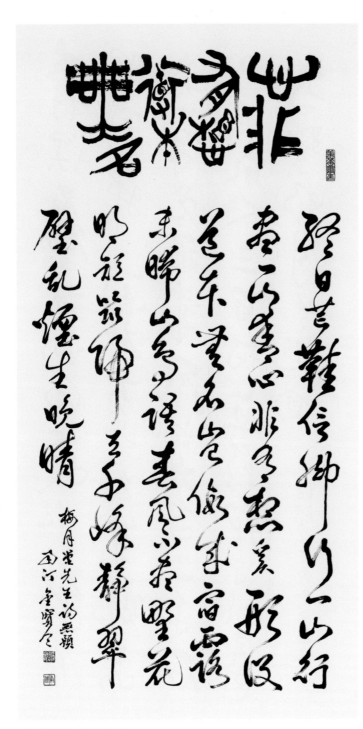

梅月堂先生詩 / 70×135cm

남정 김보금 / 南汀 金寶今

미국웨스리안대학 미술경영 BA학위 졸
업 / 1973 미술협회 입회, 동양화 서예분
과 출품 / 대한민국 미협 초대작가, 심사
위원, 자문위원 역임 / 한국연묵회 창립
(1975, 문공부등록 424) 회장, 27회 전시
/ 이화여자대학교 강사 역임 / 개인전 3
회 여성원로 5인전 개최, 해외전(일본,
중국, 미국, 台北) / 동방탐원회 고문 /
한중일 서도문화교류협회 고문 / 국제
여성한문서학회 창립 명예회장 / 국제
서법예술연합 한국본부 부이사장 / 서
울특별시 종로구 경희궁3가길 2-3 /
Tel : 02-736-9789 / Mobile : 011-
268-9113

정광 김복근 / 淨光 金福根

한국서가협회 입선 6회 / 한국서가협
회 특선 2회 / 경기서가협회 우수상 1
회, 특선 2회 / 중부일보서예대전 특선
1회 / 비림전국서예대전 우수상 1회 /
(현)화성시종합복지관(나래울) 서예강
사 / 한국서가협회 초대작가 / 대한민
국서예문인화 원로총연합회 회원 / 경
기도 화성시 화산중앙로 34, 107동
505호 (송산동, 한승미메이드아파트) /
Tel : 031-304-5537 / Mobile : 010-
5208-3357

碧雲深洞裏喜見古招提
寮落山門靜盤迴石逕迷
雨山松櫟老半壁夕陽低
到處皆佳麗禪心未易擔

甲午孟夏 梅月堂先生詩 淨光 金福根

開天寺 / 70×135cm

金文秀先生詩 / 70×135cm

한홍 김봉원 / 閑鴻 金奉垣

대한민국기로미술협회 초대작가 / 대한민국기로미술협회 운영위원 / 관악정 사두2회 / 기로미술대전 금상 2회, 은상 1회 / 향토민속미술대전 금상 1회, 은상 1회 / 대한민국창작미술대전 특선 2회 / 한국서화비엔날레 지도자상 / 관악미술깃발전 4회 출품 / 관악미협 회원전 출품 / 서울특별시 관악구 양지길 76-6 (신림동) / Tel : 02-874-7009

율강 김부경 / 律岡 金富經

대한민국미술대전 초대작가 및 심사위원 역임 / 동아미술제 초대작가 및 동우회원 / 경기미술상 수상 및 초대개인전 / 해외초대전 (시드니, 상해, 북경, 서안, 항주, 호치민시 등) 다수 / 한국미술협회 경기도지회 부지회장, 하남지부장 역임 / 서울미술협회 서예분과위원장 역임 / 중국서학기법평주(中國書學技法評注) 역주 / 서론 '필여초한(筆如楚漢)' 월간서예 기고 / 서론 '하설대연(何說大椽), 힐영취화(擷英取華) 서예문인화 기고 / (현)서울미술협회 이사, 한국미술협회 운영이사 / 서울특별시 강동구 양재대로 1626, 503호 (명일동 고덕빌딩) / Tel : 02-3427-0561 / Mobile : 010-4474-0561

海尊大醉 / 70×135cm

169

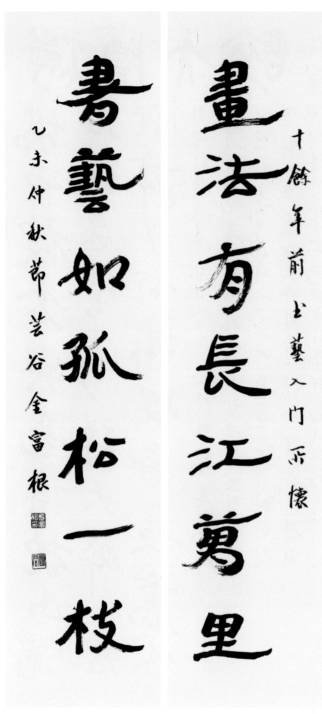

畫法有長江萬里

운곡 김부근 / 芸谷 金富根

(사)한국서도협회 초대작가 / 전 세기문
화사 단장 / 서울시 관악구 솔밭로7길 16
낙성대현대홈타운 302동 1011호 / Tel :
02-508-3355 / Mobile : 010-4221-
3352

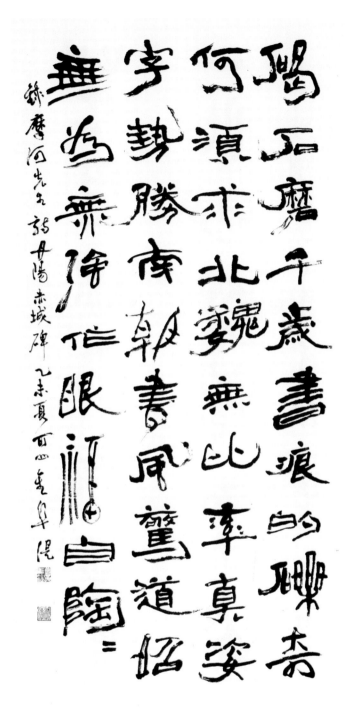

가산 김부식 / 可山 金阜湜

보리(菩提), 황토재주인(黃土齋主人),
토월재주인(吐月齋主人) / 원광대학교
미술대학 서예학과 졸업 및 동 대학원
석사 / 2003 전라북도미술대전 서예부
문 대상 / 2002 제3회 강암서예대전 우
수상 / 대한민국미술대전 초대작가 /
원광대학교 미술대학 서예학과 외래교
수 역임 / 전남도전, 전북도전, 강원도
전 등 심사 / 남도인사, 서주동인, 미협
회원 등 / 전라북도 군산시 하나운로 44,
상가동 208호 (나운동) / Tel : 063-
462-1199 / Mobile : 010-5654-5759

摩河先生詩 丹陽赤城碑 / 70×135cm

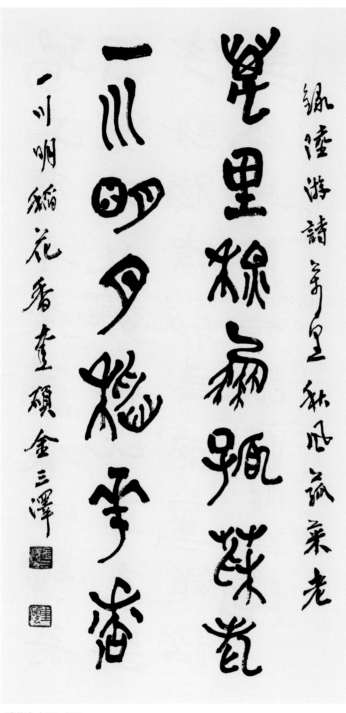

陸游詩 / 75×135cm

규석 김삼택 / 奎碩 金三澤

한국서가협회 입선 3회 / 한국서가광주지
회 입선 2회 / 대한민국현대미술 초대작
가 / 한국예술문화협회 초대작가 / 경기도
남양주시 늘을2로 90-36, 1401동 1703호
(호평동, 신명스카이뷰아파트) / Mobile :
010-2001-1008

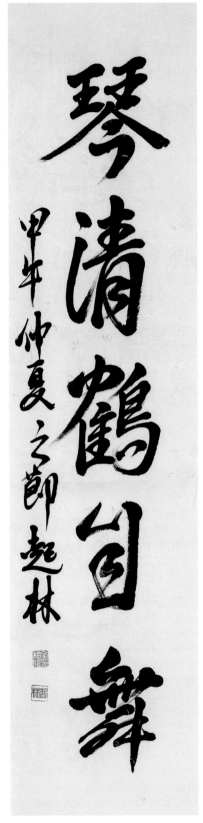

기림 김상구 / 起林 金相鳩

2012 기로미술대전 추천작가 / 2013 기로미술대전 표창장 / 2014 기로미술대전 초대작가 / 충청남도 천안시 동남구 신원2길 88, 401호 (신부동, 새한빌라) / Tel : 041-551-1073 / Mobile : 010-5427-1073

琴淸鶴自舞 / 35×135cm

석청 김상규 / 石靑 金相圭

한·중·일 서예문화교류협회 이사 / 해동서예
학회 초대작가 / 한국서가협회 회원 / 한국전각
학회 회원 / 대한민국서예전람회 특선 / 고려대
학교 평생교육원 수료 / 전라남도 강진군 칠량면
삼흥공원길 178-54 / Mobile : 010-9431-2033

朱文公詩 偶成 / 70×200cm

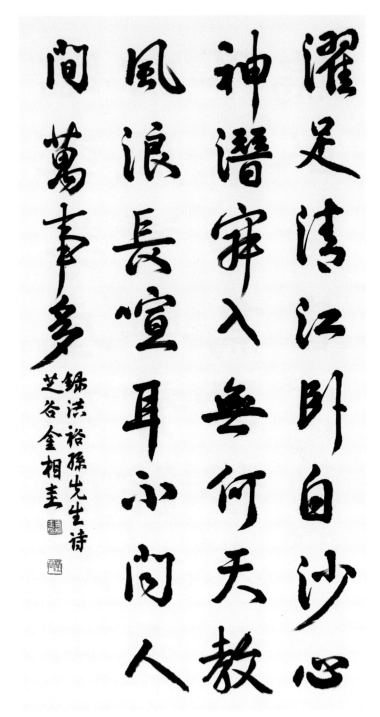

濯足淸江臥白沙心
神潛審入無何天教
風浪長喧耳不聞人
間萬事多

錄洪裕孫先生詩
芝谷 金相圭

지곡 김상규 / 芝谷 金相圭

안동 국제유교 서예대전 입선 / 포항시
전 입선 / 포항 불빛 미술대전 입선 / 삼
봉서예대전 입선 다수 / 경상북도 영천
시 대창면 용대로 795-5 / Mobile :
010-2506-8112

題江石 / 70×130cm

治隱 吉再先生詩 閒居 / 70×135cm

새터 김상숙 / 新基 金相淑

개인전 2회 / 동국대학교 사범대학 부속 고등학교장 역임 / 1987~2004 회원전 14회 / 1996~1997 한일서예교류전 2회 / 제3회 대한민국통일서예대전 최우수상 / 제3회 한국서법예술대전 특선 / 이재명의사 비문 휘호(전북 군산시 옥도면 연도리) / 작곡가 박시춘선생상 휘호(경남 밀양시 영남루) / 제8~13회 대한민국통일서예대전 초대작가전 5회 / 제11회 대한민국미술대전 서예분과 심사위원장/ 대한민국서예문인화총연합회 초대작가 / 국민훈장 옥조근정 훈장 수훈 / 경기도 의정부시 시민로 333, 101동 402호 (신곡동, 성원아파트) / Tel : 031-843-7571 / Mobile : 010-8748-7571

176

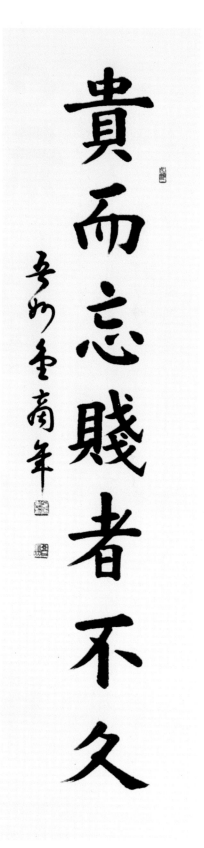

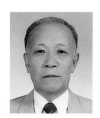

오주 김상연 / 吾州 金商年

대한민국미술협회 회원, 제주서예가협회 회원 / 삼성물산 묵향회 지도위원 1년반, 아주외국어학원 강사 1년반 / 일지서예학원 운영 3년 (여의도) / (현)마포구청장의 위촉받고 마포에서 서예지도 중 / 대한민국미술전람회 입선 81년 6월 12일 (30회 국전) / 제1회 대한민국미술대전 입선 82년 6월 4일 / 제5회 대한민국미술대전 입선 86년 11월 3일 / 제1회 대한민국서예대전 입선 89년 11월 8일 / 제1회 대한민국서예전람회 93년 4월 24일 / 제1회 소요산 전국서예대전 특선 / 제2회 소요산 전국서예대전 특선 / 한석봉서도문화예술대전 초대작가 / 한국전통서예 초대작가 / 문화상 모범어르신상 받음 (마포구청장 2회) / 미술협회전 년1회 출품 / 미술협회 원로작가 초대전 출품 (6회까지) / 상균서예전 25회 / 탐서회전 19회 출품 / 제주서예가협회전 년1회 / 중화인민공화국, 대만 교류전 / 광주, 청주, 대구, 부산 교류전 / 개인전 8순기념 2004년도 / 서울특별시 마포구 도화2안길 9 / Tel : 02-701-9746

貴而忘賤者不久 / 35×135cm

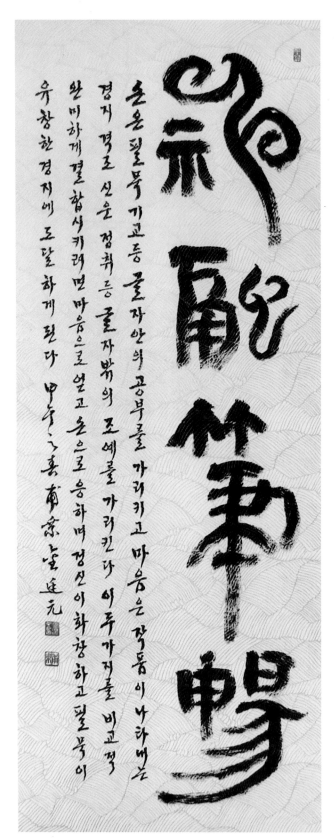

神融筆暢 / 35×90cm

보승 김상정(정원) / 甫乘 金相廷(廷元)

대한민국미술대전 서예부문 입선 / 대한민국서예대
전 입선 / 대구경북미술대전 특선 4회, 초대작가 / 신
조형미술대전 우수상 수상, 초대작가 / 해동서예문인
화대전 특별상 수상, 초대작가 / 삼성현미술대전 특
별상 수상, 초대, 심사 역임 / 중국, 필리핀 등 국제교
류전 다수 출품 / 한중서예교류전 2011~2013년 주재
/ 서예협회, 경북 이사, 경산시지부장 (현) / 평화통일
기원전시회 참가 출품 / 경상북도 경산시 조영 1길 15,
301호 / Tel : 053-817-8500 / Mobile : 010-
8560-8500

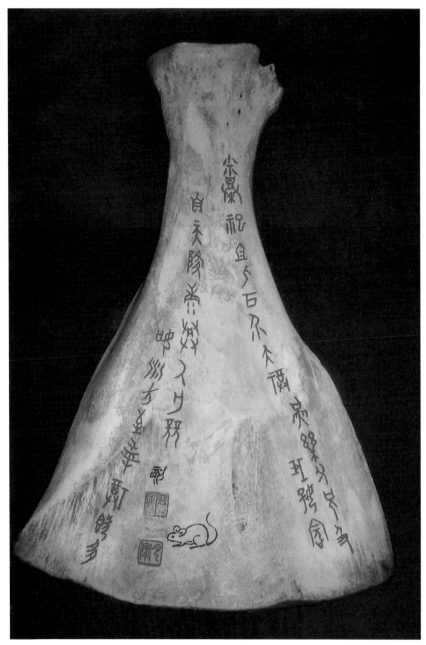

甲骨文 / 25×35cm

월봉 김상헌 / 月峰 金相憲

대한민국전통명장 (제07-005호) / 중학교 교과서 작품등재 (2010, 중앙교육) / 2008 서화동원 1000인 초대작가상 수상 / 2009 그랑프리미술대상 문화체육관광부장관상 / 대한민국서예문인화대전 심사위원장 (2014) / 대한민국전통미술대전 운영·심사위원 / 대한민국명인미술대전 심사위원 / 제1회 개인전 (예술의 전당 서예박물관) / 제2회 개인전 (인사동 갤러리 라메르) / 제3회 개인전(제주도 문예회관) / 제주작가협회 명예회장(현) / 현장교육연수원장(현) / 제주특별자치도 제주시 서사로 127 (2층) / Tel : 064-757-9149 / Mobile : 010-6690-9149

玉仙洞 / 70×135cm

송현 김상환 / 松峴 金相煥

한국서가협회 초대작가 / 한국서도협회
초대작가, 동 심사 / 한국공무원미술협
의회 초대작가 / 한국서도대전 종합대상
(문광부장관상) / 퇴계 이황선생추념 전
국서예휘호대회 대상 (문광부장관상) /
공무원미술대전 금상 (국무총리상) / 한
국서예박물관개관기념 대한민국서예초
대작가전 / 2009 자비 · 사랑 · 베품 · 만
남 한국미술100인 초대전 / 한국미술관
개관기념 작품기증전 / 고려대학교 교육
대학원 서예문인화최고위과정 수료 / 서
울특별시 강북구 삼각산로 143-1, 2동
804호 (수유동, 벽산아파트) / Mobile :
010-6352-8798

호석 김상회 / 湖石 金相會

대한민국미술대전 초대작가 및 심사위원(미협) / 대
한민국서예전람회 초대작가 및 심사위원(서가협) /
전라남도미술대전 초대작가 및 심사위원 (대상 수상)
/ 서예대전(월간서예) 심사위원 / 신라미술대전 심사
위원 / 대한민국남농미술대전, 제주한라서예전람회
심사위원 / 국제서법예술연합회 한중 교류전 / 한중
일 국제서예교류전 / 서울미술관개관 삼단체서예초
대작가전 / 한국서가협회 전남지회장 역임 / 전라남
도 영암군 서호면 화송송정길 23-2 / Tel : 061-472-
6651 / Mobile : 011-224-6651

退溪先生詩 / 50×135cm

摩訶般若波羅蜜多心經

觀自在菩薩行深般若波羅蜜多時照見五蘊皆空度一切苦厄舍利子色不異空空不異色色即是空空即是色受想行識亦復如是舍利子是諸法空相不生不滅不垢不淨不增不減是故空中無色無受想行識無眼耳鼻舌身意無色聲香味觸法無眼界乃至無意識界無無明亦無無明盡乃至無老死亦無老死盡無苦集滅道無智亦無得以無所得故菩提薩埵依般若波羅蜜多故心無罣礙無罣礙故無有恐怖遠離顛倒夢想究竟涅槃三世諸佛依般若波羅蜜多故得阿耨多羅三藐三菩提故知般若波羅蜜多是大神呪是大明呪是無上呪是無等等呪能除一切苦真實不虛故說般若波羅蜜多呪即說呪曰揭諦揭諦波羅揭諦波羅僧揭諦菩提娑婆訶

佛紀二五五八年
大谷 金錫九 合掌

般若塔 / 35×135cm

대곡 김석구 / 大谷 金錫九

아카데미미술협회 10회 은상 / 국제기로미술대전 삼체상 / 향토미술대전 오체상 / 서예 추천작가상 / 서예 초대작가상, 현 부회장 위촉 / 기로미술대전 태조대왕상 / 울산광역시 울주군 두서면 구랑송정2길 9 / Tel : 052-263-6415 / Mobile : 010-7752-6415

송산 김석주 / 松山 金錫周

2010 서울메트로전국미술대전 문인화부문 특선 /
2010 서울서예대전 입선 / 2012 대한민국전통미술대
전 서예부문 입·특선 / 2013 대한민국부채예술대전
서예부문 특선 / 2013 기로미술대전 서예부문 특선 /
2013 대한민국전통미술대전 서예부문 특선 / 2014 대
한민국부채예술대전 서예부문 특선 / 2014 대한민국
전통미술대전 서예부문 삼체상 / 2015 대한민국전통
미술대전 서예부문 오체상 / 2015 대한민국전통미술
대전 초대작가 / 서울특별시 금천구 금하로 793 벽산
1단지아파트 105동 801호 / Tel : 02-864-9844 /
Mobile : 010-2766-9844

桃花圖 / 35×135cm

宋翼弼先生詩 滿月 / 27×130cm

초정 김석호 / 艸亭 金錫浩

대한민국미술대전 서예부문 초대작가, 심사 / 부산미
술대전 서예부문 초대작가, 심사 / 국제서법예술연합
영남지회 고문 / 부산서예비엔날레 이사장 / 동의대
학교 평생교육원 외래강사 / 부산광역시 진구 동평로
407(양정동) 초정서예학원 / Tel : 051-865-0516 /
Mobile : 010-4554-5516

희원 김선숙 / 喜源 金善淑

전북미술대전 초대작가 / 대전미협 회원 /
대한민국미술(서예)대전 입선 (미협) / 전
북미술대전 우수상 / 대전광역시 대덕구 평
촌1길 39 (평촌동) / Tel : 070-8962-
4954 / Mobile : 010-3692-4954

李白 詩句 / 21×110cm×2

先生不知何許人也亦不詳其姓字宅邊有五柳樹因以為號焉閑靜少言不慕榮利好讀書不求甚解每有會意便欣然忘食性嗜酒家貧不能常得親舊知其如此或置酒而招之造飲輒盡期在必醉既醉而退曾不吝情去留環堵蕭然不蔽風日短褐穿結簞瓢屢空晏如也常著文章自娛頗示己志忘懷得失以此自終贊曰黔婁有言不戚戚於貧賤不汲汲於富貴極其言茲若人之儔乎銜觴賦詩以樂其志無懷氏之民歟葛天氏之民歟

五柳先生傳 如泉

여천 김선자 / 如泉 金善子

성균관대학교 유학대학원 2년 수료 / 한중일국제전 참가 / 대한민국서예응모전 대상 수상 / 한일작가200인 초대전 / 중국진강일보주최 한중일 3개국 응모전 대상 수상 / 중국 사혼송서법권 작품 수록 / 중국 무릉주봉 범정산미림 수각입비 / 한국통일 비림입비(충남 예산군 신양면 녹문리) / 종로구청 및 각 서화단체 감사장 수십 회 수상 / 아세아예술협회 교육지도자상 6회 수상 / 대한민국작가대상, 신사임당상, 대한민국예술문화상, 국제문화예술상, 최고지도자상, 세계평화교육문화상 수상 / 행초서체본집 2권 발간 / 중국 장가계 비림수각 입비 / 아세아미술대상 수상 기념 개인전(서울메트로미술관) / 남북서예교류전시회 3회 참가(통일부) / 현 대한민국서화협회 초대작가 및 심사위원장, 한국문화예술연구회 초대작가 및 심사위원장, 국제문화협회 초대작가 및 심사위원장, 한국통일비림협회 심사위원장, 종로구청 숭인서예교실 지도교사, 갑자서예 부회장, 여천서예원장 / 서울특별시 종로구 지봉로 28 숭인빌딩 301호(숭인동) / Mobile : 010-4248-1692

五柳先生傳 / 35×135cm

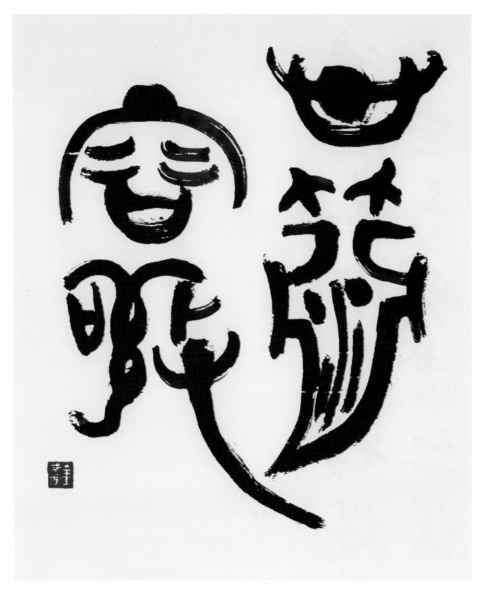

心肅容敬 / 50×60cm

추봉 김성곤 / 秋峰 金成坤

고려서예학회 회장 / 한국국제서법연맹 자문위원 및 세계평화미술대전 자문위원 / 대한민국서예문인화
총람 및 한국미술작가 총명감 편찬위원 / 원곡서예문화상 및 원곡학술상 추천위원 / 한국어문회, 대한
검정회(국가공인한자급수시험) 출제위원 / 세계서예전북비엔날레 초대출품 / 중국 세계서법 북경비엔
날레 초대출품 / 대한민국문화예술상 (대통령상) 및 세계서법문화예술대전 (대통령상) / 고려대학교 교
육대학원 서예문인화 최고위과정 담임교수 / 서울특별시 도봉구 마들로 859-19, 106동 601호 (도봉동,
도봉한신아파트) / Tel : 02-956-7875 / Mobile : 010-8940-7875

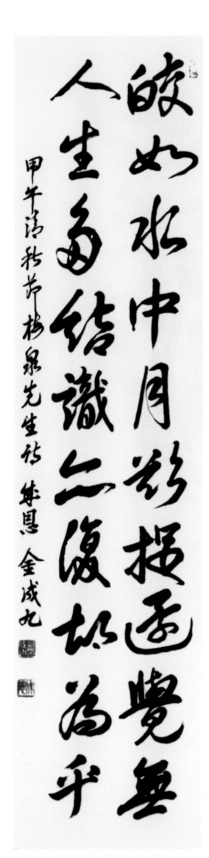

皎如水中月 影擢透覺無
人生為結識 二復故為乎

甲午淸秋芦梅泉先生詩 成恩 金成九

梅泉先生詩 / 35×135cm

성은 김성구 / 成恩 金成九

남원향교 6백주년기념행사 특선(제51호) / 대한민
국유림서예대전 특선 / 전라남도서예대전 입선 / 제
10회 대한민국아카데미 오체상 / 제11회 대한민국
아카데미 오체상 / 대한민국아카데미 초대작가 / 대
한민국아카데미 표창장 / 전라남도 구례군 구례읍 오
거리길 5-14 / Tel : 061-783-2935 / Mobile :
010-2244-2939

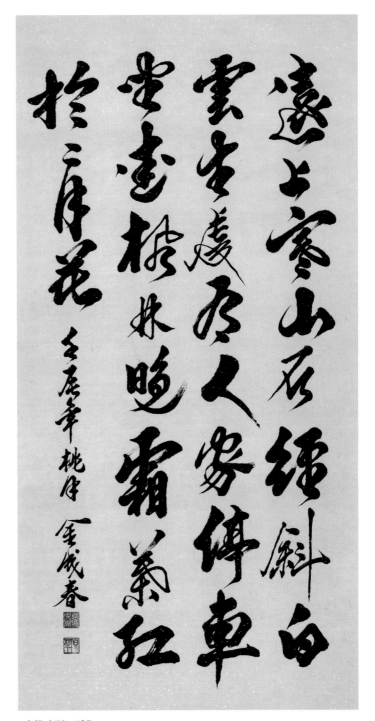

山行 / 70×135cm

백초 김성춘 / 百草 金成春

서화동원초대전 한국예술문화원 / 묵산미술박물관 초대작가전 / 프랑스 국제교류기획초대전 / 대한민국문화미술대전 특선, 한국문화미술협회 / 대한민국아카데미미술협회 초대작가 / 강원도 삼척시 동해대로 4273, 103동 602호 (교동, 동부아파트) / Mobile : 010-2951-4458

風新雨急要立得
脚定蒼茫濃艶要看得
著得眼高路危要早回頭

甲午孟夏錄菜根譚句 東園 金星鉉

菜根譚句 / 70×135cm

동원 김성현 / 東園 金星鉉

제30회 경인미전 서예부문 입선 / 제32
회 대한민국미술대전 서예부문 입선 /
제31회 경인미전 서예부문 입선 / 서울
특별시 서대문구 독립문공원길 17, 103
동 803호 (현저동, 독립문극동아파트)
/ Tel : 02-362-2500

和神養素 / 53×40cm

영파 김성호 / 領坡 金驊鎬

대한민국미술대전 입선 / 동아미술대전 입선 / 매일서예대전 특선 및 입선 / 경상남도미술대전 초대작
가 / 경상남도미술대전 심사위원 역임 / 경상남도미술대전 서예분과위원 및 운영위원 역임 / 경상남도
거창군 거창읍 창남1길 40, 103동 1302호 (거창김천주공아파트) / Tel : 055-943-8309 / Mobile : 010-
4619-8309

耳雖聞目不親見　者不可遂而言业

録李邦獻
省心雜言句
乙未仲夏節
書於三餘
齋雨富六
清谷金聖煥
迂人仝

省心雜言句 / 40×140cm

청곡 김성환 / 淸谷 金聖煥

한국서가협회 명예이사장 / 대한민국서예전람회 운
영위원장 및 심사위원장 역임 / 동아일보문화센터 서
예강사 (1984~2008) / 강남대학교 미술산업디자인학
부 강사 / 한양대학교 사회교육원 교수 (2008~현) /
서울특별시 성북구 서경로 28, 103동 601호 (정릉동,
태영아파트) / Mobile : 010-5291-1925

主祈禱文 / 70×130cm

동천 김성회 / 東泉 金晟會

한국미술협회 자문위원 / 대한민국미술대전 서예부문 초대작가 / 대한민국미술대전 서예부문 운영위원 / 대한민국미술대전 서예부문 심사위원 / 경기도서예대전 심사위원장 / 무릉서예대전 심사위원장 / 반월전국휘호대회 심사위원장 / 서울특별시 중랑구 신내로7나길 24, 207동 703호 (상봉동, 건영2차아파트) / Tel : 02-436-7736 / Mobile : 010-4326-7736

圃隱先生詩 / 35×70cm

소남 김성희 / 素南 金惺姬

개인전 2회 (서라벌 문화회관('08), 시청갤
러리('13)) / 대한민국미술대전 특선 2회,
입선 2회 / 신라미전 초대, 운영, 심사위원
/ 경상북도도전 초대작가 / 세계서법대전,
고운휘호대전 초대작가 및 운영 / 경주대
학교 사회교육원 출강 / 경주시 평생학습
관 출강 / 경주시 감포읍 복지회관 출강 /
소남서예연구실 주재 / 경상북도 경주시
내남면 화계로 372-7 / Tel : 070-4175-
7859 / Mobile : 010-4528-7859

매천 김세덕 / 梅泉 金世德

한국서가협회 초대작가 / 인천서예전람회 초대작가,
심사위원 / 해동서예문인화대전 특선 / 홍재미술대
전 특선 / 한.중 서예초대전 출품 / 석묵서예전 출품 /
인천광역시 부평구 부흥로 246, 21동 1402호 (부평동,
동아2단지아파트) / Mobile : 010-7143-9515

鄭知常先生詩 / 70×135cm

孟夏草木長繞屋樹扶疎衆鳥欣有託吾亦
愛吾廬既耕亦已種時還讀我書窮巷隔
深轍頗回故人車歡然酌春酒摘我園中
蔬微雨從東來好風與之俱汎覽周王傳流
觀山海圖俛仰終宇宙不樂復何如 滿谷金世熙

만곡 김세희 / 滿谷 金世熙

(사)한국서도협회 심사위원 / 한국서가협회 심사위
원 / 공무원미술대전 심사위원 / 추사선생추모서예
백일장 심사위원 / (사)한국서도협회 운영상임이사 /
2015 한국서도 초대작가상 수상 / 서울특별시 중구 청
파로 463-45 / Mobile : 010-6229-8782

陶淵明詩 / 70×200cm

196

信望愛

其中第一變也

고린도젼서十三章十三節

郇艸 金水蓮

순초 김수련 / 郇艸 金水蓮

한국서가협회 초대작가 / 전각학회 회원 / 한 · 일 · 중
문화교류협회 상임이사 / 순초서예원 원장 / 대한민국
서예문인화원로총연합회 초대작가 / 서울특별시 서대
문구 연세로5가길 15 은광빌딩 5층 / Mobile : 010-
9179-5719

信望愛 / 35×136cm

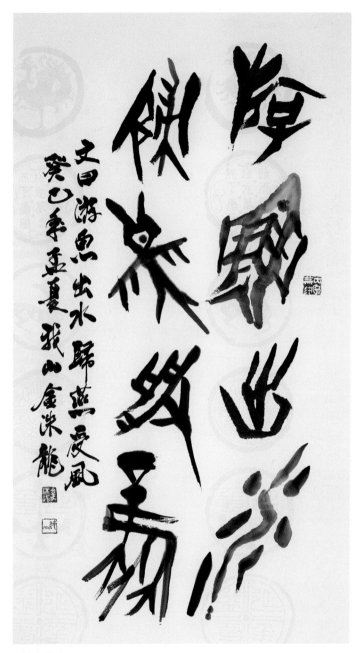

游魚歸燕 / 56×104cm

아산 김수용 / 我山 金洙龍

한국서예협회 초대작가, 심사위원 역임 / 한국서협 서울시지회 초대작가, 심사, 운영위원, 이사, 부지회장(현) / 한국서협 경기도지회 초대작가, 심사위원 역임 / 서예문인화대전 초대작가, 심사위원 역임 / 개인전 2회 (2009, 2012 한국미술관) / 동연회, 여묵지재, 진묵회, 일월서단 회원 / 성남서예가총연합회 부회장(현), 동연회장(현) / 분당이매성당 서예반 출강, 은행1동 서예교실 출강(현) / 경기도 성남시 중원구 자혜로 17번길 16, 현대아파트 101-701호 / Tel : 031-742-0628 / Mobile : 010-5306-0628

198

訥於言 敏於行 / 46×70cm

연묵 김순자 / 利軒 金順子

대한민국미술대전 서예부문 입선 4회 / 제주도미술대전 초대작가 / 대한민국문인화서예대전 초대작가
/ 월간서예서예대전 입선 다수 / 운곡서예대전 삼체상 및 입선 다수 / 한국미협회원 / 제주특별자치도서
예가협회 이사 / 한글사랑서예모임 회원 / 제주특별자치도 영주연묵회 회원 / 묵화동인 / 제주시 원노형
로 93, 103동 304호 / Tel : 064-712-5770 / Mobile : 010-8661-5770

平生 / 40×50cm

난정,청허 김순환 / 蘭亭,淸虛 金順煥

고려대학교 경영학 학사, 동 교육대학원 서예전공 이수 / 중국 하얼빈사범대학교 미술학원 서법학 전공
석사연구 졸업 / (현)난정서예연구원장, 고려대학교 교우회 상임이사, 동 교육대학원 상임이사 / 제16회
추사탄신 220주년 문화부제정 추사서예대상 전국서예백일장 심사위원 역임(2006) / 중국 위해시 박물
관 및 고려대학교 한문서예작품 수장 / 서예초대개인전 및 출판기념회(한국미술관) / New York World
Art Festival 세계 평화를 위한 UN본부 기념 초대전 및 국내외 수십회 전시 / 서예교육공로상 및 초대작
가상, 고려대학교 및 동 교육대학원 공로패 수상, 의정부시장 및 경기도의회의장 표창장 수상 / 전문예
술강사자격증1급 (한문서예), 서예전문가자격증(고려대교육대학원), 국가공인한자실력2급자격증(평
생), 한자교육지도사자격증 보유 / 사)한국미술협회원, 사)국제서법예술연합한국본부회원, 사)동방서법
탐원회원 / 경기도 의정부시 신흥로119번길 43, 608동 506호(호원동 신도아파트) / Tel : 031-875-2145
/ Mobile : 010-4726-2145 / E-mail : nanjeong019@hanmail.net

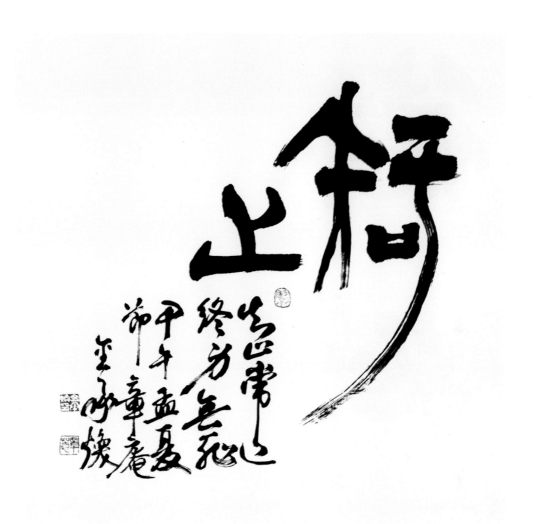

知止 / 50×40cm

장암 김승환 / 章庵 金承煥

전라남도미술대전 초대작가 / 대한민국미술대전 입선 다수 / 한국미협회원, 연우회원 / 장암한문서예학원장 / 전라남도 순천시 연향1로 62, 205동 910호 (연향동, 부영2차아파트) / Tel : 061-722-9569 / Mobile : 010-9209-2317

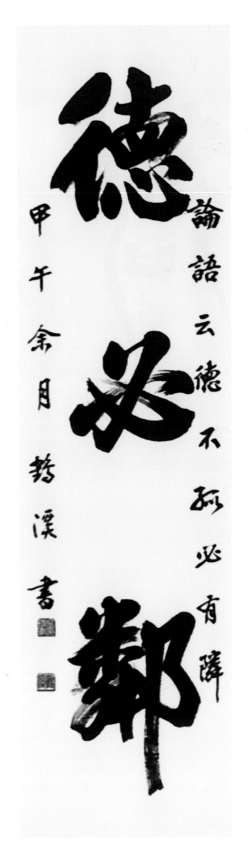

德必隣 / 35×135cm

학계 김시철 / 鶴溪 金時徹

한국서예협회 대구시지회 초대작가, 감사, 이사 / 한국서예협회 대구광역시 서예대전 심사위원 / 대한민국낙동예술협회 초대작가 / 대한민국낙동예술대전 심사위원 / 대구 담수서예원 운영(원장) / 칠곡군 문화원 서예교실 지도강사 / 칠곡군 노인문화대학 서예교실 지도강사 / 대구광역시 북구 학정로 7길 3 102동 207호 (태전동 중석타운) / Tel : 053-312-3946 / Mobile : 010-8589-3946

愚公移山 / 100×20cm

경산 김시현 / 鏡山 金時顯

대한민국미술대전 서예부문 미협이사장상 수상, 초대작가, 심사위원 / 대구시서예문인화대전 최우수상
수상, 초대작가, 운영위원, 심사위원 / 대한민국정수서예문인화대전 대상 수상, 초대작가 / 매일서예문
인화대전 초대작가, 운영위원, 심사위원 / 무등미술대전 초대작가 / 국제서법교류전 30여 회 / 경상북도
서예문인화대전 심사위원장 외 심사 다수 / 저서 : 서법론초 / 한국미술협회 서예분과 이사 / 대구광역시
수성구 수성로24길 37 세종그랜드빌라트 A동 202호 / Tel : 053-783-9766 / Mobile : 010-3513-
2000

才德 / 50×135cm

물매 김안식 / 屼玫 金安植

홍익대학교 교육대학원 미술교육학과 (한국
화 전공) / 한신대학교 신학전문대학원 신학
과, 석사, 박사 / 예다원 교회 목사 / 세한대학
교 조형문화과 미술강사 / 서울사회복지대학
원 대학교 사회복지학과 교수 / 대한민국남농
미술대전 초대작가 / 한국교육미술협회 초대
작가 / 중앙서예대전 심사위원 역임 / 평화통
일환경보존 휘호대회 문화관광부 장관상 / 한
국서가협회 회원, 한국미술협회 회원 / 광주
광역시 북구 군왕로18번길 21, 801호 (풍향동,
금성맨션) / Tel : 062-265-9984 / Mobile :
010-2650-4408

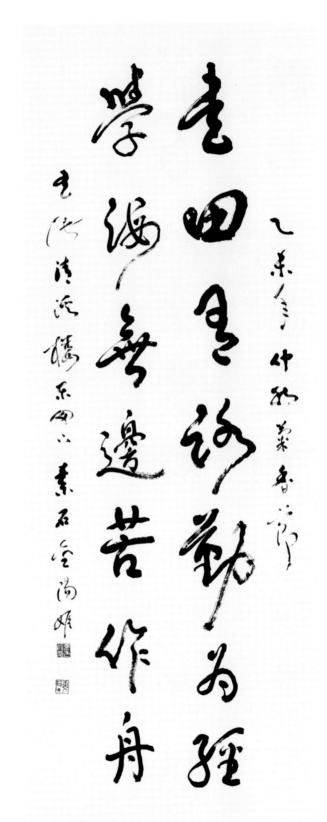

書田有路 / 70×135cm

소석 김양희 / 素石 金陽姬

(사)한국서도협회 초대작가, 운영이사, 심사 역
임 / 한국국제서법연맹 이사 / 한중서예명가
초대전 / 대한민국대표작가 초대전 / 태묵전 출
품 / (사)한국서도협회 운영이사 / 서울특별시
광진구 구의강변로 42 103동 1403호 (우성아파
트) / Mobile : 010-7228-1180

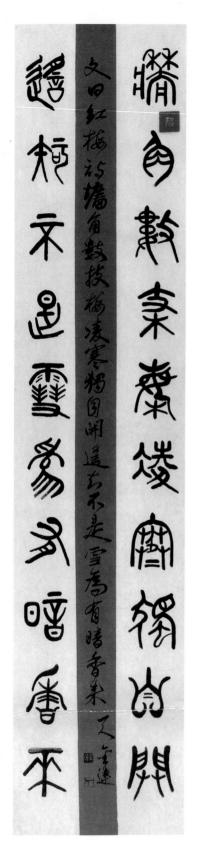

文曰紅梅詩牆角數枝梅凌寒獨自開遙知不是雪爲有暗香來 一人金蓮

紅梅 / 35×135cm

일인 김 연 / 一人 金 蓮

한국서가협회 자문위원 / 한일중서예문화교류협회
회장 / 심우회 회장 / 한국전각협회 부회장 / 대한민
국서예문인화 상임이사 / 갑자서회 고문 / 일인연구
실 원장 / 한국서가협회, 세계서법, 서예문인화공모
전 심사위원 역임 / 서예, 전각 개인전 2회 (백악미술
관) / 명가명문전 (한국미술관) / 서울특별시 마포구
희우정로 124-2 (망원동) / Tel : 02-334-8203 /
Mobile : 010-8258-8203

하정 김연수 / 夏亭 金蓮洙

경희대학교 교육대학원 서예문인화 전공 / 서예문인화 교육전문가 / 전문예술강사 1급, 한자교육지도사 / 한국문화예술인상 수상 / 대한민국서예문인화대전 초대작가 / 대한민국아카데미미술대전 초대작가 / 한국서화예술대전 초대작가 / 대한민국비림, 고불서예대전 초대작가 / 한국예술문화원 이사장상 초대작가 및 체육분과 위원장 / 정선아리랑서화대전 운영위원 및 심사위원 / 경기도 평택시 경기대로 508, 210동 2105호 (비전동, 휴먼시아2단지) / Mobile : 010-9092-9468

滌蕩千古愁 留連百壺飲
良宵宜且談 皓月不能寢
醉來臥空山 天地郎衾枕

錄李太白詩 夏亭

李太白 詩 / 70×135 cm

謙有德勤無難 / 35×137cm

연당 김연순 / 蓮堂 金蓮順

고려대학교 교육대학원 서예문인화 최고위과정 수료
(6기) / (사)한국서예술진흥협회 이사 / 한국서화작
가협회 초대작가 / 추사대상 전국추사서예대전 대상
/ 한자교육지도자 자격증 취득 (사)전국한자교육추
진총연합회 / 서울특별시 강남구 언주로 201, SK뷰
2205호 (도곡동) / Mobile : 010-8998-4218

樹春 / 53×45cm

연추 김연욱 / 妍秋 金漣煜

현)대한민국 국전 초대작가, 대한민국서예문인화총연합회 자문의원 / 문화예술종합학원원장 역임 / 한
국미술대전 심사위원 (서예부) 역임 / 한·중·일 문화교류협회 상임이사 역임 / 한국여성통일협의회
이사장 역임 / 미국 유엔본부 초대전 (미국 유엔본부) / 대한민국서가협회 초대작가전 수십 회 (예술의
전당) / 일본성사시회 초대개인전 (동경) / 한국서예포럼전 (북경 국태태묵) / 세계비엔날레 초대전 (전
주) / 서울특별시 강남구 테헤란로51길 46-5 (역삼동) 401호 / Mobile : 010-8251-7834

讀書當日志經綸 歲暮還甘顔氏
貧 富貴有爭難不求 林泉無衆榮
可安身採山釣水堪充腹 詠月
吟風足暢神 學到不疑 知快活
免敎虚作百年人

錄 徐敬德先生讀書
丹村 金悅漢

徐敬德先生詩 / 70×135cm

단촌 김열한 / 丹村 金悅漢

개인전 2회 / 대한민국서화도예 중앙대
예전 금상, 동상 / 대한민국전통미술대
전 삼체상,특선, 입선 / 대한민국전통미
술대전 초대작가 및 전통미술 청년작가
상 / 대한민국부채예술대전 초대작가
상, 초대작가, 심사위원 / 대한민국그랑
프리미술대상전 대상, 서예부문 우수상
/ 뉴욕 아리랑 아트페스티발 / 한국전통
미술진흥협회 중앙이사 / 한국미술협회
전통문화보존위원회 부위원장 / 한국미
술협회 서예분과 회원 / 서울 구로구 경
인로47가길 13 / Mobile : 010-8238-
8332

한산 김영곤 / 閑山 金永坤

마산미협지부장 역임 / 마산예총부지부장 역임 / 한
국서도협회 마산지회장 역임 / 문신미술관 사무국장
및 재단이사 역임 / 마산시문화상 수상 / (현)동양서예
학원장 / 경상남도 창원시 마산합포구 동서북10길 3
(부림동, 부산일보) / Tel : 055-246-1589 / Mobile :
010-5293-1589

集字聖教序句 / 35×135cm

겸산 김영기 / 謙山 金榮基

대한민국서예대전 초대작가 / 서울서예대전, 충청남도미술대전, 월간서예대전 초대작가 / 고윤서회, 일월서단, 국제서예가협회 회원 / 개인전 (서예박물관, 중국로신미술대학, 박물관) / 경기 수원시 권선구 경수대로 302번길 29, 9동 208호 (권선동, 삼성아파트) / Tel : 031-309-0949 / Mobile : 010-8632-8597

李白 將進酒 / 70×200cm

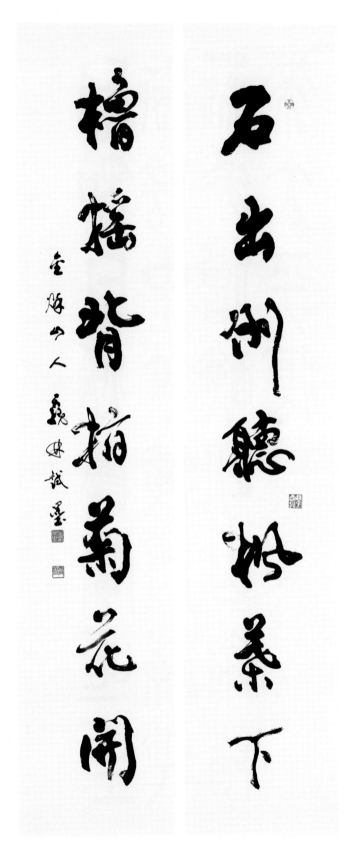

무림 김영기 / 霧林 金榮基

(사)한국서도협회 회장 / 국전작가 초대
출품(82, 국립현대미술관) / 대한민국서
예전람회 심사위원장 및 운영위원장 역
임 / 한국서가협회 회장 역임 / 한국국제
서법연맹 회장 / 국제서법예술연합 자
문위원 / 세계서예전북비엔날레 조직위
원 / 서예단체협의회(서총) 공동대표 /
서울특별시 서초구 효령로 391 무지개아
파트 7동 1105호 / Tel : 02-3473-7604
/ Mobile : 010-5441-7604

石出葉下 / 39×226cm×2

여천 김영란 / 如川 金瑛蘭

목천 강수남 선생 사사 / 대한민국 서예문인화대전 입선3회, 특선3회, 우수상 수상, 초대작가 / 대한민국 남농미술대전 입선3회, 특선2회, 특별상 수상, 초대작가 / 전국 소치미술대전 입선3회, 특선3회, 대회장상 수상, 추천작가 / 전국 무등미술대전 입선4회, 특선, 우수상 수상 / 전라남도 미술대전 입선4회 / 목천서예연구원필묵회 회원 / 필묵회서예전(2014~2009) / 틀립과 묵향의 만남전(2015~2014) / 전라남도 목포시 영산로535번길 6, 104동 902호 (상동, 호반리젠시빌아파트) / Tel : 061-244-2443 / Mobile : 010-9338-8030

春日訪山寺 / 70×200cm

214

敬誠其盡

盡其誠敬

화산 김영록 / 華山 金永錄

한국미술협회 회원 / 대한민국대구경북미술대전 이사 / 대한민국대구경북전람회 심사위원 / 대한민국 대구경북전람회 초대작가 / 한국예술문예교류회 초대작가 / 고려대학교 교육대학원 서예최고위과정 수료 / 국민예술협회 대구경북전람회 종합대상 / 대구광역시 북구 연암로 183, 103동 907호 (산격동, 산격 주공아파트) / Tel : 053-383-3309 / Mobile : 011-872-3899

林和靖詩 山園小梅 / 70×200cm

송옥 김영미 / 松沃 金英美

해정 박태준 선생 사사 / 개인전 2회 / 대한민국
미술대전 초대작가 / 제주도미술대전 초대작가
/ 한국미술협회제주도지회전 / 제주도서예가
협회전 / 교류전 연변, 해남성, 몽골, 오키나와
/ 제주도립미술관개관전 / 국제여성한문서법
학회 이사 / (현) 정연회 지도강사, 송옥서실 / 제
주특별자치도 제주시 건화길 9-10 (건입동) /
Tel : 064-752-5593 / Mobile : 010-2691-
7646

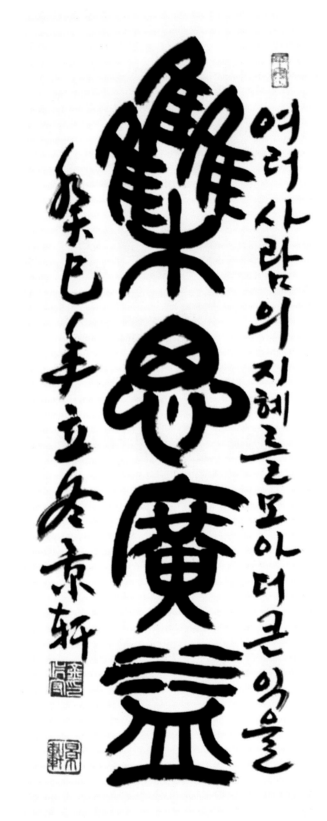

集思廣益 / 40×120cm

경헌 김영수 / 景軒 金永守

한국미술협회 회원 / 신라미술대전 초대작가 /
2008년 공무원 정년퇴임 / 경북서예문인화대전
초대작가 / 대한민국서예전람회 초대작가 / 서
예 문화관광부장관상 수상 / 포항시서예대전 초
대작가 / 전국무료가훈써주기행사 다수 / 포항
서예가협회 회장 / 경상북도 포항시 남구 오천읍
남원로 49 샤인빌 601호 / Tel : 054-292-
2680 / Mobile : 010-3511-2689

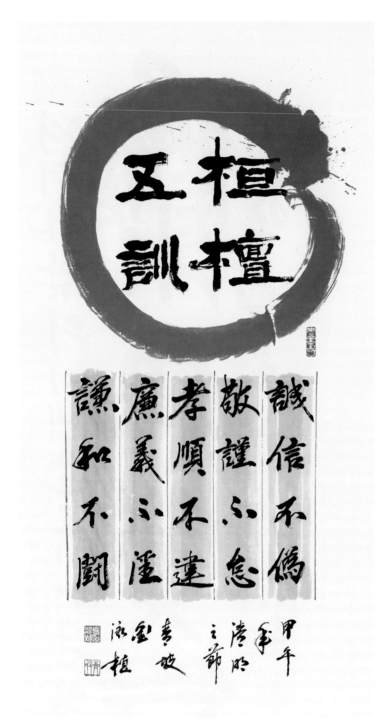

桓檀五訓 / 70×137cm

청파 김영식 / 靑坡 金泳植

개인전 3회 (먹빛사랑, 2002, 2005, 2010) / 현) 한국서화작가협회 상임부회장 및 경기도지회장, 한국예술문화원 이사 및 교육분과위원장, 경희대학교 교육대학원 서예문인화 지도교수, 한국예술원부설 미술교육원 서예강사, 갑자서회 부회장, 청파현대서예연구원 원장 / 경기도 평택시 평택5로 197, 2층 청파서예학원 / Tel : 031-655-5535 / Mobile : 010-5415-5535

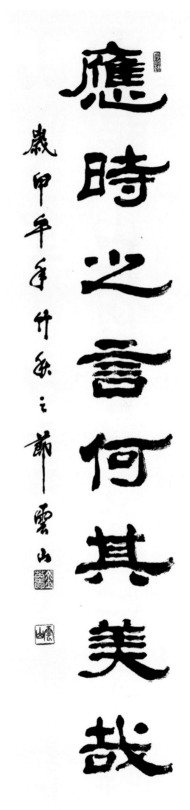

운산 김영애 / 雲山 金英愛

한국서화교육협회 초대작가 / 경희교육대학원 서예
문인화 졸업 / 한국서예비림협회 중진작가 / 대한민
국서예문인화대전 초대작가 / 경기도서예대전(서협)
초대작가 / 한국예술문화원 초대작가 / 세계서법문
화예술대전 초대작가 / 한국서화작가협회 이사, 심사
위원 / 경기도 파주시 금신초교길 56, 202동 904호
(금촌동, 한일유앤아이아파트2차) / Tel : 031-946-
6046 / Mobile : 010-2321-7900

應時之言何其美哉 / 35×135cm

山與雲俱白雲山不辨容
雲歸山獨立一萬二千峰

甲午 孟秋 錄 金剛山 尤菴 宋時烈 詩 南高 金永玉

남고 김영옥 / 南高 金永玉

2010 제9회 삼체상 / 2011 제9회 삼체상 / 2011 제10
회 특선 / 경기도 고양시 덕양구 세솔로 149, 1609동
1003호 (원흥동, 삼송마을엘에이치16단지) / Mobile :
010-5277-7203

金剛山 / 35×135cm

林亭秋已晚騷客意無窮
遠水連天碧霜楓向日紅
山吐孤輪月江含萬里風
塞鴻何處去聲斷暮雲中

錄栗谷先生詩
淨仁 金英旭

정인 김영욱 / 淨仁 金英旭

(사)한국서도협회 초대작가 / 고려대학교교육대학원
서예문화 최고위 과정 / (사)한국추사체연구회 초대
작가 / (사)한국동양서예협회 초대작가 / 한국추사서
화전국대전 초대작가 / 추사서예대전 초대작가 후보
/ 경기도 용인시 수지구 성복2로 158, 607동 403호
(성복동, 성동마을엘지빌리지6차아파트) / Tel : 031-
276-2534 / Mobile : 010-8896-4331

栗谷先生詩 / 70×135cm

靜中觀物化 / 35×135cm

영암 김영일 / 靈岩 金榮一

宋詩潭 漢文 修學 / 東亞書畫文化協會 金賞, 招待作
家 (1997) / 大韓書友會 副會長 (1999) / 世界文人畫
藝術大展 入選 (2002) / 大韓民國孝昂揚 作品公募展
優秀賞 (2003) / 韓國書畫作家協會 藝術大展 特選
(2002) / 中國株林國際友好碑林造成 中國株林立碑 /
中韓書法文化交流展 黑龍江 中央藝術大學院 展示 /
大韓書友會 會長 / 서울특별시 마포구 도화길 50 3층
/ Tel : 02-813-3995 / Mobile : 010-3725-8565

春風戀愛羨華生忍苦
牟汗貴戌秋寶撫肥聶
忘却冬寒奄忽走余迎

庚寅初夏錄夫婦石癡金榮一自吟也

석치 김영일 / 石癡 金榮一

제34회 전라남도미술대전 입선 / 제42회 전라
남도미술대전 특선 / 2008 한국서화교육협회
서법대전 대상 / 제21회 대한민국서예대전 입
선 / 2010년 전라남도미술대전 추천작가 / 전
라남도 진도군 고군면 향동길 77-9 / Tel :
061-542-2466

夫婦 / 50×135cm

無弦理南薰同心道自羣
琴聲松韻合拂石者苔文
甲午春雪齋先生句素硏金榮子

雪齋先生句 / 35×135cm

소연 김영자 / 素研 金榮子

2013 베니스모던비엔날레 초대작가 / 대한민국미술
전람회 초대작가전 / 대한민국서화원로작가협회 초
대작가전(자문위원) / 인천미술전람회 초대작가전 /
송전서법회 이사 / 삼보예술불교대학 교수 / 한국서
예미술협회 대표작가 / 국민예술협회 초대작가 / 종
로미술협회 이사 / 서울특별시 양천구 목동동로 100,
1310동 1305호 (신정동, 목동신시가지아파트13단지) /
Mobile : 010-8773-1305

王安石先生 勸學文 / 47×70cm

자헌 김영자 / 慈軒 金榮子

개인전 2회 / 대한민국미술대전 서예부문 입선 / 대한민국미술대전 문인화부문 특선, 입선 / 인천미술대전 초대작가 / 서예문인화대전 초대작가 / 한국미술관 초대작가 / 인천관교자치센터 서예지도 / 인천광역시 남동구 에코중앙로 96, 905동 1401호 (논현동, 에코메트로9단지아파트) / Tel : 032-204-0434 / Mobile : 010-4722-0333

金時習詩 乍晴乍雨 / 130×35cm

목인 김영준 / 牧人 金英俊

제주교육대학 평생교육 사봉서각회 고문, 초대 전시 / 한국서각협회 제주지회 고문, 초대 전시 / 제주특별자치도 서예문인화총연합회 이사, 전시 / 개인전 (제주문예회관, 제주도해녀박물관, 예술의 전당) / 한국서예박물관 서예기증전시 / 제주특별자치도 제주시 조천읍 남조로 2318 / Mobile : 010-2663-6622

山학 김영태 / 山曤 金英泰

2012 대한민국서예문인화대전 해서 입선 / 2012 한국
동양서예대전 한글흘림체 입선 / 2013 대한민국명인
미술대전 해서 입선 / 2013 대한민국나라사랑미술대
전 한글(흘림체) 특선 1회, 특선 1회(해서), 한글(정자
체) 입선 / 2013 대한민국아카데미미술대전 한글(흘
림체) 입선, 오체상 / 2014 대한민국아카데미미술협
회 초대작가상 / 입상 : 한글 3회 입선, 11회 특선, 한
문 2회 입선, 1회 특선, 오체상 1회 / 경기도 용인시 수
지구 수지로 56 SM트윈빌 102-301 / Tel : 031-
272-2238 / Mobile : 010-4087-4307

天高鳴雁千里聞　晚秋滿山紅葉粧
月下山影水彩畫　富貴功名渴望時
紛紛歲月流水去　回顧瞬間來白髮
甲午初夏　錄丹月詩晚秋吟　山曤 金英泰

晚秋吟 / 35×135cm

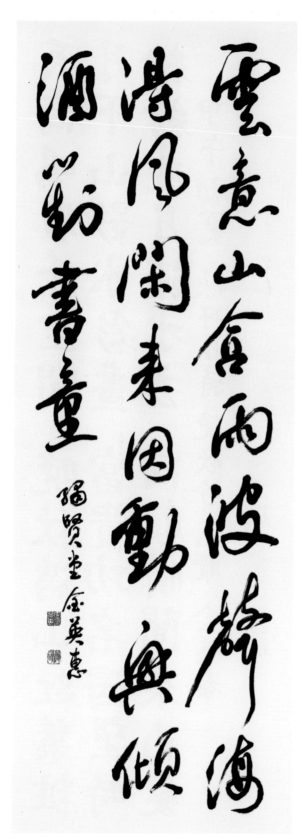

雲意山含 / 60×160cm

수현당 김영혜 / 繡賢堂 / 金英惠

대한민국서예대전 초대작가 / 광주시전 초대작가 / 전남도전 초대작가 / 무등미술대전 초대작가 / 동아미술대전 입선 / 광주광역시 남구 효사랑길 14, 110동 804호(봉선동, 포스코 더샵 아파트) / Tel : 062-675-0205 / Mobile : 010-3611-1463

연파 김영희 / 蓮波 金咏姬

개인전(부산시청) / 대한민국서예대전 특선 2
회, 초대작가 / 월간미술서예대전 심사 및 초대
작가 / 부산미술대전 초대작가 / 부산서예대전
대상, 심사 및 초대작가 / 전국서도예술대전 심
사 및 초대작가 / 대한서화대상전 최우수상, 심
사 및 초대작가 / 미협, 서협 회원 · 이사 / 서예
학원장 / 부산시 동래구 명륜로 94번길 16 수안
빌딩 302호 (연파서실) / Tel : 051-552-4304
/ Mobile : 010-5779-7226

象村先生詩 / 70×200cm

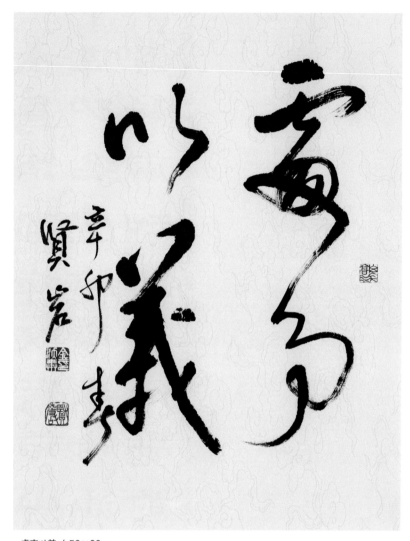

處事以義 / 50×60cm

현암 김옥봉 / 賢嵒 金沃奉

대한민국미술대전 서예부문 초대작가 및 심사 / 한국미술협회 서예분과 이사 / 경기미술협회 서예부분
과 위원장 / 현대서예문인화협회 수석 부이사장 / 추사기념사업회 이사 / 한국전각협회 이사 / 국제서법
예술연합 사무차장 / 부천미술협회 서예분과 이사 / 학원총연합회 서예교육협의회 이사 / 경기도 부천시
원미구 지봉로115번길 12 (역곡동) 3층 현암서실 / Tel : 032-342-3972 / Mobile : 010-8172-3972

菜根譚句 / 29×88cm

해운 김용권 / 海雲 金容權

대한민국미술대전 서예부문 초대작가 / 부산미술대전
서예부문 초대작가, 심사위원 역임 / 전국서도민전 초대
작가, 심사위원 역임 / 월간서예대전 초대작가, 심사위
원 역임 / 한국서예청년작가전 선발 4회(예술의 전당) /
월간서예문화상 (1999) / 전국서도민전 초대작가상
(2014) / 부산청년 3인전 (1994, 1999 부산문화회관) / 개
인전 (2011, 부산시청전시실) / 부산광역시 서구 꽃마을
로 57, 103동 1404호 (서대신동3가, 금호어울림아파트)
/ Tel : 051-202-4950 / Mobile : 010-4591-4950

林亭秋已晚
騷客意無窮
遠水連天碧
霜楓向日紅
山吐孤輪月
江含萬里風
塞鴻何處去
聲斷暮雲中

月溪 金容得

花石亭 / 70×200cm

월계 김용득 / 月溪 金容得

한국서가협회 전라남도지회 추천·초대작가, 심사위원 역임 / 한중일동양서예협회 정회원, 초대작가 / 전국한자교육추진총연합회 지도위원 / 대한민국서예전람회 입선 4회 / 한중일동양서예대전 특선 2회, 삼체상 2회 / 전라남도서예대전 우수상, 특선 3회, 입선 다수 / 대한민국남농미술대전 특·입선 / 대한민국제주한라서예대전 특선 2회, 입선 / 세계서법문화예술대전 입선 3회 / 한국서가협회 광주서예대전 입선 2회 / 대한민국서예문인화대전 입선 3회 / 한국서예연구원문인화대전 특선 / 전남예총미술대전 서예부문 입선 / 대한민국성균관유림서예대전 입선 / 대한민국보성다향예술대전 입선 / 한국서가협회 전라남도지회 추천 및 초대작가전 3회 출품 / 2014 한국서예대표작가초대전(한국미술관) / 2015 한중일서도교류대표작품전(일본오사카시립미술관) / 전라남도 영암군 군서면 검주리길 84-9 / Tel : 061-472-0813 / Mobile : 010-9084-0813

만하 김용범 / 晩霞 金容範

敬菴 金容哲先生 師事 / 필리핀 국립이
리스트대학 초대 출품 / 제5회 한인의
날 축제 대한민국우표대전출품 / 대한
민국서울 해동서예학회 초대작가 / 대
한민국대구 죽농서단 정회원 / 한국고
불서화협회 초대작가 / 대한민국아산국
제서화협회 초대작가 / 대한민국구미정
수문화예협 서화대전 입상 (특선, 입선,
소지) / 한국현대서예협회 입상 수회 /
대한민국단원예술제서화대전 입상 수
회 / 대한민국안중근의사서화대전 입상
(삼체상 외) / 경기도 용인시 수지구 포
은대로 298, 104동 305호 (상현동, 만현
마을동보2차아파트) / Tel : 031-265-
3796 / Mobile : 010-9102-2467

百壽百福祝體文 / 35×136cm×2

朝已白雲峰頂觀暮
投峯下孤菴宿夜深
僧定客無眼杜宇一
聲幽月落

丙戌仲春之節佳日
春谷 金龍岩

天磨山 / 70×135cm

춘곡 김용암 / 春谷 金龍岩

경인미술대전 입선 3회 / 전국휘호대회 입선 2회 / 한국서화작가협회 초대작가 / 세계서법문화예술대전 초대작가 / 대한민국서예술대전 초대작가 / 대한민국금파서예술대전 초대작가 / 서울특별시 용산구 원효로 66, 에프동 1107호 (원효로4가, 산호아파트) / Tel : 02-716-3675 / Mobile : 011-740-1177

新年希望(自作詩) / 35×135cm

만호 김용원 / 晚湖 金容源

대한민국통일미술대전 초대 / 대한민국현대미술대
상전 초대 / 강원서예대전 초대 / 김생전국서예대전
초대 / 대한민국운곡서예대전 초대 / 김삿갓휘호대
전 초대 / 명필한석봉서예대전 초대 / 강원도 원주시
우산로 84 (우산동) / Mobile : 010-5374-7212

尹信行詩 / 35×135cm

심당 김용준 / 心堂 金容俊

경기도서화대전 입선, 특선 / 제12회 경기도서화대전
특별상 / 대한민국서법예술대전 입선, 특선 / 경기도
서화대전 추천작가 / 경기도 수원시 팔달구 세지로
419 / Mobile : 010-7335-2469

不高不卑服苦峯
無位眞人常出入

懶翁禪師法句乙未孟春蓮谷金鎔采

연곡 김용채 / 蓮谷 金鎔采

국회 7, 9, 12, 13대 의원 / 정무장관 / 건설교통부장
관 / 한국토지공사 사장 / 국무총리 비서실장 / 대한
민국서예문인화 원로총연합회 명예회원 / 경기도 의
정부시 장곡로596번길 18, 108동 1804호 (신곡동, 드
림밸리아파트) / Mobile : 010-9133-6377

懶翁禪師 法句 / 35×135cm

秋雲漠漠山空落葉無
聲滿地紅立馬溪邊問
歸路不知身在畫圖中

乙未秋日鄭道傳先生詩星河金佑貞

鄭道傳先生詩 / 50×135cm

성하 김우정 / 星河 金佑貞

(사)한국서도협회 초대작가 / 한중서화
부흥협회 초대작가 / (사)한국서도협회
서울지회 초대작가 / 서울특별시 광진구
영화사로9가길 29 / Tel : 02-447-
1683 / Mobile : 010-5368-1683

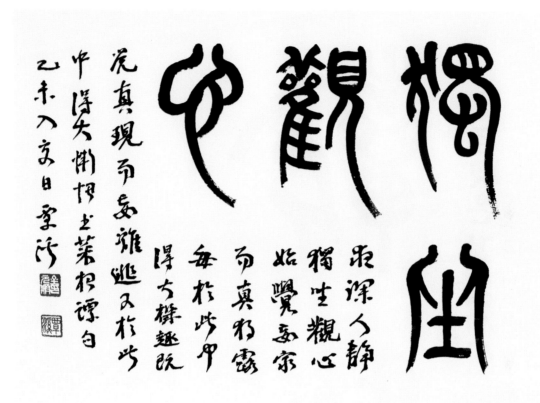

獨坐觀心 / 50×70cm

담계 김원순 / 覃溪 金元順

대한민국미술대전 특선 / 경상남도미술대전 초대작가 / 경남여성휘호대회 초대작가 및 심사위원 역임 /
대한민국미술협회전 / 경상남도미술대전 초대작가전 / 경상남도서단전 / 동서미술의 현재전 및 도지회
전 / 진해미술협회전 및 한 · 일 교류전 / (현)한국미술협회, 진해미술협회, 경남서단회원 / 진해노인지회
서예강사 / 경상남도 창원시 진해구 충장로442번길 12-9 (이동) / Mobile : 010-3840-5637

239

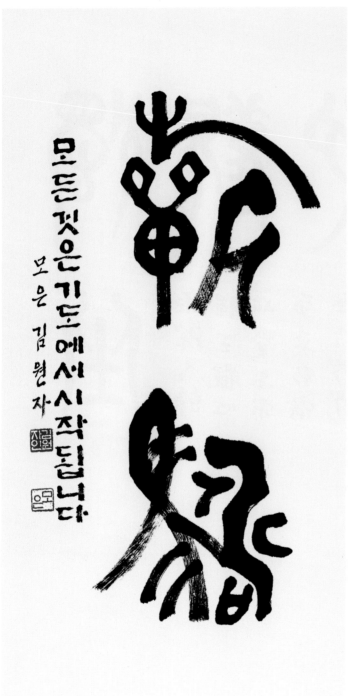

모든 것은 기도에서시작됩니다

모은 김원자

祈禱 / 35×60cm

모은 김원자 牟珢 金原子

한국서가협회 회원 / 모은서화연구실
원장 / 님의 침묵 서예대전 우수상 및
초대작가 / 대한민국서예전람회 입선
다수 / 대한민국강남서예문인화대전
우수상 / 서울문화가족 및 사군자경연
대회 대상 / 대한민국허백당 태을서예
문인화대전우수상 / 대한민국종합미술
대전 은상 / 사단법인 웃음꽃 회장 / 미
술문화예술 교육사 / 가톨릭 시니어아
카데미 강사 / 경기도 평택시 중앙시장
로12번길 11 (신장동) 2층 (모은서화연구
실) / Mobile : 010-2089-8821

240

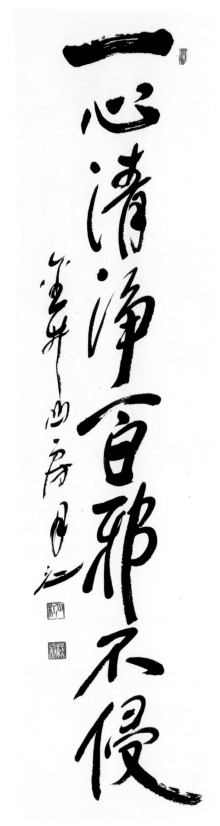

담옹 김월강 / 淡翁 金月江

부산광역시 불교연합회 고문(현) / 부산동래차밭골
금어사 주지 / 공동선실천 부산종교지도자협의회 공
동대표 / 한국문인협회, 부산문인협회 회원 / 전국서
화대전, 한국서화대전, 한국문화예술대상전, 국제현
대미술선발전, 한국우수작가100인국제전(샌프란시
스코) 초대작가 / 한국미술제, 동경아세아미술대전,
신동아현대미술대전, 독일하노버국제미술전, 프랑
스국제미술전 초대작가 / 부산광역시 동래구 우장춘
로 155-32 (온천동) / Mobile : 010-5027-7771

一心淸淨 / 35×135cm

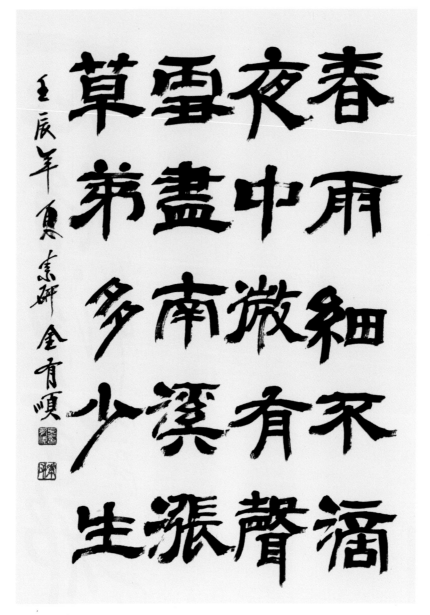

鄭夢周詩 春興 / 45×70cm

소연 김유순 / 素研 金有順

대한민국서예전람회 초대작가 및 심사위원 역임 / 대한민국서도협회 초대작가 및 심사위원 역임 / 대전·충남 서예전람회 초대작가 / 청라학생서예대전 운영·심사위원 역임 / 인천서예전람회 운영·심사위원 역임, 이사(현) / 한중일 서예교류전, 일월서단, 서가협회 회원 / (현)인천서가협회 이사, 인천가좌노인문화센터 강사, 소연서예학원 운영 / 인천 서구 여우재로 82번길 21-18, 2층(가좌동), 소연서예학원 / Mobile : 010-2778-9573

坐蔭綠槐樹清佳
勝賞華井欄君莫
掃秋葉落來勿

乙未夏仲 以無 金裕定

이무 김유정 / 以無 金裕定

동국대학교 문화예술대학원 불교미술
전공 (석사수료) / 2013년 제18회 서울
시서예대전 예서 입선 / 2014년 제26
회 대한민국서예대전 예서 입선 /
2014년 제19회 서울시서예대전 예서
특선 / 2015년 제20회 서울시서예대전
전서 특선 / 2015년 제26회 대한민국
서법예술대전 (문화체육부 장관상) 예
서 / 2015년 제14회 경기도서화대전
(문화체육부장관상) 예서 / 서울특별시
송파구 가락로5길 3-32, 3층 303호 /
Mobile : 010-9247-7010

石井落槐 / 70×135cm

李彦迪先生-元朝五箴中三箴 / 70×600cm

청우 김윤숙 / 靑雨 金允淑

추계예술대학교 동양화과 졸업 / 경희대학교 교육대학원 서예문인화 전공 / 대한민국미술대전 초대작가 / 월간서예 초대작가 / 추사 김정희선생 추모 휘호대회 초대작가 / 한국미술협회 운영이사 / 한국학원총연합회 서예교육협의회 이사 / 경기도미술대전 심사 / 대한민국서예휘호대회 심사 / 청우서예원장 / 서울특별시 구로구 남부순환로 775, 109동 803호 (개봉동, 개봉푸르지오) / Mobile : 010-3761-9252

三足烏 / 60×35cm

지당 김윤임 / 智堂 金潤任

개인전 2회 / 대한민국미술협회 초대작가 및 회원 / 부산미술대전 초대작가 및 회원, 심사위원 역임 / 전국서도민전 심사위원 역임 / 청남전국휘호대회 초대작가, 심사위원 역임 / 청남전국휘호대회 초대작가회 회장(현) / 부산여성서화작가회 회장 역임(현, 고문) / 부산사경학회 / 전국서도민전 초대작가상 2013년 (한국서도예술협회) / 지당서예연구실 / 부산광역시 사상구 가야대로284번길 12, 3동 411호 (주례동, 럭키주례아파트) / Tel : 051-302-5247 / Mobile : 010-2809-6276

포산 김은만 / 抱山 金殷萬

동방서법탐원과정 11기 필업 동기회장 역임 / 대한민국미술대전 입상 / 대한민국미술협회원 / 기타 서예 공모전 입선, 특선, 우수상 수상 경력 / 서울특별시 도봉구 우이천로 46가길 24 / Tel : 02-997-6780 / Mobile : 010-7585-6780

水陸薦度齋 / 44×137cm

평강 김은미 / 平岡 金銀美

개인전 1회 / 대한민국미술대전 서예부문 입선 2회 / 대한민국미술대전 문인화부문 입선 2회 / 경기도 미술대전 서예부분 특선 / 전국회룡미술대전 우수상 초대작가 / 대한민국중부서예대전 운영 및 심사 / 현)신한대학교 평생교육원 강사 / 현)법무부 정신보건센터 강사 / 경기도 의정부시 범골로 23, 302동 1103호 (호원동, 호원가든3차아파트) / Tel : 031-829-3186 / Mobile : 010-3703-0135

白雲先生詩 / 70×135cm

247

소정 김은선 / 素庭 金銀宣

전국소치미술대전 초대작가 / 대한민국서예문인화대전 초대작가 / 전국남농미술대전 초대작가 / 전라남도미술대전 대상 수상, 추천작가 / 전국무등미술대전 초대작가 / 남도예술은행 선정작가 / 한국미협 회원, 목천서예연구원 필묵회 회원 / 전라남도 영암군 삼호읍 신항로 123-7, 302동 1006호 현대삼호아파트 / Tel : 061-461-0341 / Mobile : 010-2859-9200

徐居正先生詩 / 70×200cm

幽居野興老彌清　怡得新詩眼豁生
風定餘華猶自落　雲移少雨未全晴
廬頭粉蝶別枝杏　屋角錦鳩深樹鳴
齊物逍遙非我事　鏡中形色甚分明

錄李牧隱先生詩即事　甲午季秋節　楚堂 金銀珠

초당 김은주 / 楚堂 金銀珠

대한민국기로미술대전 초대작가 / 대한민국서예문
인화대전 삼체상 / 서울미술전람회 특선 / 용산휘호
대회 특선 / 중국사마천기념 초대전 / 한국예술문화
원 초대전 / 용산예술인 초대전 / 한국예술문화원, 용
산서예협회 회원 / 서울특별시 용산구 이촌로 100-8,
105동 904호 (이촌동, 동아그린아파트) / Mobile :
010-6381-6788

牧隱先生詩 / 70×200cm

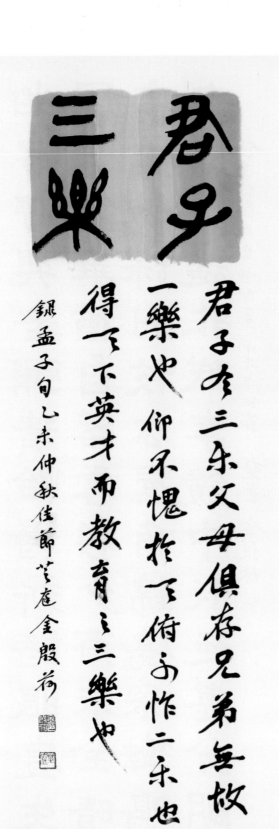

君子三樂 / 70×200cm

지정 김은하 / 芝庭 金殷荷

(사)한국서도협회 초대작가 / 한국서가협회
초대작가 / 한국서도대전 심사위원 / (사)한국
서도협회 서울지부 심사위원 / 서울시 강동구
둔촌1동 둔촌종합상가 313호 / Mobile : 010-
5515-6275

율초 김응배 / 栗艸 金應培

건국대학교 문리과대학 영문학과 졸업 (문학사) / 전남해남교육청 중등학교 교장 정년퇴임 / 녹조근정 훈장 수상 / 대한민국전통미술대전 서예분과 초대작가(심사위원) / 한국서화작품대전 초대작가, 한석봉서예학회 초대작가 / 대한민국문화예술협회 서예분과 초대작가(작가상) 및 지도사 / 대한민국부채예술대전 초대작가, 전라남도서예전람회 초대작가 / 남도예술은행서예부문 선정작가, 목포시서예작품전람회 선정작가 / 제12회 전국학생(초중고)서예휘호대회 심사위원 / 한중일 국제서화교류전, 한국서예협회회원전 등 다수 전시 / 한국전통문화예술진흥협회 올해의 최우수작가상 (서예부문) / 대한민국마한서예문인화대전 초대작가 / 5.18기념 전국휘호대회 초대작가 / 서예 강사 / 전라남도 목포시 영산로535번길 6, 107동 1104호 (상동, 호반리젠시빌아파트) / Tel : 061-283-3712 / Mobile : 010-2993-3712

錄 乙支文德故 栗艸 金應培

神策究天文妙
算窮地理戰勝功
旣高知足愿云止

乙支文德 詩 遺于仲文 / 70×140cm

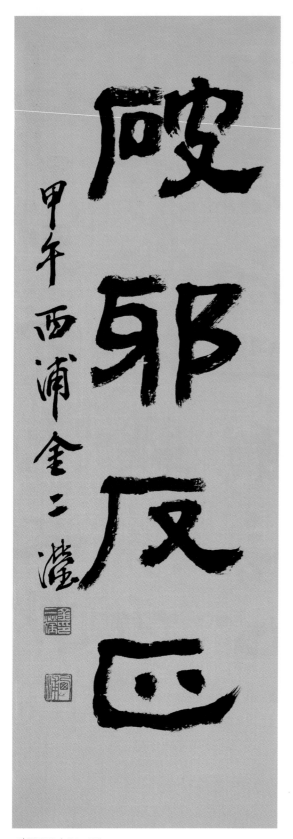

破邪反正 / 34×102cm

서포 김이형 / 西浦 金二瀅

부산미술대전 초대작가 / 한국서도민전 초대작가 /
청남문화휘호대전 초대작가 / 대한민국미술대전 서
예부문 입선 / 부산비엔날레휘호대회 특선 및 입선
다수 / 한국서도협회 부경서도대전 특선상, 특선, 입
선 다수 / 부산시 동래구 쇠미로 124-7 (사직동) /
Tel : 051-805-4122 / Mobile : 011-586-8678

구당 김인규 / 九堂 金仁奎

중국 왕희지연구회 고문 / 한국서화작가협회 고문 /
갑자서회 고문 / 동양서예협회 자문위원 / 대한민국
서예문인화원로총연합회 자문위원 / 경기도 광명시
목감로58 101동 2104호 (광명 해모로 이연아파트) /
Tel : 02-2615-3756 / Mobile : 010-3281-3756

劉禹錫 秋風引 詩 / 35×135cm

茶山先生詩 / 70×200cm

문향 김인숙 / 文香 金仁淑

한국서도협회 초대작가 / 한국고불서화협회 초대작가 / 중국서법명가초청 및 한국서도전 / 아산국제서화전 / 한국서도 초대작가전 / 한국미술관 초청 춘풍서화전 / 서울특별시 송파구 오금로54길 10, 6동 504호 (거여동, 현대아파트) / Mobile : 010-2256-3279

晚年惟好靜 萬事不關心
自顧無長策 空知返舊廬
松風吹解帶 山月照彈琴
君問窮通理 漁歌入浦深

庚寅春 華塢書

화오 김인숙 / 華塢 金仁淑

한국서가협회 초대작가 / 대한민국서예전람회 심사
위원 역임 / 강원도 춘천시 마장길 58, 103동 602호
(사농동, 롯데캐슬더퍼스트1단지아파트) / Tel : 033-
253-0778 / Mobile : 010-3300-9136

酬張少府 / 44×130cm

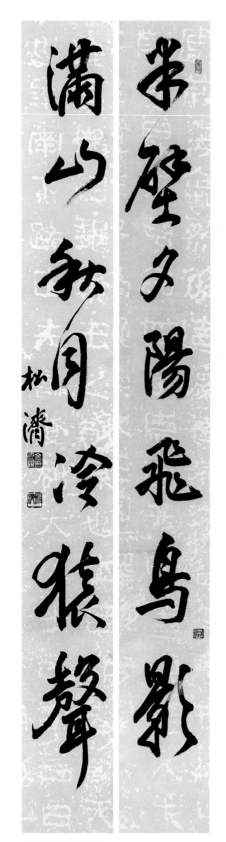

滿山秋月冷猿聲

松濟

半壁夕陽飛鳥影

李奎報先生詩句 / 23×135cm×2

송제 김인순 / 松濟 金仁順

대한민국미술대전 서예부문 입선 3회 / 인천미술대전 대상 및 초대작가 / 경인미술대전 추천작가 / 제물포서예대전 우수상 및 초대작가 / 대한민국서예휘호대회 우수상 / 인천광역시 연수구 해돋이로84번길 10, 601동 1202호 (송도동, 송도풍림아이원6단지아파트) / Mobile : 010-2337-0460

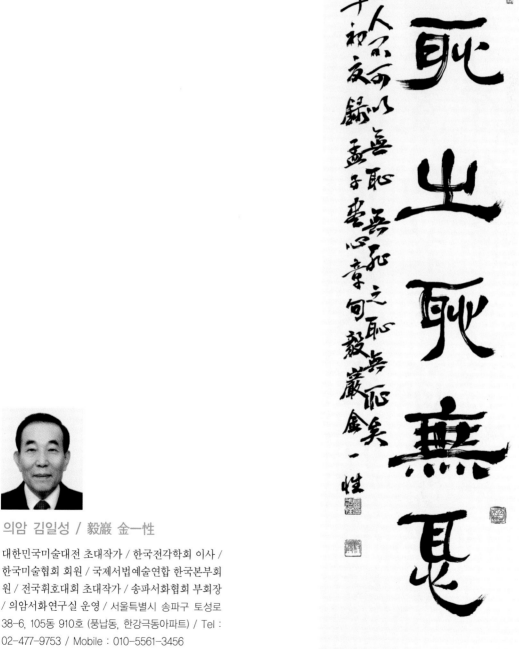

孟子曰人不可以無恥無恥之恥無恥矣
甲午初夏錄孟子盡心章句 毅巖 金一性

의암 김일성 / 毅巖 金一性

대한민국미술대전 초대작가 / 한국전각학회 이사 /
한국미술협회 회원 / 국제서법예술연합 한국본부회
원 / 전국휘호대회 초대작가 / 송파서화협회 부회장
/ 의암서화연구실 운영 / 서울특별시 송파구 토성로
38-6, 105동 910호 (풍납동, 한강극동아파트) / Tel :
02-477-9753 / Mobile : 010-5561-3456

孟子句 / 35×135cm

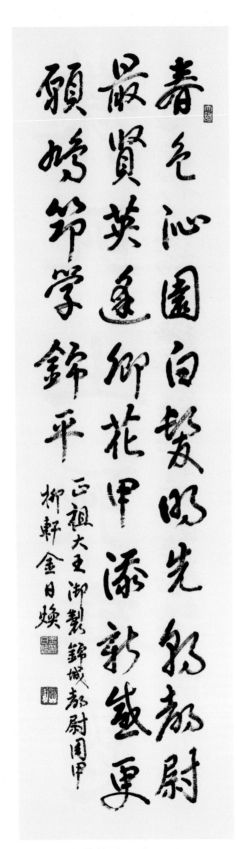

春色沁園白髮明先郎尉
最賢英逢卿花甲添新盛更
願嬌節學錦平

正祖大王御製 錦城都尉周甲

柳軒 金日煥

正祖大王御製 錦城都尉周甲 / 50×135cm

유헌 김일환 / 柳軒 金日煥

한국미술협회 회원 / 서가협회 회원 / 동양서법 회원 /
한·중 서화부흥협회 부회장 / 서가협회 초대작가 / 미
협 광주광역시 초대작가 / 미협 전라남도 추천작가 /
동양서법 초대작가 / 한·중 서화부흥협회 초대작가 /
한·중 서화부흥협회 운영위원 / 광주광역시 서구 송풍
로 30, 105동 705호 (풍암동, 에스케이뷰아파트) / Tel :
062-527-9874 / Mobile : 010-3640-0222

法句經 中 一部 / 62×62cm

동운 김장배 / 東耘 金章培

한국미술협회 초대작가 / 서울미술협회 초대작가 / 신사임당 · 이율곡 서예대전 초대작가 / 서울시 동대
문구 홍릉로10길 48 동부아파트 104동 2001호 / Tel : 02-964-3164 / Mobile : 010-2078-5290

人之有個大慈必維摩屠劊坐二心也
囂之為捜眞趣味金屋茅簷非兩地
也只是龍嚴情対當而錯過使咫尺天千
里矣辛卯秋錄菜根譚句桐巨金長俠

菜根譚句 / 35×135cm

동거 김장협 / 桐巨 金長俠

한국미술협회 회원 / 부산미술대전 초대작가 / 성산
미술대전 초대작가 / 한 · 일 교류전 (국제) / 대한서
화예술협회 심사위원 / 부산 비엔날레 / 부산 강서구
공항로743번길 36 / Tel : 051-973-3209 / Mobile :
010-4322-3209

수봉 김장호 / 秀峰 金暘鎬

국가안전보장회의 상임위원 겸 사무국장 표창장 수
상(1977) / 국가공무원 정년퇴임, 녹조근정훈장 수상
(1992) / 芝村 許龍 先生 師事 / 대한민국서예문인화
대전 서예한문 특선 수상(2008) / 경기도 남양주시 호
평로 93, 1709동 205호 (호평동, 동원로얄듀크아파트)
/ Tel : 031-592-3188 / Mobile : 018-331-3188

無信不立 / 35×135cm

병서도 읽지 못하고 반생을 보냈으니 위태론 때를 만나도 충성을 바칠 길 없네 지난날엔 큰 칼 쓰고 학문을 닦았건만 오늘은 긴 칼 차고 전쟁에 종사하네 황폐한 마을 저녁연기에 사람들은 눈물을 흘리는데 진중의 새벽녘 호각 소리는 나그네 마음을 상하게 하누나 개선하는 날 고향으로 돌아가기 바쁘니 연연산의 공적 기록 신경 쓸 겨를이 없으리 임진여름 날적다 설원

不讀龍韜過半生 時危無路展葵誠
歲冒曾此治鉛槧 大劍如今事戰塲
落晚烟今淚轅門 曉角客傷情凱歌
他日還山急肯向 燕然勒姓名

錄李忠武公詩一首 雪原金章鎬

李忠武公詩 / 105×200cm

설원 김장호 / 雪原 金章鎬

대한민국미술대전 우수상, 동 초대작가 / 경상남도미술대전 운영 및 심사 역임, 동 초대작가 / 성산미술대전 운영 및 심사위원 역임 / 개천미술대상전 운영 및 심사위원 역임 / 대한민국진경미술대전 운영 및 심사위원 역임 / 대한민국미술대상전 운영위원 / 남도서예문인화대전, 김해미술대전 심사위원 역임 / 전국서도민전, 문자문명전 심사위원 역임 / 국제서예가협회전, 문자문명전, 중·일·한 한자예술대전 / 국제서예가협회, 근묵서학회, 경남서단 회원 / 진주시 진주대로 859 5-903 / Tel : 055-761-1185 / Mobile : 010-3883-0151

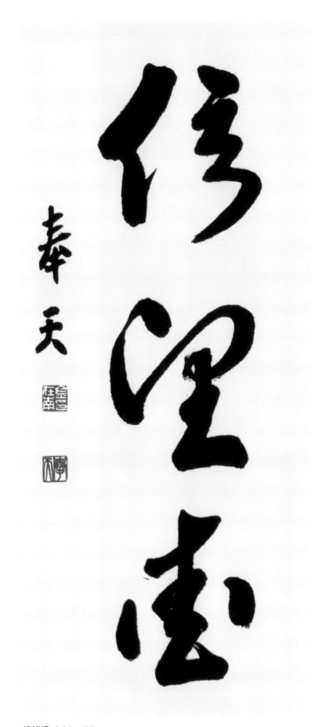

信望愛 / 30×65cm

봉천 김재남 / 奉天 金在南

대한민국서예협회 회원 / 대한민국아카데
미미술협회 초대작가 / 대한민국서법예술
대전 초대작가 / 정읍사전국서화대전 초대
작가 / 남도서예문인화대전 초대작가 / 한
국전통·미술대전 추천작가 / 대한민국기로
미술대전 추천작가 / 대한민국서예대전 입
선 / 무등미술대전 입선 / 전라남도서예공
모대전 삼체특선, 특선 각 1회 / 전남 완도
군 신지면 대곡48번길 3-18 / Tel : 061-
552-7122 / Mobile : 010-2633-7122

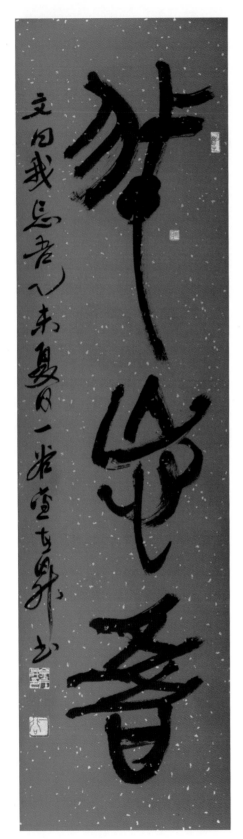

我忘吾 / 35×140cm

일곡 김재승 / 一谷 金在昇

대한민국미술대전 서예부문 초대작가 / 광주광역시
미술대전 대상 수상, 초대작가 / 전라남도미술대전
초대작가 / 서예대전 (미술문화원) 3체장 수상, 초대
작가 / 국서련호남지회 총무이사 / 전라남도 화순군
화순읍 자치샘로 48. 미래타워303호 일곡서실 / Tel :
061-373-8357 / Mobile : 010-5219-8354

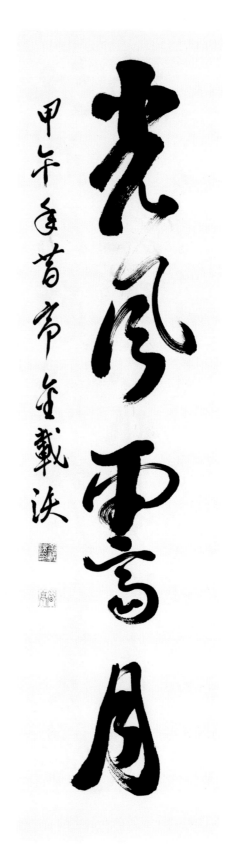

甲午年首夏金載沃

석정 김재옥 / 昔亭 金載沃

경기도 서화대전 초대작가 / 대한민국서법예술대전
초대작가 / 경기도 수원시 영통구 권선로 927 (신동)
/ Tel : 031-202-5151 / Mobile : 010-5494-5151

光風霽月 / 140×35cm

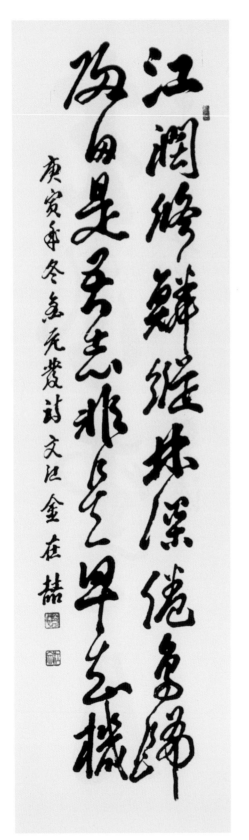

江潤修辮維林滾倦鳥歸每是吾志非至早去機

庚寅年冬無爲先生詩 文江 金在喆

金元發詩 / 35×135cm

문강 김재철 / 文江 金在喆

대한민국서화예술대전 입선, 특선, 장려상, 우수상
/ 한국서예비엔날레 동상 / 대한민국서화예술대전
초대작가 / 전남 영암군 신북면 박망동길 3-6 /
Mobile : 010-3781-9409

동곡 김재화 / 東谷 金在化

(사)한국서도협회 중앙위원 / 대한민국서예전람회
대상(2001) / 한국서가협회, (사)한국서도협회 초대
작가, 운영위원, 평가위원 / 중부서예대전 초대작가,
운영위원, 심사위원 / 한 · 중 · 일서예교류전 다수
출품, 부평구문화예술상 수상 / 부평구 문화예술인
협회 총회장역임 / (현)부평구 문화예술인협회 고문,
부평구 축제위원회 부위원장, 동곡서예학원장 / 인천
광역시 부평구 시장로 66 (부평동) 동곡서예학원 /
Tel : 032-523-3545 / Mobile : 010-2469-1770

韋應物先生詩 / 35×135cm

溪淘策山精中峰雲之秀苔
巖秩危沿松籬香馥寒住日
行林好迷烟生為難逢人間
奇蹤逸指赤雲端

錄朴泰輔先生詩踰水落山腰
松菴 金在和

朴泰輔先生詩 踰水落山腰 / 70×200cm

송암 김재화 / 松菴 金在和

지방공무원 36년 사무관 퇴직 / 제26회 한국미술제
종합대상 / 대한민국기로서화대전 초대작가 / 한국
미술제 초대작가 / 대한민국아카데미미술협회 초대
작가 / 광주광역시서예전람회 초대작가 / 전라남도
서예전람회 추천작가 / 전라남도미술대전 특선 2회,
입선 5회 / 대한민국서예전람회 입선 2회 / (현)강진문
화원 문화학교 연묵회장 / 전남 강진군 강진읍 삼일로
15-8 / Mobile : 010-8608-8043

양천 김점두 / 養泉 金点斗

중앙대(원) 경제학 박사 / 성균관 전례연구위원, 典學, 典儀, 典仁 / 성균관유교학술원 수료 / 다산연구소 연구위원, 사무총장 / 초당 이무호 문하 / 농협장흥군지부장 / 남서울대학교 외래교수 / 세계서법문화예술대전 입선 3회, 특선 2회, 삼체상 1회 / 소사벌예술대전 입선 1회 / 신사임당 · 이율곡서예대전 입선 1회 / 북경대학연원배 국제서법미술대전 1등 / 제9회 중국동북아박람회 서예부문한국대표 참가 / 서울특별시 강남구 봉은사로18길 85-14 (역삼동), 302호 / Tel : 02-557-0585 / Mobile : 010-2316-0585

陸游句 / 50×135cm

見業初疑柿　花又是蓮
可憐共定相不落兩過頭
甲午秋晴湖金點禮

眞覺國師詩 木蓮 / 35×135cm

청호 김점례 / 晴湖 金點禮

한국미술협회 초대작가, 분과위원 / 국제서법연합회
초대작가, 이사 / 종교서예협회 초대작가 / 묵향회 초
대작가 / 현대서예문인화협회 이사 / 한국미술협회
회원 / 국제여성서법학회 회원 / 서울특별시 중구 청
구로 64, 102동 802호 (신당동, 청구e편한세상) /
Tel : 02-900-9473 / Mobile : 010-8986-9473

벽암 김정남 / 碧巖 金貞男

성균관대학교 일반대학원 철학박사(동양
미학) / 국전 (대한민국서예전람회) 대상
및 초대작가 (2012) / 한국추사서예대전 종
합대상 및 심사위원 (2012) / 대한민국해동
서예문인화대전 종합대상 및 초대작가
(2011) / 대한민국고불서예대전 우수상 및
초대작가 (2011) / 대전·충남 서예전람회
대상 및 초대작가 (2009) / 전주세계서예비
엔날레 참가(2015) / 숭례문 복원 상량문
서사 (여원구, 양진니, 정도준, 김정남)
(2013) / 세계유산 경주 양동마을 문화관
현판 서사(2012) / (재)한국문화재재단(구
'한국문화재보호재단') 현판 서사(2014) 등
다수 / 오바마 미국대통령 방한 시 서예작
품 선물 제작.증정 (2014) 등 다수 / 대전광
역시 서구 갈마중로16번길 7, 2-801호 /
Tel : 042-522-5790 / Mobile : 010-
6604-5356

語默皆孝養吟哦
是性情須將誠
意惟趁曉窓明

鋤梅菊堂先生詩碧巖 金貞男

梅菊堂先生詩 / 70×135cm

倚杖荒台淸曉�817曉怡隨夏間 君1白鷺
松際露自煙樹苍茫泱外圓林陰醫胝間
偸餘意 但到 盡日不省還

壬辰孟冬錄李先生 滄虚

창허 김정동 / 蒼虛 金汀東

영남대학교 한문학과 대학원 박사 수료 / 대구한의대학교 한
문학과 4년 졸업 및 동 대학원 석사 졸업 / 미국스턴톤대학교
명예박사학위 취득 / 대한민국미술대전 심사위원 역임 / 대한
민국미술대전 서예부문 초대작가 / 경상북도서예문인화대전
초대작가 / 대구광역시미술대전 서예부문 심사위원 역임 / 경
상북도서예문인화 운영 및 심사위원 역임 / 대전광역시미술
대전 서예부문 심사위원 역임 / 경상남도서예부문 심사위원
역임 / 대구한의대학교 한문학과 겸임교수 / 영남대학교 한문
학과 외래교수 / 대구광역시 동구 입석로 104 (검사동, 해오름
타운) B동 901호 / Mobile : 010-3821-7252

大山先生詩 / 35×135cm

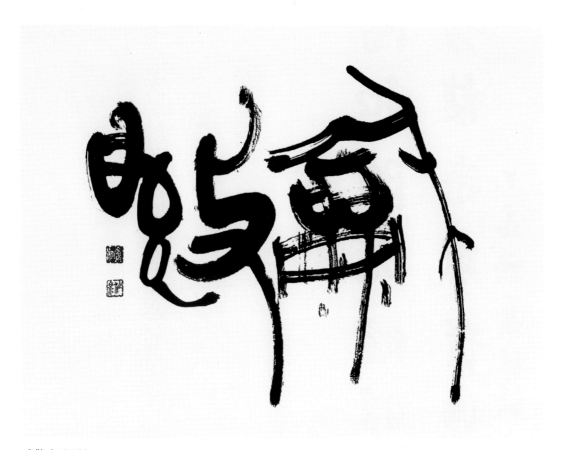

和敬 / 40×30cm

지천 김정순 / 祉泉 金貞順

파주군 주부기예경진대회 특선 / 새만금문인화대회 우수상 (도지사상) / 새만금문인화 초대작가 / 전북
미술대전 입선 2, 특선 5 / 전북미술협회 회원 / 한국미술전북도지회 초대작가 / 12인전 1회 / 한·중 교
류전 수회 / 새만금 심사위원 위촉 / 전라북도 군산시 대학로 114-1, 1동 803호 (금광동, 삼성아파트) /
Tel : 063-468-5430 / Mobile : 010-2690-5430

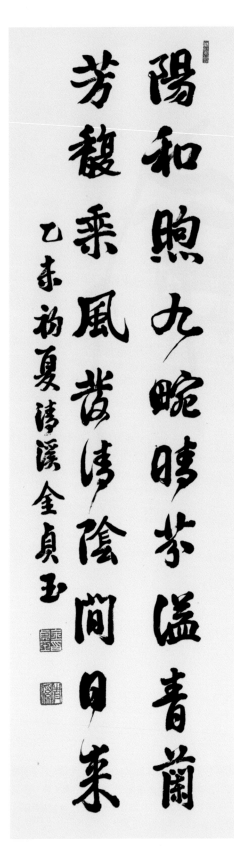

陽和 / 35×135cm

청계 김정옥 / 淸溪 金貞玉

(사)한국서도협회 삼체상, 초대작가 / (사)한국서도협회 서울지회 특선 / 동양서화문화교류협회 특선 / 운현궁 여성서화대회 한문부문 장려상 / 대한민국 서예휘호대회 특선 / 신사임당의 날 기념 예능대회 격려상 / 한국학원 서예교육협의회 특선 / (현) 광진구 중곡2동 주민자치센터 서예교실 강사 / 서울특별시 광진구 용마산로5길 16-12 (중곡동) / Mobile : 010-9181-6839

興酣落筆搖五岳
詩成笑傲凌滄洲

録 李白江上吟詩句

乙未春日于七松山房清窓下

仁海 金貞伊

인해 김정이 / 仁海 金貞伊

전라남도 도전 입선 9회, 특선 1회 / 대한민국서
예술대전 특선 / 행주서예문인화대전 특선, 입선
/ 화홍서예대전 특선 / 학원연합회 서예휘호대회
특선, 장려 다수 / 세계서법문인화대전 입선 / 한
국서예고시협회 입선, 특선 / 2015 전라남도전 추
천작가 / (현)미술협회 회원 / 충북 괴산군 칠성면
칠성2길 18-8 / Mobile : 010-2639-7064

李白先生詩 / 35×130cm×2

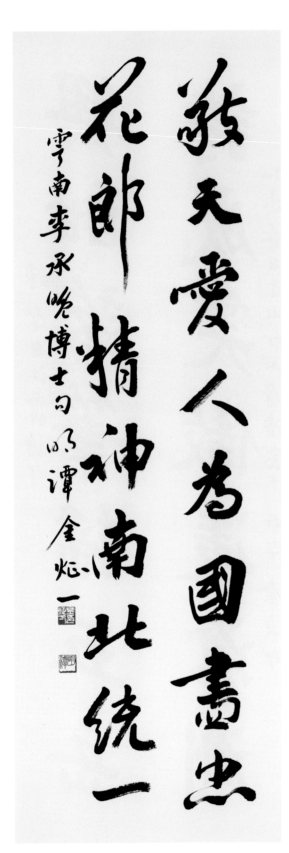

敬天愛人爲國盡忠
花郎精神南北統一

雲南李承晚博士句 明潭 金炡一

李承晚博士句 / 35×135cm

명담 김정일 / 明潭 金炡一

육군보병 11사단장 / 국방부 조달 본부장 / 방위산업
청장 / 한밭대학교 교수 / 영남제분(주) 사외이사 / 경
기도 용인시 기흥구 마북로 124-9, 111동 902호 (마
북동, 교동마을현대홈타운) / Mobile : 010-8630-
6428

영죽 김정자 / 暎竹 金貞子

국제서법예술연합회 한국본부 / 한국미술협회 서울
지부 / 한국전각학회 서울지부 / 국제여성한문서법
학회 이사 / 동방서법탐원회 3기 회장 / 서울미술협
회 초대작가 / 세계서법예술문화교류전 초대작가 /
초대전 (국제난정필회, 홍림회,묵향회, 전각, 문인화,
한국화) / 지도강사 (그룹, 문화센터) / 서울특별시 강
동구 명일로 260, 101동 802호 (길동, 신동아아파트)
/ Tel : 02-483-9503 / Mobile : 010-8887-9503

達人懷德知安心危府霧清擧
濯累禪也謹守明禁雅觀玄親
綏心神道抗志無為

癸未 暎竹 金貞子

支遁禪師 座右銘 / 35×135cm

般若心經 / 70×135cm

석강 김정자 / 石崗 金貞子

연묵회 총무 / 국제서법예술연합 한국
본부 이사 / 국제여성한문서법학회 이
사 / 한국연묵회 2회~27회 전시
(1980~2014) / 대만 대북 초대전 5회
출품 잠가 전시 / 북경군사박물관 2회
전시 / 미국 LA, New York 한국문화
원 전시 / 한국여성서회 국내외전 /
명가명문전 출품 / 2011년 개인전 /
서울특별시 성북구 성북로4길 52, 212
동 801호 (돈암동, 한진아파트) / Tel :
02-925-5998

옥당 김정철 / 玉堂 金正喆

성균관 운영위원(전의) 토요인성학교 자문위원장(진사 대학사) /
천연기념물 424호 지리산 천년송 문화보존회장 / 지리산 단풍제
전위원장(전) / 고려대학교교육대학원 서예문인화 최고위과정 교
우회 자문위원 / 2009 대한민국 그랑프리 미술대상(장관상) 수상
/ 2012 제13회 대한민국문화예술 대상(서예) / 2010 한국서예비림
협회 세종대왕상 수상 / 한국서예비림박물관 입비작가 회장 / 충
남 보령 개화공원 입비작가 / 아시아우수작가전 초대작가상 / 대
한민국전통미술대전 삼체상, 오체상, 한국미술협회 회원 / (사)현
대미술협회 초대작가, 심사위원 역임 / 한국서예비림박물관 심사
위원 / 한반도평화통일서예대전 심사위원 / 춘향미술대전 초대작
가 / 대한민국부채예술대전 초대작가 / 전북남원시 안경사협회 회
장 역임 / 미국 뉴욕 한인연합회 초청개인전 / 서울 인사동 라메르
갤러리 개인전 / 부산문화회관 전시실 개인전 / 고려대학교교육대
학원 서예강사 / 전라북도 공무원교육원 출강 / 전주한옥마을 전
라북도상품관 부채체험 주임강사 / 전북 남원부채박물관 관장(현)
/ 전라북도 남원시 하정2길 11 (하정동) / Tel : 063-633-2991 /
Mobile : 010-3670-2992

去歲何時君別妾
昨已冬節又動秋
狂風半夜雨如雪
何爲南原獄中囚

지난해 언때에 남을 이별 하였던가
엇제제가 겨울 이더니 이제또 가을이 깊었네
기친 바람 깊은 밤에 찬비는 내리는데
어찌하여 남원 옥중에 죄수가 되었는고

지리산 천년송 보존 회장
이천십육년 옥당김정철

春香傳 御史詩 / 35×135cm

279

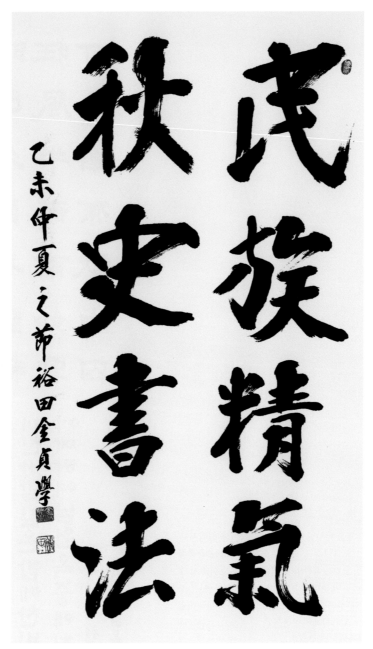

民族精氣秋史書法 / 50×80cm

유전 김정학 / 裕田 金貞學

弘益大學教 美術 教育院 수료 / 서울 研墨書藝研究室 院長 / 한국서화작가협회 초대작가 운영위원 부회장 / 사단법인 한국추사체 연구회 고문 / 일본, 전일전서법회 공모전 준대상 / 한국 전통문화진흥협회 제5회 신라서예 종합대상 / 한국서예문화상 수상 (공모부분) / 일산노인 종합복지관 서예 강사 (현) / 한국서화예술대전 심사위원, 운영위원 / 추사선생 승모를 위한 전국휘호대회 심사위원 / 경기도 광명시 하안로 284, 1208동 1401호 (하안동, 하안12단지고층주공아파트) / Mobile : 010-9195-6812

昔年不重來 / 70×135cm

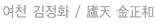

여천 김정화 / 廬天 金正和

대한민국서예대전 심사위원장 및 운영
위원 역임 / 대한민국화성서예대전 운
영위원장 역임 / 화성문화상 (화성시장
상, 작가상) 수상 / 세계일보 사장상
(작가상) 수상 / 예술의 전당 서화아카
데미 강사 / 서울 서대문구 통일로 203
/ Mobile : 010-2285-3170

夫天地者萬物之逆旅光陰者百代之過客而浮生若夢為歡幾何古人秉燭夜遊良有以也況陽春召我以煙景大塊假我以文章會桃李之芳園序天倫之樂事群季俊秀皆為惠連吾人詠歌獨慚康樂幽賞未已高談轉清開瓊筵以坐花飛羽觴而醉月不有佳詠何伸雅懷如詩不成罰依金谷酒數

銀李白春夜宴桃李園序 辛卯正十文井奶 蘭原金正喜

李白詩 / 70×135cm

난원 김정희 / 蘭原 金正喜

대한민국서예대전 초대작가 / 신사임
당·이율곡 서예대전 초대작가 / 서울
서예대전 초대작가 / 서울특별시 송파
구 중대로 24, 216동 1002호 (문정동,
올림픽훼밀리타운) / Tel : 02-448-
3045 / Mobile : 010-9002-3045

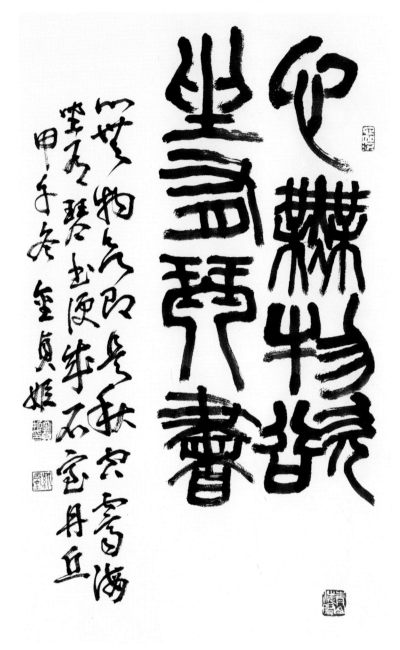

心無物欲 / 45×70cm

지운 김정희 / 芝云 金貞姬

부산대학교 인문대학 한문학과 일반대학원 석사 / 대한민국미술대전 초대작가 / 국서련주최 전국휘호대회 우수상 수상, 초대작가 / 월간서예주최 전국서예대전 초대작가 / 부산미술대전 서예부문대상 수상, 초대작가 / 전국서도민전 초대작가 / 전국청남휘호대회 초대작가 / 부산비엔날레 초대작가 / 그룹전 및 단체전, 국제교류전 200여 회 출품 / 한국미협, 부산미협, 국제서법연합, 청조회, 고전번역회, 동양한문학회 회원 / (현)지운 김정희서예원 운영 / 부산광역시 북구 양달로9번길 21, 105동 605호 (화명동, 벽산강변타운) / Tel : 051-362-8839 / Mobile : 010-4576-8839

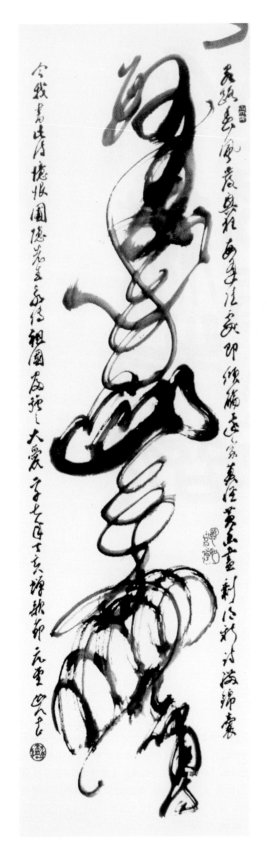

圃隱先生詩 / 70×200cm

원당 김제운 / 元堂 金濟雲

국전 연4회 특선, 추천, 초대, 심사위원 / 한국서가협
회 자문, 운영, 심사위원장, 고문 / 한국서예학원협회
장 원장전 공모전 / 문예사조 시 · 시조 · 수필 등단
한시 장원 / KBS 용의 해 아침마당 복자, 용자 휘호 /
성신대, 숭의대, 고려대학원 특강 교수 / 대한민국평
생교육원 원로회 이사 / 국제전, 연맹교류협 자문, 고
문 / 대한민국서화예술대전 인석회 고문 / 성균(원당)
서예학원 50년 경영 / 서울특별시 양천구 목동남로4
길 6–23, 202동 606호 (신정동, 목동2차우성아파트)
/ Tel : 02-2648-5007 / Mobile : 010-4357-5529

목재 김종맹 / 牧齋 金鍾盟

충남 서천 출생 (1952. 9. 12) / 한신대학교 신학과 졸업 / 목사 안수 (1977. 4) / 율성교회, 유곡교회, 후암교회, 은평교회 담임목사 / 윤석양 이병의 폭로한 보안사찰 번호 546 (1990. 10) / 경기북노회장, 총회교회와 사회위원장, 의정부 YMCA이사장 역임 / 석파 문홍수 선생, 구당 여원구 선생, 남천 정연교 선생 사사 / 기독교미술대전, 경기미술대전 초대작가 / 대한민국미술대전 서예부문 2회 입선 / 양소헌 회원, 한국미술협회 회원 / 경기도 의정부시 가능로 97번길 39 / Tel : 031-873-9412 / Mobile : 010-4215-9412

水國春光動 天涯客未行
草連千里綠 月共兩鄉明
遊説黃金盡 思懸白鬢生
男兒四方志 不獨爲功名

錄圃隱先生詩 牧齋 金鍾盟

圃隱先生詩 / 200×70cm

285

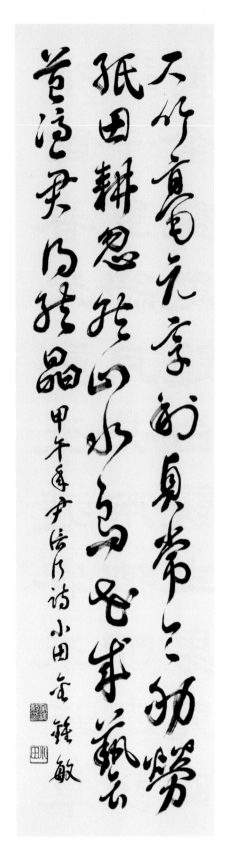

尹信行詩 / 35×135cm

소전 김종민 / 小田 金鍾敏

2014 대한민국서예문인화대전 초대작가 / 2014 한국
서화교육협회 경기도서화대전 추천작가 / 2015 대한
민국명인미술대전 서울특별시장상 수상, 초대작가 /
2014 개인작품전시발표 서화 171점(경기도교육청) /
2015 대한민국서법예술대전 추천작가 / 한국미술관
초청 춘풍화향전, 서화동원초대전, 영춘전, 해오름달
영춘전, 명가명문전, 이순신서화초대전 출품 / 2014
한중문화창의논단, 2015 한일수교50주년특별초대
전, 2015 남북코리아미술대축전 참가 / 경기도 수원
시 장안구 경수대로976번길 22, 125동 1601호 (조원
동, 수원 한일타운) / Tel : 031-255-0906 / Mobile :
010-3331-0906

巴里長書

韓國儒林代表郭鍾錫金福漢一百三十七人謹奉書于巴里平和會諸大位閣下漢一百三十七人謹奉書于巴里平和會諸大位閣下
天覆地載萬物並育於其間大明之行可知己夫事之奪之響起
而強弱之勢未嘗不遏抑以至毒人之命而忿人之形以小大大小於於
而鳴呼我韓國亦於萬邦之一也是豈無性命之人倫之武於於於
不摧不僕血腔仰實德纖宛聽公各亦聽於世邦之一號公公聽於
以歸一何多以而不萬物之降四海
一天明之心一視萬國而行四海之化其
為其風一天列聖萬世邦之一也所於至諸臣世邦約於馬開於日本
半島天位文明之區天下鳴也韓邦亦於世界正一也日本
慶於乙天位文明之區天下鳴也韓邦亦於世界正一也日本
宣天位文明也通膝百出國大以於國斷日本關國變一而有
未幾國免何詐欺詐之公論內爲我者韓無獨立變而保韓之獨立變國
公願國之真其真兵以日本所爲者韓無獨爲不失信於萬國耶
其國免以日本所爲者韓無獨爲不失信於萬國耶
公其真兵以日本所爲者韓無爲不失信於萬國群民

極知亦不空奉不能以有誣吟嗟猶蠶夜於吾吾國曰衛于天之監我
大運之好還巳蓋不忍年顛倒於玆十餘年矣自閉諸大位之設平和會寡邦人我
其民威踴閉憤激以苟爲萬邦獨立之則堂廡使之何不平和乎
其復一閉諸國諸國嘗爲萬邦聚呼萬國一視之此之彼國何平不和乎
遷延日就各各固備反覆此個人一夜禍吾國乎獨唱獨立之聲積冤慘郁殷堅白告卻死而轉輪世子郎倉卒而喪亡
遷延日就各各固備反覆此個人一夜禍吾國乎獨唱獨立之聲積冤慘郁殷堅白告卻死而轉輪世子郎倉卒而喪亡
閉有事者自人之自由而自是國備一女猶倉卒而喪亡
必有自爲然而自治理能吾其有時見諸堅白骨微穿其骨髓雕雕地獄之慘其
立者自人亂而不至國物者日個小機衆力割諸堅白骨微穿其骨髓雕雕地獄之慘其
爲立者自人亂而不至國物者日個小機衆力割諸堅白骨微穿其骨髓雕雕地獄之慘其
爲其事之間有是國備各諸介昆淪諸之哀囊之區殘久必奴龍不朽矣不睢睢肝腑前音薪而濟
閉諸代治環有自之視聽兔必奴龍不睢睢肝腑前音薪而濟
必理數千里之同諸眾昆淪環有自之視聽兔道徒前音薪而濟
理加代治環數千里之風俗二而數自由活動人之夫欷歔諸臣達明之無功好音薪而濟
諸矣代治風俗二而數自由活動人之夫欷歔諸臣達明之無功好音薪而濟
諸明然云韓之一辭而歷四千年來其獨立之意明史且驗諸大位之無前徒手薪而濟
韓民之顧附於日本久者其不可變而不可奪其能足爲吾韓獨事之生達明之無物而有韓
之顧附於日本久夫其不可變而不可奪萬物之生達明之無物而有韓
本久者適韓其不可變吾韓獨事也

民之自爲韓民不唯其疆域之好
時面突威脅之權固將千萬年而
民心之平不可誣也而其欲用萬
誕不来苟於儒敎等山野慶朽不
亦遠爲風從事於鍾錫當此萬國
君亦遺風從事於鍾錫當此萬國
生而今顧大門今與其海自枯於
必採而之生抑此世懷阪若其風
之十年生及於道逃使大以明於
而亦恢公判之存恢我小而不遍
和氣乎唯諸大位之幸甚於日本
驥首而就死而普韓國儒林獨立運
韓國儒林獨立運動
巴里長書受甲午年三月
巴里長書受甲午年三月
開國五百二十八年三月
錫正書

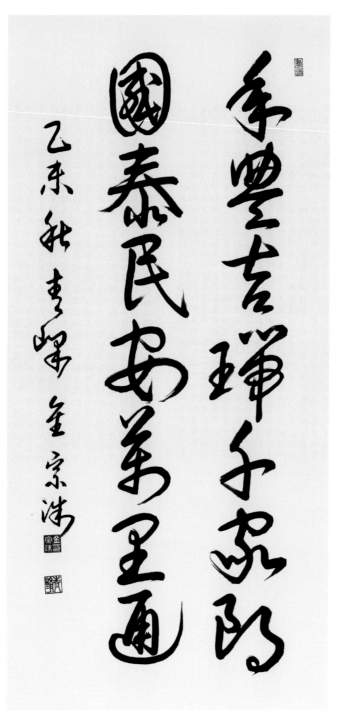

自吟詩 次順天韻 中

청봉 김종수 / 靑峰 金宗洙

(사)한국서도협회 초대작가(2016) / 호남
전국미술대전 초대작가 / 호남전국미술
대전 운영위원장(2011~2013) / 대한민국
서도대전 입선 8회, 2011 오체선 / (사)한
국서도협회 회원 / 한시집 '풍운첨봉' 발
간(2007,2013) / 제주특별자치도 제주시
서사로16길 28-1 (삼도일동) / Tel : 064-
758-8825 / Mobile : 010-4466-2054

霜葩雪榦兩爭清人道風
流是弟兄梅尚有時凋玉
色肝膽何嘗減金聲

癸巳仲夏 小滸錄河西先生詩梅竹冷 東岡 金宗烈

동강 김종열 / 東岡 金宗烈

경남미술대전 초대작가 / 개천미술대상전 초대작
가, 심사위원 역임 / 성산미술대전 초대작가, 심사
위원 역임 / 대한민국미술대전 초대작가 / 경상남
도 진주시 도동천로 105 (상대동) / Tel : 055-
752-8003 / Mobile : 010-3552-4929

河西先生詩 / 50×135cm

녹야 김종인 / 綠野 金鍾仁

(사)한국서도협회 초대작가 / 충청서도협회 초대작가 / 충남서협, 고불서화협회 초대작가 / 과천문화원, 예산문화원 초대작가 / 추사서예가협회, 한국서예연구회 초대작가 / 대전광역시 서구 변동서로 15-11 (변동) / Mobile : 010-5450-7363

秋史先生詩 / 50×135cm

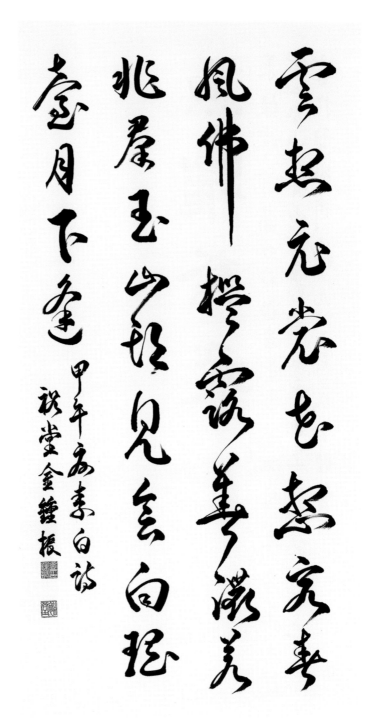

李白詩 淸平調詞 / 67×127cm

유당 김종진 / 裕堂 金鍾振

대한민국기로미술협회 조대작가 / 전
국서예공모전 입상 다수 / 한국사진작
가협회 정회원 / 전라북도 전주시 완산
구 새터로 100, 105동 503호 (서신동,
대우대창아파트) / Tel : 063-252-
3376 / Mobile : 010-3251-3376

魚躍鳶飛

菜根譚前篇句好動者雲電風燈嗜寂者死灰槁木須定
雲心水中有魚躍鳶飛氣象纔是有道的心體乙未小滿之節
書於觀水齋淨几○○雲巖金鍾賛

魚躍鳶飛 / 35×135cm

운암 김종찬 / 雲巖 金鍾贊

대한민국미술대전 서예부문 입선 / 한국서화명인대전 명인상 (대상) / 전국휘호대회 초대작가(국서련) / 추사 김정희선생추모휘호대회 초대작가 / 신사임당·이율곡서예대전 초대작가 / 대한민국서예문인화대전 초대작가 / 경인미술대전 초대작가 / 대한민국안견미술대전 초대작가 / 소사벌서예대전 초대작가 / 대한민국서예술대전 초대작가 / 경기도 용인시 수지구 성복1로 157, 103동 1203호 (성복동, 버들치마을 경남아너스빌1차아파트) / Tel : 031-897-3866 / Mobile : 010-8767-3866

현석 김종태 / 賢石 金鍾泰

한국서가협회 초대작가 / 대한민국
서예문인화원로총연합회 초대작가 /
한국서화작가협회 초대작가, 자문위
원 / 동양서예협회 초대작가 / 대한민
국화홍시서화예술대전 초대작가 / 한
국새늘두방지미술대전 초대작가 / 경
기도100인중진작가서예문인화초대
전 출품 / 고려대학교교육대학원서
예문화최고위과정수료 / 경기도 용인
시 수지구 신봉1로71번길 25, 신봉마
을자이3차아파트 305동 703호 /
Mobile : 010-5326-4267

仲文錢起先生詩

踏雪野中去 不須胡亂行
今日我行跡 遂作後人程

눈 덮인 들판을 밟아서 갈 때 눈
모름지기 그 발걸음을 어지럽게 하지 말라
오늘 내가 걸어간 발자취가 반드시
뒷사람의 이정표가 될 것이 되니라

이천십육년 이른봄 서산대사 시 踏雪野中去
를 쓰다 금제 김종태

踏雪野中去 / 70×135cm

금제 김종태 / 昑齊 金鍾泰

(사)해동서예학회 이사장 / 한국서예
신문 발행인 회장 / 한국서예명가
(주) 대표 회장 / 이리스트 국립대학
명예교육학박사 / 재경 대구. 경북 시
도민회 부회장 / 서울시 동대문구 왕
산로 225, 미주상가 A동 B10-6호 해
동서예학회 / Tel : 02-967-8830,
8837 / Mobile : 010-5745-1155 /
E-mail : penmankim@hanmail.net

宅近湖山懷抒謝眺
門垂烟柳趣得陶潛

史谷 金鍾憲

사곡 김종헌 / 史谷 金鍾憲

한국서도협회 초대작가 / 한국추사서예대전 초
대작가 / 한국서도협회 운영이사 / 국제서법연맹
이사 / 안중근의사 탄생100주년기념 100인전 출
품 / 한ㆍ중 서예명가 초대전출품 / 한국서도 초
대전출품 / 서울시 서초구 고무래로 10길 39, 101
호(반포4동 엠브이아파트) / Tel : 02-592-4668
/ Mobile : 010-5252-1317

宅近湖山 / 70×200cm

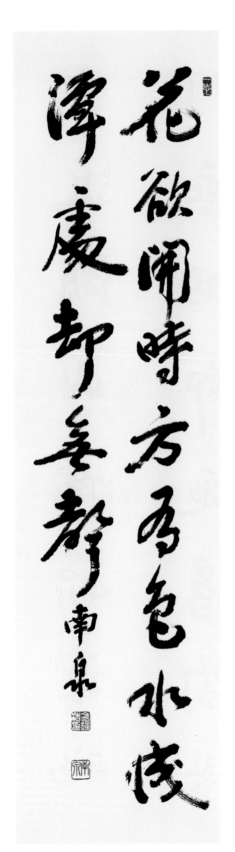

花欲開時 / 35×135cm

남천 김종호 / 南泉 金鍾浩

대한민국통일서예미술대전 초대작가 / 대한민국미
술대전 입선 2회 / 광주광역시미술대전 초대작가 / 무
등미술대전 초대작가 / 전국공무원미술대전 특선 3
회, 입선 2회 / 전라남도미술대전 입선 / 매일서예대
전 특선 / 전국남농미술대전 특선 / 한중서법교류전
출품(감숙성) / 한일 가고시마미술교류전 출품 / 광주
광역시 북구 양일로 55, 103동 602호 (연제동, 현대
아파트) / Tel : 070-8881-8655 / Mobile : 010-
9199-5650

296

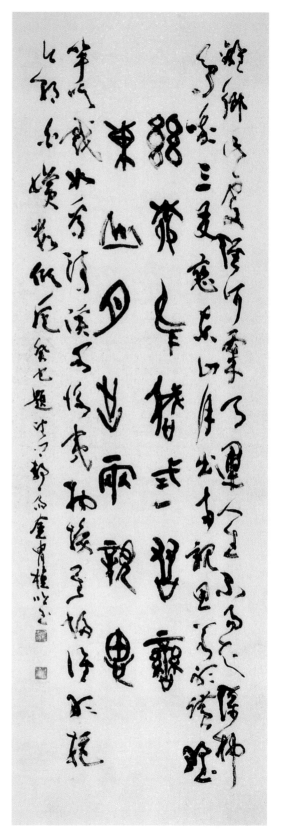

정재 김주식 / 靜齋 金冑植

대한민국서예문인화원로총연합회 이사 / 한국비림
박물관 원로초대작가 / 동아시아초신전 출품 (예술의
전당) / 열상시사 회장 / 한국한시협회원 / 전국한시
백일장 영주, 대구 등 다수 시관 역임 / 전국한시백일
장 강릉 오죽헌, 영주 등 장원 다수 / 편저 : 한시 접
근 / 저서 : 시조와 한시 외 1권 / 경기 수원시 장안구
수성로 245번길 21, 314동 1503호 Mobile : 010-
8890-7943

望鄕 / 70×200cm

百轉青山裏閒行過洛東草
深猶有路松靜自無風秋水
鴨頭綠曉霞猩亞紅誰知倦
遊客四海一詩翁
錄白雲居士詩 東谷金柱泰

白雲居士詩 / 70×210cm

동곡 김주태 / 東谷 金柱泰
대한민국아카데미미술협회 초대작가 / 대한민국
아카데미미술협회 추천작가 / 하남시미술대전 특
선 / 행주산성미술대전 특선 / 대한민국서예국전
입선 / 경기도 하남시 대청로116번길 30, 113동 704
호 (창우동, 은행쌍용아파트) / Tel : 031-794-8992
/ Mobile : 010-8941-8997

금제 김중창 / 琹堤 金重昌

한국서화예술협회 초대작가 / 대한민국서법예
술대전 초대작가 / 대한민국서법예술대전 오
체상 / 대한민국서예전람회 입선 / 부산서예전
람회 초대작가 / 한국전통서예대전 특선 / 경상
남도 양산시 물금읍 백호로 91 양산물금 반도유
보라4차아파트 105동 2402호 / Tel : 051-
338-1104 / Mobile : 010-6475-2727

牧隱先生詩 / 70×200cm

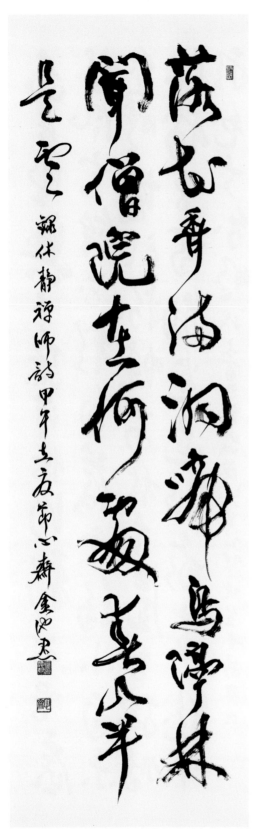

休靜禪師詩 / 70×200cm

심재 김지훈 / 心齋 金池君

대한민국미술대전 초대작가 / 대한민국미술대전
심사 역임 / 한국미술협회 서예분과위원 역임 / 한
국미협광주지회 부회장, 분과위원장 역임 / 광주,
전남, 무등미전 운영 및 심사 역임 / 5.18휘호대회
운영 및 심사위원장 역임 / 월간서예, 경향미전,
남농미전, 대구미전 등 심사 / 예서 천자문 발간 /
개인전 / 심재서예연구원장 / 광주광역시 북구 군
왕로 149-2 심재서예원 / Tel : 062-261-9300 /
Mobile : 010-9617-9305

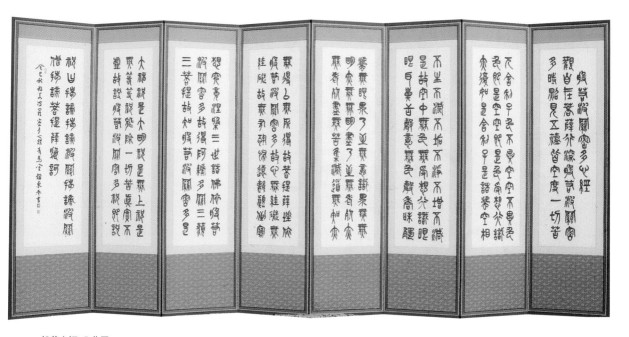

般若心經 八曲屛

청마 김진동 / 靑馬 金鎭東

원광대학교 동양학 대학원 서예문화학과 수료 / 성균관대학교 유학대학원 서예전문과정 3년 수료 / 대한민국서예대전 특선 2회, 입선 3회 / 대한민국미술대전 서예부문 입선 2회 / 대한민국서예전람회 입선 5회 / 대한민국현대서예문인화대전 초대작가 / 대한민국화홍시서화대전 초대작가 / 서희전국서예대전 초대작가 / 경기도서예대전 초대작가 / 경기미술서예대전 입선 2회 / 경기도 이천시 경충대로2652번길 32-2 (중리동) 3층 / Tel : 031-635-5468 / Mobile : 010-8704-5949

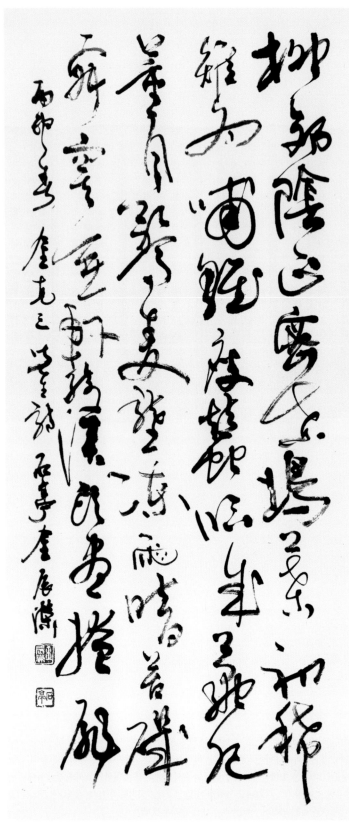

석정 김진영 / 石亭 金辰瀯

개인전 2회 (예술의 전당, 갤러리서) /
사)한국서가협회 이사 역임, 청년분과
위원장 / 사)아시안캘리그라피협회 교
육원장, 상임이사 / 한국학원총연합회
서예교육협의회 총무이사 / 국제서법
연합한국본부 이사 / 한국서학회 이사
/ 근역서가회, 우리글터 / 경기대학교
대학원 문자예술학과 졸업 / 논문 :
명·청대전각기법연구 / 캘리그라피
筆그림 대표 / 서울특별시 강서구 양천
로 723 성우빌딩 301호 석정서예·캘
리그라피·전각연구소 / Mobile :
010-8997-5307

金克己先生詩 / 70×135cm

子同金石壽身有龍帛文
買山人同頹歸國子弥歡
白石廣造像万金樂買書

錄古文絕句壬辰立秋節元堂．金鎮宇

원당 김진우 / 元堂 金鎭宇

한국서도협회 초대작가 겸 심사 / 한국서화작가협회
초대작가 겸 심사 / 한국서화작가협회 상임이사 / 서
울서도협회 이사 / 한국서화작가 초대작가상, 우수상
/ 서울 관악구 조원로 11길 24 조원아파트 101-103 /
Mobile : 010-3024-2520

古文絶句 / 70×200cm

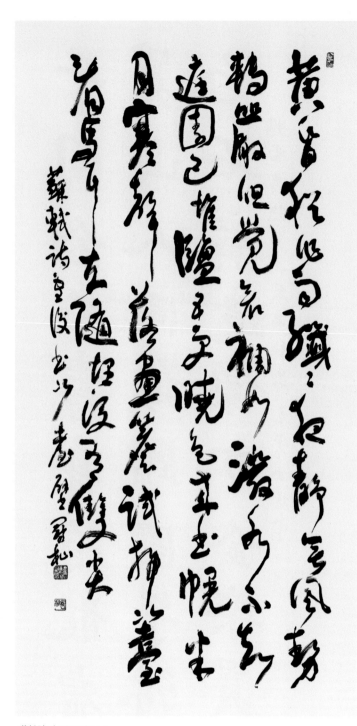

蘇軾詩 / 70×135cm

관산 김진태 / 冠杣 金進泰

대한민국서예전람회 심사 / 대한민국
서가협회 초대작가 / 서울국제서예전
출품, 서예3단체전 출품 / 동양국제서
예전 출품 / 대전대학교 기증작 출품 /
경북미술대전 초대작가 / 신라미술대
전 초대 및 운영, 심사 / 서가협 경주시
초대 지부장 역임 / 대한민국서예문인
화원로총연합회 이사 / 경북 경주시 원
효로 237번길 4-3 (황오동) / Tel :
054-743-4285 / Mobile : 010-2810-
5669

이당 김진호 / 頤堂 金鎭浩

원광대학교 서예대학원 서예학 석사 (논문 :
고운 최치원의 진감선사비 서체연구), 전주
대학교 법정대학 법학과 졸업, 예원대학교
문화예술교육사) / 한국예총 공로상 수상
(제2013-486호) / 심사 및 운영위원 : 전라북
도미술대전 서예분과 심사위원장 역임, 온
고을미술대전 운영위원 역임, 전라북도 문
예진흥 평가위원, 전라북도미술대전 서예분
과 운영위원 역임, 전라북도 사진협회 간사
및 포토샵 기자 / 현)대한민국미술대전 (국
전) 서예부문 초대작가, 문화예술교육협동
조합 이사, 아트워크협회 이사, 전라북도미
술대전(국전) 서예부문 초대작가, 온고을미
술대전 서예부문 초대작가, 전국서화백일대
상전 초대작가, 전북서도대전 초대작가, 유
예회 부회장, 연희갤러리 대표, 한국사진협
회 회원 / 전북 전주시 완산구 신봉 1길 8-5
/ Mobile : 010-5356-2304

海爲 · 天是 / 138×30cm×2

파랑새 매화가지 끝에 와있네 / 2015

수묵헌 김찬호 / 守黙軒 金粲鎬

철학박사(성균관대학교 일반대학원, 동양미학전공) / 현) 경희대학교 교육대학원 교육자과정 주임교 /
대한민국 서예대전 초대작가 / 한국서예비평학회 이사, 고윤서회 회원 / 한청서맥 회원, 한국서예학회
회원, 동양예술학회 회원 / 개인전 3회 / THE WALL전 (서울 인사동 나갤러리, 2003) / 현실과 이상의 경
계(파랑새, 매화가지 끝에 와 있네, 2015) / 경기도 고양시 일산동구 백석로 109, 309동 908호(백석동, 백
송마을3단지아파트) / Mobile : 010-3346-8105 / E-mail : digitalfeel@hanmail.net

벽산 김창섭 / 碧山 金昌燮

경기대학교 전통예술대학원 예술학 석사 / 경기대학교 미술학부 강사 역임 / 서울특별시서예동호회 묵향서회 지도강사 / 한국추사서예대전 심사 역임 / 세계평화미술대전 서예분과 운영위원장 및 심사 역임 / 대한민국전통서화대전 심사위원장 역임 / 경기대학교 사회교육원 미술아카데미 한문서예 강사 / 경기대학교 미술학부 서예문자디자인학과 외래교수 역임 / 한국서예가협회 부회장, 한국서예학회 회원, 한국전각학회 이사 / 한국서가협회 초대작가 및 심사 역임 / 경기도 의정부시 녹양로 71-7, 101동 709호 (녹양동, 청구아파트) / Tel : 031-874-3204 / Mobile : 010-4156-2733

飯疏對客有豪氣 燒葉讀書無苦聲 / 17×100cm×2

琴書 菜根譚句 / 55×135cm

운당 김창종 / 雲堂 金彰鍾

연변대학교 예술대학 명예교수, 개인전 5회 / 한국문화미술협회 고문, 국제교류서도협회 자문위원 / 대한민국한국화페스티발 고문, 죽농서단부이사장 / 대한민국미술대상전 초대작가, 운영, 심사위원장 / 대한민국문화미술대전 초대작가, 운영, 심사위원장 / 대한민국성산미술대전 운영, 심사위원장 / 죽농서화대전 운영, 심사위원, 초대작가 / 대한민국전통미술대전 초대작가, 운영, 심사위원 / 상트페테르부르크 초대전, 길림성 정부초청 개인전 / 운당서예 연구소 주재, 삼락연서회 회장, 대구시서예대전 초대작가, 대구지회 이사 / 대구시서예전람회 초대작가 / 대구광역시 달서구 와룡로 10길 69 / Tel : 053-527-7766 / Mobile : 010-3811-3365

清風奉地收殘暑
素月浃天掃積陰

辛卯春 籟東坡句

石泉 金昌顯

清風 素月 / 35×135cm×2

석천 김창현 / 石泉 金昌顯

국민예술협회 서울지회 이사, 초대작가 /
경기도 양평군 서종면 벌마당길68번길 80
/ Mobile : 010-2720-0206

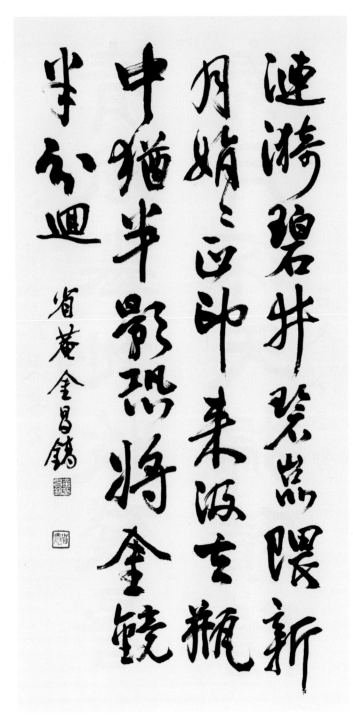

李奎報先生詩 / 70×135cm

성암 김창호 / 省菴 金昌鎬

대한민국서법예술대전 우수상, 특선 다
수, 추천작가 / 대한민국안중근서예대전
삼체상, 특선 다수, 추천작가 / 서울서예
대전 특선 다수 / 대한민국서예대전 입선
다수 / 이문서예전 / 안중근의사 깃발전 /
서울특별시 서초구 바우뫼로7길 11 (우면
동, 주공아파트) 106동 501호 / Tel : 02-
577-5210 / Mobile : 010-2244-0199

不從惡人之計謀

不流登罪人之道

位不坐褻慢人之座

詩篇第一章一節 虎山 金昌煥

복있는사람은악인의 죄를 쫒지아니하며
죄인의 길에 서지 아니하며 오만한자의자리
에 앉지 아니 하느니라. 시편일장일절.

詩篇句 / 70×135cm

호산 김창환 / 虎山 金昌煥

한국체육대학교 교수 / 한국체육대학
교 명예교수 / 교육학 박사 / 대통령
훈장 / 국민예술협회 초대작가 / 현)
국민예술협회 이사 / 충청남도 보령시
웅천읍 만수로 159-14 / Tel : 041-
934-6816 / Mobile : 010-3711-
6816

碧潭秋晚波凝冷
紅樹風多葉隕紛

추담 김채곤 / 秋潭 金採坤

서울미술대전 초대작가 이사, 심사 / 대한
민국공무원미술대전 초대작가 / 대한민
국미술대전 미협 초대작가 / 장락예 회장
역임 / 대한민국공무원미술협회 초대회
장 역임, 고문 (현) / 대한민국원로초대작
가전 참가 미협 / 대한민국미술대전 미협
고문, 심사위원장 / 대한민국기로미술협
회 고문 / 서울특별시 강동구 양재대로124
길 91 (길동) / Mobile : 010-4290-1095

碧潭 / 70×200cm

性燥心粗者 一事無成
心和氣平者 百福自集

菜根譚句 甲午之春 綠嵓

록언 김채홍 / 綠嵓 金采弘

1940년 전남 장흥 출생 / 근정포장(1998. 12. 22.) / 한
국미술제 초대작가 / 한국예술대제전 초대작가 / 한
국서예비림박물관 입비선정작가 / 대한민국서예문
인화 총람수록 / 초대작가작품전 (서울미술관 개관기
념) / 서화동원 500인 초대전 (한국예술문화원) / 한
중원로중진작가초대전 (한국서예비림협회 / 대한민
국휘호대회 입선 (학원총연합회) 외 다수 입선, 특선
/ 전남 장흥군 용산면 원등1길 17 / Tel : 061-862-
5437 / Mobile : 010-3611-5437

菜根譚句 / 35×135cm

313

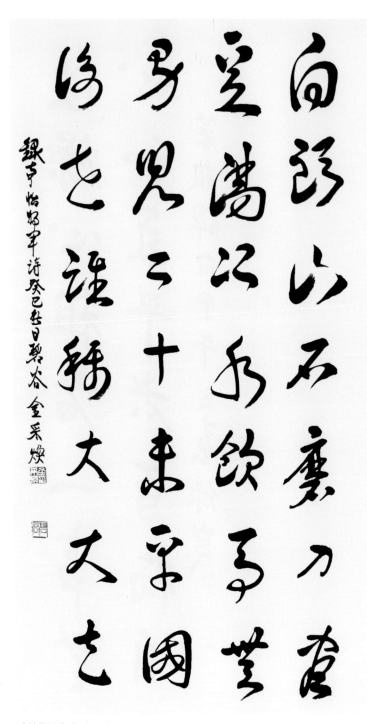

白頭山石磨刀盡
豆滿江水飲馬無
男兒二十未平國
後世誰稱大丈夫

碧亭怡將軍詩癸巳春日碧谷 金采煥

南怡將軍詩 / 70×135cm

벽곡 김채환 / 碧谷 金采煥

대통령 표창장 (1996) / 대한민국기호
미술협회 오체상 (2013) / 대한민국기
호미술협회 은상 (2012) / 대한민국기
호미술협회 추천작가 (2014) / 대한민
국기호미술협회 추천작가상 (2014) / 대
한민국기호미술협회 초대작가 (2014) /
경상북도 김천시 감천면 무안로 40 /
Tel : 051-432-9171 / Mobile : 010-
5105-9171

憂國忠心義氣勻鴻濠撥
去禱山河兩邦和合朱
統一民族亨子太平那

題統一念願乙未孟春吉日青宇金千鎰

청우 김천일 / 靑宇 金千鎰

대한민국미술대전 서예부 입선 / 무등미술
제 서예대전 특선 / 영남미술서예대전 특선
/ 대구시서예대전 입상 / 개천미술서예대전
특선 / 원불교서예대전 특선 / 대구광역시 북
구 신천동로 654 , 청우빌딩 3층 / Mobile :
010-4310-1001

憂國忠心 / 55×140cm

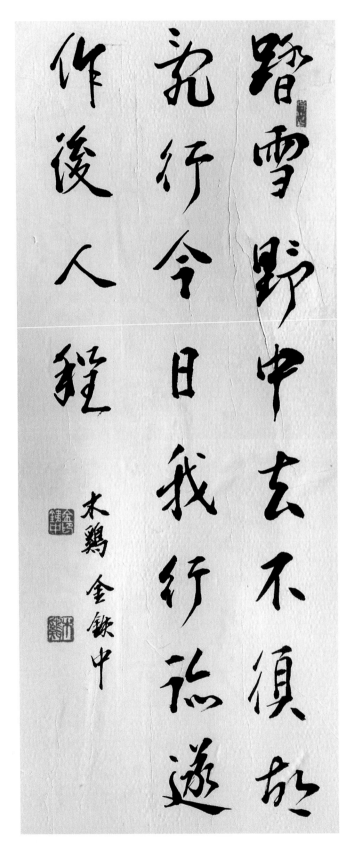

踏雪野中去不須胡
亂行今日我行跡遂
作後人程

木鷄 金鐵中

西山大師詩 / 30×70cm

목계 김철중 / 木鷄 金鐵中

대한민국기로미술대전 금상 / 한.중 원로
중진작가초대전 우수작가상 / 한국향토
문화진흥회 율곡 이이상 / 대한민국기로
미술협회 부회장 및 초대작가 / 서라벌고
등학교 총동창회 부회장 역임 / 한국서예
비림협회 남양주지회장 / 경기 남양주시
화도읍 녹촌로 51, 101동 601호 (신창현두
산위브아파트) / Tel : 031-595-4697 /
Mobile : 010-3249-9045

진재 김철황 / 振材 金喆晃

동부산대학 교수 / 대한민국서화문화협회 초대작가, 심사위원 / 부
산차문화진흥회 다인휘호대회 심사위원 / 대한민국미술전람회 심사
위원 / 대한민국서화대전 초대작가 / 국제미술작가협회 초대작가 /
국민예술협회 초대작가 / 대한민국서화예술인협회 초대작가 / 대한
민국서화예술인협회 소파문화상 수상 / 전국독도사랑작품공모전 최
우수(장관)상 수상 / 부산광역시 남구 수영로13번길 99-5 / Mobile :
010-2564-6301

細流成海 / 30×100cm

倉央嘉措 詩句 / 40×100cm

단고 김춘희 / 丹皋 金春希

대한민국미술대전 초대작가, 심사위원 역임 / KBS 전
국휘호대회 우수상 수상 / 국서련 초대작가, 심사위
원 역임 / 신사임당휘호대회 대상 수상, 묵향회 초대
작가.심사위원 역임 / 공자탄신 기념 입비 (중궁 산동
성 곡부 공자박물원) / MBC 미국 개국기념 한국미술
대표작가전 (애틀란타시) / 개인전 2회 (일본 후쿠오
카 마도카피아 전시관, 한국미술관) / 국제교류전 (중
국.대만.미국.일본.말레이시아.태국 등 다수) / 초대
전 (한국미협.서울미협.국서련.묵향회.비엔날레(서
울.부산).세계서법 등 다수) / 현)한국미협.서울미협.
국서련.여성한문서법학회 이사 / 현)동방서법탐원회
부회장 / 서울시 강동구 양재대로 1340 (둔촌아파트)
323동 502호 / Tel : 02-477-7123 / Mobile : 010-
8783-7123

318

蘭室香盆 / 120×30cm

故 일중 김충현 / 一中 金忠顯

동방연서회 창립 이사장 / 문교부예술위원 / 서울특별시 문화위원 역임 / 국전 심사위원

詩篇 73篇句 / 35×135cm

후촌 김칠성 / 厚村 金七成

(사)한국서도협회 초대작가 / 충청서도대회 초대작가 / 세종문화사랑협회 회장 / 충청북도 청주시 서원구 남이면 연청로 1383-23 / Mobile : 010-3076-8500

320

事親勿斯 / 55×60cm

삼여재 · 석계 김태균 / 三餘齋 · 石溪 金台均

전 : 국립안동대학교 한문학과, 계명대학교 미술과 출강 / 국전 서예부 특선 / 현대미술초대작가 (국립현
대미술관) / 한국서예가협회 회원 / 한국미술협회 회원 / 경상북도미술대전 심사위원 및 운영위원 역임
/ 대한민국서예대전 심사위원 역임 / 경상북도미술대전 초대작가상 / 안동시문화상 / 한 · 일 교류전 (한
국문화예술진흥원) / 국제현대서예전(예술의 전당) / 한국서예100년전(예술의 전당) / 현대작가특선 전
각 .초서의 오늘전(예술의 전당) / 개인전 : 1983 서울 아람문화회관, 1986 대구 대백화랑, 2008 안동 시
민회관 / 2015 석재서병오 서야상 수상작가 초대전 : 대구문화예술회관 / 2008. 김태균서집 발간(교남서
단) / 1972- 2015 현재 : 안동서도회 / 1975- 2016 현재 : 영주서도회 / 2000- 2016 현재 : 교남서단 / 경상
북도 영주시 지천로 57-6 (휴천동) / Tel : 054-632-2370 / Mobile : 010-3150-8447

明搯衣冠士子身　簞瓢陋巷不妨貧　雲開萬國同看月　花發千家共得春　郊居以中

從来大隱皆城市　何必投竿寂寞濱　多氣像瀟溪解重是天真　從來大隱皆城市　何必投竿寂寞濱

白湖先生詩 乙未夏 畔松

白湖先生詩 / 70×135cm

반송 김태수 / 畔松 金泰洙

단국대학교 한문과 졸업, 박사과정 수료 / 한국
서예가협회, 이서회, 한국서예포럼 회원 / 저서
: 매월당 시 서예산책, 한문명구 - 서예와 새김
을 만나다, 한문문법 등 / 단국대, 서울교대, 동
덕여대 강사 / 서울특별시 종로구 인사동길 9, 4
층 반송서예 / Tel : 02-747-1785 / Mobile :
010-5493-1714

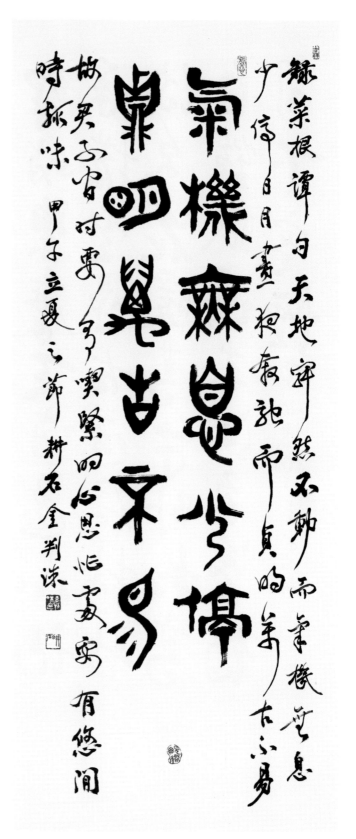

경석 김판수 / 耕石 金判洙

대한민국미술대전 서예부문 입선 다수 / 세계서법예술대전 대상, 초대작가 (국회의장상) / 전국공무원미술대전 우수상 및 대상 (행정자치부장관상) / 전국서예대전 삼체장, 초대작가 (월간서예) / 대한민국서예술대전 초대작가 / 추사 김정희선생추모전국휘호대회 초대작가 / 전국휘호대회 초대작가 (국서련) / 대한민국서예한마당전국휘호대회 초대작가 / 경기서예대전, 경인미술대전 초대작가 / 부천시여성기예경진대회 심사 / (현)한국미술협회 회원, 부천서예문인화협회 회원 / 경기도 부천시 소사로 78번길 42 풍림아파트 106동 404호 / Mobile : 010-5307-1266

氣機無息少停 / 53×129cm

翠崖瓊壁摩天逈不記
手攬雲尋古道橋
依舊花暖牛卧松高
白鶴眠語未江邑蒼狗
旬下空煙

李白詩 木汀 金平雲

李白詩 / 70×140cm

목정 김평운 / 木汀 金平雲

대한민국서예전람회 입선 2회 / 해동서예
문인화대전 입선, 삼체상 / 대한민국서도
전 공모 삼체상 / 인천광역시서예전람회
입선 / 석묵회 회원 / 서울시 영등포구 여
의동로 213, B동 903호 (금호리첸시아) /
Tel : 02-761-7798 / Mobile : 010-
9007-4843

西嶺斜陽在前峯細靄明
晚村淡影最愛情深遠
鳥道橫嵐聽鴉坐

梅月堂先生詩 斜陽癸巳年
初夏 毅岩 金必道

의암 김필도 / 毅岩 金必道

한국미술협회회원 / 대한민국미술대전 입선 / 경상
남도미술대전 초대작가 / 개천미술대상전 초대작가
/ 개천미술대상전 최우수 / 경상남도 진주시 문산읍
월아산로1117번길 5, 107동 1402호 (진주문산코아루
아파트) / Mobile : 010-9516-2621

梅月堂先生詩 / 70×200cm

호산 김하엽 / 晧山 金河曄

세종대학교 경영대학원 수료 / 대한민국서예
전람회 초대작가, 심사 역임, 현 이사(서가협)
/ 홍재미술대전 초대작가, 심사, 운영위원, 부
회장 역임 / 경기도서예전람회 초대작가 / 대
한민국새천년서예문인화대전 대상, 초대작가
/ 대한민국서예문인화 원로총연합회 초대작
가 / 중국 국가회원 초대교류전 / 국제서법연
맹 캐나다, 홍콩, 대북, 북경, 일본, 신가파 등
다수 출품 / 대북시 90년 국제서법전 영춘휘호
대회 출품 참가 / 중국서법가협회 성립 20주년
참가출품 (천진) / 한중 현대미술의 우호전 출
품(중국 위해시) / 서울 중구 다산로 36길 110,
102동 1203호 (신당동 푸르지오) / Mobile :
010-5233-1674

白樂天詩 / 70×200cm

326

祖國山川

乙未年 秋節 素雲 金漢壽

素雲 金漢壽

소운 김한수 / 素雲 金漢壽

사단법인 국민예술협회, 대구경북미술대전 초대작가
/ 사단법인 한국미술협회 회원 / 경북 칠곡군 왜관읍
석전리 635-6 순효베스트빌 103동 201호 / Tel :
054-971-5211 / Mobile : 010-5871-9214

祖國山川 / 35×135cm

野色更無山隔斷　天光直與水相通

知自性之眞

鳥吟花落皆關妙諦

아사 김행자 / 雅史 金杏子

菜根譚句 / 70×137cm

전국소치미술대전 추천작가 / 한국서화교
육협회 초대작가 / 경기도서예대전 우수상
/ 대한민국서예대전 입선 / 전라남도미술
대전 특선 / 무등미술대전 특선 등 / 전남
진도군 진도읍 교동 3길 29-5 / Tel : 061-
544-2237 / Mobile : 017-621-1156

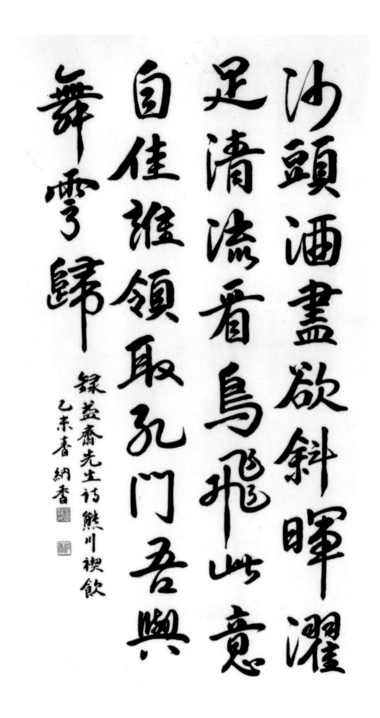

沙頭酒盡欲斜暉灌
足清流看鳥飛此意
自佳誰領取孔門吾興
舞雪歸

錄益齋先生詩熊川禊飲
乙未春
納香

益齋先生詩 / 70×135cm

관재 · 납향 김현구 / 寬齋 · 納香 金鉉久

월봉 김상헌 선생 사사 / 대한민국명인미술대전 초대작가 / 동아국제미술대전 추천작가 / 대한민국서예
문인화대전 특선 다수 / 정선아리랑서화대전 5체상 수상 / 월봉묵연회 회원 / 제주시 사라봉 1길 50 A동
201호 광덕아파트 / Tel : 064-756-6221 / Mobile : 010-3699-2181

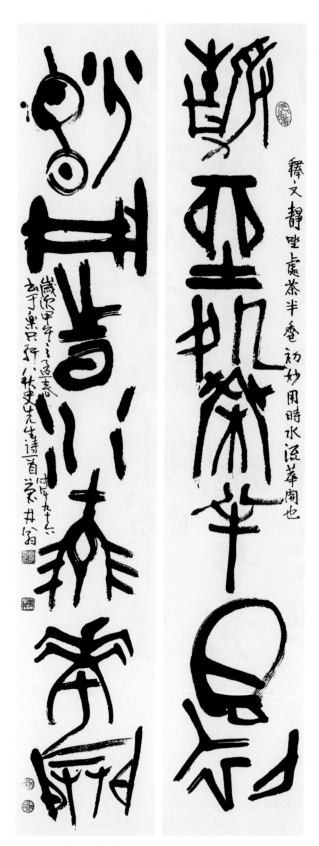

釋文 靜坐處茶半香初妙用時水流華開也

歲次甲午之孟春 秋史先生遺首 菊井翁

秋史 金正喜先生詩 / 35×190cm×2

故 국정 김현봉 / 菊井 金顯奉

대통령상, 문교부장관상 수상 / 대한민국녹조근
정훈장 및 국민훈장 동백장 서훈 / 서울미술제
초대작가상, 심사위원 역임 / 예술대사 및 서도
명인증 받음 (중국 21개 서법단체) / 일본 산경
신문사 주최 국제서도대전람회 초대출품 우수
상 / 대한민국문화훈장 대통령 친수 / 대한민국
서예문인화총연합회 고문

마천 김현웅 / 馬泉 金顯雄

대한민국서예대전 초대작가 / 전남 영광군 법
성면 진굴비길 79 / Tel : 061-356-2412 /
Mobile : 011-619-2412

石川先生詩 / 70×200cm

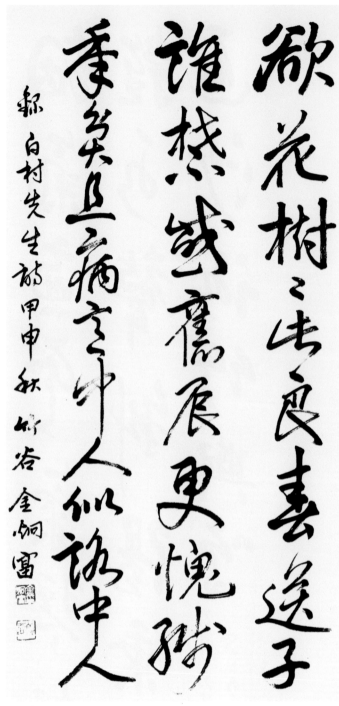

白村先生詩 / 70×135cm

죽곡 김형부 / 竹谷 金炯富

개천미술대상전 초대작가 / 전국서도민
전 입선 6회 / 경남도전 입선 4회 / 승산
미술대전 특선 / 대한민국정수서예문인
화대전 입선 / 대한민국서법예술대전 입
선 / 경남 진주시 집현면 진산로 675,
103동 1003호 / Mobile : 010-5106-
0034

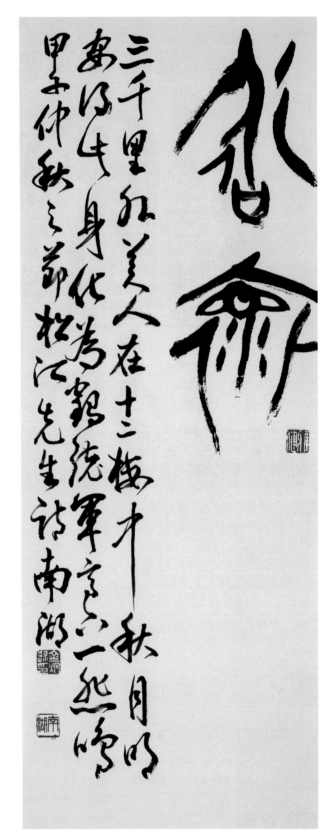

남호 김형술 / 南湖 金炯述

대한민국서예전람회 초대작가, 심사위원
역임 / 전라북도서예전람회 초대작가, 심
사위원 역임 / 한국서예연구회전라북도
초대작가, 운영위원, 심사위원 역임 / 한중
일 서화교류전 출품 / 한국서가협회, 전북
서가협회, 경기서가협회, 한국정예작가협
회, 한국서예연구회 회원 / 황조근정훈장
/ 우석대학교 교육대학원 졸업 / 경기도 수
원시 장안구 대평로 51번길 22, 241동
1104호 (정자2동 신안아파트) / Tel : 070-
4155-3725 / Mobile : 010-4645-4218

松江先生詩 詠懷 / 35×100cm

老子句 / 60×70cm

유석 김형인 / 庾石 金衡仁

사)한국서예협회 초대작가 / 서울서예대전 초대작가 / 서법대전 초대작가 / 서예문인화 대상, 초대작가,
심사위원 / 새천년서예대전 초대작가 / 무등서예대전 초대작가 / 다산 삼봉서예대전 심사위원 / 서울 성
동구 행당로79 대림아파트 122동 703호 / Mobile : 010-5235-2135

波羅蜜 / 135×35cm

심도 김형중 / 心到 金衡中

동국대학교 사범대학부속여자중학교 교장 (현) / 문학박사, 문학, 서예 평론가 영랑문학상 수상 / 불교
신문, 법보신문, 논설위원 / 동국대학교 경영대학원, 동방문화대학원 대학교 객원교수 / 청정국토만들
기운동본부 상임부회장 / 대한민국공공미술협회(사) 이사 / 아트 앤 씨 월간 이사, 편집위원 / 경묵회전,
연묵회전, 십여 회 출품 / 중·고등학교 생활철학 '문학과 예술' 부분 집필 교과서 저술 / 한글 세대를 위
한 한자공부 외 저서 10권 / 무산 허회태의 서예술세계 서평 다수 / 서울시 중랑구 신내로51 성원아파트
103동 604호 / Mobile : 010-3241-6568

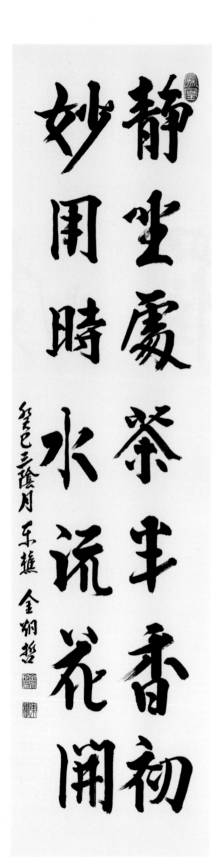

靜坐 · 妙用/ 35×135cm

동초 김형철 / 東樵 金炯哲

제7회 전국노인서예대전 입선 / 제10회 대한민국아카데미기
로미술대전 은상 / 대한민국기로미술협회 삼체상 / 대한민국
아카데미미술협회 오체상 / 대한민국기로미술협회 추천작가
/ 대한민국아카데미미술협회 한호작가상, 추천작가상 / 대한
민국아카데미미술협회 초대작가 / 대한민국기로미술협회 협
회부회장 / 제10회 한국시 대상, 제16회 백양촌문학상, 제38
회 노산문학상 등 수상, 시인 / 전북 부안군 동진면 익상길 8-
3 / Tel : 063-584-5076 / Mobile : 010-9584-5076

背山春水播知辰聖域先農法古
新黃鳥翩翩梭杼樹石泉活活釜
湯隣後園秋實祖孫友前野稻收
爲子均博學德修傳世業太平天
地足和伸 祝先農壇聖域化推進自吟 磻溪 金瀅鎬

故 반계 김형호 / 磻溪 金瀅鎬

한국서예협회 서울지부 전서 입선 / 한국
서예협회 서울지부 서각 입선 / 한국서화
교육협회 서각 특선 2회 / 한국서화교육
협회 행초 특선 4회 / 대한민국서예문인
화대전 입상 3회 / 한국서도협회 행초 입
상 3회 / 한국서화교육협회 삼체상 / 한국
서화교육협회 한글 입상 / 한국서화교육
협회 사범자격 취득 / 한국서화교육협회
초대작가

祝先農壇聖域化推進 / 70×127cm

空谷傳聲虛堂習聽

성현의 말은 마치 빈 골짜기에 소리가 멀리 퍼져 나가듯이 멀리 퍼져 나가고

사람의 말은 아무리 빈 집에서라도 신은 익히 들을 수가 있다

錄 千字文 一首 每書 金惠卿

千字文句 / 35×100cm

338

매서 김혜경 / 每書 金惠卿

경기서도대전 초대작가 / 대한민국서도대전 초대작가 / 수원시 서예가연합회 회원 / 경기도 수원시 영통구 영통로154번길 51-16, 305동 1902호 / Tel : 031-306-3830 / Mobile : 010-2387-3830

취산 김호인 / 翠山 金號仁

경상교육대학교 교육대학원 (미술교육 전공) 졸업
/ 대한민국미술대전 서예부문 초대작가, 심사위원,
운영위원 / 대한민국미술대전 최고수상작가 특별
전 / 전국서예유명작가 초대전 / 한문서당 문산재
수학 / 진주불교회관 전 한문강사 / 세계서예비엔
날레 특별전 / 경남미술대전 초대작가, 운영위원,
심사위원 역임 / 논문 : 산씨반 서체연구, 판본체의
조형 특성과 지도 방법모색 / 경상대 진주교대 서
예강사 20여 년 / 경남 원로작가 / 한국미술협회 이
사 역임, 자문위원 / 경남 진주시 도동천로 120 상
대한보타운 103동 306호 / Tel : 055-747-2288
/ Mobile : 010-3568-2286

偰長壽 書感 / 70×200cm

栗巖先生詩 回甲戒子 / 70×135cm

춘곡 김홍배 / 春谷 金弘培

대한민국서예전람회 초대작가 / 한국서예대전, 신춘휘호대전 초대작가, 심사위원 / 세계평화미술대전 초대작가 / 전라남도서예전람회 초대작가, 심사위원 / 광주서예전람회 초대작가, 이사, 심사위원 / 대한민국다향예술대전 초대작가, 이사, 심사위원 / 일본동경동양서예전 초대작가 / 동양서예협회 초대작가 / 중국 북경 서화명가작품국제연전(15개국) / 한국서도협회 광주전남지회 심사 역임 / 한국미술협회 회원, 한국서가협회 회원 / 저서 : "내가 가본 문화유적지" / 전라남도 보성군 벌교읍 부용안길 5 / Tel : 061-857-0833 / Mobile : 010-3606-0833

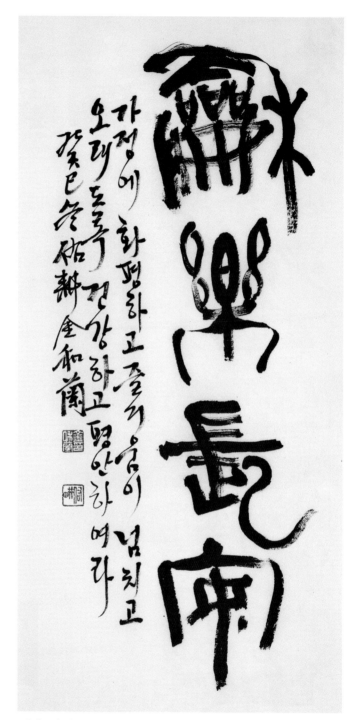

和樂長安 / 35×70cm

우경 김화란 / 佑耕 金和蘭

한국 서가협회 초대작가 / 대한민국 서예
전람회 심사위원 역임 / 서예대전(월간서
예) 초대작가 / 경기 서예전람회 초대작가
/ 인천 서예전람회 초대작가, 심사위원 역
임 / 대한민국 서예한마당 최우수상. 초대
작가, 심사위원 역임 / 대한민국 해동서예
문인화대전 대상. 초대작가 / 대한민국 고
불서예대전 대상, 초대작가 / 대한민국 서
예문인화대전 초대작가 / 일월서단 회원
/ 서울시 영등포구 도림로 202(대림동) /
Mobile : 010-9401-9715 / E-mail :
hwaran0326@gmail.com

四時長(自吟) / 35×135cm

석란 김화영 / 石蘭 金和永

육군중령 예편 / 대전광역시미술협회 초대작가 / 국
민예술협회 초대작가 / 한국서도협회 초대작가 / 한
국한시협회원 / 대전광역시 문인협회원(시) / 대전광
역시 중구 태평로15, 버드내아파트 122-704 / Tel :
042-526-0856 / Mobile : 018-424-0856

高樓獨坐絕群情庭
樹寒從曉月生一堂
如水收人氣詩思有
無和笛聲

萬海禪師詩 清曉
乙未秋節晚香

清曉 / 70×135cm

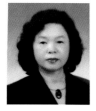

만향 김화자 / 晚香 金和子

영남대교육대학원졸업(석사) / 전 초등학교 교장 / 대한민국서예문인화대전 초대작가 (심사위원 역임) / 대통령상 님의 침묵서예대전 초대작가(최우수상) / 제주 4·3 상생기원 전국서예문인화대전 초대작가(대상) / 제주특별자치도미술대전, 특선,우수상 등 / 대한민국 명인미술대전 삼체상, 특선,대회장상 등 / 제주시 수덕로 44, 221동 605호 (노형동, 노형뜨란채) / Tel : 064-746-0212 / Mobile : 010-2690-0212 / E-mail : 121043@dreamwiz.com

節錄 玄暉(謝朓)先生詩 / 55×135cm

정촌 김흥섭 / 井村 金興燮

경남 晋州生 (作故 원곡 김기승, 송석 정재홍
선생을 師事) / 제3회 대한민국서예전람회 大
賞 / 한국서가협회 초대작가 / 대한민국서예전
람회 심사위원 역임 / 대한민국서예초대작가
전 (3단체, 1999) / 2003 서울국제서예전 / 한
국서예 100人초대전 (해청미술관 개관기념) /
한국서예박물관개관기념 대한민국서예초대
작가전 / 중.한.일 서법北京연의전 및 日·韓
서도오사카초대전 / 세계서법문화예술대전
초대작가 국제교류전 / 仁川광역시서예전람
회 심사, 운영위원장 역임 / 한국국제서법연맹
이사 및 (社)東洋서예협회 자문위원 역임 / 한
국서예대표작가초대전(한국미술관) / 인천광
역시 남동구 용천로 194-8번지 5동 102호 (간
석동 로얄그린빌라) / Tel : 032-421-2859 /
Mobile : 010-3932-8331

344

書藝 / 45×70cm

석천 김희숙 / 石泉 金熙淑

대한민국미술대전 서예부문 초대작가 / 충북미술대전 초대작가, 운영·심사위원 역임 / 김생서예대전 초
대작가 / 전국여류서예대회 초대작가 / 망선루 전국서예공모대전 차상 / 정부인 안동장씨 추모 여성휘
호대회 우수상 / 신라미술대전 특선 / 동양서화대전 우수상 / 한국미술협회 회원 / 충북미술협회 회원 /
충북 청주시 흥덕구 풍산로 47번길 3 / Tel : 043-233-5290 / Mobile : 010-2280-5290

東皐薄暮望徙倚欲何依樹樹皆秋色山山唯落暉牧人驅犢返獵馬帶禽歸相顧無相識長歌懷采薇

癸巳之菊秌 玄松 金熙玉

野望 / 70×135cm

현송 김희옥 / 玄松 金熙玉

1993, 5회 서예대전 입선 / 1994, 5회 어등전 특선
/ 1994, 7회 광주시전 입선 / 1995, 8회 광주시전
입선 / 전남도전 초대작가 / 서예 심사위원 / 서묵
회원 금묵회원 / 전라남도 나주시 봉황면 덕룡로
58-12 / Tel : 061-331-4653 / Mobile : 010-
8665-4653

양원 김희자 / 楊苑 金喜子

광주광역시 미술대전 초대작가 / 전라남도 미술대전
추천작가 / 한국서가협 서예전람회 입상 10회 / 한국
서가협 광주광역시 서예전람회 초대작가 / 무등미술
대전 추천작가 / 한 · 중 서화부흥협회 초대작가 / 대
한민국성균관유림서예대전 초대작가 / 5.18 민주화
운동 휘호대회 초대작가 / 광주 북구 천지인로 47-3,
705 / Mobile : 010-5684-3389

金杯緩酌清歌轉畫舸輕移
豔舞迴自歡鶼鶼臨水別來
同鴻雁向池來

錄王維先生詩 楊苑 金喜子

王維先生詩 / 33×129cm

347

佳興 / 70×50cm

화원 김희진 / 和園 金希眞

梨花女子大學教 美術大學 卒業 / 個人展 9回 및 國內外, 招待, 그룹展 180餘回 / 國立現代美術館 美協 招待作家 / 大韓民國書藝大展 審査, 書道大展, 全國學生揮毫大會 審査 / Asia, Shanghai, Canada 現代美術 LA 國際展 招待作家 / Corea 國際美術祭 招待作家賞 / 槿域書家會 會長 歷任 / 韓國美術創作協會 理事 / 大韓民國新美術大展 運營委員 / 韓國美術協會 諮問委員 / 서울시 서초구 명달로 8길 19-6 (서초동) / Tel : 02-785-6404 / Mobile : 010-9088-6944

乙未白露之節

録杜甫詩一首　雪亭 金熙泰

蒼苔濁酒林中靜
碧水春風野外昏

설정 김희태 / 雪亭 金熙泰

대한민국서도대전 종합대상, 초대작가 / 서울서도
대전 심사위원 / 한국서도초대전 우수작품상 / 한
국추사서예대전 특선 / (사)한국서도협회 기록간
사 / 서울시 구로구 신도림로19길 144, 101동 1601
호(삼성쉐르빌) / Mobile : 010-8284-8000

杜甫詩 / 70×200cm

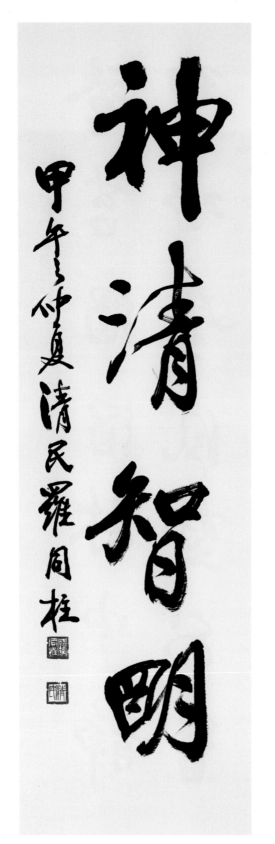

神淸智明 / 35×120cm

청민 나동주 / 淸民 羅同柱

광주시미술대전 대상 수상 / 광주시전, 전남도전 입
선, 특선 10회 수상 / 광주시 어등전 우수상 수상 / 한
국미술협회 회원 / 광주시미술협회 회원 / 귀고회전
20회 출품 / 광주광역시 북구 설죽로 585, 101동 1206
호(일곡동 쌍용아파트) / Tel : 062-572-6973 / Mo-
bile : 010-2610-6973

지강 나종진 / 智崗 羅鍾塡

대한민국미술대전 초대작가 / 광주광역시미술대전 초대작가 / 무등미술대전 초대작가 / 전라남도미술 대전 추천작가 / 한국미술협회 및 광주시지회 회원 / 국제서법예술연합 호남분회 회원 / 국제서예가협회 회원 / 학정서예연구원 연우회 이사 / 광주광역시 서구 마재로 57 주은아파트 101동 1306호 / Tel : 062-682-3343 / Mobile : 010-3633-3448

高峰先生詩 / 70×200cm

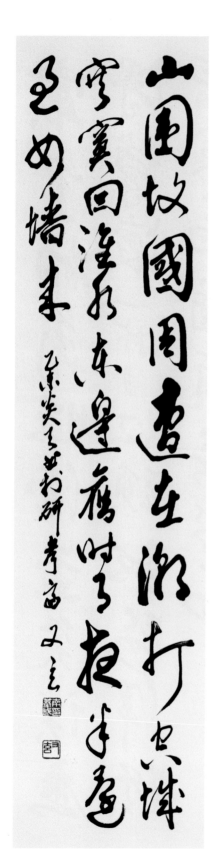

劉禹錫先生詩 / 35×135cm

우현 남기성 / 又玄 南基成

원광대학교 동양학대학원 서예문화학 전공 졸업 (문학석사) / 한
국정수문화예술원 대한민국정수서예문인화대전 대상, 초대작가 /
성균관유도회 대한민국유림서예대전 대상, 초대작가회 부회장 /
한국서가협회 경상북도전 우수상, 초대작가 / 한국서가협회 부산,
경남시도전, 초대작가, 동 심사 / 대한민국화홍시서화대전 우수상,
초대작가, 동 심사 / 한국예술문화협회 초대작가, 동 심사 / 대한민
국기로미술협회 초대작가 / 경상북도 문경시 상신로 79 (모전동) /
Tel : 054-552-3358 / Mobile : 010-8597-0076

德業相勸過失相規
禮俗相交患難相恤
甲午初夏淸巖南斗源

청암 남두원 / 淸巖 南斗源

대한민국대구경북미술대전 입선 / 대한민국나라사랑미
술대전 동상 / 대한민국아카데미미술대전 특선 2회 / 대
한민국아카데미기로미술대전 특선 2회 / 대한민국아카
데미기로미술대전 추천작가 / 대한민국아카데미기로미
술대전 초대작가 / 경상북도 안동시 마무골길 76 (운안
동) / Tel : 054-852-9560 / Mobile : 010-2534-9260

四字小學句 / 35×135cm

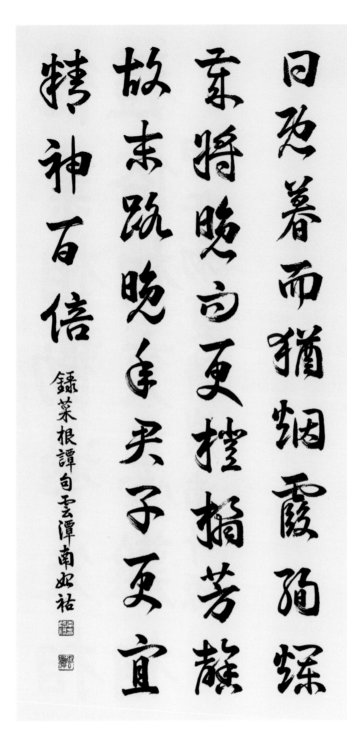

日怨暮而猶烟霞絢爛
歲將晚向更橙橘芳馥
故末路晚年君子更宜
精神百倍

錄菜根譚句雲潭南始祐

菜根譚句 / 70×135cm

운담 남시우 / 雲潭 南始祐

홍익대학교 미술디자인과 수료 / 대한민국
서예문인화대전 초대작가 / 대한민국서예
문인화대전 운영위원 및 심사위원 / 대한민
국서예미술진흥협회 초대작가 / 대한민국
서예미술진흥협회 이사 / 한국서예미술협
회 초대작가 / 서울특별시 성동구 마장로35
길 114-10 (마장동) / Tel : 02-2293-0652
/ Mobile : 010-5397-0652

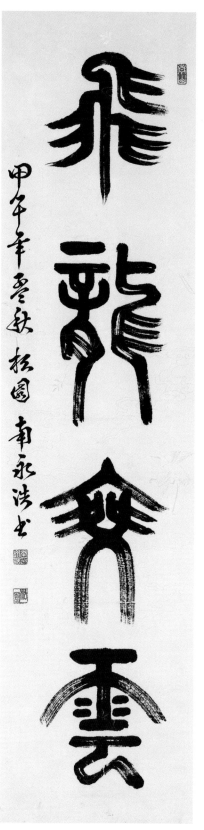

송원 남영호 / 松園 南永浩

1992. 한국미술제 예술대제전 심사위원 (한국예술문화협
회) / 2000. 세계평화초대전 교육문화상 (한국평화통일비
림협회) / 2001. 우즈베키스탄 타쉬켄트 국제비엔날레 출
품 / 2002. 한국예술문화협회 회장 취임 (~2010. 5.) / 2003.
국제문화예술상 (국제문화교류협회) / 2004. 중국연변조
선족자치주 문화예술초대전 / 2005. 대한민국현대미술대
전 심사위원 / 2005. 한국미술협회 회원 (서예) 등록 /
2005. 일본 히로시마 화우회 초대전 / 2010. 한국예술문화
상 (한국예술문화협회) / 2014 자랑스런 대한국민대상(대
한국민운동본부) / 경기도 구리시 건원대로76번길 39 인창
주공2단지아파트 213동 1103호 / Tel : 031-568-6898 /
Mobile : 010-4226-9117

飛龍乘雲 / 35×135cm

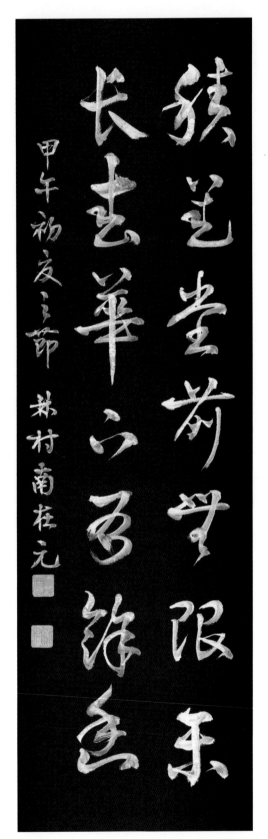

積善堂前 / 35×120cm

임촌 남재원 / 林村 南在元

한국서화교육협회 이사, 서예강사 / 한국서예협회
안양지부 이사 / 대한불교조계종부설 불교대학 서
예강사 / 대한민국서예문인화대전 외 다수 대전 초
대작가 / 대한민국서법예술대전 외 다수대전 심사
위원 역임 / 인덕서예학원 운영 / 해군참모총장, 경
남도지사, 부산교육감상 수상 / 한국서화초청 명가
명문전 외 국내외교류전 십수회 참가 / 한자 지도
사(성균관), 전문예술인 1급 자격증 취득 / 경기도
의왕시 안양판교로 64 삼호아파트 3-1207 / Tel :
031-424-0813 / Mobile : 010-2437-9897

계정 남정자 / 桂庭 南正子

대한민국서예전람회 심사위원 / 대한민국서도대전
심사위원 / 해동서예문인화대전 심사위원장 / 경기,
인천, 광주, 대전.충남 심사위원 / 한중서화대전, 한
국예술제, 한국미술제 심사위원 / 국제여성한문서법
학회 이사 / 총회 신학, 청룡문화교실 서예강사 / 개
인전 (예술의 전당) / 석포서예학원 운영 / 서울특별
시 관악구 봉천로 411, 석포서예학원 (봉천동) / Tel :
02-877-8844 / Mobile : 010-8916-1288

崔致遠先生詩 / 70×200cm

南景羲詩 / 70×135cm

심천 남진희 / 深泉 南眞熙

한국서화작가협회 부회장, 초대작가, 심사위원 역임 / 국가보훈문화예술협회 부회장, 초대작가, 심사위원 역임 / 대한민국해동서예학회 운영위원, 초대작가, 심사위원 역임 / 대한민국서예문인화원로총연합회 초대작가 / 대한민국국민예술협회 초대작가 / 한국서도협회(대전·충남) 초대작가 / 대한민국상이군경회 서예강사 / 용강노인복지관 서예강사 / 심천서실 원장, 심천서법연구원 원장 / 서울시 마포구 망원로11길 73 101동 1003호 (망원동 함성월드빌아파트) / Tel : 02-324-5530 / Mobile : 010-8765-5530

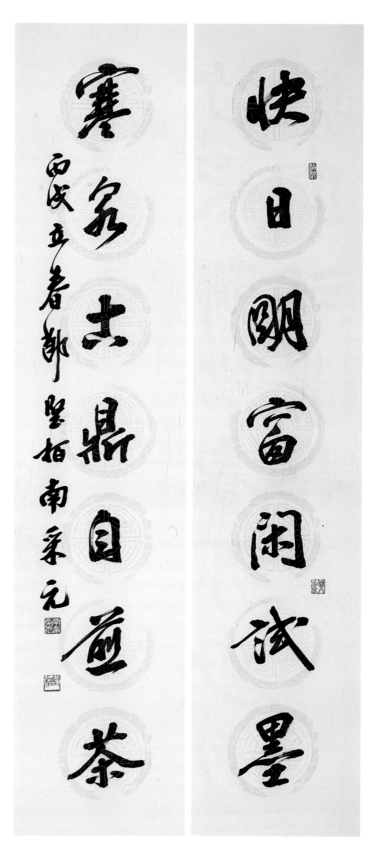

견백 남채원 / 堅栢 南采元

국회사무처 자료조사관 5급 (書藝官)
/ 국회서도회 지도위원 25년 / 대한민
국국회 제14대 국회의원 명패 및 국회
의장 본회의 시나리오 題字 / 제2,3,10
회 대한민국서예대전 입선 수상 (미
협) / 第1回 堅栢 南采元서전 (세종문
화회관 전시실) / 대한민국국회 모범
공무원상 수상 / 대한민국국회의장 장
기근속패 수상 / 대한민국정부 근정포
장 수상 / 대한민국국가유공자증 수상
/ (현)백림서예연구원장 / 서울시 동대
문구 답십리로 41길 33, 104동 703호
(답십리동 대우아파트) / Mobile :
010-9092-9603

快日 · 寒泉 / 32×130cm×2

竹影掃階塵不動月
輪穿沼水無痕

竹坡 魯大塾

竹影 / 35×135cm

죽파 노대숙 / 竹坡 魯大塾

한국서가협회 제7대 이사 / 한국서가협회 초대작가
및 심사위원 역임 / 국제서법협회 호남지회 회원 / 전
라남도미술대전 초대작가 및 심사위원 역임 / 광주광
역시미술대전 초대작가 / 무등미술대전 초대작가 및
심사위원 역임 / 한국서가협회 광주지회 초대작가,
심사위원 및 운영위원 역임 / 동아미술대전 심사위원
역임 / 광주광역시 5.18 휘호대회 심사위원 역임 / 한
국미술협회 회원 / 광주광역시 북구 천변우로79번길
77 한국아델리움 103동 1902호 / Mobile : 010-
3608-9385

장평 노병두 / 長平 盧炳斗

전국무등미술대전 초대작가 / 광주광역시 미술대전 초대
작가 / 대한민국 서예전람회 초대작가 및 심사 / 광주광역
시 서예전람회 초대작가 및 심사 / 전국서예예술인협회 초
대작가 / 한국문화예술가협회 추천작가 / 한국미술협회 회
원 / 한국다도협회 심사 / 한 · 중 · 일 서예문화 교류회 회
원 / 광주광역시 서구 월드컵4강로 137 (쌍촌동, 일신아파트)
105동 1806호 / Mobile : 010-3603-9023

家和幸福之源 / 35×135cm

寓夢樓之繞碧山敝盧風雨挈家還
才疎敢惜休官早性拙還知涉世艱
鄉里開莚無白眼釣船沽酒每朱顏
殘書點撿先人跡辨餘生付此間

錄茶山先生詩一首 戊子三十春 奎巖 魯鎭亮

규암 노진양 / 奎巖 魯鎭亮

대한민국미술대전 서예부문 3회 입선 / 광주광역시
미술대전 초대작가 / 전라남도미술대전 초대작가 /
무등미술대전 초대작가 / 서령인사 국제전각서법작
품 전장 (대상) / 한 · 중 서법교류전 (중국 감숙성 서
법가협회) / 포정운어류하이집 번역 등 다수 / 한국미
술협회 회원, 광주미술협회 회원 / 광주광역시 북구
군왕로 185 (두암동), 4층 / Tel : 062-262-8253 /
Mobile : 010-6625-8253

茶山先生詩 / 73×200cm

舞 / 60×80cm

구보 류근수 / 龜步 柳根守

마산교육대학 졸업 / 경남대학교 교육대학원 졸업 (교육학 석사) / 경남 초등미술교육연구회 회원 / 한국미술협회 함안지부회원 / 경남교원예능경진대회 다수 입상 / 대한민국서예공모전 특선 및 다수 입상 / 대한민국서예문인화대전 다수 입상 / 세계문자서예대전 입상 / 함안교육상, 대통령표창 수상 / 현)함안가야초등학교 교장 / 경상남도 창원시 마산합포구 월영마을로 10, 102동 205호 (월영 대동아파트) / Tel : 055-221-9730 / Mobile : 010-6579-9730

어진선비를 만나니 나도 그렇게 되고 싶어 한다

見賢思齊 / 35×116cm

성은 류근학 / 誠隱 柳根學

제45-48회 전라남도미술대전 서예부문 입선, 특선 다수 / 제9회 대한민국아카데미기로미술대전 금상, 은상 / 제9회 대한민국아카데미미술대전 삼체상 / 2012년 대한민국기로미술대전 초대작가 / 한국향토문화미술대전 초대작가상 / 대한민국국제기로미술대전 초대작가상 / 한국미술제 초대작가 / 한국예술대전 초대작가 / 한국미술제 원로작가 / 한국예술대제전 원로작가 / 나주시남묵회 회원 / 영암군시묵회 회원 / 전라남도 영암군 신북면 중촌덕림정길 49 / Tel : 061-336-1419 / Mobile : 010-6281-1419

雪中春不寒江樹梨
花看花下釣喜色新
年報長安

松山 柳基永

송산 류기영 / 松山 柳基永

경기도서예대전(미협) 입선 및 특선 / 수원
시서예대전 입선 및 특선 / 화홍(수원)서예
대전 삼체상 및 특선 / 서가협회 서예대전
입선 / 국제기로미술대전 삼체상 및 특선 /
경기도 수원시 영통구 망포동 686, 106동
경비실(內) / Mobile : 010-5308-2865

寒江釣雪/ 50×135cm

先親 月溪亭 原韻

南浦潮生沒遠沙竹邊漁
店夕陽多回舟又白雲間古
隨處幽溪散菊屯南湖诗
突忽金烏之武公端坐形
長江流不息百尺夕溪亭

郭先親月溪亭原韻乙未夏柳培永謹書

先親 月溪亭 原韻 / 70×135cm

만정 류배영 / 晚汀 柳培永

한국전통서예 추천작가 / 대한민국운곡서예대전 특선 4회 / 전국율곡서예대전 특선 3회 / 대한민국남농미술대전 입선, 특선 3회 / 장기룡장군서예대전 특선 2회 / 중랑가훈쓰기대회 특선 / 동방서법탐원과정 제19기 필업 / 서울시 중랑구 공릉로2길 48(묵동) 501호 / Mobile : 010-8268-3196

설촌 류백상 / 雪村 柳伯相

대한민국서도대전 입상 / 전국서예공모전
입선, 특선 / (사)한국서도협회 분과위원 /
(사)한국서도협회 초대작가 / 충남 천안시 동
남구 광덕면 덕암2길 4 / Tel : 041-567-
0236 / Mobile : 010-9024-8485

長生不老神仙 / 50×135cm

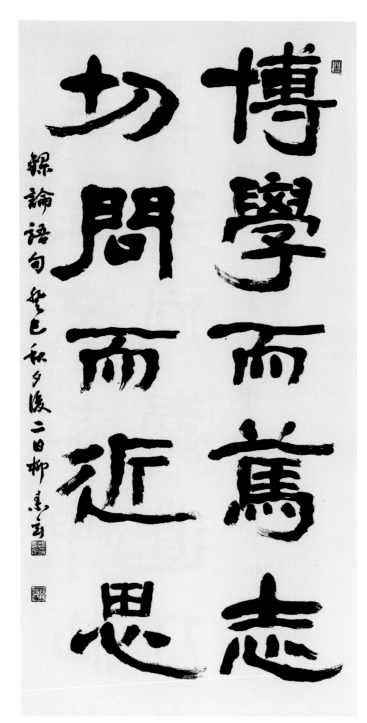

博學而篤志 / 70×135cm

소현 류봉자 / 素玄 柳鳳子

소암 현중화 선생 사사 / 호남대학교 대학원 미술학과 졸업 / 전남도전, 광주시전, 무등미술대전 초대작가 · 심사위원 · 운영위원 역임 / 대한민국미술대전 (미협) 초대작가, 심사위원, 이사 역임 / 소암기념사업회 부회장 / 광주원로예술인회 회원 감사 / 광주교육대학교 외래교수 / 소현서예원 운영 / 광주시 동구 밤실로 147 두암타운아파트 116동 1001호 / Tel : 062-262-5055 / Mobile : 010-5645-6066

녹산 류선희 / 鹿山 柳仙姬

(사)한국서도협회 초대작가, 심사위원 역임 / 전라남도미술대전 추천작가 / 무등미술대전 추천작가 / 한라서예전람회 초대작가 / 광주전남서도대전 초대작가 / 광주시 남구 서문대로627번길 19, 103동 703호 (진월동 한국아델리움) / Mobile : 010-7411-5289

繞屋扶疏綠樹煙幽齋不語對山川
百年耐交惟嵒遁千首新詩卽浪仙
有約不來花盡謝相思不見月重圓
倚樓清嘯何時聽回望龍池一悵然

乙未和圓齋先生詩 鹿山柳仙姬

圓齋先生詩 / 70×200cm

369

皇天無親惟德是輔

하늘은 절대로 친소(親疎)가 없고 오직 덕이 있는 사람만을 도운다

怡隱 柳永根

名言句 / 35×130cm

이은 류영근 / 怡隱 柳永根

원광대학교 대학원 졸업 / 국전 · 도전 우수상 수상
및 초대작가 · 심사위원 역임 / 세계서법문화예술대
전 대통령상 수상 및 초대작가 · 심사위원 역임 / 초
대개인전 9회 (한국, 중국) / 남원시민문화장 수상 /
전북대학교 평생교육원 서예전담교수 / 남원서예문
화원 (이은서예원) 원장 / 전북 남원시 용성로 167-3
/ Mobile : 010-5485-1518

蕭蕭落葉聲錯
認爲疎雨呼童出
門看月掛溪南樹

錄松江 鄭澈先生詩秋夜
壬辰秋夕節 文谷 柳榮直

鄭澈先生詩 秋夜 / 70×135cm

문곡 류영직 / 文谷 柳榮直

제10회 대한민국아카데미미술대전 금상, 은상 / 2012 대한민국국제기로미술대전 삼체상 / 제11회 대한
민국아카데미미술대전 금상 / 제2회 대한민국나라사랑미술대전 우수상 / 2013 대한민국아카데미미술
협회 초대작가 / 2013 대한민국기로미술협회 초대작가 / 대전광역시 서구 관저동로 90번길 15, 101동
1101호(관저동 관저리슈빌) / Tel : 042-369-5335 / Mobile : 010-5457-7936

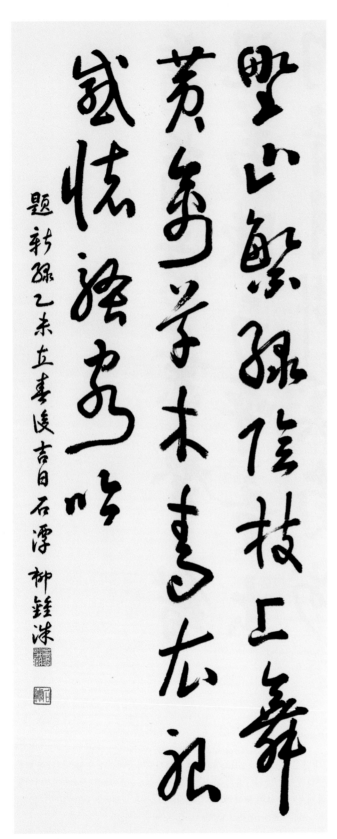

野山繁緑 / 50×140cm

석담 류종수 / 石潭 柳鍾洙

대구서예문인화대전 졸업 / 경상북도서
예문인화대전 입·특선 다수 / 대한민국
정수서예문인화대전 입·특선 다수 / 영
남서예대전 입·특선 다수 / 개천미술대
전(진주개천제) 입·특선 다수 / 죽농서
화대전 입·특선 다수 / 대한민국미술대
전 입선 2회 / 경북 구미시 해평면 수류길
14-12 / Mobile : 010-7624-4925

中은
편벽되지 않고
치우치지 않으며
過와 不及이 없는 것이
이름이요
庸은 平常 함이다

이천십삼년 겨울 中庸章句 養花堂

中庸 / 35×17.7cm

양화당 류춘자 / 養花堂 柳春子

대한민국미술대전 입선 / 충남미협 초대작가 / 충남미협 운영위원 / 서예미술협회 초대작가 / 충남미협 최우수상 수상 / 아시아국제미술교류전 4회 / 한국미술협회 부여지부 회원 / 면암선생 공모전 삼체상 입선 / 충남 부여군 부여읍 성왕로 289-5 / Tel : 041-835-2455 / Mobile : 010-3465-2455

清爽坐虛閣秋聲左樹間
冰明山影落月上露華溥
怪鳥唳深壑輕濤過別灣
此時塵慮靜幽興集豪端

錄曹偉先生詩甲午梢夏節此和柳熙子

曹偉先生詩 永興客館 / 70×135cm

차화 류희자 / 此和 柳熙子

덕성여대 약학과 졸업 / 동방서법탐원회 필업 (2008) / 동방대학원 대학교 서예교육사과정 수료 (2010) / 개인전 (경인미술관, 2012) / 대한민국미술대전 초대작가(2015) / 서울미술대상전 초대작가 (2009) / 국가보훈미술협회 초대작가 (2008) / 대한민국서예문인화대전 초대작가 (2009) / 한국.일본 인테리어대전 최우수상 (2009) / 한국.대만 여성서법교류전 (2007, 2009) / 서울시 노원구 중계로 184 신동아아파트 112-1302 / Tel : 02-355-0202 / Mobile : 010-5233-1615

萬氣 / 70×135cm

율산 리홍재 / 栗山 李洪宰

대한민국미술대전 서예부문 초대작가,
심사위원 (2000, 2006) / 매일서예문인
화대전 초대작가회 초대(初代)회장, 운
영위원, 심사위원 / 율산 리홍재 打墨
서예 퍼포먼스 창시 / 중국, 일본, 몽골,
스위스, 국내 공연 / VCD 다큐제작
(2002) 방영 / 율산 리홍재 美親서예술
自古展 / 월드컵, 유니버시아드 대회
등 개막공연, 타묵 퍼포먼스 / 율림서
도원 창설 (1979~) / 대동방(大東邦)서
예술문화중심 道心名山藏 代表 / 대구
시 중구 봉산문화길 31-1 도심명산장 /
Tel : 053-423-1001 / Mobile : 010-
2803-1001

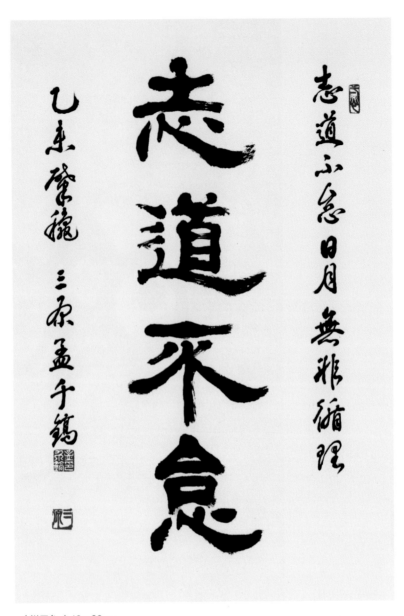

志道不怠 / 40×60cm

삼원 맹천호 / 三原 孟千鎬

광주전남미술대전 초대작가, 심사위원 / 대한민국서예전람회 초대작가, 심사위원 / 대한민국서도대전 초대작가, 심사위원 / 대한민국서예 초대전 (3단체) / 국제서법연맹 초대전 (16개국) 대만국부기념관 / 한국미술관 개인초대전 / 조선대학교 평생교육원 서예 강사 역임 / 전남대학교 평생교육원 한문 및 서예 강사 역임 / 서예 개인전 4회 (서울 세종문화회관, 광주) / 전 지방 행정 공무원 및 고등학교 교사 / 광주 동구 지산로 62-2 / Mobile : 010-5607-1157

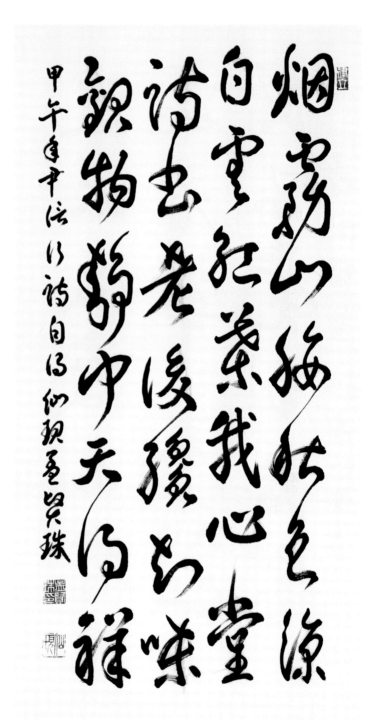

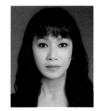

선현 맹현주 / 仙現 孟賢珠

경기도서화대전 초대작가 / 대한민국
서법예술대전 대상 / 경기도 화성시
동탄지성로 333, 106동 1504호 (기산
동, 행림마을삼성래미안1차아파트) /
Mobile : 010-8465-0023

尹信行詩 / 70×135cm

尋胡隱者 / 70×135cm

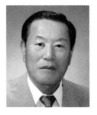

송정 명노생 / 松亭 明魯生

(사)한국서도협회 초대작가 / 광주경찰
서 근무 퇴직 / 전남도전, 광주시전 초대
작가 / 대한민국서도대전 특선 / 대한민
국서도대전 특선상 수상 / 광주광역시 동
구 의재로 149-7, 203동 1107호 (운림
동, 라인2차아파트) / Tel : 062-224-
7362 / Mobile : 018-691-7362

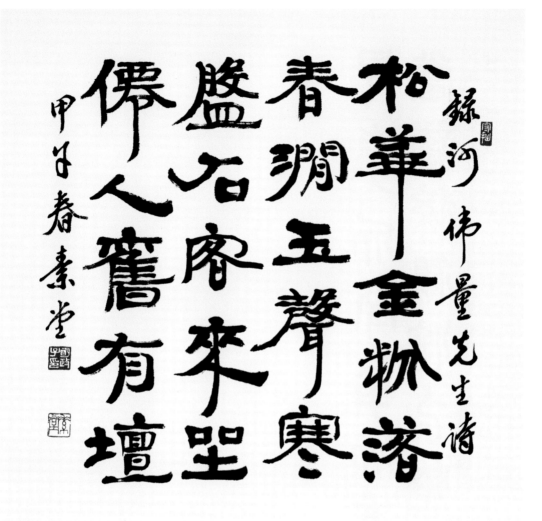

河偉量 先生詩 / 46×48cm

소당 명정자 / 素堂 明政子

대한민국서예전람회 초대작가, 심사 역임 / 대한민국서예술대전 초대작가, 심사 역임 / 대한민국서도대전 초대작가 / 월간서예, 경기도서예전람회, 화홍서예대전 초대작가 / 한라서예전람회 심사 역임 / 태을서예문인화대전 심사 역임 / 단원미술대전 심사 역임 / 광명미술협회 전국휘호 심사 역임 / 대한민국아카데미서예문인화대전 심사 역임 / 경기 군포시 수리산로 40, 811동 701호 (산본동, 수리아파트) / Tel : 031-395-9559 / Mobile : 010-4243-7397

君事亦互爭亦求無營者
當謙蘇視他之勝終气

아무일에든지다툼이나허영으로하지말고오직겸손한마음으로각각자기보다남을
낫게여기고성경말씀빌립보서이장삼절을쓰다 운당문경숙

聖經句 / 35×140cm

운당 문경숙 / 韻堂 文敬淑

대한민국미술대전 서예부문 초대작가 / 경기미술대
전 서예부문 초대작가 / 국제여성한문서법학회 이사
/ 영락교회 평생대학 서예반 출강 / 서울시 강남구 압
구정로 403 한양아파트 81동 703호 / Tel : 02-544-
2922 / Mobile : 010-8924-2760

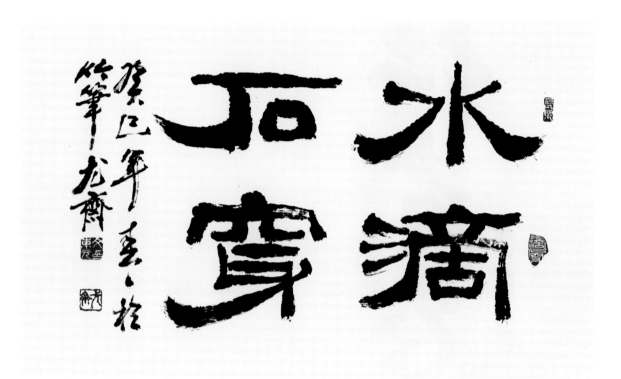

菜根譚句 / 70×40cm

우재 문동원 / 尤齋 文東元

한국미술협회 서예분과 이사 / 대한민국미술대전 서예 초대작가 / 대한민국미술대전 서예 심사위원 역임 / 경북미술대전 서예 심사위원 역임 / 대구경북 서예가협회 이사 / 경주 서예가연합회 회장 / 고운 서예 전국 휘호대전 운영위원장 / 대구경북 서예가협회 경주지회장 / 신라미술대전 운영 · 심사위원 역임 / 경상북도 경주시 북성로 51번길 26-18, 2008호(서부동) / Mobile : 011-743-9195

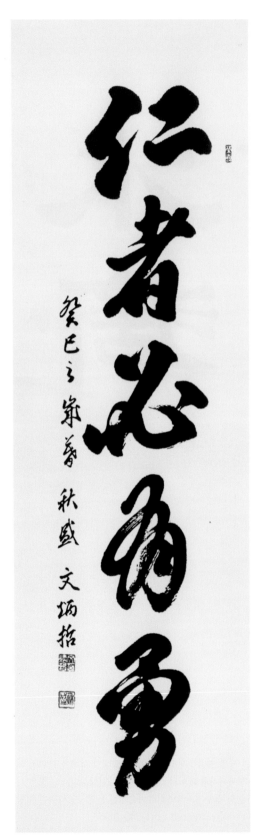

仁者必有勇 / 35×135cm

추성 문병철 / 秋盛 文炳哲

대한민국서화예술대전 입선 / 대한민국서화예술대
전 특선 3회 / 대한민국서화예술대전 장려상 / 대한
민국서화예술대전 회원전 / 서울시 강남구 헌릉로
571길 60-5 / Mobile : 010-8778-3220

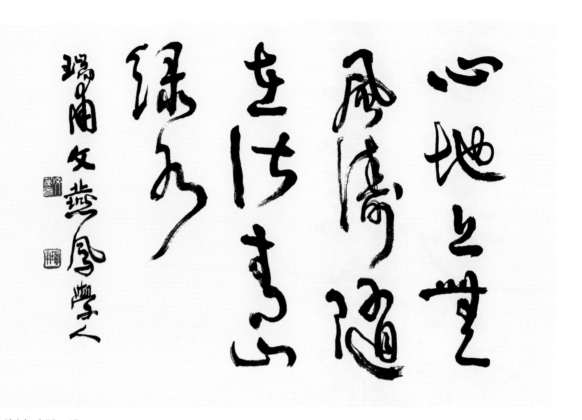

心地上無 / 70×45cm

서보 문연봉 / 瑞甫 文燕鳳

대한민국미술대전 초대작가 / 개인전 (경인미술관, 광주 예향갤러리) / 대한민국미술대상전 대상, 최우수상 / 한국미술협회 회원 / 전남미술대전 4회 특선 및 초대작가 / 대한민국미술대상전 초대작가, 심사위원 / 북경올림픽기념 국제아트페어 / 중국 길림성 정부문화청 초대 개인전 / 중·한 현대미술교류전 / 한·중·일 우수작가 500인 특별초대전 초대작가상 / 광주시 북구 북문대로169번길 20 나산아파트 102동 502호 / Tel : 062-521-9312 / Mobile : 010-9009-9435

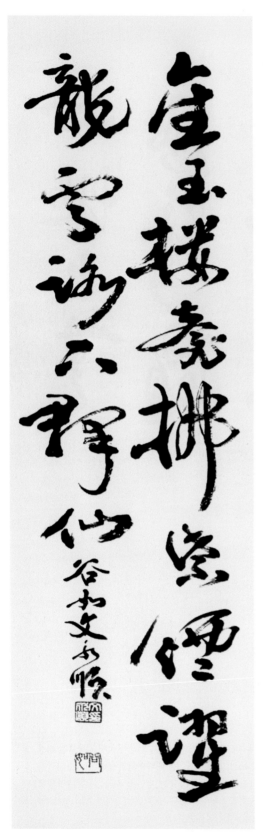

金玉樓臺 / 35×135cm

곡여 문영순 / 谷如 文永順

대한민국미술대전 서예부문 초대작가, 심사위원 / 대
한민국서화대전 초대작가, 심사위원 / 한국미술관 개
관기념전 (인사동) / 한국서예박물관 개관기념 대한
민국서예 초대작가전 / 대한민국미술대상전 초대작
가, 심사위원, 운영위원 / 한 · 일 서예문인화대전 초
대작가, 심사위원장, 운영위원 / 대한민국미술대전
초대작가전 (예술의 전당) / 동아예술대전 심사위원,
동아국제미술대전 심사위원 / 강원도전 심사위원, 경
기미술서예대전 심사위원 / (현)한국미술협회원, 곡여
서예원장 / 제주특별자치도 제주시 충효3길 9 (삼도일
동) Tel : 064-753-4682 / Mobile : 010-3696-
4681

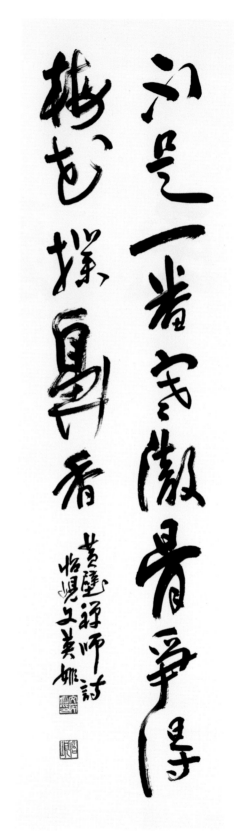

黃壁禪師詩 / 35×135cm

이현 문영희 / 怡峴 文英姬

대한민국미술대전 서예부문 초대작가 / 월간서예대
전 초대작가 / 대한민국서도대전 대상 및 초대작가 /
전라북도미술대전 대상 및 초대작가 / 서예가협회 회
원 / 서울특별시 강남구 남부순환로 2803, 103동
2003호 (도곡동, 삼성래미안아파트) / Tel : 02-567-
2692 / Mobile : 010-7241-2694

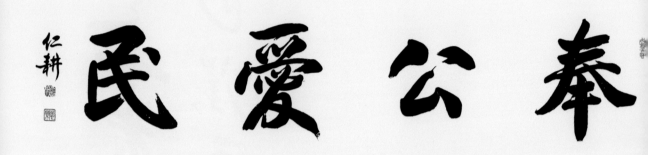

奉公愛民 / 180×36cm

인경 문용대 / 仁耕 文鎔大

동고 유근홍(東皐 柳根弘) 선생 사사 / 우죽 양진니(友竹 楊鑛尼) 선생 사사 / 대한민국서예문인화대전
초대작가 / 대한민국서화예술대전 초대작가 / 한국서학연구소 회장 / 쌍태전자주식회사 사장 / 인경서
예술 연구실 연구활동 / 경기도 오산시 양산로398번길 8-27 (양산동) / Mobile : 010-7331-6188

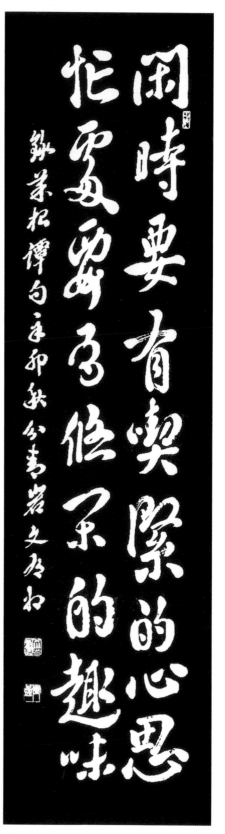

閑時要有吃緊的心思
忙處要有悠閑的趣味

菜根譚句 / 35×135cm

청암 문유상 / 靑岩 文有相

교육계 45년간 재직 / 국민훈장 동백장 수상 / 대한민
국백제서화전 입상 / 아세아미술초대전 출품 / 국제
문화미술대전 입상 / 서풍 2010 대한민국축제 입상 /
한국국제문화협회전 입상 / 서울미술관개관기념 초
대작가증 수령 / 일본작가연맹회장 감사장 수령 /
CJB청주직지세계문자서예전 입상 / 대구광역시 북구
동변로 55 (동서변그린빌) 802-605 / Tel : 053-
243-2354 / Mobile : 010-3509-7251

渭水自縈秦塞曲黃山舊遶漢
宮斜鑾輿迥出千門柳閣道迴
看上苑花雲裏帝城雙鳳闕雨
中春樹万人家為乘陽氣行時
令不是宸遊翫物華

癸亥春松園

王維詩 留春雨中春望之作應制 / 70×168cm

송원 문정자 / 松園 文貞子

이리여고, 서울교대, 단국대 대학원 한문학과 졸업, 문학박사 / 서예가 一中 金忠顯 선생, 한학자 裔宇 洪贊裕 선생 師事 / 저서 : 〈동국진체 탐구〉, 〈한국서예, 선인에게 길을 묻다〉 외 논문 다수 / 단국대, 성균관대, 경기대 외래교수 / 한국서예학회, 한국동양예술학회 이사 역임 / 대한민국미술전람회(국전) 서예부문 입선 (26회, 1977), (27회, 1978) / 미술대전(미술협회) 입선 3회 / 한국서예가협회 회원 / 경기도 용인시 수지구 대지로 19 수지1차 길훈아파트 103동 105호 / Tel : 070-8975-6156 / Mobile : 010-8377-7873

아산 문택권 / 雅山 文澤捲

제주특별자치도 서예대전 초대작가 / 미술전람회 초대작가 / 전국서화예술인협회 초대작가 / 대한민국서예협회 제주지회 회원 / 상묵회 회원 / 제주도서예총연합회 회원 / 국제난정필회 회원 / 갑자서회 회원 / 제주특별자치도 제주시 정존11길 35, 나동 705호 (노형동, 노형삼환2차아파트) / Tel : 064-746-6364 / Mobile : 010-4690-6364

細雨孤村暮寒江首木秋聲
嵐翠積天遠雁聲流學道
莫生力臨岐看晚愁都將經濟
業歸臥水雲鄕

齋居有懷 / 70×200cm

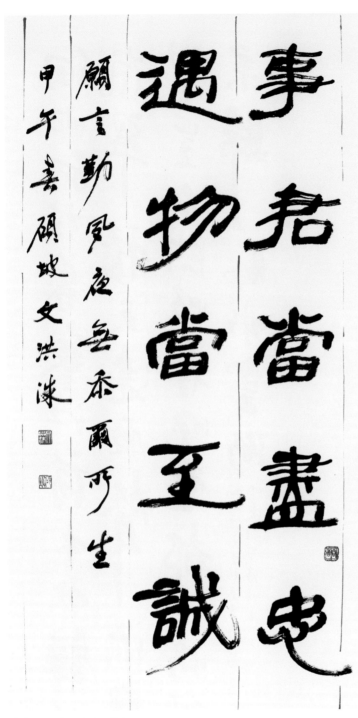

事君當盡忠
遇物當至誠

願言勤夙夜 無忝爾所生

甲午春 碩坡 文洪洙

趙仁規 示諸子 / 70×135cm

석파 문홍수 / 碩坡 文洪洙

대한민국미술대전 초대작가, 심사위
원 역임 / 경기도미술대전 초대작가,
심사위원 역임 / 한국미술협회 회원 /
한국전각학회 회원 / 대한민국소품서
예대전 대회장 / 한 · 일 색지서화대전
한국 운영위원장 / 상지서예학원 운영
/ 경기도 의정부시 시민로 121번길 80
/ Tel : 031-874-1575 / Mobile :
010-3667-7930

松山 文照澤

春水滿四澤
夏雲多奇峯
秋月揚明輝
冬嶺秀孤松

陶淵明四時令
松山文照澤

송산 문희택 / 松山 文熙澤

경남 창녕 출생 / 대한민국 대구, 경북 미술대전 특선, 우수상 / 국민예술협회 대한민국 미술전람회 입선, 특선 / 한국미술협회 삼성현미술대전 입상 / 대한민국미술전람회 부산 공모전 입선, 특선 / 대구 달서구 상화로 8길 23 삼성래미안1차아파트 104동 1803호 / Tel : 053-633-2323 / Mobile : 010-2507-8963

陶淵明詩 / 70×135cm

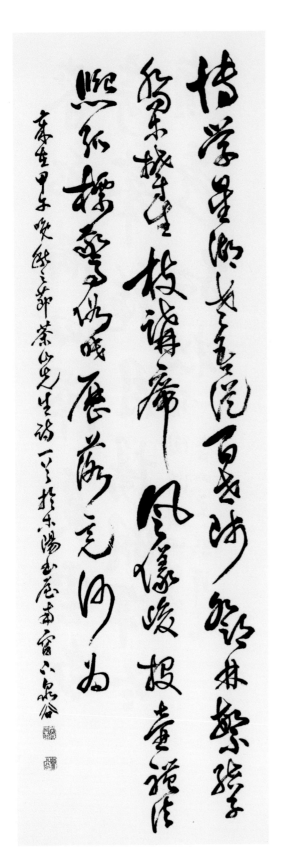

茶山先生詩 / 70×200cm

천곡 민경부 / 泉谷 閔庚富

대한민국서예대전 특선, 입선 / 대한민국현대서예문
인화대전 대상 및 초대작가 / 대한민국서예문인화대
전 초대작가 / 대한민국운곡서예대전 초대작가 / 한국
서화작가협회 초대작가 / 서울미술협회 초대작가 및
문인화 분과 이사 / 한국예술문화원 서예아카데미 지
도교수 및 감사 / 전문예술강사 1급 (한문서예, 켈리그
라피) / 성균관대학교 유학대학원 서예전문과정 수학
/ 한국서예협회, 국제서예가협회, 한국서화작가협회
회원 / 서울특별시 용산구 소월로44가길 14 (이태원동)
/ Tel : 02-794-2601 / Mobile : 010-4400-0697

서산 민병원 / 瑞山 閔炳元

한국미협회원 / 대구경북서예가협회원 / 영남서예대
전 초대작가 / 죽농서화대전 초대작가 / 대구한글서
예작가회원 / 한국한시협회 회원 / 영남서예대전 심
사위원 및 이사 / 대구광역시 수성구 수성로76길 4 (수
성동2가) / Tel : 053-756-6874 / Mobile : 010-
9261-2798

退溪先生 訓蒙 / 35×125cm

393

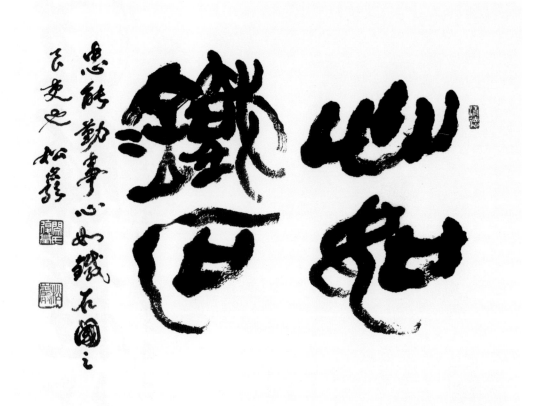

心如鐵石 / 60×50cm

송암 민복기 / 松巖 閔復基

전국서예대전 및 휘호대회 심사 42회(심사위원장 16회, 심사위원 26회) / 개인전 3회(세종문화회관, 경인미술관, 세종시예술회관) / 한국비림원, 통일비림원 작품 입비, 중국8개성 국립비림박물관 작품입비수장 / 행복도시건설청미술장식품 심의위원 / 한국미협세종시지회 고문, 한국예총세종특별자치시 고문 / 세종문화원 부원장 / 대한민국서예문인화원로총연합회 이사, 갑자서우회 고문 / 송암서예학원장 (36년) / 충남교육감, 충남지사, 교육부장관 표창, 연기군민대상, 영광의 충남인상, 한국예술문화상, 국제예술문화상, 세계평화예술문화상, 국제서화예술명인 1호 / 저서 :『10체 천자문』(서예문인화) 외 16권 / 세종특별자치시 조치원읍 새내16길 31의 1번지 / Tel : 044-862-2273 / Mobile : 010-2705-2273

우현 민성수 / 于玄 閔性洙

수상 : 국전 미술대전 서예대전 (특선 1회, 입선 7회) / 대한민국서예전람회 (예술의 전당) 우수상 / 부산미술대전 특선 5회 / 심사 : 대한민국서예전람회, 월간 서예대전 심사 / 서예고시대전, 통일서예대전, 부산미술대전, 경남미술대전 / 대구매일서예대전, 개천예술제, 충북도전, 충청휘호대회, 울산미술대전 심사 / 기타 기외묵림전 (1983) / 세계서예전북 BIENNALE 출품 ('97, '99, '03, '05, '07, '09, '11, '13) / 대한민국미술대전 초대작가, 한국미술협회 회원, 기외묵림회원 / 21세기 한국문인화 초대전 (성균관대학교) / 서울 성동구 왕십리로 36 강변 건영아파트 103동 1704호 / Tel : 02-466-5277 / Mobile : 010-7797-8088

論語句 / 70×140cm

秋色珍琥錦嫣移風光滿地最佳時
山楓映菊無秋霜千紫萬紅示寫新
嚴親閱此 賦吟 靜詩 兒二之筆志
鐵清秋清窩孫俊 書

淸秋 / 40×140cm

청재 민승준 / 淸齋 閔勝俊

중국산동대학 문예학 박사 / 啓明大學校 서예
과 졸업 / 대한민국서예대전 특선 2회 / 대구
시서예대전 우수상 / 매일서예대전 특선 / 베
이징 화공대학교 한국어 강사 / 대구광역시 서
예대전 초대작가 / 대구 수성구 들안로 417 /
Mobile : 010-7228-9967

운석 민영수 / 雲石 閔英秀

시문학, 시조문학, 서예, 문인화, 한국화, 사군자 50여
년 수학 심취 / 제9회 대한민국아카데미미술대전 서
예출품 입선, 특선 / 제10회 대한민국아카데미미술대
전 오체상 / 2012 광주광역시 5.18기념서예백일장 참
가 입선 / 2011 광주광역시 양정회 문인화 한국화 전
시회 출품 / 2010 호남광주시시조문학회 주최 백일장
차상 수상 / 2013~2014 춘계, 추계 광주시노동청 산
하 현대산업 주관 성인강좌의 초청연사 강연회 강사
/ 2010 월간지 오마이뉴스 초청 독자문예시 '가을이
오면' 등재 / 아카데미미술서예협회 추천작가 / 시집,
시조집, 가사집 발간 / 광주광역시 동구 제봉로17번길
18-24 (학동) / Tel : 062-224-5388 / Mobile :
010-4241-8234

盡人事待天命 / 35×135cm

春望 / 70×135cm

청담 민영순 / 靑潭 閔永順

書藝 師事 : 如初 金膺顯 先生, 個人展3회
(2007, 20010, 2013), 韓國書家協會 招待作家
及 光州支部 副會長, 韓國藝術文化院 光州支
會長, 明信大教授歷任, 全南大學院 文化財
學 碩士卒. 博士修了, 全南大學校 言語教育
院 講師(고서화연구원), 각종 공모전 운영위
원. 심사위원역임 150여회 이상, 활동 : 韓國
書家協會, 東方研書會, 湖南7호한시, 瑞林吟
社, 韓國漢詩協會, 三淸詩社, 韓國美術協會.
丕顯書會 등, 소쇄원 金麟厚48詠 500년만에
재현(2015) / 著書 : 漢文歷史集 譯書〈揆園
史話〉, 漢詩集〈南都風雅〉, 〈麗末大節〉, 〈瑞
林吟社〉共著 등 다수 / 연구실 : 광주광역시
북구 호동로 86 / 서울 종로구 인사동 건국
빌딩304-1호 / Mobile : 010-6792-2850 /
E-mail : chdam0411@hanmail.net

소주 박건태 / 小舟 朴鍵太

대한민국미술대전 서예부문 초대작가 / 직지세계문
자서예대전 초대작가 / 대전광역시미술대전 초대작
가 / 대전광역시미술대전 운영 및 심사위원 / 대전광
역시미술협회 서예분과위원장 역임 / 대전광역시 서
구 관저북로 52 대자연마을아파트 101동 702호 /
Tel : 042-223-1900 / Mobile : 010-5408-5830

擊蒙要訣句 / 35×135cm

晚送 / 70×135cm

청호 박경남 / 晴湖 朴京南

한국서가협회 초대작가, 심사 / 대한민국기독교미술대전 심사 / 한국서화작가협회 자문위원 / 양천 노인종합복지관, 구래동 서예강사 / 한중일 교류전 출품 / 청호서예원 원장 / 대한민국서예문인화원로총연합회 초대작가 / 경기도 김포시 (장기동) 청송로26 현대쇼핑센터 307호 청호서예학원 / Tel : 031-996-4400 / Mobile : 010-9434-7815

다련, 매현 박경빈 / 茶蓮, 梅峴 朴景嬪

성균관대학교 유학대학원 졸업 (서예학, 동양미학 전공) / 한국서예비림박물관 입비작가 / 대한민국서도대전 초대작가 / 추사 김정희 전국휘호대회 초대작가 / 대한민국인터넷서예문인화대전 초대작가 / 대한민국통일미술대전 심사위원 역임 / 한국고불서화협회 심사위원 역임 / 한국미술협회 회원 / 한국사경연구회 회원 / 2014. 06 매현 박경빈 사경전(미술세계) / 2015. 01 매현 박경빈 개인 초대전(한국미술관) / (현) 자우재 서예. 사경 연구실 운영 / 서울 서대문구 통일로 348 무악청구아파트 110동 306호 / Tel : 02-6351-8487 / Mobile : 010-5447-8487

思母曲 / 70×200cm

絆贜隱訶珠石中藏
碧歪寻廉尚幽首個
州尚鳳企

冶父道川禪師詩

古月 朴炅順

고월 박경순 / 古月 朴炅順

원광대 대학원 서예학과 졸업 / 북경 어언대학 졸업 /
국전 제29, 30회 연입선 / 대한민국미술대전 초대작
가 / 전남도전 운영위원 및 심사위원 / 전남 순천시 둑
실4길 106 (조곡동 396) / Tel : 070-4104-7999 /
Mobile : 010-3137-3457

冶父道川禪師詩 / 45×140cm

少年易老學難成一
寸光陰不可輕未覺
池塘春草夢階前梧
葉已秋聲

朱文公句 癸巳夏 朴敬喜 敬錄

朱子 勸學文 / 50×135cm

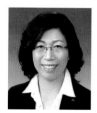

자당 박경희 / 孜堂 朴敬喜

2003년 정향 조병호 선생의 손 장헌 조득상 선생께 한문, 서예 사사 중 / 2012년 제1회 대한민국면암서화공모대전 입선 / 2013년 제15회 백제서화공모대전 우수상 및 삼체상 / 2013년 제41회 국제공모전일전 국제서예상 / 충청남도 청양군 정산면 서정2길 12-2 / Mobile : 010-9389-2423

曹植先生詩 / 35×135cm

우사 박권흠 / 又史 朴權欽

국회의원 3선 / 국회건설분과위원장, 문공위원장 /
한국서화작가협회 회장 역임, 대표고문(현) / 한국차
인연합회 회장(현) / 대한민국헌정회 편집위의장(현)
/ 대한민국서예문인화원로총연합회 명예회원 / 서울
특별시 강남구 광평로19길 15, 108동 701호 (일원동,
목련타운아파트) / Tel : 02-734-5866 / Mobile :
010-5248-3538

청암 박규영 / 淸岩 朴奎映

님의 침묵 서예대전 초대 / 한국서도협회 초대 / 한
중서화부흥협회 초대 / 강원서예대전 초대 / 서가
협 강원지회 초대 및 운영위원 / 강원도 춘천시 후
만로 119, 16동 105호 (후평동, 금호빌리지) / Tel :
033-251-8088 / Mobile : 010-9792-8089

朱文公 勸學文 / 50×140cm

和安好敬 / 27×80cm

운정 박기보 / 雲亭 朴基㭐

대한민국서예대전 입선 / 전북서예대전 초대작가 /
새만금서예대전 초대작가 / 안중근서예대전 추천작
가 / 세계평화미술대전 특선, 입선 다수 / 현대서예문
인화대전 특선, 입선 다수 / 동아국제미술대전 특선 /
한일서예교류전 / 산민묵연전 / 원광대 동양학대학
원 서예문화학 석사 / 전라북도 군산시 축동안길37 수
송동 제일아파트 101동 1005호 / Tel : 063-465-
4762 / Mobile : 010-8642-4762

법헌 박기정 / 法軒 朴沂汀

사)대한민국서도협회 초대작가 및 자문위원, 심사위원
역임 / 사)대한민국서화작가협회 초대작가 / 사)운곡서
예문인화대전 초대작가 / 사)한국국제서법연맹중앙회
이사 / 대한민국아카데미미술협회 초대작가, 심사위원
장 / 사)대한민국서예문인화대전 초대작가 / 사)서도협
회 광주전남지회 초대작가 / 사)대한민국기로미술협회
초대작가, 상임고문, 심사위원 / 사)순천세종미술협회
추천작가 / 사)대한민국서도협회 서예대전 연2회 우수
상 / 사)대한민국서도협회 광주전남지회 상임부회장, 초
대작가 / 광주광역시 북구 용봉택지로 13-21, 102동 606
호 / Tel : 062-973-5673 / Mobile : 010-5320-8687

茶山先生詩句 / 35×135cm

407

過銅谷有感 / 70×200cm

중정 박기태 / 中丁 朴基泰

제1회 개인전 (1986) / 소양제 한시 백일장 차상 / 대한민국미술대전 서예부문 초대작가 / 신사임당 율곡 서예대전 초대작가 / 서안예술전문대 객원교수 / 강원서예대전 초대작가, 심사위원 / 동아예술협회장, 동아국제미술협회 이사장 / 춘천서예학원장 / 저서 : 『북위 천자문』『중정 초서집』『행서 작품집』『예서 작품집』『해서 작품집』 / 강원도 춘천시 공지로 442-33 (근화동) / Tel : 033-252-6360 / Mobile : 010-9244-6360

風雨玄已涼秋艸
不卷流通も凡去窓依讀
味汲何然

徑蟲聲

甲午年仲春
寒山朴南圭

한산 박남규 / 寒山 朴南圭

호정선생 漢詩師事 / 평강선생 書藝師事 / 한국한
시협회 회원 / 전)남북코리아미술교류협의회 사무
국장 / 현)남북코리아미술교류협의회 이사 / 대한
민국서예문인화대전 심사위원

孟秋即事 / 35×135cm

杜牧詩 淸明 / 70×100cm

오재 박남준 / 吾齋 朴南俊

전남대학교 경영대학경영학과 졸업, 동대학원 졸업 (석사) / 개인전 : 광주 Y화랑, 가톨릭미술관, 목포교대 동문회 3회 전시 / 서예 해법 및 한글궁체(저), 교정사회복지프로그래밍(저) / 전남대학교 평생교육원 전담교수협의회 회장 / 대한민국현대미술대전 심사위원장 / 광주광역시미술대전 서예 심사위원장 / 동신대학교 조형예술가, 서도와 예술교수, 통신대 기성회장 / 한국미술협회 광주미협 서예분과 위원장 / 법무부 광주교도소 교정협의회 회장, 국민포장대통령 표창 / 대한민국초대작가전 (예술의 전당) / 광주광역시 북구 양일로 55 102동 203호 연제 현대아파트 / Tel : 062-572-5566 / Mobile : 010-3009-5567

410

長樂萬年 / 67×35cm

양산 박노대 / 楊山 朴魯大

대한민국서예대전 초대작가 / 수원시서예가협회장 역임 / 경기도서예대전 심사위원 및 초대작가 / 교육부장관 표창 / 옥조근정훈장 / 삼괴중학교장 역임 / 경상북도 영천시 고경면 상리큰길 141 / Tel : 054-338-2010 / Mobile : 011-731-7973

歸去來辭句 / 70×135cm

설죽 박노성 / 雪竹 朴魯城

성균관대학교 유학대학원 서예문인화
과정 수료 / 대한민국국민예술대전 입선
다수 / 대한민국아카데미미술대전 삼체
상, 오체상 / 대한민국다산미술대전 입
선 다수 / 독일국제교류전 초대출품 /
2014 뉴욕국제교류전 초대출품 / 대한
민국아카데미미술협회 기획초대 개인
전 / 대한민국나라사랑미술대전 운영위
원 / 대한민국아카데미미술협회 초대작
가, 심사위원, 기획이사 / 죽향산방 서예
문인화연구실 운영 / 서울특별시 성북구
삼양로2길 37-8 동진주택 가동 201호 /
Tel : 02-744-3661 / Mobile : 010-
3570-3665

연당 박노천 / 延堂 朴魯天

대한민국서예전람회 입선 3회 / 대한민국서화예술대
전 종합대상 / 대한민국서화예술대전 초대작가 / 대
한민국서화예술대전 심사위원 / 대한민국한시회 장
원상 / 인천시 계양구 계양3동 494 태평아파트 101호
/ Mobile : 011-744-4879

憂國衷情 / 70×200cm

413

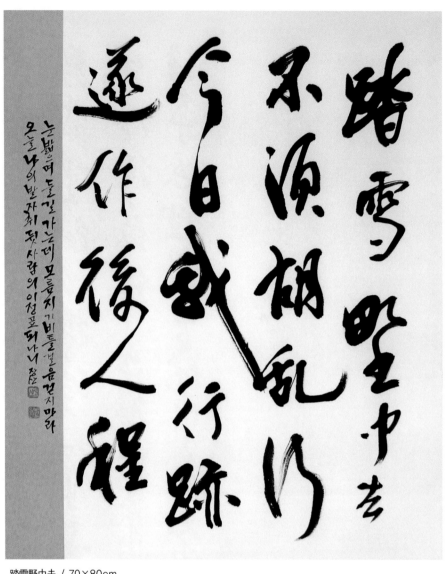

踏雪野中去 / 70×80cm

장산 박도일 / 章山 朴都日

대한민국서예대전(서협) 초대작가 / 한국예총 경산지회장(역) / 한국미협 경산지부장 / 한국문협 경산
지부장 / 한국서협 경북부지회장 / 경북도전 심사, 운영 (역) 외 다수 / 삼성현미술대전 운영위원장(역)
외 다수 / 중국 연변, 한국경산교류전 주재 / 시집 『산수유 피고 지고』, 『그대가 그리울 때 나는 꽃을 본
다』 / 장산서예원장 / 경북 경산시 강변동로 116 장산서예원 / Tel : 053-815-7016 / Mobile : 010-
9391-1338

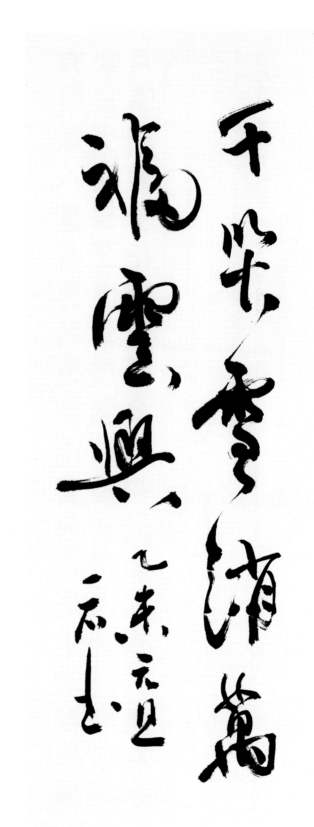

일석 박래창 / 一石 朴來昌

광주광역시미술대전 서예부문 초대작가 / 전
라남도미술대전 서예부문 초대작가 / 대한민
국미술대전 서예부문 초대작가 / 대한민국미
술대전 서예부문 심사위원 / 광주광역시 남구
노대실로 49, 602동 501호 (노대동, 송화마을
휴먼시아6단지아파트) / Tel : 062-675-6811
/ Mobile : 010-2627-6811

千災雪消 萬福雲興 / 35×90cm

有粟無人食 多男必患飢 達官必養愚 才者無所施
家室少完福 至道常陵遲 翁嗇子每蕩 婦慧郎必癡
月滿頻値雲 花開風誤之 物物盡如此 獨笑無人知

양식이 많은 집에 자식이 적고 아들 많은 집에 굶주림이 있으며 높은 벼슬아치는
꼭 멍청하고 재주있는 이재는 재주 펼길 없으며 집안에 완전한 복을 갖춘 집 드물고
고지극한 도는 늘 상 쇠퇴하기 마련이며 아비가 절약하면 아들은 방탕하고 아
내가 지혜로우면 남편은 바보이며 보름달 뜨면 구름 자주 끼고 꽃이 활짝 피면
바람이 불어대지 세상 일이란 으뜸 이러거야 나 홀로 웃는 까닭 아는 이 없을걸

임진년 가을에 다산정약용선생의 글을찍다 송산 박맹흠

茶山先生詩 獨笑 / 61×176cm

송산 박맹흠 / 松山 朴孟欽

원광대학교 동양학대학원 서예문화학과 졸업 /
대한민국서예전람회 초대작가 및 심사위원 역임
/ 부산 · 경남 서예전람회 초대작가 및 심사위원
역임 / 울산서예대전 초대작가 및 심사위원 역임
/ KBS 전국휘호대회 입선 2회 (KBS사장상 수상)
/ 대산미술관, 한국미술관, 다산기념관 초대전 /
2014년 진천국제문화특구 지정기념 초대전 / 울
산남부도서관 평생교육 서예 및 한문지도 / 울산
롯데백화점 문화센터 캘리그라피 및 서예지도 /
울산 옥동, 월평, 문수초등학교 서예지도 및 언양
중학교 한문지도 / 울산 남구 굴화4길 20, 102-
1406 / Mobile : 010-2289-2190

가원 박명희 / 佳苑 朴明姬

한국연묵회 이사 / 국제서법예술연합 한국본부
이사 / 국제여성한문서법학회 이사 / 한국연묵
회 제3~27회 전시(1980~2014) / 대만 대북 초대
전 5회 출품 전시 / 미국 LA문화원 참가 전시 /
New York 한국문화원 전시 / 명가명문전 전시
/ 서울시 종로구 사직로8길 24, 경희궁아침아파
트 2-504호 / Tel : 02-736-7330

退溪先生詩 / 48×136cm

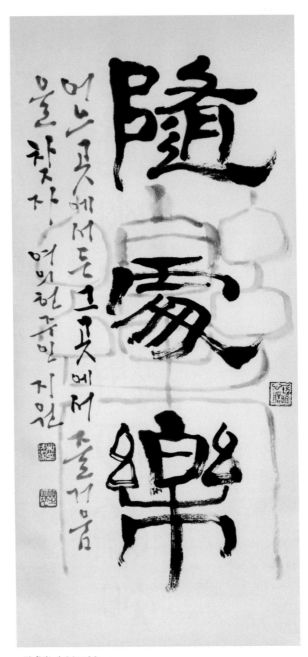

隨處樂 / 30×60cm

지원 박무숙 / 芝苑 朴戊淑

대한민국미술대전 초대작가 / 부산미술대전 초대작가, 운영위원 및 심사 역임 / 전국서도민전 초대작가, 운영위원 및 심사 역임 / 청남휘호대회 초대작가, 심사 역임 / 안동장씨휘호대회 대상, 초대작가상. 심사 역임 / 초대 개인전 2회 (2008, 2011) / 한국미술협회, 부산미술협회 회원 / 부산여성서화작가회 회장 역임, 현 고문 / 부산미술협회 서예분과 이사 / 지원서예원장 / 부산광역시 북구 화명대로 31, 현호타워 505호 지원서예 / Mobile : 010-2583-0586

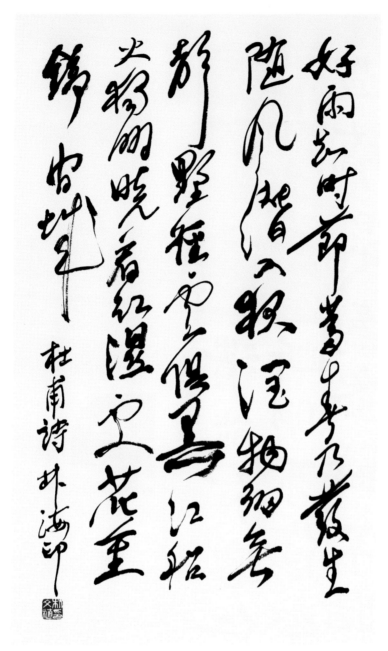

杜甫詩 春夜喜雨 / 70×135cm

해인 박문식 / 海印 朴文植

한국서화작가협회 초대작가 / 한국서가협회 회원 / 한국서가협회 경북지회 이사, 사무국장(전) / 경주서
예가연합회 회원 / 도곡 김태정 선생 사사 / 소산 박대성 화백 사사 / 경상북도 경주시 황성로 35-6, 105
동 902호 (황성동, 럭키아파트) / Tel : 054-774-5047 / Mobile : 010-3777-5453

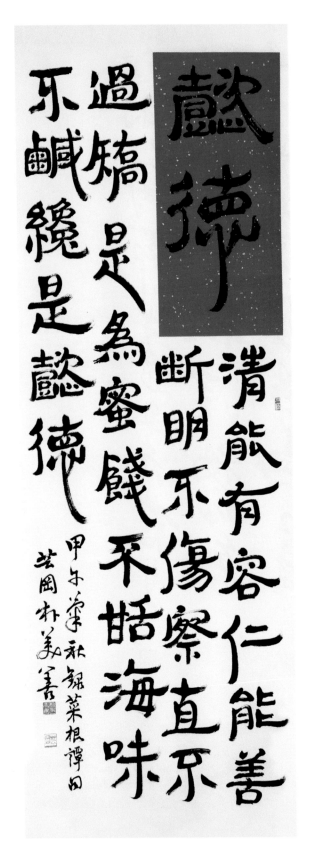

懿德 (菜根譚 句) / 70×200cm

운강 박미선 / 芸岡 朴美善

목천 강수남선생 사사 / 대한민국서예문인화대전 대
상 수상 및 특선 3회. 입선 2회, (동) 초대작가 / 대한
민국남농미술대전 특선 3회, 입선 2회, (동) 초대작
가, 심사위원 / 전국소치미술대전 미협이사장상 수
상, 특선 2회. 입선, (동) 초대작가, 심사위원 / 전국무
등미술대전 대상 수상 및 특선 3회, 입선 2회, (동) 추
천작가 / 전라남도미술대전 특선 4회, 입선 2회, (동)
추천작가 / 목천서예연구원 필묵회 사무국장 / 한국
미협 회원 / 필묵회서예전, 한국미협 목포회원전, 튤
립과 묵향의 만남, 국향과 묵향의 만남, 예향목포작
가전, 남도미술의 향기전, 목포작가전, 서예문인화.
한국미술관 초대작가전, 여수세계EXPO기념전, 전남
종교친화미술전, 동서예술교류전, 전남청년작가전,
동서미술의현재전, 한국미술협회영주-목포지부교류
전, 한국미술협회전 / 전남 무안군 삼향읍 남악5로 72
번길 81-30 106동 502호 / Tel : 061-244-2443 /
Mobile : 010-9608-2560

静臥書齋梦不來 憑江艦粒三更都
堂地界 游氣動以青飞心雲月明耗氣
秋多涼露酒石池寒咽細泉鳴呵吋了呵
平生事遠妼中一官一氣弊清

時左~未季春 報西厓先生詩月夜書堂有感 書遠 朴美淑

지원 박미숙 / 知遠 朴美淑

대전광역시미술대전 초대작가, 동 심사위원 역임 /
대한민국서예전람회 입선 4회 / 충청서단전 충청여
류서단전 / 송산서회전 / 대전광역시 유성구 지족북로
33, 104동 2404호 (지족동, 한화꿈에그린 1블럭) /
Mobile : 010-3408-3653

西厓先生詩 月夜書堂有感 / 70×200cm

421

過洛東江上流 / 70×200cm

심당 박병란 / 心堂 朴秉蘭

대한민국미술협회 회원 / 대한민국미술대전 입선
/ 한.일 색지서화대전 대상 / 양주여성기예서예대
전 우수상 / 양주문화원휘호대회 최우수상 / 대한
민국서예한마당 휘호대전 입선 / 대한민국소품서
예문인화대전 초대작가 / 한.일 색지서화대전 초
대작가 / 동아예술대전 초대작가 / 경기도 양주시
남면 휴암로284번길 177 / Tel : 031-867-6784

見利思義見危授命
人要丕志平生之言
亦可以爲成人矣

甲午孟春錄論語句東庵朴丙熙

동암 박병희 / 東庵 朴丙熙

성균관대학교 경제학과 졸업 / 삼성생명
보험(주) 감사실장 / 서울콜렉션(주) 대표
/ 대한민국미술대전 서예부문 초대작가 /
경인미술대전 서예부문 초대작가 / 대한
민국서예문인화대전 문인화 초대작가 /
대한민국미술대전서예부문 우수상 수상
/ 서울 송파구 송파구민회관문화센터 서
예강사 출강 / 한국미술협회 회원 / 국제
서예가협회 회원 / 서울 강남구 압구정로
39길 58, 62동 1007호 / Tel : 02-547-
0662 / Mobile : 010-8237-2226

論語 憲問篇句 / 70×160cm

桐千年老恒藏曲
梅一生寒不賣香

象村句 乙未年春 奉一 朴相勇

申欽先生詩 / 70×135cm

봉일 박상용 / 奉一 朴相勇

대한민국한겨레서화대전 3관상, 입선 다수, 초대작가 / 대한민국광개토태왕서화대전 5관상, 3관상, 입선 다수, 초대작가 / 대한민국예술대전 3관상, 초대작가 / 경기도 고양시 덕양구 동헌로 1번길 41, (관산동 광장매션) 101동 102호 / Mobile : 010-8872-0737

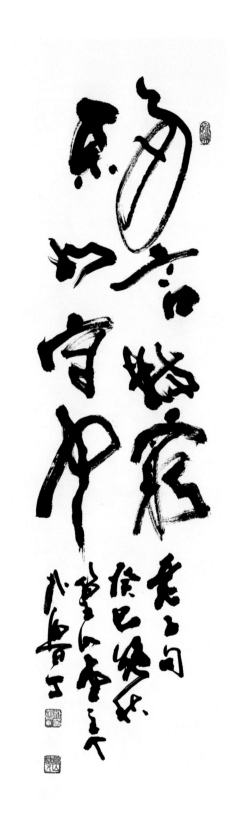

노정 박상찬 / 魯丁 朴商贊

한국서도협회 자문위원 / 한국서도협회 서울지회
장 및 부회장 역임 / 국제서법예술연합 한국본부 자
문위원 / 한국국제서법연맹 자문위원 / 한국서가협
회 초대작가, 심사위원 역임 / 서예진흥위원회 정
책자문위원 / 근역서가회 창립회원, 회장 역임 / 개
인전 4회, 초대전 1회 / 노정서예관장 / 대한민국서
도대전, 대한민국고불서예대전, 한국추사서예대전
심사위원장 역임 / 경기도 양주시 남면 양연로173
번길 82-86 노정서예관 / Tel : 031-866-6006 /
Mobile : 010-6303-9373

老子句 / 35×135cm

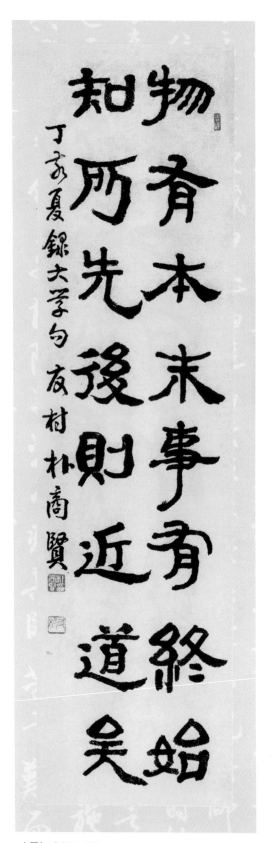

物有本末事有終始
知所先後則近道矣

丁亥夏錄大學句 友村 朴商賢

大學句 / 35×135cm

우촌 박상현 / 友村 朴商賢

한국서가협회, 국민예술협회, 한중서화부흥협회 초
대작가, 심사 / 한국예술문화원 이사 및 심사, 평생교
육원 교수, 서울시서우회 회장 / 연세대 행정학석사,
원광대 동양학대학원 서예문인화 전공, 카자흐국립
대 명예박사 / 서울특별시 부이사관 명예퇴직, 아태
정책연구원 이사 역임 / 서울보건대, 나주대학 강사
역임 / 님의 침묵 서예대전 심사위원장 역임 및 운영
위원 다수 역임 / 동작문화원, 충신교회, 노인종합복
지관 출강, 한국전례원 명예교수 / 서예박물관 (수원
시), 대한적십자사 (서울), 충남도청 (내포) 서예작품
기증 / 초대개인전 (서울.시카코전, 타이페이휘호전,
중국비림입비전, 프랑스 파리전 / 정부 근정포장, 신
인상 (시서문학 등단), 문화대상 (현미협), 예술인 대
상 (한국시서문학) / 서울시 동작구 매봉로 134 4동
606호 (본동 신동아아파트) / Tel : 02-3280-5848
/ Mobile : 010-2336-5842

덕산 박상흔 / 德山 朴商忻

사) 한국서가협회 심사위원 / 사) 한국서가협회 초대
작가 / 사) 한중서화부흥협회 초대작가 / 한국예술문
화협회 초대작가, 심사위원 / 석묵서학회전 (한국미
술관) / 개인전 (예술의 전당) / 서울특별시 관악구 남
부순환로161가길 72, 1층 1호 (신림동) / Mobile :
010-8861-7805

行蹟 / 50×130cm

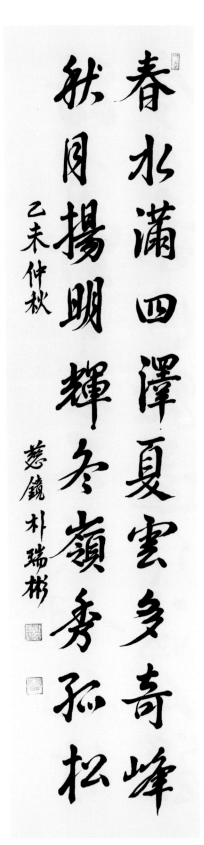

春水滿四澤 夏雲多奇峰
秋月揚明輝 冬嶺秀孤松

乙未仲秋

慈鏡 朴瑞彬

陶淵明 四時 / 35×135cm

자경 박서빈 / 慈鏡 朴瑞彬

2012.7.24. 대한민국아카데미미술대전 특선 /
2012.11.30. 대한민국아카데미미술대전 은상 /
2013.4.28. 대한민국아카데미 추천작가상 / 2013.6.6.
대한민국기로미술대전 은상 / 2014.6.23. 대한민국기
로미술대전 추천작가상 / 2013.7.3. 한국서화작가전
입선 / 대구광역시 달서구 송현로 30 (송현동) / Tel :
053-653-1635 / Mobile : 010-8802-1635

석용 박성규 / 昔涌 朴星奎

대한민국전서예대전 초대작가 / 제주특별자치도 미술대전 초대작가 / 한국미술협회 회원 / 대한민국전서예대전 대상 수상 / 제주도미술협회 회원 / 제주특별자치도 제주시 애월읍 하귀로13길 5 / Tel : 064-746-6200 / Mobile : 010-3694-6962

群峭碧摩天 逍遙不記年
撥雲尋古道 倚樹聽流泉
花暖青牛臥 松高白鶴眠
語來江色暮 獨自下寒煙
昔涌 朴星奎

尋雍尊師隱居 / 70×200cm

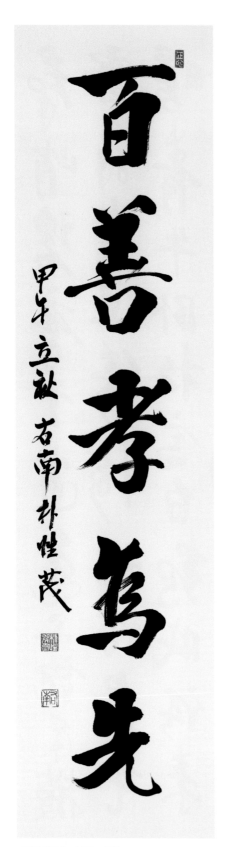

百善孝爲先 / 35×135cm

우남 박성무 / 右南 朴性茂

2004-2014 한국추사체연구소 회원 / 2008-2011 한국추
사체연구소 대의원 역임 / 2010-2011 한국예술문화협회
특선 및 입선 다수 / 2012 한국예술문화협회 추천작가 /
2012-2013 아카데미기로회 서예 동상 및 특선 / 2012 한
국예술문화협회 초대작가상 / 2013-2014 한국예술문화
협회 초대작가상 / 경기도 하남시 덕산로 50, 502동 202
호 (덕풍동, 한솔리치빌아파트5단지) / Tel : 031-795-
5938 / Mobile : 011-9839-8355

指揮如意天花滿
坐臥閒房春草深

李頎詩句

雄志 朴世文

李頎詩句 / 70×135cm

웅지 박세문 / 雄志 朴世文

한국서예미술협회 초대작가 / 서울미
술전람회 초대작가 / 삼보예술대학 서
예교수 / 송전서법회 이사 / 고려대학교
평생교육원강사 / 송전 이홍남 선생 문
하 / 서울특별시 동대문구 외대역동로
36, 201동 502호 (휘경동, 동양2차아파
트) / Tel : 02-2215-3329 / Mobile :
010-8387-3329

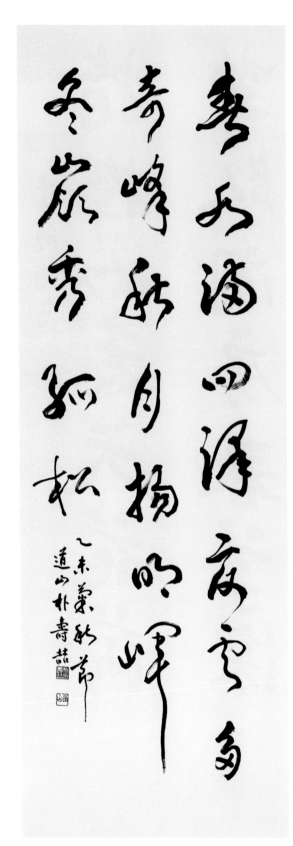

陶淵明 四時 / 70×200cm

도산 박수철 / 道山 朴壽喆

(사)한국서도협회 초대작가 / 서도협회공모전 다수 입, 특선 / 서도협회공모전 삼체장 삼체상 수상 / 국 제서도연맹전 출품 / 경기도 안산시 상록구 반석로 44, 111동 1501호 (본오동, 신안1차아파트) / Mobile : 010-7120-4010

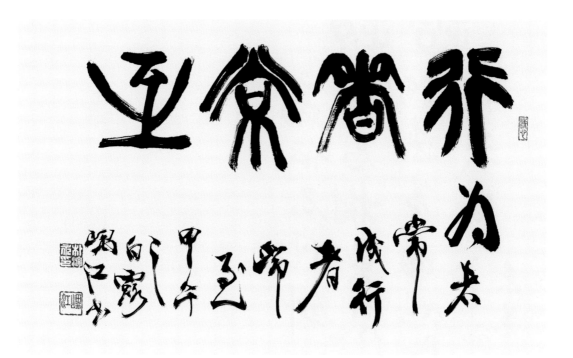

行者常至 / 71×42cm

우강 박순영 / 嵎江 朴洵永

대한민국미술대전 서예부문 특선 1회, 입선 1회 / 광주광역시미술대전 추천작가 / 전남미술대전 추천작가 / 남도서예문인화대전 초대작가 / 5.18 민주화운동기념휘호대회 초대작가 / 무등미술대전 우수상, 특선, 입선 6 / 의정부국제서예대전 특선 2회 / 남농미술대전 2009 특선 / 원남서예대전 2011 특선 / 대한민국문인화대전 2006 입선 / 광주광역시 서구 상무평화로 64, 102동 1005호 (치평동, 라인동산아파트) / Tel : 062-383-3449 / Mobile : 010-3621-1196

433

梅月堂詩 竹長菴 / 45×125cm

소혜 박순화 / 素蕙 朴順和

대한민국미술대전 서예부문 초대작가 / 서예미술대상전 초대작가 (서울미협) / 전국휘호대회 초대작가 (국서련) / 대한민국서예문인화대전 초대작가 (월간서예문인화) / 서울특별시 동대문구 한천로58길 181, 201동 1303호 (이문동, 이문2차푸르지오) / Tel : 02-493-1700 / Mobile : 010-2936-1700

송산 박승배 / 松山 朴勝培

국립현대미술관 초대작가 / 대한민국
미술대전 초대작가 (서예) / 대전미술
대전 초대작가 (서예) / 국제서예가협
회 감사 / 세계서예전북비엔날레 본 전
시 / 한국미술협회 고문 / 한국예술단
체 총연합회장상 수상 / 대전미술대전
초대작가상 / 대한민국미술대전 (서
예) 심사 / 개인전 5회 (대전, 서울) /
서집 발간 및 율곡선생 금강산 시 행·
초서집 출간 / 대전광역시 대덕구 동춘
당로23번길 13, 102동 607호 (송촌동,
서오아파트) / Tel : 042-631-5533 /
Mobile : 010-5408-2347

虛應禪師詩 / 70×135cm

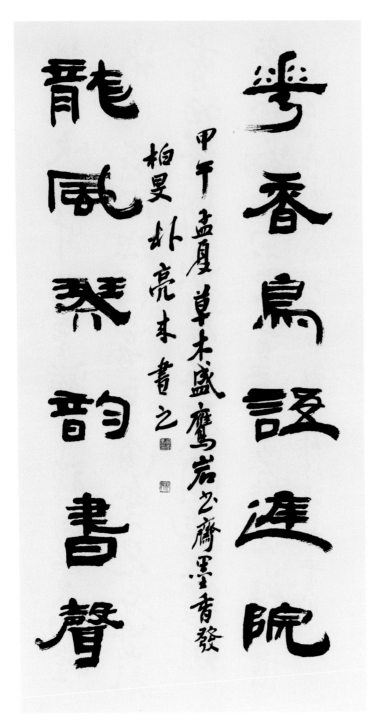

花香·龍風 / 70×135cm

백민 박양래 / 柏旻 朴亮來

2012 한반도미술대전 특선 / 2012 세계서법문화예술대전 특선 / 2012 은평휘호대회 대상 / 2013 세계서법문화예술대전 삼체상 / 2014 무궁화미술대전 서예부문 대상 / 2014 세계서법문화예술대전 동상 / 2015 세계서법문화예술대전 은상 / 서울특별시 은평구 백련산로 7길 15-27, 101호 / Tel : 02-376-2232 / Mobile : 010-6257-8871

436

能平世上難平事

묵산 박연기 / 墨山 朴淵琪

대한민국미술대전 서예부문 특선 / 백운서예문인화대전 대상 (경기도지
사상) / 단원미술제 최우수상 수상 / 대한민국정수서예문인화대전 우수
상 / 한중서예교류전 (예술의전당, 남경박물관) / 세계서예전북비엔날레
출품 / 전국부채그림초대전 (단원미술관) / 롯데화랑소품초대전 (안양롯
데백화점) / 경기사계아름다운산하전 (성남아트센터) / 의왕시휘호대회
심사위원장 역임 / 안양의왕청소년종합예술제 심사위원 역임 / 백운서예
대전 운영위원 역임 / 삼성전자, 농촌진흥청 서예강사 역임 / 현) 의왕시
여성대학 서예강사, 한국미술협회 의왕시지부 서예분과위원장 / 경기도
의왕시 모락로 9 (오전동) 3층 / Mobile : 010-7272-5808

錢 / 15×135cm

青蓮先生詩 / 70×40cm

태송 박영교 / 苔松 朴英敎

대한민국미술대전 서예부 우수상, 특선, 입선 5회 / 경상북도서예문인화대전 초대작가, 심사위원 / 신라미술대전 서예부 초대작가 / 대한민국영일만서예대전 초대작가, 심사위원장 / 한국교육미술협회 학회자문위원 / 대한민국영남미술대전 서예부 초대작가, 심사위원 / 국제유교문화서예대전 운영위원 / 울진 봉평리 신라비 서예대전 운영위원장 / 대한민국예술대전 서법지도상 / 한국미술협회 회원 / 경상북도 울진군 북면 울진북로 2107 / Tel : 054-782-5666 / Mobile : 010-2552-3666

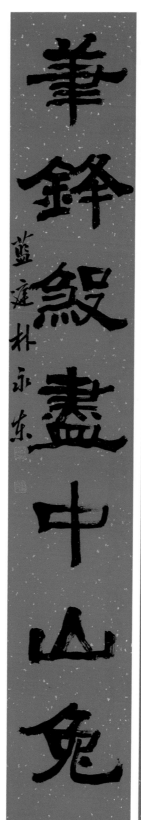

墨池飛出北溟魚
筆鋒殺盡中山兔

藍庭朴永東

람정 박영동 / 藍庭 朴永東

대한민국미술대전 서예부문 초대작가 / 인천광역시
미술대전 초대작가, 심사 역임 / 대한민국서예술대전
심사 역임 / 대한민국제물포서예대전 운영위원장 역
임 / 한국미술협회 서예1분과이사 / 한국전각학회 이
사 / 부천서예문인화협회 이사 / 인천예총이사 역임
/ 인천대학교 시민대학 겸임교수 / 람정서예연구실
원장 / 인천광역시 연수구 해돋이로120번길 16, 209
동 604호 (송도동, 송도풍림아이원2단지아파트) /
Tel : 032-213-4375

李白先生詩句 / 22×134cm×2

439

踏雪野中去
不須胡亂行
今日我行蹟
遂作後人程

西山大師詩

柔垠 朴英洙

유은 박영수 / 柔垠 朴英洙

호남미협 초대작가, 이사 / 한국서도협회 초대작가 / 현대
미술협회 초대작가 / 한국기로미협 부회장 / 한국기로미협
운영위원 / 한국기로미협 서예강사 / 빛고을타운 서예강사
/ 포도원교회 서예강사 / 전국한자추진 지도위원 / 광주광
역시 남구 광복마을3길 7, 101동 1203호 / Tel : 062-673-
1326 / Mobile : 010-2325-3468

西山大師詩 / 35×135cm

소민 박영숙 / 素民 朴英淑

대한민국서화작가협회 입선, 특선 4회 / 대한민국서
화작가협회 우수상 / 대한민국서화작가협회 초대작
가 / 대한민국서화작가협회 회원전 / 서울시 구로구
구일로8길 63, 2동 516호 (구로동, 구로한신아파트) /
Tel : 02-3281-2998 / Mobile : 010-7752-2997

栗谷先生詩 / 35×135cm

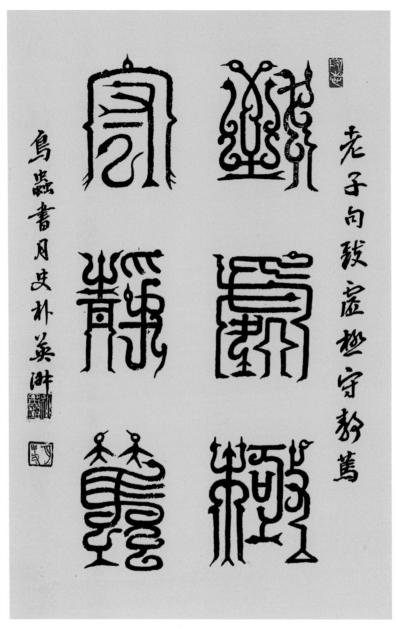

老子 道德經句 / 40×60cm

월사 박영숙 / 月史 朴英淑

계명대학교 미술대학 서예과 졸업 / 한국미술협회 회원 / 대한민국서예전람회 특선 1회 및 입선 4회 / 경상북도서예문인화대전 초대작가 / 경상북도서예전람회 우수상 및 초대작가 / 안동장씨여성휘호대회 대상 및 초대작가 / 죽농서화대전 초대작가 / 교남서단 회원, 안동서예가협회 회원, 안동서도회 회원 / 개인전 1회(안동예술의 전당 초대전) / 경상북도 안동시 옥서1길 70, 104동 1304호 (옥동, 호반 베르디움) / Tel : 054-855-6995 / Mobile : 010-4808-6995

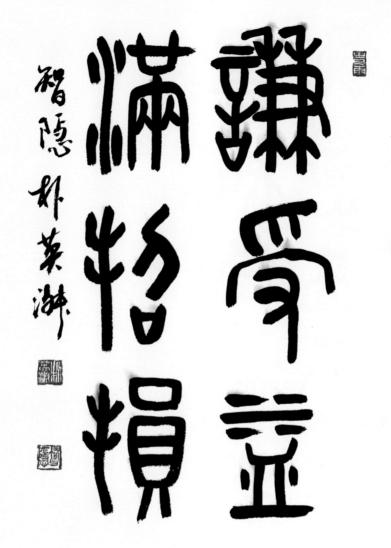

書經句 / 35×55cm

지은 박영숙 / 智隱 朴英淑

대한민국중앙서예대전 우수상 / 국제여성한문서법학회 회원 / 심송서연회 회원 / 한 · 일 인테리어서예
대전 초대작가 / 서울특별시 노원구 공릉로 206, 103동 603호 (공릉동, 동부아파트) / Mobile : 010-
7767-1228

篆文壽如南極老人星身量西天無量佛
乙未年秋白露節書心宿人蓮堂朴永玉

壽如南極 / 50×135cm

연당 박영옥 / 蓮堂 朴永玉

(사)한국서도협회 초대작가 및 심사위원장 역임 /
(사)한국서도협회 상임부회장 / 대한민국서예대전
(미협) 입선 2회, 특선 1회(1988, 89, 91) / (사)한국서
가협회 초대작가 및 심사위원 / 한국의사서화회 초대
회장 및 명예회장 / 제43대 신사임당像 추대 / 서예개
인전 5회 개최 / 원곡서예문화상 제36회 수상 / 2015
한국서도 대표작가상 수상 / 서울특별시 서초구 남부
순환로309길 67, 202호 (방배동, 방배 동양파라곤) /
Tel : 02-584-0718 / Mobile : 010-5226-0122

李白詩 月下獨酌 / 68×24cm

소민 박영화 / 素民 朴映和

정부인 안동장씨 추모 여성휘호대회 대상, 초대작가 / 국제서법예술연합 전국휘호대회 우수상, 초대작
가 / 영남서예문인화대전 우수상 2회(한글, 한문), 초대작가 / 대한민국정수서예문인화대전 초대작가 /
경상북도서예문인화대전 초대작가 / 매일서예대전 초대작가 / 대한민국미술대전 서예부문 입선 다수 /
국제서법예술연합 대구경북지회 이사 / 경상북도 구미시 형곡동로 13, 201호 (형곡동, 상록골든맨션) 소
민서예 / Tel : 054-454-7557 / Mobile : 010-8582-8118

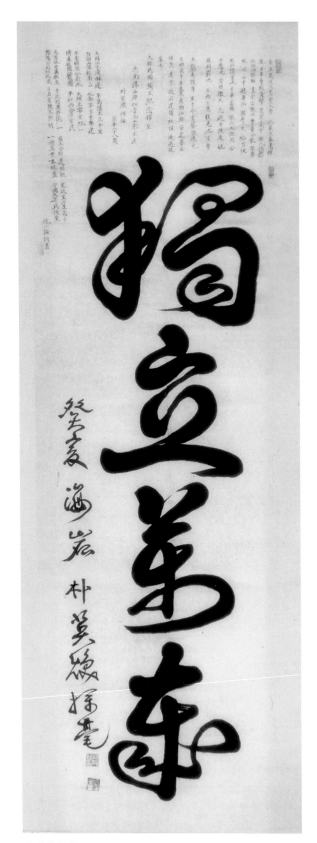

獨立萬歲 / 65×188cm

故 해암 박영환 / 海岩 朴英煥

학력 : 한학 국사 북파 이철현 선생의 문하생으로 주역까지 배우고 그 후 한학 연구 및 서예 왕희지 체를 받아 활동 / 작품 "獨立萬歲" 독립기념관에 소장 / 1980년대 국전 서예작품 입선 / 국제문화협회 주최 국제 평화 친선 국위 선양을 목적으로 1984년 7월28일-8월 10일 중국, 일본, 태국 등을 순방하며 작품 전시회 중국에서 1위, 일본에서 3위, 태국 대사관에 2점 소장되어 있으며 국내 여러 곳에 소장됨 / 서산시 양대동과 인지면 간척지 442정보를 작답자가 하천 사용료를 내던 것을 농지 불하받아 사유재산으로 등기하도록 주선 / 1965년 농산물 가격 안정기금 법안을 고안 (농협중심 계통출하, 이중곡가제, 공무원 처우개선 등) 수차례 건의. 1967년 7월 14일 제57회 임시 국회에서 법안 채택하여 통과 / 1987년에는 해암 박영환 선생의 공적비 건립 위원회가 조직되어 선생의 공적비를 건립 / 2007년 4월 25일 별세 / 충청남도 서산시 한마음15로 60 (동문동) / Mobile : 010-4067-5720(子)

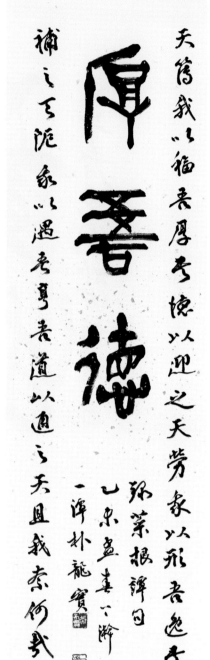

일담 박용실 / 一潭 朴龍實

대한민국미술대전 초대작가 / 전북서예비엔날레 초
대전 / 개천미술대상전 초대작가, 운영위원, 심사 /
경남미술대전 초대작가, 운영위원, 심사 / 경기, 경북
미술대전 외 다수 운영위원, 심사 / 한·중·일 교류
전 외 단체전 200여 회 / 유당미술상, 진주예술인상
수상 / 대한민국미술협회 서예분과위원 / 경남미술
협회 서예분과위원장 / 진주시능력개발원 출강 / 경
상남도 진주시 천수로 320 (신안동) 3층 / TEL :
055-748-5252 / Mobile : 010-3882-7374

厚五德 / 35×140cm

厚德載物 / 70×65cm

동원 박우철 / 東園 朴佑哲

대한민국전국서화예술인협회 운영위원, 초대작가 / 대한서화예술협회 운영위원, 초대작가 / 대한민국
전국서화예술인협회 심사위원 / 정읍사 전국서화협회 종합대상 국회의장상 / 정읍사 전국서화협회 초
대작가 / 대한민국설송문화상 수상 / 부산광역시 서구 망양로175번길 10-18, 401호 (동대신동2가, 동산
빌라) / Tel : 051-243-6002 / Mobile : 010-3719-4708

老子 道德經句 / 80×60cm

우현 박웅본 / 牛峴 朴雄本

대한민국미술전람회 서예부문 특선 / 대한민국서화비엔날레 우수상 / 대한만국창작미술대전 서예 금상
/ 전국서예대전 특선 4회 / 행촌서예대전 특선 / 대한민국문화예술대전 특선 2회 / 한국미술관 초대전 /
한국서화협회 추천작가 / 대한민국문화예술협회 초대작가 / 전국서예대전 초대작가 / 경상북도 예천군
예천읍 봉덕로 52, 103동 904호 (주공아파트) / Tel : 054-653-6570 / Mobile : 010-8771-1741

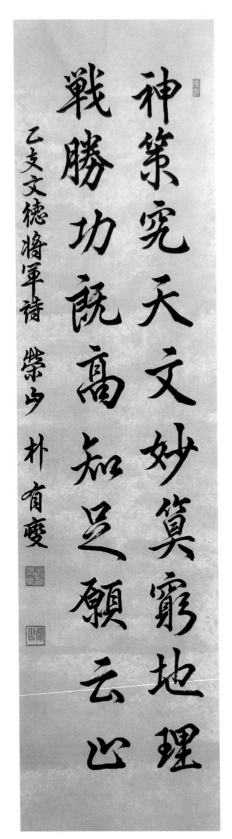

神策究天文妙算窮地理
戰勝功旣高知足願云止

乙支文德將軍詩 榮山 朴有燮

乙支文德將軍詩 / 35×135cm

영산 박유섭 / 榮山 朴有燮

대한민국전통미술대상 통일부장관상 수상 / 대한민
국그랑프리미술대상 초대전 / 대한민국서화도예중
앙대전 우수상 및 금상 수상 / 현대미술대상전 특선 /
아세아태평양 국제미술교류전 / 대한민국전통미술
대전 추천작가, 초대작가 / 대한민국부채예술대전 초
대작가 / 우수작가신춘기획초대전 / New York 아리
랑 Art 페스티발 / 현)한국미술협회 다문화예술위원
회 운영이사, 한국전통문화예술진흥협회 중앙이사 /
서울특별시 영등포구 디지털로 439, 202호 (대림동,
삼성빌라) / Mobile : 011-480-9532

思無邪 / 70×135cm

춘풍 박을호 / 春風 朴乙虎

진해미술협회 회장 역임 / 경상남도도전 운영 · 심사위원 / 경상남도도전 초대작가, 이후 경상남도미술대전 이관 / 1975년 제1회 개인전 이래 합동전, 초대전 도합 380여 회 / 1984~1985. 한 · 일 교류전 초대전 / 1985. 한 · 일 정예작가초대전 / 1989. 영 · 호남 원로미술초대전 / 1996. 제2회 국제명가전 대만, 대륙, 일본, 한국, 홍콩, 미국 등 15개국 초대전 / 2001 일본도쿄국제서도예술전 / 경상남도문화상, 경상남도예술인상 등 / 경상북도 경주시 국당1길 13-4 / Tel : 054-745-2466 / Mobile : 010-6854-2466

運經 박응서 / 雲耕 朴應緒

이란 테헤란 한국인학교장 / 세명대학교 강사 /
서예문인화대전 초대작가 / 대한민국서예문인
화대전 입선 / 한국서화명인대전 입선 / 대한민
국서법대전 입선 / 전국율곡서예대전 입선 / 충
청도서예대전 일품 입선 / 경기서화대전 특선 /
경기도 안양시 동안구 경수대로 733번길 23,
105동 102호 (호계동1차 현대홈타운) / Tel :
031-451-7258 / Mobile : 010-3668-7258

通鑑 漢記 / 70×200cm

452

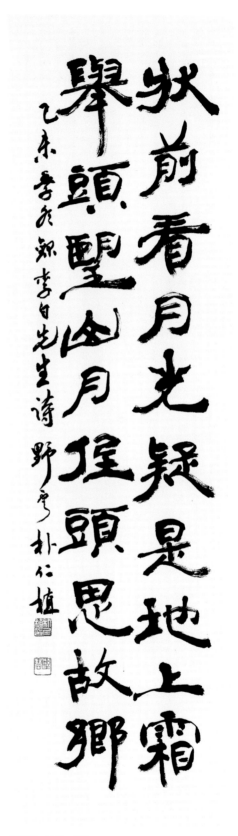

靜夜思 / 35×137cm

야운 박인식 / 野雲 朴仁植

한국미술협회 서예분과 초대작가 / 경기도미술협회
서예분과 초대작가 / 한국서법예술협회(휘호대회)
추천작가 / 한국미술협회 회원, 수원미술협회 회원 /
경기도 수원시 영통구 태장로35번길 64, 101동 403
호 (망포동, 망포동극동의푸른별아파트) / Tel : 031-
273-0661 / Mobile : 010-8703-2844

臨事坐位文稿 / 70×135cm

좌정 박인회 / 左亭 朴仁會

세계서법초대작가 / 월간서예대전 장려상, 제22회 대한민국미술대전 입선, KBS 전국휘호대회 입·특선 다수, 95 미술해 입선, 대한민국미술대전 입·특선 다수, 제2회 마포문화원 주최 대상, 세계서법예술대전 우수상, 미협 제8회 소사벌미술대전 특선 다수, 세계서법예술대전 오체상, 국제서법 KBS휘호대회 입선 외 다수 / (현)성균관 전의, 한국예절학회 부회장, 성균관대학교 유학대학원 총동창회 감사 / 서울특별시 마포구 월드컵북로12안길 69 (성산동) 3층 / Tel : 02-336-3629 / Mobile : 010-7577-3659

청송 박재만 / 靑松 朴載萬

제33회 대한민국창작미술대전 특선 / 국
제미술대전 은상 / 대한민국국제미술대
전 금상 / 대한민국향토문화기로미술대
전 오체상 / 대한민국향토문화기로미술
협회 추천작가 / 현대예가모임 영동지역
총무 / 강원도 강릉시 임영로198번길 5-
8 (교동) / Mobile : 010-3864-6050

聖祖 / 70×135cm

道法自然 / 55×45cm

유천 박재택 / 由泉 朴在澤

대구시 미협 초대작가 / 경상북도 미협 초대작가 / 영남서예대전 초대작가 / 죽농서예대전 초대작가 ·
죽농서단 이사 / 대구 · 경북 서예가협회 이사 / 국제교류전참가 : 중국 서주 · 위해, 이탈리아 밀라노 /
한국미협 대구시지부 회원 / 대구광역시 북구 동천로 97, 108동 1702호 (동천동, 영남네오빌아트아파트)
/ Tel : 053-322-5091 / Mobile : 010-5310-5225

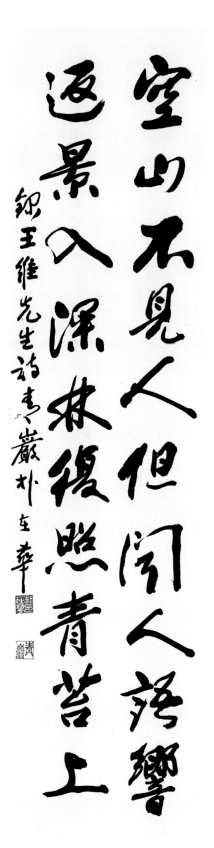

空山不見人但聞人語響
返景入深林復照青苔上

録王維先生詩鹿巖朴在華

청암 박재화 / 靑巖 朴在華

서울서도대전 초대작가 / 대한민국아카데미미술협
회 초대작가 / 서울서도대전 특선상 / 대한민국아카
데미미술대전 오체상 / 제30회 영남서예대전 초대작
가 / 대한민국기로미술협회 초대작가 / 한국향토미
술대전 초대작가상 / 대한민국나라사랑미술대전 표
창장 / 대구광역시 달서구 구마로 36길 20, 209동
305호 (본동, 청구그린맨션2차아파트) / Tel : 053-
625-7375 / Mobile : 010-8505-3749

王維詩 鹿柴 / 35×135cm

黎明即起灑掃庭除要內外整潔既昏便息關鎖門戶必親自檢點一粥一飯當思來處不易半絲半縷恒念物力維艱宜未雨而綢繆毋臨渴而掘井自奉必須儉約宴客切勿流連器具質而潔瓦缶勝金玉飲食約而精園蔬愈珍饈勿營華屋勿謀良田三姑六婆實淫盜之媒婢美妾嬌非閨房之福奴僕勿用俊美妻妾勿用切忌豔妝祖宗雖遠祭祀不可不誠子孫雖愚經書不可不讀居身務期質樸教子要有義方勿貪意外之財勿飲過量之酒與肩挑貿易毋佔便宜見貧苦親隣須多溫恤刻薄成家理無久享倫常乖舛立見消亡兄弟叔姪須多潤寡嫁女擇佳婿毋索重聘娶媳求淑女勿計厚奩見富貴而生諂容者最可恥遇貧窮而作驕態者賤莫甚居家戒爭訟訟則終凶處世戒多言言多必失毋恃勢力而凌逼孤寡毋貪口腹而恣殺牲禽乖僻自是悔誤必多頹惰自甘家道難成狎暱惡少久必受其累屈志老成急則可相依輕聽發言安知非人之譖愬當忍耐三思因事相爭安知非我之不是須平心暗想施惠無念受恩莫忘凡事當留餘地得意不可再往人有喜慶不可生妒忌心人有禍患不可生喜幸心善欲人見不是真善惡恐人知便是大惡見色而起淫心報在妻女匿怨而用暗箭禍延子孫家門和順雖饔飧不繼亦有餘歡國課早完即囊橐無餘自得至樂讀書志在聖賢為官心存君國守分安命順時聽天為人若此庶乎近焉

右文朱柏廬先生之治家格言也余回想二十年前在金州梁之小書店購進鄭老書書法殘冊子眘之清末官僚滿洲國建立以後總理應任經榮辱的人物也眘之朱子家訓甚真意切刻余亦倫閱欲寫楷書于己丑日彼日推迟避今年仲秋殘暑難法增酷書遒尤筆以題我墨痕有缺後日觀畢識之士曰汕老何愛辨明豈踏腿偕替雪自詩笑而答曰駑欄筆馬 辛卯仲秋北九衷樓 南隱 立

朱子治家格言 / 70×130cm

남은 박정복 / 南隱 朴正福

열린사이버대학교 중국어과 졸업 / 경희대학교 교육대학원 수료 / 대한민국서예대전 (부산) 특선 / 국제미술전람회 회원전 / 한국서화대전 회원전 / 부산광역시 사하구 다대로134번길 90 (신평동) / Mobile : 010-2552-0191

雨霽風涼秋意深杖藜閒
步笑孤吟群幽湧出雲火煙
靜獨立溪南綠樹陰

甲午孟春錄負暄堂先生詩隱初朴貞淑

은초 박정숙 / 隱初 朴貞淑

부산교육대학 졸업 / 동방대학원대학교 서예지도자 강사 과정 졸업 / 고희전 (서예, 문인화) / 논산훈련소사찰기금모금 부채전 (글씨, 그림) / 신사임당공모전, 휘호대회 외 입선, 특선 / 서울특별시 용산구 이촌로 224, 905호 (이촌동, 리버뷰맨션) / Mobile : 011-556-9912

負暄堂先生詩 / 70×135cm

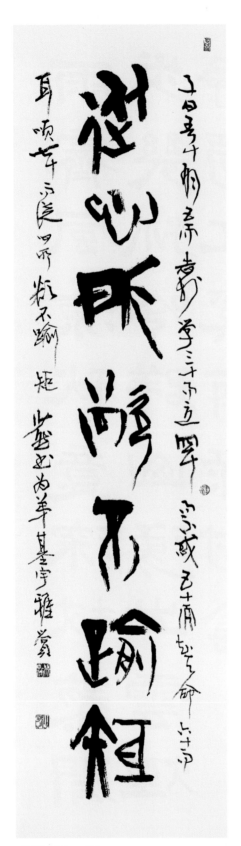

論語句 / 35×100cm

소연 박정이 / 少然 朴貞伊

국제서법예술연합 한국본부 이사 / 국제여성한문서
법학회 부이사장 / 1984~2014 한국연묵회전 출품 전
시 / 전국휘호대회(국서련 주최) 대상 / 대한민국미
술대전(한국미술협회) 대상 / 개인전 (2011, 경인미
술관) / 서울특별시 강남구 압구정로32길 51, 13동
102호 (신사동, 현대맨션) / Mobile : 010-5358-6136

계정 박정자 / 桂亭 朴貞子

계명대학교 음대 피아노과 졸업 / 대한민국서예대전
초대, 심사 (국전 특선, 입선 7회) / 개인전 7회 (뉴욕,
파리, 일본 외) / 국제전 외 심사 30여 회 / 대구서예
가협회 부이사장 역임 / 경북대학 강사, 계명대학 겸
임교수 역임 / 영남서화협회 부이사장 역임 / 중요초
대전, 국제전, 단체전 500여 회 출품 / 대구여성 초대
작가회 회장 역임(고문) / 대구광역시 수성구 지범로
22길 10, 103동 1002호 (지산동, 지산보성맨션) /
Tel : 053-784-5336 / Mobile : 010-7616-3336

行雲流水 / 35×70cm

461

有志者事竟成 / 35×135cm

송학 박정주 / 淞鶴 朴正周

2013 베니스 모던 비엔날레 초대작가 / 송전 이흥남
선생 문하 / 서울미술전람회 특선 / 인천미술전람회
특선 / 신사임당미술대전 입선 / 대한민국명인미술
대전 특선, 삼체상 / (현)종로미협, 송전서법회 회원 /
서울특별시 강동구 명일로 286, 511동 411호 (길동, 삼
익파크맨션) / Mobile : 010-3789-3121

性行端潔 / 35×65cm

설천 박정주 / 雪川 朴貞柱

광주사범학교 고려대 국학대 졸업 / 광주시 초대고위의장 / 시군장학사, 고교 교장 / 광주시전 대한민국 미전 초대작가 / 남도원로작가 회장 / 광주광역시 서구 시청로96번길 15, 1104호 (치평동) / Tel : 062-382-6424 / Mobile : 011-606-6424

老樹奇巖碧海堧
跡總朱烟只今唯有高臺
月留得精神向永傳
孤雲遊

錄退溪先生詩 乙未孟春 惺庵 朴濟權

성암 박제권 / 惺庵 朴濟權

영남서예대전 초대작가 (2011. 1. 8.) /
대구경북서예가협회 회원 / 대구미술
협회 초대작가 / 대구미협회원 / 개천미
술대전 입상 / 대구광역시 남구 안지랑
로8길 17 (대명동) / Mobile : 010-
8759-9939

老樹奇巖 / 50×140cm

464

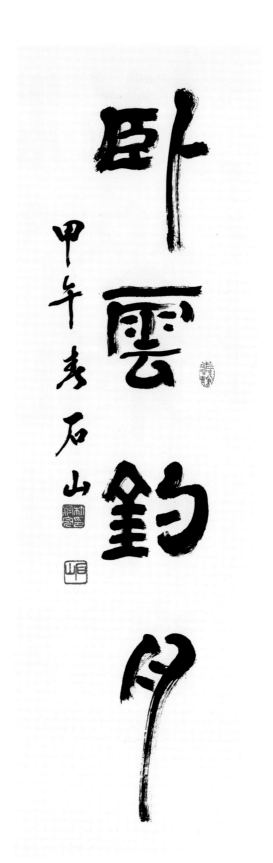

臥雲釣月 / 35×135cm

석산 박제완 / 石山 朴濟完

한국서도협회 초대작가 / 한국서도대표작가전 / 서울서도초대작가지상전 / 4단체 초청전 / 대한서우회 회원전 (1998~현재) / 서울서도 심사 / 대한서우회 감사 / 서울특별시 서대문구 증가로 200-8, 101동 803호 (북가좌동, 두산위브아파트) / Mobile : 010-5116-6834

清帶山林 / 70×140cm

석정 박종군 / 石亭 朴鍾君

한국서화교육협회 초대작가 / 대한민
국아카데미미술협회 초대작가 / 전국
소치미술대전 추천작가 / 전국목민심
서서예대전 최우수상 / 전라남도서예
대전 우수상 / 대한민국기로미술대전
우수상 / 대한민국서예대전 입선 / 전라
남도미술대전 특선 / 무등미술대전 특
선 등 / 현)한국서예협회 진도지부장 /
전라남도 진도군 임회면 석교길 67-3 /
Tel : 061-543-3159 / Mobile : 010-
9430-3159

동촌 박종덕 / 東村 朴鍾德

목천 강수남 선생 사사 / 대한민국서예문인화대전
입선 4회, 특선 4회, (동) 초대작가 / 대한민국 남농
미술대전 입선 3회, 특선 3회, (동) 초대작가 / 전국
소치미술대전 입선 3회, 특선 3회, 미협이사장상 수
상, (동) 추천작가 / 전라남도미술대전 입선 4회, 특
선 / 전국무등미술대전 입선 6회, 특선 2회 / 목천서
예연구원 필묵회장 / 필묵회서예전, 튤립과 묵향의
만남전 등 / 전라남도 함평군 함평읍 가작길 42 /
Mobile : 010-2649-5380

一路經行處 莓苔見履痕 白
雲依靜渚 芳草閉閑門 過雨
看松色 隨山到水源 溪花與
禪意 相對亦忘言 東邨 朴鍾德

劉長卿先生詩 / 70×200cm

467

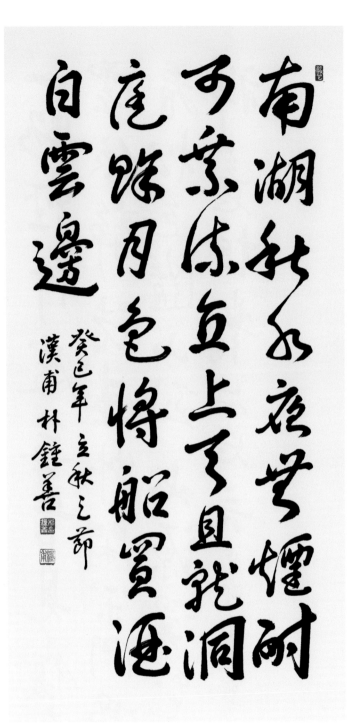

南湖秋水夜無煙
耐可乘流直上天
且就洞庭賒月色
將船買酒白雲邊

漢甫 朴鍾善
癸巳年 立秋之節

李白先生詩 洞庭西望 / 70×135cm

한보 박종선 / 漢甫 朴鍾善

미당화랑 대표 / 한국서예문인화대전
특선 / 한국미술문화대전 특선 / 해동서
예협회 초대작가 / (현)한보데이타 대표
/ 서울시 마포구 월드컵북로 47길 46 상
암월드컵파크 205-101호 / Tel : 070-
8847-0769 / Mobile : 010-2266-
2779

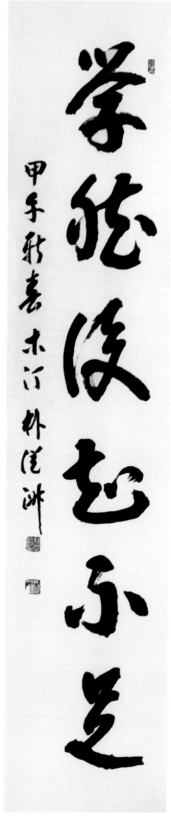

목정 박종숙 / 木汀 朴從淑

1987년 서화 입문 (대전시 주부교실) / 한국추사연묵회
이사 / 현강연서회 회원 / 묵정문인화회 회원 / 서예교육
지도사 1급 / 서화개인전 (2011년, 대전시서구문화원) /
대전광역시미술대전 초대작가 (서예부문) / 대전광역시
동구 충정로48번길 13 (가양동) Tel : 042-627-3561

學然後知不足 (詩經句) / 27×135cm

書創世記中 / 70×135cm

무호 박종호 / 無號 朴鍾浩

한국서화예술대전 삼체상, 특선, 입선 다수 / 한국전통서예대전 삼체상, 특선, 입선 다수 / 한국서예대전 삼체상, 특선, 입선 다수 / 한국서화작가협회 회원 및 초대작가전 수회 출품 / 한국서화작가협회 초대작가 / 동방서법탐원회 회원 / 경기도 의왕시 새롬길 21, 201동 1604호 (포일동, 인덕원대우아파트푸른마을) / Mobile : 010-5769-6140

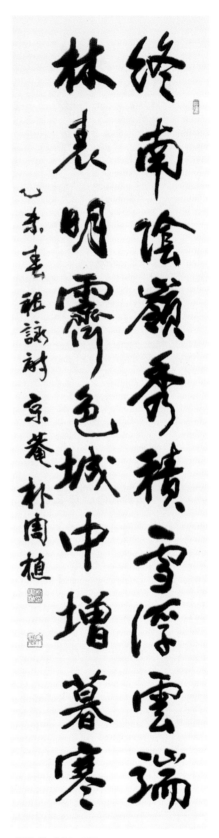

終南陰嶺秀 積雪浮雲端 林表明霽色 城中增暮寒

乙未春 祖詠詩 京菴 朴周植

祖詠 詩 / 34×132cm

경암 박주식 / 京菴 朴周植

한국서예미술협회 초대작가 / 고려대학교 평생교육원 이홍남 교수반 강사 / 삼보예술대학 외래교수 / 종로미술협회 초대작가 / 한국서화작가협회 초대작가 / 한국서화교육협회 경기도지부 초대작가 / 송전서법회 이사 / 대한민국서예문인화원로총연합회 초대작가 / 서울특별시 광진구 용마산로20길 9-4 (중곡동) / Mobile : 019-466-4134

汎愛衆 / 63×133cm

현빈 박찬경 / 玄牝 朴贊京

대한민국미술대전 초대작가 및 심사위
원 역임 / 서울미협 초대작가, 운영, 심사
위원 역임 / 한국미술협회 서예분과 이
사 역임 / 국제서법예술연합 한국본부
이사 / 국제여성한문서법학회 부이사장
/ 대한주부클럽연합회 묵향회 초대작가
회 부회장 / 동방서법탐원회 부회장 / 서
울미술협회 이사, 여류서예가협회 이사
/ 개인전 (백악미술관, 2006) / 녹양서예
연구원 원장 / 서울특별시 송파구 양재대
로 1218, 211동 604호 (방이동, 올림픽선
수기자촌아파트) / Tel : 02-448-9795
/ Mobile : 010-8921-9795

성지 박찬혁 / 誠之 朴贊奕

KOTRA 타이페이, 홍콩, 북경 무역관장 / 臺灣 黃金陵, 香港 余雪曼, 北京 歐陽中石先生 師事 / 동방연서회 사무총장 / 월간 서법예술 편집인 / 국제서법예술 한국본부 자문위원 / 한국전각협회 고문 / 대한민국서예문인화총연합회 운영위원 / 한국미술협회 회원 / 서령인사 명예회원 / 고양시원로미술인회 고문 / 경기도 고양시 덕양구 화중로 171, 403동 803호 (화정동, 달빛마을4단지아파트) / Tel : 031-966-1006 / Mobile : 010-8759-4154

東風吹散梅梢雪一夜挽回天下喜漸此陽春應有腳百卷富貴草精神

癸未立春葛長庚詩

誠之朴贊奕

葛長庚詩 / 35×140cm

473

竹 / 35×135cm

죽봉 박천호 / 竹峯 朴仟浩

전남 신안 출신 / 광주대학교 문헌정보학과 졸업 (정
사서 자격) / 대한민국미술대전 입선 5회 / 제17회 전
국대학미술대전 특선 / 전라남도미술대전 추천작가
/ 광주광역시미술대전 추천작가 / 한자급수 1급 인증
No.5 / 나주예경필회(학원) 운영 / 나주문화예술회관
한문서예교실 강사 / 한국미술협회 회원 / 전라남도
나주시 함박산길 41-11 (청동) / Tel : 061-333-6580
/ Mobile : 010-2661-0668

滿堂和氣生嘉福 / 35×70cm

운곡 박춘현 / 雲谷 朴春鉉

대한민국미술대전 서예부문 입선 / 영남서예대전 초대작가 / 대구경북미술대전 초대작가, 심사위원 역임 / 경산미협(삼성현) 초대작가, 심사위원역임 / 대한민국서법대전 초대작가 / 서예작품 2회 (개인전) / 대한민국미술대전 미협회원 / 대구미협 회원 / 대구광역시 수성구 청수로 30, 라동 102호 (중동, 중동연립주택) / Tel : 053-763-3169 / Mobile : 010-4524-3169

白日延淸景 / 70×200cm

故 해정 박태준 / 海丁 朴泰俊

1926 제주도 제주시 용담동 출생 / 국전 초대작가 /
국전 운영위원장, 심사위원장 역임 / 예술원상 심사
위원 역임 / 원곡서예상 선고위원 역임 / 동아미술제
심사위원 역임 / 동덕여대 강사, 오현고등학교 교사
역임 / 중앙서예 공모전 대상 / 서예 개인전 5회, 서양
화 개인전 1회 / 정연회, 상균회, 국회서도회 지도 /
제주특별자치도 제주시 용담11길 2-1 (용담이동) /
Tel : 064-711-4455 / Mobile : 010-5615-3005

日出而作日入而息 鑿井而飲 耕田而食 帝力于我何有哉

甲午正月 擊壤歌 西園 朴夏莆

擊壤歌 / 59×68cm

서원 박하보 / 西園 朴夏莆

성균관대 유학대학원 서예미학전공 / 2013 베니스 모던 비엔날레 초대작가 / 고려대 평생교육원 강사 / 대한민국미술전람회 초대작가, 이사 역임 / 삼보예술대학 서예교수 / 송전 이홍남 선생 문하 / (현)한국서예미술협회 이사, 한문분과위원장, 송전서법회 이사, 종로미협회원 / 경기도 성남시 분당구 수내로 74, 114동 304호 (수내동, 양지마을금호1단지아파트) / Mobile : 010-7669-6673

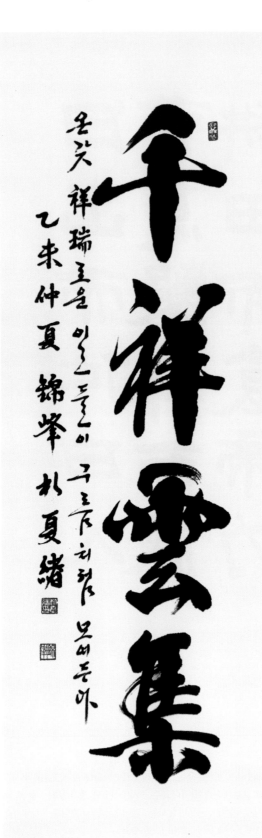

온갖 祥瑞로운 일들이 구름下에럼 모여든外

千祥雲集

乙未仲夏 錦峰 朴夏緒

千祥雲集 / 35×135cm

금봉 박하서 / 錦峰 朴夏緒

충청남도 금산 출생(1962) / 대한민국 서예문인화대전 초대작가(2014.5.7. 제689호) / 대한민국 명인미술대전 초대작가(2016. 2. 3) / 제10회 대한민국 서예 문인화대전 특선 및 입선(2012, 서각) / 제39회 경상북도 미술대전 특선(2012, 서각) / 제11회 대한민국 서예문인화대전 은상 및 입선(2013, 서각) / 제32회 대한민국 미술대전 입선(2013, 서각) / 제12회 대한민국 서예문인화대전 오체상(2014, 서각) / 제3회 한국의 역사마을 양동 전국서예대전 입선(2014, 서각) / 제주특별자치도 한글서예사랑모임 회원전(2014, 2015, 서예) / 제33 · 34회 한국추사체연구회 회원전(2014,2015. 서예) / 제12회 한 · 일 색지 서화대전 삼체상(2014, 서예) / 제주대학교 평생교육원 사군자와 문인화 과정 수료(2014. 9~2015.6) / 제3회 대한민국명인 미술대전 삼체상(2015, 전각) / 제13회 동아예술대전 특선 / 입선(2015, 서예) / 4.3상생기원 전국 서예문인화 대전 입선(2015, 서예) / 제10회 제주특별자치도 서예문인화 총연합전(2015, 서예) / 제4회 제주 작가협회 회원전(2015, 서예/전각) / 제26회 추사김정희선생추모 전국휘호대회 입선(2015. 서예) / 제4회 대한민국 명인미술대전 명인상, 특선(2016, 전각) / 제 4회 대한민국 명인미술대전 삼체상(2016, 서예) / 경상북도 포항시 남구 오천읍 해병로315번길 12(대왓 앤 윤슬, 미린히우스) / Mobile : 010-5077-6760

478

揮毫落紙墨痕新幾
點梅花最可人願借
天風吹得遠家家門
巷盡成春　晚瑞 朴鶴吉

李方膺先生詩 / 70×135cm

만서 박학길 / 晚瑞 朴鶴吉

대한민국아카데미미술협회 초대작가 / 대전광역시 서구 아랫강변2길 26 (용문동) / Tel : 042-527-4396 / Mobile : 010-3570-4396

牛溪先生詩 / 35×140cm

근헌 박학수 / 根軒 朴鶴壽

대한민국미술대전 서예부문 초대작가 / 경기경인미
술대전 서예부문 초대작가 / 강원서예대전 대상 및
초대작가 / 화서서학회 회원 / 인천광역시 부평구 갈
월동로 45, 102동 902호 (갈산동, 두산아파트) / Tel :
032-330-4797 / Mobile : 010-2210-4797

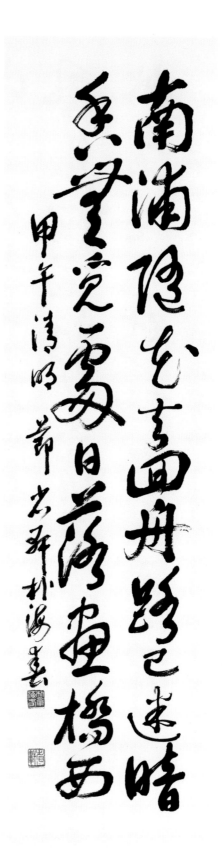

성헌 박해춘 / 省軒 朴海春

동국대학교 경제과 졸업 / 조달청 근무 / 동방연서회, 동 서법탐원회 연수 / 동방서법탐원회 최고연구과정 이수, 자문위원 / 국제서법예술연합 한국본부 이사 역임, 자문위원 / 국제전 출품(中國, 日本, 新加坡, 馬來西亞, 泰國) / 한국서예문인화원로총연합회 고문 / 觀水會(한시단체) 회장 / 백악미술관 개인전 / 서울특별시 은평구 가좌로 283-1 (신사동) / Tel : 02-373-5519 / Mobile : 010-6211-9127

王安石詩 / 35×135cm

萬壑千峰外
孤雲獨鳥還
此年居是寺
來歲向何山
風息松窓靜
香銷禪室閑
此生吾已斷
栖迹水雲間

梅月堂先生詩 海嵒 朴幸燮

梅月堂先生詩 / 70×135cm

해암 박행섭 / 海嵒 朴幸燮

대한민국서예전람회 입선 2회 / 해동서
예문인화전 입선 1회, 특선 1회 / 대한민
국서도전 공모 입선 1회 / 대한민국서가
협회 광주전 특선 2회 / 한중서예교류전
참가 / 석묵회 회원 / 서울시 관악구 은천
로 28 / Mobile : 010-6300-3344

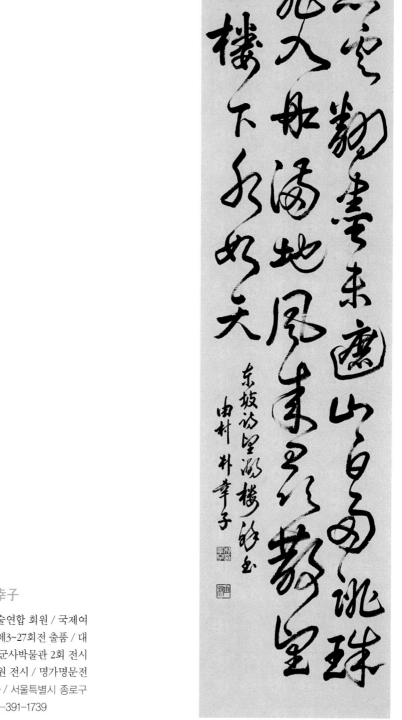

유촌 박행자 / 由村 朴幸子

한국연묵회 이사 / 국제서법예술연합 회원 / 국제여
성한문서법학회 이사 / 연묵회 제3~27회전 출품 / 대
만 대북 초대전 5회 출품 / 북경군사박물관 2회 전시
/ 미국 LA, New York 한국문화원 전시 / 명가명문전
전시 / 그 외 국내외전 출품 다수 / 서울특별시 종로구
백석동1길 4 (부암동) / Tel : 02-391-1739

蘇東坡 望湖樓 / 35×135cm

恒常喜悅不息祈禱凡事感謝內主天意

乙未季夏節 데살로니카 五十六~十八말씀 陶冶 朴憲翊

聖經句 / 35×135cm

도야 박헌익 / 陶冶 朴憲翊

동국대학교 법정대학 경제학과 졸업 / 천주교 의정부
교구 문산성당 제17대 총회장 / 한국민족서예가협회
초대작가 회장 / 한국전통서예대전 대회장, 운영위
원, 초대작가 / 한국서화작가협회 초대작가 / 한국민
족서예대전 심사위원장 / 한국서예비림박물관 원로
작가 / 파주시문산종합사회복지관 사군자, 서예 강사
/ 서영대학교 교육원 서예강사 / 개성공업지구법인
장아카데미 서예강사 / 동방서법탐원회 회원 / 서울
미술협회 회원 / 한국서화작가협회 회원 / 경기도 파
주시 진동면 높은음자리길 7 / Tel : 031-952-1322
/ Mobile : 010-3797-7368

백촌 박현중 / 白村 朴鉉重

전국율곡서예대전 초대작가 / 전국경인미술대전 서예부문 초대작가 / 전국회룡미술대전 서예부문 초대작가 / 전국행주서예 문인화대전 초대작가 / 경기도미술대전 서예부문 초대작가 / 경기도평화통일미술대전 서예부문 초대작가 / 대한민국미술대전 서예부문 입선 / 대한민국서예전람회 입선 4회 / 율곡문화제 휘호대회 운영위원 및 심사위원 역임 / 전국율곡서예대전 운영위원 및 심사위원 역임 / 경기도 파주시 월롱면 쉰우물길 67-11 / Tel : 031-941-7178 / Mobile : 010-5305-2867

踏雪野中去 不須胡亂行 今日我行跡 遂作後人程 丙戌晩秋之節 白村 朴鉉重

西山大師詩 / 37×135cm

流芳後世 / 35×137cm

호곡 박형석 / 湖谷 朴炯鈺
서울특별시 은평구 응암로25길 16-7, 명성타운 비동
302호 (응암동, 명성타운) / Tel : 02-3157-1030 /
Mobile : 010-9282-6090

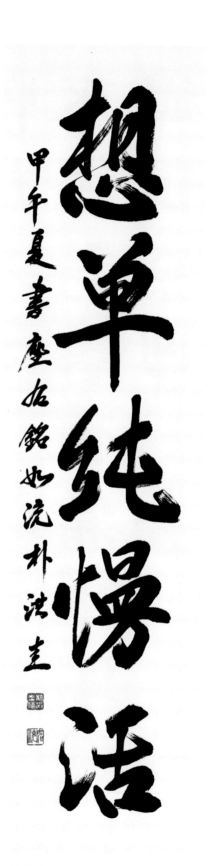

想單純慢活

甲午夏書座右銘如流朴洪圭

座右銘 / 35×130cm

여촌 박홍규 / 如流 朴洪圭

고려대학교 화공과 졸업 / 고대 교육대학원 한문교육
학과 졸업 / 고려대학교 파워리더쉽과정 수료 / 상해
대학교 국제교류학원 수료 / 원광대학교 동양대학원
외래교수(전) / 현대병풍자전 출판 / 대한민국서예전
람회 심사 / KBS TV 서예가 7회 출연 / 대한민국문화
예술부문 대상 (일간스포츠) / 대한민국신지식인 서
예부문 대상 (경제매거진) / 개인전 (예술의 전당 서
예박물관) / 서울특별시 동작구 동작대로7길 73 (사당
동) / Mobile : 010-4082-4985

莫謂當年學日多無
情歲月若流波青春
不習詩書禮霜落頭
邊恨奈何

錄朱子勸學文
湖松 朴弘緒

朱子公 勸學文 / 70×140cm

호송 박홍서 / 湖松 朴弘緒

대한민국서도협회 초대작가 / 대한민
국서예협회 신춘휘호대전 초대작가 /
대한민국서가협회 광주광역시지회
서예전람회 초대작가 / 어등미술대전
초대작가 / 대한민국서도협회 광주전
남지회서도대전 심사위원, 초대작가 /
대한민국서가협회 제주한라지회 서
예전람회 초대작가 / 대한민국국제종
합예술대전 초대작가 / 대한민국서가
협회 서예전람회(국전) 입선 5, 특선 1
/ 전라남도미술대전 제45,46회 입선 /
광주광역시미술대전 제20회 입선 / 광
주광역시 광산구 송정로 51번길 15, A
동 206호 / Mobile : 010-8604-
7833

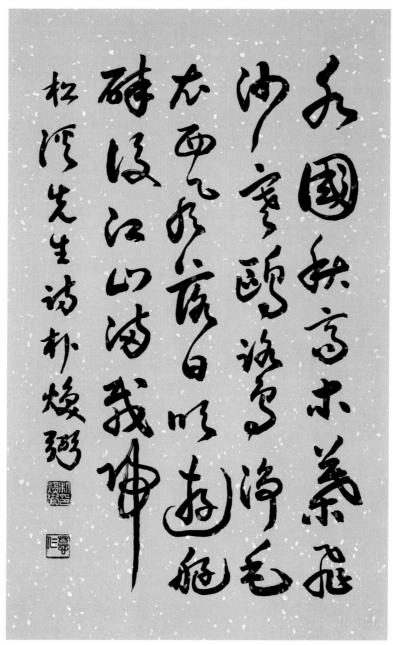

松溪先生詩 / 35×55cm

모인 박환필 / 慕仁 朴煥弼

대한민국서예대전 특선 1회, 입선 6회 / 경북서가협회 초대작가 (2012) / 포항시서예대전 초대작가
(2013) / 경상북도 포항시 북구 새천년대로1076번길 38, 창포아이파크3차 301동 702호 / Tel : 054-
252-5599 / Mobile : 010-6434-5590

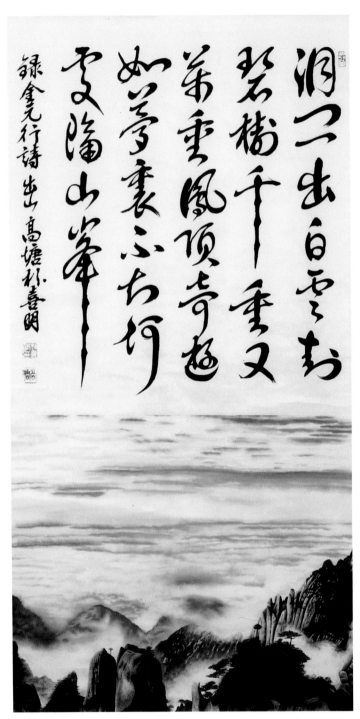

出山 / 70×135cm

고당 박희명 / 高塘 朴喜明

한국현대미술협회 (서예) 종합 대상, (한국화, 문인화) 최우수상 3회, 초대작가, 운영위원 / 대한민국해동서예학회 (서예) 대상, 초대작가, 운영이사 / 대한민국문화미술협회 (서예) 대상, (한국화) 대상, 초대작가, 고문 / 대한민국서화지도자중앙회 (서예) 대상, 작가대상, 최우수상, 초대작가, 중앙위원 / 한국서화협회 (서예, 한국화) 한국예술문화상, 국제예술문화상, 창작미술상, 초대작가 / 아카데미미술협회(한국화), 국제예술문화대상, 초대작가, 이사(역) / 대한민국기로미술협회 (한국화) 대한민국예술문화대상 (문인화) 국제대상, 초대작가, 부이사장 / 한국향토문화진흥협회 (한국화) 한국향토문화예술대상, 금상, 최우수상, 초대작가 / 한국서가협회 초대작가 / 중국, 미국 등 국외 및 국내 초대전, 교류전 등 200여 회 / 경기도 평택시 안중읍 안중로 77 (2층) 고당서예화실 / Tel : 031-681-5206 / Mobile : 010-3310-3926

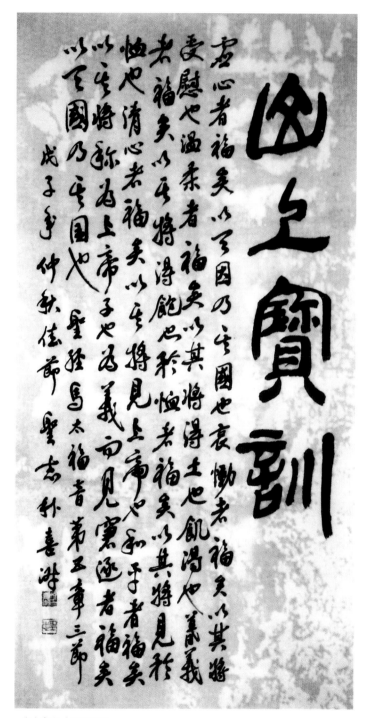

山上寶訓 / 70×135cm

성지 박희숙 / 聖志 朴喜淑

대한민국서도대전 대상 및 초대작가
심사위원 / 한경서도대전 대상 / 경기
서도 초대작가 및 심사위원 / 한국추
사서예대전 심사위원 / 중국명가대
표작가 초대전 / 한국서도초청전 명
가명문전 / 한국서도협회 경기지회
성남지부장 역임 / 경기도 광주시 순
암로 473-23, 2동 201호 (삼동, 현대
맨션) / Mobile : 010-3929-7630

秋風 / 70×210cm

청원 박희자 / 靑苑 朴喜子

대전·충남 서예전람회 초대작가, 삼체상 / 대한민국서예전람회 입선 5회 / 강암서예대전 입·특선 / 서해미술대전 우수상 / 한글서예대전대축제 초대전 / 서구미술작가 초대전 / 청청여류 서단전 / 대전광역시 서구 신갈마로 46, 상가동 308호 (내동, 롯데아파트) / Mobile : 010-2575-5820

운봉 박희태 / 雲峯 朴喜台

교직생활 (중등교사, 교감, 교장) 40
년 정년퇴직(1999) / 광주광역시 건
강타운 노인대학 서예반 / 제9회 아
카데미미술대전 서예부문 특선 / 제
10회 대한민국기로미술대전 서예 은
상 / 제11회 대한민국기로미술대전
서예 금상 / 2012 작가증서 대한민국
기로미술협회 추천작가 / 2012 상장
기로미술협회 국제미술대전 추천작
가 / 2012 작가증서 기로미술협회 서
예부문 초대작가 / 기타 각 미술협회
활동 / 광주광역시 동구 운림길 23,
103동 1102호 (운림동, 무등파크맨션)
/ Tel : 062-227-3743 / Mobile :
010-8270-3743

愛育黎首臣伏戎羌
遐邇壹體率賓歸王
鳴鳳在樹白駒食場
化被草木賴及萬方

歲在庚寅孟秋錄千字文句 雲峰 朴喜台

明君聖賢治道 / 70×135cm

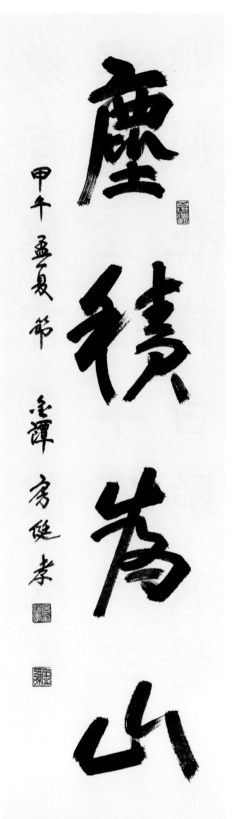

塵積爲山 / 35×145cm

금담 방정효 / 金譚 房侹孝

한국서가협회 초대작가 / 동양서예협회 초대작가 부
회장 / 예술문화원 초대작가 / 송강문화선양회 자문
위원 / 고려대학교 교육대학원서예최고위과정 수료
/ 서울특별시 강서구 강서로17길 46 (화곡동) / Tel :
02-2691-9898 / Mobile : 010-6295-2701

송헌 방희수 / 松軒 方禧洙

2012 대전충남서가협회 서예전람회 특선 / 2012 충청
유림서예대전 특선 / 2013 대한민국기로미술대전 삼
체상 / 2013 한국매죽헌서예대전 특선 / 2013 대한민
국기로미술대전 향토문화미술대전 오체상 / 2014 대
한민국기로미술협회 초대작가 / 대전광역시 중구 중
앙로 45, 108동 2501호 / Tel : 042-528-1155 /
Mobile : 011-409-0815

茶山先生詩 / 70×200cm

深根茂葉 / 35×135cm

월정 배광경 / 月亭 裵光耕

전 신제주초등학교장 / 제주특별자치도서예대전 초
대작가 / 전국서화예술인협회 초대작가 / 국제난정
필회 회원 / 한국서예협회 제주지회 회원 / 상묵회 회
원 / 제주특별자치도 제주시 절물3길 5 / Tel : 064-
743-5241 / Mobile : 010-9840-5241

紅島 / 70×140cm

민재 배남미 / 珉材 裵南美

대구시서예대전 입선 / 서울여성미술대전 입·특선 다수 / 정수미술대전 입선 / 진주개천미술대전 입·
특선 / 경북서예대전 특선 / 대구광역시 서구 서대구로64길 49, 4층 / Mobile : 010-7371-7402

唯德有隣 / 33×98cm

윤여 배봉심 / 玩如 裵鳳心

대한민국미술대전 입선 / 광주미술대전 추천작
가 / 전라남도미술대전 추천작가 / 무등미술대
전 추천작가 / 남도서예문인화 초대작가 · 광주
광역시 광산구 신창로 35번길 54, 1304동 1205
호(부영7차) / Mobile : 010-6620-2132

秋雲澹澹四山
空崖氣蕭蕭
澗地孤立石
溪谷閒神詩
不知方重畫
圖中
壬辰 白松

백송 배소웅 / 白松 裵昭雄

고려대 경영학 석사, 한국외대 영어
과(서울) 졸업 / 대한민국서예공모대
전 오체장상, 특선 및 입선 / 한국미
술진흥협회 초대작가, 서울미술관 초
대작가 / 한국서예협회 입선 다수, 홍
익대학교 현대미술관대전출품 / 통
합 초대작가작품전 및 총람 출품, 한
국초대작가총람 출품 / 초대작가회
원전 한글, 한문서예, 한국화 및 문인
화 다수 출품 / 서울미술관미술대전
서예 금상, 한국화 특선 및 문인화 특
선 / 홍익대학교미술교육원 수묵화,
채묵화, 문인화과전 전공 / 예술의 전
당 미술아카데미 수묵화과정 전공,
서예 일중 김충현 선생 사사 / (현)백
송시화연구원 창작활동 / 서울시 중
랑구 동일로 123길 8 / Mobile :
010-8926-6861

鄭道傳先生詩 / 70×137cm

千字文 / 70×135cm

연농 배영순 / 硯農 裵英順

한국서가협회 초대작가 / 한국서예비림협회 입비작가 / 대한민국서예전람회 심사위원 역임 / 화묵서가회 회장 역임 / 연세대사회교육원 연묵회 회장 역임 / 한국서가협회 이사 역임 / 국제여성한문서법학회 이사 역임 / 한일서법교육원 출품 / 국제서법연맹전 출품 / 연세대사회교육원 서예지도자과정 수료 / 서울특별시 구로구 새말로 93, 110동 2001호 (구로동, 신도림태영타운) / Tel : 02-6285-7710 / Mobile : 010-5333-4916

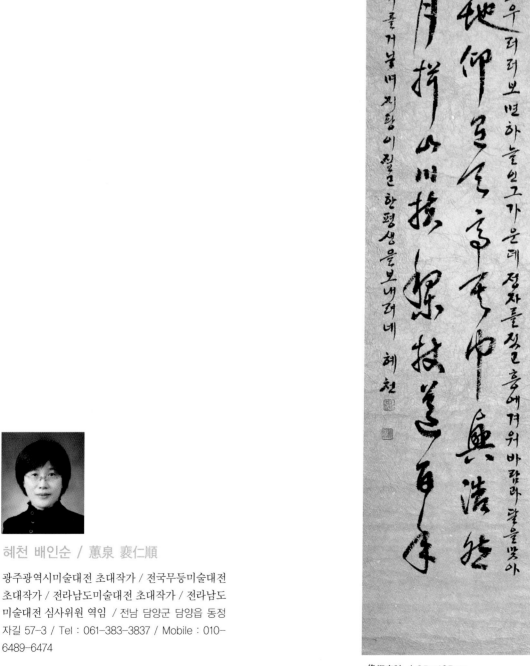

俛仰亭詩 / 35×135cm

혜천 배인순 / 蕙泉 裵仁順

광주광역시미술대전 초대작가 / 전국무등미술대전
초대작가 / 전라남도미술대전 초대작가 / 전라남도
미술대전 심사위원 역임 / 전남 담양군 담양읍 동정
자길 57-3 / Tel : 061-383-3837 / Mobile : 010-
6489-6474

聖經 詩篇句 / 70×135cm

월당 배종수 / 月堂 裵鍾洙

수원서예박물관 2년 연수 / 고대 교육대학원 서예최고위 4기 수료 / 동방서법탐원 19기 수료 / (사)동양
서예협회 초대작가 / 한·중·일 친선초대 출품 6회 (중국) / 한·중·일 친선초대 출품 6회 (일본) / (사)
동양서예협회 출품 5회 (경희궁 별관) / 대한민국서예전람회 입선 / 여초기념관 출품 (소장품) / 동방서
법탐원 총교우회 (10회) 출품 / 경기도 수원시 영통구 태장로71번길 19, 201-1502 / Tel : 031-204-1858
/ Mobile : 010-3262-1858

杜甫詩句 / 35×90cm

월정 배형동 / 月庭 裵馨東

1989 부산미술대전 초대 / 1990 전국서도민전 초대 /
1994 무등미술대전 초대 / 1995 전라남도미술대전 /
1994 대한민국시예전람회 초대 / 전국시도수상작가초
대전 / 한국미술협회전 (1997, 1998) / 한국서가협회 부
이사장 (2005~2007) / 한국서가협회 부산경남지회장
(2002~2007) / 부산서예전람회 운영위원장 (2004~2013)
/ 부산시 해운대구 대천로 187 (좌동화목타운 102-1703)
/ Tel : 051-753-6212 / Mobile : 010-2849-6211

凝川有感 / 70×135cm

우농 배 효 / 尤農 裵 孝

고대 서예최고위과정 수료 및 동 특강교수 역임 / 한시백일장 차상 수상 / 한국서예명인인증서 취득 (제13-1003-24호) / 부산검찰청, 강서구청 대액자 휘호 / 문하생 1000여 명 양성 / 개인전 6회 (서울, 부산, 경남 등) / (현)대한서화예술협회장 (공모전 17회 개최), 대한가훈보급회 이사장(단체가훈보급 30회 이상), 우농문화재단 결성관리, 문화원.향교.문화학교 등 8개처 출강 / 부산광역시 북구 금곡대로13번길 28 (덕천동) / Tel : 051-342-9971 / Mobile : 010-6654-2450

희은 백경해 / 希殷 白慶海

고려대학 서예최고과정 수료 / 죽농서예 심사위원 역임
/ 개천미술대전 심사위원 역임 / 대구시서예대전 초대작
가 / 대한민국미술대전 서예부 입선 / 대구시여성 초대작
가 / 대한서화예술 초대작가 / 대구광역시 동구 율하서로
85, 102동 1001호 (율하동, e편한세상 세계육상선수촌) /
Tel : 053-312-3319 / Mobile : 010-2819-2971

草衣禪師詩 / 70×200cm

論語句 / 35×130cm

남파 백금숙 / 南坡 白錦淑

1967~1972 원곡서예전 출품 / 2011~2014 KBS 사우회전 출품 / 제19회 세계서법문화예술대전 은상 / 2014년 북경대 연원배공모전 2등장 / 2015년 무궁화대전 서울시의회의장상 / 2015년 현대미술대전 동상 / 2015년 현 KBS 사우회 서화위원 / 인천광역시 부평구 마장로 432번길 15, 4동 112호 / Mobile : 010-5505-5681

소호 백두례 / 小湖 白斗禮

부산미술대전 초대작가 / 서예대전(미술문화원) 초
대작가 / 전국서도민전 초대작가 / 성산미술대전 초
대작가 / 대한민국서예문화대전 초대작가 / 대한서
화예술대전 초대작가 / 한국미술협회 회원 / 부산광
역시 동래구 중앙대로 1333번길 57-4 / Mobile :
017-559-8713

右文畫水滿四澤
夏雲多奇峯
秋月揚明輝
冬嶺秀孤松
錄陶淵明詩一首
辛卯清秋小湖白斗禮

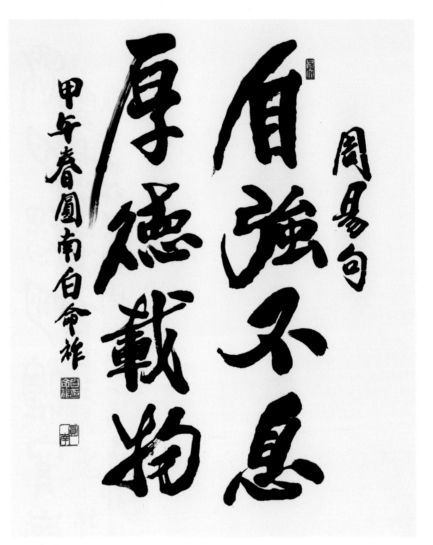

周易句 / 70×70cm

원남 백명조 / 圓南 白命祚

대한서화예술대전 초대작가 / 관설당서예대전 초대 작가 / 정읍사전국서화대전 특선, 우수상 / 대한서
화예술협회 회원 / 우농문화재단 이사 / 문예시대 詩부분 신인상 등단 / 한국 가람문학회 회원 / 길동인
회 회원 / 부산광역시 북구 화명대로 119, 101동 2304호 (화명동 삼한힐파크 / Tel : 051-333-5330 /
Mobile : 010-7301-5330)

情義 / 35×70cm

우천 백사인 / 愚穿 白士寅

대한민국서도대전 초대작가 / 대한민국
해동서화대전 초대작가 / 전라북도미술
대전 초대작가 / 전라북도서도대전 초
대작가 / 전라북도서예전람회 초대작가
/ 제주도한라서예전람회 초대작가 /
5.18휘호대회 초대작가 / 공무원 미술대
진 : 입선 (1995), 특선 (2013, 2014), 은
상 (2015) / 대한민국서예전람회 : 입선
(2012, 2013, 2014, 2015) / 무등미술대전
: 입ㆍ특선 다수 / 전라북도 장수군 장수
읍 구시장길 16-7 / Tel : 063-351-
3039 / Mobile : 010-9151-3039

白樂天 勸學文 / 30×120cm×2

소양헌, 삼현 백옥자 / 素陽軒, 三絢 白玉子

제주특별자치도 미술대전 초대작가 / 소묵회전 150여 회 / (현)제주소묵회 지도위원 / 현중화선생기념사업회 이사 / 한국문인화협회제주지회 부지회장 / 제주특별자치도서예가협회 이사 / 제주특별자치도서예문인화총연합회 이사 / 한국미술협회 회원 / 제주특별자치도 제주시 삼성로 73, 601호 (일도이동, 한양신산타워빌) / Tel : 064-725-3482 / Mobile : 010-9840-3482

書畵風竹 / 50×135cm

백산, 소민 백옥종

대한민국미술대전 서예부문 초대작가, 심사위원 역임 /
신라미술대전 초대작가, 심사위원장 역임 / 대구미술서
화대전 초대작가, 심사위원 역임 / 대구미술협회 미술인
상 수상 / 매일신문서화대전 초대작가, 심사위원 역임 /
대한민국친환경미술협회 이사장 / 의약품 도매업 보람팜
대표 / 대구광역시 수성구 교학로15길 26 (만촌동) / Tel :
053-756-4560 / Mobile : 010-3544-3010

為惡而畏人知惡中
猶有善路為善而急
人知善處即是惡根

録菜根譚句癸巳晚秋知賢白宗植

菜根譚句 / 70×135cm

지현 백종식 / 知賢 白宗植

대한민국서예문인화대전 초대작가 / 대
한민국명인미술대전 대상, 초대작가 /
한국예술문화협회 추천작가 / 대한민국
남북통일예술대전 최우수상 / 대한민국
기로미술대전 초대작가 / 국제서법예술
연합한국본부 제주지회장 / 제주작가협
회 이사 / 월봉묵연회장 / 재승인쇄출판
사 대표 / 도서출판 광문당 대표 / 제주
특별자치도 제주시 구산동길 6-1 (아라
일동) / Tel : 064-722-6353 / Mobile :
010-2630-6100

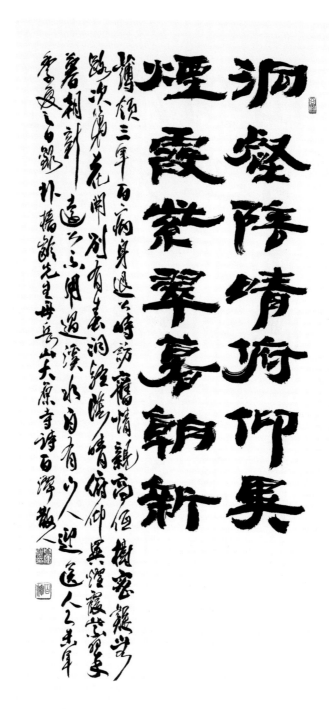

백담 백종희 / 百潭 白鍾熙

대한민국장애인문화예술대상 미술상
(문체부장관 표창) / 한스타일 전북주
간 한중서예교류전 운영위원장 역임 /
한중(전북 · 청도)서예문화교류전 추진
위원장 역임 / 대한민국서예전람회 초
대작가, 심사위원 역임 / 전라북도 전주
장학숙 서예지도교수(현) / (사) 세종한
글서예연구회장(현) / 한국서예교류협
회장(현) / 전북 전주시 덕진구 공북로
25 백담서예연구원 / Tel : 063-277-
3951 / Mobile : 010-4530-3951

母岳山大原寺詩 / 70×135cm

絕壁飛湍雪灑矼冰
消春水漲驪江高人
獨坐扁舟去無數青
山自滿總

録 牧隱先生詩
瑞菴 白昌鉉

牧隱先生詩 / 70×135cm

서암 백창현 / 瑞菴 白昌鉉

새천년서예문인화대전 입선 4회, 특선 1
회 / 한국서예문인화대전 특선 2회 / 대
한민국기로미술대전 금상 2, 은상 / 한
국미술대전 동상, 추천작가 / 대한민국
비림서예대전 가작 2회 / 한국서예대전
초대작가 / 대한민국기로미술대전 초대
작가 / 한국서화대전 특선 2, 동상 / 한국
서예대전 초대작가상 수상, 심사위원 /
제주특별자치도 서귀포시 표선면 번영로
3476번길 114 / Tel : 064-787-1967 /
Mobile : 010-6677-1967

향산 백형은 / 香山 白亨垠

건국대학교 공과대학 전기공학과 졸업 / 대한민국서예
전람회 초대작가 / 경기도서예전람회 초대작가 / 호남
미술협회 초대작가 / 남도예술은행 선정작가 (전남도
청) / 정예묵연전 / 한국서예미술대표 초대작가전 / 대
한민국서예전람회 심사위원역임 / 한국서가협회 회원
/ 서울 은평구 녹번로 3-1 / Mobile : 010-3934-5201

王鐸詩 / 35×135cm

孟子句 / 70×64cm

연당 백호자 / 然堂 白浩子

성균관대학교 대학원 유학과 동양미학전공 박사과정 수료 / 대한민국미술대전 우수상, 초대작가, 심사
위원 / 대한민국서도대전 우수상, 오체상, 초대작가, 심사위원 / 전국휘호대회 특선 3회, 초대작가, 심사
위원 / 남농미술대전 심사위원 / 율곡서예대전 심사위원 / 행주서예문인화대전 심사위원 / 대한민국서
예한마당 심사위원 / 포항불빛미술대전 심사위원 / 운곡서예문인화대전 심사위원 / 서울시 중랑구 봉화
산로 49, 286-24 / Tel : 02-492-4282 / Mobile : 010-3215-4282

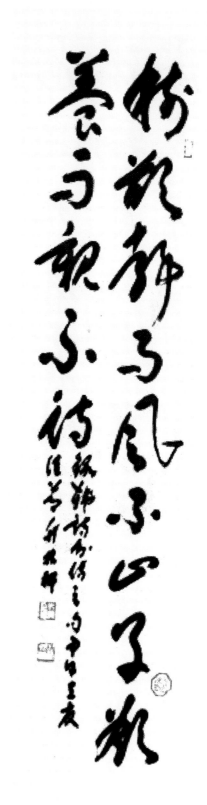

죽산 변 영 / 竹山 卞 榮

한문수학 30년 / 청파 하운규 선생 사사 / 대한민국서
화대전 입선 및 특선 / 대한민국서화대전 우수상 / 대
한민국현대미술대전 입선 및 특선 / 창원시 합포구 월
영동 서로 13 대진빌딩 5층 / Tel : 055-223-5881 /
Mobile : 010-2585-5881

韓詩外傳句 / 35×135cm

林亭秋已晚驪亥意善寫遠
水連天碧霜楓向日孤山吐
孤輪月江含萬里風塞鴻何
暘去聲斷暮雲中

晚悟 卞以萬

花石亭 / 70×200cm

만오 변이만 / 晚悟 卞以萬

어등미술대전 추천작가 / 한국서예연구회 초대작가 / 한국서가협회 광주광역시지회 추천작가 / 세계평화미술대전 추천작가 / 한국미술협회 회원 / 한국서가협회 회원 / 광주향교장의 (제26대) / 육군소령 전역 (육군포병학교) / 교육행정사부관 퇴임 / 한문교사 정년퇴임 / 광주광역시 남구 효사랑길 14, 102동 1702호 (봉선동, 포스코더샵아파트) / Tel : 062-651-9988 / Mobile : 010-8600-8978

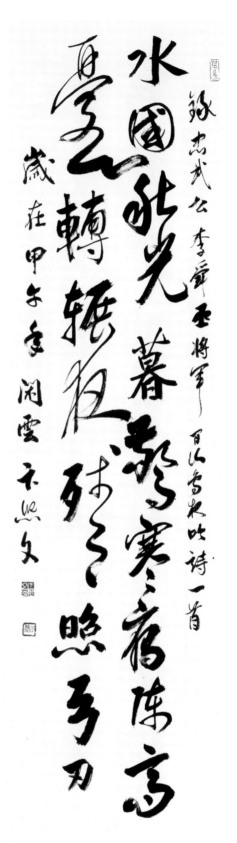

閑山島 夜吟 / 142×37cm

한운 변희문 / 閑雲 卞熙文

한국미협초대작가(서예) / 한국서법예술원 상임이사 · 사무국장 / 대한민국미술대전 (국전) 서울시의장상 / 국제서예가 협회 한국본부 회원 / 주한 중국문화원 출강 / Lo spirito e il segno 정신적 표현 유럽순회전 (CEC 주관) 유럽서예연맹 (2010년 11월 이탈리아 밀라노 ~ 2011년 4월 스위스 루가노) / 제3회 국제서예가협회전 - 선현애국 · 애족 시문 서예전 / 제1회 중한우수서화가초대전 (한국 국회) / 소장할 가치가 있는 문자 - 국제당대서법예술전(이탈리아) / 2011년 전한화교중소학학예대회 서법대해평심위원 / 서울특별시 강남구 광평로51길 22, 104동 1005호 (수서동, 한아름아파트) / Tel : 02-459-8705 / Mobile : 010-8862-9501

逕草萋庭尌綠墅棠開
處清香馥宿雨初晴梵
宮明乳燕猶嗔簷泥濕

錄梅月堂先生詩一首 安山 卜鎭昌

梅月堂先生詩 / 70×200cm

안산 복진창 / 安山 卜鎭昌

대한민국서예전람회 입선 / 추사 김정희선
생추모 전국휘호대회 입선, 특선 / 대한민국
서예한마당 휘호대회 입선, 특선 / 강암서예
대전 입선 / 경기미술대전 서예부문 입선 /
이규보서화대전 초대작가 / 대한민국면암서
화공모대전 대상 / 태을서예문인화대전 대
상 / 정선아리랑서화대전 대상 / 서울특별시
영등포구 가마산로61길 5-1 (신길동) / Tel :
02-2611-1095 / Mobile : 016-345-0544

司馬溫公 獨樂園記 / 70×70cm

화동 부윤자 / 華童 夫允子

명지대학교 일반대학원 미술사학과 박사과정 / 국립 중국미술학원 서법과 진수 / 공무원 미술대전 대상 수상 ('82 내무부장관, '98 행정자치부장관) / 참가 국제서법예술연합한국본부창립30주년기념 '국제서법대전' (2007) / 역임 월간 '서법예술' 기자 / 동방연서회 창립55주년 기념 회원전 출품 (2011) / 국립 중국미술학원 유학생 작품전(2004) / 한국유학생 총동문회 '서호예연전' (2011-2015) / 한국미협전 / 제주미술제 / 제주도미술대전 추천·초대작가전 / 제주미협 서예작가 초대전 / 제주 - 오키나와 국제미술교류전 (제주, 오키나와) / 하이난 - 제주미술국제교류전(해남성,제주) / 박물관.미술관 3급 정학예사 / 대한민국정부 옥조근정훈장 수훈(대통령) / 국내외 교류전.초대전.단체전 등 다수 (1977~2016현재) / (현) 한국미술협회, 국제서법예술연합한국본부, 동방연서회, 중국미술학원한국유학생동문회, 제주도미술대전초대작가, 공무원연금공단 제주지부 서예강사 역임, 전 민속자연사박물관 근무 / 제주시 연동 12길 15 / Tel : 064-742-1563 / Mobile : 010-4691-9188 / E-mail : skyblue188@hanmail.net

법구경세속품 / 60×40cm

청인 서경순 / 淸仁 徐敬順

대한민국현대서예 문인화대전 특선 2회 / 대한민국해동서예 문인화대전 초대작가 / 한겨레전국서예대전 특선 2회 / 전국새만금서예문인화대전 초대작가 / 전국새만금서예문인화대전 심사위원 / 군산 묵림회장 역임 / 개인전 1회 (군산시민문화회관) / 전라북도 군산시 월명1길 3, 203동 1502호 (월명동, 클래시움 아파트) / Tel : 063-462-9803 / Mobile : 010-9603-9803

光帝殊遇誠宜室内開張聖聽陛下

癸巳臘月前出師表節錄
九峰徐光植

구봉 서광식 / 九峰 徐光植

1964. 2, 국립서울대학교 문리과대학 물리학과 4년
졸업 / 2000. 8. 31, 서울중앙고등학교 교사 명퇴 /
2007. 12. 2, 한국학원총연합회 서예교육협의회 서예
휘호대회 초대작가 / 2008. 5. 25, 한국학원총연합회
서예교육협의회 서예대상전 초대작가 / 2012, 한국학
원총연합회 서예교육협의회 초대작가회 회장 / 서울
서대문구 가좌로4가길 34 / Tel : 02-302-2242 /
Mobile : 010-8379-2242

前出師表節錄 / 35×140cm

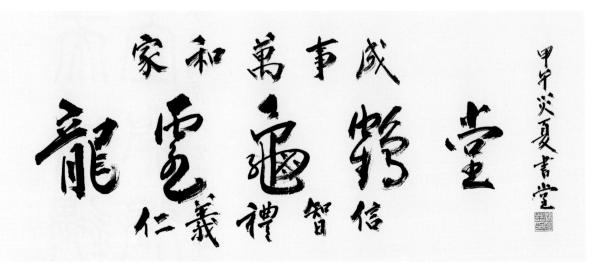

家和萬事成 / 97×35cm

서당 서명철 / 書堂 徐明喆

1947 충남 홍성고등학교 주최 전국미술대전 한글 준특선 / 1997 서화진흥협회(회장 김동출) 입선 / 1998 서화진흥협회(회장 김동출) 입선 / 2004 강동노인복지관 출품 금상 / 2006 서예진흥협회 공모전 삼체상 / 2006 서예진흥협회 공모전 특선 / 2008 서예진흥협회 서예 초대작가 / 2008 서울미술관 초대작가전 출품(제1회) 입선 / 2010 제8회 전국노인서예대회 (광주 주최) 특선 / 경기도 성남시 분당구 내정로165번길 35, 514동 312호 (수내동, 양지마을한양아파트) / Tel : 02-442-5551 / Mobile : 010-2774-5045

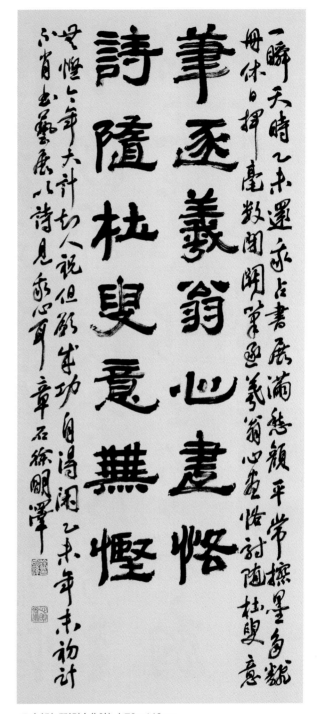

筆逐義翁心盡悟
詩隨杜叟意無慳

乙未新年所望(自作詩) / 70×140cm

삶골 서명택 / 章石·臥石·心眼齋 徐明澤

경희대학교 교육대학원 서예·문인화 교육자과정 지도
교수 / 대한민국미술대전 서예부문 초대작가, 심사위원
역임 / 경기도미술대전 서예부문 운영위원, 심사위원 역
임 / 서울미술대전 서예부문 초대작가 / 대한민국서도대
전 초대작가 / 제1회 개인전 경인미술관 / 인사한시학회
회장 역임, 선묵회 회장 역임 / (현)삼청시사 사무국장 / 의
정부시 문화상 (문화예술부문) 수상 / 의정부 와석서예학
원장 / 경기도 의정부시 신흥로 373, 308호 (가능동, 유성
벨로스) / Tel : 031-872-9060 / Mobile : 010-3345-
9060

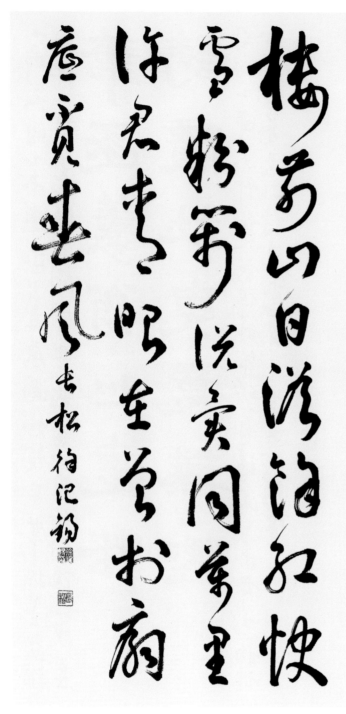

送紫霞入燕5(金正喜) / 70×135cm

장송 서범석 / 長松 徐汜錫

제13회 대전시서예대전 초대작가(2006) / 대
한민국서예대전 입상 (제16~20회) / 전 충청
남도 태안군 부군수 / 전 충청남도 공보관,
감사관 / 전 충청남도 체육회 사무처장 / 현)
ITI산업교육연구원 원장, 한국산림아카데미
이사 / 대전광역시 서구 문예로 16, 9동 305
호 (탄방동, 한가람아파트) / Mobile : 010-
5435-9658

동곡 서병진 / 東谷 徐炳辰

2003 대한민국서예문인화대전 입선
(예서) / 2003 한국서예문인화 입선(예
서) / 2004 한국서예문인화 입선(행초
서) / 2006 해동서예학회 입선(한문) /
2007 해동서예학회 삼체상(한문) /
2008 해동서예학회 삼체상(한문) /
2009 해동서예학회 특선(한문) / 서울
특별시 강서구 강서로47길 108, 110동
507호 (내발산동, 마곡수명산파크1단지
아파트) / Mobile : 010-3344-7474

書譜句 / 70×135cm

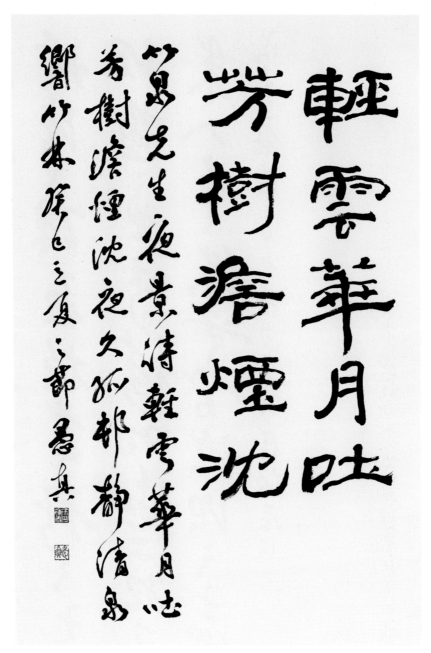

竹泉先生詩 / 50×70cm

우진 서보선 / 愚眞 徐補善

대한민국미술대전 서예부문 초대작가 / 경인미술대전 우수상, 초대작가 / 전국휘호대회 초대작가 (K.B.S) / 추사 김정희선생 추모 휘호대회 초대작가 / 이율곡 · 신사임당 초대작가 / 인터넷서예대전 최우수 초대작가 / 통일서예대전 초대작가 (자치부장관상) / 인천미술대전 초대작가 / 한국서예청년작가전 (예술의 전당) / 한국미술협회 전각협회 국서련본부 회원 / 경기도 부천시 원미구 조마루로 231, 상가 211호 / Mobile : 010-4532-0452

지호 서수자 / 至湖 徐秀子

한국연묵회 감사 / 국제서법예술연합 한국본부 이사
/ 한국연묵회전 제2~27회 (1980~2014) / 자유중국대
만 5회 출품 전시 / 북경군사박물관 2회 전시 / 미국
LA, New York 한국문화원 전시 / 명가명문전 출품 /
서울특별시 강남구 압구정로 309, 93동 703호 (압구
정동, 현대아파트) / Tel : 02-549-4270

春日 / 40×135cm

山雨夜鳴竹草蟲秋近床

深丰那可駐白髮不禁長

癸巳孟春杜湖 徐養洙

山雨夜鳴 / 35×135cm

두호 서양수 / 杜湖 徐養洙

한국민족서예가협회 초대작가 / 경상남도 창원시 마산회원구 회원동3길 38, 1동 204호 (회원동, 한효아파트) / Tel : 055-241-2929 / Mobile : 010-8879-2929

樹東風特地歔
雪依二無限江南
含煙偏裏二帶雨

甲午之夏 三峯先生詩 銀波 徐英順

三峯先生詩 / 70×135cm

은파 서영순 / 銀波 徐英順

대한민국서예전람회 초대작가 / 국민
예술협회 회원 / 각 단체기획초대전
서예초대출품 / 아세아미술초대전 서
예출품 / 서예문인화명가전 출품 / 한
일서예명가초대전 출품 / 서울특별시
강북구 삼양로123길 17 (수유동) (이재
서예연구실) / Tel : 02-999-4152 /
Mobile : 010-4763-3553

乍晴乍雨雨還晴
天道猶然況世情
譽我便應足毀我
逃名却自為求名
花開花謝春何管
雲去雲來山不爭
寄語世上須記憶
取歡無憂得平生

金時習先生詩 乍晴乍雨
戊子蘭秋 民樵 徐龍吉

乍晴乍雨 / 70×200cm

민초 서용길 / 民樵 徐龍吉

제10회 대구·경북미술전람회 입선 / 제9회 서울미술전람회 입선 / 제11회 대구·경북미술전람회 특선, 입선 / 제8회 인천광역시미술전람회 특선 / 제13회 대한민국미술전람회 입선 / 제12회 대구·경북미술전람회 우수상, 입선 / 제14회 대한민국미술전람회 특선 / 대구·경북미술대전 초대작가 / 사단법인 한국미술협회 회원 / 대구광역시 중구 재마루길 55-10 (남산동) / Tel : 053-270-8526 / Mobile : 010-3506-3322

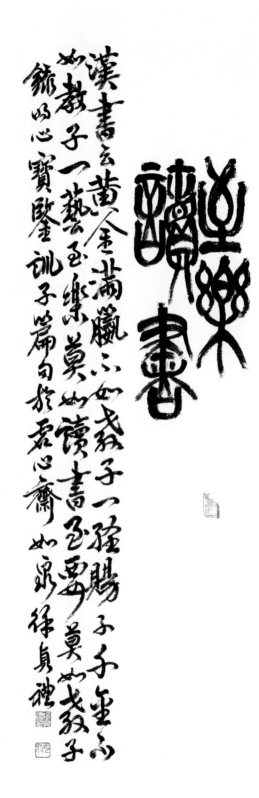

여천 서정례 / 如泉 徐貞禮

개인전 (2008, 백악미술관) / 대한민국미술대전 서예부문 초대작가 / 대한민국미술대전 서예부문 심사 역임 / 신사임당·이율곡서예대전 초대작가 / 대한민국서예문인화대전 초대작가 / 서울 강남구 봉은사로 105길 12-7 풍림2차아파트 706호 / Tel : 02-546-0747 / Mobile : 010-8567-0747

明心寶鑑 訓子篇句 / 35×110cm

林間松韻石上泉聲靜裡聽
來識天地自然鳴佩草際煙
光水心雲影閒中觀去見乾
以取上文章

錄菜根譚句 傅初 徐正祿

부초 서정록 / 傅初 徐正祿

동국대학교 대학원 수학과 석사과정 수
료 / 경북 영주 대영중학교 4년 근무 / 경
북 영주 영광 남녀고등학교 4년 근무 / 서
울 중동 중고등학교 30년 근무 / 서울 중
동중학교 수석교사 및 교사협의회 제3대
회장 역임 / 대한민국옥조근정훈장
(2009) / 평강 정주환 선생, 우죽 양진니
선생 사사 / 제12회 대한민국서예문인화
대전 입선 / 제35회 대한민국창작미술대
전 특선 / 남북코리아미술교류협의회 감
사 (2014) / 서울특별시 서초구 태봉로2길
30, 607동 1703호 (우면동, 서초네이처힐
6단지) / Tel : 02-2226-6734 / Mobile :
010-8944-6734

菜根譚句 / 60×135cm

가송 서정인 / 佳松 徐正仁

한국서예협회 정회원 및 경북지회 이사, 부지회장, 안
동지부장 및 이사 (역임) / 한국서예협회 경상북도서
예대전 초대작가, 운영위원 / 국민예술협회 대구경북
지회 안동지부장 / 대한민국미술전람회 초대작가, 운
영 및 대구경북미술대전 초대작가, 운영위원 / 대한
민국종합미술대전 초대작가, 심사위원 / 한중교류전
다수, 한중휘호대회 심사위원 / 대한민국국제미술대
전 심사위원, 안동지부장 역임 / 대한민국원춘서예대
전 초대작가, 심사위원, 서예인연회 서예분과위원장
역임 / 경북 영양군 여성문화센터 및 경북 안동시 중
구동주민센터 서예전임강사 역임 / 관인 복주서도학
원장 및 불우청소년재생발전을 위한 작품 전시회 /
적십자 안동서예대학장 / 기타 초대전 다수 / 경북 안
동시 마지락길 39-1, 천호그린맨션 302호 / Tel :
054-855-2030, 054-841-0536(자) / Mobile :
010-6533-0536

金富軾先生詩 / 70×200cm

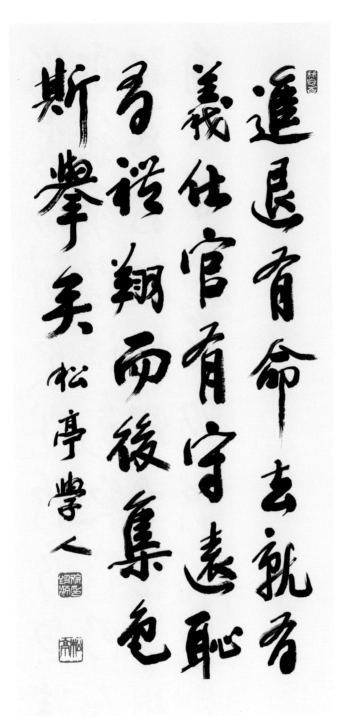

進退有命 / 80×120cm

송정 서진원 / 松亭 徐珍源

대한민국미술대전 심사 역임 / 성균관
유림서예대전 심사 역임 / 전남미술대
전 심사 및 각 대전 심사 역임 / 순천미
술대전 심사위원장 및 운영위원 / 한
국·중국 서예교류전 초대출품 / 한
국·일본 서예교류전 초대출품 / 영호
남 서예교류전 초대출품 / (현)전남미술
대전 초대작가, 순천미술대전 초대작
가, 춘향미술대전 초대작가, 대한민국
미술협회 회원 / 전라남도 순천시 중앙
초등1길 16 (풍덕동) / Tel : 061-744-
1268 / Mobile : 010-5603-1127

西山大師詩 / 100×42cm

운암 서팔수 / 雲巖 徐八洙

대구광역시서예대전 초대작가 / 대한민국인터넷서예문인화대전 초대작가 및 심사 / 한국각자협회 초대작가 및 이사 / 영남
서예대전 심사 / 서울미술관개관기념 초대작가 / 한국국학진흥원 자료기증 목판 1점 / 대한민국서화백일장 우수상 (한국예
능아세아서화협회) / 일본 산업경제신문사 주최 세기국제서전 수작상 / 대구 동구 효동로 125-1 (효목동) / Tel : 053-942-
4798 / Mobile : 010-7714-4798

窮居而野處，升高而望遠，坐茂樹以終日，濯清泉以自潔。采於山，美可茹；釣於水，鮮可食。起居無時，惟適之安。與其有譽於前，孰若無毀於其後；與其有樂於身，孰若無憂於其心。車服不維，刀鋸不加，理亂不知，黜陟不聞。大丈夫不遇於時者之所為也，我則行之。

癸巳冬至 韓退之 送李愿歸盤谷序 月雲書於盤谷書室主人

送李愿 歸盤谷序 / 200×70cm

백이 서필수 / 伯夷 徐弼洙

대한민국미술대전 서예부문 초대작가 / 대한민국미술대전 심사위원 역임 / 경기미술대전 초대작가 / 대한민국서예술대전 초대작가 / 한국미술협회 회원 / 성남미협회원 / 경기도 성남시 수정구 산성대로 331, 706호 (신흥동, 한신오피스텔) / Tel : 031-730-2325 / Mobile : 010-5224-7974

538

溫故知新 / 38×83cm

초당 서홍복 / 艸堂 徐洪福

충청북도서예대전 특선 / 충청남도서예대전 우수상 / 대한민국통일미술대전 특선 / 농업인서예대전 특선 / 한국향토미술대전 특선 / 경기도서화대전 초대작가 / 백제세종서화대전 초대작가 / 세계서법문화예술대전 초대작가 / 대한민국소품서예대전 초대작가 / 일본서도학사원 초대작가 / 충청북도 보은군 속리산면 문화마을길 33-10 / Tel : 043-543-9096 / Mobile : 010-4734-9096

하산 서홍식 / 荷山 徐弘植

(사)한국서도협회 부회장 겸 전북지회장
/ (사)국제서법 호남지회 부회장 겸 전북
지부장 / 세계서예전북비엔날레 조직위
원 / 국제서예가협회 이사 / 강암연묵회
이사 / 전주시 완산구 어진길 104 고려서
예원 / Mobile : 010-3682-2060

徐居正先生詩 / 70×200cm

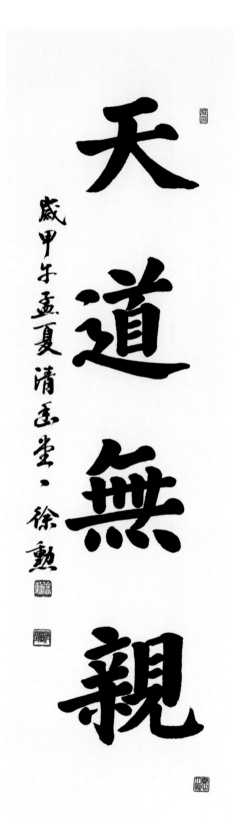

청유당 서 훈 / 淸幽堂 徐 勳

대한민국서예공모대전 입선 / 추사서예대상전국서예
대전 대상 / 대한민국서예공모대전 초대작가 / 백포서
일장군 기념사업회 회장 / 전 한나라당 대구시지부 지
부장 / 대한민국국회헌정회 대구시 지부장 / 대구대학
교 겸임교수(행정학 박사) / 경북대학교 강사 / 대한민
국 국회 14, 15대 재선의원 / 대구광역시 동구 팔공로
37길 3 (불로동) / Tel : 053-984-4142 / Mobile :
010-9550-4142

天道無親 / 35×135cm

吾等은 玆에 我朝鮮의 獨立國임과 朝鮮人의 自主民임을 宣言하노라 此로써 世界萬邦에 告하야 人類平等의 大義를 克明하며 此로써 子孫萬代에 誥하야 民族自存의 正權을 永有케 하노라 半萬年歷史의 權威를 仗하야 此를 宣言함이며 二千萬民衆의 誠忠을 合하야 此를 佈明함이며 民族의 恒久如一한 自由發展을 爲하야 此를 主張함이며 人類的良心의 發露에 基因한 世界改造의 大機運에 順應并進하기 爲하야 此를 提起함이니 是 天의 明命이며 時代의 大勢ㅣ며 全人類共存同生權의 正當한 發動이라 天下何物이던지 此를 沮止抑制치 못할지니라

舊時代의 遺物인 侵略主義 强權主義의 犧牲을 作하야 有史以來累千年에 처음으로 異民族籍制의 痛苦를 嘗한지 今에 十年을 過한지라 我生存權의 剝喪됨이 무릇 幾何ㅣ며 心靈上發展의 障碍됨이 무릇 幾何ㅣ며 民族的尊榮의 毁損됨이 무릇 幾何ㅣ며 新銳와 獨創으로써 世界文化의 大潮流에 寄與補裨할 機緣을 遺失함이 무릇 幾何ㅣ뇨

噫라 舊來의 抑鬱을 宣暢하려 하면 時下의 苦痛을 擺脫하려 하면 將來의 脅威를 芟除하려 하면 民族的良心과 國家的廉義의 壓縮銷殘을 興奮伸張하려 하면 各個人格의 正當한 發達을 遂하려 하면 可憐한 子弟에게 苦恥的財産을 遺與치 아니하려 하면 子子孫孫의 永久完全한 慶福을 導迎하려 하면 最大急務가 民族的獨立을 確實케 함이니 二千萬各個가 人마다 方寸의 刃을 懷하고 人類通性과 時代良心이 正義의 軍과 人道의 干戈로써 護援하는 今日 吾人은 進하야 取하매 何强을 挫치 못하랴 退하야 作하매 何志를 展치 못하랴

丙寅 守塵
(印)(印)

朝鮮建國四千二百五十二年三月日

朝鮮民族代表

孫秉熙 吉善宙 李弼柱 白龍城 金完圭 金秉祚 金昌俊 權東鎭 權秉悳 羅龍煥 羅仁協 梁甸伯 梁漢黙 劉如大 李甲成 李明龍 李昇薰 李鍾勳 李鍾一 林禮煥 朴準承 朴熙道 朴東完 申洪植 申錫九 吳世昌 吳華英 鄭春洙 崔聖模 崔麟 韓龍雲 洪秉箕 洪基兆

獨立宣言文 / 70×135cm

수진 석금례 / 守塵 石金禮

대한민국서예전람회(한국서가협회) 초대작가 / 전국한자교육총연합회 한문교육사 (자격증) / 고대평생교육원 한자지도자과정 수료 / 일본서법교육협회 동경전 출품 수상 / 국제서화문인화전 출품 / 한.중.일 서법교류전, 국제서법전 출품 / (사)한국농아인수화교육 중급서예지도 (청음회) / 한국서가협회, 화묵서가회 회원 / 서울특별시 종로구 옥인길 23-5, 101호 (누상동) / Tel : 02-737-5713 / Mobile : 010-2375-5713

捕魚 / 60×60cm

금헌 석진원 / 琴軒 石振源

대한민국서예대전 초대작가, 심사위원 / 서울특별시립미술관 / 중국섬서미술관 / 한국서예협회 감사 역임 / KBS 조선왕조실록, 아리랑 TV, EBS TV 출연 / 영화 '식객' 출연 / (현)국민예술협회 부이사장 / 서울특별시 광진구 동일로32길 13-7 (군자동) 401호 / Tel : 02-935-4070 / Mobile : 010-2607-4858

論語句 / 70×140cm

남주 선화자 / 南州 宣花子

경기대학교 전통예술대학원 서화예술학
과 졸업 / 경기대학교 예술대학 외래교수
역임 / 대한민국미술대전 서예부문 우수
상, 초대작가 / 대한민국단오서화미술대
전 대상, 초대작가 / 대한민국서도협회
초대작가 / 국립현대미술관 미술은행 심
사위원 역임 / 공무원미술대전, 한남서도
대전, 강릉단오서화대전 심사위원 역임 /
상명대학교, 성동초등학교 서예강사 역
임 / 화요일아침예술학교 한문강사 역임
/ 서대문여성개발인력센터 論語 강의 /
서울특별시 양천구 목동서로 100, 308동
1105호 (목동, 목동신시가지아파트3단지)
/ Tel : 02-6734-5780 / Mobile : 010-
3780-5581

정촌 설동기 / 靜村 薛東鎮

국립광주사대 미술학과 졸업, 연세대 교육대학원 석사과정 수료 / 교육부 장학사, 서울시 중등학교장 정년퇴임 (총교육경력 : 40년 4개월) / 서울시 교육감, 교육부장관, 대통령표창, 국민훈장 동백장 (현 2등급 황조근정훈장) / 서울미협 창립회원, 한국미협회원 / 초대작가 : 대한민국중부서예대전, 강남서예대전, 화홍서예문인화대전, 신춘휘호대전, 추사서화예술전 국대전 등 / 초대작가전, 회원전 다수 / 대한민국미술대전(미협), 목우공모미술대전, 경기미술대전, 전국율곡서예대전, 공무원미술대전 등 수십 회 입상 / 대한민국해동서예문인화대전 대상 수상, 동 초대작가, 운영위원, 심사위원 / 서울시 영등포구 도영로7길 15, 106동 804호(도림동 쌍용플래티넘씨티 1단지) / Tel : 02-2291-2935 / Mobile : 010-9079-2938

儀春等暖麗景俤光
沈若雲臠輕若蟬揚

壬午菊秋之際 靜村 薛東鎮

春暖麗景 / 35×140cm

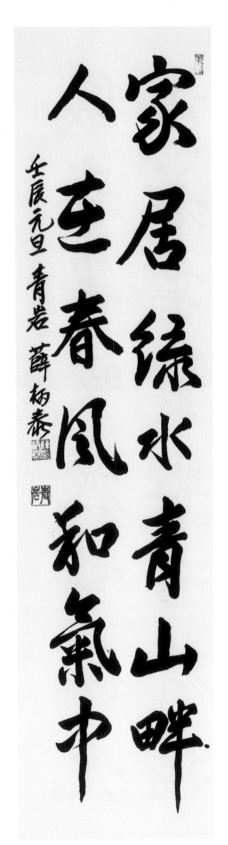

嘉言句 / 35×135cm

청암 설병태 / 靑岩 薛柄泰

(사)전국서화예술인협회 초대작가 / 대한민국서예대
전 · 미술대전 초대작가 / 대한민국서화예술인대전 심
사위원 / 대한민국통일미술대전 초대작가 / 대한민국
열린서화대전 초대작가 / 호남미술전국대회휘호대전
특선 / 울산광역시 시장상(대상) 수상 / 대한민국유림
서예대전 입선 / 울산시중구 중앙동 · 성안동 주민자치
센터 서예지도강사 / 울산광역시 중구 함월22길 25 (성
안동, 성안청구타운아파트) 103동 407호 / Tel : 052-
243-6475 / Mobile : 010-8903-1366

의암 설이병 / 義庵 薛二柄

성균관대학교 졸업 / 고려대학교 대학원 수료 / 청
로서실 서법연구 및 한시 지도 / 한국국제서법연맹
이사 / 개인전 백악미술관 / 각급단체 공모전 심사
위원 / 한국서화각 융합연구소 대표 / 대한민국서예
문인화 원로총연합회 고문 / 역서 : 전서 교본 초보
에서 창작까지 / 서울특별시 종로구 홍지문4길 12 /
Tel : 02-391-6362 / Mobile : 010-8388-6362

處世若大夢 胡爲勞其生 所以終日醉 頹然
臥前楹 覺來眄庭前 一鳥花間鳴 借問此何
時 春風語流鶯 感之欲歎息 對酒還自傾 浩
歌待明月 曲盡已忘情 李白詩 乙未春 義庵

李白 春日醉起言志 / 35×130cm

547

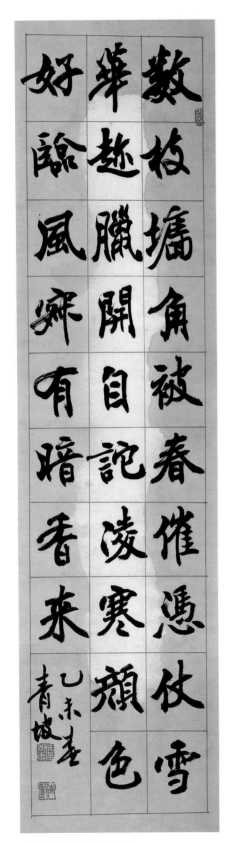

題玉堂雪中梅 / 35×137cm

청파 성낙봉 / 靑坡 成樂奉

대한민국미술대전 서예부문 대상 수상 / 대한민국미
술대전 서예부문 초대작가 / 한·중 미술교류전 (장
가계) / 한국·인도 미술교류전 (인도) / (현)일출테크
대표 / 대구광역시 달성군 다사읍 달구벌대로 814 강
창하이츠 203동 105호 / Tel : 053-557-3008 /
Mobile : 010-8591-3033

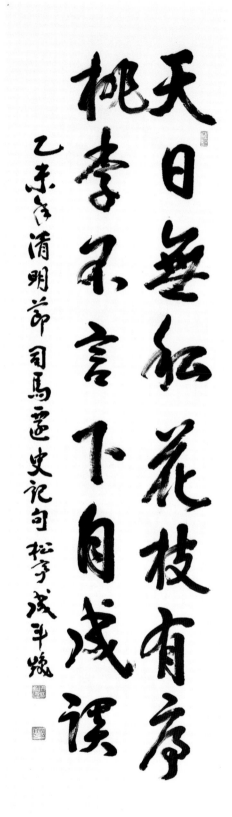

天日無紅花枝有序
桃李不言下自成蹊

乙未年清明節
司馬遷史記句
松亭 成斗煥

송정 성두환 / 松亭 成斗煥

한국미협 회원 / 국민예협 초대작가, 이사 및 심사위원 / 공무원 서예인회 초대작가 / 개인전 2회 / 한자교육진흥회 이사장 역임 / 한진서예동호인회 회장 / 대한민국서예문인화원로총연합회 이사 / 경기도 구리시 체육관로113번길 45, 102동 304호 (교문동, 두산아파트) / Tel : 070-4623-5470 / Mobile : 010-3939-5470

司馬遷史記 句 / 35×134cm

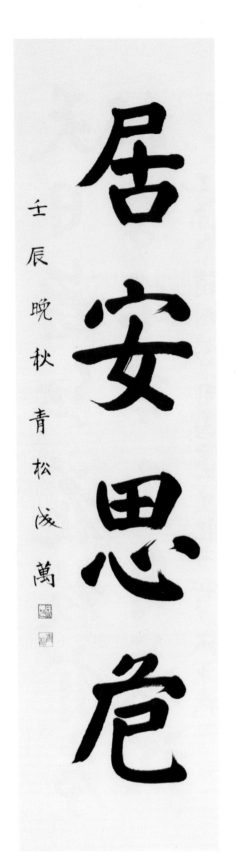

居安思危 / 35×135cm

청송 성 만 / 靑松 成 萬

2011. 6. 29. 한국전통부채예술대전 입선 / 2012. 1. 12. 한국
전통미술대전 통일맞이제 제27회 입선 / 2012. 3. 7. 한국우
수작가신춘기획초대전 입선 / 2012. 6. 27. 대한민국부채예술
대전 2체상 특선 / 2012. 12. 27. 제29회 통일맞이 대한민국전
통미술대전 3체상 / 2013. 3. 13. 2013 우수작가신춘기획 초
대전 / 2013. 6. 26. 2013 대한민국부채예술대전 특선 / 2013.
12. 19. 제29회 한국전통미술대전 특선 / 대한민국전통미술
대전 초대작가, 대한민국부채예술대전 초대작가 / 구로 한묵
회 부회장 / 서울시 구로구 가마산로 142-11 / Tel : 02-863-
9833 / Mobile : 010-4054-6664

운봉 성백식 / 雲峰 成百軾

충청남도미술대전 초대작가 (서예분과 미술협회) / 대한민국유림서예대전 초대작가 (성균관 유도회) / 전국서예대전 (월간서예) 특선, 입선 / 대한민국서예대전 입선 2회 (서협) / 대한민국한글서예대전 입선 (월간서예) / 자암, 고불, 포은 서예대전 특선 / 대한민국미술대전 입선 2회(미협) / 추사 김정희선생 추모 전국휘호대회 초대작가 / 충청남도 예산군 예산읍 주교로26번길 14-1 / Tel : 041-335-4323 / Mobile : 010-8460-5208

紅袗懷舊雨 白髮愧雙辰
匡廬倡千壺 淨業春金門
梅大隱遙鶴 前身知有天
涯夢東峯一角巾

錄秋史先生詩
雲峯成百軾

秋史先生詩 / 70×200cm

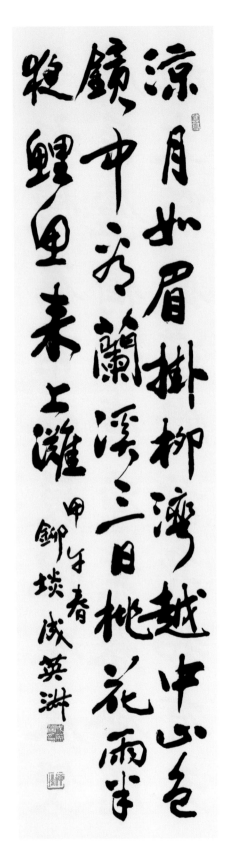

涼月如眉掛柳灣越中山色鏡中看蘭溪三日桃花雨半夜鯉魚来上灘

甲午春 鍮埈 成英淑

戴叔倫詩 / 35×137cm

류담 성영숙 / 鍮埈 成英淑

2013 베니스 모던 비엔날레 초대작가 / 국민예술협회 초대작가 / 세종한글서예대전 초대작가 / 대한민국 미술대전 입선 / 송전 이홍남 선생 문하 / 통일미술대전, 서화아카데미, 인천미술전람회 초대작가 / 한국서예미술협회 한글분과위원장 / 삼보예술불교대학 교수, 종로미술협회 이사 / 경기도 의왕시 포일세거리로 96, 506동 303호(포일동, 포일숲속마을아파트) / Mobile : 010-3641-3493

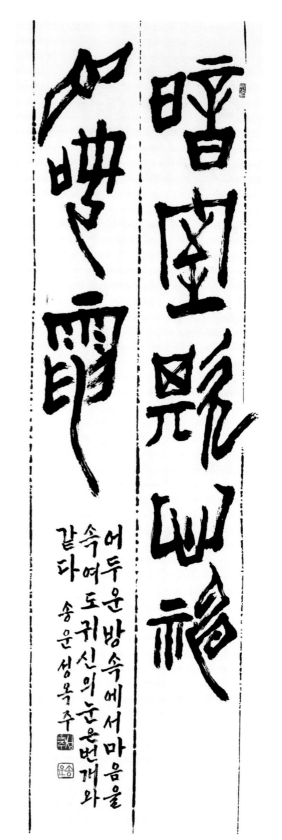

송운 성옥주 / 松雲 成玉珠

대한민국미술대전 서예부문 입선 (미협) / 대한민국
현대서예문인화대전 초대작가 / 전라북도미술대전
초대작가 및 심사위원 역임 / '96, '99, '01, '07, '11 세
계서예전북비엔날레 출품 / 한국미협 여성위원회
창립전 출품 / 한 · 일 교류전, 동묵회전, 향토작가전
출품 / (현)한국미협 현대서예문인화협회 동묵회원 /
전라북도 전주시 덕진구 석소로 55 (인후동1가, 아중
현대아파트) 103-1105 / Tel : 063-244-3856 /
Mobile : 019-665-3856

명심보감 천명편 / 32×100cm

행촌 성완기 / 杏村 成完基

사단법인 전국서화예술인협회 초대작가 / 호남미술
협회 초대작가 / 한국서예연구회 초대작가 / 한국한
겨레예술협회 초대작가 / 사단법인 새만금서예진흥
협회 초대작가 / 한국서예대전 초대작가 / 광개토태
왕예술협회 초대작가 / 사단법인 동양서예협회 초대
작가 / 사단법인 한국서가협회 전북지회 초대작가 /
사단법인 한국서가협회 회원 / 팔순기념서예개인전
(2012.11.16.~18, 군산시민문화회관) / 전북 군산시
상나운1길 30 현대백조아파트 102동 907호 / Tel :
063-463-9788 / Mobile : 016-689-9788

菜根譚句 / 35×135cm

상원 소군자 / 常園 蘇裙子

대한민국미술대전 서예부문 초대작가 /
대전서예대전 초대작가 / 대전시서예대
전 운영위원, 심사위원 역임(미협) / 안
견미술대전 초대작가, 운영위원 역임 /
여성미술대전 운영위원 역임 / 대전미
협 여성분과 위원 역임 / 수상 뮤지컬 甲
川 제호 / 대전광역시 문화상 수상 / 한
국미술협회, 보문연서회, 국제서법호서
지회, 충청서단 회원 / 대전광역시 서구
가장로 106, 113동 602호 (가장동, 삼성
래미안아파트) / Tel : 042-531-9762

諸葛孔明 出師表 / 70×135cm

千字文截錄 / 70×100cm

아석 소병순 / 雅石 蘇秉順

전북도전 초대작가 / 국전 입선, 특선 7회 / 국전 초대작가 (83) / 현대미술초대전 (84~2008) / 한 · 중 ·
일 중견작가전 (88~92) / 전북도전 심사위원 및 동 위원장 역임 (87~88) / 전북도전 운영위원 서예분과
위원장 역임 (93~97) / 대한민국서예대전 (국전) 심사위원 역임 (93, 97) / 대한민국 서예대전 (국전) 운
영위원 (2008) / 세계서예전북비엔날레 조직위원 (2000) / 미술협회 전북지회 부지회장 역임 (2002) / 전
라북도 전주시 완산구 선너머로 16, 101동 703호 (중화산동2가, 중화산동 광진아파트) / Tel : 063-903-
3550 / Mobile : 010-6604-3550

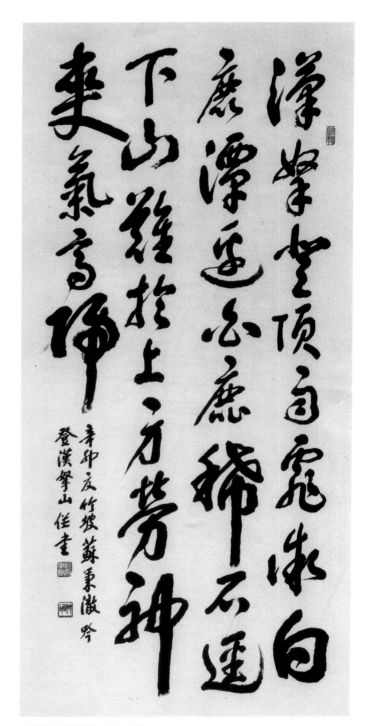

登漢挐山(自吟詩) / 70×135cm

죽파 소병철 / 竹坡 蘇秉澈

경북대학교사대부속고등학교 재학시 전국
서예대전 대상 수상 / 경대 사대 역사과 졸
업, 대륜고등학교 34년 봉직, 국민훈장석류
장 서훈 / 죽농 서동균 선생 사사, 죽농서예
대전 심사, 초대작가상, 죽농서단 고문 / 한
국미술협회대구지회 이사, 초대, 심사, 초
대작가상, 운영위원 / 한국서예가협회 대구
지회 이사, 운영위원, 현)고문 / 경북대구서
예가협회 부회장 역임, 서예전 심사위원장,
자문위원 / 한국교육서화협회 대구지회
장, 운영.심사위원장, 초대우수작가상 / 중
국역사박물관 초대전 및 세계각국초대전
200여 회 출품 / 대한민국예술대전 및 광개
토태왕전 심사위원장, 초대문화상 수상 /
2003년 고희전, 죽파서예집 발간, 죽파서예
원 주재 / 대구원로서예가 화묵회 회장 / 대
구광역시 수성구 명덕로 477, 103동 1002
호 (범어동, 범어쌍용예가아파트) / Tel :
053-763-4353 / Mobile : 010-4503-
4353 / E-mail : sbc34@naver.com

甑山先生 法文 / 72×140cm

해청 손경식 / 海淸 孫敬植

충남도청, 총무처 노동부, 국가안보회의 24
년 재직 / 國展 서예부 특선5차, 72~81 국전
추천, 초대작가 지정 출품 / 1978~79 국전 심
사위원 역임, 공무원·근로자 미술대전 심
사 다수 / 1979~현재 연합통신 인물사전 등
재 / 대한민국서예문인화원로총연합회 창립
회원 9년 역임 / 민족통일협의회 중앙이사,
민주평통자문위원회 상임위원 역임 / 현대
미술관 6차, 예술의 전당 4차, 서울시 11차
초대 출품 / 대통령 표창, 자랑스러운 시민의
상 수상 / 개인전 8회(78~04년) / KBS 59회
출연 (85년 21회, 99년 38회) / 七體百林文·
弘益三經·忠孝眞理, 天符經 저서 출판 / 전
국대학, 관공서 1,000개 기관에 홍익이념작
품 배포 / 홍익정신중흥회 회장(9년 역임, 명
예회장) / 서울특별시 마포구 성미산로29길
9, 101호 (연남동, 엘르빌) / Tel : 02-336-
5885 / Mobile : 010-4302-5242

상하 손경신 / 尙荷 孫瓊信

세계서예전북비엔날레전 출품 / 한국국제서법연맹전 출품 /
터키이스탄불코리아아트쇼 출품 (한국화) / 2015 신년맞이 송
구영신전 / 국립아시아문화전당 개관기념 영호남교류전 (한국
화) / 2015 코리아아트페스티벌 캐나다전(한국화) / 대한민국
미술대전 입선 (서예, 한국화) / 대한민국서도대전 소암대상
(문인화) / 전북미술대전 초대작가 · 심사위원 · 운영위원 역
임 (서예) / (현)한국미협, 전업미술가협회, 가톨릭미술가회 회
원, 이문서예원 운영 / 전북 전주시 덕진구 사평로 36-2, 101호
/ Tel : 063-251-9285 / Mobile : 010-7306-2341

歸去來辭 / 56×200cm

所謂秀潤中必那流孫觀其相可識�318心柳公權曰心正
烏筆正金生曰人正烏書正心爲人之帥心正則人正筆爲
書之充筆正則心正矣人由心正書由筆正即詩云思無邪
禮云毋不敬書法大旨一語括之矣嘗觀古蹟聊指前人
世不傳聞故爲群擧如桓溫之豪悍王敦之物屬安石之
徐羊敬度剛愎之情自露于豪楮間也

鄉承法雅言中心相句
法雲孫官順 [印] [印]

여송 · 법운 손관순 / 如松 · 法雲 孫官順

대한민국미술대전 초대작가, 분과위원 및 심사위원 / 경
기대 미술디자인대학원 석사과정 / 국제서법예술연합
한국본부 이사 / 국제여성한문서법학회 이사 / 서울미
술협회 이사, 운영위원 / 동아미술대전 특선, 전국휘호
대회 초대작가 / 신사임당.이율곡 서예대전 초대작가 /
묵향회 초대작가 / 한국소비자연맹(묵향회), 동방서법
탐원회, 일월서단, 금화서학회 회원 / 강동구민회관, 둔
촌1동 서예강사 / 서울시 강동구 진황도로 211 현대아파
트 201-511호 / Tel : 02-478-1702 / Mobile : 010-
5427-7193

書法雅言 中 心相句 / 70×200cm

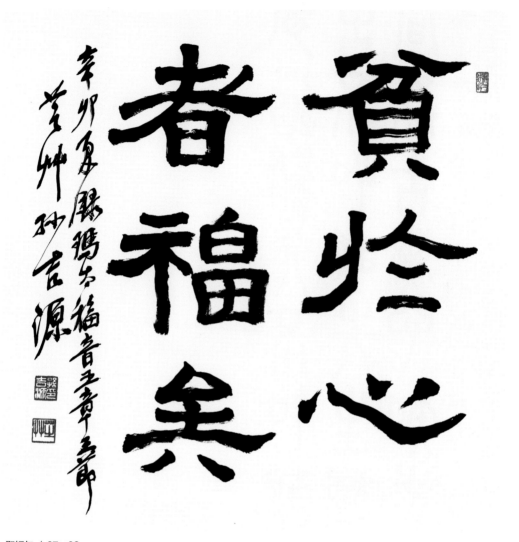

聖經句 / 67×68cm

지초 손길원 / 芝艸 孫吉源

고려대학교 대학원 졸업 / 경기대학교 대학원 졸업 / 전국추사서예백일장 종합 대상 (문화체육관광부장관상 수상) / 뉴욕 세계 미술의 소통전 대상 (한국예총회장상 수상) / 한국서예 · 미술진흥협회 초대작가 / 한국신맥회 초대작가 / 한국미술관 (2010, 2011) 두 번째, 세 번째 기획초대전 작가 / 한국미술관 한국서화 명가명문초청전(2012) / 국가공인 보석감정사 / 인천 부평구 안남로206번길 18 경남아파트 410동 1601호 / Tel : 032-518-7986 / Mobile : 010-3736-1585

篆文有道難行不如醉㱥口難言不如睡先生獨𠐌武不間古無心卽此吿卞甲午肇石録東坡先生詩 仁山 孫東喆

인산 손동철 / 仁山 孫東喆

목천 강수남 선생 사사 / 대한민국서예문인화대전 초대작가 / 대한민국남농미술대전 초대작가 / 전국소치미술대전 추천작가 / 전라남도미술대전 특선 3회, 입선 4회 / 전국무등미술대전 특선 1회 외 / 필묵회서예전, 틀립과 묵향의 만남전 / 목천서예연구원 필묵회 이사 / 광주광역시 남구 서문대로 663 광주광역시 남구 서문대로 663번 12 (진월동, 금광하늘연가아파트) 103–1302호 / Mobile : 010–6630–2773

東坡先生詩 / 70×200cm

562

十年報國劍全空只

許一身在獄中捷使

不來虫語急數莖自

髮又秋風

松巖 孫秉泰

송암 손병태 / 松巖 孫秉泰

2014 아카데미미술협회 초대작가 / 2012 기로미술협회 추천작가 / 2013 인터넷서예문인화운영위원회 추천작가 / 2013 成均館 典仁 / 대구광역시 동구 동호로 88, 212동 701호 (신서동, 영조아름다운나날2단지) / Tel : 053-963-2256 / Mobile : 010-4343-2256

秋懷 / 70×135cm

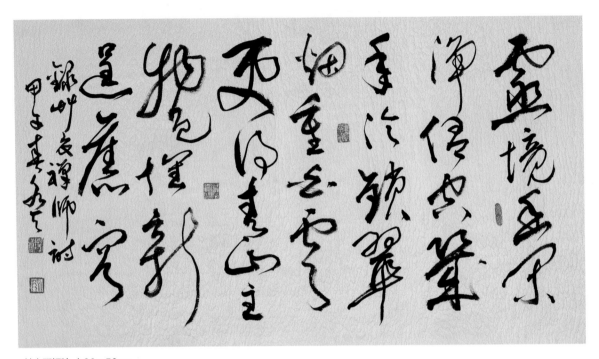

艸衣禪師詩 / 90×50cm

수천 손수연 / 水天 孫水淵

대한민국미술대전 서예부문 초대작가 / 전국휘호대회 초대작가 (국서련) / 국제여성한문학회 이사 / 동
방서법탐원회 5기 / 국서련 회원 / 서울특별시 종로구 삼봉로 95, 805호 (견지동) / Tel : 02-835-5379
/ Mobile : 010-8702-5377

송암 손영선 / 松菴 孫永善

제3~7회 전북서예전람회 입선 / 제10회 대한민국
서도대전 입선 / 제1~3회 전라북도서도대전 특선 /
제9,10,13회 세계서법문화예술대전 입선 / 제24회
한국민족서예대전 특선 / 제3회 대한민국기로시서
화대전 특선 / 제4회 서예문인화대전 입선 / 제3,4
회 한국전통서예대전 특선 / 제31회 한국문화예술
대전 특선 / 제13회 세계서법문화예술대전 입선 /
제12회 한국서예비림협회 율곡상 수상 / 전북 임실
군 지사면 충효로 2411 / Tel : 063-642-7700 /
Mobile : 010-2647-7702

溪詩歲田耕巾峰家～香苔籠
秋色泠松蘿菴聲速隱日川林
好連煙出若難達人田苔跡逢
掬杰雲禪

丙戌正初 松菴 孫永善

踰水落山腰 / 50×135cm

565

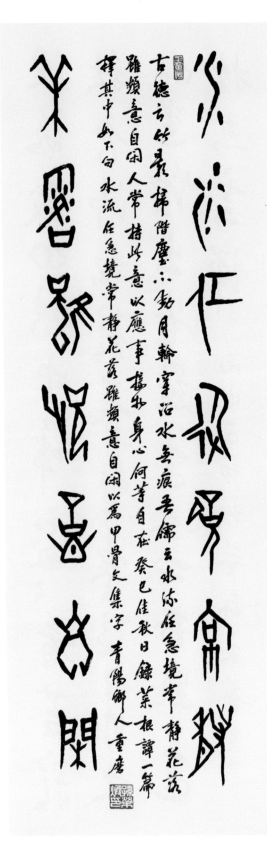

청록 손영환 / 靑綠 孫榮煥

한국미술대전 초대작가 / 해동서예문인화 초대작가
/ 서울시 강서구 양천로57길 10-20, 이스타빌 511호
/ Tel : 02-333-7191 / Mobile : 010-5251-8645

菜根譚句 / 70×200cm

성헌 손오규 / 星軒 孫五圭

한라서예전람회 대상 (2014년) / 대한민국서예전람회 입선 (2014, 2015년) / 공무원미술대전 서예부문 입선 (2013~2015년) / 의정부국제서예대전 입선 (2012년) / 인천-제주 교류전 (2013년, 인천시문예회관) / 제주-대전·충남 교류전 (2014년, 제주도문예회관) / 제주민속자연사박물관 초청전 (2015년) / 정방묵연회전 (2014·2015년, 서귀포이중섭창작스튜디오) / (현) 제주대학교 사범대학 국어교육과 교수 / 한국서가협회, 한천서연회, 정방묵연회 / 제주특별자치도 제주시 제주대학로 102 제주대학교 사범대학 국어교육과 / Tel : 064-754-3216 / Mobile : 010-3090-2749

赤壁賦 / 70×140cm

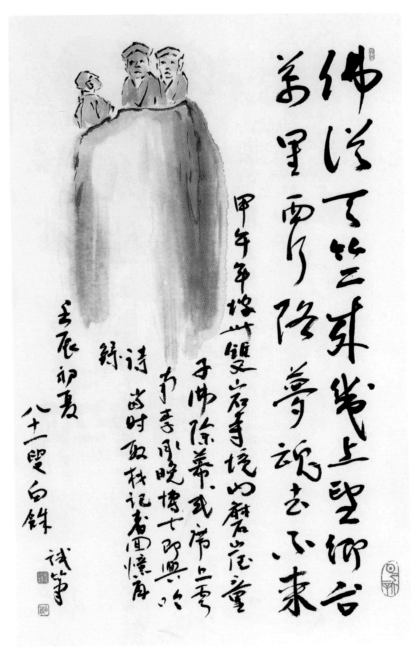

雪南卽興詩 / 45×68cm

백여 손일근 / 白餘 孫一根

서울대법대 동창회 고문 (현) / 한국일보 동경지사장 / 한국일보 논설위원 / 한국일보 종합출판(주)사장 / 한국일보 상임고문 / 서울대총동창회 상임부회장 / 백상기념관장 / 국외소재 문화재단 이사 (현) / 가천대학교 석좌교수 (현) / 문화훈장 수훈 (보관) / 서울특별시 영등포구 여의나루로 12, 1동 1406호 (여의도동, 광장아파트) / Mobile : 010-5255-5092

선심 손정순 / 仙心 孫貞順

대한민국광개토태왕서예대전 초대
작가 / 대한민국한겨레서예대전 초대
작가 / 한국서화대전 초대작가 / 대한
민국비림서예대전 원로작가 / 대한민
국전통서예대전 초대작가 / 경기 평
택시 중앙2로 12 / Tel : 031-654-
6023 / Mobile : 010-8832-6023

雲龍遊天 / 35×130cm

초석 손중규 / 草石 孫重奎

한국서화교육협회 초대작가 / 문화예술연구회 초대
작가 / 한국미술관 초대작가 / 비림협회 초대작가 /
한·중·일 작가교류전 수회 출품 / 국가유공자 / 공
인중개사 / 경상북도 경산시 용성면 곡신길35-12 /
Tel : 053-761-0157 / Mobile : 010-4807-2111

靜中動 / 35×135cm

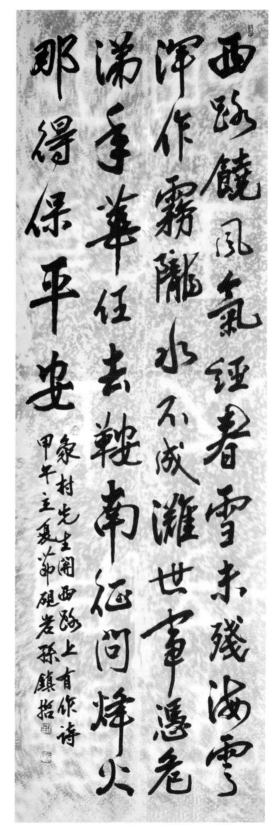

西路饒風氣轉春雪未殘海雲渾作霧朧水不成灘世事憑危滿手筆任去鞭南征問烽火那得保平安

象村先生開西路上有作詩
甲午主夏於茹硯岩孫鎭哲

연암 손진철 / 硯岩 孫鎭哲

경기미술대전 심사위원 / 대한민국창작미술대전 심
사위원 / 월간서예대전 심사위원 / 경기서화대전 운
영위원 및 심사위원 / 서울미술전람회 심사위원 / 제
물포서예문인화대전 심사위원 / 전국소요산서예대
전 운영위원 및 심사위원 / 단양퇴계이황 전국휘호대
회 심사위원 / 고려서예대전 심사위원 / 이리스트국
립대학 철학박사 / 한국미협회원 / 경기도 부천시 원
미구 부천로 36 (심곡동) / Tel : 032-777-4447 /
Mobile : 010-3121-3124

象村先生詩 / 70×200cm

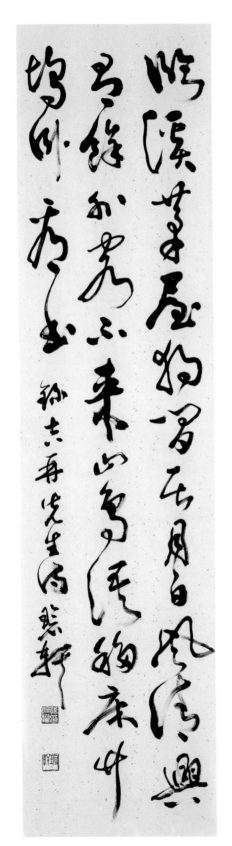

吉再先生 詩 閑居 / 34×135cm

벽헌 손형권 / 碧軒 孫炯權

대한민국미술대전 초대작가 (특선 2회, 예술의 전당)
/ 광주광역시미술대전 초대작가 (특선 4회 광주비엔
날레) / 광주광역시미술대전 대상 수상 (2009) / 광주
광역시미술대전 심사위원 역임 / 전라남도미술대전
심사위원 역임 / 전국섬진강미술대전 심사위원 역임
/ 한중서법교류전 (감숙성) / 한국미술협회 회원 / 조
선대학교미술대학 회화학과(한국화 전공) / 광주광역
시 동구 남문로693번길 11, 203동 904호 (학동, 학2
마을아파트) / Mobile : 010-8000-9709

蓋上帝慶此至以獨生子賜之使凡信此者免
沈淪而得永生且上帝遣子臨世非爲罪世乃
爲使斯因之得救耶穌曰復活者我生命者亦
我信我者雖死必生凡生而信我者永不死爾
信此否

約翰福音三章十六節及 〃十一章二十五~二十六節

하나님이 세상을 이처럼 사랑하사 독생자를 주셨으니 이는 저를 믿는 자마다 멸망치 않고 영생을 얻게 하려 하심이니라 하나님이 아들을 세상에 보내신 것은 세상을 심판하려 하심이 아니라 저로 말미암아 세상이 구원을 받게 하려 하심이라.

예수께서 이르시되 나는 부활이요 생명이니 나를 믿는 자는 죽어도 살겠고 무릇 살아서 나를 믿는 자는 영원히 죽지 아니하리니 이것을 네가 믿느냐

요한복음삼장 십육절밑 〃십일장 이십오절~이십육절. 주후이천십사년. 선학 송기수

성경 요한복음 / 70×135cm

선학 송기수 / 仙鶴 宋基守

서화아카데미미술대전 최우수상, 초대작가, 이사, 운영위원 역임 / 세계평화미술대전 특선 및 추천작가 / 묵객(인터넷)서예대전초대작가 / 평화예술대전 한문 대상(환경부장관상), 추천작가 / 화홍서화대전 최우수상, 추천작가 / 열린서예문인화대전 특선, 초대작가 / 소사벌서예대전, 제물포서예대전 추천작가 / 서예문인화대전 초대작가 / 한국서예비림협회 입비작가 / 대한민국기로미술협회 세종대왕상, 한호석봉상, 이사, 부회장 역임 / 대한민국향토미술대전 대회장, 국회 농림수산위원장상 / 대한민국기로미술협회 국회부의장상, 부회장, 상임감사 역임 / 기타 국제교류전, 개인전시회 등 다수 / 서울특별시 은평구 증산로 471-2, 401호 (신사동) / Tel : 02-309-8055 / Mobile : 010-8763-8055

화암 송남현 / 和菴 宋南鉉

전남대학교 공과대학 졸업 / 개인전 1회 (경주교육문화회관) / 신라미술대전 특선, 입선 3회 / 경상북도서예전람회 및 미술대전 (사군자) 특선 3회, 입선 10회 / 포항시서예대전 (한문, 문인화) 특선, 입선 5회 / 제18,19,21회 대한민국서예전람회 입선 (예술의전당 서울서예박물관) / 경상북도산업디자인전람회 (공예부문) 금상 및 특선 / 경상북도기능경기대회 (도자기부문) 심사위원장 5회 및 심사위원 역임 / 옥조근정훈장 수상 (2008년) / 제10,11회 경북문인화협회전 참여 / 경북 경주시 광중길 73-16

東坡先生詩 / 70×200cm

水國春光動天涯客未行
草連千里綠月共雨鄉明
遊說黃金盡思歸白髮生
男兒四才志不獨爲功名

錄圃隱先生詩 癸巳五新月 高峰山人 輝軒 宋東翼

휘헌 송동익 / 輝軒 宋東翼

일산 시니어페스티벌 우수작품전시회 연
4회 출품전시 / 제11, 12회 고양유림봉암
서예원 유생전 출품전시 / 제11회 대한민
국기로미술대전 서예부문 특선 / 제7,8회
고양어르신 서화공모대전 특선, 대상 /
2013 한국향토문화미술대전 서예부문 금
상 / 한 · 독 수교 130주년기념 독일국제
교류전 찬조작가 출품 / 경기 고양시 일산
서구 대산로 106 강선마을 105동 801호
/ Tel : 031-914-3355 / Mobile : 010-
2210-3810

圃隱先生詩 / 70×135cm

柳外多時望煙中數家
來小分春自遂平橋梨
没羊芝宿應山寺廷明
更匈基明朝務盡經有
浦省玄回

白雁 宋民子
癸巳冬 鄒海右先生詩

蟾江 柳外多時望 / 70×140cm

백안 송민자 / 白雁 宋民子

한국서가협회 초대작가 / 한국서도협회
초대작가 / 한국명인전 초대작가 / 대한
민국서예문인화원로총연합회 이사 / 한
국서화작가협회 초대작가, 부회장(현) /
대한민국서화원로총연합회 초대작가 /
한국해동서예학회 초대작가 / 대한민국
서예문인화대전 초대작가, 서울미술협회
이사 / 대한민국서예전람회 문인화부문
입선 / 묵향회 회원, 서예문인화명인대전
금상, 삼체상 / 한국여류서예가협회 회원
/ 대한민국아카데미미술협회 우수상, 특
선, 삼체상 / 중국연변자치주 50주년기념
한중전 출품 / 서울특별시 양천구 목동중
앙북로16길 7-8, 2층 / Tel : 02-2658-
3182 / Mobile : 010-6249-2842

尹昌屋先生詩 / 70×135cm

혜정 송석명 / 蕙汀 宋錫明

2003. 10. 한국백제서화협회 초대작가 /
2004. 09. 07. 서예고시서예대전 입상 /
2007. 05. 제39회 신사임당휘호 (주부클
럽) 입상 / 2010. 10. 남부서예협회 초대
작가 / 2011. 11. 영등포휘호대회 최우
수상 / 2011. 05. 한국아카데미미술대전
우수상 / 2012. 03. 제29회 한국미술제
대상 / 2012. 10. 한국예술대제전 추천
작가 / 2014. 03. 제31회 한국미술제 초
대작가 / 서울특별시 동작구 여의대방로
10길 38, 106동 703호 (신대방동, 보라
매롯데낙천대아파트) / Tel : 02-843-
2517 / Mobile : 010-2405-0492

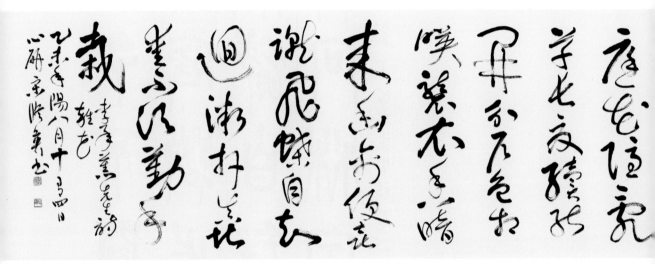

李承薰 先生詩 雜花 / 205×70cm

심연 송수영 / 心研 宋修英

원광대학교 미술대학 서예과 및 동대학원 졸업 / 전북대학교 대학원 중어중문과 박사과정 졸업 (문학박사) / 대한민국미술대전 최우수상 및 초대작가 / 전라북도미술대전 대상 및 초대작가 / 전라북도서도대전 우수상 및 초대작가 / 전라남도미술대전 특선 및 초대작가 / 세계서예전북비엔날레 한국청년서예전 (2007) 출품 외 /『한국역대서화가사전』(국립문화재연구소, 2011) 집필진 참여 / 한국서예학회 연구이사 / 원광대, 경기대, 전북대 강사 / 충북 청주시 청원구 내수읍 내수학평길27, 3층 심연서예문화연구원 / Tel : 043-217-3272 / Mobile : 010-8322-3272

관지 송신일 / 貫之 宋信一

1996 대한민국 미술대전 서예부문 대상수상, 초대작
가 / 대한민국 미술대전 심사위원, 한국미술협회 이
사 역임 / 동방서법탐원회 총회장 역임 / 중국 서령인
사 100년 화탄전 참가 / 일본 매일서도회 60년 명가초
대전 참가 / 제3회 북경세계서법비엔날레 출품 / 국
제서법교류대전 출품, 참가(북경, 일본, 대만, 싱가폴,
말레이시아, 태국) / 개인전 (2010, 한국미술관) / 사)
국제서법예술연합한국본부 부이사장(현) / 재)동방
연서회 이사(현) / 서울시 동작구 만양로 26, 101동
701호(상도동 건영아파트) / Tel : 02-823-3587 /
Mobile : 010-2378-3587

荀子 天論篇句 / 70×200cm

喫茶放愁 / 69×67cm

향산 송영선 / 香山 宋榮善

2010 대한서화예술대전 입선 / 2011 전국관설당서예대전 특선 / 2011 정읍사서예대전 특선 / 2011 대한
서화예술대전 우수상 / 2012 전국관설당서예대전 특선 / 2012 정읍사서예대전 우수상 / 2012 대한서화
예술대전 최우수상 / 2013 전국관설당서예대전 특선 / 2013 정읍사서예대전 우수상 / 2013 대한서화예
술대전 우수상 / 경상남도 양산시 상북면 감결길 17, 101동 402호 / Tel : 055-374-6159 / Mobile :
010-4236-6159

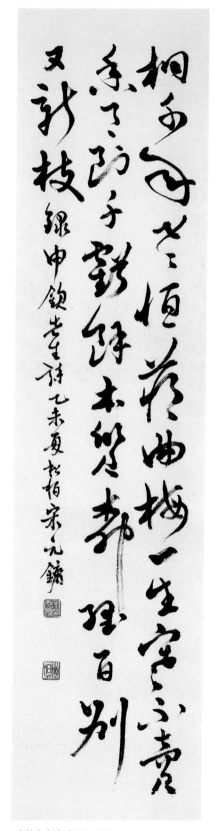

송백 송원용 / 松柏 宋元鏞

중국 하남성 신밀시 황저군 휘호 입비 / 한·중 의원
공무원 서법전 / KBS 사우회 서화전 4회 개최 / 영덕
대게 깃발전 / KBS 라디오 TV 기술국 근무 정년퇴임
/ 세계서법문화예술대전 초대작가 / 현)KBS서화 위
원장 / 경기도 양평군 지평면 무왕아래마을길 55

申欽先生詩 / 35×137cm

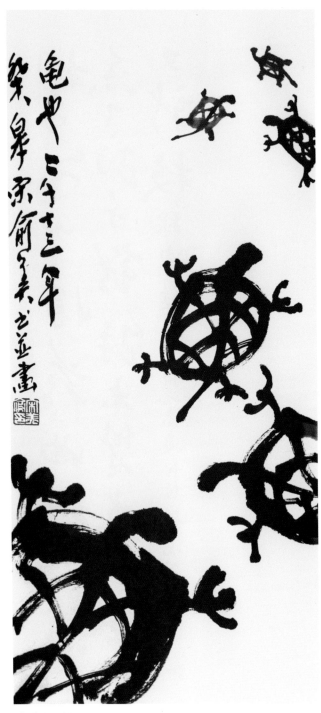

龜 / 35×80cm

반고 송유미 / 槃皐 宋俞美

한국미술관 초대 개인전 (2013) / 대한민국서예
문인화대전 초대작가 (오체상, 특선) / 공무원미
술대전 동상 및 입·특선 다수 / 동양미술대전
최우수상 / 세계서법대전 초대작가 (국회의원
상, 은상) / 대한민국서예전람회 입선 다수 / 무
등미술대전 입·특선 다수 / 전라남도 미술대전
입·특선 다수 / 순천미술대전 입·특선 다수 /
공무원미술대전 동상 및 입·특선 다수 / 평면
연구회, 자운영, in-new, 여림 등 다수의 회원전
참여 / 무등현대미술관 초대전 (2015 나랏말싸
미 아름다운 우리 한글전) / 전남대학교 미술교
육과 졸업 / (현)광주광역시 공립학교 미술교사 /
광주광역시 광산구 첨단중앙로181번길 42-5 (월
계동, 금호아파트) 102동 205호 / Tel : 062-
465-7461 / Mobile : 010-8354-4789

우촌 송장의 / 愚村 宋璋義

대한민국서예전람회 초대작가, 심사위원 / 부산미술
대전 초대작가, 심사위원 / 부산서예전람회 초대작
가, 심사위원 / 호남미술대전 초대작가, 심사위원 /
부경서도대전 초대작가, 심사위원 / 신라미술대전 초
대작가 / 부산서예비엔날레 초대작가 / 부산미술제,
삼단체초대작가전, 미국 스텐톤 대학 초청전 / 부산
광역시 남구 진남로36번길 50, 2동 2013호 (대연동,
대연극동아파트) / Tel : 051-625-8728 / Mobile :
010-2292-1193

曉出峽中路滿衫山雨痕逕
斜知歷石泉淺又逢源日懶
禽難辨林深日易昏欲援人
寰宙何地紫門

李德溫先生詩 / 70×200cm

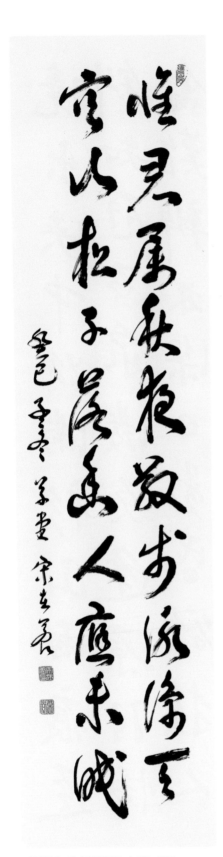

韋應物作 秋夜寄邱員外 / 35×135cm

청남 송재양 / 草堂 宋在養

恩軒先生 師事 / 중등교사시 서예지도 / 한국서도연
구회원전 수회 (세종문화회관) / 한국문화예술연구
회 한글, 한문 입선, 특선(세종문화회관) / 한중서화
교류전 수회 (사울역문화관) / 아세아미술초대전 수
회, 운영위원, 초대작가(서울국제디자인프라자) / 고
희서전 / 일본팔수회 대표작가초대 출품 (Ayuim미술
관 5일 전시) / 서예삼체보감 출판 / (현)면목5동 서예
강사 11년 (중등생 한문강사 역임) / 서울특별시 중랑
구 사가정로31길 60 (면목동) / Tel : 02-435-2905
/ Mobile : 010-7766-9676

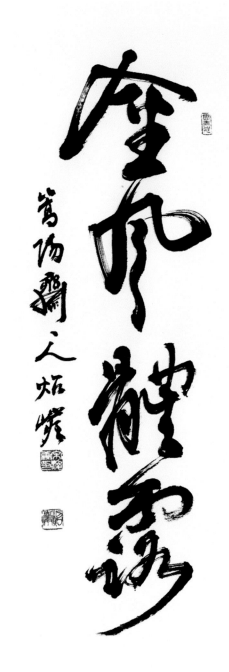

金風體露 / 35×135cm

소암 송준강 / 炤巖 宋浚康

대한민국미술대전 서예부문 입상 / 대구경북서예
가협회 부이사장 역임 / 대구서예문인화대전 초대,
운영, 심사, 초대작가상 수상 / 대한민국정수서예
대전 초대, 운영, 심사, 초대작가상 수상 / 경북서예
문인화대전 초대, 심사 역임 / 대한민국죽농대전,
신조형, 승산미술, 낙동미술대전 / 친환경 미술, 진
사서화, 인터넷, 대구경북 미술전람회 심사 역임 /
대구 경북 각처 비문 50여 점, 서원현판 30여 점 휘
호 / 영남서예대전 초대, 운영, 심사 역임 / (현)소암
서예연구원장 / 대구광역시 중구 약령길 34-4 (계
산동2가) / Mobile : 010-2508-3632

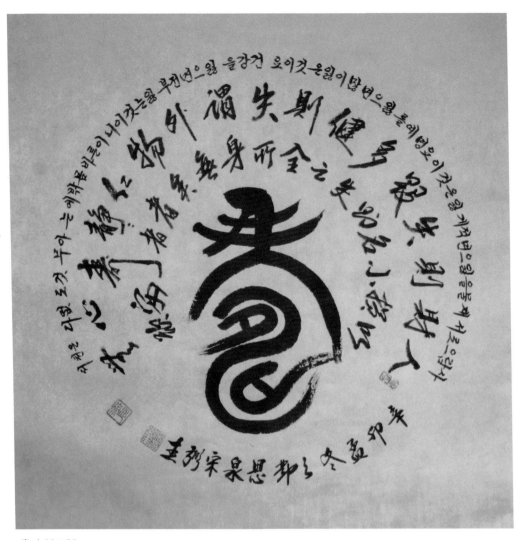

壽 / 60×60cm

은천 송필규 / 恩泉 宋弼圭

대한민국전통미술대전 최우수상 수상 / 대한민국진사서예대전 특선 / 신라서화대전 우수상 및 특선 /
대한민국전통서화대전 특선 및 입선 / 단원미술제 최우수상 / 대한민국진사서예대전 삼체상 / 대한민국
전통미술대전, 대한민국전통서화대전, 아세아국제미술대전 / 한국시서화협회, 한국진사시서화대전 초
대작가 / 대한민국전통미술대전 심사 역임 / (현)추사체연구협회 감사, 한국미술협회 서예분과 회원 / 한
국전통문화예술진흥협회 총무이사 / 서울시 은평구 역말로 111-2 / Tel : 02-387-9098 / Mobile :
017-318-9098

운암 송형헌 / 雲岩 宋亨憲

충북미술대전 특선 4회 / 충북미술대전 초대작
가 / 충북서예전람회 초대작가 / 전국신춘휘호
대회대전 초대작가 / 한국미술협회 회원 / 청주
미술협회 회원 / 성균관 전의 / 충청북도 청주시
서원구 두꺼비로 109, 106동 801호 (산남동, 유
승한내들아파트) / Mobile : 010-3414-4797

火從木出還燒木智
因情起卻除情正心
覷高名為宿〃能入覽
不思議
錄古德頌 乙未 高秋 雲岩

古德頌 / 60×140cm

岱宗夫如何齊魯青未了
造化鍾神秀陰陽割昏曉
盪胸生曾雲決眥入歸鳥
會當凌絶頂一覽衆山小

癸巳什春錄杜甫先生詩一首 石艸 昇潤尚

望嶽 / 70×135cm

석초 승윤상 / 石艸 昇潤尚

대한민국미술대전 서예부문 초대작가 /
경상남도미술대전 서예부문 초대작가 /
대한민국미술대전 심사위원 및 운영위원
역임 / 경상남도미술대전 심사위원 및 운
영위원 역임 / 경상남도미술협회 서예분
과 위원장 역임 / 창원시 성산미술대전
심사위원 역임 / 마산 MBC 여성휘호대회
심사위원 및 운영위원 역임 / 대구광역시
미술대전 심사위원 역임 / 경상북도 미술
대전 심사위원 역임 / 경남 창원시 진해구
충장로 131-1 3층 석초서예원 / Tel :
055-542-5125 / Mobile : 010-3390-
8568

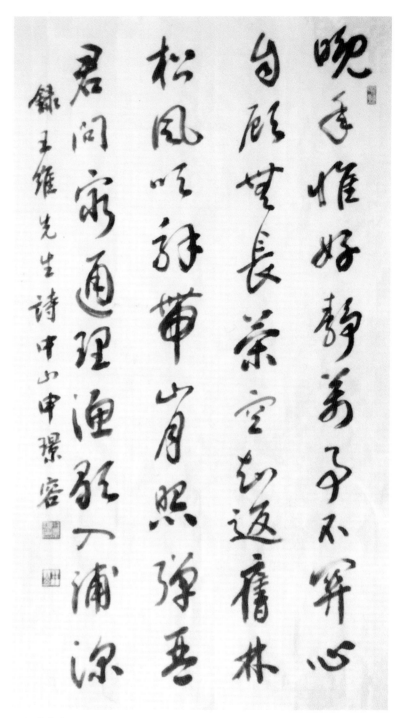

酬張少府 / 70×135cm

중산 신경용 / 中山 申璟容

대한민국미술대전 초대작가 / 부산
미술대전 초대작가 / 전국서도민전
초대작가 / 부산 및 한국 미술협회 회
원 / 동방연서회 회전 / 국제서법예
술연합한국본부 이사 / 한국미술협
회 서예분과위원 / 부산광역시 사하
구 비봉로 42, 205동 1203호 (신평
동, 한신아파트) / Tel : 051-202-
6592 / Mobile : 010-4595-3468

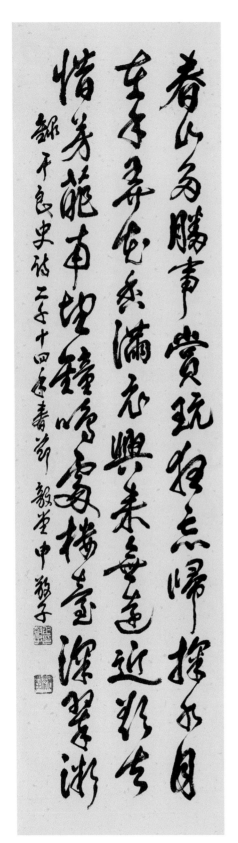

春山夜月 / 35×135cm

의당 신경자 / 毅堂 申敬子

대한민국서예전람회(서가협) 초대작가, 심사위원 역임 / 광주광역시미술대전 초대작가, 심사위원 역임 / 전라남도미술대전 운영위원 및 심사위원 역임 / 전국남농미술대전 운영위원 및 심사위원 역임 / 전국단원미술대전 심사위원 역임 / 동양서예학회 북경 초대전 / 국제서법중국초대전 / 전남 광주 여류 서예 운영위원장 역임 / (현)서가협 광주지회 이사 / 광주광역시 북구 감적길 60번길 6 / Tel : 062-264-7335 / Mobile : 010-7597-7335

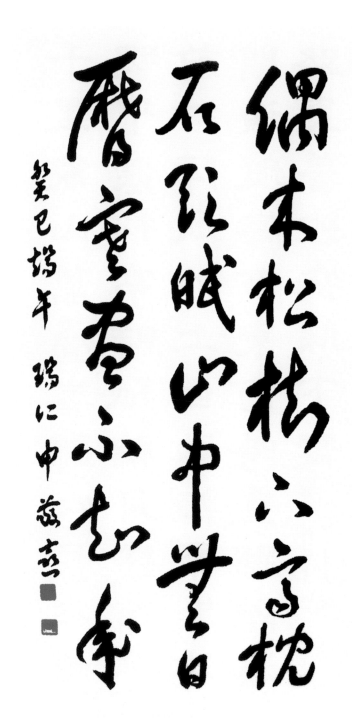

偶來松樹下 / 70×140cm

서인 신경희 / 瑞仁 申敬喜

서화교육협회 초대작가 / 서울시서예
대전 특선, 입선 다수 / 동경국제미술
대회 초대작가 / 강릉단오대전 초대작
가 / 스위스아트바젤 초대전 / 뉴욕아
트페스티발 초대전 / 베이징 초대전 /
서울시 동대문구 장한로 264-42, 101
동 501호 / Mobile : 019-9751-1944

千里家山萬疊峯歸心長在夢
魂中寒松亭畔孤輪月鏡浦臺
前一陣風沙上白鷗恒聚散海
門漁艇每西東何時重踏臨瀛
路更着班衣膝下縫
錄申師任堂詩
寧峰申基允

申師任堂 詩 / 70×130cm

영봉 신기윤 / 寧峰 申基允

한국서예미술진흥협회전 초대작가 / 서울미술관 초대작가 개관기념 출품 / 한국미협 삼성현미술대전 초대작가 / 대한민국영남미술대전 초대작가 / 추사서예상배 전국서예백일장 특선 2회 / 한국서예미술협회 회원 / 한·중·프랑스 초대작가 교류전 다수 / 고운서예 전국휘호대전 입선 / 한국서예미술 경북지부전 특·입선 다수 / 대한민국서예대전 특선 / 경북 경산시 백자로 10길 57, 102–705 / Mobile : 016–540–9596

寂滅寶宮(지리산 천왕봉 법계사 현액)

인전 신덕선 / 仁田 申德善

한국고대사 및 경전 연구, 수도수행 45년, 풍수지리연구 45년, 서예공부 62년 / 서울사대, 서울 공대, 경
기대, 성심여대, 중앙대 (25년) 서예지도 강사, 정심서예학원장 / 제18회 대한민국미술대전 심사위원장,
1997년 대한민국미술대전 심사위원 / 문교부장관 표창 수상, 동아미술상 수상, 탄허박물관 법당 금강경
봉사 / 제1회 신사임당미술대전, 추사서예대전, 대한민국서예대전 등 전국서예대전 심사위원장 15회 /
지리산 법계사, 태백산 각화사, 서울봉원사, 강화 정수사 등 전국사찰 중 적멸보궁 대웅전 삼천불전 현
액 20곳 / (社)檀帝學會 회장, 한국고대사 및 삼대원전경전 강의, 고령신씨 대종회 부회장 / 仁田 申德善
서집 1.2집, 우리나라천자문 편저, 반야심경 玉山眞人秘解, 고려신씨시조 세덕비첩 출판 / 박정희대통
령, 최규하대통령, 전두환대통령 경호실장 서예지도, 전두환대통령 서예지도 / 제8회 한민족 뿌리정신
에 대한 학술강연회 주최, 근역서가회 회장 / 충청남도 청양군 장평면 까치내로 653-25 / Tel : 02-730-
0376 / Mobile : 010-7713-0376

가람 신동엽 / 伽藍 申東燁

대한민국미술대전 서예부문 초대작가, 심사위원 역임
/ 세계서예 전북비엔날레 / 국제서법교류전, 국제서예
가협회전 / 한국서예가협회전 등 50여 차례 그룹전 /
2002, 2006, 2011, 2014 개인전 및 2인전 개최 / 서울시
서초구 방배로13길 18 방배차크로타워 A동 309호 /
Tel : 02-592-5769 / Mobile : 010-3269-5769

飛行 / 50×130cm

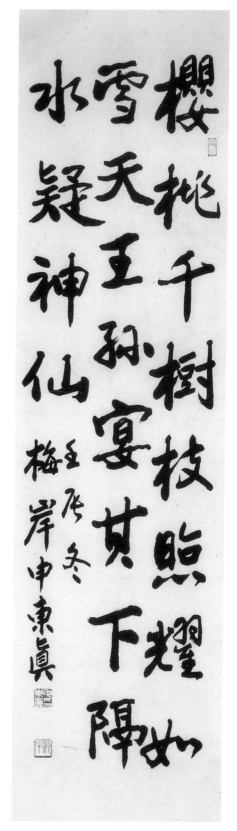

매안 신동진 / 梅岸 申東眞

대한민국미술전람회 / 대한민국서울미술전람회 특
선 / 서울미술협회 특선 / 대한민국명인미술대전 특
선, 우수상 / 송전서법회 회원 / 삼보예술대학 교수 /
송전 이홍남 선생 문하 / 서예미술협회 초대작가 / 경
기도 남양주시 진접읍 봉현로81번길 87-9 / Mobile :
010-3789-3121

櫻桃千樹枝 / 35×135cm

知者不博 / 35×135cm

월천 신말순 / 月泉 辛末順

대한민국미술대전 초대작가 / 부산미술대전 초대작가 및 심사 /
부산서예비엔날레 초대작가 및 심사 / 제물포서예대전 초대작가
및 심사 / 청남전국휘호대회 초대작가 및 심사 / 한국현대문자예
술전 / 한국서예여류중견작가전 / 부산미술의 젊은 시선전 / 개
인전 / 부산광역시 동래구 명장로20번길 90, 102동 506호 (명장
동, 삼성타운) / Mobile : 010-4557-9544

우인 신명수 / 愚人 申明秀

제4회 남농미술대전 서예 특선 / 제10회 순천미
술대전 서예 특선 / 제3회 마한서예대전 서예 특
선 / 제5회 소치미술대전 서예 특선 / 2010 한국
현대미술협회 아세아수우작가 축제출품 우수상
/ 제27회 현대미술협회 초대작가 / 한국석봉미술
협회 초대작가 / 2011년 6월 현대미술협회 추최
미국 KLA 월드아트 FESTIVAL 서예출품 및 참가
(오렌지 타운) / 2011 월간서예문인화 낭중지추
전 출품 / 2012 제30회 한국서화협회 국제창작서
예초대전 출품 / 2014 월간서예문인화 대춘(봄을
기다리며)전 출품 / 제9회 한반도문화예술협회
서화대전 출품 / 경기도 수원시 팔달구 팔달문로
140번길 1 (우만동) 601호 / Tel : 031-212-0609
/ Mobile : 010-6886-3131

深慮 / 53×144cm

田園樂 / 70×140cm

소정 신민진 / 素情 辛旼珍

대한민국미술전람회 우수상 수상 / 국
민예술협회 초대작가 / 한일명가서예
초대작가전 출품 / 서울특별시 서초구
신반포로 270, 134동 1003호 (반포동,
반포자이아파트) / Mobile : 010-
8935-9279

敬愛和樂慎忍篤行
家健萬亨身和事通

錄 宋炳德先生詩 抽巖 申炳浩

추암 신병호 / 抽巖 申炳浩

서울특별시 강북구 월계로21가길 41, 105동 801호 (미
아동, 한일유엔아이아파트) / Tel : 02-982-9036 /
Mobile : 010-3226-2915

宋炳德先生詩 / 35×135cm

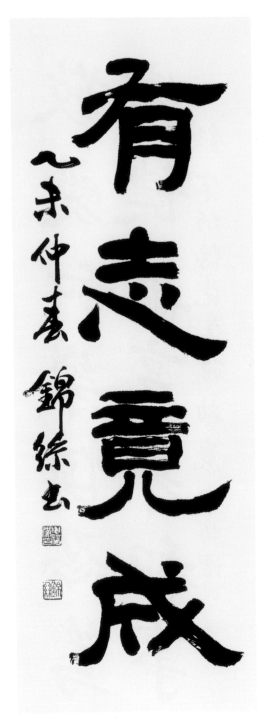

有志竟成 / 35×92cm

금사 신복철 / 錦絲 申福澈

대한민국미술전람회 초대작가 / 충청미술전람회 초
대작가 / 대전서예전람회 초대작가 / 충남서예대전
초대작가 / 충청서단 회원 / 충청여류서단 회원 / 대
전광역시 중구 평촌로111 태평아파트 106동 1506호
/ Mobile : 010-4200-0991

고목 신봉석 / 杲牧 申峯碩

한국서화예술협회 외 11단체 초대작가
/ 각 단체 심사위원, 운영위원, 심사위
원장 역임 / 서울시장 외 2단체 작가상
수상 / 국제전, 한중일전 다수 / 국내전
다수 / 서예지도사 (심리치료, 인성치
료) / 한시협 발행 박근혜 대통령 취임
축하 시서화에 시.서 수록 / 국가상훈편
찬위원회 발행 인물대전 현대사 주역들
문화예술인편 수록 / 난정필회 회원 /
한국한시협회원 / 전남 목포시 호남로
14 목화아파트 201호 / Tel : 061-244-
0187 / Mobile : 010-6677-0187

送元二使安西 / 70×140cm

聖靈充滿 / 70×45cm

항연 신상숙 / 恒然 辛尙淑

계명대학교 미술대학 서예과 졸업 / 대구광역시서예대전(미협) 초대작가 및 운영위원 / 영남서예대전
초대작가 / 죽농서예대전 초대작가 / 계명서예학원 주재 / 문화센터 강사 / 한국미술협회 회원 / 영남서
예 우수상 및 특선, 입선 다수 (1996~2000) / 대구시전 특선, 입선 다수 (1996~2003) / 한중국제현대미술
교류전 및 초대작가전 (2003~) / 개인전 1회 (2014, 대구문화예술회관) / 대구광역시 서구 당산로259-1,
계명서예학원 / Tel : 053-557-7222 / Mobile : 010-3561-7222

인산 신성우 / 仁山 申聖雨

대한민국서예문인화대전 초대작가 / 각 단체 초대전
서예 출품 / 아시아미술초대전 서예 출품 / 한국미술
관 초대작가전 서예 출품 / 한.중.일 문화협력전 서예
출품 / 북경미술관초대전 서예 출품 / 한국서예협회
원전 서예 출품 / 한글과 세계문자전 출품 / 서울특별
시 강북구 오패산로35길 5 (미아동) / Tel : 02-980-
4776 / Mobile : 010-4413-4776

萬里風吹山不動 / 35×137cm

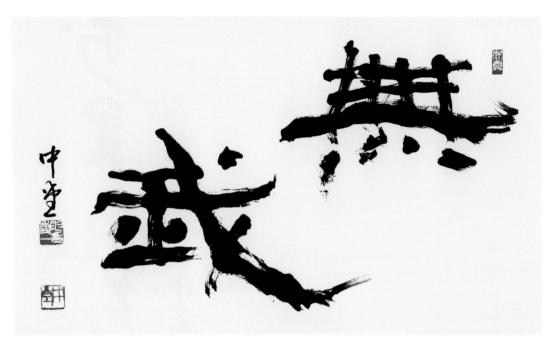

無我 / 70×35cm

중당 신수일 / 中堂 申秀一

한·중·일 서예 초대전 (일본 대판 시립미술관) / Seoul 국제서예교류전 (예술의 전당 서예박물관) / 중·한 서화명가작품교류전 (중국 노신박물관) / 세계서예전북비엔날레 (한국 소리문화의 전당) / 대한민국서예초대작가전 (한국 서예박물관) / 저명 서예작가초대전 (대전대학교) / 한국문인화 서예원로작가전 (서울 시립미술관) / 서울 미술관 개관기념 초대전 (서울 미술관) / 2012 여수 국제 아트페스티벌 초대전 (여수 전대 미술관) / 파리 초대전 (Paris B. Vhara) / 초대 개인전 (예술의전당 서예박물관) / France Paris New Year Exhibition (prais B. Vhara) / Sao Paulo art collection (Melia Paulista Hotel) / Roma Special Exhibition (UNA Art space) / Swiss Special Exhibitions (Rothaus space) / 전라남도 고흥군 점암면 고흥로 2524-3 / Tel : 061-833-5356 / Mobile : 010-9865-5356

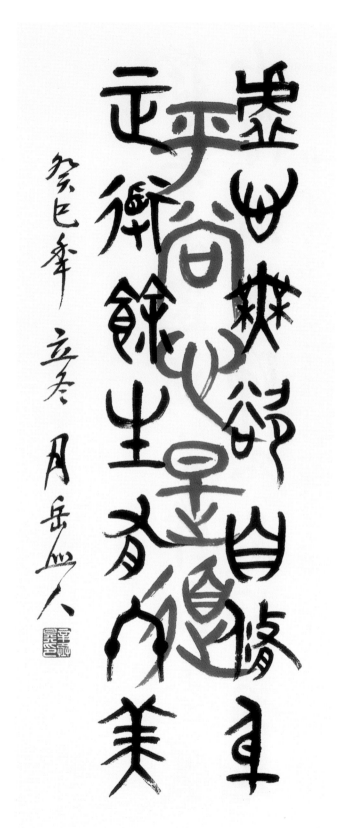

우보 신승호 / 牛步 辛丞昊

성균관대학교 유학대학원 서예전문과정 수학 / 석곡실, 여동인 / 곽점초죽간 임서집 공동발간 (2005) / 서주금문 18품 임서집 공동발간 (2007) / 첫 번째 개인전 (인사동 한국미술관, 2008) / 초결가 임서와 해설집 발간 (2009) / 두 번째 개인전 (인사동 한국미술관, 2010) / 서주금문 33편 임서집 공동발간 (2010) / 세 번째 개인전 (인사동 한국미술관, 2012) / 오체사자성어집 발간 (2012) / 대한민국서예문인화대전 초대작가 / 충청북도 제천시 덕산면 약초로 1길 15, 204호 백남빌라 / Tel : 043-651-5894 / Mobile : 010-8526-4477

平常心是道 / 70×135cm

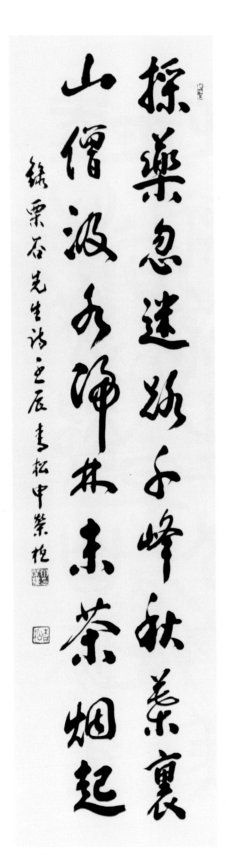

栗谷先生詩 / 35×135cm

청송 신영식 / 靑松 申榮植

전국서화대전 우수상, 심사 역임 / 대한민국미술전람
회 입선, 특선 수회, 초대작가 / 대구경북미술대전 종
합대상 수상 / 영남서예대전 심사 역임 / 현대미술대
전 심사 역임 / 전국고운서예대전 운영위원장 역임 /
대구예술상 수상 / 경주시문화상 수상, 경주시문화원
부원장 / 고명서실 운영 / 경상북도 경주시 안강읍 양
월교동길 8 (양월리) / Tel : 054-761-2161 / Mobile :
011-524-4007

청송 신우현 / 靑松 申禹鉉

제7회 전국노인서예대전 (광주) 입선 / 경기부천서예문인화대전 입선 / 대한민국아카데미미술협회 삼체상, 입선 / 대한민국아카데미미술협회 은상 2회, 입선 / 대한민국아카데미미술협회 추천작가 취득 / 대한민국아카데미미술협회 초대작가 취득 / 경기도 부천시 원미구 신흥로335번길 12 (도당동) / Tel : 032-675-6968 / Mobile : 010-9351-6090

風樹疏蟬咽晚涼 / 70×135cm

般若心經 / 42×28cm

혜암 신재희 / 惠庵 申載姬

한국미술협회 회원 / 대한민국미술대전 5회 입선 / 부산미술대전 초대작가 및 심사 / 한국현대미술 초대작가 / 부산서예비엔날레 회원 / 동아미술제 입선 2회 / 부산전각협회 회원 / 부산광역시 금정구 식물원로 47, 1311호 (장전동, 온천화목아파트) / Tel : 051-514-3517 / Mobile : 010-3235-3517

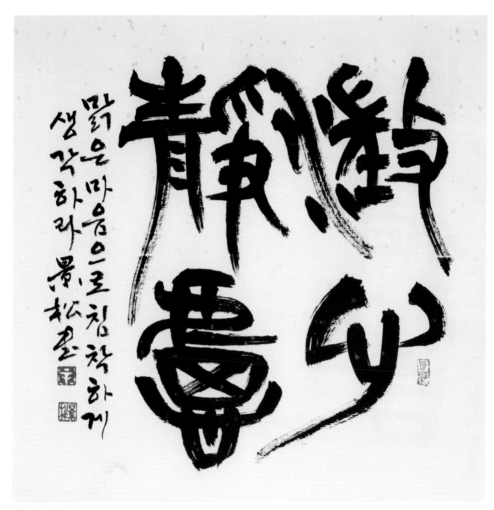

澄心靜慮 / 25×25cm

경송 신정아 / 景松 辛澄娥

대한민국미술대전 특선 및 입선, 초대작가 / 울산광역시미술대전 초대작가 및 심사 / 경상남도미술대전 초대작가 및 심사 / 부산서도민전 초대작가 / 서울미술대상전 서울시장상, 우수상 수상 / 단원미술제 우수상 수상 / 경상북도미술대전, 진사서화대전 심사 / 한국미협, 울산미협, 울산서도회, 심미안 회원 / 울산미협 한문서예분과장 / 경송서예연구소 / 울산시 중구 남외 1길 105, 103-1004 / Tel : 052-233-2416 / Mobile : 010-5622-2416

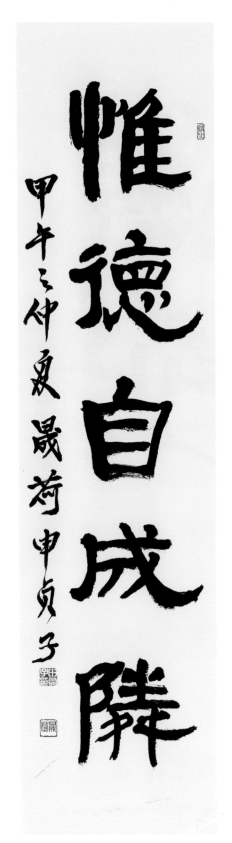

惟德自成隣 / 35×130cm

성하 신정자 / 晟荷 申貞子

광주광역시 추천 작가 / 전라남도 추천 작가 / 동양서
화 특선 2회 / 남도서예협회 특선 2회 / 매일서예대전
특선 / 추사 서화백일장 특선 / 전국여성 서화백일장
입선 / 광주광역시 서예대전 최우수상 / 광주광역시
남구 봉선로133번길 4 (봉선동, 금호1차아파트) 9동
802호 / Tel : 062-672-0422 / Mobile : 010-
4607-7422

인산 신정희 / 仁山 申貞熙

1987 안양시여성예능대회 입선 / 1992 대한민국서
예휘호대회 입선 / 2010 경기도서도대전 특선 /
2011 경기도서예대전 입선 / 2012 대한민국미술대
전 서예부문 입선 / 2012 대한민국새천년서예문인
화대전 특선 / 2013 대한민국서예대전 입선 / 2013
경기도미술대전 서예부문 특선 / 2013. 10. 서울미
술대전 서예부문 삼체상 / 2013. 10. 운곡서예문
인화대전 삼체상 / 경기도 안양시 만안구 병목안로
81 성원아파트 103동 305호 / Tel : 031-446-
0640 / Mobile : 010-7147-0640

歸去來辭 / 70×200cm

永嘉方族世業雙拋累年來學語哇
寶陀山前獰庸伏薩婆海畔毒龍
降崋鞋竹杖禪生計經卷香爐戒標
幢長老心源人會否一輪明月照松欞

甲午清明節 錄梅月堂先生詩 一首 素翠 申鍾順

梅月堂詩 / 70×200cm

소취 신종순 / 素翠 申鍾順

충북미술대전 시장상, 특선, 입선 / 충북미술대전 추천작가 / 한국미술협회 회원 / 청주시미술협회 회원 / 청주향교명륜서학회 회원 / 충청북도 청주시 상당구 무심동로336번길 127 (남문로2가) / Mobile : 010-8945-3686

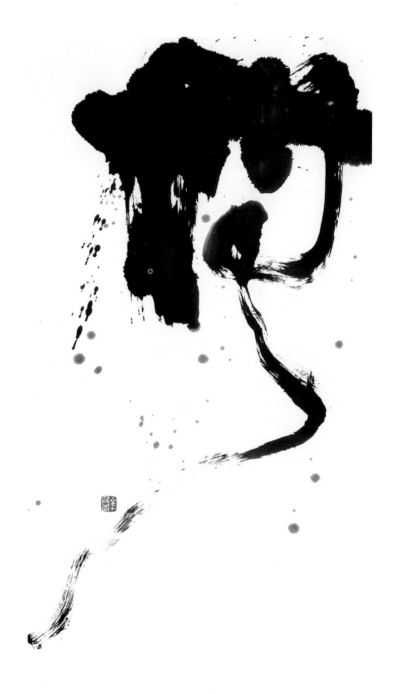

남천 신진기 / 南泉 辛晋基

대한민국서예대전 초대작가 / 대한민
국현대서예 · 문인화대전 초대작가 /
남도서예 · 문인화대전 초대작가 / 경
남서예대전 초대작가 / 전남미술대전
초대작가 / 오늘의 한국 미술전(예술의
전당) / 한국 서예 뉴-밀레니엄전(예술
의 전당) / 2001 세계서예전북비엔날레
천인천자전 (한국 소리문화의 전당) /
한국미술협회 회원, 경남서예가협회
회원 / 경남 밀양시 초동면 덕산2길 18
/ Tel : 055-391-3660 / Mobile :
010-5682-3409

無 / 70×135cm

天一地二天三地四天五地六天七地八天九地十天數五地數五五位相得而各有合天數二十有五地數三十凡天地之數五十有五此所以成變化而行鬼神也

壽延騰教授惠存 乙未之秋之節 如谷書

行神文 / 35×135cm

여곡 신창호 / 如谷 申昌鎬

대한민국서예대전 입선 (미협 92년) / 한국우수작가 100인 국제전 금상 수상, 한국미술연구상 수상 / 2009년 3월 30일 국립중앙박물관 명예의 전당에 등재 / 경주신라대전 심사위원, 한국교원 심사위원 / 강원도문인화대전 심사위원 (2008) / 충청도 충주공원 입구 김상용선생 전적비 근서 (진천군수 주관) / 강원도전 사군자대전 심사위원 / 대구미협 초대작가상 문인화부문 수상 (2010) / (현)미협 사군자분과 기획이사 / 경상북도서예대전 심사 (2013) / 대한민국정수서예대전 심사 (2013) / 대구광역시 동구 신숭겸길 17 / Tel : 053-767-6704 / Mobile : 010-8724-6704

연당 신현옥 / 然堂 申鉉玉

대한민국서예전람회 입선, 특선 / 대
한민국해동서예문인화대전 특선 / 광
주전람회 특선 / 한국서가협회 회원
전 출품 / 서울관악문화예술인전 출
품 / 한중일서예교류전 출품 참가 /
석묵서예전 출품 / 서울특별시 관악구
은천로 86, 201동 1203호 (봉천동, 두
산아파트) / Tel : 070-7590-7014 /
Mobile : 010-7670-7014

梅月堂先生詩 / 70×135cm

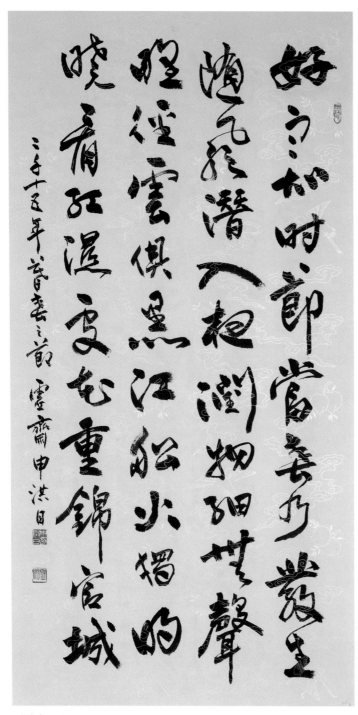

好雨知時節 當春乃發生 隨風潛入夜 潤物細無聲 野徑雲俱黑 江船火獨明 曉看紅濕處 花重錦官城

二千十五年 孟春之節 虛齋 申洪日

春夜喜雨 / 70×135cm

허재 신홍일 / 虛齋 申洪日

2013년 제21회 대한민국서예전람회 해
서 부문 입선 / 2014년 제22회 대한민
국서예전람회 행초 부문 입선 / 2015년
제23회 대한민국서예전람회 행초 부
문 입선 / 2014년 제16회 대한민국강남
서예문인화대전 한문 서예 특선 / 2015
년 제19회 전국율곡서예대전 행초 부
문 특선 / 서울특별시 서초구 동광로24
길 37, 102호 (방배동, 판테옹빌라) /
Tel : 02-535-0510 / Mobile : 010-
5227-0034

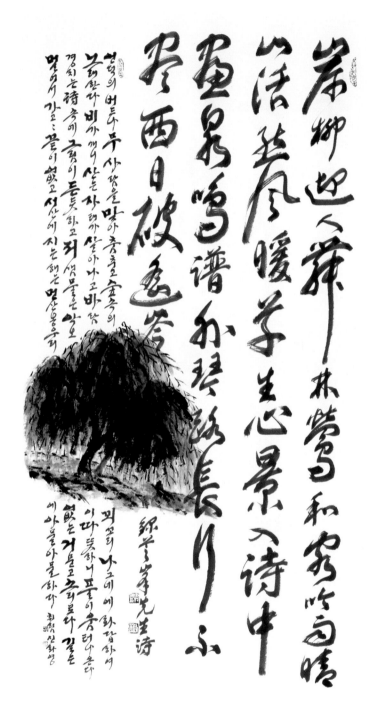

途中 / 70×135cm

취림 신화영 / 翠林 申花暎

개인전 1회 / 대한민국서예대전 초대작
가 / 충남미술대전 초대작가 심사 · 운
영위원 역임 / 인천서예대전 초대작가
심사 · 운영위원 이사 역임 / 제물포서
예문인화 서각대전 초대작가 / 인천미
술전람회 초대작가 심사 역임 / 충남서
예대전 초대작가 심사 · 운영위원, 이사
역임 / 충남미술협회 천안지부 서예분
과 위원장 / 2011 세계서예전북비엔날
레 아름다운 한국 출품 / (현)현현서실
운영 / 충남 아산시 남부로 353 풍기동
동일하이빌아파트 116-806호 / Tel :
041-578-5547 / Mobile : 010-5402-
1382

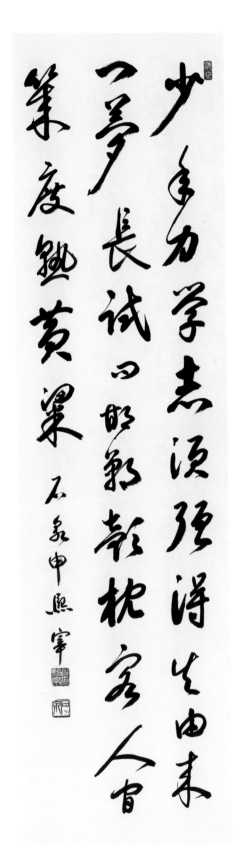

少年易學志須强浮生由來
一夢長試四照郭報枕客今省
筆床勉黄粱

石泉申熙宰

龜山先生詩 / 35×135cm

석천 신희재 / 石泉 申熙宰

1994 서화부흥협회 이사 / 1992 한국서화작가협회 표창장 / 2009 노원서화협회 고문 / 2012 한국서가협회 초대작가 / 2015 KT&G동우서예회장 / 서울특별시 노원구 동일로245길 162, 은빛1단지아파트 101동 1208호 / Tel : 02-3391-3363 / Mobile : 010-5058-3363

樂 / 57×35cm

단원 심계숙 / 丹苑 沈季淑

대구시 미협 초대작가 / 영남서예대전 초대작가 / 경산 삼성현 초대작가 / 낙동미술대전 초대작가 / 죽농서화대전, 영남미술, 포항불빛미술대전 추천작가 / 대구·경북 서예가협회 이사 / 국제교류전 참가 (중국, 서주, 위해) / 한국미협 대구시지부 회원 / 대구광역시 북구 침산로21길 23, 106동 3305호 (칠성동2가, 침산1차푸르지오아파트) / Mobile : 010-3812-6980

洪良浩詩 / 50×135cm

월당 심윤식 / 月堂 沈潤植

현대서예대전 문화관광체육부장관상 / 무궁화미술
대전 농림수산부장관상 대상 / 세계서법 동상 수상,
세계서법 초대작가 / 소사벌 우수상, 오체상, 초대
작가 / 중국심양서예대전 우수상 / 중국청도 100인
미술대전 우수상 / 영등포휘호대회 최우수상 / 중
국북경휘호대회 은상 / 서울특별시 영등포구 당산로
54길 11, 삼성래미안 105동 705호 / Mobile : 010-
9109-7454

송파 심재관 / 松坡 沈載官

남부서예협회 공모 입선 / 남부서예협회 공모 특선 / 남부서예협회 공모 우수 / 한국서화작가협회 입선 / 한국서화작가협회 특선 / 대한민국서가협회(국전) 입선 / 다사랑서예실 지도강사 / 서울특별시 영등포구 디지털로53길 6-12, 302호 (대림동, 신광주택) / Tel : 02-843-3768 / Mobile : 010-9025-9680

中夜悲歌 / 70×135cm

松坡 沈載官

621

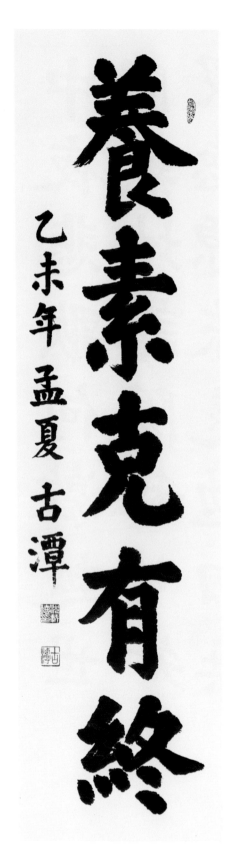

養素克有終 / 35×135cm

고담 심재덕 / 古潭 沈載德

(사)대구, 경북 서예협회 이사 / (사)강원 서예문인화
대전 대상, 초대작가 / (사)한 · 중 · 일 동양서예협회
이사 / 성균관 안동향교 장의 / 안동선비문화박물관
관장 / (사)박약회 안동지회 회장 / 경상북도 안동시
서동문로 233 (신세동)

무혜 심춘자 / 茂慧 沈春子

한국미술협회 회원 / 국제서법예술연합 회원 / 동방
서법탐원회 회원 / 국제여성한문서법학회 회원 / 동
대사회교리교육원 서예최고지도자과정 수료 / 행주
서예문인화대전 초대작가 / 국가보훈문화예술협회
초대작가 / 한중서화부흥협회 초대작가 / 한국인터
넷서예대전 초대작가 / 서울미술협회 특선, 입선 / 서
울특별시 서초구 양재대로2길 109, 101동 102호 (우
면동, 서초참누리에코리치) / Tel : 02-962-5547 /
Mobile : 010-6201-5546

聽鳥休晚參薄遊古澗陰遣
興賴佳句賞心會良知泉鳴
石亂處松響風来時茶罷臨
流静悠然忘還期

錄屮衣禪師詩 茂慧 沈春子

屮衣禪師詩 / 70×200cm

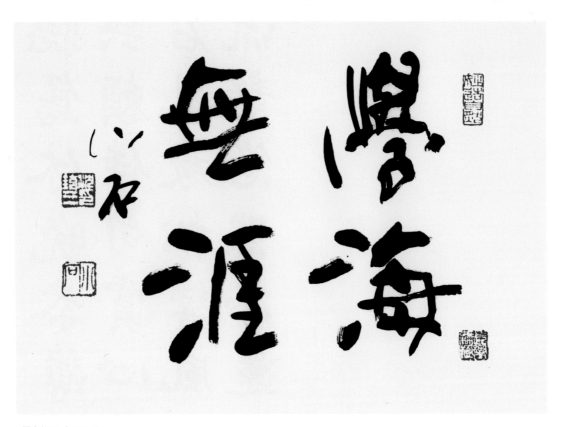

學海無涯 / 69×35cm

소석 심현삼 / 小石 沈鉉三

1963 서울대학교 미술대학 회화과 졸업 / 1973 Brooklyn Museum of Art (New York) 수학, Max-Beck-mann Scholarship / 1987 Pratt 미술대학 (New York) 교환교수 / 대한민국서예대전 심사위원 역임 / 대한민국서예대전 운영위원 역임 / 대한민국미술대전(서양화) 심사위원 역임 / 동덕여자대학교 박물관 관장 / 동덕여자대학교 예술대학 교수 (정년퇴임) / 서울특별시 서초구 방배로45길 27, 11동 1103호 (방배동, 삼호아파트) / Mobile : 010-8473-3254

雲想衣裳花想容春
風拂檻露華濃若非
群玉山頭見會向瑤
臺月下逢

雅謙 安明淑

清平 調詞

아겸 안명숙 / 雅謙 安明淑

세계평화미술대전 초대작가 / 광주광
역시서예전람회 초대작가 / 어등미술
대전 초대작가 / 대한민국서예전람회
입선 3회 / 광주광역시미술대전 입. 특
선 다수 / 전라남도미술대전 입. 특선
다수 / 무등미술대전 추천작가 / 홍재
미술대전 초대작가 / 광주. 전남 서도대
전 초대작가 / 신춘휘호대전 초대작가
/ 광주광역시 서구 상무공원로 35길 유
미아파트 104동 1406호 / Tel : 062-
376-9616 / Mobile : 010-2605-2157

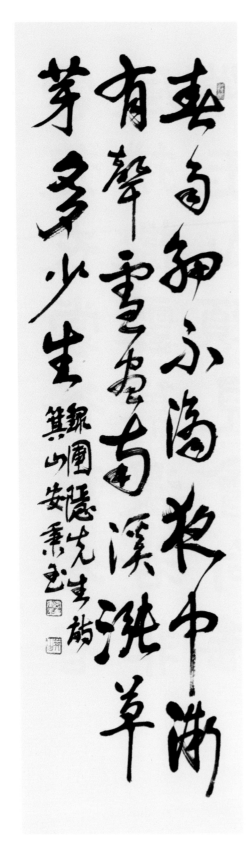

圃隱先生詩 / 35×135cm

기산 안병옥 / 箕山 安秉玉

한국미술협회 대전시지회 초대작가 / 한국서도협회
초대작가 / 한국서도협회 대전충남지회 초대작가 /
한국서가협회 대전충남지회 초대작가 / 한국고불서
예협회 초대작가 / 충청서단 회원 / 대전 서구 괴정로
8번길 27 / Tel : 042-533-5710 / Mobile : 010-
5161-5710

舉世無知 / 35×135cm×2

청산 안병철 / 靑山 安秉喆

성균관대학교 철학박사 / 대한민국미술대전 초대작가 / 한국미술협회 서예분과위원장 역임 / 대한민국
미술대전 운영위원장 역임 / 동방서법탐원회 초대 총회장 역임 / 동방연서회 이사, 일월서단 회장 / 국제
서법예술연합회 부이사장 / 보령시 향우회 명예회장 / 충청향우회 부총재, 지도위원 / 대한민국서예문
인화원로총연합회 운영위원 / 서울시 동작구 여의대방로44길 10, 대림아파트 109동 302호 / Tel : 02-
813-4792 / Mobile : 011-744-4792

菜根譚句 / 35×135cm

이당 안상수 / 怡堂 安相洙

대한민국미술대전 서예부문 초대작가 / 전국휘호대
회 초대작가 / 추사휘호대회 초대작가 / 강암서예휘
호대회 초대작가 / 묵향회 초대작가 / 2015 신사임당
율곡 서예문인화대전 심사위원 / 경기미술대전 서예
부문 초대작가, 심사 / 경기도 수원시 팔달구 정조로
848-1 소현서예 / Tel : 031-292-9415 / Mobile :
010-8963-9415

湥歲月迎新月得歡悅且歡
悅萬事乘除總在天何必愁
腸手萬結放心寬莫量窄古
乄興廢如眉列金岳繁華眼底
塵淮陰事業鋒泫匝陶潛籬
畔菊宅黃范蠡湖邊蘆絮白
恍潼會上膳氣雄丹陽縣裏蕭
聲絕時朱頑鐵有光輝運迟
芳金蝥艷色道遠且學聖賢
心到此方知滋味別粗衣淡飯
足家常養自浮生一世拙

辛卯菊秋節 郭邵康節先生養心歌 鶴松 安相玄

邵康節養心歌 / 70×200cm×3

학송 안상현 / 鶴松 安相玄

대전광역시미술대전 특선 3회 / 대전충남서예전람회 특선 5회, 우수상 / 대한민국서예전람회 입선 3회 / 중국, 일본, 홍콩 등 국제교류전 수회 출품 / 중국교류전 (국제명인증서) 수여 / 대전광역시미술대전 서예부문 초대작가 / 대전충남서예전람회 초대작가 / 서화아카데미 초대작가 / 대전광역시 서구 관저동로 42, 1303동 1904호 (관저동, 느리울마을아파트13단지) / Tel : 042-365-9998 / Mobile : 010-4630-3417

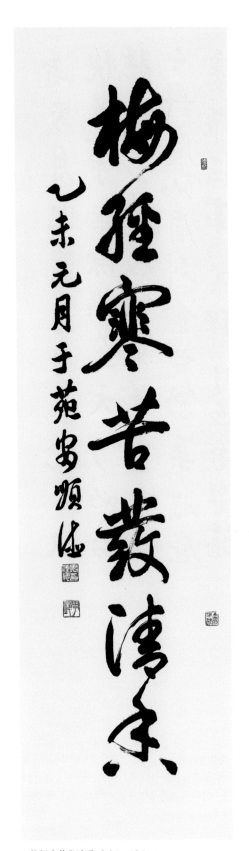

梅經寒苦發淸香 / 35×135cm

우원 안순덕 / 于苑 安順德

대전대학교 문과대학 서예학과 졸업 / 대한민국미술대
전 초대작가 / 통일환경휘호대회 최우수상 / 전남순천
출향작가전 출품 / 한국미술협회 회원 / 서울시 광진구
천호대로716, 102동 403호(구의동, 아차산 휴먼시아) /
Tel : 02-2242-2274 / Mobile : 010-3754-8741

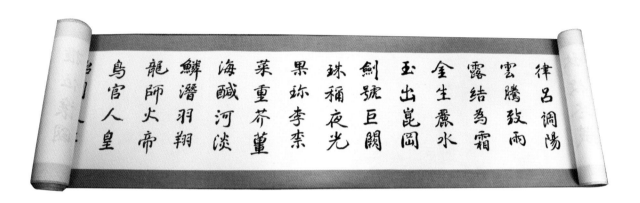

行書千字文

鳥官人皇
龍師火帝
鱗潛羽翔
海鹹河淡
菜重芥薑
果珍李柰
珠稱夜光
劍號巨闕
玉出崑岡
金生麗水
露結為霜
雲騰致雨
律呂調陽

상원 안순보 / 尙源 安順寶

대한민국님의침묵서예대전 (대상) 대통령상 / 서울미술대상전 문인화부문 대상 / 대한민국미술대전 문인화부문 입선 / 경인미술대전 문인화 우수상 / 대한민국서예문인화 심사위원 역임 / 서울서도대전 문인화, 서예 심사위원 역임 / 님의침묵서예대전 심사위원 / 서울미술협회 이사, 운영위원 / (현)상원힐링서예문인화연구원 원장, 삼육대학사회교육원 서예문인화 강사 / 경기도 구리시 원수택로25번길 16 (수택동) 2층 / Tel : 031-521-5987 / Mobile : 010-8239-7525

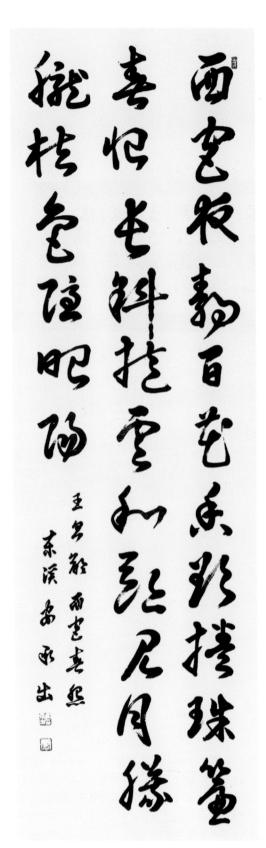

동계 안승출 / 東溪 安承出

국민예술협회 초대작가 / 대구경북미술대전 초대작가 / 대한민국기로미술대전 초대작가 / 평화통일정책 자문위원(전) / 민주평화통일 자문위원(전) / 민족통일안동시협의회장(전) / 민족통일경상북도협의회 부회장(전) / 안동시새마을협의회 운영위원(전) / 안동시재향군인회 이사(전) / 대한민국상이군경회 경북지부 안동지회장(현) / 경북 안동시 어가골아랫1길 14-1 (태화동) / Tel : 054-852-3188 / Mobile : 010-3817-3188

王昌齡詩 西宮春怨 / 70×200cm

世上謾相識此翁殊不然興
未書自聖醉後語尤顛白
髮老閑事青雲在目前牀頭
一壺酒能更幾回眼

岩安升煥

소석 안승환 / 小石 安升煥

목천 강수남 선생 사사 / 대한민국서예문인화대전 입
선 3회, 특선 2회, 삼체상 수상, (동) 초대작가 / 대한
민국남농미술대전 입선 3회, 특선 3회, (동) 초대작가
/ 전국소치미술대전 입선, 특선 3회, 미협이사장상 수
상, (동) 초대작가 / 전국무등미술대전 입선 7회, 특선
2회 / 전라남도미술대전 입선 3회, 특선 2회 / 필묵회
서예전 (2007~2015), 튤립과 묵향의 만남전 (2014,
2015) / 목천서예연구원 필묵회원 / 전남 신안군 임자
면 임자서길 85 / Mobile : 010-8530-3177

高適先生詩 / 70×200cm

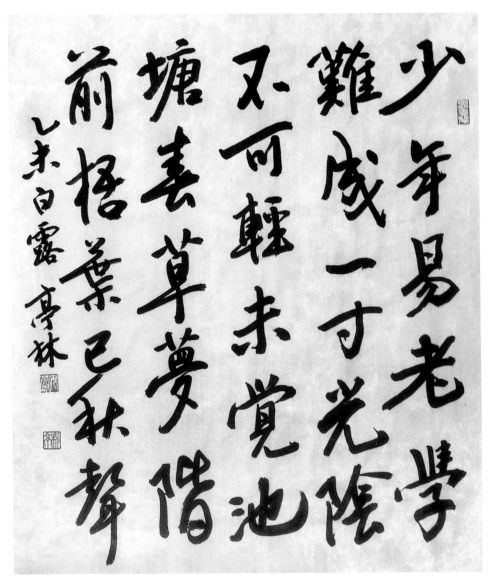

勸學文 / 50×50cm

정림 안영숙 / 亭林 安英淑

개천미술대전 특선 / 개천미술대전 입선 / 대구시서예대전 입선 / 대구시서예대전 특선 / 영남서예대전 입선 / 삼성현서예대전 특선 / 대구광역시 수성구 국채보상로207길 56 (만촌동) / Mobile : 010-6865-3885

郊居人事少書臥對林巒
家巷厭陰雨貧家愁早寒
菊枯秋未換書卷病仍看
養閒生涯計前溪一釣竿

白樂天詩 芝田 安榮浩

지전 안영호 / 芝田 安榮浩

대한민국서예전람회 입선 2회 / 대한
민국서도대전 입선 / 해동서예문인화
대전 특선, 삼체상 / 인천광역시서예
전람회 입선, 특선 / 석묵회전 출품 /
서울시 관악구 봉천로 387 두산아파
트 111-1701호 / Tel : 02-8685-0761
/ Mobile : 010-4163-0761

白樂天詩 / 70×135cm

635

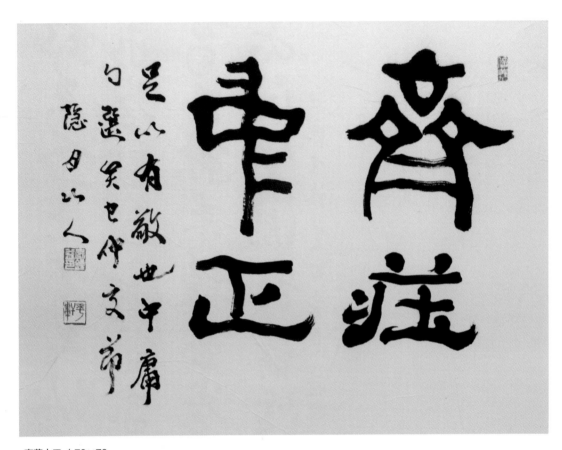

齊莊中正 / 70×70cm

평헌 안종익 / 平軒 安鍾益

전남도전 초대작가 (예총) / KBS 전국휘호대회 초대작가 (국서련) / 대한민국미술대전 초대작가 (미협) /
동방서법탐원회 총회장 역임 / 국제서법예술연합 한국본부 감사 / 계간지 서법탐원 발행인 겸 편집주간
역임 / 한국미술협회 23대 이사 (미협) / 대한민국미술대전 심사위원 역임(미협) / 대한민국미술대전 심사
위원장 역임(미협) / 동방연서회원, 서법탐원회원, 국서련회원, 미협회원 / 은월헌서예 주인 / 서울특별시
영등포구 영등포로62라길 2-6 (신길동) / Tel : 02-835-7177 / Mobile : 010-9115-4683

석송 안주학 / 石松 安周學

대한민국서예전람회 입선 2회 / 해동서
예문인화대전 입선, 삼체상 / 대한민국
서도전 공모 / 인천광역시서예전람회
입선 / 석묵회 회원 / 서울특별시 관악
구 낙성대역10길 9 (봉천동, 힐탑빌리
지) / Tel : 02-878-9030 / Mobile :
010-8806-2722

梅月堂先生詩 / 70×135cm

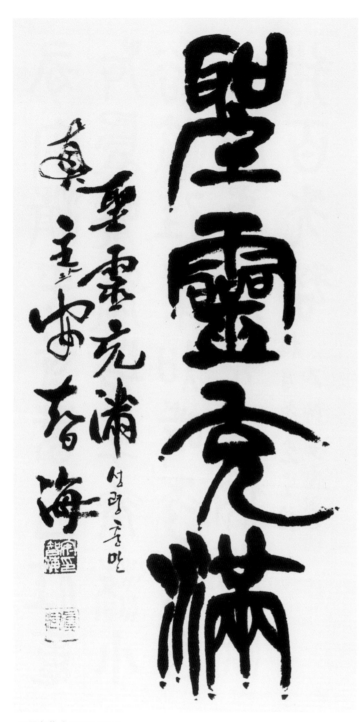

聖靈充滿 / 65×140cm

진주 안지해 / 眞主 安智海

경남미술대전 초대작가 / 대한민국개천
미술대전 초대작가, 심사위원 / 한국서
화대전 초대작가 / 대한민국경남환경미
술대전 초대작가 / 경남 하동군 청암면
묵계리(청학동) 묵계초등학교 서예강사
/ 경상남도 하동군 청암면 섬들길 19-6
예담펜션 / Mobile : 010-8489-3320

도현 안칠군 / 島玄 安七郡

한국미술대상전 초대작가 / 한·중 현대
미술우수작가 운남예술대학 초대전 / Asia
미술 우수작가 초대전 (아시아 Asia) / 미
국 LA 월드 아트 페스티발 우수상 / 한국
현대미술협회 운영위원 / 한국서예협회
회원 / 한국미술협회 회원 / 전남 신안군
암태면 중부로 1925-5 / Tel : 061-271-
1572 / Mobile : 010-9696-1572

壽福康寧 / 35×135cm

孟子句 / 45×35cm

故 송파 안희주 / 松坡 安熙周

大韓民國美術大展 招待作家(美協) / KBS全國揮毫大會 招待作家(國書聯) / 秋史全國書藝白日場 招待作家 及 審査委員 / 國際書法藝術聯合韓國本部 常任理事 / 韓國篆刻學會 理事 / (社)韓國學院總聯合會 副會長 / (社)SEOUL 美術協會 理事 / 金華書畵學會 理事 / 景穆書藝研究會 主宰

벽강 양근영 / 碧江 梁根榮

목천 강수남 선생 사사 / 대한민국서예문인화대전 입
선 6회, 특선 2회, (동) 초대작가 / 대한민국남농미술
대전 입선 5회, 특선 2회, (동) 초대작가 / 전국소치미
술대전 입선 3회, 특선 3회, (동) 추천작가 / 전국무등
미술대전 입선 5회, 특선 2회 / 전라남도미술대전 입
선 6회 / 목천서예연구원필묵회 이사 / 필묵회 서예
전 (2014~2007) / 틀립과 묵향의 만남전 (2015~2014)
/ 전남 목포시 남악2로 22번길 58 모아엘가아파트
103-1203호 / Tel : 061-244-2443 / Mobile : 010-
2428-2684

金富軾先生詩 / 70×200cm

641

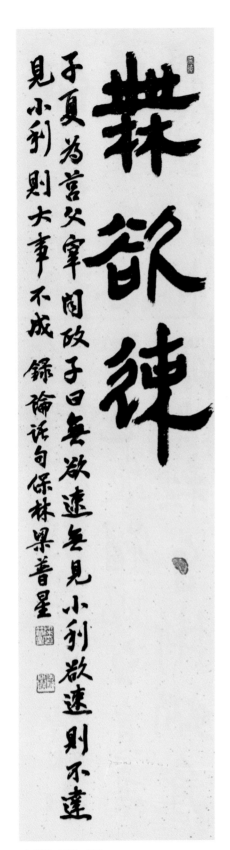

無欲速 / 35×130cm

보림 양보성 / 保林 梁普星

대한민국미술대전 서예부문 특선 2회, 초대작가 / 울
산광역시미술대전 초대작가 및 운영, 심사위원 역임
/ 전국서도민전 특선 4회, 초대작가 및 심사위원 역임
/ 안동국제유교서예대전 심사위원 역임 / (현)한국미
협, 울산미협, 국제서법연합회 영남지회 회원, 한국
미술협회 울산광역시지회 이사 / 울산광역시 남구 두
왕로 126번길 16(선암동) / Mobile : 010-5538-9399

말하는 꽃 / 60×90cm

한천 양상철 / 寒泉 梁相喆

제주현대미술관 5주년 초대개인전(제주, 현대미술관) / 제주도문화예술진흥원 초대전(제주, 문예회관) / 중국서법가협회 20주년 〈국제서법명가요청전〉 (북경, 혁명열사박물관) / 대북현대서예전(타이페이 장개석기념관) / 비엔날레 본전시(전북, 서울, 부산) / 한국·네델란드 수교기념전(네델란드) / 필묵정신 AMERICA전(미국 노스캐롤라이나, 테네시) / 한국현대서예초대전(인도네시아 한국문화원) / 한국·몽골 국제미술교류전(몽골 국립미술관) / 개인전 7회, 단체전 250여회 / 제주특별자치도 제주시 고산동산 1길 8(이도 2동) / Tel : 064-751-2282

李白詩 / 70×135cm

옥인 양석옥 / 沃人 梁錫玉

대한민국서예전람회 초대작가 / 대한민국서도대전 특선 / 대한민국해동서예문인화대전 대상, 초대작가 / 광주시서예전람회 대상, 특선 / 한국미술제 은상, 동상, 추천작가 / 석묵회전 출품, 석묵회 회장 / 서울특별시 서초구 효령로33길 19 (방배동), 501호 / Tel : 02-3472-3303 / Mobile : 010-6267-3510

寺在白雲中白雲僧
不掃家素門始辛萬
堅松屯老

錄李達先生詩
堯堂楊時福

요당 양시복 / 堯堂 楊時福

한국서가협회 대전충남지회 초대작가 / 한국서도협
회 대전충남지회 초대작가 / 한국미술협회 초대작가
/ 한국미술협회 대전지회 초대작가 / 대한민국예술
협회 충남지회 초대작가 / 충청서단 회원 / 대전광역
시 서구 계룡로407번길 26 (갈마동) / Tel : 042-
486-9538 / Mobile : 010-2423-9538

李達先生詩 / 35×135cm

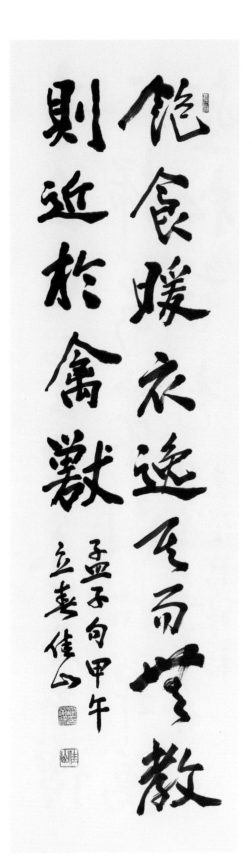

孟子句 / 60×170cm

가산 양영술 / 佳山 梁榮述

한국서도협회 초대작가 / 성균관대학교 유학대학원
서예학전공 (석사) / 한국서도협회 서울지회 이사 및
심사위원 역임 / 소치미술대전 서예부문 심사위원 역
임 (2012) / 서울특별시 성북구 종암로25길 30, 109동
1003호 (종암동, 종암삼성래미안아파트) / Tel : 02-
928-6735 / Mobile : 010-8974-6733

중암 양용묵 / 中菴 楊溶默

전북대학교 행정대학원 행정학과 졸업
(행정석사) / 전라북도청 근무 (서기관
퇴직) / 전라북도애향운동본부 사무차
장 / 전라북도 목우회원, 신묵운회 회원,
전라북도 예우회 회원 / 전라북도미술
대전 입선 1회, 특선 7회 / 전라북도미술
대전 초대작가 / 서울미술관개관기념
초대작가전 참여 / 아세아한국미술문화
대상전 특선 / 사단법인 대한민국서도
대전 입선 / 2005년, 2008년 한일교류전
참여 / 전라북도 전주시 완산구 따박골2
길 7-16 (중화산동2가) / Tel : 063-
221-9168 / Mobile : 010-5662-7778

梅月堂詩 / 67×126cm

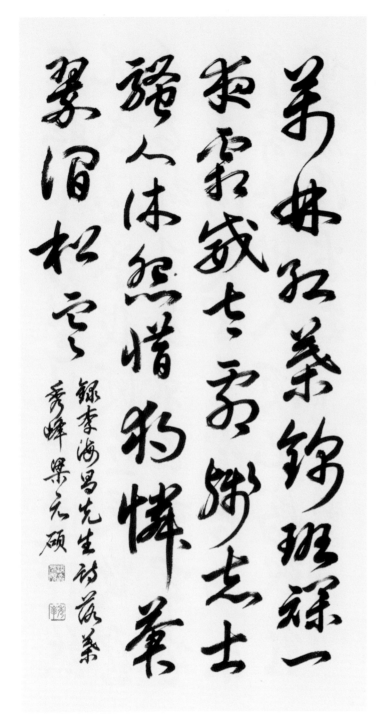

李海昌先生詩 落葉 / 70×135cm

수봉 양원석 / 秀峰 梁元碩

제주도미술대전 입선 3회 / 대한민국
서예대전 및 가훈서예대전 각 특선 /
대한민국통일서예대전 입선 2회, 특선
/ 추사서예대전 휘호대회 특선 / 한라
문화제 제주도휘호대회 특선 2회 / 한
국예술문화협회 초대작가 / 대한민국
명인미술대전 초대작가 / 대한민국서
예문인화대전 초대작가 / 국제서법예
술연합한국본부 제주지회이사(현) /
대한민국서예문인화대전 제주작가회
감사(현) / 제주특별자치도서예문인화
총연합회 이사(현) / 제주특별자치도
제주시 서사로23길 52, 나동 105호 (도
남동, 도남송화아파트) / Tel : 064-
745-2633 / Mobile : 010-3087-
2633

취마 양원윤 / 驟馬 梁元胤

대전시미술대전 2004년부터 연 7회 입선 / 안건미술대전 연 3회 입선 / 대전광역시서예대전 2006년 연 2회 입선 / 대한민국전통문화예술대전 2006년 연 5회 서예 입선, 연 3회 삼체상, 연 5회 오체상 / 대한민국전통문화그랑프리미술대상, 초대작가전 다수 출품 / 대한민국문화예술협회 2010년부터 연 2회 삼체상, 오체상, 2012년 작가초대전 서예 10체상, 서성작가 선정, 2012년부터 연 7회 서성작가상 / 2006년 7월 4일 아세아태평양국제미술교류전 / 2006년 12월 8일 한중문화예술교류전 / 2007년 2월 11일 캄보디아 미술교류전 / 2010년 9월 9일 '뉴욕 아리랑 아트 페스티벌' 한인협회 교류전 / 2015년 전통문화예술진흥협회 최우수작가상 수상 / (현)대한민국전통문화예술진흥협회 주최 대한민국전통서예(해·행서) 명장 선정 추대증서 수여 / 대전광역시 동구 동대전로283번길 14-2 (가양동) / Tel : 042-622-5053 / Mobile : 017-420-5053

定其家道化被厥隣
國保民安人之修德
甲午立秋節 驟馬 梁元胤

定其家道 / 35×136cm

般若心經 / 70×135cm

효산 양재춘 / 曉山 梁在春

현대미술진흥협회 감사 역임 / 경기도립
병원 요양원 서예강사 / 한양대학원 수
료 / 서울시청 재임 / 우수공무원 표창
(서울시장) / 한국서예진흥협회 초대작
가 / 전국추사백일장 우수상 / 대한검정
회 한문 1급 자격 / 2010 신한 동해오픈
골프대회 가훈써주기 추천작가 / 경기도
용인시 처인구 중부대로1158번길 12,
103동 1702호 (삼가동, 행정타운늘푸른
오스카빌아파트) / Tel : 031-321-2453
/ Mobile : 010-4400-2900

江水綠如染天涯又暮春
相逢偶一破皆是故鄉人

甲午夏漫亭梁周容

만정 양주용 / 漫亭 梁周容

제3회 대한민국해동서예문인화대전 대상 수상 / 해
동서예학회 초대작가 / 한국서예협회 파주시지회 제
3회 전국율곡서예대전 특선 / 수원화성문화재단 제5
회 대한민국서예대전 특선 / 신사임당이율곡기념 제
7회 대한민국서예대전 특선 / 미국한인이민 100주년
기념 초대전 출품 (2003,미국 뉴욕, 워싱턴) / 중국서
안섬서미술관 초청 초대작가전 출품 (2008, 중국서
안) / 해동서예학회 빛과 바람전 등과 부채 초대전 출
품 (2009, 서울) / 해동서예학회 초대작가전 출품
(2014, 과천) / 한일서예교류전 및 작품판매전 출품
(2014, 일본 오사카) / 서울시 성동구 둘레1길 12-21
(성수동1가) / Mobile : 010-6355-6894

許穆詩 題蔣明輔江舍 / 35×137cm

651

寒水齋先生詩 月下來貴友 / 16×30cm

학경 양지선 / 鶴瓊 梁志瑄

대전대학교 서예문인화학과 졸업 / 충청여류서단 회원 / 세종특별자치시 달빛1로 206 (아름동, 범지기마을 9단지) 906동 1002호 / Mobile : 010-8816-5619

우죽 양진니 / 友竹 楊鎭尼

1997 국전 대통령상 받음 / 국전 초대작가 / 대한민국
미술대전 심사위원 및 위원장 역임 / 사단법인 한국
서예협회 제1, 3대 이사장 / 대한민국문화훈장 수장 /
사단법인 서예협회 고문 / 서예진흥정책포럼 고문 /
국제서예협회 명예고문 / 국제서화예술전 고문 / 우
죽서회 대표 / 서울특별시 종로구 인사동길 18 (인사
동) 남영빌딩 307호 우죽서실 / Tel : 02-947-3923
/ Mobile : 010-8414-3919

梅月堂詩 / 40×137cm

丹口何須用意呵　君恩獻
照暖先加諦十思　春䬃
艷卻對紅顏一倍為

錄白雲居士美人呵筆詩　忍高梁讚鎬

美人呵筆 / 70×200cm

인재 양찬호 / *忍齋 梁讚鎬*

고려대학교 교육대학원 서예문화최고위과정 수료
(서예전문가자격) / 5.18전국휘호대회 대상, 초대작
가 (국무총리상) / 전라남도미술대전 대상, 초대작가
/ 대한민국전통미술대전 대상, 초대작가, 심사위원 /
대한민국남농미술대전 특별상, 초대작가 / 한국서화
예술대전 초대작가, 심사위원 / 전국춘향미술대전 초
대작가, 심사위원 / 순천미술대전 특별상, 초대작가 /
대한민국미술대전 입선3회 / (현) 묵경서예학원 원장
전남 곡성군 곡성읍 학교로 37, 굿모닝타운 B-306 /
Tel : 061-363-3656 / Mobile : 010-9119-1861

654

程顥 詩 秋月 / 60×120cm

근당 양택동 / 槿堂 梁澤東

한국서예박물관장 (현) / 대한민국서
예대전 심사위원장 / 대한민국현대미
술대전 심사위원장 / 세계서예전북비
엔날레 공모전 심사위원장 / 세계서예
전북비엔날레 조직위원 / 중국 서안 국
제서예비엔날레 참가 / 전주대학교 교
육대학원 출강 / 중앙승가대학교 출강
/ 국제전각전 출품 (중국) / 근당현대
서예연구원장 / 경기도 수원시 영통구
영통로 460, 311-1602 / Tel : 031-
228-4148 / Mobile : 010-5345-
5552

清明時節雨紛紛 路上行人欲斷魂 借問酒家何處有 牧童遙指杏花村
錄杜牧先生詩 一朵天秋 竹田 梁喜錫

杜牧先生詩 / 70×200cm

죽전 양희석 / 竹田 梁喜錫

서울서도협회 지회장 / (사)한국서도협회 부회장 / 대한민국미술협회 초대작가 / 서가협회 초대작가 및 심사 / 서도협회 초대작가 및 심사 / 월간서예대전 초대작가 / 전국휘호대회 초대작가 / 신사임당·이율곡서예대전 초대작가 및 심사 / 부산 서도민전 초대작가 및 심사 / 동방아카데미 제2기 수료 / 충남도전 대상 (2001) / 개인전 (2006, 백악미술관) / 고려대학교 육대학원 출강 / 강북문화대학 출강 / (현) 백제서실 운영 / 서울특별시 강북구 4.19로 6 백제서예학원(수유동 3층) / Tel : 02-905-3414 / Mobile : 010-5417-3414

우정 엄익준 / 宇亭 嚴益俊

한국미술협회 회원 / 부산서예 비엔날레 자문위원장
/ 부산미술대전 초대작가 / 부산미술대전 심사위원
장 역임 / 부경서예대전 심사위원장 역임 / 대한민국
미술대전 서예 입선 (1982년) / 부산미술대전 특선 5
회, 입선 1회 / 부산서예비엔날레 국제교류전 / 부산
광역시 수영구 망미로30번길 23, 삼성아파트 2-701
/ Tel : 051-755-3884 / Mobile : 010-5561-0688

將進酒 / 30×120cm

657

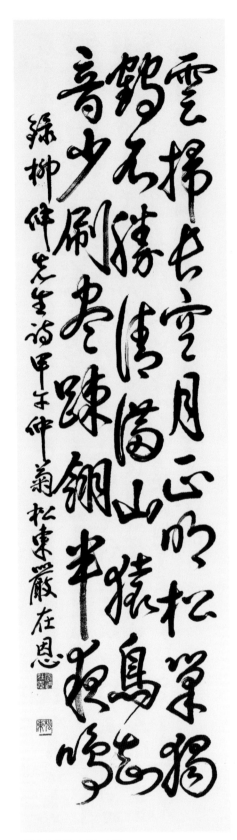

雲掃長空月正明 松翠獨
鶴不歸來清溜山 猿鳥忘
音少刷 毫塵 翩半 夜鳴

綠柳伴先生詩甲午仲菊松東嚴在恩

柳伸先生詩 / 35×135cm

송동 엄재은 / 松東 嚴在恩

대구광역시교육대학 4년 졸업 / 1960. 1. 1 근정(면려)포장 / 1994. 8. 31 국민훈장 동백장 / 1946. 12. 10 ~ 1994. 8. 31 대구경북 교원 / 제4회 경상북도미술전람회 서예 입선 / 2004한국서예협회 대구광역시지부 초대작가 / 제54,56회 동양서예전 감사장 / 2009 한국낙동예술협회 초대자가 / 2010 추사서예가협회 초대작가 / 2011 한국비림협회 초대작가, 원로작가 / 2011 首屆亞太文化藝術節 第7屆展 金獎 / 2011 한국문화예술연구회 초대작가 / 2013 한국서화협회 초대작가 / 2011. 7. 15 韓中日文化協力委員 / 2013. 1. 15~2016 서울 아시아미술초대전 운영위원 / 2015. 8. 8 한국예술문화원 초대작가 / 대구광역시 동구 아양로7길 36-1 (신암동) / Tel : 053-942-3781

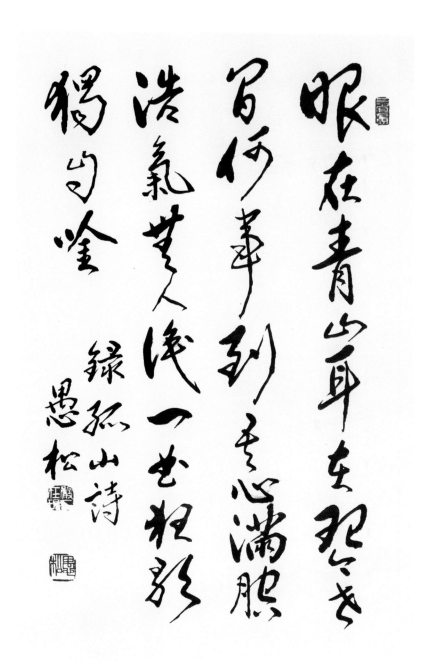

孤山先生詩 / 45×70cm

우송 엄재현 / 愚松 嚴在現

안동사범학교 졸업 / 영남대학교 교육대학원 졸업 / 국민훈장 동백장 / 영남서예대전 초대, 운영위원, 심사위원 / 문경시 교육장, 문경대학교 교수 / 대구광역시서예대전 (미협, 서협) 초대작가 / 경상북도서예대전 (미협, 서협) 초대, 심사 위원 / 대구경북미술전람회 초대, 운영, 심사위원장 / 대한민국정수서예대전 초대, 심사위원장 / 대한민국미술전람회 초대, 심사위원 / 경상북도 문경시 산양면 우본길 67-31 / Tel : 054-552-5932 / Mobile : 010-6552-5932

죽암 여성구 / 竹庵 呂星九

개인전 2회 (04, 09, 백악미술관) / 대한민국미술대전 서예부문 대상 수상 / 대한민국미술대전 심사위원 역임 / 한국미술협회 서예2분과 부위원장 / 한국전각학회 이사 / 대전대학교 인문예술대학 서예한문학과 출강 / 동방대학원대학교 학술원 출강 / 서울특별시 마포구 월드컵북로 224 (성산동), 402호 / Tel : 02-737-7180 / Mobile : 010-3211-5722

劉禹錫先生詩 / 70×200cm

노산 여영구 / 魯山 呂英九

대한민국서예대전 초대작가 / 국제서법예술연합 한국본부 자문위원 역임 / 대한민국기독교서예협회 부회장 역임 / 대한민국서예대전 운영, 심사, 분과위원 역임 / 국제교류공모전 일본요코하마전 심사위원 역임 / 경희대학교 서예강사 역임 / 대한민국서예문인화원로총연합회 초대작가 / 서울특별시 구로구 고척로41가길 11 / Tel : 02-2687-6257 / Mobile : 010-8881-8447

偶書

回鄉

少小離家老大回鄉音

改鬢毛衰兒童相見不識

笑問客從何處來

乙未春錄賀知章詩 魯山 呂英九

賀知章詩 / 35×135cm

家富貴业地要知貧
賤的痛癢當少壯之
時須念衰老的辛酸

甲辰秋 郭業根譚句心書 余永祿

菜根譚句 / 40×100cm

심원 여영록 / 心遠 余永祿

2003 한국서예대전(광복절 경축) 초대
작가 / 2005 대한민국 중부서예대전 초
대작가 / 2012 경기미술대전 서예부문
초대작가 / 제28회 대한민국미술대전
서예부문 입선(2009) / 제32회 대한민
국미술대전 서예부문 입선(2012) / 제
33회 대한민국미술대전 서예부문 입선
(2014) / 한국서예연구회 신춘휘호대전
특선 2회, 입선 2회 / 수원미술단체연합
전 (8회), 이소연묵회원전 (4회), 한중일
국제서예전 (2회) 출품 / 전 공군기술학
교장, 공군대령예편 / 전 삼성테크윈
(주) 임원 / 경기도 용인시 수지구 죽전
로193번길 35, 성현마을반도유보라아파
트 107-1805 / Tel : 031-897-6363 /
Mobile : 010-3709-0677

雨順風調 / 62×55cm

벽선 여옥자 / 碧瑄 余玉子

대한민국미술대전 서예부문 입선 / 광주시미술대전 서예부문 추천작가 / 전라남도미술대전 서예부문
특선, 입선 / 남도서예문인화대전 특선 / 무등미술대전 서예부문 특선, 입선 / 어등미술대전 서예문인화
특선 / 한국미술협회 회원 / 광주광역시 동구 무등로 374 (계림동, 두산위브아파트) 103동 1002호 / Tel :
062-224-7603 / Mobile : 011-397-4692

周易句 / 65×42cm

구당 여원구 / 丘堂 呂元九

(재)동방연서회 회장 / (사) 한국미술협회 고문 / 대한민국미술대전(서예) 대상 수상 / 대한민국 미술상
(서예) 수상 / 대한민국 국새제작 / 서령인사 사원 / 양소헌서법연구원 원장 / 대한민국서예문인화원로
총연합회 고문 / 서울특별시 종로구 인사동길 12, 대일빌딩 12-12호 / Tel : 02-723-0022 / Mobile :
010-5235-0210

664

破其玉盒 깨뜨리자 옥함을 中山

破其玉盒 / 72×22cm

중산 염효남 / 中山 廉孝南

미술협회 회원 / 서울서예대전 초대작가 / 서예문인화대전 초대작가 / 동경국제전 초대작가 / 북경초대전 / 베트남수교 20주년기념 초대전 / 부산국제종합예술대전 심사 / 강릉단오서화대전 심사 / 개인전 1회 / 중산서예학원 운영 / 서울특별시 동대문구 장한로8길 23-7 (장안동) / Tel : 02-2215-2617 / Mobile : 010-5312-7936

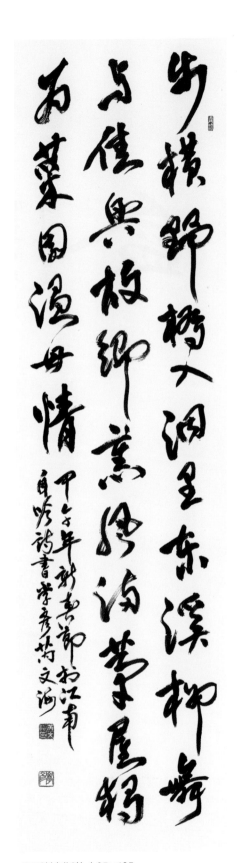

溫母情(自作詩) / 35×135cm

학언 예문해 / 學彦 芮文海

대한민국서예전람회 (한국서가협회) 초대작가 / 한국서예
대전 (한국서예연구회) 초대작가 / 대한민국강남서예문인
화대전 초대작가 / 2003 서울국제서예전 (한국국제서법연
맹) / 2004 한중일 서예교류전 (한국서예연구회) 출품 /
2014 서예4단체 초대작가초청전 (인사동 한국미술관) /
2014 한국서예대표작가초대전 (인사동 한국미술관) / 개인
전 (법인현강학교 전시실), 초대전, 회원전 다수 / 경희대 경
영대학원 졸업 / 저서 : 『자녀와 함께 쓰는 한 가정 명훈 하
나 교육서』발간 / 서울특별시 강남구 학동로68길 29, 삼성
동힐스테이트1단지 114-1301 / Mobile : 010-5328-5309

踏雪野中去不須胡亂行今日我行跡遂作後人程

西山大師詩雲谷学光石

운곡 오광석 / 雲谷 吳光石

전 고등학교 교사 / 대한민국서법예술대전 추천작가
/ 경기도서화대전 추천작가 / 경기도 수원시 팔달구
세지로399번길 102-4 (우만동) / Mobile : 010-
4737-0997

西山大師詩 / 35×135cm

好日 / 60×40cm

원암 오광석 / 元庵 吳光錫

원광대학교 교육대학원 서예과 졸업 (교육학 석사 논문 : 석전 황욱의 서예연구) / 한국미술협회 회원 /
한국문인화협회 회원 / 전라북도미술대전 초대작가 / 개인전 2회 (03, 08, 전라북도예술회관) / 한국미
술협회 전주지부 서예분과위원장 역임 / 온고을미술대전 집행위원 및 심사위원 / 한국서예학회 회원 /
마니서우회, 원교묵림회 회원 / 전라북도 전주시 덕진구 추탄로 61 (덕진동2가, THE RUBENS) 108-802
/ Tel : 02-737-7180 / Mobile : 010-5072-0363

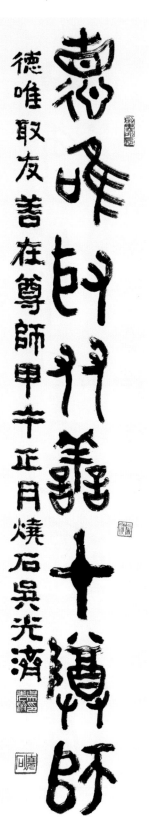

德唯取友 善在尊師 甲午正月 燒石 吳光濟

소석 오광제 / 燒石 吳光濟

2013 베니스모던비엔날레 초대작가 / 서울미술전람
회 초대작가 / 국민예술협회 초대작가 / 대한민국서
예문인화 원로총연합회 초대작가 / 한국서예미술협
회 초대작가 / 송전 이홍남 선생 문하 / 삼보불교예술
대학 교수 / (현)종로미협 회원, 송전서법회 이사 / 경
기도 고양시 일산서구 원일로21번길 43, 일신삼익아
파트 105-504 / Mobile : 010-3280-4177

德唯 / 35×135cm

山河輝曜地道鮮貞
艸木荄蒼春光院連

丁亥立冬青雲學高主人雪華

艸本華發 / 70×200cm

무봉 오규학 / 無峯 吳圭學

대한민국창작미술대전 대상 / 대한민국서
풍공모대전 종합대상 / 한·중 수교 6주년
서화초대전 / 대한민국서화비엔날레 초대
전 / 전국서화진흥협회 초대작가, 운영위
원 역임 / 대한민국서화대전 외 각 단체 심
사위원 역임 / 한국서예비림박물관 입비 초
대작가 / 한국서화협회 초대작가 / 한국서
화작가협회 초대작가, 운영위원 / 전)한국
서예학원, 연구원장 / 서울특별시 강서구 화
곡로53나길 49 (화곡동) / Tel : 0502-
335-0824 / Mobile : 010-3663-0824

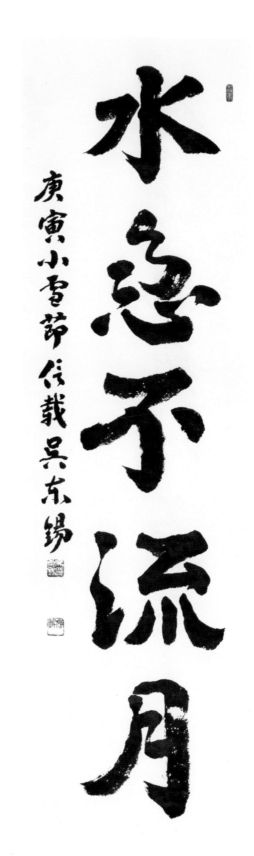

水急不流月 / 35×135cm

신재 오동석 / 信載 吳東錫

한국미술협회 회원 (광주광역시) / 한국서가협회 회원 / 한국서도협회 회원 / 대한민국서예전람회 초대작가 / 대한민국서도대전 초대작가 및 심사위원 역임 / 전라남도미술대전 초대작가 및 심사위원 역임 / 광주광역시미술대전 초대작가 / 무등미술대전 초대작가 / 광주광역시서예전람회 초대작가 및 심사위원 역임 / 광주광역시, 전라남도 서도대전 초대작가 및 심사위원 역임 / 전라남도 화순군 능주면 너머터길 38 / Tel : 061-373-9951 / Mobile : 011-648-5240

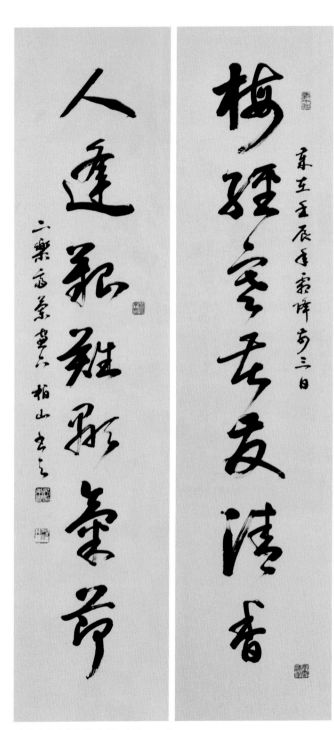

梅經寒苦人逢艱難 / 35×135cm×2

백산 오동섭 / 柏山 吳東燮

1947 영주. 관: 해주, 호: 柏山, 二樂齋 / 경북
대학교, 서울대학교 대학원 (교육학 박사) /
한국서예미술진흥협회 부회장 / 한국미술협
회, 대구광역시미술협회 회원 / 경북대학교
서예아카데미 행초서 지도교수 / 백산서법연
구원 원장 / 경북대학교 명예교수 / 대구광역
시 중구 봉산문화2길 35 〈백산서법연구원〉 /
Mobile : 010-3515-5942

일속 오명섭 / 一粟 吳明燮

개인전 2회 (1987 남도예술회관, 2008 대동갤러리) / 국립현대미술관 초대작가 ('91) / 대한민국미술대전 운영위원장 ('06) / 대한민국미술대전 심사위원장 ('13) / 광주광역시전 운영위원, 심사위원장 역임 / 남농미술대전 운영위원, 심사위원장 역임 / 국제서예가협회 한국본부 부회장 / 국제서법예술연합 한국본부 호남지회 지회장 역임 / 대한민국미술협회 운영이사 / 중국 광동성서법가협회 예술고문 / 광주광역시 북구 황계로55번길 20, 무등서예연구원 / Tel : 062-514-0374 / Mobile : 010-9601-0374

返樸歸眞 / 70×270cm

道家 / 35×135cm

송석 오병근 / 淞石 吳炳根

2013 베니스모던비엔날레 초대작가 / 한국서예미술
협회 초대작가 / 한국서예미술협회 서울지회 운영위
원장 / 대한민국서예문인화 원로총연합회 초대 출품
/ 송전 이흥남 선생 문하 / (현)종로미술협회 이사, 송
전서법회 이사 / 서울특별시 동작구 보라매로5길 43
(신대방동, 보라매삼성쉐르빌) 4201호 / Mobile :
010-5025-0100

일정 오상현 / 一庭 吳詳現

대한민국예술문화상 수상 / 대한민국서예전람회 초
대작가 / 대한민국서도대전 초대작가 / 대한민국서
예문인화대전 초대작가 / 한국비림서예대전 초대작
가 / 한국예술작가협회 초대작가 / 한국서예작가협
회 초대작가 / 한라서예대전 초대작가 / 한·중 서법교
류전 초대작가 / 제주작가협회 고문 / 제주특별자치도
제주시 월랑4길 21호 (노형동) / Tel : 064-747-3646
/ Mobile : 011-698-0739

晚耕先生詩 戍樓 / 35×135cm

無時禪無處禪 / 35×135cm

운정 오선영 / 雲亭 吳先英

한국미술협회 회원 / 한국추사체연구회 부회장 / 서울사회복지 대학원 대학교 서예문인화과정 주임교수 / 국제미술대학교 미술디자인학과 졸업 / 단국대학교 미술대학원 동양학과 전공 / 한국서도협회 초대작가, 추사체 심사위원 / 한국서화작가협회 상임부회장, 추사체 심사위원 / 한국서예진흥협회 추사체 휘호대상 / 아세아 서화작가협회 추사체 대상 / 일본서도 전문학교 수료 / 서울특별시 강서구 공항대로41길 34, 305호 / Tel : 02-2645-4454 / Mobile : 010-7504-0178

山僧貪月色
并汲一壺中
到寺方應覺
瓶傾月亦空

李奎報詩 慈山 吳仙花

李奎報詩 / 70×70cm

자산 오선화 / 慈山 吳仙花

정읍사서예대전 대상 / 대한서화예술협회 초대작가 / 부산광역시 북구 낙동북로 737, 유림노르웨이숲 109동 1503호 / Tel : 051-361-7677 / Mobile : 010-4803-7676

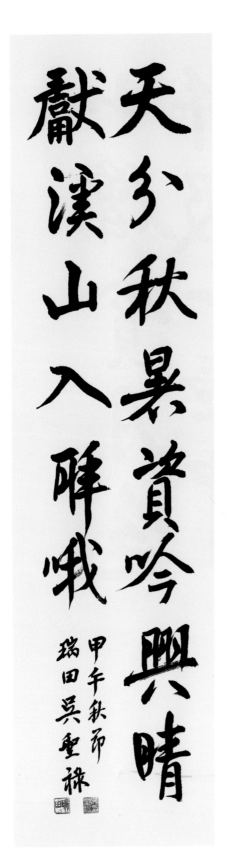

天分秋暑 / 35×135cm

서전 오성록 / 瑞田 吳聖祿

전직 교장(서울특별시 안산 초등교) / 대한유도회 서예
초대작가 (2012) / 서초구청 서예 출품 (2008~2014) /
서울특별시 서초구 효령로72길 36-15, 4층 / Tel : 02-
3473-1076 / Mobile : 010-5412-1076

誰家玉笛暗飛聲散入春
風滿洛城此夜曲中聞折
柳河人不起故園情

乙未年初夏黙林 吳英蘭

묵림 오영란 / 黙林 吳英蘭

(사)한국서도협회 초대작가(2016) / (사)
한국서도협회 우수상 수상 / 서울서도
협회 특선 3회, 입선 4회 입상 / 서울특별
시 은평구 연서로26길 26-3, 302호 /
Tel : 02-307-5972 / Mobile : 010-
2993-5972

春夜洛城聞笛 / 50×120cm

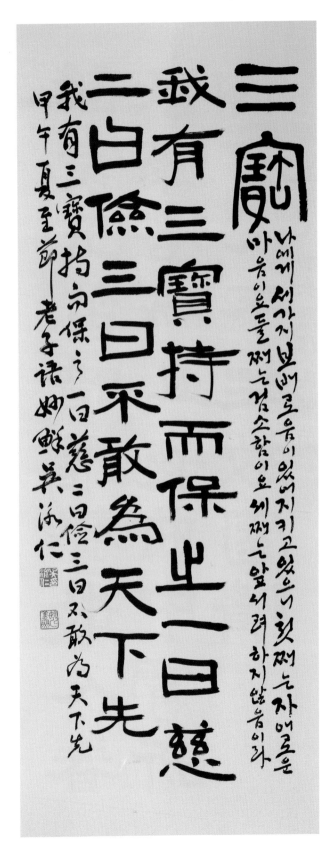

老子語 / 45×130cm

묘선 오영인 / 妙鮮 吳泳仁

원광대학교 미술대학대학원 서예학과
졸업 / 경기도미술대전 초대작가 / 동방
예술연구회 수료 및 회원 / 한국서예학회
회원 / 한국서학회 회원 / 경기도 안양시
만안구 병목안로 103, 프라자아파트 207
동 807호 / Mobile : 010-3343-6597

남헌 오의삼 / 南軒 吳義三

대한민국서예문인화대전 초대작가, 심사위원 역임, 운영위원 / 제주특별자치도미술대전 초대작가, 운영위원, 심사위원 역임 / 대통령상 님의침묵 서예대전 초대작가 / 부산서예비엔날레 초대 초청작가전 출품 / 한.중 서법교류전, 한.중 국제미술대전 등 한.중 교류전 출품 다수 / 제주4.3상생기원 전국서예대전 초대작가전 출품 / 제주이문서회 회장 역임 / 서귀포서예가협회장 역임 / 서귀포서예초대작가회 회장 (현) / 개인전 (인사동 한국미술관, 제주학생문화회관) / 제주특별자치도 서귀포시 동흥서로 82, 102-303 / Tel : 064-732-5156 / Mobile : 010-3639-5156

徐敬德先生詩 / 50×135cm

男兒有志出外洋事
不入謀難豪身望須
同胞擔浿血莫作世
間無義神

癸巳仲春 吳仁成

安重根義士詩 / 70×135cm

남천 오인성 / 男泉 吳仁成

한국서화작가협회 2002년 10 초대작가
/ (사)서예협회 서울지부 초대작가
2015년 / (사)서예대전 입선 2회 / (사)
한국예술문화원 초대작가 / 대한민국
서예문인화 초대작가 / 비림협회 추천
작가 / 서울특별시 광진구 천호대로125
길 64 태성아트 A동 301호 / Mobile :
010-6230-5630

張謂 題長安主人壁 / 58×70cm

청암 오재영 / 靑巖 吳載榮

개인전 2회 / 해외각국 초대전 다수 / 한국서화협회 심사위원장 / 한국서화작가협회 고문 / 한국서예비
림협회 상임고문 / 서울특별시여성휘호대회 심사위원장 / 강릉율곡문화제 심사위원 / 서풍공모대전 심
사위원장 / 대한민국백제서화공모대전 심사위원장 / 갑자서회 회장 / 경기도 고양시 덕양구 지도로124
번길 14-11 (토당동, 재흥빌라) 101호 / Tel : 031-978-4566 / Mobile : 010-6350-9046

程顥先生詩 / 70×135cm

모전 오정근 / 募田 吳正根

대한민국미술대전 초대작가 / 전라남
도미술대전 초대작가 / 한국전각협회
이사 / 한국미협 분과위원 / 순천교도
소 서화강사 / 전라남도 순천시 이수로
250, 명지장미아파트 3-326 / Tel :
061-744-0001 / Mobile : 010-3640-
7228

유정 오정덕 / 有情 吳貞德

개인전 2회 (2009~2014) / 대한민국서예전람회 초대
작가 / 대전미술대전 초대작가 / 송산회원전, 충청서
단전, 충청여류서단전 / 대전광역시 대덕구 동춘당로
178, 보람아파트 101-401 / Mobile : 010-4421-7101

李白詩 春夜宴桃李園序 / 70×200cm

못가에 혼자 앉았다가 못아래서 우연히 중을 만났네 묵묵히 웃으며 서로 바라
보니 그대 말걸어도 대답하지 않을을 걸나는 안다네 松堂 吳貞姬

송당 오정희 / 松堂 吳貞姬

광주광역시미술대전 추천작가 / 전라남도미술대전
추천작가 / 전국무등미술대전 초대작가 및 심사위원
/ 어등미술대전 초대작가 및 심사 / 광주광역시 서가
협 초대작가 / 전라남도서도대전 초대작가 및 심사 /
광주광역시 서가협 초대작가 / 전라남도서도대전 초
대작가 및 심사위원, 이사 / 대한민국서도대전 초대
작가 및 심사위원 / 대한민국서가협회 미술전람회 입
선 8회, 특선 1회 / 한.일 (가고시마)교류전, 미협 회
원 / 광주여류서예작가 초대전 / 광주광역시 북구 서
강로 155, 미라보아파트 305동 1201호 / Mobile :
010-3642-9939

無衣子詩 / 35×140cm

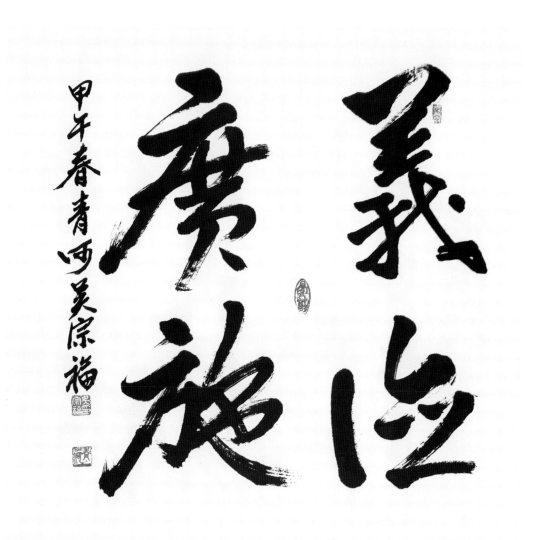

義德廣施 / 70×70cm

청하 오종복 / 青河 吳宗福

대한서화예술협회 초대작가 / 전국서화공모전 초대작가 / 김해 청하서예원 원장 / 경상남도 김해시 인제
로51번길 54-14 (삼정동) / Mobile : 010-7474-5644

孟子句 仰不愧於天 / 70×80cm

덕언 오주복 / 德彦 吳柱福

대구광역시서예문인화대전(미협) 초대작가 / 영남서예대전 초대작가 / 영남미술대전 초대작가 / 삼성
현서예대전 초대작가 / 한국미술협회 회원 / 대구광역시경상북도서예가협회 회원 / 대구광역시부산경
상남도서예인연합전 / 주일 한국대사관 한국문화원 한국의 미전 / 대구광역시 달서구 학산로 15, 월성서
한이다음 101-405 / Tel : 053-070-7785-3774 / Mobile : 010-3549-3774

千尺絲綸直下垂 一波纔動萬波隨

夜静水寒魚不食 滿船空載月明歸

乙未孟夏 少荃 深藏宇静室下 吳昌林

텅빈충만 / 35×60cm

소전 오창림 / 少荃 吳昌林

국립제주대학교 대학원 박사과정 중 / 개
인전 2회 (2012 서예전, 2014 도예전) / 제
주 · 중국 하이난성 미술교류전, 일본 오키
나와 · 제주 미술교류전 / 한국 소묵회 ·
일본 서해사(도쿄) 서예교류전 / 한국미술
협회전, 제주미술협회전, 제주미술제 등
단체전 다수 / 대한민국미술대전 특선 및
입선 2회 / 제주도미술대전 입선 5회, 특선
3회, 대상, 추천작가, / 무등미술대전 연특
선 3회, 우수상, 추천작가 / (현)한국미술협
회, 한국미협제주지회, 제주특별자치도 서
예가협회, 서귀포소묵회, 手- craft 회원 /
법화경 사경 연구회 및 소전묵연회 창립지
도 / 제주특별자치도 제주시 남녕로4길
32-6, 영동빌라 201호 / Mobile : 010-
7270-2163

天地玄黃 宇宙洪荒 日月盈昃 辰宿列張 寒來暑往 秋收冬藏 閏餘成歲 律呂調陽 雲騰致雨 露結爲霜 金生麗水 玉出崑岡 劍號巨闕 珠稱夜光 果珍李柰 菜重芥薑 海鹹河淡 鱗潛羽翔 龍師火帝 鳥官人皇 始制文字 乃服衣裳 推位讓國 有虞陶唐 弔民伐罪 周發殷湯 坐朝問道 垂拱平章 愛育黎首 臣伏戎羌 遐邇壹體 率賓歸王 鳴鳳在樹 白駒食場 化被草木 賴及萬方 蓋此身髮 四大五常 恭惟鞠養 豈敢毀傷 女慕貞絜 男效才良

知過必改 得能莫忘 罔談彼短 靡恃己長 信使可覆 器欲難量 墨悲絲染 詩讚羔羊 景行維賢 克念作聖 德建名立 形端表正 空谷傳聲 虛堂習聽 禍因惡積 福緣善慶 尺璧非寶 寸陰是競 資父事君 曰嚴與敬 孝當竭力 忠則盡命 臨深履薄 夙興溫凊 似蘭斯馨 如松之盛 川流不息 淵澄取暎 容止若思 言辭安定 篤初誠美 慎終宜令 榮業所基 籍甚無竟 學優登仕 攝職從政 存以甘棠 去而益詠 樂殊貴賤 禮別尊卑 上和下睦 夫唱婦隨 外受傅訓 入奉母儀 諸姑伯叔 猶子比兒 孔懷兄弟 同氣連枝 交友投分 切磨箴規 仁慈隱惻 造次弗離 節義廉退 顚沛匪虧

性靜情逸 心動神疲 守眞志滿 逐物意移 堅持雅操 好爵自縻 都邑華夏 東西二京 背邙面洛 浮渭據涇 宮殿盤鬱 樓觀飛驚 圖寫禽獸 畫綵仙靈 丙舍傍啓 甲帳對楹 肆筵設席 鼓瑟吹笙 陞階納陛 弁轉疑星 右通廣內 左達承明 旣集墳典 亦聚群英 杜稾鍾隷 漆書壁經 府羅將相 路俠槐卿 戶封八縣 家給千兵 高冠陪輦 驅轂振纓 世祿侈富 車駕肥輕 策功茂實 勒碑刻銘 磻溪伊尹 佐時阿衡 奄宅曲阜 微旦孰營 桓公匡合 濟弱扶傾 綺回漢惠 說感武丁 俊乂密勿 多士寔寧 晉楚更霸 趙魏困橫 假途滅虢 踐土會盟 何遵約法 韓弊煩刑 起翦頗牧 用軍最精 宣威沙漠 馳譽丹靑

九州禹跡 百郡秦幷 嶽宗恒岱 禪主云亭 雁門紫塞 雞田赤城 昆池碣石 鉅野洞庭 曠遠綿邈 巖岫杳冥 治本於農 務玆稼穡 俶載南畝 我藝黍稷 稅熟貢新 勸賞黜陟 孟軻敦素 史魚秉直 庶幾中庸 勞謙謹勅 聆音察理 鑑貌辨色 貽厥嘉猷 勉其祗植 省躬譏誡 寵增抗極 殆辱近恥 林皐幸卽 兩疏見機 解組誰逼 索居閒處 沈默寂寥 求古尋論 散慮逍遙 欣奏累遣 慼謝歡招 渠荷的歷 園莽抽條 枇杷晚翠 梧桐早凋 陳根委翳 落葉飄颻 遊鵾獨運 凌摩絳霄

耽讀翫市 寓目囊箱 易輶攸畏 屬耳垣墻 具膳飡飯 適口充腸 飽飫烹宰 飢厭糟糠 親戚故舊 老少異糧 妾御績紡 侍巾帷房 紈扇圓潔 銀燭煒煌 晝眠夕寐 藍筍象床 絃歌酒讌 接杯擧觴 矯手頓足 悅豫且康 嫡後嗣續 祭祀烝嘗 稽顙再拜 悚懼恐惶 牋牒簡要 顧答審詳 骸垢想浴 執熱願涼 驢騾犢特 駭躍超驤 誅斬賊盜 捕獲叛亡 布射僚丸 嵇琴阮嘯 恬筆倫紙 鈞巧任釣 釋紛利俗 竝皆佳妙 毛施淑姿 工嚬妍笑 年矢每催 羲暉朗曜 璇璣懸斡 晦魄環照

指薪修祜 永綏吉劭 矩步引領 俯仰廊廟 束帶矜莊 徘徊瞻眺 孤陋寡聞 愚蒙等誚 謂語助者 焉哉乎也

周興嗣撰 千字文

소곡 오한구 님의 글씨 오한구 씀

千字文 / 35×140cm×6폭

소곡 오한구 / 韶谷 吳漢九

대한민국미술대전 서예부문 초대작가 / 경상남도미술대전 서예부문 초대작가 / 월간서예서예대전 서예부문 초대작가 / 새천년서예대전 서예부문 초대작가 / 통일서예대전 서예부문 초대작가 / 전국서예대전 서예부문 초대작가 / 서울특별시 강동구 양재대로 1716, 대우아파트 2동 701호 / Tel : 02-442-1432 / Mobile : 010-4904-4077

峯柳逈人舞林學
和客哈句晴山居
扥風暖草生心

춘원 오해영 / 春園 吳海榮

경상북도대학교 경영대학원 졸업 / 대구광
역시지구 라이온스크럽 부총재, 고문 / 한국
서화작가협회 초대작가 / 영남미술대전 3체
상 2회 / 낙동미술대전 우수상, 특선, 3체상
/ 한국미협 대구광역시지부 입선 / 대구광역
시 중구 이천로 222-6, 시티타운아파트
1002호 / Mobile : 010-3823-0888

芝峯先生詩 / 70×135cm

學而時習 / 200×70cm

해담 오후규 / 海潭 吳厚圭

부경대학교 교수(현), UC Berkeley (P.D.), Maryland Univ. (교환교수) / 공학 석 · 박사 (부경대, 와세다대), 예술학 석사 (원광대), 철학박사 (부산대) / 부산박물관회 회장 (역임), 대한민국서화디자인협회 회장 (현) / 한국예술문화비평가협회 (회원), 수필가 등단 (한국수필가협회) / 부산서예비엔날레 총감독 (역임), 한국난정필회 고문 (현) / 월간서예 『해담서예만평』 제 94회 (2013년 12월) 연재 중 / 행초서의 기운미에 관한 연구 (원광대 석사논문) 외 서예논문 20여 편 / 청담 큰스님의 서화 『청담대종사와 현대한국불교의 전개』 외 종설논문 30여 편 / 이노우에 유이찌 서예의 재평가 월간서예 제369호 외 서예비평 30여 편 / 한국난정필회 외 그룹전 20여 회, 해담서예미학회 미학강의 전담 (현) / 부산광역시 연제구 과정로 74, 선경아파트 107동 1204호 / Tel : 051-752-9512 / Mobile : 010-5525-3107

尤庵先生詩 / 36×56cm

학산 옥금숙 / 鶴山 玉金淑

대구예술대학교 서예과 졸업 / 전국대학미술대전 특선 / 매일서예대전 입선 및 특선 / 백운 묵림전 / 경상남도서예문인화 초대작가 / 동서미술의 현재전 / 경상남도 거창군 거창읍 창남1길 40, 거창김천주공아파트 103동 1302호 / Tel : 055-943-8309 / Mobile : 010-9321-8309

山梅落盡�2花飛苔口喜殘
客到稀遲望千峯狂梅
裏杜鵑帝变一僧啣

錄海源禪師詩山客甲子仲夏八瀞素亭王玉喜

山客 / 70×200cm

소정 왕옥희 / 素亭 王玉喜

대한민국미술대전 입선 및 특선 / 경상남도미술대전
우수상 및 특선 외 입선 다수 / 개천미술대상전 초대
작가 / 개천미술실기(휘호)대회 초대작가 / 한국미술
제 예술대전 초대작가 / 경상남도 진주시 강남로95번
길 8-10, 햇살빌 3층 / Mobile : 010-2502-4757

694

중제 우경조 / 中齊 禹京祚

경희대 교육대학원서예문인화과정 수료 / 대한민국서화예술대전 서법대상 (1993) / 서화예술협회 초대작가 / 경희대 개교 60주년 60인 초대전 / 북경대학 초청전 / 대만 및 일본 초청전 다수 / 갑자서회 회원 / 경기도 성남시 분당구 궁내로40번길 11 하이츠빌리지 107동 301호 / Mobile : 010-7380-4950

落花無言 / 23×135cm×2

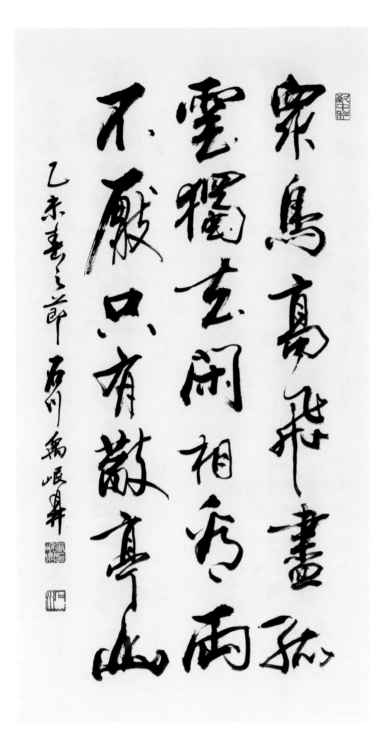

獨坐敬亭山 / 70×130cm

석천 우민정 / 石川 禹岷鼎

30여회 한중일대만서화연전 개최 / 백
제문화제 국제서화초대교류전 개최 /
대한민국비림서예대전, 세계평화서
화초대전, 서풍초대전 개최 / 대전광
역시 국악연주용 병풍 제작 / 중국황
하비림 한글 자작시 입비 / 중국 焦作
市 云台山(天下絶景 휘호) / 서울시여
성휘호대회 운영위원장 / 강릉율곡문
화제 청소년휘호대회 심사위원장 ·
한국서화협회 대한민국창작미술대전
심사위원장 / 한국서예비림박물관 관
장 / 고려대학교 교육대학원 출강 / 서
울시 종로구 인의동 101-1 항군회관
202호 한국서예비림협회 / Tel : 02-
747-8610 / Mobile : 010-3721-
8610

우덕 우병규 / 優德 禹柄圭

경북대학교 평생교육원 큐레이터 과정수료 / 주식회사 베이커푸드 / 참식품 / 베이커리 카페 우주 대표 / 운봉 연묵회 회원전(대구시민회관) / 고려사경연구회 이사장 / 대한민국명인대전 운영위원 / 대한민국서예문인화 운영위원 / 정선아리랑 서화대전 운영위원 / 한국미술50년사 한국미술작가총명감 편찬위원 / 대구광역시 북구 서변로 120, 102동 601호 (서변동, 영남네오빌블루아파트) / Mobile : 010-3512-2319

大道常在目前雖在目
前難覩若欲悟道真體
莫除色聲言語言語即
是大道不可斷除煩惱

錄梁寶誌和尚大乘讚頌句 優德 禹柄圭

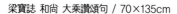

梁寶誌 和尚 大乘讚頌句 / 70×135cm

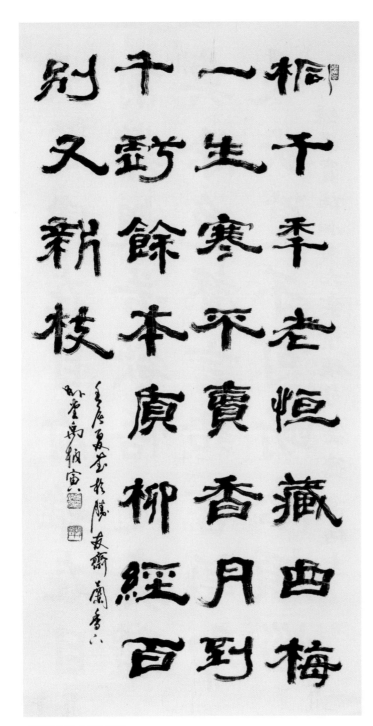

申欽先生詩 / 70×135cm

와당 우병인 / 臥堂 禹柄寅

대한민국서예전람회 초대작가 및 심사
역임 / 전라남도미술대전 심사 역임 /
광주광역시미술대전 초대작가 / 무등
미술대전 초대 및 심사 역임 / 한국서
도협회 초대 및 심사 역임 / 서도협 광
주지회 초대 및 심사 역임 / 서가협 광
주지회 초대 및 심사 역임 / 한국미술
관 특별기획 초대 개인전 / 부채전 2회
(개인전) / 광주광역시 북구 문산로 58,
한신아파트 101동 1305호 / Mobile :
010-2602-5525

己未獨立宣言書

吾等은 茲에 我朝鮮의 獨立國임과 朝鮮人의 自由民임을 宣言하노라 此로써 世界萬邦에 告하야 人類平等의 大義를 克明하며 此로써 子孫萬代에 誥하야 民族自存의 正權을 永有케 하노라

半萬年歷史의 權威를 仗하야 此를 宣言함이며 二千萬民衆의 誠忠을 合하야 此를 佈明함이며 民族의 恒久如一한 自由發展을 爲하야 此를 主張함이며 人類的良心의 發露에 基因한 世界改造의 大機運에 順應幷進하기 爲하야 此를 提起함이니 是天의 明命이며 時代의 大勢ㅣ며 全人類共存同生權의 正當한 發動이라 天下何物이던지 此를 沮止抑制치 못할지니라

朝鮮民族代表

孫秉熙 吉善宙 李弼柱 白龍成 金完圭 金秉祚 金昌俊 權東鎮 權秉悳 羅龍煥 羅仁協 梁甸伯 梁漢默 劉如大 李甲成 李明龍 李昇薰 李鍾一
李鍾勳 林禮煥 朴準承 朴熙道 申洪植 申錫九 吳世昌 吳華英 鄭春洙 崔聖模 崔麟 韓龍雲 洪秉箕 洪基兆

二千四年 甲午 光復節 湖石 禹炳煥

호석 우병환 / 湖石 禹炳煥

교정직공무원 전년퇴임 / 교정 대상 수상 / 단양 우씨 홍성군 종친회장 / 홍성군 노인솜씨자랑 최우수상 (서예) / 전국서예공모대전 입상 6회 / 홍성어중 서예지도 강사 / 홍성교도소 서예지도 강사 / 홍성군 노인종합복지관 서예지도 강사 / 홍주문화회관 서예지도 강사 / 충청남도 홍성군 홍성읍 월계천길 41-11, 현대아파트 103동 203호 / Mobile : 011-9421-4316

獨立宣言書 / 75×135cm

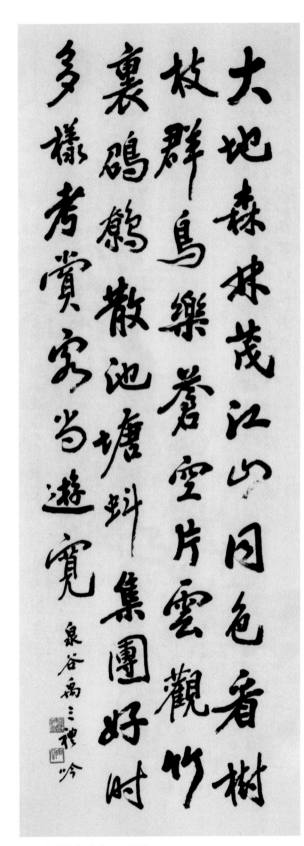

大地森林茂江山同色看樹
枝群鳥樂蒼空片雲觀竹
裏鷗鷺散池塘蚪集團好時
多樣考賞家當遊寬

泉谷禹三禮神吟

五月山川(自作詩) / 70×200cm

천곡 우삼례 / 泉谷 禹三禮

한국문화예술총연합회 한문서예 행초부문 명인, 상
임고문 (현) / 대한민국서예문인화대전 한국문화예
술상 수상, 운영.심사 위원 (역임) / 한국문화예술총
연합회 특별공로상 수상 / 명인미술대전 서울특별시
장상 수상, 운영, 심사위원 (역임) / 한국서도협회 초
대작가상 수상, 심사위원 역임, 이사 (현) / 묵향회 재
무부회장 (역임), 한국소비자연합 감사패, 공로패, 회
계이사 (현) / 대한민국서예전람회(서가협) 초대작
가, 심사위원 (역임) / 신사임당.이율곡 서예대전 운
영.심사 위원, 초대작가회장 (역임) / 대한민국아카데
미미술협회 운영위원, 심사위원장, 아카데미미술상
수상, 상임부이사장 (현) / 한국예술문화원 초대작가,
운영위원, 심사위원장, 이사 (현) / 한국미협 50년 한
국미술작가총명감 편찬위원 / 월간서예문인화 개인
초대전 (한국미술관) / 저서 : 『해서 천자문』(도서출
판 서예문인화) / 서울특별시 서초구 서초대로22길
20 (방배동) / Tel : 070-8861-6872 / Mobile : 010-
8712-2672

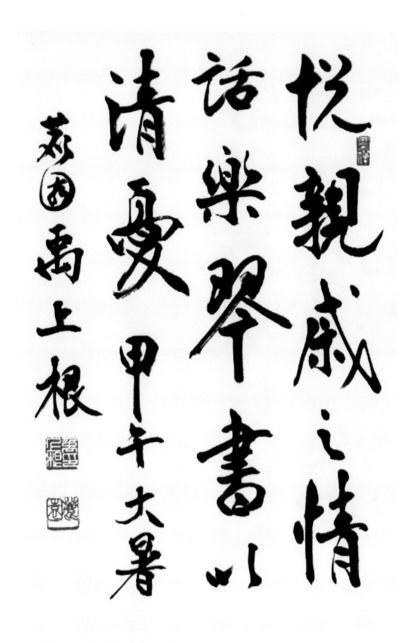

悦親戚之情
話樂翠書以
清憂 甲午大暑
蒍園 禹上根

친척들이 모여 세상이야기 / 45×70cm

녹원 우상근 / 鹿園 禹上根

美術協會 會員 / 大韓民國美術大展書藝部門招待作家 / 景園大學院 書藝科 修了 / 月刊書藝 招待作家 /
青祐佛教文化院 書藝室 院長 / 城南壽井靑少年修鍊館 書藝室 講師 / 中部面自治센터 書藝室 講師 / 個
人展 및 부스전 多數 / 경기도 성남시 수정구 남문로60번길 1 (태평동) / Mobile : 010-3289-1122

客路春風發興狂每逢佳
處即傾觴還家莫愧黃
金盡剩得新詩滿錦囊

壬辰孟夏書鄭夢周先生詩青林禹鍾淑

鄭夢周先生詩 / 70×200cm

청림 우종숙 / 靑林 禹鍾淑

대한민국서예문인화대전 초대작가 / 전라남도미술대전 추천작가 / 무등미술대전 추천작가 / 전국소치미술대전 추천작가 / 대한민국남농미술대전 초대작가, 최우수상 수상 / 2012 여수엑스포기념전 / 남도미술의 향기전 / 동서미술교류전, 필묵회 회원전 등 다수 참여 / 전라남도 영암군 군서면 죽정서원길 13-31, 청림서실 / Tel : 061-472-8396 / Mobile : 010-8665-8396

황산 우차권 / 黃山 禹且權

홍익대학교 미술교육원 수료 / 예술의
전당 전각4기 수료 / 중국산동대학 서
법연수 / 한국신맥회 예총회장상 / 홍
익대학교미술교육원작품전 최우수상 /
추사선생추모 전국서예백일장 특선 /
KBS전국휘호대회 입선 3회 / 대한민국
서예전람회 입선 / 대한민국명인미술
대전 초대작가 / 대한민국서예문인화
대전 초대작가 / 한국서가협회회원전
10회 출품 / 갑자서회, 한국서가협회,
청미회 회원 / 서울특별시 강남구 학동
로4길 24 (논현동) / Tel : 02-549-
7168 / Mobile : 019-249-7168

易東先祖詩 江行 / 70×135cm

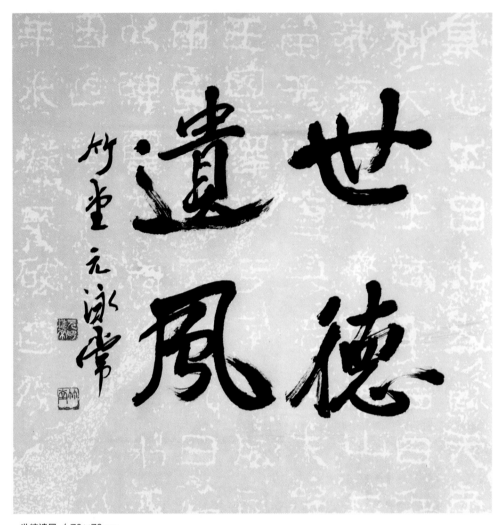

世德遺風 / 70×70cm

죽당 원영상 / 竹堂 元泳常

세계서법문화예술발전중심 고문 / 전 성균관 제29대 부관장 / 서울특별시 중구 다산로8길 16-8 (신당동)
/ Tel : 02-2252-3035 / Mobile : 010-5265-8388

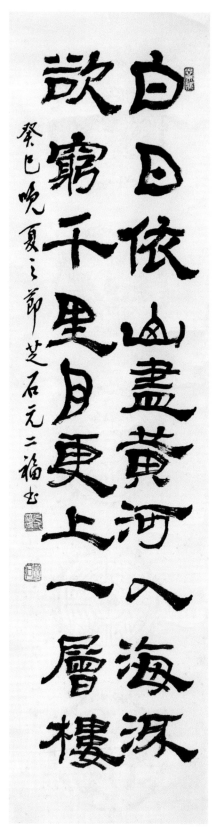

白日依山盡黃河入海流
欲窮千里月更上一層樓

癸巳晩夏之節芝石元二福書

지석 원이복 / 芝石 元二福

대한민국미술대전 (서예) 입선 / 세계불교불교서예
대전 우수상 / 전국서도민전 초대작가 / 부산미술대
전 (전국 서예) 대상 / 부산미술협회 (서예) 초대작가
/ 부산사상구예술인협회 회장 / 청남서예전국휘호대
회 초대작가 및 이사 / 부산서예비엔날레 부이사장 /
부산광역시 사상구 주례로9번길 3 (주례동, 삼정당) /
Tel : 051-311-3419 / Mobile : 010-4509-3419

登鸛鵲樓 / 35×135cm

和合(人) / 70×30cm

백송 위경애 / 百松 魏敬愛

전 사단법인 세종문화센터 원장 / 한중 국제서법 30주년 특별초대전 출품 (세종문화회관) / 2007 종로
500인 깃발전 초대전 출품 / 서울미술전 초대전 출품 / 국민희망포럼 (필승) 작품 / 세계무술문화대축제
和合(人) 작품 / 한중일 서예문화교류협회 이사 / 한국서가협회 · 필우회 · 송천서회 회원 / 각종 전시회
출품 30회 / 재경 관산중 총동문회 재능기부 / 한국서가협회 초대작가 / 한국미술협회 회원 / 광주광역시
남구 대남대로328번길 13 (월산동) 백송서예연구실 / Mobile : 010-9793-9994

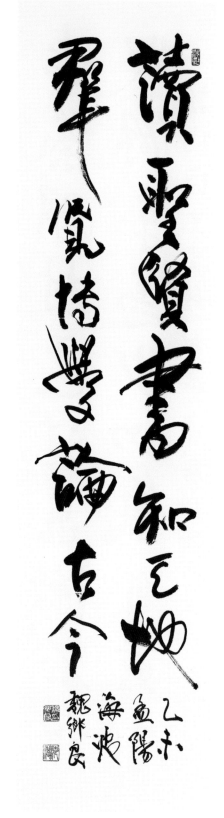

해파 위향량 / 海波 魏鄕良

대한민국미술대전 초대작가 / 한국인터넷서예대전 초
대작가, 심사위원 / 대한민국미술대상전 초대작가, 심사
위원 / 서울미술협회 미술대상전 심사위원 / 프란치스코
교황방한 준비위원 역임 (재정분과) / 무구회 회장 역임
/ (현)한국미술협회 회원 / 서울특별시 성북구 성북로4길
52, 214동 202호 (돈암동, 한진아파트) / Tel : 02-926-
3362 / Mobile : 010-8898-9347

讀聖賢書 / 35×140cm

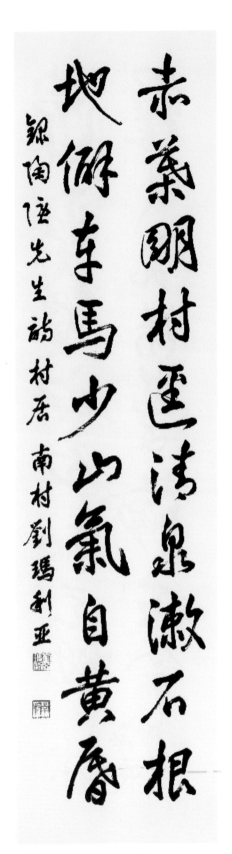

赤葉明村匣清泉漱石根
地僻車馬少山氣自黃昏

銀陶悟先生詩村居 南村 劉瑪利亞

李宗仁先生詩 村居 / 35×135cm

남촌 유마리아 / 南村 劉瑪利亞

초대작가 / 심사위원 / 신사임당 회원 / 경기도 광주
시 포돌이로 11번길 10 두진아파트 101동 204동 /
Tel : 031-762-4201 / Mobile : 011-494-0533

소연 유미옥 / 小淵 柳美玉

대한민국아카데미미술대전 초대작가 / 대
한민국서예대상전 초대작가 / 행주서예문
인화대전 초대작가 / 운곡서예문인화대전
초대작가 / 충의공 정기룡장군 서예문인화
대전 최우수상 / 공무원미술대전 (안전행정
부) 특선 등 / 전국법원서예문인화대전 4회
출품 / 서울특별시 송파구 송파대로 567, 주
공아파트 529동 210호 / Tel : 02-2204-
2237 / Mobile : 010-5314-2945

茶山先生詩 / 70×200cm

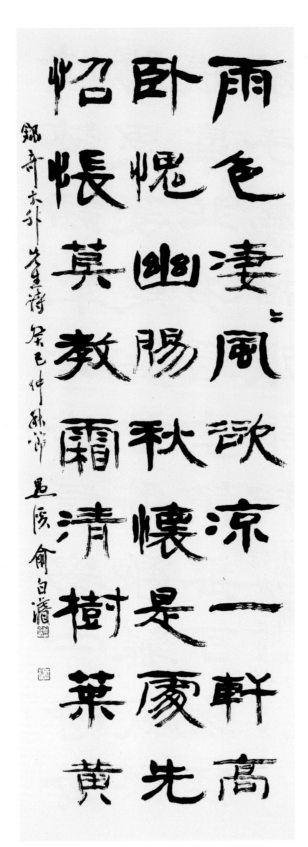

雨色凄凄風歌涼一軒高
臥腸恀恀幽幽秋懷是憂先
怊悵莫莫教霜清樹葉黃

奇大升先生詩 癸巳仲秋節 愚溪 俞白濬

奇大升先生詩 / 50×135cm

우계 유백준 / 愚溪 俞白濬

법학 박사 / 전남도립대학교, 호남대학교 외래교수 /
대한민국미술대전 (서예부문) 초대작가, 동 심사위원
/ 전라남도미술대전 대상 수상, 동 초대작가 · 심사위
원 / 광주광역시미술대전 초대작가, 동 심사위원 / 전
국무등미술대전 대상 수상, 동 초대작가 · 심사위원 /
전국서도민전 대상 수상, 동 초대작가 / 전국휘호대
회 우수상 수상, 동 초대작가 / 대한민국서예술대전
초대작가 / 5 · 18 전국휘호대회 심사위원 / 곡성 용
주사 연화선원 · 관음전, 고흥 금산 송광암 · 거금선
원 휘호 / 개인전 2회 / 한국미술협회 · 국제서법예술
연합 · 국제서예가협회 회원 / 광주광역시 광산구 수
등로 287, 신가부영아파트 108-1402 / Tel : 062-
961-6835 / Mobile : 010-4605-5411

大嶺雲初捲危巔雪未消

膓山路險鳥道驛程遙兒樹羊

園神廟晴煙接海嶠登高堪

作賦風景使人撩

一如 俞炳蓮

일여 유병련 / 一如 俞炳蓮

대한민국미술대전 (서협) 서예부문 초대작가
/ 서울미술대상전 삼체상, 초대작가 / 대한주
부클럽서예대전 초대작가 / 경기미술대전 초
대작가 / 경인미술대전 최우수상, 초대작가 /
국제서법연합 전국휘호대회 초대작가(국서
련) / 서예문인화대전 초대작가 / 세계서법문
화예술대전 오체상, 초대작가 / 국제서법예
술연합 한국본부 이사 / 국제여성한문서법학
회 이사 / 경기도 용인시 기흥구 언남로 15, 동
일하이빌2차아파트 204-801 / Tel : 031-
285-2439 / Mobile : 010-7543-2936

大關嶺 / 70×200cm

敬老 (自吟詩) / 33×30cm

고강 유병리 / 杲岡 俞炳利

개인전 6회(시.서.화.각전) 서집 3집 출간, 한시집 1.2집 출간 / 한국서예협회 초대작가, 이사, 심사, 서각 분과위원장 역임 / 서협서울지회 초대작가, 이사, 운영.심사, 부지회장 역임 / 대한민국서예문인화대전 초대작가, 운영, 심사위원장 역임 / 한국서각협회 초대작가, 고문, 부이사장 역임 / 국제각자연맹 상임이사 역임, 일본.중국.신가파 초대작가 / 한국전각협회 이사 / 삼청시사 회장 역임 / 한국서문회 회장 / 고강서예학원장 / 서울특별시 관악구 은천로39길 56, 일두아파트 3-609 / Tel : 02-2682-9925 / Mobile : 010-5476-4495

懶翁禪師 詩 / 65×66cm

백암 유석기 / 伯菴 劉碩基

호남대학교 대학원 미술학과 (서예 전공) 졸업 / 대한민국미술대전 (서예부문) 초대작가, 심사위원 역임 / 강원서예대전 초대작가, 운영위원장 역임 / 강원미술대전 대상 (1989), 강원서예상 수상 (2006) / 개인 전, 파코아트페어전 등 3회 (2006, 2011, 2012) / 서령인사 100주년 국제전각창작대회 2위 (2008, 중국 항주) / 한·중·일 서예교류전 (2002 일본), 필리핀미술작가교류전 (2008, 마닐라) / 독일 월드컵기념 키폰시장초대전 (2006, 독일), 세계서예전라북도비엔날레 초대전 (2006) 등 / 한국전각협회 회원, 목우회 회원 / 강원서학회장, 한국미술협회 전각발전위원장 (현) / 강원도 원주시 봉화로 74, 단계삼익아파트 103-204 / Tel : 033-744-4765 / Mobile : 010-5375-6600

孤能化美女　狸亦作書生
誰知異類物　幻惑同人形
變化尚非難　撩心良獨難
欲辨真與僞　願磨心鏡看

癸巳立夏節扵孤雲先生詩惺下散人

孤雲先生詩 / 65×135cm

성하 유석영 / 惺下 柳錫永

1975 전주 중앙서예원 개원 / 대한미술대전 서예 초대작가 / 국제서법예술연합 한국본부 자문위원 / 대한민국미술협회 자문위원/ 동방서법탐원 및 최고연구과정 필업 (제1기) / 전라북도미술대전 서예 초대작가 회장 역임 / 대한민국미술대전 서예 심사위원 역임 / 전라북도 전주시 완산구 견훤로 100-73, 광성빌라 202호 / Tel : 063-284-9736 / Mobile : 010-5625-9736

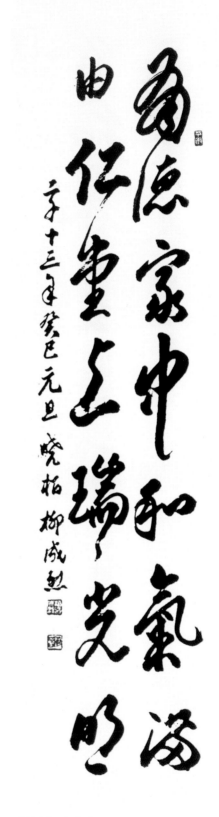

효백 유성열 / 曉柏 柳成烈

한국서화예술대전 입선, 특선, 종합대상 / 대한민국
서예전람회 입선 / 대한민국중앙서예대전 특선 / 고
려대서예고위과정 수료 / 경기도 성남시 수정구 북정
로 128-1, 404호 / Mobile : 010-5258-0343

有德家中和氣滿 / 35×135cm

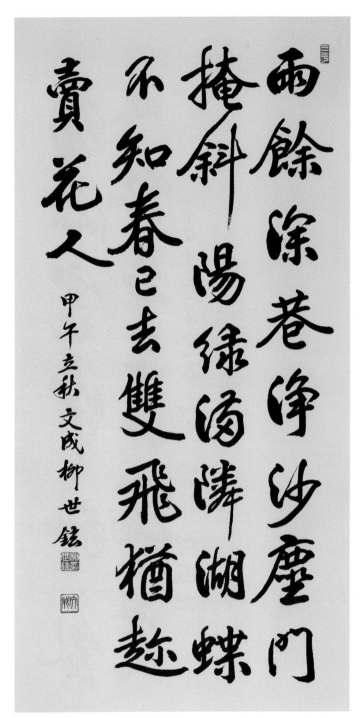

兩餘深巷淨沙塵門
掩斜陽綠滿隣湖蝶
不知春已去雙飛猶
賣花人

甲午立秋 文成 柳世鉉

白光勳先生詩 客窓春後 / 70×135cm

문성 유세현 / 文成 柳世鉉

한국서도협회 초대작가, 심사위원, 운영
이사, 감사 / 서울서도협회, 경기서도협
회 초대작가 / 대한민국서화교육협회 경
기지회 초대작가 겸 부회장 / 대한민국
서예술진흥협회 초대작가 / 한국추사서
예대전 초대작가, 화성시서화작가협회
초대작가 / 중국서법명가초청 및 한국서
도협회대전 출품 / 대한민국서도협회 대
표작가초대전 출품 / 수원화성 오산100
인 서예문인화초대전 출품 / 국제서법연
맹전 및 특별초대전(태국, 중국) 출품 /
한국서화작가협회 초대작가 / 경기도 화
성시 서신면 박고지길 82 / Tel : 031-
357-3134 / Mobile : 016-352-0197

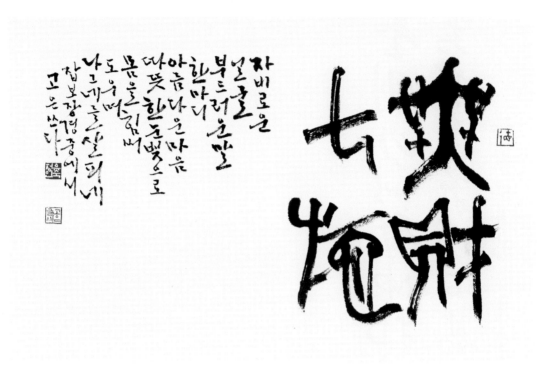

無財七施 / 55×35cm

고은 유숙정 / 古隱 俞淑貞

대한민국서예대전 초대작가 / 전라북도서예대전 초대작가, 심사위원 / 대한민국현대서예문인화대전 초대작가 / 화성서예대전 특상, 입선 / 세계서예전북비엔날레 입선, 특선 다수 / 그룹전 20회 이상 / 전라북도 전주시 덕진구 매봉로 3-16 (금암동) / Mobile : 010-8620-1592

송은 유영기 / 松隱 劉英基

대한민국아카데미미술협회 신춘기획작가전 우수작
가상 / 제1회 대한민국나라사랑미술대전 초대출품 /
제11회 대한민국아카데미미술대전 초대출품 표창장
/ 대한민국아카데미미술협회 초대작가, 이사 / 경기
도 포천시 왕방로130번길 29, 극동1차스타클래스 101
동 1005호 / Tel : 070-7556-4451 / Mobile : 010-
5213-4453

宣柱善詩 / 35×135cm

客路春風發興狂 每逢佳
客即觴傾 還家莫愧黄金
盡 剩得新詩滿錦囊

錦圃隱先生詩庚寅秋節陽原劉永訓

양원 유영훈 / 陽原 劉永訓

대한민국미술대전 최우수상 / 대한민국미술대
전(미협) 초대작가 / 강원도 미술대전 초대작가
/ 강원도 원주시 치악로 1601 (단구동)

圃隱先生詩 / 70×200cm

上主是我的牧者我實在一
毎畦缺他使我卧在青綠的
草塲又領致走近幽静的水
旁還使我的心靈得到舒暢
他為了自己名號的原由領
我踏上了正義的坦途縱使
致應走過陰森的幽谷致不
怕凶險因你与我同在

二千九年四旬節恭錄詩篇卅三篇句 杏苑柳玉姬

聖經 詩篇句 / 47×48cm

행원 유옥희 / 杏苑 柳玉姬

대한민국미술대전 서예부문 초대작가 / 충북미술대전 초대작가 / 신사임당 이율곡 서예대전 초대작가 / 한국서법예술대전 대상 / 신사임당 이율곡 서예대전 대상 / 충북학생문화원 서예강사 (2000~2010) / 개인전 (2009, 백악미술관) / 충청북도 청주시 청원구 오창읍 오창중앙로 27, 코아루아파트 301동 504호 / Tel : 043-218-3603 / Mobile : 010-9311-3602

青山丫要裁瓜栽
丫要裁瓜聊無垢
無憎丫娥水如風而終裁

錄懶翁王師詩 仁峰 柳龍淑

인봉 유용숙 / 仁峯 柳龍淑

전 국방일보 편집기자 / 세계서법 초
대작가 / 서울특별시 서대문구 수색로
100, DMC래미안e편한세상 308동
201호 / Mobile : 010-5084-6118

懶翁王師詩 / 70×135cm

凜之以風神溫之以妍
潤鼓之以枯勁和之以
閑雅故可達其情性形
其哀樂違而不犯和而
不同留不常遲遣不恒
疾帶燥方潤將濃遂枯
曉南劉鎔河

孫過庭 書譜句

효남 유용하 / 曉南 劉鎔河

성균관 대학교 유학대학원 졸업 / 동방
서법 탐원 1기 수료 / 울산서도회전(1회
~43회) / 한국미술협회원 / 개운서예원
/ 울산서도회장 역임 / 울산향교, 남구
문화원서예지도 / 울산시 울주군 범서
읍 구영리1길 4 / Tel : 052-248-8177
/ Mobile : 010-5205-8177

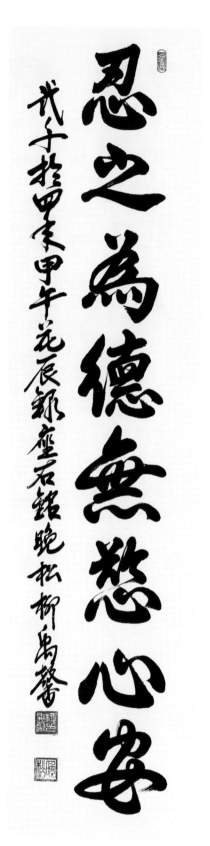

만송 유우형 / 晩松 柳禹馨

한국서화작가협회 초대작가 / 제물포서예대전 초대
작가 / 새만금서예대전 초대작가 / 문화예술협회 초
대작가 / 기로미술협회 초대작가 / 가야미술대전 대
상 / 중국소흥란정기념행사 및 한중교류전에 참가해
서 교수자격증 취득 / 중국 상해 한중교류전에 참가
해서 교수자격증 취득 / 국제기로미술대전에서 국회
부의장상 수상 / 국제기로미술대전에서 국회교육문
화체육관광위원장상 수상 / 경기도 여주시 가남읍 삼
군1길 21 / Tel : 031-882-2949 / Mobile : 011-
9243-2949

座右銘 / 35×135cm

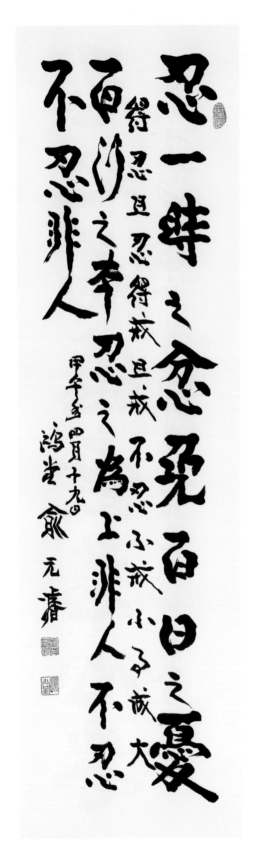

忍一時之忿 免百日之憂 / 35×135cm

홍당 유원준 / 鴻堂 俞元濬

4급 공무원 임용고시 합격 / 육군 1205 건설공병관
1960년 만기제대 / 서강대학교 산업문제연구소 단기
이수 (6개월) / 홍산중학교 졸업(1952) 총동문회 고문
/ 한국서화작가협회 고문 / 한국비림작가협회 고문 /
재경부여군민회 장학회 감사 및 고문 / 한국서화작가
협회 심사위원 (12회) / 중소기업중앙회 협우회 고문
/ 중국, 소련, 일본, 미국, 대만 서예전참가 / 서울특별
시 성동구 독서당로62길 43, 대림아파트 1-401 /
Tel : 02-2295-7734 / Mobile : 016-215-5080

我家有酒誰招客何
豪無泉可泛觴都是
雨師防樂事天教孤
負此辰良

録白雲先生詩
華亭柳春珪

화정 유춘규 / 華亭 柳春珪

한국미술협회 회원 / 대한민국미술전
람회 초대작가 및 심사위원 / 대한민
국미술대전 한문 입선 / 대한민국서
예대전 한문 입선 / 인천시서예대전
초대작가 및 심사위원 / 인천시미술
전람회 초대작가 및 심사위원 / 한·
일 인테리어서예대전 초대작가 및 심
사위원 / 동아국제미술대전 심사위원
/ 행촌이암서예대전 운영위원장 / 국
민예술협회 강화지회장 / 인천광역시
강화군 강화읍 강화대로 191-14, 현대
아파트 102-504 / Tel : 032-934-
3733 / Mobile : 010-5331-3733

白雲先生詩 / 70×140cm

虛舊殘溜雨纖枕簟輕寒
曉漸添苔落後迤春睡美
呢喃燕子要開簾

曉苑 尹京姬

효원 윤경희 / 曉苑 尹京姬

대한민국서예대전 (미협) 입선 / 광주광역시미술대
전 초대작가 / 전라남도미술대전 다수 입선 / 무등미
술대전 다수 입선 / 불교사경대회 입선 / 전국여성서
화 백일장 다수 입선 / 한 · 중 서법교류전 중국감숙
성 서법가협회 / 대한민국원로작가 / 한국미술협회
회원, 광주미술협회 회원 / 원묵회 회원 / 광주광역시
동구 필문대로 12-7 (계림동, 금호타운) 112동 401호
/ Mobile : 062-514-5238

自適 / 35×135cm

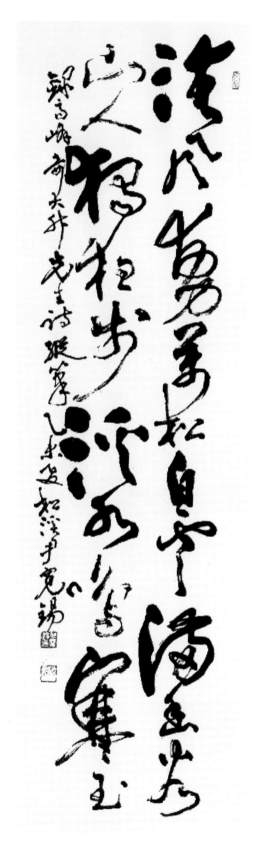

송계 윤관석 / 松溪 尹寬錫

대한민국미술대전 서예 초대 · 심사 역임 / 경상남도미
술대전 초대 · 심사 역임 / 월간서예대전 초대 · 심사 역
임 / 국제서예가협회 이사 / 전주세계서예비엔날레 출
품 / 경상남도문자문명전 출품 · 경상남도서단회장 역
임 / 한 · 중 교류전 (근묵회) / 서예 개인전 / 송계서예
학원 운영 / 경상남도 진주시 돗골로 136(상대동)

縱筆 / 70×200cm

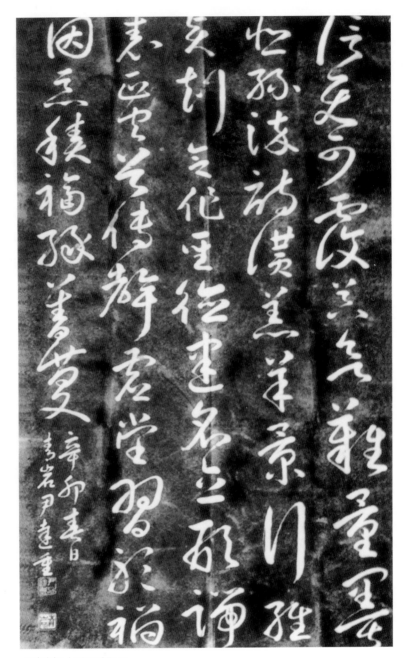

千字文句 / 70×135cm

청암 윤달중 / 靑岩 尹達重

月刊書藝文人畵 主催 서울美術館 招待作家展 招待作家證 受領 / 第13回 世界書法文化藝術大展 特選 /
大韓老人會安山常錄支會 老人揮毫大會 最優秀賞 / 第3回 大韓民國書畫藝術비엔날레 佳作 / 韓國書藝
碑林博物館 招請 元老重鎭作家展 作家證 受領 / 韓中元老重鎭作家 招待展書畫大作家榮譽證 受領 / 韓
中 書畫交流展 中國紹興蘭亭展 出品 / 韓國書藝碑林博物館 書藝作品 刻碑立碑 / 韓國書藝碑林協會 最
優秀作家賞 / 韓中書風 大韓民國祝祭 運營委員會 世宗大王賞 / 경기도 안산시 상록구 삼천리6길 8 (건
건동) / Tel : 031-502-6570 / Mobile : 010-3295-6570

소파 윤대영 / 小坡 尹大榮

대한민국미술대전 서예부문 심사위원 역임 / 경상북
도미술대전 서예문인화부문 심사위원장 역임 / 충의
공 정기룡장군 전국서예문인화대전 운영위원장 / 경
상북도예술상 수상 / 한국미협 상주지부장 / 경상북
도 상주시 왕산로 92, 소파서예학원 / Tel : 054-
533-5783 / Mobile : 010-3543-5783

常時辭令間須是立規程
安舒無急迫氣象儘和平

月澗先生詩 示兒筆 尹大榮 謹書

月澗先生詩 / 35×140cm

岱宗夫如何齊魯青未了
造化鍾神秀陰陽割昏曉
盪胷生層雲決眥入歸鳥
會當凌絶頂一覽衆山小

錄杜甫詩望嶽 乙未孟秋 一丘 尹明鎬

杜甫詩 望嶽 / 70×135cm

일구 윤명호 / 一丘 尹明鎬

조선일보 선묵회원전 5회 / 국제문화미술대전 특선 2회 / 해외문화예술교류전 한·중 출품 / 한국향토문화미술대전 금상 2회 / 한국향토문화미술대전 우수상 1회 / 대한민국 기로미술협회 추천작가 / 대한민국기로미술협회 초대작가 / 경기도 고양시 덕양구 세솔로 105, 삼송마을동원로얄듀크 1702-1303 / Mobile : 010-7343-7719

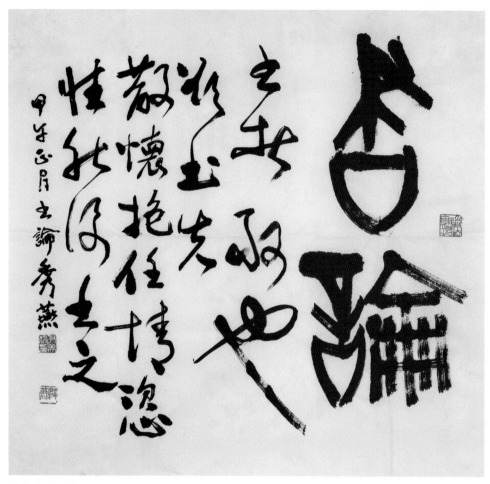

書論 / 70×50cm

수연 윤미원 / 秀燕 尹美媛

2013 베니스 모던 아트 비엔날레 초대작가 / 서울미술대전 특선 / 인천광역시미술전람회 심사 역임 / 한국미술전람회, 통일미술대전, 서화아카데미, 국민예술협회 초대작가전 / 한국서예미술협회 서예분과위원장 / 송전서법회 이사 / 송전 이흥남 선생 문하 / (현)종로미술협회 이사 / 서울특별시 송파구 양재대로 1218, 올림픽선수기자촌아파트 257동 901호 / Mobile : 010-9778-1053

盧齋窈窕只蒼事
獨坐悠悠歲峯
無人訪余孟橋也
時見江鷺流遠沙

敬錄尹昌垕先祖詩 恩波 尹秉瓚

尹昌垕先生詩 / 70×135cm

은파 윤병찬 / 恩波 尹秉瓚

2008. 06. 23. 남부서예협회 제7회 공모대전 특선 이후 3회 / 2011. 11. 28. 아카데미미술협회 제10회 기로미술대전 은상 수상 / 2012. 01. 17. 대한민국기로미술협회 초대작가 / 2012. 06. 02. 2012 국제기로미술대전 대회장상 수상 / 2012. 11. 09. 남부서예협회 초대작가 / 2013. 06. 01. 2013 국제기로미술대전 세종대왕상 수상 / 2013. 11. 27. 한국향토문화미술대전 금상, 국회예산결산특별위원장상 수상 / 2014. 06. 23. 2014 국제기로미술대전 미주예총회장상 수상 / 서울특별시 관악구 난곡로26길 77 (신림동) / Tel : 070-7572-3276 / Mobile : 010-6388-3277

愛國歌 / 109×71cm

하정 윤병혜 / 河亭 尹炳惠

대한민국미술대전 초대작가 / 대한민국서도대전 초대작가 / 세종한글서예대전 초대작가 / 한중 서화부
흥협회 초대작가 / 서울미협 특선 3회 / 갈물회 회원 / (현)국제여성서법학회 감사, 한국연묵회 재정부장
및 한글 지도 / 경기도 용인시 수지구 성복1로164번길 20, 106동 402호 (성복동, 버들치마을성복자이1차
아파트) / Mobile : 010-6721-7000

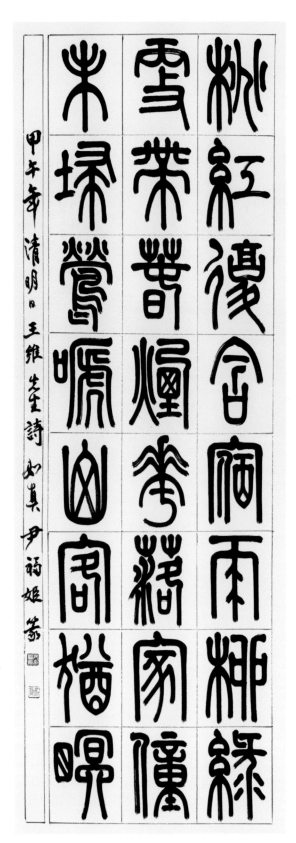

田園樂 / 75×200cm

여진 윤복희 / 如眞 尹福姬

대한민국미술전람회 대상 수상 / 국민예술협회
회원 및 초대작가 / 국민예술협회 회원전 및 초
대작가전 / 한・일 서예명가전 서예부문 출품 /
서울특별시 성북구 장위로 16길 18-8 / Tel :
02-999-4152 / Mobile : 010-2403-1043

臨溪濯我足 看山淸我目 不夢閑榮辱 此外更何求

癸巳夏日 眞覺禪師詩 遊山 靑雨 尹相敏

청우 윤상민 / 靑雨 尹相敏

동아 미술상 수상 / 백악미술관 개인전 (2003) / 블룸비스타 갤러리 기획초대 개인전 (2016) / 대한민국 미술대전 초대작가 및 심사위원 / 한국서예가협회 부회장 / 동국대학교 미술학과 교육대학원 강사 역임 / 성신여자대학 동양화학과 강사역임 / 청우서예 연구실 : 경기도 하남시 대청로 116번길 30-1 은행아파트 종합상가 303호 / Tel : 031-794-2818 / Mobile : 010-6246-1598 / E-mail : chungu321@naver.com

眞覺禪師詩 遊山 / 35×135cm

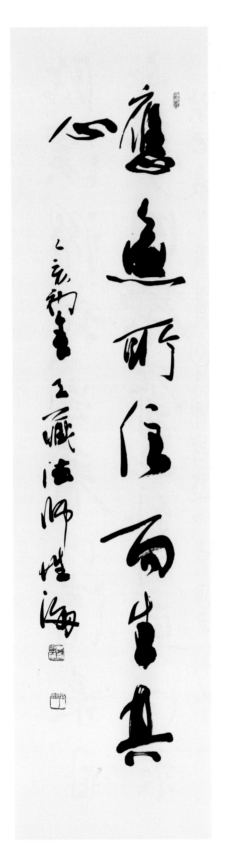

應無所住而生其心 / 35×135cm

성해 윤수만 / 性海 尹守萬

법명 : 성해, 당호 : 일봉 (1941년 생) / 선서화 개인전 15회
및 국제전 108회 / 미국 뉴욕에서 대한민국 광복절기념 세
계서화공모대전 심사위원장 / 한국미술협회 뉴욕지부 서
예분과위원회 위원장 / 뉴욕불교국제봉축위원회 국제봉
축 위원장 / 독일 베를린 홍법원 개원 초대원장 / 선종본찰
(재)선학원 원장 / 서울특별시 마포구 신촌로 56, 4층 /
Mobile : 010-3507-6767

우암 윤신행 / 右庵 尹信行

우암서예학원장 / 한국서화교육협회
운영위원, 경기도지부장 / 경기도서화
대전 운영위원장 / 수원시학원연합회
서예분과위원장 / 한국통일비림협회
자문위원 / 대한민국기호학회 회장 /
한국문화예술연구회, 한국서화작가협
회, 한양미술작가협회 초대작가 / 한국
서화작가협회 10년사 편찬위원 역임 /
한국서화교육협회, 한국서화작가협
회, 대한민국 서예문인화대전, 대한민
국 정조대왕 효 휘호대회 심사위원장,
화홍시서화대전 외 운영심사 다수 / 개
인전 4회 및 초대출품, 회원전 다수 /
경기도 수원시 장안구 장안로 6 (영화
동) / Tel : 031-243-6056 / Mobile :
010-2343-6056

敦族(自吟) / 70×135cm

世宗大王 愛民詩 / 40×130cm

다곡 윤연자 / 茶谷 尹蓮子

강원서예대전 초대작가, 운영위원, 심사위원(2009 ~2013년) / 무릉서예대전 초대작가 (2003~현재) / 김 삿갓휘호대회 초대작가(2004~현재) / 한라대학교평 생교육원 서예과 수료(2006~2013) / 상지대학교평생 교육원 한국화 수료(2006~2009) / 일본 부산현 서도 연맹작가 서화작품교류전(2004~현재) / 중국 반금시 및 산동성 여서화작가 교류전(2005~2012) / 강원도 여류서예가협회 명예회장 / 회원전, 작가전, 교류전 150여 회 전시 / 강원도 원주시 판부면 시청로 264, 원 주더샵아파트 101-101 / Tel : 033-761-1707 / Mo- bile : 010-2602-5737

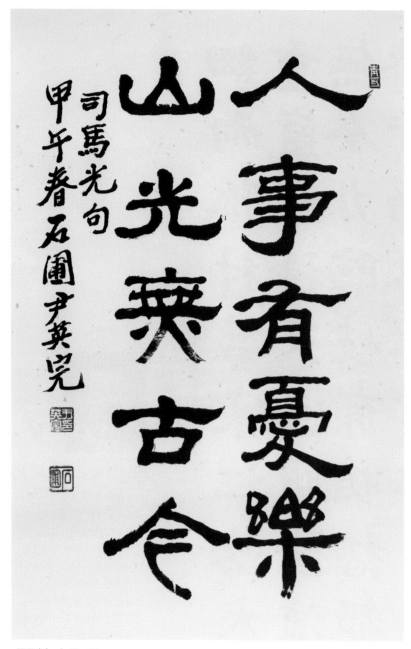

司馬光句 / 45×70cm

석포 윤영완 / 石圃 尹英完

대한서화예술협회 초대작가 / 대한민국서예대상전 초대작가 / 대한서화예술대전 대상 (문화체육부장
관상) / 대한민국서화대상전 우수상 / (현)우농문화재단 이사장, 한국난연합회 자문위원 / 경상남도 함안
군 칠북면 단내로 18-6 / Tel : 055-587-9900 / Mobile : 010-3563-7299

細雨孫村暮寒江落木秋壁
重嵐翠積天遠雁聲流學道
無全力臨岐有晚愁都將経
濟業歸臥水雲隊

九巖 尹永典

柳成龍詩 齋居有懷 / 50×135cm

구암 윤영전 / 九巖 尹永典

1941 빛고을 광주 출생. 중앙대예술대학원, 평통 구암서문예원장 / 서울대, 감사원장비서관, 국무총리 보좌관 역임 (현)평화연대 상임고문 / 한국서예대전·한국전통서예대전 초대작가, 평화통일 비림작가, 근묵회 회장 / 서울미술관 초대작가전 참가, 한국미술관 기획초대전 참가, 한중일 초대전 참가 / 한국서예대전, 전통서예대전, 초대작가전, 세종한글서예초대전 참가 / 한국작가회의(소설가), 한국문인협회(수필가), 공동선, 평화만들기(칼럼니스트) / 산영수필문학회장, 글의 세계 융문포럼 부회장, 한국수필문학진흥회 이사 / 저서 : 소설집(못다 핀 꽃), 수필집(도라산의 봄), 에세이집(평화, 아름다운 말) / 고희문집(인연, 아름다운 만남), 수필선(강물은 흐른다), 구암애창가곡집 CD / (현)전효당윤문장학회장, 최재형장학회 고문, 한국종합금융장학회 이사 / 서울특별시 서초구 방배선행길1, 방배우성아파트 102-102 / Tel : 02-522-5227 / Mobile : 010-3759-2236

하정 윤옥규 / 荷汀 尹玉奎

1985년 대한민국미술대전 서예부문 입선 (국립
현대미술관) / 1985년 동아미술제 서예부문 입
선 (국립현대미술관) / 1991년 35주년 동방연서
회 (서울특별시립미술관) / 1991년 경기지역 중
견작가 초대전 (경기도 문예회관) / 1995년 한국
미술협회전-미술의 해 (예술의 전당 서예관) /
1996년 경기도 서예가 협회전 (과천 시민회관
전시실) / 1996년 40주년 동방연서회전 (세종문
화회관) / 1998년 창립 10주년 동방 서법탐원전
(예술의 전당 서예관) / 2000년 동안구 평촌전시
관 개관기념전시 (평촌전시관) / 2001년 경기도
향토작가 초대전 (성남 문화의 집) / 경기도 안
양시 동안구 관악대로 121, 삼성래미안아파트
108-1704 / Tel : 031-449-2888 / Mobile :
010-3151-2888

即事 / 66×190cm

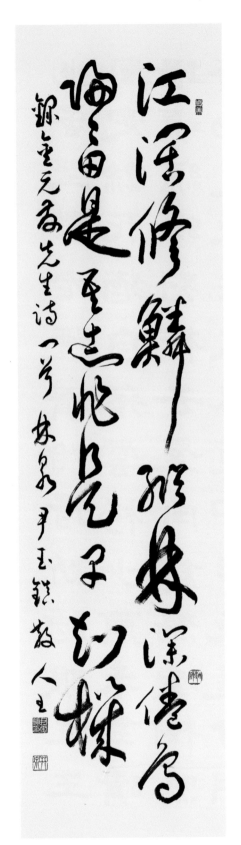

江深修鱗 ... 深德爲 ... 由是至志 ... 兒子 ...

金元發先生 詩 / 35×135cm

임천 윤옥진 / 林泉 尹玉鎭

대한민국미술대전 초대작가 / 인천광역시미술대전
초대작가 / 제물포서예대전 초대작가 / (현)인천서예
가협회 이사 / 경기도 화성시 동탄순환대로21길 15, 동
탄2신도시 신안인스빌 1344-901 / Mobile : 010-
6413-0288

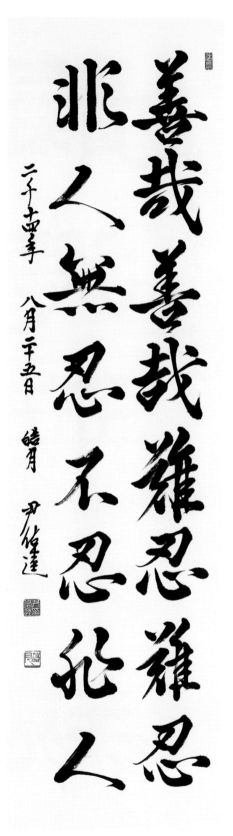

호월 윤우규 / 皓月 尹佑逹

한국서화협회 초대작가 / 한국서화협회 한문전문지
도자교육과정 수료 (자격증 수료) / 한국서예비림협
회 초대작가 / 대한민국기로미술협회 초대작가 / 대
한민국기로미술협회 임원 (부회장) / 한국서화협회
강릉지회 이사 / 강원도 강릉시 노암길12번길 12 /
Tel : 033-646-8188 / Mobile : 010-5365-0319

참아야 하느니라 / 35×135cm

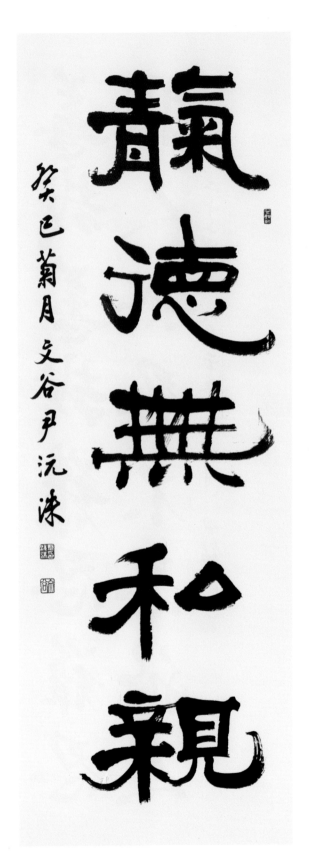

天德無私親 / 50×140cm

문곡 윤원수 / 文谷 尹沅洙

대한민국서도대전 초대작가 / 경상북도미술대전 서
예부문 초대작가, 심사위원 / 대한민국정수서예문인
화대전 초대작가 / 경상북도서예전람회 초대작가, 운
영, 심사위원 / 대구광역시서예전람회 초대작가 / 대
한민국서예대전(예협) 초대작가 / 대한민국공무원미
술협의회 회원 / 국제서법예술연합 회원 / 한국미술
협회 김천지부 서예분과위원장 / 대구광역시경상북
도서예가협회 회원 / 한국예총 김천지회 감사 / 한국
서도협회 대구경북 부지회장 / 경상북도 김천시 지좌
길 23, 금탑맨션 501호 / Tel : 070-8262-7061 /
Mobile : 010-4159-7061

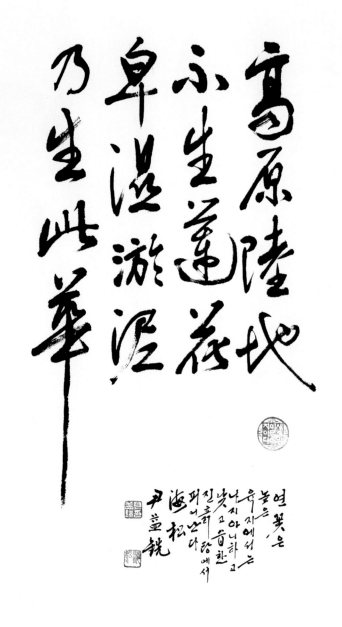

佛經句 / 50×80cm

해송 윤익선 / 海松 尹益銑

대한민국서예대전 초대작가 / 대전광역시미술대전 서예분과 초대작가 / 한국서예협회 대전지회 초대작가 / 대한민국서예대전 심사 / 대전광역시미술대전 서예분과 운영, 심사 / 한국서예협회 대전지회 운영, 심사, 이사 / 성균관유도회, 대전충청서예대전 운영, 심사 / 독일 베를린 한국대사관 초청 아름다운 우리한글전 / 한·중 교류전 (대전, 남경 합비), 대한민국서예대전 초대작가전 / 개인전 / 대전광역시 중구 계룡로 852, 삼성아파트 4동 702호 / Tel : 042-523-6500 / Mobile : 010-8775-6496

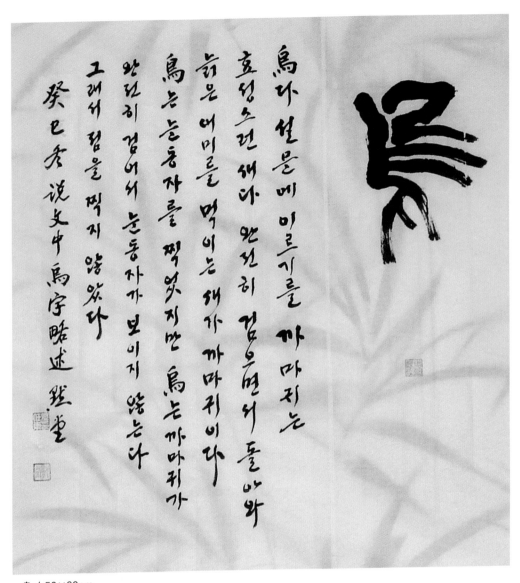

烏다 설믐에 이르기를 까마귀는
효성스런 새다 만건히 검을편서 돌아와
늙은 어미를 먹이는 새가 까마귀이다
烏는 눈동자를 찍었지만 烏는 까마귀가
완건히 검어서 눈동자가 보이지 않는다
그래서 점을 찍지 않었다
癸巳주 说文中 烏字略述 默堂

烏 / 50×60cm

묵당 윤임동 / 默堂 尹任東

영남대학교 대학원 한문학과 박사 수료 / 대한민국미술대전 서예부문 초대작가 심사 / 대구광역시서예
대전, 신라미술대전 초대작가 / 매일서예대전, 죽농서예대전 초대작가 / 한국미술협회, 한국서예학회 회
원 / 한국한문학회, 한국문인협회(수필) 회원 / 영남대학교 외래교수 / 묵당서예연구실 주재 / 대구광역
시 수성구 지범로46길 5, 4층 / Mobile : 010-4506-4578

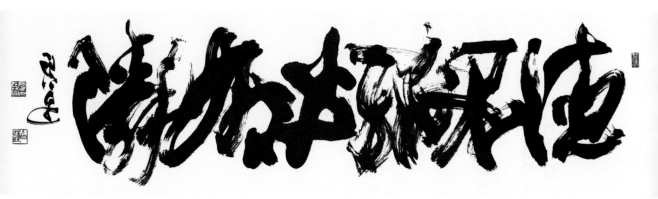

德不孤必有隣 / 135×35cm

백련 윤재혁 / 白蓮 尹在赫

대한민국미술대전(국전) 서예부문 초대작가, 심사위원 / 대한민국남농미술대전 초대작가, 심사위원 /
전라남도미술대전 서예부문 초대작가, 심사위원 / 대한민국미술대전(국전) 서예부문 입선 2회, 특선 3
회 수상 / 대한민국남농미술대전 대상 수상 / 전라남도미술대전 서예부문 특선 3회, 대상 수상 / 서예대
전(월간서예) 특선, 대상 수상 / 대한민국미술축전, 미협초대작가전, 지부장특별전 / 한국서예정예작가
전, 중국섬서미술관, 북경새천년미술관 특별초대전 / 한국서예정예작가 운영위원, 한중서화세계로 위
원 / 전라남도 해남군 해남읍 중앙1로 124, 해남서예원 (수성리, 포인트) / Tel : 061-533-1138 / Mobile :
010-8577-2658

록공 윤정기 / 鹿公 尹政基

대한민국서화예술인협회 초대작가 및 심사위원 / 설송문화예술상 수상 / 대한민국서예대전 한문서예 대상 수상 / 전국노인서예대전 23회 특선 수상 / 한자공인1급자격 취득 / 전국한자교육추진연합회 지도위원 / 울산광역시 울주군 서생면 약수터길 30, 동영연립 202호 / Tel : 052-239-5594 / Mobile : 010-9999-5594 / E-mail : yjk5382@hanmail.net

심산 윤종식 / 深山 尹鍾植

미협전 입선 / 서협전 입선2회 / 대구
시전 최우수상 / 대한민국서화 종합
대전 대상 / 국제서화전 대상 법무부
장관상 / 사)대한민국낙동예술협회
이사장 역임 / 각종 공모전 심사 50여
회 / 개인전 3회 / 국제교류전 및 회원
전 100여 회 / 심산서화실 운영 / 대구
광역시 남구 명덕로26길 33-12, 2층
/ Mobile : 010-7550-3008

崔致遠先生詩 / 70×135cm

篆金文 蔘湯蒜薑瓜菜海物妻兒女婦孫家族宴 自作
甲午清秋之卽 筆禪齋 南窓六 自然人 錦泉 尹重求

금천 윤중구 / 錦泉 尹重求

충청남도 부여 출생 / 추사서예 대상 전국백일장 입선, 특선 / 대한민국서예공모대전 입선, 특선 / 2005년 (사)한국서예미술진흥협회 초대작가 / 경향신문사 경향미술대전 서예 삼체상 / 대한민국유림서예대전 입선, 특선 4회 / (사)성균관유교총연합회 초대작가 / 대한민국서예문인화대전 사경 특선 (천부경 삼성기전 상편 원문) / 서울특별시 금천구 시흥대로2길 24, 풍원주택 202호 / Tel : 02-809-8990 / Mobile : 010-4775-8990

성찬에 가족모임 / 135×35cm

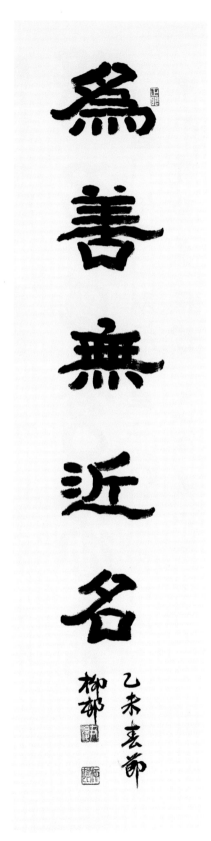

류촌 윤 직 / 柳邨 尹 濈

한국서가협회 초대작가 / 한국서도협회 초대작가 / 대
한민국서도대전 특선상 / 대한민국서예전람회 심사
역임 / 대전·충남, 충청북도, 전라남도 서예전람회 심
사 역임 / 경기도 가평군 청평면 남이터길 28-60 /
Tel : 031-584-3229 / Mobile : 010-5212-3251

爲善無近名 / 35×135cm

日問祖宗之德澤吾身所享者是
조상의 은덕이 어떤 것이냐고 묻는다면

내몸이 누리고 있는 바로 그것이라 합이라

甲午淸明 菜根譚曰一首 丹山

菜根譚句 / 67×126cm

단산 윤진현 / 丹山 尹璡鉉

한국미협회원 / 국제서법예술연합회원
/ 동방연서회 회원 / 대구경북서예가협
회 자문위원 / 비움서예포럼 이사 / 대
구시서예대전 초대작가 및 심사위원 /
충청북도서예대전 초대작가 / 한국한
문교육진흥회 대구지역 지회장 / 서울
정도 600주년기념전 / 국제교류전 : 북
경, 항주 석가장, 동경, 대만 / 대구광역
시 북구 신천동로 146길 39 (대현동) /
Tel : 053-958-7745 / Mobile : 010-
6507-7745

예산 윤태식 / 禮山 尹泰植

기로미술협회 초대작가 / 중앙서예협회 초대작가 /
한.일 해외교류전 / 한.미 해외교류전 / 한국.홍콩 해
외교류전 / 한국.말련 해외교류전 / 한국서예협회 정
회원 / 충청북도 청주시 흥덕구 죽천로 109 (복대동)
사서함 100호 / Mobile : 010-3793-8888

登高心曠 / 35×100cm

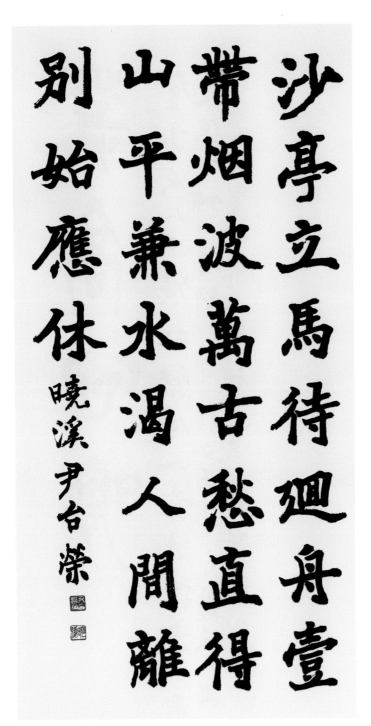

沙亭立馬 / 70×135cm

효계 윤태영 / 曉溪 尹台榮

파평윤씨 수원화성 남양종친회 부회장 /
제4회 대한민국향토문화미술대전 한문
부문 금상 수상 / 2015 경기도지사 금상
수상 / 대한민국 노인신문사 사장상 수
상 / 2015 대한민국 국제기로미술대전
협회장상 / 파평윤씨봉강제대종회 평의
원 / 추천작가상 수상 / 경기도 수원시 장
안구 영화로85번길 12-20 (정자동) /
Tel : 031-247-1195 / Mobile : 010-
8981-8255

월소 윤태희 / 月沼 尹泰姬

제18회 전국서예백일장 한문서예 입선 외 다수 /
제25회 삼체장, 입선 (전서, 예서, 해서) 외 다수 /
한문서예작가 인정(2012-001) / 한국서화작가협회
주최 추사체 부문 특선 및 입선 / 한국매죽헌서화
협회 추사체 부문 특선 및 입선 / 제10회 한국추사
서예대전 입선 / 서울시 성동구 행당로 79, 118동
801호 (행당동 대림아파트) / Tel : 02-2297-1449
/ Mobile : 017-395-1448

盛年不重来
一日難再晨
及時當勉勵
歲月不待人

月沼 尹泰姬

陶淵明 雜詩 / 50×135cm

隆慕擊乎豪用圓變爲乎
康美多亦收豆蒙高媿亦
圓聲之精亦慮乎貴源亦暢
東務粗亦便

壬辰長夏臨書譜 青湖 尹漢永

孫過庭 書譜 / 79×109cm

청호 윤한영 / 靑湖 尹漢永

한국미술협회 회원 / 사단법인 대한민국아카
데미미술협회 초대작가 / 2007년 정부포상
(국무총리 표창 수상) / 제1회 나라사랑미술
대전 금상 수상 / 제2회 나라사랑미술대전 한
국미술협회 이사장상 수상 / 2012 한국서화
초청전 명가명문 출품, 전시 / 제23회 국제서
화예술전 출품, 전시 (한국, 일본) / 제31회
대한서우회전 출품, 전시 / 문화재청 국립무
형유산원 무형유산지기 선정 / 서울특별시
은평구 가좌로 295, 1001호 (신사동, 명남래
희안아파트) / Mobile : 010-9115-8138

화평 윤행자 / 和平 尹幸子

대한민국서예술대전 특선 3, 대상, 초대작가 작가
전 다수 월간서예 지상전 다수 / 대한민국아카데미
미술대전 시의회장상, 초대작가, 초대전 다수, 작가
상 2회 / 한국학원총연합서예대상전 초대작가, 초
대전 다수 (교학상장전) / 대한민국장애인서예대전
우수상, 대상, 문화체육부 장관상, 작가전 다수 / 대
한민국기로미술대전 초대작가, 초대전 다수, 중국
왕희지기념행사 초대 / 작품기증 감사장, 정산화해
예술간교류전 작품기증 감사장 / 훈민정음 반포
565돌 한글휘호대전 특선 / 1992 구름산 주부휘호
대회 동상, 광명시 시장상 / 대한민국종합미술대
전, /중부일보 서예, 동양미술, 한국추사, 경기미협
각각 입선 / 66회 경기미술협회 초대전, 중국양주
교류전 / 한국기로미협 부회장 역임 (2010-12), 현
이사 / 경기도 용인시 기흥구 동백5로 41, 3009동
204호 (중동, 성산마을신영지웰아파트) / Tel : 031-
693-0226 / Mobile : 010-8253-4584

春夜喜雨 / 75×200cm

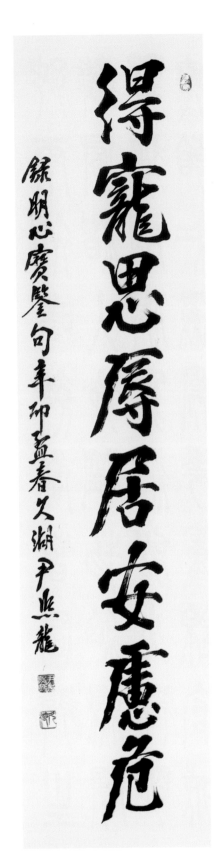

明心寶鑑句 / 135×75cm

구호 윤희용 / 久湖 尹熙龍

서울복지대학원대학교 서예최고위지도자과정 졸업
/ 개인전 1회 / 한국서화대상전 초대작가, 심사위원
역임 / 한국서화예술대전 초대작가 / 대한민국고불
서예대전 초대작가 / 한국추사체연구회 초대작가 /
한국서화작가협회 추사체분과 운영위원 / 경기도 시
흥시 월곶중앙로11 풍림3차아파트 306-404호 / Tel :
031-318-8673 / Mobile : 011-227-8322

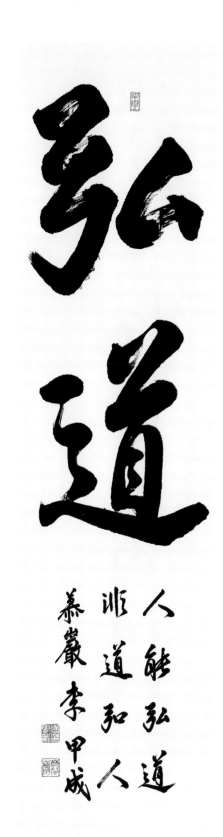

弘道 / 35×135cm

모암 이갑성 / 慕巖 李甲成

대한민국서예전람회 (서가협 부산지회) 초대작가 / 대
한민국서도협회 (고시협 대전지회) 초대작가 / 대한민
국고불서화협회 초대작가 / 경상남도 밀양시 중앙로
234-17, 301동 1302호 (삼문동, 밀양대우아파트) /
Tel : 055-354-9091 / Mobile : 017-573-9091

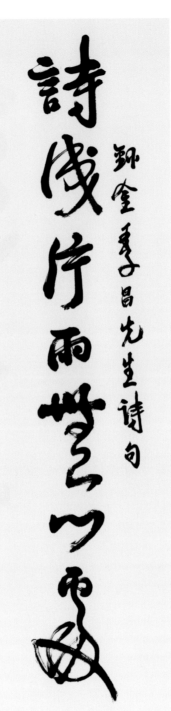

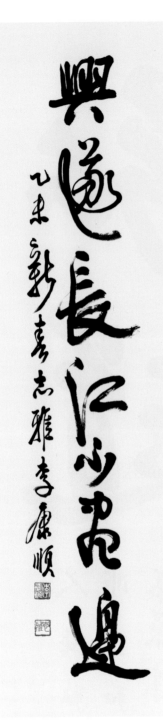

詩成仔雨豊(...)

興逸長江(...)邊

金季昌先生詩 / 35×140cm×2

지아 이강순 / 志雅 李康順

대한민국미술대전 서예부문 초대작가
/ 경기도미술대전 서예부문 초대작가,
심사 / 한국미술대제전 초대작가, 심사
/ 대한민국서화대상전 지도자상, 초대
작가 / 한국예술문화대전 대상, 초대작
가, 심사 / 경기도 안양시 만안구 장내로
14번길 15 (안양로) / Tel : 031-449-
4140 / Mobile : 010-9000-4140

根深之木風不扤 有灼其華
蕢其實 源遠之水旱亾不竭 流斯
為川于海必達 甲午友 友松李康元

우송 이강원 / 友松 李康元

경상북도 안동 출생 / 대한민국서예문인화대전 한문
부문 특선 (2011~2013) / 남북코리아미술교류협의회
이사 / 대한민국서예문인화대전 운영, 심사위원 / 서
울특별시 중구 중림로 10, 104동 202호 (중림동, 삼성
사이버빌리지) / Tel : 070-8285-2526 / Mobile :
010-4503-2308

龍飛御天歌 / 35×135cm

飛入青山幾許深洞
中猿鶴是知音何如
得遂神龍去慰却蒼
生望雨心

甲午暮春錄李栗谷先生詩一首

石浦 李康千

栗谷先生詩 / 70×135cm

석포 이강천 / 石浦 李康千

성균관대학교 대학원 경제학 박사 / 성
균관대학교 경제대학 겸임교수 / 동양
증권, 리서치센터 본부장 (상무이사) /
기로미술협회 초대작가 / 포천 반월문
화제 전국휘호대회 입선 / 신사임당·
이율곡 전국휘호대회 입선 / 안산 단원
미술제 입선 / 대한민국사비서화예술
대전 특선 (부여문화원) / 서울특별시 동
작구 사당로20사길 18, 501호 (사당동)
/ Mobile : 010-5263-3660

762

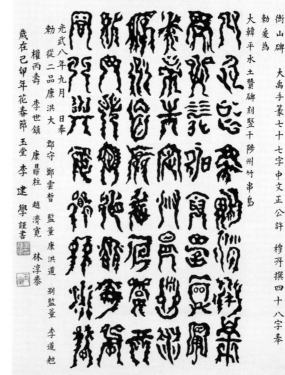

東海退潮碑 / 70×200cm

옥당 이건학 / 玉堂 李建學

한국서화협회 한국예술문화상 / 한국서화대만
담령 입선 2회 / 한국서화국제예술문화상 / 한국
서화서울비엔날레 대회장상 / 한국서화협회 초
대작가상 / 한국서화협회 서예 35년 표창 수여 /
한국서화협회 육체도상 / 한국서화협회 한중전
우수상 / 양주시미술협회 회원 (서예작가) / 한
국서예협회 회원 / 경기도 양주시 남면 개나리길
93 / Tel : 031-863-5639

歸去來辭 / 50×135cm

삼호당 이경수 / 三乎堂 李敬守

삼호당서예학원장 / 원광대학교 동양학 대학원
서예과정 수료 / 경기여성서우회 회원 / 전각학
회 회원 / 서협회원 / 경기서화대전 운영위원 /
대한민국서예문인화원로총연합회 초대작가 /
경기도 수원시 권선구 경수대로 225번길15 (세
류동) 2층 삼호당서예 / Tel : 031-215-9815 /
Mobile : 010-8903-9815

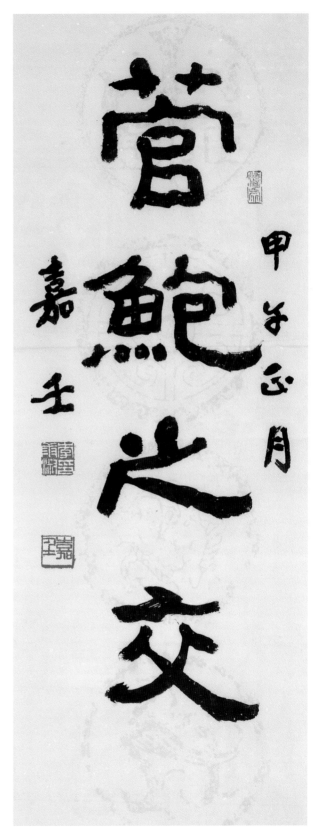

가임 이경숙 / 嘉壬 李庚淑

2013 베니스 모던 아트 비엔날레 초대작가 / 국민예술협회 초대작가 / 서예문인화 원로작가전 / 서울미술전람회 초대작가 / 인천미술전람회 초대작가 / 삼보예술대학 교수 / 송전 이흥남 선생 문하 / 하촌 유인식 선생 사사 / (현)송전서법회 이사, 종로미협 이사, 한국서예미술협회 대표작가 / 서울특별시 성동구 독서당로 191, 1동 1402호 (옥수동, 옥수동극동아파트) / Mobile : 010-9117-0929

管鮑之交 / 50×120cm

與善人居如入芝蘭之室久而不
聞其香即與之化矣與不善人居如
入鮑魚之肆久而不聞其臭亦與之
化矣丹之所藏者赤漆之所藏者
黑是以君子必慎其所與處者焉
錄孔子家語句 癸巳仲夏 南谷 ▢▢

芝蘭之室 / 43×30cm

남곡 이곤정 / 南谷 李坤政

대한민국서예대전 초대작가 / 경상남도서예대전 초대작가 / 세계서예전북비엔날레 초대작가 / 2012 문자문명전 특별상 수상 / 개인전 (2013, 인사아트플라자) / 경상남도 진주시 초북로 88, 205동 1102호 (초전동, 초전 해모로 루비채 2단지) / Tel : 055-759-4508 / Mobile : 010-4587-4508

少年易老學難成一寸光陰不
可輕未覺池塘春草夢階前梧
葉己秋聲 乙未年花春佳節 一花 李光分

일화 이광분 / 一花 李光分

(사)한국서예미술진흥협회 초대작가 / 서울특별
시 송파구 가락로 158 (송파동), 3층 향림서예원 /
Mobile : 010-5880-5750

朱子 勸學文 / 35×137cm

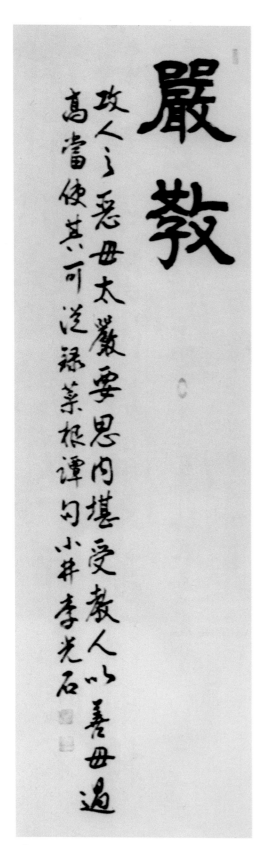

嚴教

攻人之惡毋太嚴要思其堪受教人以善毋過高當使其可從錄菜根譚句 小井 李光石

菜根譚句 / 135×35cm

소정 이광석 / 小井 李光石

전라북도서예대전 초대작가 / 호남미술전국대전 초대작가 / 대한민국해동서예문인화대전 초대작가 / 대한민국한겨레서예대전 초대작가 / 사단법인새만금 서예문인화진흥회 이사장 / 대한민국현대서예문인화대전 초대작가 / 재단법인 한국농촌위생원 이사 / 중화인민공화국 산동성로동대학교 겸직교수 / 전라북도 군산시 논절길 52-2 (개정동) / Tel : 063-452-9530

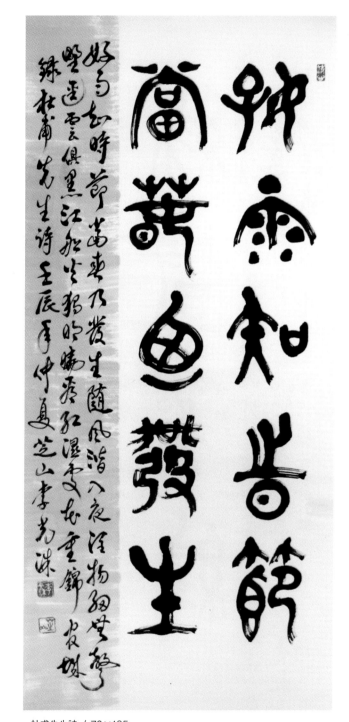

杜甫先生詩 / 70×135cm

지산 이광수 / 芝山 李光洙

(사)한국서예협회 이사 / 대한민국서예대
전 초대작가, 운영.심사 역임 / 대한민국
호국미술대전 운영.심사 역임 / 대한민국
안중근서예대전 운영.심사 역임 / 경기도
서예대전 초대작가, 운영.심사 역임 /
2012 북경세계비엔날레전 / 일월서단전 /
안성시문화상 수상 / (사)한국서협 안성시
초대지부장 역임 / (사)한국서협 경기도
지회장 / 경기도 안성시 남파로 73-9, 102
동 1305호 (신소현동, 안성신소현코아루아
파트) / Tel : 031-675-1990 / Mobile :
010-7598-1990

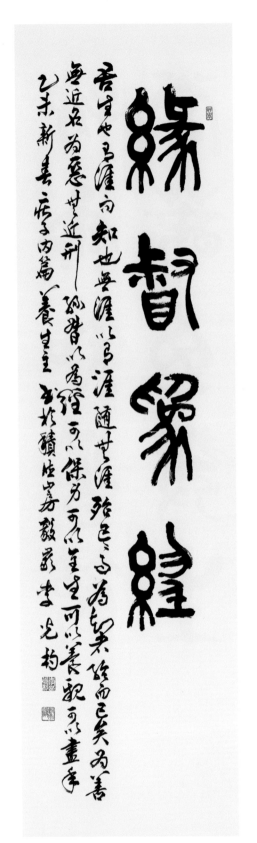

莊子 內篇 養生主 / 35×140cm

의암 이광표 / 毅巖 李光杓

대한민국미술대전 초대작가 / 한국미술협회 회원 /
수원미술협회 서예분과 위원장 / 수원서예가총연
합회 상임이사 / 경기도 수원시 팔달구 경수대로
642번길 62-12 (우만동) / Mobile : 010-3843-
9676 / E-mail : kplee0324@hanmai9l.net

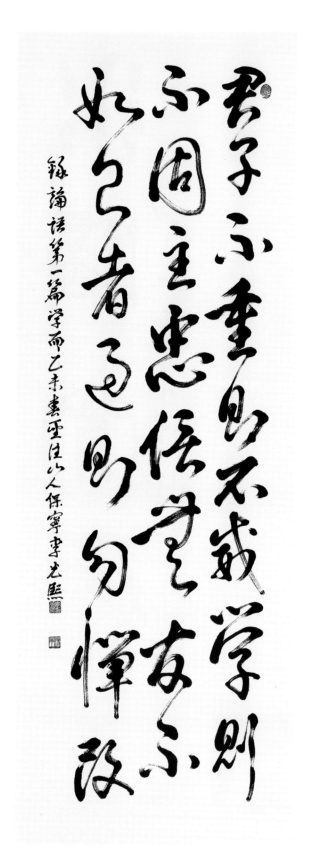

論語句 / 70×200cm

보령 이광희 / 保寧 李光熙

갑자서회 회원 / 석천서도연구회 회원 / 한국서
화협회 초대작가 / 한국서예비림협회 초대작가
/ 국제교류전 다수 참여 / (현)한국서예비림협회
운영위원장 / 서울특별시 은평구 연서로23길 9
(갈현동)1층 / Mobile : 011-755-3981

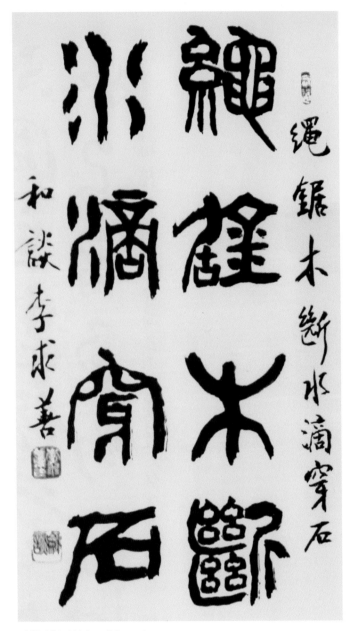

繩鋸木斷 水滴穿石 / 35×50cm

화담 이구선 / 和談 李求善

전라남도미술대전 추천작가 심사위원 / 남농미술대전 초대작가 심사위원 / 대한민국 부채예술대전 대
상 초대작가 심사위원 / 대한민국 미술대상전 대상 초대작가 심사위원 / 대한민국 전통미술대전 초대작
가 심사위원 / 한.중서화부흥협회 초대작가 심사위원 / 갑오동학미술대전 초대작가 심사위원 / 대한민
국 현대서예문인화대전 초대작가 / 순천미술대전 추천작가 / 국제기로미술협회 여수지부장 / 여수시 노
인복지관 서예지도 / 한국미술협회회원.광양지부회원 / 전라남도 여수시 소호6길 36, 202동 201호 (소
호동, 주은금호2차아파트) / Tel : 061-685-8027 / Mobile : 010-3167-3336

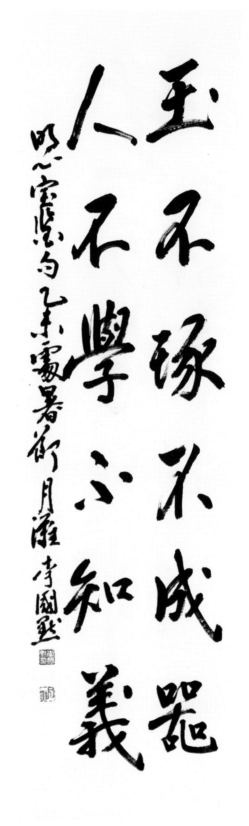

明心寶鑑句 / 35×135cm

월탄 이국묵 / 月灘 李國默

아카데미 초대작가 / 서화교육협회 초대작가 / 전통
미술협회 초대작가 / 아카데미 기로 초대작가 / 대한
민국 예술대제전 초대작가 / 소치미술대전, 성균관
미술대전 추천작가 / 전남도미술대전 3회 입선 1회
특선 / 무등미술대전 4회 입선 / 민족통일협의회 전
라남도 운영위원 / 강진군 평생학습 서예강사 / 전라
남도 강진군 성전면 예향로 530 / Tel : 061-434-
5145 / Mobile : 010-5629-5125

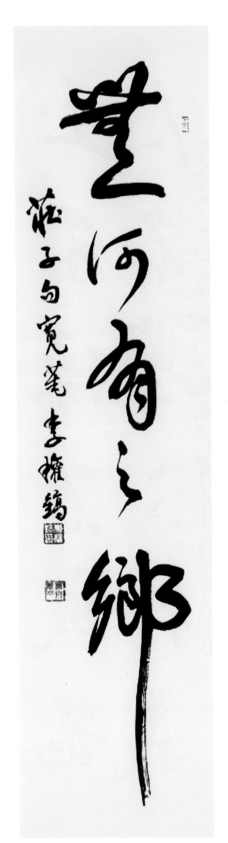

無何有之鄕 / 35×135cm

관암 이권호 / 寬菴 李權鎬

개인전 (2005, 광주) / 송곡서예상 수상 (2000) / 한국서예대전 대상
수상 (1998) / 대한민국미술대전 서예부문 특선, 입선 / 광주광역시
미술대전 초대작가 / 한국서예대전 초대작가 / 서울미술관개관기
념 초대전 (2008, 인사동) / 창암 이삼만선생 기념사업 기금조성 초
대전 (서울공평아트센타) / 광주비엔날레 특별 후원전 (2004) / 제
19회 대구, 광주, 부산, 전북 미술교류전 (대구문화예술회관) / 광주
광역시 남구 광복마을길 53, 101동 1403호 (진월동, 새한아파트) /
Tel : 062-671-8236 / Mobile : 010-4573-8236

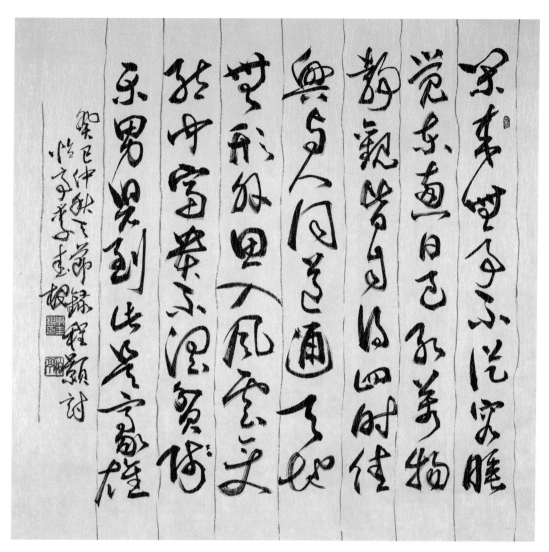

秋日 / 40×40cm

이정 이규근 / 怡亭 李圭根

한국서가협회 초대작가 / 전국휘호대회 초대작가 / 대한민국서예전람회 우수상, 심사위원 / 경기도서예
전람회 심사위원 / 서울 과기대 평생교육원 출강 / 개인전 (다누리미술관) / 일월서단전, 근역서가회전,
서로회전 출품 / 사회교육공로 교육부장관 표창 / 강동서예가협회 고문 / 강동서예학원장 / 서울특별시
강동구 올림픽로92길 61, 102동 1002호 (천호동, 브라운스톤암사아파트) / Tel : 02-472-6149 / Mobile :
010-8755-6670

落葉堆庭休設筵月明松火不須然山蔬村酒皆真率呼得家僮進客前

月江李圭子

월강 이규자 / 月江 李圭子

개인전 1회(남산도서관) / 서울여성 미술대전 우수상 1회, 입선 1회(프라임미술관, 백상미술관) / 모란 미술대전 입선 2회(성남아트센터) / 환경미술대전 입선 1회 / 성남 미술협회전, 민들레전, 사랑방클럽 축제전 3회, 늘미랑전 수회, 한.일전, 작은작품그림전 3회, 한국미술협회전, 파인아트 페스티벌 2회, 열린공감전 2회, 그 외 단체전 다수 / (현) 한국미술협회 회원, 성남미술협회 회원, 늘미랑 회원, 민들레 회원, 성남중원청소년 수련관 그림봉사 요원 / 경기도 성남시 분당구 불정로 141, 정든마을동아1단지아파트 104-102 / Mobile : 010-8920-2841

石峰先生詩 / 50×135cm

776

教民親愛莫善於孝教
民禮順莫善於悌移風
易俗莫善於樂安上治
民莫善於禮

青山 李奎亨

청산 이규형 / 靑山 李奎亨

(사)한국서도협회 초대작가 / 한국
추사서예대전 초대작가 / 대한민국
서예대전 입선 / 한국상업은행지점
장 퇴직 / 서울시 중구 다산로 32, 5
동 305호 (신당동 남산타운아파트) /
Tel : 02-2236-4880 / Mobile :
010-2222-4884

孝經句 / 70×135cm

般若心經 / 68×70cm

향곡 이규환 / 香谷 李圭煥

추사대상 전국서예백일장 운영위원 역임 / 대한민국서예대전 심사위원 역임 / 통일미술대전 심사위원 역임 / 한국서예진흥협회 고문 / 한국추사서예협회 상임고문 / 한국서화작가협회 고문 / 고려대학교 교육대학원 서예최고위과정 강사 역임 / KBS-TV 학자의 고향 추사 김정희 편 출연 / 한글추사사랑체 자문위원(예산군) / 향곡추사체연구회 이사장 / 저서 : 향곡가훈집, 추사체이위정기, 추사체서결첩, 집자추사체천자문, 추사사난기, 추사선생시집 1,2,3권 / 충청북도 음성군 금왕읍 백아로 461-98 / Tel : 043-883-0625 / Mobile : 010-2930-0625

강산 이균길 / 剛山 李均拮

한국서가협회 초대작가, 한문분과 부위원장 / 대한민국서예전람회 심사위원 역임 / 남양주시 다산문화재휘호대회 심사위원 역임(제14~19회) / 동아국제미술대전 심사위원 역임 / 한국서예박물관 개관기념 대한민국서예초대작가전 / 서울미술관개관기념 3단체 초대작가전(서가협, 미협, 서협) / 서울미술관개관기념 1000인전 / 대전대학교 개교 30주년(서예과 10주년) 기념전 / 한국서가협회 초대작가전 / 경기도 남양주시 도농로 34, 502동 2101호 (도농동, 부영그린타운) / Tel : 031-556-2915 / Mobile : 010-3736-2915

筆墨 / 35×85cm

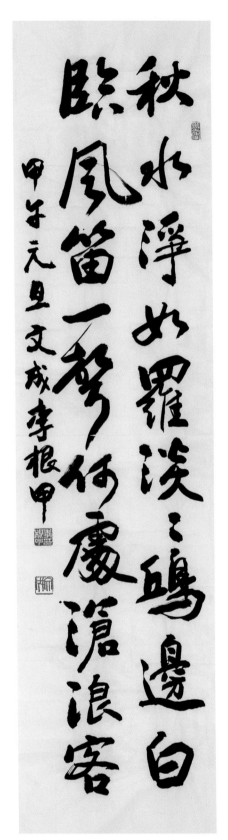

秋水淨如 / 35×135cm

문성 이근갑 / 文成 李根甲

2013 베니스 모던 비엔날레 초대작가 / 서울미술전람
회 초대작가 / 충청미술전람회 초대작가 / 서화아카
데미 초대작가 / 국민예술협회 초대작가 / 대한민국
서화원로작가협회 이사 / 송전서법회 이사 / 한국서
예미술협회 대표작가 / 삼보예술대학 교수 / 송전 이
홍남 선생 문하 / (현)종로미술협회 이사 / 서울특별시
관악구 보라매로3길 31 (봉천동, 보라매롯데캐슬)
2001호 / Mobile : 010-2243-5219

大海蕩蕩水所歸
愉民所所懷太山雀萬
赤殖民何貴有德

癸巳夏仲 叙亭 李槿姬

서정 이근희 / 叙亭 李槿姬

대한민국서예전람회 다수 입선 / 서도
대전 초대작가 / 통일서예대전 초대작
가 / 평화미술대전 초대작가 / (현) 한신
문화원 서예강사 / 서울특별시 서초구
서초중앙로 206, E동 1002호 (반포동,
삼호가든맨션) / Mobile : 010-3785-
2232

大海蕩蕩 / 70×135cm

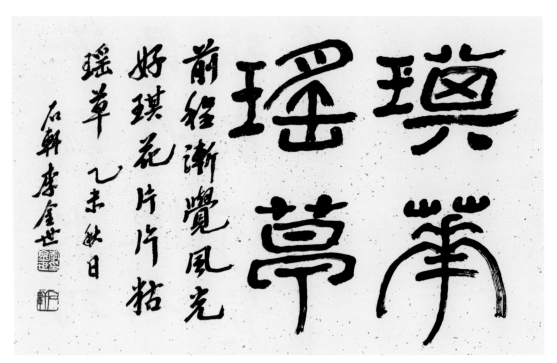

琪花瑤草 / 70×35cm

석헌 이금세 / 石軒 李金世

광명미술제 광명미술협회 회원전 / 한중서법 상해, 북경, 사천 / 국제서법연합교류전 / 경기미협 경기향
토작가 초대전 / 광명서예가협회전 / 동방연서회 회원전 / 경기도 광명시 모세로 27 (철산동, 철산8단지
주공아파트) 관리소내 충효교실 / Mobile : 010-8399-3807

虛實 / 70×70cm

우추 이금숙 / 宇秋 李今淑

서예문인화대전 초대작가 / 한국서화교육협회 초대작가 / 경기도서화대전 초대작가 / 수원시서예대전
초대작가 / 경기도서화대전 초대작가상 (수원시장상) / 한국서화교육협회 심사 / 경기도서화대전 심사
/ 경기도 수원시 팔달구 장안로5번길 45, 104동 801호 (화서동, 화서 성원상떼빌) / Tel : 031-268-3781
/ Mobile : 010-3417-3735

十長生 / 68×53cm

송인 이금순 / 松仁 李錦順

영남대학교 졸업, 동국대 미술대학원 석사 / 개인전 4회 / 국내외교류전 및 단체전 100여회 / 대한민국
서예문인화대전 초대작가 / 경상북도서예대전, 국제유교서예대전, 대구서예문인화대전, 영남서예대
전, 정수서예대전 등 초대작가 / 현) 대구경북서예협회 이사, 한국미술협회 이사 / 경상북도 경산시 와
촌면 팔공로 188 / Tel : 053-857-5533 / Mobile : 010-9558-5891

경빈 이금자 / 涇濱 李金子

충청북도미술대전 입선, 특선 다수 / 전국여성휘호
대회 대상, 초대작가 / 전국단재서예대전 초대작가
/ 전국직지서예대전 입선, 특선 다수 / 전국망선루
서예대전 우수상 / 중국서예교류전 2회 출품 / 서
예문인화대전 오체상 수상 / 충청북도 청주시 서원
구 1순환로1137번길 129, 206동 1106호 (분평동, 주
공2단지아파트) / Tel : 043-236-1569 / Mobile :
010-8846-1568

雨過草木動潮高春已融牛
羊殼村靜向楫半江通種藥兔
沃新課移花續舊功幽棲免
蓬轉不復欲清窮
錄金崇謙先生詩
涇濱李金子

金崇謙先生詩 / 70×200cm

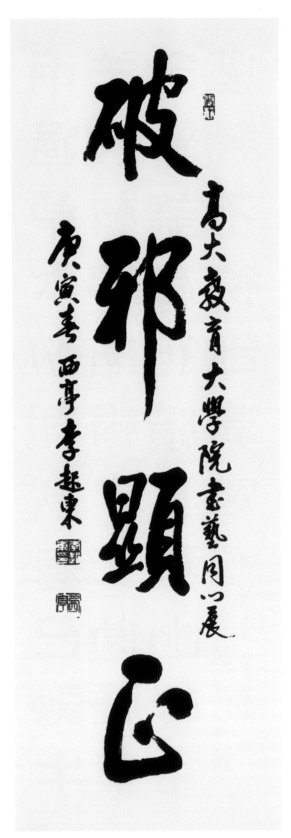

破邪顯正 / 35×135cm

서정 이기동 / 西亭 李起東

대한민국미술전람회, 서울시서예대전 초대작가 / 전
북미술대전 서예문인화 초대작가 / 이율곡선생추념
휘호대전 대상(문공부장관상) / 호주미술작가초대전
호주문화장관상 / 고대서예문화상 사회교육원 강사
역임, 총장감사장 / 광한루 암행어사시비, 성춘향옥
중시비 씀 / 광한루 춘향제 행사용 귀거래사 16폭 대
형병풍 기증 / 문화재 선국사 관음전 해체 복원 상량
및 중수문 씀, 감사패 / 국립공원 지리산 "찬"시비 씀
/ 한국미협, 한국서협 회원, 남원미협 고문 / 전라북도
남원시 남문로 434-6 / Mobile : 010-2656-2669

為政之要公與淸

成家之道儉与勤

나라를 다스리는데 중요한 것은 공정함과 청렴함이요 집안을 이루는데 부지런함과 검소함이라 청파해에 명심보감 구를 쓰다 예운 이기숙

明心寶鑑句 / 24×135cm×2

예운 이기숙 / 睿芸 李璣淑

대한민국미술대전 초대작가, 심사 / 한국미술협회 이사 역임 / 국제한자서법교육회의 논문 발표, 캘리포니아대학, 북경사범대학 / 국제서법예술연합전 16회(싱가폴, 중국, 서울) / 묵향회 초대작가회 회장 역임 / 한국학원총연합회 수석부회장(현) / 서울시 송파구 올림픽로 203, 311 한림서예학원 / Tel : 02-422-5977 / Mobile : 010-3736-5977

臨 漢代永寧 磚文 / 40×100cm

이목 이기영 / 以木 李基英

한국미술협회 서예부분 초대작가 / 한국서법예
술원 상임부원장 / 한국미술협회 서초지부 서
예분과 이사 / 주한중국문화원 출강 / 국제서예
가협회 회원 / 曾多次组织策划各种大型国际
书法交流活动 / 参加中国中央电视台8集大型
书法文献纪录片 《中国书法五千年》 的拍摄
并受采访 / 笔墨东方 2003中国书法艺术国际
大展 特邀作者, 作品被中国书法馆收藏 / 全球
百家百龙书法合壁图(2012) 广东省国家档案
馆 所藏(광동성국가문서국 소장) / 'LOSPIRITO
EIL SEGN' EUROPE 도록 표지선정 및 전시 (밀
라노 루가노 2010) / 서울시 동작구 상도로214
성은B/D B1 / Mobile : 010-3765-2495

글벗 이기춘 / 竹田 李玘春

한국미술협회 서예분과 입선 / 서예진흥협회
초대작가 / 한국민족서예가협회 초대작가 / 전
통서예협회 초대작가 / 서울미술협회 초대작
가 / 국제서법연합회휘호대회 입선 / 남농미술
대전 특선, 입선 / 소치미술대전 입선 및 특선
2회 / 동방서법탐원회 필업전 / 한국전력공사
115주년(창립)기념전 (한전아트센터갤러리) /
동방연서회 창립 55주년기념회원전 및 서탐회
이사 / 경기도 김포시 통진읍 마송2로 104번길
132-75 / Mobile : 010-8871-2448

鄉國幾多夢故山今始聽浮
沈前事改去住舊盟違納帶
江雲濕笻隨野鳥飛駹堪分
袂後獨自掩荊扉

竹田 李玘春

贈別勒師 / 70×200cm

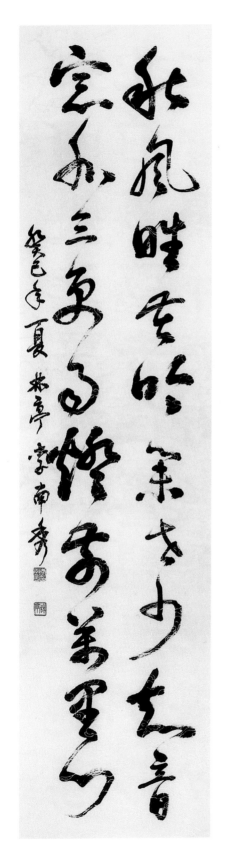

秋夜雨中 / 35×135cm

임정 이남수 / 林亭 李南秀

한국서가협회 초대작가 / 한국문인화협회 초대작가
/ 서울미술협회 초대작가 / 전국단재서예대전 초대
작가 / 제4회 충북서예전람회 대상 수상 및 동 초대작
가 / 금왕도서관 문인화 강사 역임 / 음성읍주민자치
센터 평생교육원 문인화 강사 역임 / 금왕읍주민자치
센터 평생교육원 서예, 문인화 강사 역임 / 삼성면주
민자치센터 평생교육원 서예 강사 역임 / (현)음성군
노인복지관 사군자 강사, 임정서예문인화연구원장 /
충북 음성군 금왕읍 신내로 690 / Tel : 043-881-
6789 / Mobile : 010-5236-7313

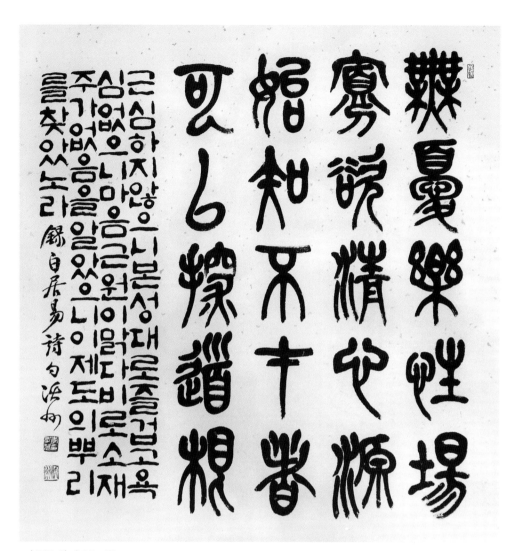

白居易 詩 / 60×45cm

옥주 이남아 / 沃州 李男兒

대한민국미술대전 서예부문 초대작가 / 경기도미술대전 서예부문 초대작가 / 서울미술대전 서예부문 초대작가 / 대한민국미술대전 서예, 운영 및 심사위원 역임 / 경기도미술대전 서예, 운영 및 심사위원 역임 / 한국미술협회 서예부문 이사 역임 / 수원대학교 미술대학 동양화과 및 미술대학원 외래교수 역임 / 개인전 및 부스전 7회 (한국, 중국, 일본) / (현)서울미술협회 서예 부이사장, 안양미협 자문위원 / 옥주서예연구실 운영 / 경기도 안양시 동안구 시민대로 171, 1305호 (비산동) / Tel : 031-386-9955 / Mobile : 010-5342-9001

飛龍 / 35×50cm

사촌 이대섭 / 沙邨 李昊燮

대한민국전통미술대전 전통미술대상 / 대한민국전통미술대전 삼체상 / 한국미술문화대상전 우수상 및 특선 / 대한민국전통서화대전 최우수상 / 아세아태평양 10개국 국제미술교류전 초대작가 / 한·중·일 국제미술교류전 초대작가 / 대한민국서화도예중앙초대전 우수상 / 한국추사체연구회 회원전 / 대한민국서각대전 및 국제각자공모대전 입선 수회 / (현)한국미술협회 이사, 한국전통문화예술진흥협회 중앙 이사 / 서울특별시 노원구 섬밭로 139, 113동 1903호 (공릉동, 공릉풍림아파트) / Tel : 02-977-9257 / Mobile : 010-2813-6541

林亭秋已晚 騷客意無窮
遠水連天碧 霜楓向日紅
山吐孤輪月 江含萬里風
塞鴻何處去 聲斷暮雲中

錄栗谷先生詩 花石亭 癸巳 杏村 李大彦

행촌 이대언 / 杏村 李大彦

대한민국서예문인화대전 초대작가 / 제주특별자치
도서예대전 특선 / 만해 한용운선생서예대전 특선 /
대한민국마한서예대전 특선 / 추사 김정희선생전국
휘호대회 특선 / 한국문화예술협회 사군자 은상 / 베
트남참전위령탑(13층탑) 휘호 / 제주서울이문서회
단체전 출품 / 예술의 전당 명가전 단체전 출품 / 사
단법인 제주작가협회전 출품 / 제주특별자치도 제주
시 성신로 9, 103동 301호 (연동, 대림아파트) / Tel :
064-744-3858 / Mobile : 010-9217-7666

花石亭 / 70×135cm

793

千字文 / 70×200cm

학봉 이대진 / 鶴峯 李大振

1968 대전청란여자고등학교 서예강사 / 1975 학봉서예학원 35년 운영 / 1981 한국예능지도자연수회 서울서부지역 서예분과위원장 / 1983 서울보건전문대학 서예강사 / 1985 서울연희여자중학교 서예강사 / 1987 동양미술협회미술대전 초대작가 / 1988 신미술대전 초대작가 / 1988 성균관유도회 서울은평지부장 / 1988 일본국제미술협회 미술대전 초대작가 / (현)서울 은평구 신사1~2동 및 은평예술문화원 서예강사 / 서울특별시 은평구 은평로3가길 33(신사동) / Tel : 02-359-2030 / Mobile : 010-2394-2059

萬物靜觀皆自得
四時佳興與人同

明道先生詩 / 70×135cm

청원 이대희 / 靑原 李大熙

영남대학교 졸업 / 초대 및 단체전 100여 회 출품 / 한국미술제 초대작가 / 대한민국낙동예술대전 초대작가 / 대한민국친환경예술대전 초대작가 및 심사위원 역임 / 대산미술관 특별초대전 / 두성친환경미술관 개관기념초대전 / 석재 서병오 삼절전 출품 / (현)청원서예원 주재 / 대구광역시 북구 관음중앙로 106 (관음동) / Tel : 053-324-4998 / Mobile : 010-7942-4998

春曉 / 70×135cm

초원 이덕상 / 草原 李德相

대한민국문화예술협회 초대작가, 진사
작가 / 대한민국아카데미술협회 초
대작가, 우수작가상, 이사 / 한국민족서
예협회 이사 / 대한민국기로미술협회
이사, 대회장상 / 대한민국아카데미미
술협회 세종대왕상 / 한국향토미술협
회 백범 김구상 / 대한민국명인미술협
회 삼체상, 초대작가 / 세계서법문화예
술대전 오체상 / 매죽헌서예대전(세종
시)특선 / 백운서예문인화대전 초대작
가 / 서안성농협조합 조합장 2회 역임 /
경기도 의왕시 부곡중앙남3길 6, 201호
(삼동, 삼익다세대) / Tel : 031-462-
2129 / Mobile : 010-8307-2128

仁爲安宅德爲隣
朝暮書中遇聖人
千載心如寒水月
襟期灑落更精神

甲午之新秊之際瑞峯李道夏

서봉 이도하 / 瑞峯 李道夏

대한민국서예대전 입선 (한문) / 대한민국서예대전 특선 (한문) 수회 / 한국서화명가명문초청전 출품 / 남북코리아명인미술대전 초대작가전 수회 / 중국 연길 동북아여름국제미술작품전 출품 / (사)남북코리아미술교류협의회 이사 / 서울특별시 강남구 봉은사로109길 12, 서진빌라 A동 203호 / Tel : 02-545-3252 / Mobile : 010-3780-8135

讀心經 / 70×135cm

視遠惟明 / 70×45cm

지암 이도화 / 芝庵 李道和

매일서예문인화대전 대상, 초대작가 / 대구미술협회 초대작가 / 영남미술대전 초대작가 / 무등미술협회
추천작가 / 대구서예전람회 추천작가 / 한국미술협회 회원 / 한국문인화협회 회원 / 대구광역시 남구 현
충로7길 33-6 (대명동) / Tel : 053-622-8931 / Mobile : 010-2202-8633

석지 이돈상 / 石芝 李敦相

광주시미술대전 추천작가 / 대한민국미술대전 무등
미전 추천작가 / 대한민국미술대전 서예부문 입선 /
전라남도미술대전 서예부문 입선 6회, 특선 3회 / 광
주광역시 남구 봉선중앙로 8, 105동 902호 (봉선동,
쌍용스윗닷홈예가아파트) / Tel : 062-671-5159 /
Mobile : 019-9739-2012

管子句 / 35×135cm

虛心靜慮 / 55×43cm

야천 이 동 / 野泉 李 東

대한민국서예대전 초대작가 / 미협 주최 제2회 한국서예공모전 우수상 (1975, 미협이사장상) / 충청남
도대전광역시미술대전 초대작가 / 한국서예청년작가전 (1988, 예술의 전당) / 시도미술대전 수상작가초
대전 (1984, 문예진흥회관) / 대한민국서예초대작가전 (1999, 미협, 서협, 서가협) / 직지서예초대작가전
및 운영위원, 심사위원 역임 / 한글서예큰잔치초대전 (1993. 세종문화회관) / 한글서예의 오늘과 내일전
(1996, 예술의 전당) / 대한민국서예대전 및 각 시도 서예대전 심사 (경남, 대구, 수원, 충북, 충남, 대전,
경북) / 대전광역시 동구 대전로 664, 109동 1207호 (인동, 현대아파트) / Tel : 042-283-2436 /
Mobile : 010-3932-2436

魚網之設鴻則罹其中蟬翼之衾雀又繁乎後機裏莊樗智巧何足恃哉

漁山

덕산 이동구 / 德山 李東求

갑자서회 회원 / 서울특별시 동작구 동작대로29
나길 28 (사당동) / Mobile : 010-7108-3906

魚網之設 / 35×135cm

石門頌 / 80×160cm

동계 이동윤 / 桐溪 李東潤

고려대학교 정경대학 경제학과 졸업 /
세계서법문화예술 초대작가 / 대한민국
미술대전(문인화)입선 / 경기미술문인
화대전 특선 2회 / 2015 초대작가상 수상
(세계서법) / 양소헌 회원/동방연서회원
/ 동방연서회원전(1994.2007.2011) / 경
기도 성남시 분당구 판교원로 68, 1101동
803호 (운중동, 산운마을11단지아파트) /
Mobile : 010-8861-1555

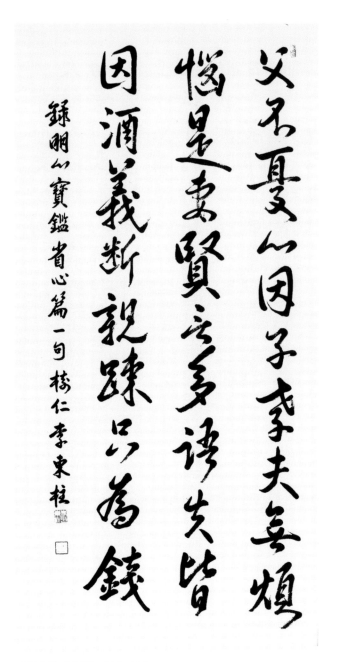

明心寶鑑 省心篇句 / 70×135cm

수인 이동주 / 樹仁 李東柱

성균관대 경영대학 졸업 / 경희대 행정학 석사 / 한미연합군사령부 부관처장 역임 (육군 중령 예편) / 국민체육진흥공단 경륜훈련원장 퇴임 / 동강 조수호 선생 사사 / 대한민국서예전람회 및 새천년서예문인화대전 등 입상 다수 / 대한민국성균관 유림서예 초대작가 / 대한민국서예문인화대전 초대작가 / 국가보훈문화예술협회 초대작가 / 한국향토문화미술대전 초대출품 / 사단법인 한국서가협회 회원 / 국가유공자(베트남전 참전) / 충북 영동군 영동읍 동정로 39-27, 영동현대아파트 102동 806호 / Tel : 043-744-1334 / Mobile : 010-8873-1331

祝 草廬 李先생의묘역이세종시의역사
生墓域為世宗 공원으로선정된것을축하호는詩
市歷史公園

大經大法總天眞 大經大法의모를하늘의진리로
朝案頹靡草又新 그것의무너짐에革新을창안호셨네
四萬餘言封事切 사만여字의절끼한封事상소문은
三千里國導行仁 삼천리에行仁을인도하심이로다
正邪有別為弘道 正도와邪도분별호여도를널리호고
物我無間方活人 남과나를구별하지말아人을살린다
百古宗師崇草老 百古의스승이신초려신생을숭하여
此都永遠幸成隣 세종시오잉원한이웃도시리라
青馬之孟秋日 月前에三四書畵同志로結成淡文會하고明年
예欲為創立展故로書此以準備為이라

慎菴 李明淑

世宗市 草廬公園 選定 祝賀詩 /45×65cm

신암 이명숙 / 愼菴 李明淑

한국서도협회 초대작가 / 충청서도협회 초대작가, 심사, 운영, 간사 / 한국고불서화협회 초대작가, 심사
/ 한국백제서화협회 초대작가, 심사, 총무 / 전국한문강독대회 차상 / 한시 백일장 참방(대전 충남 유림
회) / 공주상서초교 방과후 서예지도 / 용문서원부설 전통문화교육원 어린이 서예지도(초려기념사업회)
/ 초대작가전, 국제교류전 다수 참가 / 4단체 통합전 참가 (인사동 한국미술관) / 충청남도 공주시 의당면
돌모루1길 80 (청룡리) / Tel : 041-855-3952 / Mobile : 010-3430-1860

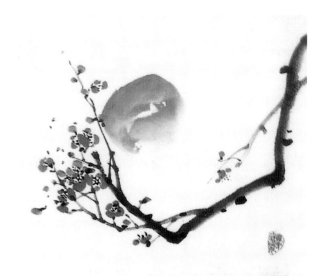

은곡 이명자 / 珢谷 李明子

세계평화미술대전 일반부 대상 (통일부장관상
수상) / 삼족오문화대전 연성군휘호대회 대상
(성남시장상 수상) / 한국서도협회 초대작가
및 서도대전 심사위원 역임 / 한국서도협 경기
지회 이사 및 운영위원 및 경기서도대전 심사
위원 / 한국추사서예대전 심사위원 역임 / 해동
서예학회 초대작가 및 심사위원 역임 / 한일인
테리어서전 초대작가 / 한국미술협회 회원 및
한국서가협회 회원 / 한국미술관작가초대전
및 서울미술관작가초대전 / 한미, 한중, 한일,
한국.필리핀 국제교류서예초대전 / 경기 광주
시 오포읍 오포로 542-14 낙원맨션 C동 203호
/ Mobile : 010-3766-0549

萬海先生詩 梅花 / 50×135cm

慈親鶴髮在臨瀛身
向長安獨去情回首
北村時一望白雲飛
下暮山青

錄申師任堂詩
錦絅李明熙

申師任堂詩 / 70×135cm

금경 이명희 / 錦絅 李明熙

대한민국비림협회 중견작가 / 경기도전 (서협) 초대작가 / 세계미술대전 초대작가 / 한국서화작가협회 초대작가 / 한국서화작가협회 이사, 심사위원 / 경희대 교육대학원 서예문인화 전공 / 갑자서회 사무차장 / 경기 파주시 송화로 13 팜스프링아파트 109동 1402호 / Tel : 031-946-3322 / Mobile : 010-4182-3331

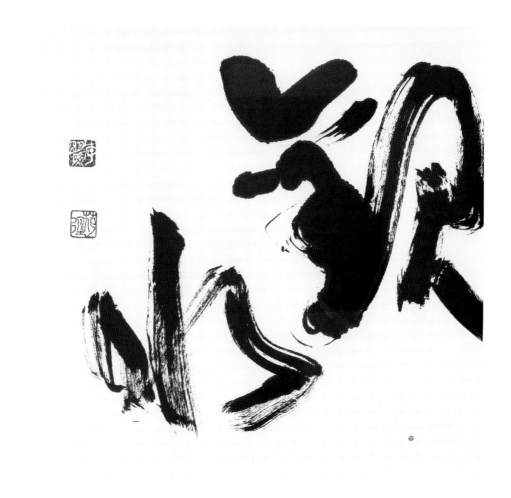

觀水 / 53×53cm

화경 이명희 / 花徑 李明熙

개인전 3회 (대구문화예술회관 2008, 2011, 대구봉산문화회관 2012) / 자작한시자서전 6회 (2008~현재, 가온갤러리) / 한국서예여류중견작가전 (2008, 인사아트프라자갤러리) / 일본 센다이 교류전 (2011, 위해교류전, 영호남교류전 2012) / 제주교류전 (2012 제주문화예술회관, 2013 대구문화예술회관) / 공산예원개원기념초대전 (2013, 공산예원갤러리) / 하하하 여름부채전 (2014, 대백프라자갤러리) / 한국현대여성중견작가전 (2014, 인사아트프라자갤러리) 대구서학회전 / 대구서예대전 초대작가, 경북서예대전 초대작가 / 대한민국서예대전 입선 5회 / 한국한시협회 회원, 한국미술협회 회원, 대구서학회 회원 / 대구광역시 수성구 지범로47길 7-3 / Tel : 031-865-2303 / Mobile : 010-3016-2737

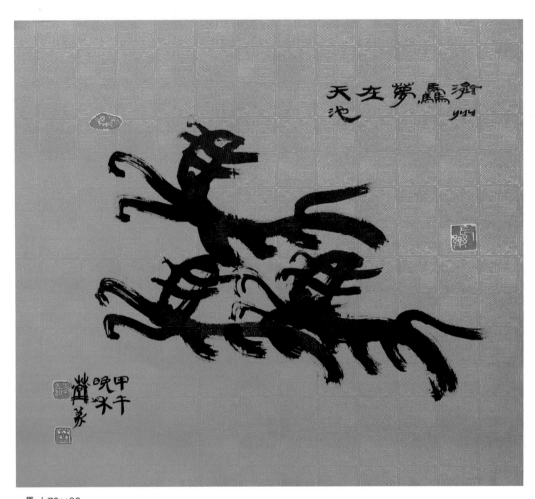

驫 / 70×60cm

초당 이무호 / 艸堂 李武鎬

세계문화예술발전중심 회장 / 옥관문화훈장 서훈 대통령 / 국회의원서도회 지도교수 / KBS사우회 지도
교수 / 고려대학교 캘리그라피 · 현대서예 지도교수 / 대한민국미술대전 특선 2회, 입선 5회, 초대 · 심
사 / 사천서법연합예술학원 객좌교수 / 서강대학교교육대학원 명예석사 / 경남도립미술관 심의위원 역
임 / 한 · 중의원공무원서예대전 주최, 운영위원장 역임 / KBS 드라마 소품 고증위원 및 병풍 등 30여년
휘호 지원 / 〈태조왕건〉〈무인시대〉〈장희빈〉〈명성황후〉〈대조영〉〈천추태후〉 등 타이틀 휘호 / 서울
시 영등포구 의사당대로 1 (여의도동) 국회의원회관 635–1호 / 서울시 은평구 녹번로 60 초당빌딩 /
Tel : 02–921–9040 / Mobile : 010–3234–9040 / E–mail : chodang0070@hanmail.net

유산 이발 / 裕山 李渤

육군사관학교 / 국방대학원 / 한·중·일 서예교류전 동양서예협회 추천작가 / 서울 성북구 보문로 29 다길 31, 116-1203 / Mobile : 010-6738-6428

杜甫詩 春日憶李白 / 70×135cm

白也詩無敵　飄然思不群
清新庾開府　俊逸鮑參軍
渭北春天樹　江東日暮雲
何時一樽酒　重與細論文

甲午春錄杜甫詩春日憶李白　裕山

飄泊天涯今幾載再
逢青眼是關西一宵
難盡平生話把酒如
何更聽鷄

松山李芳春

錄曹守誠先生詩癸巳秋節

曹守誠先生詩 / 70×130cm

송산 이방춘 / 松山 李芳春

사)대한민국통일미술대전 대상(통일부장
관상) 수상, 초대작가 / 한국민족서예대
전 대상 수상, 초대작가 / 2013 이노베이
션 기업·브랜드 대상 수상 / 사)대한민국
아카데미미술대전 오체장, 초대작가, 이
사 / 사)한양예술대전 초대작가상 수상 /
국제깃발전, 사)국민예술협회, 한양예술
대전, 한국각자대전, 평택소사벌서예대
전, 인천서화예술대전 초대작가 / 한국전
통서예대전 최우수상, 초대작가 / 한국중
부서예대전 우수상, 초대작가 / 사)국민
예술협회 인천시지회 이사, 운영·심사·
사무국장 역임, 초대작가 / 한국제물포서
예문인화서각대전 심사, 초대작가회 부
회장, 초대작가 / 대한민국서예문인화대
전 삼체장, 초대작가 / 사)한국미술협회,
(현)전통공예 분과위원장, 심사 역임, 초
대작가 / 개인전 2회(2013, 2015 인사동
라메르갤러리) / 동방서법탐원회 19기 회
장, 한국서각작가회, 목우서각회, 한국각
쟁이회, 인천서예가협회, 현대조형예술
협회, 남동구예술회 회원 / 인천시 남동구
문화서로 18번길 43 / Tel : 032-439-
0090 / Mobile : 010-3392-4950

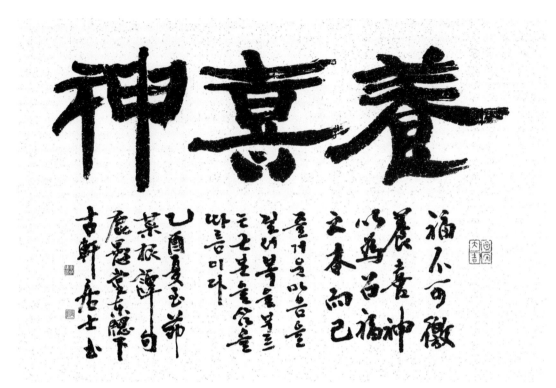

養喜神 / 70×46cm

고헌 이병서 / 古軒 李炳瑞

서울대학교 상과대학 경제학과 졸업 / 대한민국미술대전 서예부문 입선, 특선 / (사)중소기업세계화정책연구회 이사장 / 민주평통자문위원 경과위 자문위원.상임위원 / 서예작품전시회 개최, 고헌 이병서 서집발간 / 한국학원총연합회 서예교육협의회 초대작가회 회장 / 서울시 서초구 서초중앙로 15 현대슈퍼빌 D-2203 / Tel : 02-575-1075 / Mobile : 010-3215-5057

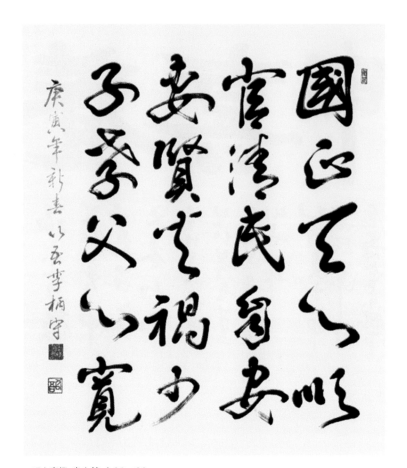

明心寶鑑 省心篇 / 60×60cm

이오 이병수 / 以吾 李柄守

홍익대학교 미술디자인교육원 서예과 수료 / 한중교류서화전시회 참가 2회 / 개인전 발표(2006) / 남북
코리아미술교류협의회 이사 / 서예문인화협회 심사위원 및 초대작가 / 서울특별시 종로구 종로 80-1
(종로2가) 연합빌딩 5층 (한국서예학원) / Tel : 02-733-4488 / Mobile : 010-3230-2511

天地玄黄宇宙洪荒日月盈昃辰宿列張寒來暑往秋收
冬藏閏餘成歲律呂調陽雲騰致雨露結為霜金生麗水
玉出崑岡劍號巨闕珠稱夜光果珍李柰菜重芥薑海鹹
河淡鱗潛羽翔龍師火帝鳥官人皇始制文字乃服衣裳
推位讓國有虞陶唐弔民伐罪周發殷湯坐朝問道垂拱
平章愛育黎首臣伏戎羌遐邇壹體率賓歸王鳴鳳在樹
白駒食場化被草木賴及萬方蓋此身髮四大五常恭惟
鞠養豈敢毀傷女慕貞絜男效才良知過必改得能莫忘
罔談彼短靡恃己長

甲午 雨水
竹山 李炳龍

千字文 / 70×135cm

죽산 이병용 / 竹山 李炳龍

대한민국기로미술협회 부회장 / 대한민
국기로미술협회 초대작가 / 대한민국아
카데미미술협회 초대작가 / 국제기로미
술대전 국회외교통상위원장상 / 국제기
로미술대전 국제대상 / 한국서화작가협
회 회원 / 한국기로향토문화미술대전 태
조대왕상, 율곡이이상 / 대구광역시 달성
군 다사읍 서재로14길 2, 서재휴먼시아
101동 505호 / Mobile : 010-2502-6861

雲畔結精廬安禪四紀餘
無出山步筆絶入京書竹架
泉聲緊松檉日影踈情高泠
不盡瞋目怪真如

錄 孤雲先生詩 贈智光

松汯 李丙龍

孤雲先生詩 / 35×100cm

송현 이병용 / 松汯 李丙龍

대한민국서예전람회 4회 입선 / 부산서예전람회 우
수상, 초대작가 / 부산미술대전 입선, 특선 / 대한민
국서각대전 입선, 특선 / 국제각자공모대전 입선, 특
선 / 국제각자예술전 / 한국서각협회전 / 부산 동래구
충렬대로 487, 109동 1709호 / Tel : 051-523-8066
/ Mobile : 010-2557-8061

장호 이병혁 / 長湖 李秉赫

대한민국서예대전 초대작가 (국전) / SBS 전국휘호
대회 초대작가 / 행주미술대전 운영위원장 / 한국미
협 경기지회 부지회장 / 한국미협 경기북부지회 서
예 분과위원장 / 권율 서거 400주년기념 휘호대회
운영위원장 / SBS서예 자문위원 (여인천하, 야인시
대, 장길산, 토지, 가문의 영광) 출연 / (현) 한국미협
고양지부 수석부지부장, 대한민국한자자격 검정회
고양시지부장, 고양예술인 총연합회 감사 / 경기도
고양시 일산서구 킨텍스로 340, 705동 1404호 (주
엽동, 문촌마을7단지아파트) / Tel : 031-816-6261
/ Mobile : 010-7327-4361

茶山先生詩 / 35×135cm

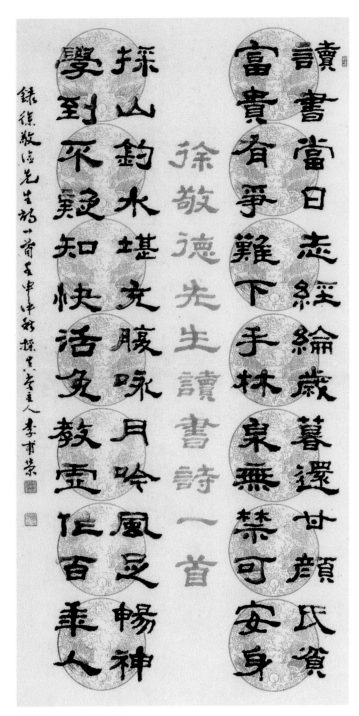

讀書當日志經綸 歲暮還甘顏氏貧
富貴有爭難下手 林泉無禁可安身
採山釣水堪充腹 詠月吟風足暢神
學到不疑知快活 免教虛作百年人

徐敬德先生詩 / 70×135cm

청운 이보영 / 晴雲 李甫榮

홍대총장 최고위미술상, 전국휘호대회 동상, 문화체육부장관상 / 예총예술문화상, 미술부문 대상, 대한민국미술인상 원로작가상 / 홍대미술교육원 총동문회장 역임, 홍대총동문회 부회장 역임 / 대한민국미술대전 운영위원, 심사위원장 역임 / 목우회, 서울미협, 서예문인화대전 심사위원 역임 / 전남, 충북, 충남도전 심사위원 역임 / 우정국 2007, 2008년 연하장공모대전 심사위원 역임 / 한국미협, 서울미협, 종로미협, 남북코리아미술협의회 고문 / 한국서각협회, 한국서예신문, 국서련, 현대한국화협회 고문 / 저서 : 청운 이보영 서화각집 7권, 어머니의 참사랑 단행본 1권 / 서울특별시 마포구 월드컵북로 13 (서교동 445-4) / Tel : 02-334-1060

운담 이복년 / 雲潭 李福年

운담서예원 개원 (1993) / 한자사범 자격증 취득 (1999) / 대구예술대학교 서예과 전공 졸업 (2009) / 영남대학교 대학원 한문학과 석사 수료 (2011) / 국전 (한국미협), 서예분과 초대작가 / 대구예술대학교 실기교사 자격증 취득 / 한국미협 경산지부 서예분과장, 여성분과위원장 / 대구미술대전 서예부분 초대작가, 심사 역임 / 매일서예대전 초대작가, 이사, 운영위원 / 경산미협 삼성현미술대전 운영위원, 심사 역임 / 대한민국친환경미술대전 심사위원 역임 / 대구시지여자중학교 서예 명예교사 역임 / 경산시문화회관 서예반 강사 / 경산시 노인복지회관 서예 강사 / 영천시 금호읍 평생교육서예강좌 강사 / 영남대학교 한문교육과 서예특강 강사 / 국제서법예술연합 감사 (韓·中·日, 16개국 매년추대작품전 개최) / 대구서학회 회원 (매년 서학발표 및 작품전시) / 동방금석회 회원 (중요문화재탁본전시 3회 대구박물관) / K2공군 대구 서예 강사 역임, 대구한글협회 이사 / 한국서예협회 경산지부지부장 (한중교류전 5회 전시) / 경상북도 경산시 와촌면 상암길 107-4 / Tel : 053-961-1771 / Mobile : 010-2530-4947

茶山先生詩 一首 乙未清明節 雲潭 李福年

雨後遠山別樣孤故人天
末見頭臚雲悤做得睹頤
夢百尺樓前萬頃湖

茶山先生詩 / 70×200cm

客路春風發興狂每
逢佳處即傾觴還家
莫怪黃金盡剩得新
詩滿錦囊 大谷 李相軍

圃隱先生詩 / 70×140cm

대곡 이상군 / 大谷 李相軍

울산대학교 행정직 사무관 퇴직 / 국제
문화예술대전 입선 1회, 특선 2회 / 한
국서화예술대전 입선 1회, 특선 2회 /
대한민국기로미술대전 특선, 동상, 은
상 2회, 금상 / 울산전국서예문인화대
전 입선 2회, 특선 2회 / 대한민국기로
미술협회 추천작가 / 대한민국기로미
술협회 초대작가 / 울산광역시 울주군
두동면 대밀길 46 / Tel : 052-264-
1660 / Mobile : 010-3573-4626

欲说喜来事業門昨夜時閑
雲度峰頭乱好鳥偏林聲客去
水邊坐夢回花裏行仍閉新
涯熱癡婦自知情

玉峯先生詩
興龍 李祥圭

흥룡 이상규 / 興龍 李祥圭

한국서가협회 초대작가, 심사위원 / 한국서가협회 경
기지회 초대작가 / 홍재미술대전 초대작가, 심사위원
/ 대구, 경북, 충북 한자서예전람회 입선, 특선 / 한중
서예교류전 참가 / 개인전 (예술의 전당) / 석묵서학
회전 출품 / 서울시 관악구 신원로26 신림도부아파트
105-302호 / Mobile : 010-2287-5106

玉峯先生詩 / 70×200cm

畫樓高出白雲天 烏鵲橋橫古澤邊
階側草花舍雨露 堤頭楊柳掩霞煙
百家詩墨輝懸板 敷曲紋歌憶盛筵
千里遊人來不盡 吾僑牡觀亦多緣

庚寅夏廣寒樓 觀光吟

서울市友 平山 李相根

廣寒樓 觀光吟 / 70×200cm

평산 이상근 / 平山 李相根

국민예술협회 이사 및 서울회장 (초대작가) /
대한민국원로작가협회 초대작가 / 서울용산
문화원 서예초대전 심사위원장 / 대한민국미
술대전 서예 심사위원 / 송파구문화원 서예강
사 / 서초 방배1동 서예강사 / 서울 서초구 서
래 프랑스학교 서예강사 / 서울특별시 용산구
한강대로98가길 2 (갈월동) / Mobile : 010-
6272-9884

820

獨島孤嶼韓國領 / 35×135cm×2

학천 이상명 / 鶴天 李相明

학여서예원 개원 (1974) / 미협 제24회 국전 입선 (1975) / 오체천자문 편찬 (1980, 우일 출판사) / 현대미술대전 대상 (1983) / 역동 수묵예술협회장 역임 (1991) / 한국서예협 회전 입선 (1996, 2003, 2005) / 한국서가협 회전 특.입선 (1995, 1998, 2003, 2005) / 현) 경찰청 서예강사, 경주이씨 종로구화수회 장 / 원로무도연맹 임원, 평통자문위원회 종로지부 부회장 / 행정신문 문화위원, 유 림서예학원장 / 서울시 종로구 인사동 4길 9, 4층 / Tel : 080-506-9999 / Mobile : 010-5238-2262

無心 / 50×70cm

춘훤 이상모 / 春�29 李相模

대한민국서예대전 초대작가 / 전라남도미술대전 초대작가 / 전라남도미술대전 운영위원, 심사 / 남도서
예문인화대전 초대작가, 심사 / 대한민국서법예술대전 초대작가 / 전국농업인서예대전 대상, 초대작가
/ MBC화제집중 주경야독농부서예인 방영 / 한국서예협회 여수지부장 역임 / 한국미술협회, 서예협회,
서각협회 회원 / 전라남도 여수시 묘도10길 6-10 (묘도동) / Tel : 061-686-1816 / Mobile : 010-3007-
1616

百轉青山裡一上一下
林深松影靜日落風
清落松靜落花風
秋雨晚收綠水晴
霞鸚鵡紅
誰把倦枕窓四海一詩翁

錄白雲居士李奎報先生詩 松谷 李相範

송곡 이상범 / 松谷 李相範

한국추사서예대전 초대작가 / 강남서
예문인화대전 초대작가 / 서도협 경기
지회 초대작가 / 과천시민서예휘호대
회 대상 수상 / 경기도 안양시 동안구
귀인로 258 꿈마을아파트 108동 1002
호 / Mobile : 010-5211-4317

李奎報先生詩 / 70×135cm

古佛先生詩 / 50×135cm

일래 이상범 / 一來 李相範

한국민족서예대전 대상, 초대작가 / 한국전통
서예대전 대상, 초대작가 / 신사임당 이율곡서
예대전 대상, 초대작가 / CJB 직지국제서예대
전 우수상 2회, 초대작가 / 전국공무원미술대전
은상, 행정자치부장관 / 일래연서회(一來硏書
會) 書室 운영중 / 서울특별시 중구 마른내로83
국일빌딩 308호(인현2가 151-1) / Tel : 02-
2275-8180 / Mobile : 010-2401-4134

송곡 이상우 / 松谷 李商雨

전국서예백일장 추사서예대상 특선, 입선 다수 / 대
한민국서예공모대전 연2회 삼체장상 / 한국전통서예
협회 서예공모대전 특선, 입선 다수 / 한국서화진흥
협회, 한국전통서예협회 초대작가 / 대한민국마한서
예문인화대전 연4회 입선 / 대한민국아카데미기로미
술대전 연2회 오체장상 / 한국기로미술협회 향토문
인화대전 오체장상 / 대한민국아카데미미술협회 초
대작가 / 한국기로미술협회 추천작가 / 서울특별시
성북구 정릉로38길 4 (정릉동) / Tel : 02-914-8225
/ Mobile : 010-9914-8225

花無十日紅 / 35×135cm

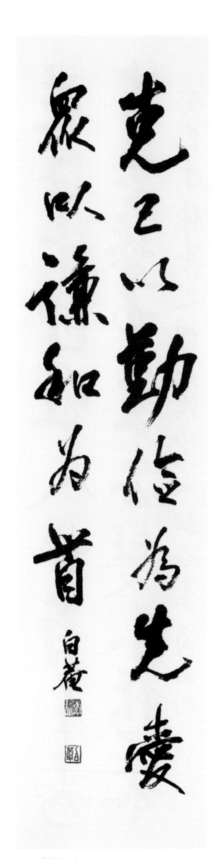

明心寶鑑句 / 35×140cm

백암 이석부 / 白菴 李錫富

全北 金堤生 / 서울大學校 師範大學 卒業 / 第1回 韓國美術大展 金賞受賞 / 第9回 國際藝術大展 金賞受賞 / 美 LA 靑年作家 招待展 出品 / 大韓民國 書藝大展 特選 1回, 入選 4回 / 美 시카고 靑年作家 招待展 出品 / 韓.中 合同展 招待展 出品 / 新美術大展 招待作家 同 審査委員 歷任 / 코레아.서울.亞細亞 國際美術祭 招待作家 / (현) 한국신미술협회, 아세아국제미술협회 자문위원 / 전북 전주시 덕진구 소리로 191 유원아파트 2동 1301호 / Mobile : 010-3077-4373

826

연재 이선주 / 妍齋 李先周

미협 초대작가 / 신사임당휘호 1등상, 초대작가 / 전
국휘호대회 초대작가 / 국제서법 우수상 / 세계서법
문화예술대전 심사 / 소사벌미술대전 심사 / 무궁화
미술대전 심사 / KBS, 대왕세종, 천추태후, 명성황후,
성균관스캔들 등 대필 / 한ㆍ중 공무원서화전, 한국
(국회), 중국 / 서울시 은평구 녹번로 60, 4층 / Tel :
02-921-9040 / Mobile : 010-3914-1113

書畵琴碁詩酒花 / 35×135cm

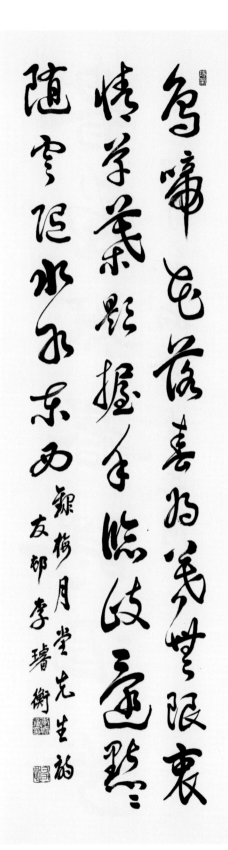

花春 / 40×140cm

우촌 이선형 / 友村 李璿衡

대한민국서예협회 서울서예대전 초대작가 / 대한민국광
개토태왕서예대전 초대작가, 초대작가상 / 대한민국한겨
레서화대전 초대작가, 초대작가상 / 대한민국아카데미미
술대전 초대작가, 초대작가상, 우수작가상, 이사 / 대한민
국기로서화대전 초대작가, 세종대왕상 / 대한민국서화협
회 경기도서화대전 초대작가 / 프랑스 파리국제교류전 초
대작가상 / 대한민국서예문인화미술인총람, 춘풍화향전
출품 / 현대한국인물사 등재, 전국한자교육추진총연합회
지도위원 / 대한민국서예협회, 아카데미미술협회, 동연
회, 문평회 회원 / 서울특별시 영등포구 신길로60길 8 (신
길동) / Tel : 02-833-7026 / Mobile : 010-3766-7026

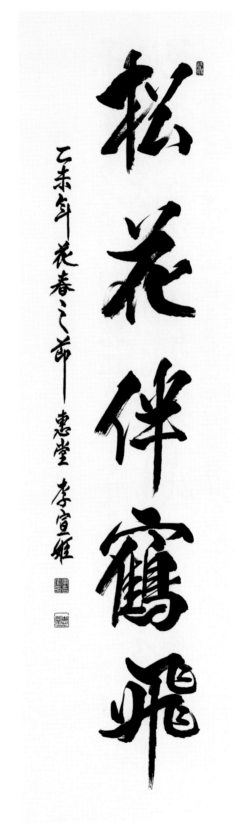

혜당 이선희 / 惠堂 李宣姬

고려대학교 교육대학원 서예최고위과정 5기 수료
/ (사)한국서예미술진흥협회 추사공모대전 대상 /
(사)한국서예미술진흥협회 초대작가, 이사, 심사
위원 / (사)한국서화작가협회 초대작가 / 향림서예
원 회원 / 서울특별시 송파구 가락로 158, 3층 향림
서예원 / Mobile : 010-6310-6206

松花伴鶴飛 / 35×137cm

千竿萬玉聳崢嶸
滴蒼葡滿架翠
稅半簷愁坐擁歸軒
牧隱李穡先祖崇住寺詩後孫性求謹書

牧隱先生詩 崇德寺 / 35×150cm

석강 이성구 / 石岡 李性求

대한민국서예전람회 (서가협) 초대작가, 한문분과위원, 심사위원, 이사 역임 / 경기도서예전람회 (서가협) 초대작가, 심사위원 역임 / 한국미술전람회 초대작가, 대상, 초대작가상, 심사위원 / 한국예술 대전 초대작가, 금상, 심사위원 역임 / 홍재미술대전 초대작가, 대상, 심사위원 역임 / 한중서화부흥협회 이사, 부회장 역임 / 중화민국영 춘휘호대회 한국측 단장으로 참여 / 중국 절강성 왕희지휘호대회 참 여 / 경기도서예가연합회, 일월서단, 관악예술인협회 회원 / (현)관악 예술인협회 회장 / 서울시 관악구 신림로 58길 50, 2동 102호 (신림 하이츠) / Tel : 02-882-5447 / Mobile : 010-3892-5447

동재 이성촌 / 東齋 李省村

경남대학교 법학과 졸업 (1951) / 육군대위 예편(1961) / 연당 서예학원 개설 운영 / 한국미술협회 인천지회장 역임 / 인천광역시 문화상 수상 / 인천광역시미술대전 심사위원장 역임 / 인천광역시미술 초대작가회 부운영위원장 역임 / 한국미술협회 및 동 협회 인천지회 고문 / 한국근로자예술대전 심사위원장 역임 / 한국예총 인천지회 감사 역임 / 한중예술작품교류전 / 인천미술초석전 출품 / 인천광역시 부평구 영성동로18번길 19, 108동 706호 (삼산동, 삼산3휴먼시아1단지아파트) / Tel : 032-268-2358 / Mobile : 010-7900-2328

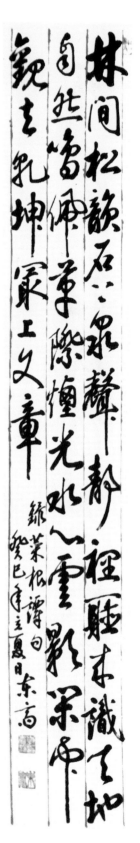

菜根譚句 / 38×180cm

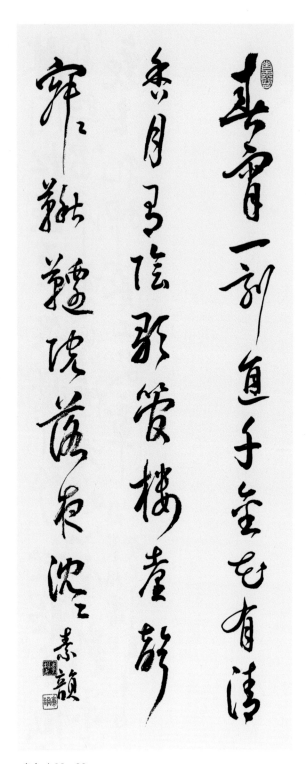

春夜 / 28×69cm

소운 이송자 / 素韻 李松子

국제서법예술연합 한국본부 부이사장 / 한국여성
소비자연합 문화예술부 대표(연합회 부회장) / 대
한민국미술대전 서예부문 초대작가 / 대한민국미
술대전 서예부문 심사위원, 운영위원 / 묵향회 초
대작가, 묵향회 자문위원 / 국제여성한문서법학회
자문위원 / 세종한글큰뜻모임 이사 / 한국기독교
미술인협회 회원 / 한국여류서예가협회 이사 /
2015데쌍트 그랑팔레 초대전 / 서울특별시 강남구
압구정로11길 17, 1동 206호 (압구정동, 미성아파트)
/ Tel : 02-776-9719 / Mobile : 010-4853-9719

직암 이수희 / 直菴 李銖憙

대한민국미술대전 우수상 수상, 동 초대작가
심사 역임 / 경남미술대전 운영, 심사 역임 / 세
계서예전북비엔날레, 부산서예비엔날레 초대
전 / 국제서예가협회전 / 화이부동전 / 문자문
명전 / 유당미술상 수상작가전 / 한 · 중 수교
20주년기념 예술가교류전 / 한 · 중 · 일 당대
한자예술대전 / 경남예술인상 수상 / 경남 합
천군 합천읍 충효로 4길 6 / Tel : 055-931-
7576 / Mobile : 010-4859-7676

仁者無敵 / 65×135cm

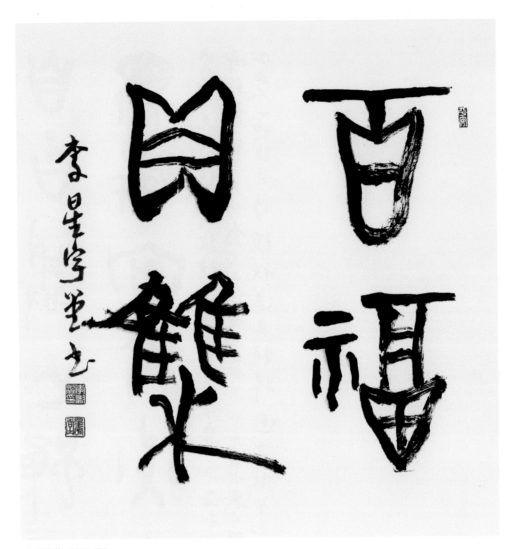

百福自集 / 70×60cm

성우당 이숙연 / 星宇堂 李淑淵

서울대학교 졸업(약학박사) / 숙명여자대학교 학장 역임 / 국민훈장 모란장 수훈 / 한국예술문화원 1000인 초대전 대상(문화부장관상) / 대한민국 원로작가 총연합회 회원 / 서예문인화 초대작가 / 한국예술문화원 초대작가 / 서울특별시 용산구 원효로 66, 에프동 706호 (원효로4가, 산호아파트) / Mobile : 010-7513-7889

愛忠 / 70×35cm

담산 이순금 / 澹山 李順今

한국서예협회 용인시지부장 / 한국서예협회 운영 및 기획분과 위원, 경기도지회 감사 / 대한민국서예대전 초대작가 및 심사위원 / 서예대전(월간서예) 5체장 및 초대작가 / 대한민국 현대서예문인화대전 우수상 2회 및 초대작가 / 대한민국현대미술대상전 대상 / 대한민국서법대전 대상 / 한국서예청년작가전 (예술의 전당) / 전라북도서예대전 우수상 및 초대작가, 심사위원 / 중부일보, 정읍사서예대전 우수상 및 초대작가 / 경기도 용인시 기흥구 사은로 126번길 46 현대아파트 314-804 / Tel : 031-287-7344 /
Mobile : 010-9007-4334

諸行無常 / 70×23cm

둠벙 · 매산 이순화 / 梅山 李順和

대한민국서예전람회 특선, 초대작가 (서가협) / 경기미술, 경인미술대전 초대작가 / 제물포서예문인화
서각대전 초대작가 / 한국서예미술진흥대전 초대작가 / 통일미술, 인터넷 서예문인화대전 추천작가 /
김생, 단재 서예대전 초대작가 / 봉평 신라비 서예대전 추천작가 / 2013 한국서예미술대표작가 초대작
가전 / 2014 4단체 초대작가전 (한국미술관) / 2015 한 · 중 명가서화작품 초대전 (노원문화예술회관) /
서울 노원구 덕릉로 71길 5, 101-1401호(성원아파트)

苦心中常得悦心之趣
得意時便生失意之悲

乙未立春錄菜根譚 誠軒 李信阿

성헌 이신아 / 誠軒 李信阿

대한민국미술대전 초대작가 / 서울대상전 초대작가
/ 한국여성소비자연합 묵향회 회원 / 동방서법탐원
회 회원 / 서울특별시 구로구 개봉로1길 188, 102동
2401호 (개봉동, 영화아이닉스아파트) / Tel : 02-
2689-5033 / Mobile : 010-9080-3709

菜根譚句 / 35×135cm

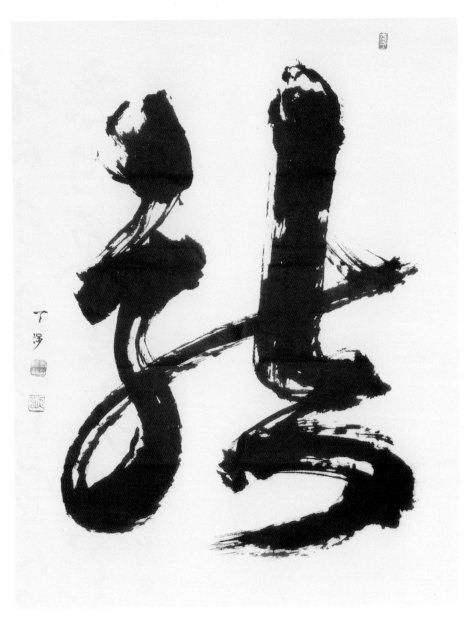

龍 / 60×70cm

천보 이양복 / 天跥 李陽馥

한국인상사진 초대작가 / 한반도미술협회 삼체상 / 서울미협 회원 / 경기도 수원시 팔달구 정조로791번
길 10 (팔달로2가) / Tel : 031-242-8872 / Mobile : 011-350-8897

春風忽近清明細雨霏
霏晚雨成屋角杏花開
欲遍數枝含露向人傾

봄바람이 살랑살랑 부는 청명의 계절은 날씨도 변덕이 심하여 가랑비가 부슬부슬 내리다가 소나기가 퍼붓기도 하는데 이 비바람 속에서 집모퉁이 살구꽃이 활짝 맺어 곱게 피려는 듯이 가지마다 빗방울을 금왕재에서 머금고 늘어져 있다. 봄날에 권근 선생의 시를 송은 이연실 쓰다

소은 이연실 / 素隱 李姸實

대전충남서예전람회 초대작가 / 대전광역시서예대전 초대작가 / 충청서단회원 / 충청여류서단 회원 / 대전묵연회 회원 / 대전시 중구 태평로 15 버드내아파트 115동 1701호 / Mobile : 010-4141-5489

春日城南即事 / 70×135cm

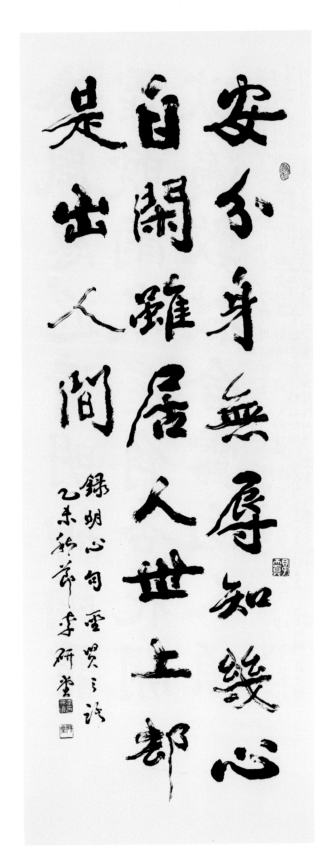

安分身無辱 知幾心自閑 雖居人世上 却是出人間

錄明心句 乙未新春 李研堂

明心句 / 70×200cm

연당 이영순 / 研堂 李英順

사)대한민국서예전람회 우수상(99), 동 초대작
가 / 사)한국서가협회, (사)한국서도협회 심사위
원 역임 / 개인전 2회 및 세계서예전북비엔날레
등 다수 출품 / 공무원미술대전 등 각 공모전 다
수 심사위원 역임 / 한국국제서법연맹 재무이사
/ 석주서도예술상 수상(2010) / (사)한국서도협
회 운영부회장 겸 사무처장 / 한국서예진흥회
집행위원 / 한국서예단체총협의회(서총) 재무
간사 / 서울특별시 영등포구 여의대방로 43라길
9, 삼환아파트 111-901 / Tel : 02-848-5875 /
Mobile : 010-3135-3368

落日五湖遊煙波處處愁
浮沈千古事誰与問東流

丙戌之菊月 然田 李英子

연전 이영자 / 然田 李英子

대한민국서예전람회 입선 / 서화예술대전 입선, 특
선, 초대작가, 이사 / 한중 서화부흥협회전 특선 /
경기도 남양주시 진건읍 독정로성지2길 75-28 /
Mobile : 010-4497-4538

落日五湖遊 / 35×135cm

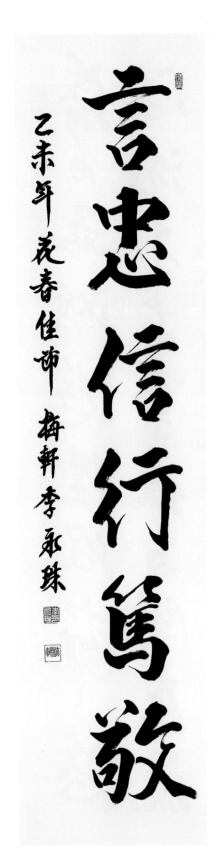

言忠信行篤敬 / 35×137cm

매헌 이영주 / 梅軒 李永珠

(사)한국서예미술진흥협회 종신이사 / (사)한국서예
미술진흥협회 초대작가 / 대한민국서예대전 입선 2
회 / 대한민국서예대전 특선 2회 / 대한민국서예공모
대전 우수상 / 대한민국서예대전 최우수상 / 서울특
별시 송파구 올림픽로 212 (잠실동, 갤러리아팰리스)
C동 2307호 / Mobile : 010-9380-3409

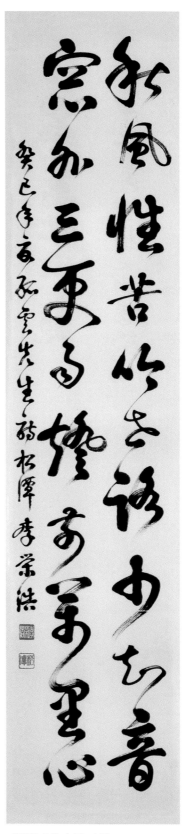

송담 이영호 / 松潭 李榮浩

대한민국서예전람회 초대작가, 운영위원, 심사위원 역임 / 충청북도서예전람회 초대작가, 운영위원, 심사위원 역임 / 충청북도미술대전 초대작가, 운영위원, 심사위원 역임 / 전국고불서예대전 초대작가, 운영위원, 심사위원 역임 / 전국김생서예대전 심사위원 역임 / 한국서가협회 충북지회 지회장, 한국서실 운영 / 충청북도 청주시 청원구 공항로64번길 4 (내덕동) 한국서실 / Tel : 043-215-1334 / Mobile : 010-6435-1334

孤雲先生詩 / 35×135cm

爲父母立身
爲天地立心

爲吾生立道
爲斯民立極

爲萬世立範

甲午年季秋 大浦 李榮鎬

韓溪 李承熙先生 遺訓 / 69×45cm

대포 이영호 / 大浦 李榮鎬

대한민국용산서예협회 공로상 수상 / 샌프란시스코 문화원 초청 초대전 / 대한민국아카데미미술협회
초대작가 / 대구시 북구 칠성동 문화센타 서예반 회장 역임 / 대구광역시 북구 호암로 40, 106동 104호
(칠성동2가, 삼성아파트) / Tel : 053-351-4924 / Mobile : 010-4151-4924

青山今要我以無語蒼空今要我以無垢
聊無愛而無憎兮如風而終水如我
甲午年 季秋 大浦 李榮鎬

대포 이영호 / 大浦 李榮鎬

대한민국용산서예협회 공로상 수상 / 샌프란시스코 문화원 초
청 초대전 / 대한민국아카데미미술협회 초대작가 / 대구시 북
구 칠성동 문화센타 서예반 회장 역임 / 대구광역시 북구 호암
로 40, 106동 104호 (칠성동2가, 삼성아파트) / Tel : 053-
351-4924 / Mobile : 010-4151-4924

懶翁禪師詩 / 35x135cm

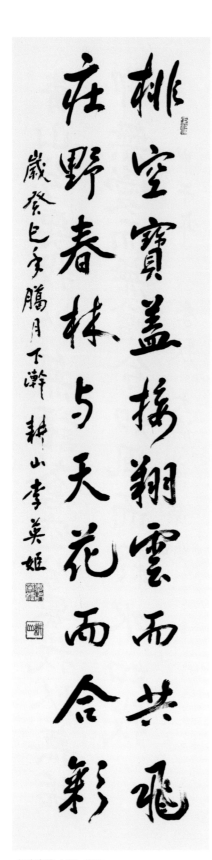

桃空寶盖 / 35×135cm

경산 이영희 / 耕山 李英姬

한국미술협회 서예분과 회원 / 한국학원총연합회 서
예교육협회 초대작가 / 서울특별시 서대문구 증가로4
길 43, 502호(홍은동, 예광베스트빌) / Tel : 02-376-
2323 / Mobile : 010-3746-6138

白頭山石磨刀盡豆滿江
水飲馬無男兒二十未平
國後世誰稱大丈夫

乙未年雨水之節 檀松 李叡瑹 書

단송 이예진 / 檀松 李叡瑹

영일만 서예대전 입상 / 대구광역시서예
대전 입상 / 동묵서화전 출품 / 개천미술
서예대전 특선 / 신사임당 서예대전 입상
/ 대구광역시서예대전 초대작가 / 대구광
역시 동구 동부로 26, 509동 1402호 (신
천동, 휴먼시아5단지) / Tel : 053-756-
2500 / Mobile : 010-2504-2504

南怡將軍 詩 / 60×140cm

梅山結草廬萬念摠歸虛
乙冬調印後庚歳合邦初
痛飲三杯酒幽看萬古書
安得抑洪手黎民幸免魚

乙未冬錄先考李樵山詩有懷偶吟 五熙敬書

有懷偶吟 / 70×135cm

청곡 이오희 / 淸谷 李五熙

고려대학교 교육대학원 서예문화 최고위과정 수료 / 대한민국성균관유림서예대전 초대작가, 부회장 / 대한민국동양서예대전 삼체상 초대작가 / 대한민국비림서예대전 초대작가, 성북지회장 / 보성다향서예대전 초대작가 / 성균관대학교 유학대학원 한시, 고문과정 수료 / (현)표구명인 (제일표구사 운영) / 서울특별시 동대문구 안암로 108 (제기동) / Tel : 02-924-3753 / Mobile : 010-2755-3752

848

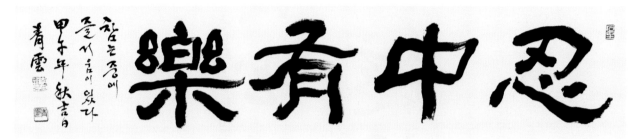

忍中有樂 / 135×25cm

청운 이옥진 / 青雲 李玉珍

한국서가협회 초대작가 (회원전, 초대작가전 3회) / 한국서도협회 초대작가 (중국명가 초청전 및 초대작가전 4회) / 세계미술상 수상 (서예, 문인화), 혜화갤러리 수상자 그룹 개인전 / 세계평화서화초대전 김생상 수상 / 2013 이태리 베니스 모던 비엔날레 초대전 / 상우재, 계양문화원 초청개인전 3회 / 한국미술관 초청전 3회, 연진회, 계양여성회관 등 회원전 다수 / 계양종합사회복지관 계수나무대학 한문강사, 계양구 교육봉사단 강사 / 한국약물협회 교육강사, 인천강사아카데미 강사, kt 드림티처 강사 / 서예강사 (서운동성당 늘푸른대학, 늘봄사랑터) / 청운서화캘리연구소 운영 / 인천광역시 서구 청라커낼로 252 (경서동, 청라 롯데캐슬) 104-1403호 / Tel : 032-548-8835 / Mobile : 010-6450-8835

古詩 對聯 / 56×220cm×2

율촌 이옥환 / 栗村 李玉煥

청파 하운규 선생 서화 사사 / 고 석불 정기호 선생 전각.서각 전수 / 백이산방(伯夷山房) 운영 / 율촌 이옥환의 집 촌장 / 제33회 대한민국현대미술대전 미술 대상, 장관상 1점, 특선 1점 / 함안예총 설립자 초대 사무국장 역임 / 미전 및 서각 개인전 수십 회 / 경상남도 함안군 군북면 명관3길 52 백이산방 / Tel : 055-585-1292 / Mobile : 010-8225-4490

人和 / 85×35cm

청연 이옥희 / 淸然 李玉姬

한국서가협회 초대작가 / 한라서예전람회 우수상, 초대작가 / 중부서예대전 초대작가 / 화홍서예문인화
초대작가 / 강남서예문인화 초대작가 / 태을서예대전 초대작가 / 서울특별시 강남구 언주로30길 56, 비
동 5005호 (도곡동, 타워팰리스) / Mobile : 010-6249-9681

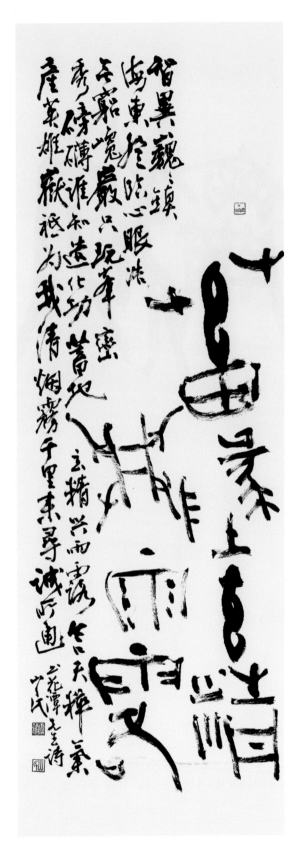

智異山 / 50×142cm

산민 이 용 / 山民 李 鏞

대한민국서예대전 초대작가이며, 개인전 16회를 비롯하여 예술의전당·조선일보미술관·아랍미술관 등의 초대전, 동경박물관·베를린국립박물관·북경미술관 등지에서 해외초대전 및 국제교류전등 전시활동 400여회 / 대한민국서예대전 심사위원장 등 심사위원 60여회 / 송재문화상, 효원문화상, Art Noblesse상, 원곡서예문화상 수상 / 한국현대조형서예협회 이사장, 세계서예전북비엔날레 집행위원장·총감독, 전주대학교 겸임 교수, 전북대학교 초빙교수 등 역임 / (현) 한국서예협회 자문위원, 한국전각협회 자문위원, 국제서예가협회 부회장, 서예진흥위원회 정책자문위원, 세계서예전북비엔날레 조직위원회 부위원장 / 저서 :《예서시탐》,《한묵금낭》,《서예개관》,《금문천자문》,《소전천자문》,《7체천자문 - 금문》, 금문《채근담》·《한시삼백수 I , II》·《명문100선》,《금문총서-아계부외 4종》/ 연구실 : 전북 전주시 덕진구 백제대로 752 모닝타워 402호 완석재 / 산민서실 / Tel : 063-243-4509 / Mobile : 010-3650-4509 / 홈페이지 : www.sanmin.co.kr / E-mail : sanmin45@hanmail.net

曉望星垂海樓高寒襲人乾
坤身外大鼓角坐来頻遠岫
看如霧喧禽覺已春宿醒應
自解詩興漫相因

餘山 李用斗

여산 이용두 / 餘山 李用斗

한국서가협회 초대작가 / 한국서도협회 초대작가 /
대한민국서예전람회 심사 서예분과위원장 역임 / 대
한민국서도대전 심사위원 역임 / 동대문구, 성북구
문화교실 20년 강사 현재까지 / 경희 남, 여 중학교 서
예, 문인화 강사 역임 / 여산 서예원장 / 서울특별시
동대문구 이문로 196-9 (이문동) / Mobile : 010-
5673-7131

朴闇詩 曉望 / 50×135cm

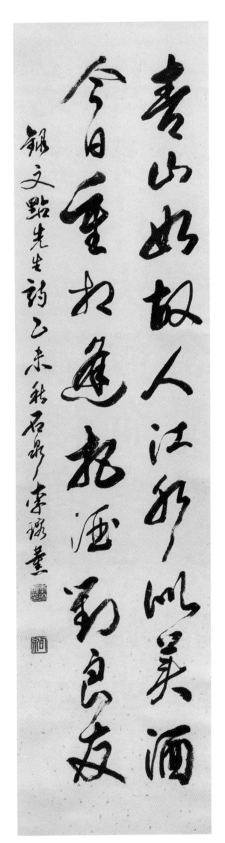

春山夜月 / 35×135cm

석천 이용훈 / 石泉 李瑢薰

대한민국미술대전 우수상 수상, 초대작가 / 제주도미
술대전 초대작가 /제주도전국추사서예대전 대상, 초
대작가 / 대한민국전서예대전 초대작가 / 고려대교
육대학원 서예최고위과정 4기 수료 / 수원대 미술대
학원 조형예술학과 졸업 서예석사 / 한국미술협회 회
원 / 제주특별자치도미술협회 회원 / 제주특별자치도
제주시 수덕5길 14 (노형동) / Tel : 064-742-2456
/ Mobile : 010-3693-3600

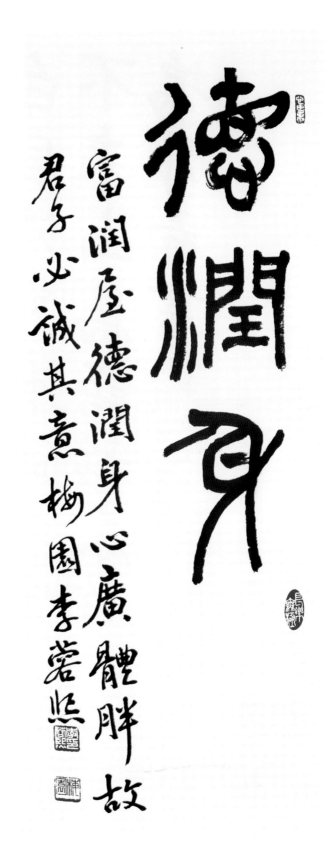

富潤屋德潤身心廣體胖故
君子必誠其意 梅園 李蓉熙

德潤身 / 35×70㎝

매원 이용희 / 梅園 李蓉熙

대한민국 미술대전 서예부문 초대작가 / 경남
미술대전 초대작가 및 심사역임 / 창원 미술대
전 초대작가 및 운영위원 심사역임 / mbc 여
성휘호대회 초대작가 및 심사역임 / 개천 미술
대전 초대작가 / 경남 문자문명전 추천작가 /
부산 전국서도민전 초대작가 / 대구 매일서예
대전 초대작가 / 합천복지관. 쌍백노인회관 서
예 강사 (현) / 연묵회 회장 (현) / 한국미협 회
원. 합천군 미협 이사 / 경상남도 합천군 합천
읍 충효로 152, 103동 1401호 (영창주공아파
트) / Tel : 055-931-4255 / Mobile : 010-
9677-4255

臨溪茅屋獨閑居月
白風清興有餘外客
不来山鳥語移床竹
塢臥看書 冶隱先生詩 李禹圭

冶隱先生詩 / 70×130cm

청강 이우규 / 靑江 李禹圭

육군사관학교 제8기 졸업 임관 / 미국 베일러대학원 졸업 (병원행정학 석사) / 육군 초대의정병과장 (예)대령 / 제27회 한국민족서예대전 입선 / 2010, 2011 예술대제전 특선 / 제29회 한국미술제 특선 / 전일국제서법회(일본주최, 한국, 중국, 대만) 특선 / 2012 예술대제전 추천작가상 / 제30회 한국미술제 추천작가상 / 2013 예술대제전 초대작가상 / 제31회 한국미술제 초대작가상 / 2014, 2015 예술대제전 · 제32회 한국미술제 심사위원 / 2015 한국문화예술상 / 2015 대한민국향토문화미술대전 금상(교육부장관상) / 대한민국국제기로미술대전 최우수상(국회부의장상) / 국제교류전시회(일본 3회, 중국 3회, 대만 1회) / 대한민국기로미술협회 수석고문 / 한국예술문화협회 제17대 회장 / 서울특별시 서초구 사평대로57길 45 (반포동) 3층 / Mobile : 011-9059-8822

청암 이우익 / 靑菴 李雨翼

협성교육재단 관리실장 / 사단법인 전주이씨 대구지원
자문 / 사단법인 한국서예작가협회 작가 및 한문분과위
원 / 청암서예 학원 원장 (~2007) / 한국교육미협 작가 및
자문 / 한국문화예술 연구회 초대작가 / 한국미술협회
대구지회 회원 / 사단법인 한국예술문화원 500인 초대
전 3회 / 성균관 유도회 대구광역시 본부 자문 / 한국서
예비림박물관 입비 작가 (2011. 8.) / 대구광역시 남구 중
앙대로31길 28, 1503호 (대명동, 백작맨션) / Tel : 053-
653-4409 / Mobile : 010-2629-4409

通才衰矣遂乎華又沼津涇
八月樞世臂折矮矬北牕言奈
乃低首入鬘家

綠
泗溟大師詩壬辰新凉
青菴李雨翼

泗溟大師詩 / 35×135cm

濟世豪傑事林泉
竪人業

笑石居士寫 壬辰冬

소석 이웅호 / 笑石 李雄浩

서울미술대전 입상 / 대한민국명인미술대전 특선 및
입상 / 2013 베니스 모던 비엔날레 초대작가 / (재)백
악장학회 이사장 / 송전서법회 이사 / 종로미술협회
이사 / 삼보예술대학 교수 / 송전 이홍남 선생 문하 /
한국서예미술협회 부이사장 / 서울특별시 종로구 홍
지문4길 3 (홍지동) / Mobile : 010-5221-2499

濟世豪傑 / 35×135cm

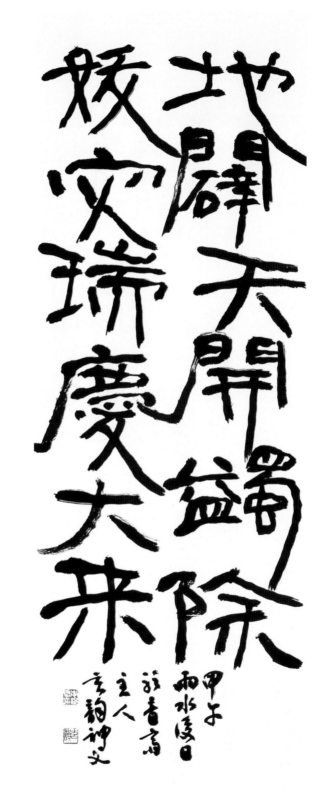

현운 이윤하 / 玄韻 李銳夏

대한민국서도대전 초대작가 / 인천광역시미술대전
초대작가 / 인천서예술연구회 회원 / 인천가톨릭미
술가회 회원 / 낙원서회 회원 / 한국미술협회 회원 /
천주교 인천교구 주안8동 성당 주임신부 / 인천광역
시 남구 경원대로744번길 15 (주안동) 천주교회 /
Tel : 032-421-3061 / Mobile : 010-8997-9424

瑞慶 / 35×105cm

孟浩然詩 春曉 / 30×30cm

구람 이은상 / 丘嵐 李銀相

전라북도서예대전 초대작가(전주) / 경기도 수원시 화성서예대전 초대작가(수원) / 대한민국 현대서예
문인화대전 초대작가(서울) / 대한민국서예대전 초대작가 / 정읍사전국서예대전 우수상 수상 / 전북서
예대전 심사위원 역임 / 전라북도서예협회 이사(2014현) / 전라북도테니스협회 이사(2014현) / 국민생
활체육 전라북도족구연합회 이사 겸 전주시 족구연합회 자문위원(2014현) / 전북일보 경영기획국 부국
장, 리더스 아카데미 사업단장 역임 / 전라북도 전주시 덕진구 가리내로 550, 102동 1401호 (송천동1가,
한양아파트) / Mobile : 010-3670-3074

積德良善 / 35×135cm

송원 이은춘 / 松園 李殷春

제9회 석천연서회원전 / 제10회 석천연서회원전 / 제
11회 석천연서회원전 / 추사 김정희선생추모전국휘
호대회 / 제5회 가야미술대전 / 제10회 대한민국기로
미술대전 / 제11회 대한민국기로미술대전 / 제12회
대한민국기로미술대전 / 제13회 석천연서회원전 /
제14회 석천연서회원전 / 대전광역시 동구 동대전로
106번길 25 (대동) Tel : 042-673-4370 / Mobile :
011-9240-4370

梅月堂先生詩 / 70×200cm

송향 이은풍 / 松香 李殷豊

대한민국서예전람회 초대작가 / 충남, 대전, 경기, 경북 한자서예전람회 입선, 특선 / 한국미술제 대상 / 석묵서학회전 출품 / 한중서예교류전 참가 / 개인전 (예술의 전당) / 서울특별시 관악구 남부순환로230길 41, 영풍타운 401호 / Tel : 02-883-8866 / Mobile : 010-8904-8862

경연 이의영 / 耕研 李義永

성균관대학교 유학대학원 서예학 · 동양미학 전공 /
대한민국미술대전 초대작가 / 대한민국서예전람회
초대작가 및 심사위원 역임 / 대한민국서도대전 우수
상 및 초대작가 / 서울미술대상전 초대작가 (서울미
술협회) / 한국비평학회, 한국서예학회, 한국문화학
회 회원 / 서울시 종로구 종로 19. 르 · 메이에르 B동
1913호 / Mobile : 010-8767-5002

梅月堂詩 有客 / 70×200cm

明月幾時有把酒問　青天不知天上宮闕
今夕是何年我欲　来風歸去又恐瓊樓
玉宇高處不勝寒起　舞弄清影何似在人
間轉朱閣低綺戶照無眠不應有恨何事
長向別時圓人有悲歡離合月有陰晴圓缺
此事古難全但願人長久千里共嬋娟

甲午孟春錄蘇東坡詩水調歌頭梅園李仁淑

水調歌頭 / 70×135cm

매원 이인숙 / 梅園 李仁淑

전국휘호대회 3회 입선 (SBS, 국서련) /
경기 미술대전 입선, 특선 10회 / 추사추
모백일장 입선 (예산문화원) / 모란현대
미술대전 입선, 특선 다수 (초대작가) /
단오예술제 장려상 / 국제작은작품미술
제 최우수작가상 / 코리아 아트페스티벌
초대 출품 / 한국미협, 산채수묵회, 묵림
회 회원 등 / 경기도 용인시 처인구 모현
면 오산로99번길 47-3 / Tel : 070-
8879-7710 / Mobile : 010-2685-7723

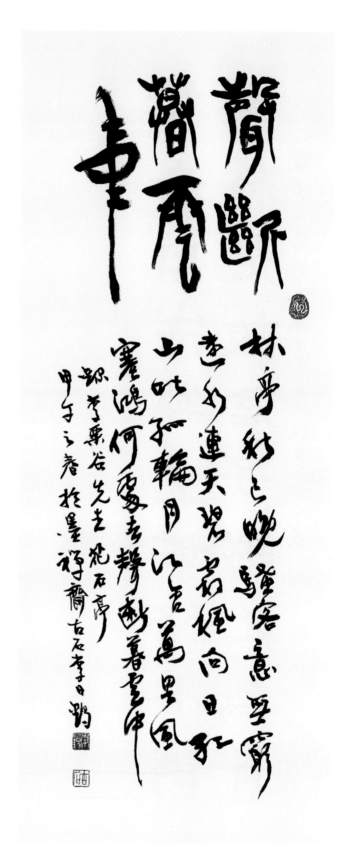

고석 이일석 / 古石 李日錫

묵선재 주인 / 한국서예진흥협회 회장 / 한
국서예인연합회 회장 역임 / 한중서예교류
협의회 한국대표 (현) / KBS대하드라마 〈王
과 妃〉 서예작품 소품 휘호 / 중국 西泠印社
초대전 출품 / KORTA 초청 브라질 상파울
로 서예시연 (2003) / 서울 백악미술관 개인
전 (2007. 2) / 태백시 O2리조트준공기념비
휘호 (2008) / 문화체육관광부장관 공로표
창 (2008) / 서울특별시 종로구 인사동길 5
(인사동) 파고다빌딩 209호 / Tel : 02-722-
3657 / Mobile : 010-6474-3936

李栗谷先生詩 花石亭 / 50×120cm

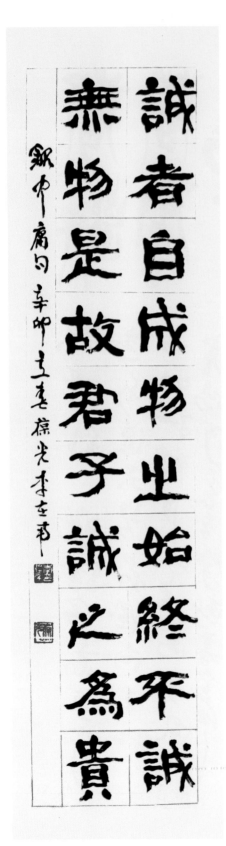

中庸句 / 35×135cm

보광 이재남 / 葆光 李在南

대한민국서예술대전 초대작가 / 대한민국전서예대
전 초대작가 / 인터넷서예대전 초대작가 / 광주전남
서도대전 초대작가 / 남농서예대전 초대작가 / 어등
미술대전 추천작가 / 한국미술협회 회원 / 한국미협
호남지회 회원 / 국제서법회원 (호남지회) / 연지회
회원 / 광주광역시 광산구 첨단중앙로181번길 6, 101
동 606호 (월계동, 모아아파트) / Tel : 062-456-
8951 / Mobile : 010-6606-8951

春雨暗西池
輕寒籠羅幕
愁倚小屏風
墻頭杏花落

봄비살며시 서쪽 못에 내리니
싸늘한 바람 비단장막에스며드네
시름에겨워 작은 병풍에기대는데
담장위로 살구꽃이 떨어지네

이천십육년봄 허난설헌시
춘우쓰다 모인당 이재심

許蘭雪軒詩 春雨 / 50×40cm

모인당 이재심 / 慕仁堂 李載心

한국서가협회 초대작가 / 대한민국서예전람회 심사위원 역임 / 서울특별시 은평구 진관4로 48-50, 729동 701호 (진관동, 은평뉴타운상림마을) / Tel : 02-525-8629 / Mobile : 010-7236-8629

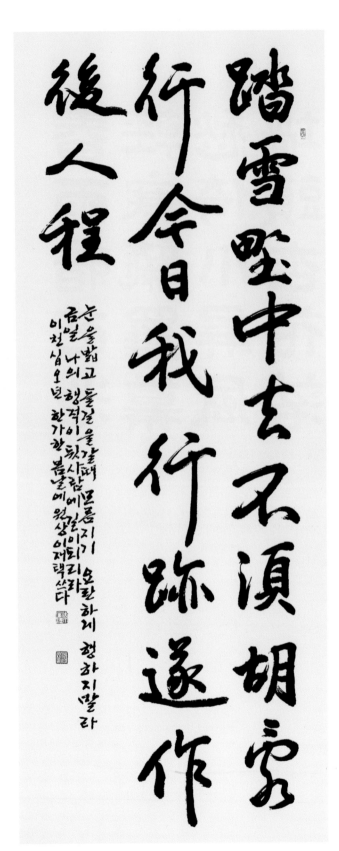

踏雪野中去 / 70×140cm

원상 이재택 / 圓相 李宰澤

대구시전 입·특선 다수 / 죽농서예대전
입·특선 다수 / 개천미술대전 입·특선
다수 / 영남서예대전 입상 / 삼성현 서예
대전 입상 / 경북서예대전 특선 / 대구광역
시 수성구 범어천로 190, 103동 405호 (범
어동, 범어동월드메르디앙이스턴카운티아
파트) / Mobile : 010-3708-4704

868

지삼 이재항 / 智三 李在恒

강암서예대전 최우수상, 동 초대작가 / 경북서예문인
화대전 초대작가 (미협) / 경북서예전람회 초대작가
/ 경기도서예대전 초대작가 / 수원시서예문인화대전
초대작가 / 대한민국서예대전 특선 / 대한민국문인
화대전 특선 / 경기도 화성시 동탄반송3길 26-12 (반
송동) 201호 / Mobile : 010-5221-9992

清夜坐虛閣秋聲左樹間水
明山影落月上露華溥怪鳥
嘶淡聲潛魚過別灣此時塵
憲靜幽興集毫端

錄梅溪先生詩 智三 李在恒

梅溪先生詩 / 70×200cm

夢破虛窓月半斜隔林鍾
數認僧家無端又夜東風
蕙南澗朝來桼片華

乙未晚秋節 觀益玉面先生 蔴梁山李点信

심산 이점신 / 深山 李点信

목천 강수남 선생 사사 / 대한민국서예문인화 대전
특선 4회, 입선 4회, (동) 초대작가 / 대한민국남농미
술대전 특선 3회, 입선 3회, (동) 초대작가 / 전국소치
미술대전 운영위원장상 수상, 특선 2회, 입선 2회,
(동) 초대작가 / 전국무등미술대전 특선 4회, 입선 3
회, (동) 추천작가 / 전라남도미술대전 특선 4회, 입선
2회, (동) 추천작가 / 목천서예연구원 필묵회 부회장
/ 한국미협 회원 / 필묵회서예전, 한국미협 목포회원
전, 튤립과 묵향의 만남, 국향과 묵향의 만남, 예향목
포작가전, 남도미술의 향기전, 목포작가전 / 전라남도
영암군 삼호읍 신항로 63-7, 202동 1101호 (삼호2차
사원임대아파트) / Tel : 061-244-2443 / Mobile :
010-6556-6272

益齋先生詩 / 70×200cm

담운 이정근 / 潭雲 李精謹

목천 강수남 선생 사사 / 대한민국서예문인화
대전 입선 2회, 특선 2회, 삼체상 수상, (동) 초
대작가 / 대한민국남농미술대전 입선, 특선 3
회, (동) 초대작가 / 전국소치미술대전 입선 2
회, 특선 3회, 한국미술협회 이사장상 수상,
(동) 추천작가 / 전라남도미술대전 입선 3회, 특
선 3회 / 전국무등미술대전 입선 6회, 특선 2회
/ 필묵회서예전, 목포미협회원전, 영호남교류
전, 예향목포작가전, 동 · 서예술교류전, 여수
세계엑스포기념전, 전남종교친화미술전, 목포
작가전 등 / 목천서예연구원, 필묵회 이사 / 한
국미술협회 목포지부 회원 / 전라남도 무안군
삼향읍 남악2로74번길 13, 208동 902호 (오룡
마을휴먼시아아파트) / Tel : 061-244-2443 /
Mobile : 010-5350-9618

西山大師詩 / 70×135cm

處世不必邀功無過
便是功與人不求感
德無怨便是德

常村李貞淑

菜根譚句 / 50×140cm

상촌 이정숙 / 常村 李貞淑

서예문인화 입선 / 서화교육협회전 입선 / 새천
년서예문인화 특선, 입선 / 강릉서화대전 특선,
입선 / 상촌장학회 이사장 / 동경 우에노미술관
초대전 / 서울특별시 동대문구 한천로10길 16-
12, 101호 (장안동) Mobile : 010-2038-8872

화정 이정숙 / 风汀 李廷淑

2013 베니스모던비엔날레 대표 초대작가 /
국가보훈예술협회, 국민예술협회, 통일미술
대전 초대작가전 / 서울미술대전, 인천미술
대전, 충청미술대전, 명인미술대전 심사 역
임 / 송전서법회 사무국장 / 삼보불교예술대
학 교수 / 구로문화자치센터 서예강사 / 종
로미술협회 서예분과위원장 / 서울특별시 구
로구 개봉로3가길 84 (개봉동) / Mobile :
010-3793-0216

山不在高有僊則名水不在
斯是陋室惟吾德馨苔痕上階綠草色入
簾談笑有鴻儒往來無白丁可以調
素琴閱金經無絲竹之亂耳無案牘之
勞形南陽諸葛廬西蜀子雲亭孔子
云何陋之有 甲午正月錄陋室銘風汀李廷淑

陋室銘 / 70×135cm

春夏秋冬 / 43×43cm×4

가청 이정숙 / 佳靑 李廷淑

개인전 5회 (서울, 순천, 남원 등, 2002년 ~) / 한국서예뉴밀레니엄초대전(서울,예술의전당,1999) 외, 현재 170여회 초대 및 단체전 출품 참여 / 대한민국현대서예.문인화대전 초대작가, 심사위원 역임 / 전라남도미술대전 초대작가, 심사위원 역임 / 순천시미술대전 초대작가, 심사위원 및 운영위원 역임 / 대한민국미술대전 입선(2005), 특선(2014) / 남도예술은행 선정 작가 (2006, 전라남도 주관) / 순천시문화건강센터, 순천시남부복지회관 서예강사 (2013년~2016년.현재) / 한국미술협회, 전남여성작가회 회원 / 가청서예한문교실 운영중 / 전라남도 순천시 팔마4길 40, 104동 203호 (연항동 세영the-조은아파트) / Tel : 061-721-1289 / Mobile : 010-5631-1289

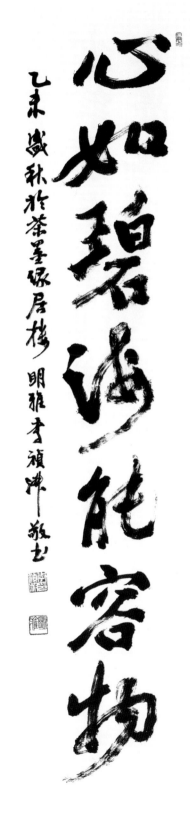

명아 이정숙 / 明雅 李禎淑

경희대학원 중국어문학과 박사 수료 / 통일부 장관상
수상 (서예) / 이북오도지사상 수상 (서예) / 배달민
족서예대전 대상 수상 / 한국미술협회 회원 / 경희 교
육대학원 서예, 문인화 수료 / 서울특별시 서초구 바
우뫼로 91, 103동 1402호 (양재동, 우성아파트) / Tel :
02-3431-6687 / Mobile : 010-9353-9180

心如碧海能容物 / 35×135cm

少年易老學難成一寸光陰不可輕未覺池塘春草夢階前梧葉已秋聲

明心寶鑑句 / 35 ×180cm

고산 이정우 / 古山 李正雨

대한민국미술대전 서예부문 초대작가 / 대한민국기로미술서예대전 초대작가 / 한중서법문화예술대전 서예 초대작가 / 한국학원연합휘호대회 우수상 및 단체대상 / 통일서예미술대전 통일부장관상 2회 수상 / 면암서화대전 심사, 운곡서예문인화대전 심사 / 현) 한국미술협회, 일월서단, 양소헌 회원, 서울은평미술협회 서예문인화 분과위원장, 고산서예한자학원장 / 서울특별시 은평구 연서로 35 (역촌동) 302호 고산서예학원 / Tel : 02-354-0054 / Mobile : 010-9177-0054

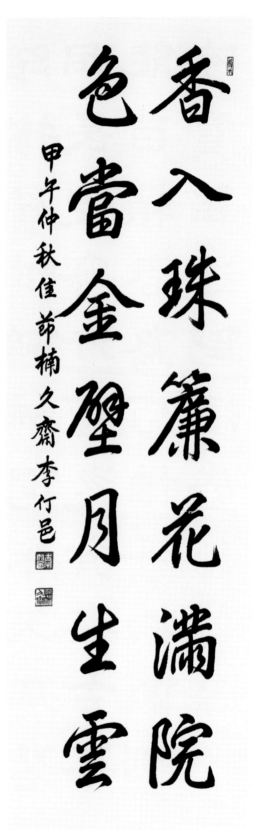

香入珠簾花滿院
色當金屋月生雲

甲午仲秋佳節 楠久齋 李仃邑

남구재 이정읍 / 楠久齋 李仃邑

한국서화작가협회 회원 및 초대작가 / 송파서화작가
협회 회원 / 한국서화예술대전 특선 3회 / 한국서화
예술대전 삼체상 1회 / 한국서화작가협회 대상, 장려
상 1회 / 대한민국명인전 특선 1회 / 대한민국명인전
대회장상 1회 / 진묵서우회 회원 / 서울특별시 송파구
바람드리길 16 (풍납동) 3층 / Mobile : 010-3006-
4048

百聯抄解句 / 50×135cm

路橫層岫僻城倚半天孤碧

洞長壺窯行雲忽有無古茶

能自賴春烏巧相呼物像馴

吟賞皆連倒酒壺

乙未春 錄鷄林先生韻
南草 李政勳

남초 이정훈 / 南草 李政勳

대한민국미술대전 서예부문 특선 2회 / 제주도미술
대전 추천작가 / (사)한국미술협회 서귀포지부 사무
국장 / (사)삼무서회 회원 / 제주특별자치도 서귀포시
하논로67번길 31-8 (서홍동) / Tel : 064-732-4846

鷄林先生詩 / 70×200cm

은광 이정희 / 銀光 李貞姬

대한민국전통서예대전 초대작가 /
세계서법문화예술대전 (예지원 예절
상) 초대작가 / 대한민국서예문인화
대전 입선 다수 / 대한민국해동서예
문인화대전 입선 다수 / 대한민국학
원총연합회 서예대상전 입선 2회, 특
선 1회 / 서화동원 400人-500人-1000
人 초대전, 서울시내거리전 2회 / 대
한민국서예문인화총람 등재 / 세계
서법문화예술대전 수상자, 초대작
가, 중국국제교류전 / 서울미술관 초
대작가, 작품집 참가 / 서울특별시 강
서구 까치산로8길 24 (화곡동) /
Mobile : 010-5891-0046

解緩歸來萬事輕五
臺奇勝冥關情山靈林
灑雨非嫌客添郝
泉分外清

錄李栗谷先生詩
銀光李貞姬

栗谷先生詩 / 70×135cm

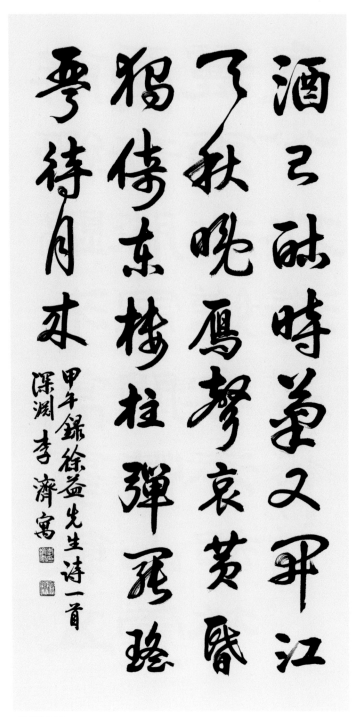

酒已酣時菊又開 江了秋晚鴈聲哀 黃昏獨倚東樓柱 彈罷瑤琴月未來

甲午錄徐益先生詩一首

深淵 李濟寓

徐益先生詩

심연 이제우 / 深淵 李濟寓

대한민국미술대전 특선 / 경향미술대전 특선 / 서예문인화대전 특선 / 온궁미술대전 특선 / 충의공서예문인화대전 특선 / 운곡서예문인화대전 특선 / 무구회 회원 / 운곡학회 초대작가 / 서울특별시 서대문구 명지대1길 22 (남가좌동) / Mobile : 010-6321-2939

宿昔青雲志 蹉跎白髮年 誰知明鏡裏 形影自相憐

錄張九齡先生詩 癸巳孟夏 石浦

석포 이제형 / 石浦 李濟衡

대구서예문인화대전 초대작가 / 영남서예대전 초대
작가 / 신라미술대전 초대작가 / 대한민국영남미술
대전 서예 초대작가 / 한국미술협회 회원 / 한국문인
화협회 회원 / 대구경북서예가협회 회원 / 대구광역
시 동구 율하동로 12길 5-4, 101호(율하동) / Tel :
053-621-7842 / Mobile : 010-7708-7842

張九齡先生詩 / 35×135cm

杜甫詩 歸雁 / 70×135cm

죽촌 이종걸 / 竹村 李鍾杰

2009 한국동양서예 대상 / 2008 소요산
서예대전 최우수상, 특별상, 초대작가 /
2009 대한민국문화예술대전 우수상, 특
선, 초대작가 / 2009 전국단재서예대전
우수상, 특선 / 2009 서예협회 청주지회
특선 4회 / 2009 한국동양서예 초대작가
/ 2009 소요산서예대전 초대작가 / 2009
대한민국문화예술대전 초대작가 / 2010
한국서예 청주-청원지회 초대작가 /
2010, 2011, 2014 대한민국서예대전 입
선 2회 / 2013 대한민국문화예술협회 선
비작가 / 2014 대한민국서예문인화대전
종합대상, 초대작가 / 2014 대한민국서
예대전 입선 (합 3회) / 청주시 상당구 남
사로 112번길 (남문로 1가 27) / Tel :
043-255-4408 / Mobile : 011-459-
5041

昨過永明寺 暫登浮碧樓
城空月一片 石老雲千秋
麟馬去不返 天孫何處遊
長嘯倚風磴 山靑江自流

乙酉雨水後三日 書於眉沼山房 李琮求

牧隱先生詩 浮碧樓 / 65×135cm

남천 이종구 / 南泉 李琮求

경동고, 고려대 법과 졸업 / 서울대최고경
영자과정 수료 / 감사원 과장 역임 / ㈜대
우 부사장 역임 / 대한민국미술대전 입선
3회 / 대한민국미술대전 특선 2회 / 국립
현대미술관 초대작가 / 대한민국미술대전
초대작가 / 한국미술협회 회원 / 개인전
(롯데백화점 본점, 롯데화랑) / 서울특별시
강남구 학동로 405, 102동 1101호 (청담동,
청담래미안아파트) / Tel : 02-2043-1515
/ Mobile : 010-2506-2220

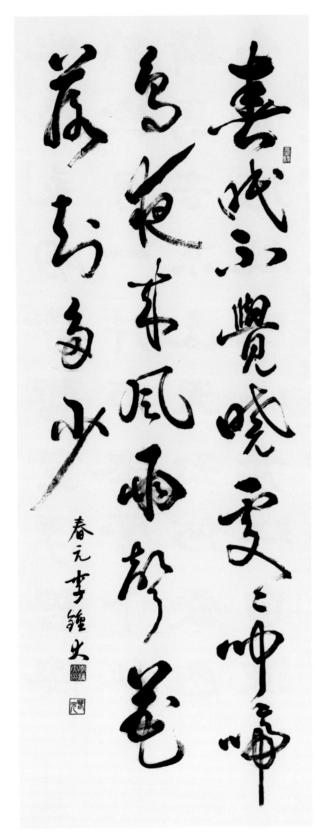

春曉 / 50×125cm

춘원 이종대 / 春元 李鍾大

서울특별시 공무원 행정직 근무 / 민주평통 자문위원 (김대중, 노무현) / 민주화추진협의회 특별위원 / 중랑구의회 제4대 의원 / 대한민국서예대전 입선, 특선 / 제13회 대한민국서예문인화대전 한문부문 입선 / 개인전 전시 / 남북코리아미협 자문위원 / 남북코리아미술교류협의회 이사 / 서울특별시 중랑구 용마산로94길 64-45 (면목동) / Mobile : 010-3755-2871

884

여산 이종률 / 如山 李鍾律

2006. 경남미술대전 서예부문 입선 / 2007.
경남미술대전 서예부문 입선 / 2008. 경남
미술대전 서예부문 입선 / 2009. 경남미술
대전 서예부문 특선 / 2010. 경남미술대전
서예부문 입선 / 2011. 경남미술대전 서예
부문 입선 / 2013. 경남미술대전 서예부문
입선 / 경남 창원시 진해구 조천북로 97 삼
정그린코아아파트 202동 703호 / Tel :
055-551-9186 / Mobile : 010-7315-9186

書懷 / 70×135cm

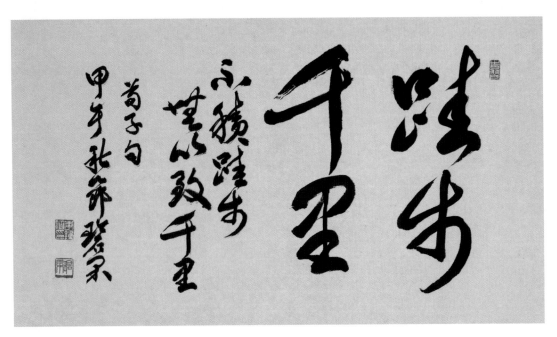

不積跬步 無以致千里/ 70×35cm

벽고 이종백 / 碧杲 李鍾佰

한양대 화공과 / 동방서법탐원회 제14기 졸업(2년) / 동방연서회 회원 / 동방연서회 회원전 수회 참가전시 / 서예문인화대전, 세계서예대전 등 입선, 특선 다수 / 소치서예대전 특별상 수상 / 한국미술대전 서예부문 입상 / 성균관유도회서예대전 초대작가 / 경기도 구리시 장자호수길 125, 101동 505호 (토평동, 토평마을e편한세상아파트) / Tel : 02-452-8601 / Mobile : 010-2263-8601

物外誰知是人間問朝非姑先催進
酒然後合言詩綠水應無恙青山定
不連疎簾宜早捲雲細月如眉
鹿史

녹사 이종산 / 鹿史 李鍾珊

전라북도서예대전 초대작가 / 대한민국서예대전 입
선 다수 / 온고을미술대전 서예부문 입선 / 해맑은 소
아과 원장 / 전라북도 전주시 완산구 호암로 40, 206
동 901호 (효자동2가, 골든팰리스휴먼시아아파트)
Mobile : 010-8668-5210

李志賤詩 / 55×180cm

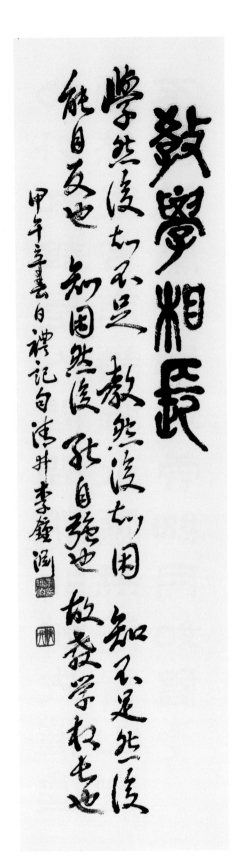

教學相長 / 35×135cm

청정 이종연 / 淸井 李鍾淵

한국서가협회 초대작가 / 한국서가협회 전남지회 자
문위원 / 대한민국서예전람회 심사위원 역임 / 광주
전남서예전람회 심사위원 및 운영위원 역임 / 제12회
대한민국서예전람회 우수상 / 한국비림박물관 작품
소장 / 목포 이랜드복지관 서예강사 / 청정서예연구
원 / 전라남도 목포시 영산로535번길 6, 102동 904호
(상동, 호반리젠시빌아파트) / Tel : 061-283-2441 /
Mobile : 010-2632-1455

沸流谷忽本西建都 連嚴浮龜然後造渡

癸巳臘月廣開土大王陵碑節錄 秀松李鍾沃

秀松 李鍾沃

수송 이종옥 / 秀松 李鍾沃

한국학원총연합회 서예교육협의회 초대작가 / 한림
서예 서우회 회장 / 한국미술협회 서예분과회원 / 서
울특별시 서대문구 연희로 38-20, 107동 1401호 (연
희동, 대우아파트) / Tel : 02-336-2987 / Mobile :
010-8866-2987

廣開土大王陵碑 節錄 / 35×35cm

張羨何時到眼前釣臺
驚濤可畫眠怡亭看篆
蛟龍繼安得此身脫拘攣
舟載諸友長周旋 石雲 李鍾駿

黃山谷詩 松風閣 / 70×137cm

석운 이종준 / 石雲 李鍾駿

대한민국서예공모대전 특선 2회 / 대한
민국서예공모대전 삼체상 / 대한민국서
예공모대전 초대작가 / 한국전통서예대
전 특선 / 국제 기로미술대전 특선, 은
상, 삼체상 / 국제 기로미술대전 초대작
가 / 전라북도 익산시 궁동로129 부송주
공9단지 901동 1303호 / Tel : 063-
841-2671 / Mobile : 010-7444-2671

問余何事栖碧山笑而不答心
自閑桃花流水杳然去別有天
地非人間 甲午年 李白詩 澤松 李鍾哲

택송 이종철 / 澤松 李鍾哲

경기도서화대전 입선 다수 / 서예문인화대전 입선 /
경기도 수원시 팔달구 고화로61번길 22-76 (고등동)
/ Tel : 031-247-3740

李白詩 / 35×135cm

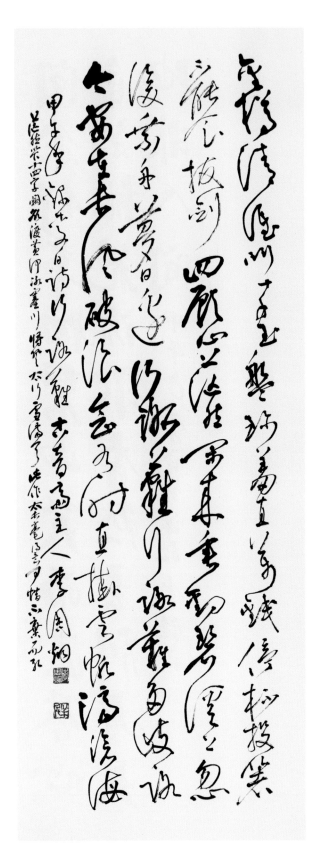

李白詩 行路難 / 53×149cm

송민 이주형 / 松民 李周炯

대한민국미술대전 서예부문 초대작가 / 경기
도미술협회 서예분과장 역임 / 국제서법연합
한국본부 이사 / 한국서예비평학회 이사 / 철
학박사, 경기대학교 미술디자인대학원 대우교
수 / 서울특별시 구로구 개봉로12길 9-40 (개
봉동) 2층 / Tel : 02-2686-4041 / Mobile :
010-3366-4041

설봉 이준석 / 雪峯 李駿碩

한국미술협회 초대작가 / 충청남도미술대전 초대작가 / 충청남도문화상 예술부문 (서예) / 충청남도 부여군 규암면 자온로 28-5 / Tel : 041-832-3666 / Mobile : 010-6481-6380

白居易詩 慈烏夜啼 / 70×205cm

893

千字文

天地玄黃 宇宙洪荒 日月盈昃 辰宿列張 寒來暑往 秋收冬藏 閏餘成歲 律呂調陽 雲騰致雨 露結爲霜 金生麗水 玉出崑岡 劍號巨闕 珠稱夜光 果珍李柰 菜重芥薑 海鹹河淡 鱗潛羽翔 龍師火帝 鳥官人皇 始制文字 乃服衣裳 推位讓國 有虞陶唐 弔民伐罪 周發殷湯 坐朝問道 垂拱平章 愛育黎首 臣伏戎羌 遐邇壹體 率賓歸王 鳴鳳在樹 白駒食場 化被草木 賴及萬方 蓋此身髮 四大五常 恭惟鞠養 豈敢毀傷 女慕貞烈 男效才良 知過必改 得能莫忘 罔談彼短 靡恃己長 信使可覆 器欲難量 墨悲絲染 詩讚羔羊 景行維賢 克念作聖 德建名立 形端表正 空谷傳聲 虛堂習聽 禍因惡積 福緣善慶 尺璧非寶 寸陰是競 資父事君 曰嚴與敬 孝當竭力 忠則盡命 臨深履薄 夙興溫凊 似蘭斯馨 如松之盛 川流不息 淵澄取映 容止若思 言辭安定 篤初誠美 慎終宜令 榮業所基 籍甚無竟 學優登仕 攝職從政 存以甘棠 去而益詠 樂殊貴賤 禮別尊卑 上和下睦 夫唱婦隨 外受傅訓 入奉母儀 諸姑伯叔 猶子比兒 孔懷兄弟 同氣連枝 交友投分 切磨箴規 仁慈隱惻 造次弗離 節義廉退 顚沛匪虧 性靜情逸 心動神疲 守眞志滿 逐物意移 堅持雅操 好爵自縻 都邑華夏 東西二京 背邙面洛 浮渭據涇 宮殿盤鬱 樓觀飛驚 圖寫禽獸 畵彩仙靈 丙舍傍啓 甲帳對楹 肆筵設席 鼓瑟吹笙 升階納陛 弁轉疑星 右通廣內 左達承明 既集墳典 亦聚群英 杜稿鍾隸 漆書壁經 府羅將相 路俠槐卿 戶封八縣 家給千兵 高冠陪輦 驅轂振纓 世祿侈富 車駕肥輕 策功茂實 勒碑刻銘 磻溪伊尹 佐時阿衡 奄宅曲阜 微旦孰營 桓公匡合 濟弱扶傾 綺回漢惠 說感武丁 俊乂密勿 多士寔寧 晉楚更霸 趙魏困橫 假途滅虢 踐土會盟 何遵約法 韓弊煩刑 起翦頗牧 用軍最精 宣威沙漠 馳譽丹靑 九州禹跡 百郡秦幷 嶽宗恒岱 禪主云亭 雁門紫塞 雞田赤城 昆池碣石 鉅野洞庭 曠遠綿邈 巖岫杳冥 治本於農 務玆稼穡 俶載南畝 我藝黍稷 稅熟貢新 勸賞黜陟 孟軻敦素 史魚秉直 庶幾中庸 勞謙謹勅 聆音察理 鑑貌辨色 貽厥嘉猷 勉其祗植 省躬譏誡 寵增抗極 殆辱近恥 林皋幸即 兩疏見機 解組誰逼 索居閑處 沈默寂寥 求古尋論 散慮逍遙 欣奏累遣 慼謝歡招 渠荷的歷 園莽抽條 枇杷晚翠 梧桐早凋 陳根委翳 落葉飄颻 遊鵾獨運 凌摩絳霄 耽讀翫市 寓目囊箱 易輶攸畏 屬耳垣牆 具膳餐飯 適口充腸 飽飫烹宰 飢厭糟糠 親戚故舊 老少異糧 妾御績紡 侍巾帷房 紈扇圓潔 銀燭煒煌 晝眠夕寐 藍筍象床 絃歌酒讌 接杯舉觴 矯手頓足 悅豫且康 嫡後嗣續 祭祀蒸嘗 稽顙再拜 悚懼恐惶 牋牒簡要 顧答審詳 骸垢想浴 執熱願涼 驢騾犢特 駭躍超驤 誅斬賊盜 捕獲叛亡 布射僚丸 嵇琴阮嘯 恬筆倫紙 鈞巧任釣 釋紛利俗 竝皆佳妙 毛施淑姿 工顰妍笑 年矢每催 曦暉朗曜 璇璣懸斡 晦魄環照 指薪修祜 永綏吉劭 矩步引領 俯仰廊廟 束帶矜莊 徘徊瞻眺 孤陋寡聞 愚蒙等誚 謂語助者 焉哉乎也

千字文 / 70×135cm

오정 이준섭 / 梧亭 李俊燮

홍익대학교 미술교육원 3년 수료 / 경희대교육대학원 서예문인화과정 입학 (2000년) / 불미전 입선 및 통일원 장관상 수상 / 서예사범 1급자격증 취득 / 김생전국서예대전 입선 / 충주 김생 전국공모전 서예 입선 / 제4회 한국인터넷 대전 입선 / 대한민국미술대전 문인화부문 입선 / 경희대학교 교육대학원 서예문인화 동문전 / 종로구 봉익동 서예연구실 운영 / 서울특별시 종로구 서순라길 17-15 (봉익동) 종로빌딩 401호 / Tel : 02-766-6933 / Mobile : 010-8945-0073

운정 이중옥 / 雲亭 李重玉

국제 및 아세아서예대전 수회 / 한중일
서예미술초대전 수회 / 홍콩밀레니엄
서예초대전 / 강남문화원서예초대전
수회 / 대한민국전통미술서예대전 수
회 / 한국예술문화원 초대작가 / 해동
서예문인화대전 초대작가 / 대한민국
명인서예대전 / 대한민국서예문인화
총람 / 회원전 및 개인전 수회 / (현)운
정서예학원장 / 서울시 성북구 동소문
로 76, 2층 서예학원 / Tel : 02-923-
8362 / Mobile : 016-737-0204

淡月路星 / 70×135cm

屈原既放游於江潭行吟澤畔顏色憔悴形容枯槁漁
父見而問之曰子非三閭大夫與何故至於斯屈原曰舉世皆
濁眾人皆醉我獨醒是以見放漁父曰聖人不凝滯
於物而能與世推移世人皆濁何不淈其泥而揚其波眾人
皆醉何不餔其糟而歠其醨何故深思高舉自令放為屈原曰
吾聞之新沐者必彈冠新浴者必振衣安能以身之察
察受物之汶汶者乎寧赴湘流葬於江魚之腹中安能以皓
之白而蒙世俗之塵埃乎漁父莞爾而笑鼓枻而去乃歌
曰滄浪之水清兮可以濯吾纓滄浪之水濁兮可以濯吾足遂
去不復與言 甲午立夏節 錄漁父詞 春史 李珍順

漁父詞 / 70×135cm

춘사 이진순 / 春史 李珍順

대한민국미술대전, 대한민국서예대전, 대
한민국서예전람회 입선 / 대한민국한글서
예대전, 신사임당이율곡서예대전 초대작
가 / 주부클럽주최 대한민국예능대회 운영
위원 / 대한민국환경서예문인화대전, 기독
교미술대전, 통일서예대전 심사 역임 / 이
천시 전국서예대전 운영, 심사 역임 / 대한
민국전통서화대전 심사 / 중부일보 주최 중
부서예대전 심사 / 평생교육아카데미, 불
광종합복지관, 내발산초등학교 출강 / 성
산서예연구실 운영 / 서울특별시 마포구 망
원로 34-11 (망원동) 102호 / Tel : 02-
376-3319 / Mobile : 010-5496-9319

남초 이진현 / 南樵 李辰鉉

KBS 전국휘호대회 우수상 수상 / 고윤서회기획전 (1998~2012) / 화이부동 120인전 (서울시립미술관 경희궁) / 국제서예가협회전 (예술의전당) / 국제서법예술연합전 (1996~) / 한글서예대축제전 (예술의전당) / 한국서가협회 초대작가 / 전국휘호대회 초대작가 / 서울서예대전 초대작가 / (현)한성서예학원 주재 / 서울특별시 은평구 연서로25길 20-5 (갈현동) (4층) / Tel : 02-389-4455 / Mobile : 010-3767-8840

窈窕林裏館窗前一樹梅

亭亭耐霜雪滯滯出塵埃

歲杪如也無意滯來孜孜

暗香杏篑絶俗兆獨奏紅

自顯邢埃梅

錄茶山先生詩賦得堂前紅梅 甲午年立秋 南樵

茶山先生詩 / 50×135cm

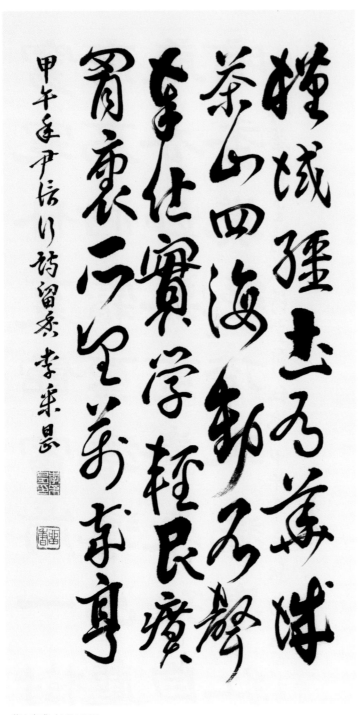

茶山有感 / 70×135cm

유향 이채하 / 留香 李采�105

경기도서화대전 초대작가 / 경기도서화
대전 심사위원 / 서법예술대전 우수상 /
경기도서화대전 운영위원 / 경기도 수원
시 장안구 화산로 85, 121동 704호 (천천
동, 천천 푸르지오) / Tel : 031-298-
7436 / Mobile : 010-3742-0957

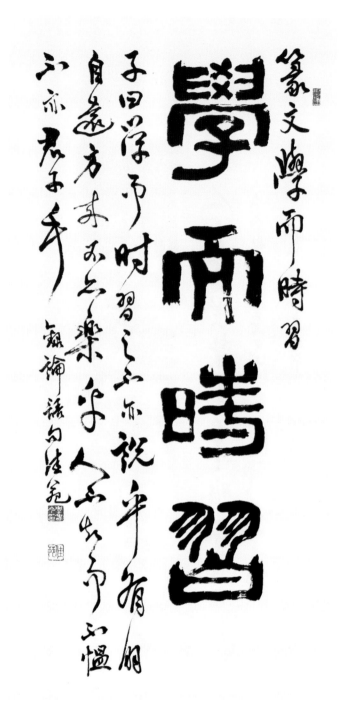

學而時習 / 70×135cm

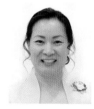

가원 이춘금 / 佳苑 李春今

개인전(2013/1차목포문화예술회관 /2차 도
립도서관내 남도화랑) / 대한민국미술대전
입선2회 / 대한민국서예문인화대전 초대작
가 / 대한민국남농미술대전 초대작가, 심사
위원 / 전라남도미술대전 초대작가, 심사위
원 / 전국무등미술대전 초대작가, 심사위원
/ 전국소치미술대전 초대작가, 심사위원 /
한국미협. 필묵회. 전남여성작가. 목포여
성작가 회원 / 신안군지도읍자치센터서예
반 출강 / 가원서예연구원장 / 전남 목포시
양을로196번길3 가원서예연구원 / Mobile :
010-7170-6099

禮義廉恥 / 30×130cm

석은 이태조 / 石隱 李台照

대한민국미술대전 (한문, 전각) 초대작가 / 국
제전각예술교류전 (1995) 중국 북경 / 중국서령
인사 국제전각서법대전 입선 / 의정부 국제서
예대전 특선, 입선 / 대한민국서각협회 창립회
원 이사 및 경남지부장 역임 / 제1회 서각개인
전 (1994) / 철재각연회원전 (1995) / 연우회 30
년전 (2007) / 한국전각학회 창립 30년 기념
(2008) / 여수국제박람회 국제 ART FESTIVAL
출품 / 경남원로작가, 진주원로작가회원 / 한국
전각협회 회원, 한국미술협회 회원 / 경상남도
진주시 숙호산로 80 (이현동) / Tel : 055-745-
6969 / Mobile : 010-3067-6960

죽정 이팔용 / 竹汀 李八龍

1992 경북도전, 신라미술대전 입선 / 2004 한
국서예미술진흥협회 삼체장 / 2005 한국서예
미술진흥협회 오체장 / 2006 한국서예미술진
흥협회 초대작가, 추사서예대전 초대작가 /
2008 서울미술관 초대, 1000인초대작가전 /
2010 단재서예대전 초대작가 (청주), 한중서예
교류전 (청주) / 2011 한중서예문화교류전 (중
국 강소성 경덕진 시) / 2012 한국미술관 초청
낭중지추전 / 2012 한중서예문화교류전 (청주
대청호미술관) / 경상북도 포항시 남구 장기면
죽정길 237 / Tel : 054-293-0769 / Mobile :
010-3827-0769

圃隱先生詩 春興 / 50×135cm

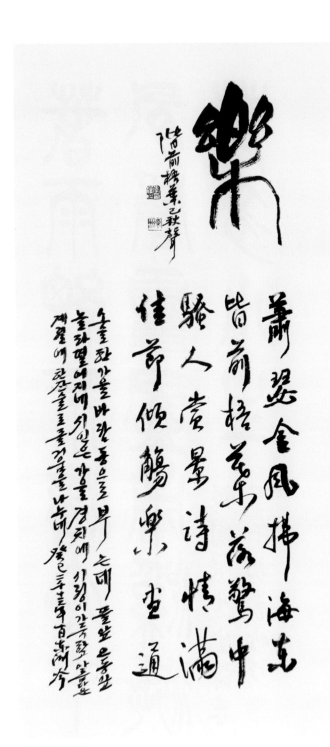

階前梧葉已秋聲

동주 이한산 / 東洲 李漢山

원광대학교 서예과 졸업, 대학원 석사 및 박
사 수료 / 대한민국서예전람회 심사위원 역
임, 초대작가 / 추사서예대전 운영위원 역
임 / 학위논문 : 문인화의 특징과 사의에 관
한연구, 고려후기와 원나라의 서예 비교연
구 / 율전동 밤밭서예교실 (한문서예반, 사
군자반) 강의 / 원광대학교 서예과 강의, 동
양학대학원 강의 / 수원시서예가총연합회
명예회장 / (사)한국금석문화연구회장, 화
홍대전회장 / 경기도 수원시 팔달구 덕영대
로697번길 17 그린프라자 505호 (화서동) /
Tel : 031-256-8566 / Mobile : 010-
7222-8566

902

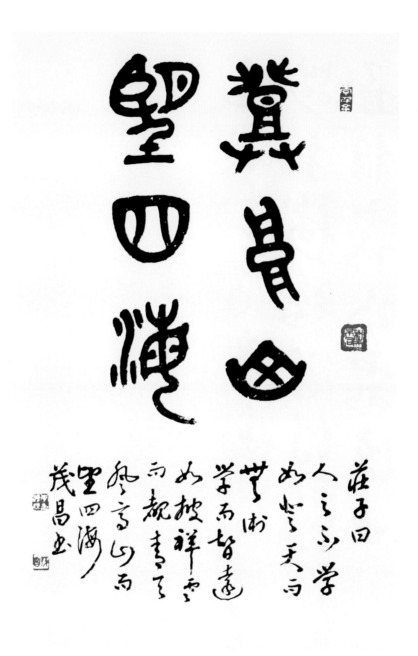

明心寶鑑 勤學篇句 / 45×70cm

무창 이해근 / 茂昌 李海根

한·중 서예교류전 / 한·일 교류전 / 중화민국 역사박물관 초대전 / 한국서가협회 초대작가 / 전라남도 미술대전 초대작가 / 대한민국서예전람회 심사위원 / 전라남도미술대전 심사위원 / 순천청암대학교 출강 / 무창서예연구원장 / 전라남도 순천시 중앙시장길 48 (동외동) 3층 무창서예학원 / Tel : 061-752-1718 / Mobile : 010-8623-9313

詠薔薇 / 70×200cm

거산 이현극 / 居山 李鉉兢

대한민국서예전람회 입선 및 특선 / 대한민국 서도대전 특선상 / 부산 서예전람회 최우수상 / 서울특별시 동작구 여의대방로22길 60 (신대방동) / Tel : 02-815-0023 / Mobile : 010-3583-0094

春風大雅能容物秋水
文章不染塵

志峯 李鉉植

지봉 이현식 / 志峯 李鉉植

한국기로회 2003 동상, 2005 한국기로회상 / 사회단체 한석봉선
생 숭모회 / 2012 대한민국기로미술협회 삼체상 / 2012 대한민국
아카데미미술협회 동상 / 2013 대한민국아카데미미술협회 삼체
상 / 2013 대한민국기로미술협회 은상 / 2014 국제미술대전 금상,
경기도의회의장상 / 2014 대한민국서예문인화대전 삼체상 / 2013
대한민국기로미술협회 초대작가상 / 2014 대한민국아카데미미
술협회 추천작가상 / 경기도 부천시 원미구 부천로6번길 20 (심곡
동) / Tel : 032-652-6151 / Mobile : 011-350-8382

春風大雅 / 35×135cm

月煙衢康

廣元祈國民經復國和梅李周

寅春頌泰安濟興民合園賢書

康衢煙月 / 70×35cm

매원 이현주 / 梅園 李賢周

한글호 : 글샘, 당호 : 香雪軒 / 서울 명지대 식품영양학과 졸업 / 서울 고려대 교육대학원 서예최고위　2기 졸업 / 한국미술협회 회원 (고양미협지회) / 개인전 1회(09), 단체전 70여 회 / 한국서예학술원(초정 권창륜), 동심연서회 / 대한소비자연합(구 주부클럽연합) 93클럽 / 신사임당 · 이율곡대전 초대작가 회원 / 대한민국아카데미미술협회 초대작가 / 대한민국미술대전 입선 다수, 서울특별시장상 / 전국휘호대회(국서련) 입선 다수, 특선 / 제1회 프랑스 PLAE VIHARA SPACE 국제교류초청전 우수작(대한민국아카데미미술협회 주최) / 경기도 고양시 일산서구 가좌3로 45, 대우푸르지오아파트 209동 202호 / Mobile : 010-2285-8116

설송 이현철 / 雪松 李賢哲

서울대학교 사범대학 물리과 졸업 / 고려대학교 교육
대학원 물리학 석사 / 대한민국국가유공자예술협회
초대작가 / 대한민국종합미술대전 초대작가 / 국가
보훈문화예술협회 초대작가 / 한국서예대전 운영위
원회 초대작가 / 2011 초대작가상 수상 / 서울시 도봉
구 마들로 859-19, 도봉한신아파트 108동 302호 /
Tel : 02-955-4786 / Mobile : 010-9052-4786

常常喜樂 祈禱不已

主佑 二千十四年 初夏

雪松 李賢哲 書

聖經句 / 35×135cm

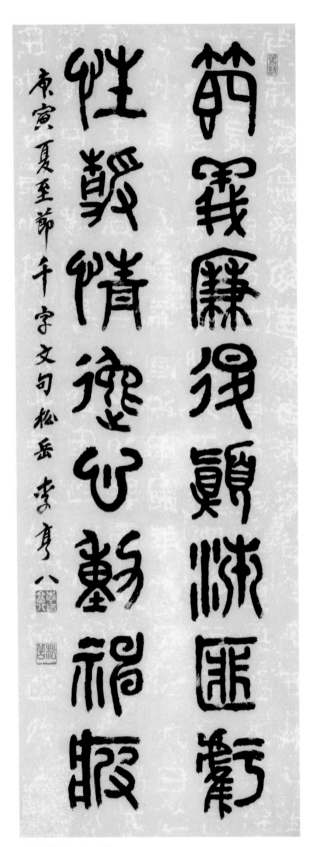

千字文句 / 50×135cm

송악 이형팔 / 松嶽 李亨八

대한민국서예문인화대전 초대작가 / 대한민국명인
미술대전 초대작가 / 대한민국전통미술대전 특선,
입선 다수 / 제주도서예대전 특선, 입선 / 제주작가협
회 이사 / 월봉묵연부회장 / 제주특별자치도 서귀포시
대정읍 상모로 290-23 / Tel : 064-794-7221 /
Mobile : 010-3939-7221

908

다우 이호준 / 多佑 李鎬俊

한국서예협회 회원 / 서울서예대전 입선 6회 / 다산서예대전 입선 3회 / 삼봉서예대전 입선 / 경기도 고양시 일산동구 백석로 109, 백송마을3단지아파트 307동 1501호 / Tel : 070-7745-6659 / Mobile : 010-6659-5755

張旭詩 / 70×135cm

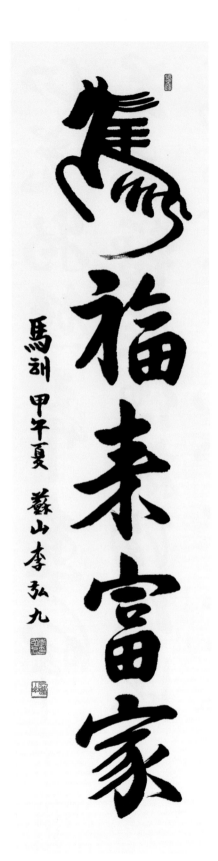

馬福來富家 / 35×135cm

소산 이홍구 / 蘇山 李弘九

국립부산대학교 공대 조선공학 졸업 / 해군사관학교 간부후보생 입교(해사 18기) 소위로 임관 / 미8군 사령부 선박검사관 7년 / 해외 쿠웨이트, 사우디 6년 현장소장 / 동아엔지니어링 감리이사 / 부여서예학원 3년 (백제대교공사기간 3년 중에) / 부천복지관 서예, 신협은행 서예, 새마을금고 서예 / 대한민국기로미술협회 초대작가, 상임부회장 / 아카데미미술협회 초대작가, 임원이사 / 경기도 부천시 원미구 부천로10번길 16 (심곡동) 2층 / Tel : 032-651-1803 / Mobile : 010-2407-2090

青山見我無語居蒼
空視吾無埃生貪欲
離脫怒抛棄水如風
居歸天命

録懶翁禪師詩 乙未立春節
柏峴 李洪宰

백현 이홍재 / 柏峴 李洪宰

제32회 대한민국서화예술대전 특선
/ 제3회 대한민국명인미술대전 대회
장상 수상 / 제3회 대한민국나라사랑
미술대전 우수상 수상 / 제3회 대한
민국서예문인화대전 동상 수상 / 제
13회 대한민국아카데미미술대전 특
선, 동상 수상 / 경기도 성남시 분당구
동판교로52번길 22-8 (백현동) 301
호 / Tel : 031-708-9948 / Mobile :
010-8776-9940

懶翁禪師詩 / 70×135cm

911

樂天 白居易詩句 / 35×135cm×2

남강 이홍철 / 南橿 李眪澈

(사)한국서예협회 초대작가, 이사 / 대한민국서예대전 심사위원 역임 / 서울서예대전 운영 · 심사 역임 / 대한민국서예문인화대전 운영 · 심사 역임 / 대한민국명인미술대전 운영 · 심사 역임 / 전남 · 광주광역시 미술대전 심사위원 역임 / 서울시 영등포구 당산로 95, 107동 1308호 (당산2가 현대아파트) / Tel : 02-2672-6533 / Mobile : 010-2398-7898

詩經句 / 70×40cm

지당 이화자 / 芝堂 李華子

한국서가협회 초대작가 현 자문위원 / 개인전 5회 및 초대전, 그룹전, 회원전, 단체전 등 250여 회 / 국전, 도전, 시전, 민전 등 심사 다수 / 문화체육관광부장관상, 경기도여성상, 법무부장관 표창, 김포문화상, 눌 재문화상 / 대한민국금파서예술대전 대회장 / 한국서가협회 김포시 지부장 / 김포대학교 평생교육원 서 예강의 / 지당서실 주재 / 경기도 김포시 양촌읍 김포한강4로278번길 144-5 / Tel : 031-997-2326 / Mobile : 010-5548-0600

靑山兮要我以無語 蒼空兮要我以無
垢 聊無愛而無憎兮 如水如風而終我

청산을 나를 보고 말없이 살라하고
창공은 나를 보고 티없이 살라하네
사랑도 벗어놓고 미움도 벗어놓고
물같이 바람같이 살다가 가라하네

甲午之春 錄懶翁禪師詩 春堂 李晃雨

懶翁禪師詩 / 45×130cm

춘당 이황우 / 春堂 李晃雨

동방서법탐원회 자문위원 / 한국전각협회 이사 / 부
산전각회 고문 / 전국서도민전 초대작가, 심사 역임 /
부산미술대전 초대작가, 심사 역임 / 부산광역시 여
성문화회관 서예강사 / 현대문화센터 부산점 서예강
사 / 부산대학교 미술학과 외래교수 역임 / 춘당서예
학원 원장 / 부산광역시 수영구 장대골로45번길 5,
903호 (광안동, 정원스카이) / Mobile : 010-3876-
4957

清虚堂詩 / 70×200cm

송전 이흥남 / 淞田 李興男

한국미술협회 고문, 심사, 문화재보존위원장 / 한국
서예협회 이사, 심사, 원로작가 / 삼보예술대학 총장,
한국서예미술협회 총재 / 고려대학교 교육대학원 평
생교육원 교수 / 필리핀국립이리스트대학교 미학박
사 / 한국서화원로총연합회 공동회장 / 종로미협 고
문, 세계미술협회 총재, 갑자서회 고문 / 아카데미미
술협회 고문, 한국서예정예작가회 고문 / 제33회 한
국미술대전 서예부문 심사위원장 / 한국서예문인화
대전(총재) / 인사동 비엔날레 추진연합회 (총재) / 서
울특별시 종로구 인사동길 16 (인사동) 향정빌딩 503
호 송전서법회 / Mobile : 010-3254-3955

風生玉閣抵千金
滿院荒涼碧樹淶
不覺天西殘月落
終宵空伴草虫吟

바람이 눈 빈누각 천금과 맞먹고 황량
한 절간엔 푸른 나무 우거졌네 서편하늘
에 달지는 줄도 모르고 밤새도록 쓸쓸히
풀벌레 소리만 벗삼네

庚寅初春節 西河先生詩 敬菴 林奇相 書

西河先生詩 / 70×60cm

경암 임기상 / 敬菴 林奇相

계명대학교 교육대학원 졸업, 교육학 석사 / 제22회 대한민국미술대전 특선 / 제5회 대한민국서예대전 입선 / 신라미술대전 장려상, 특선, 입선 / 대구광역시미술대전 영남서예대전 매일서예대전 외 각종 서예대전 다수 입상 / 대구광역시서예대전, 죽농서당, 신라미술대전, 영남서예대전 등 초대작가 / 대구광역시미술대전 죽농서화대전 심사 외 각종 공모전 다수 심사 및 운영 위원 / 죽농서단 부이사장 역임, 한국교육미술협회학회 부이사장 역임 / 대구광역시미술협회 이사 / 대구광역시여성회관 및 Holt 대구광역시종합사회복지관 출강 / 경상북도 경산시 대학로 16길 6, 102-1202 / Mobile : 010-3542-0795

백강 임기석 / 柏岡 林基錫

원광대학교 미술대학 서예과 졸업 / 충청남
도미술대전 초대작가, 심사위원 역임 / 한
국서예전람회 초대작가, 심사위원 역임 /
추사선생추모 전국휘호대회 심사위원 역임
/ 경향신문미술대전(서예) 심사위원 역임 /
새천년전국미술대전(서예) 심사위원 역임
/ 세종한글서예대전, 인터넷서예대전 초대
작가 / 한글서예대축제, 서예3단체 초대작
가전 / 전국시 · 도미술대전 수상작가전 /
미국 쇼라인시 삼림예술제초청전 / 한국미
협회원, 보문연서회원, 일월서단회원 / 전)
보령문화원장, 예총보령지부장 역임 / 대천
연서회 지도 / 충청남도 보령시 대천동 183-
1 (원동 1길 36) / Tel : 041-934-2792 /
Mobile : 010-4433-8080

中庸句 / 70×135cm

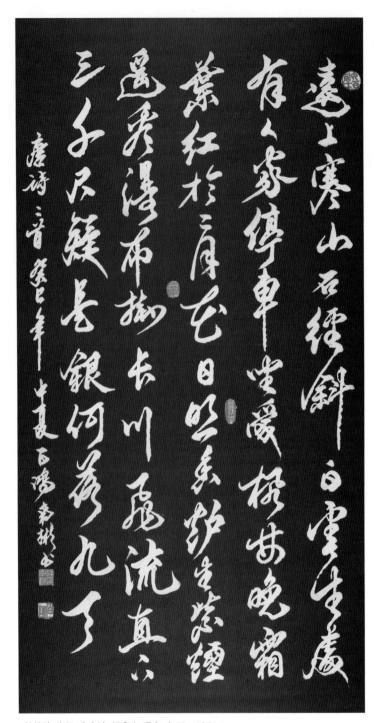

杜牧詩 山行 李白詩 望廬山 瀑布 / 70×135cm

백홍 임남빈 / 百鴻 任南彬

서예 개인전 5회, 국내외 초대작가전 30여 회 / 제22회 한국미술제 종합대상 한국예술문화협회 / 중국황산서법가협회 작품 공모전 최우수상 / 중국제남 서법가협회 작품공모전 심사위원 / 프랑스 파리 초대작가전 작가상 2회, 미국 뉴욕 초대작가전 참여 / 사)일본대판 예술문화협회 초대작가전, 초대작가상 / 사)mbc 강원365 사)kbs 세상의 아침 촛농서예출연 생방송 / 사)대한민국아카데미미술협회 기로대전 운영위원장, 심사위원 / 사)한국미술협회 이사 역임, 사)대한민국기로미술협회 이사 역임 / 사)대한민국아카데미미술협회 미술대전 심사위원 / 사)대한민국아카데미미술협회 이사, 운영위원 현재 / 강원도 동해시 샘실3길 82-1 B동 102호 천곡동 파크빌라 / Tel : 033-931-0168 / Mobile : 010-4718-7014

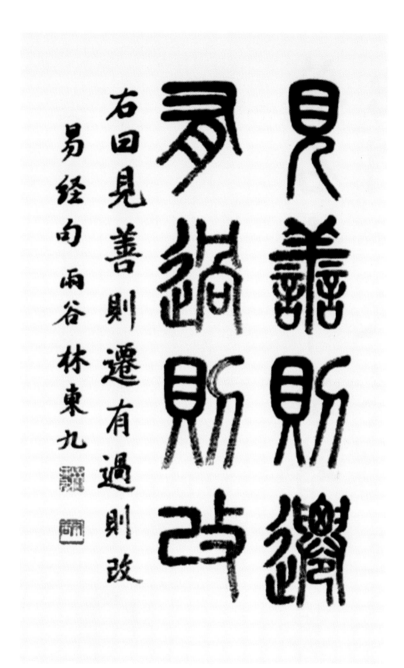

右曰見善則遷有過則改

易經句 雨谷 林東九

易經句 / 60×90cm

우곡 임동구 / 雨谷 林東九

대한민국서예전람회 초대.심사 역임 / 한.중.일 동양서예대전 자문위원 / 경상북도서예전람회 부지회장
초대.운영.심사 역임 / 경상북도서예문인화대전 초대.운영.심사 역임 / 파리국제박람회초대전 및 기타
해외교류전 90여 회 / 한국서예박물관초대작가전 (작품기증 영구보관) / 한국미술협회, 한국서가협회
회원 / 대한민국옥조근정훈장포상 모범공무원상 수상 / 개인전 : 2007, 2011 경주세계문화엑스포초대전
외 6회 / 경상북도 안동시 태화동 서경지8길 32 / Tel : 054-852-6929

藥石千年在晴 江萬里長
出門一大笑獨立倚斜陽
錄李惟泰先生詩 甲午初夏 裕泉 林東烈

藥山東臺 / 35×135cm

유천 임동열 / 裕泉 林東烈

한국서예협회 안양시서예대전 특선, 입선 다수 / 한국서예협회 안양서예대전 초대작가 / 대한민국서법예술대전 삼체상, 특선, 입선 다수 / 대한민국서법예술대전 초대작가 / 대한민국서예문인화대전 특선, 입선 다수 / 경기도 용인시 기흥구 강남서로112번길 3-6, 더존빌 302호 / Tel : 031-274-0051 / Mobile : 010-3767-6684

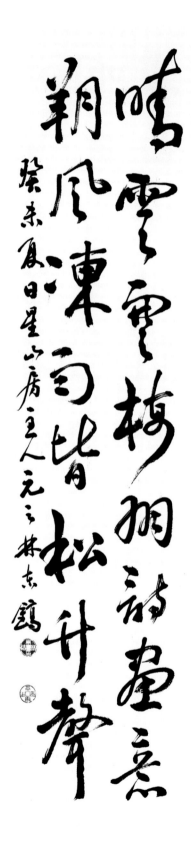

원지 임동호 / 元之 林東鎬

조선대교육대학원 미술교육과 졸업(석사) / 대한민
국미술대전 서예부문 초대, 심사, 운영위원 / 광주시,
전라남도, 무등미술대전 초대, 심사, 운영위원 / 한 ·
중 · 일 교류전, 영 · 호남미술교류전 수회 출품 / 한
국미협, 연우회, 향덕서학회, 국제서예가협회 회원 /
대통령상, 황조근정훈장 수상 / 한국미협 이사 및 광
주광역시지회장 역임 / 광주광역시교육청 초등학교
장 퇴임 / 광주광역시의회 문화수도특별위원회위원
장 (전) / 광주광역시의회 교육위원(동 · 남구) (전) /
광주광역시 남구 독립로54번길 8, 벽산아파트 102동
1104호 / Mobile : 010-2651-1101

晴雲寒梅 / 45×150cm

不知香積寺　數里入雲峯　古
木無人任深山　何處鐘泉聲
水無人任深山　何處鐘泉聲
咽危石日色冷青松薄暮空
潭曲安禪制毒龍

録王維先生詩
青潭任東輝

청담 임동휘 / 靑潭 任東輝

제17회 대한민국서예전람회 입선 (한글) / 제30회 전
국휘호대회 입선 (한문) / 제31회 전국휘호대회 입선
(한문) / 제8회 탄허대종사 선서함양 전국휘호대회
우수상 (한문) / 제20회 행주서예문인화대전 특선 (한
문) / 제32회 대한민국미술대전 서예부문 입선 (한문)
/ 제33회 대한민국미술대전 서예부문 입선 (한문) /
경상북도 안동시 풍산읍 청회길 411-4 / Mobile :
010-4472-3315

王維詩 過香積寺 / 70×205cm

林百松韻石上泉聲靜裏
於未識天地自然鳴佩草際
煙光水心雲影閒中觀去見
乾坤最上文章

壬辰亥錄菜根譚自
南峴 林萬燁

남현 임만엽 / 南峴 林萬燁

제16회 대한민국서예휘호대회 입선 /
대한민국인터넷서예문인화대전 입
선 3회 / 제19회 한국미술대제전 특선
/ 한국미술제 추천작가, 초대작가 /
한국미술대제전 초대작가 / 서울미술
관개관기념 초대작가전 출품 / 전라
남도 장흥군 장흥읍 건산로 1길 15 /
Tel : 061-863-3864 / Mobile :
010-8632-3864

菜根譚句 / 70×130cm

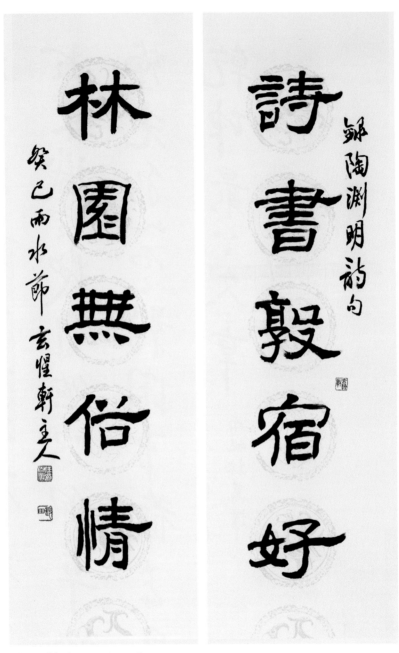

陶淵明詩句 / 33×103cm×2

장전 임백순 / 長田 任百淳

1957~1993 일반행정직 공무원 근무 (충청남도 부여군, 충청남도 도청, 논산, 공주시, 대전광역시 중구청, 시본청 과장 정년퇴직) / 1992~2008 대전광역시미술대전 서예부문 초대작가, 운영, 심사 역임 / 2010 대한민국미술대전 서예부문 초대작가(한국미협) / 2013 서예개인전 (대전 중구문화원) / 대전광역시 중구 계룡로 852 (오류동) 삼성아파트 3-1003 / Tel : 042-531-7720 / Mobile : 010-3468-7720

정암 임병영 / 靜岩 林炳永

대한민국기로미술협회 초대작가 / 대한민국기로미술대전 삼체상 2회 / 대한민국기로미술대전 금상 / 대한민국기로미술대전 동상 / 대한민국아카데미미술협회 추천작가 / 대한민국아카데미미술대전 삼체상 / 대한민국아카데미미술대전 은상 2회 / 대한민국아카데미미술대전 동상 / 경상북도 김천시 남면 모산길 89-4 / Tel : 054-437-3005 / Mobile : 010-2340-3005

退筆如山未足珍
書萬卷始通神
自多元和猶獻家
鷄肋問人
壬辰夏日靜岩

退筆如山 / 70×135cm

925

春未花正盛歲去人
漸老歡息將何爲只
要一善道

錄只一堂先生詩

青野 林常洙

청야 임상수 / 靑野 林常洙

중등 교장 정년퇴임 / 한국서예협회 회원 / 충청남도천안서예가협회 회원 / 대한민국아카데미미술협회 서예대전 초대작가 / 대한민국고불서예대전 초대작가 / 동아예술서예대전 입3, 초1, 특1 / 한국전통문화예술진흥회 입1, 특1 / 대한민국서예술대전 입6, 특1 / 백제문화서예대전 입3 / 충남 천안시 동남구 충절로 42 102동 902호 / Tel : 041-551-0513 / Mobile : 010-8178-0513

只一堂先生詩 / 50×135cm

性僻常耽靜形羸實怕寒
枕風關院聽梅雪擁爐看
世味裏年別人生末路難
悟來成一笑曾是夢槐安
甲午夏敬録退溪先生詩青霞堂林仙淑

노을 임선숙 / 靑霞堂 林仙淑

고려대학교 졸업 / 전국휘호대회 (국서
련) 입선 (2009) / 제1회 아소헌서회전 출
품 / 제15회 소사벌서예대전 특선 / 제16
회 소사벌서예대전 특선 / 제17회 소사벌
서예대전 삼체상 / 제18회 소사벌서예대
전 특선 / 제19회 소사벌서예대전 대상
수상 / 평택소사벌서예대전 초대작가 /
충청남도 천안시 서북구 입장면 영산홍2
길 18 / Mobile : 010-8738-5411

退溪先生詩 / 70×138cm

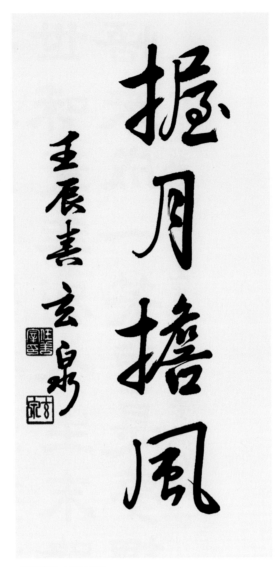

握月擔風 / 50×80cm

현천 임선재 / 玄泉 任善宰

한국서예협회 대전광역시 초대작가 / 한국서예협회 대전광역시 서예대전 우수상, 특선, 입선 등 / 한국
서예협회 대전광역시 초대작가 회원전 3회 / 2013 한국서예협회 회원전 (봄,여름,가을,겨울전) / 대전광
역시 서구 청사로 282 수정타운 14동 1208호 / Mobile : 010-2002-0692

花雨 / 45×65cm

소원 임성화 / 素源 任成和

공무원미술대전 서예부문 은상 (2014년) / 대한민국서예전람회 입선 (2014, 2015년) / 한라서예전람회 특선 (2014, 2015년) / 인천 · 제주 교류전 (2013년, 인천시문예회관) / 제주-대전 · 충청남도 교류전 (2014년, 제주도문예회관) / 제주민속자연사박물관 초청전 (2015년) / 한국서가협회원전 (2015년 한국 미술관) / 정방묵연회전 (2014, 2015년, 서귀포이중섭창작스튜디오) / (현)제주특별자치도교육청 / 한국 서가협회, 한천서연회, 정방묵연회 / 제주특별자치도 제주시 한림읍 수원5길 12-1 / Tel : 064-796-2524 / Mobile : 010-2689-5062

寒山轉蒼翠
秋水日潺湲
倚杖柴門外
臨風聽暮蟬
渡頭餘落日
墟里上孤煙
復值接輿醉
狂歌五柳前

乙未 新日 籾摩詰 王維先生詩
輞川閑居 丹警 林承述

단경 임승술 / 丹警 林承述

(사)한국서도협회 초대작가 / 대한민국미술전
람회 우수상, 초대작가 / 직지세계문자서예대
전 최우수상, 초대작가 / 대전광역시미술대전
초대작가 / 충청서도 초대작가 / 대전광역시 동
구 대학로50번길 53 꿈에그린아파트 109동
702호 / Mobile : 010-4787-9314

輞川閑居 / 70×200cm

용암 임영규 / 龍巖 林榮圭

대한민국호남미술전국서예대전 특선 / 제18회 대한
민국서예전람회 입선 / 대한민국동양서예대전 대상
(서울특별시장상) 수상 / 중한일 서법초대전 (북경국
예당미술관) 출품 / 일한 서도지도자 초대작가전 (오
사카시립미술관) 출품 / 대한민국서도대전 입선, 특
선, 삼체상 수상 / 대한민국동양서예대전 운영, 심사
위원 역임 / 한국서도협회 초대작가 / 동양서예협회
초대작가, 이사 / 서울시 성북구 안암로9길 64 / Tel :
02-923-1224 / Mobile : 010-5471-3334

翰墨情緣重彌深竹栢真梅
蒼銅坑雪杯酒玉山春明月
千金夜青眸萬里人篆烟曽
結就搓厳不迷津

録 秋史先生詩 春日 龍巖 林榮圭

秋史先生詩 春日 / 70×200cm

風和日暖鳥聲喧無柳
陰中半搖煳漏地薇已
僧醉臥山家獨坐古平痕

甲午藝花節錄白雲居士詩
竹農林龍雲

白雲居士詩 / 70×200cm

죽농 임용운 / 竹農 林龍雲

목천 강수남 선생 사사 / 대한민국서예문인화대전 초
대작가 / 대한민국남농미술대전 초대작가, 운영위원
/ 전라남도미술대전 초대작가, 심사위원 / 전국무등
미술대전 초대작가, 심사위원 / 전국소치미술대전 초
대작가, 운영위원 / 유달미술관 초대전, 예향목포작
가전, 동서예술교류전 등 다수 / 대한민국미술협회
회원, 목천서예연구원 필묵회 자문위원, 목포미협회
원 등 / 대한민국서예문인화대전 우수상 수상 / 전국
소치미술대전 특별상 수상 / 목포삼학초등학교 교장
(2015년 현재) / 전라남도 영광군 영광읍 향교길 1길
33 / Tel : 061-353-5431

惟政大師詩 / 50×135cm

동호 임용철 / 東湖 林龍喆

한국서가협회 자문위원 / 대한민국서예전람회 심사 역임
/ 한국서가협회 대전지회 부회장 / 대전광역시 서구 도산
로 219번길 58-1 / Mobile : 010-4414-4610

讀書當日志經綸晚歲還甘顏氏貧
富貴有爭難下手林泉無禁可安身
採山釣水堪充腹咏月吟風足暢神
學到不疑起快活免敎虛作百年人

壬辰清明後三日錄徐花潭先生詩 支山 任郁彬

徐花潭先生詩 / 70×200cm

지산 임욱빈 / 支山 任郁彬

강릉중앙고등학교 졸업 / 상지대학교 법학과 졸업 / 한양대학교 행정대학원 졸업 / 사법연수원 사무국장 (이사관) / 서울중앙지방법원 민사국장, 춘천지방법원.서울동부지방법원.서울행정법원 각 사무국장(부이사관) / 제31회 대한민국미술대전 서예부문 우수상 / 제28회 강원서예대전 대상 / (현)법무사, 서울동부지방법원 상설조정위원, 대한법무사협회 연수원 교수 / 대한민국미술대전 초대작가, 강원서예대전 초대작가 / 서울특별시 송파구 동남로 96 대명빌딩 3층 (법무사 임욱빈 사무실) / Tel : 02-6160-5356 / Mobile : 010-2488-5356

博學星湖老五經百志詩鄕

林蔡緒手蕎末聲生枝議席

風儀峻技壺禮法照拹標驚傳

眼歷蒿意何蕎

觀茶山先生博學詩甲午夏至
如松林潤澍

여송 임윤주 / 如松 林潤澍

대한민국미술대전(서예)초대작가 / 경기미술대전 초대
작가 / 성남미술대전 초대작가 / 대한민국금파서예술대
전 초대작가 / 대한민국미술협회 회원 / 성남서예문인
화총연합회 이사 / 경기도 성남시 수정구 여수대로29번
길 68 미림농원 / Mobile : 010-4938-0545

茶山先生詩 / 70×200cm

935

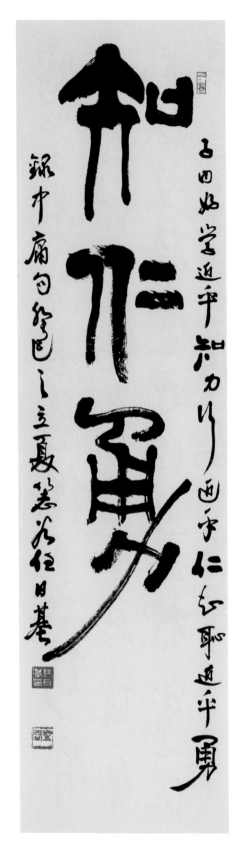

知仁勇 / 35×140cm

지곡 임일기 / 耑谷 任日基

무등미술대전 대상 수상 / 열린서예대전 대상 수상 /
5.18 전국휘호대회 초대작가 / 열린서예대전 초대작
가 / 광주시미술대전 추천작가 / 전국무등미술대전
추천작가 / 한국미술협회 회원 / 광주시 서구 금부로
100(금호동라인아파트) 102동 1302호 / Tel : 062-
376-7031 / Mobile : 010-8604-8622

女奴於田中掘地得一物塊然
叩之聲硜硜劍士痕影蘚紋乃
小岩鐺也柄三寸中可受三升許
沙磨之水漲之光潔之愛
余命置諸左右以供焚茶煮
藥之具時優摩沙戴之曰
碍手鐺平與天作石志義乎
巧匠斲石器之爲人家用老
乎埋左土中山覺用於著
又果季而今爲著兩得這石
物之最賤且頑者其隱顯之
間不能無數也矧況晶貴
宼靈者耶逆化銷刻之
得之自乙未忌月廿六銘之曰其
黑　辛卯孟霞之月書石軒權
生生古石鐺銘　石軒權

捨則石 用則器 / 139×61cm

석헌 임재우 / 石軒 林栽右

2005 개인전 (서울예술의 전당) 외 다수 / 1988 원곡서예상 수상 / 국전 30년전 (서울예술의 전당) / 대한
민국서예대전 심사위원 (미협, 서협) / 세계서예전라북도비엔날레 출품 / 동아미술제 심사위원 / 석인자
회 고문 / 대구광역시예술대 서예과, 대전대 서예과 강사 역임 / 1991~2006 서울예술의 전당 서예관 지
도강사 / 2007 국제서법명가전 (中國 武漢) / 충청남도대 예술대학, 홍익대 동양화과 강사 / 충남 공주시
반포면 펀던길 46 / Tel : 041-856-9589 / Mobile : 010-5403-9579

937

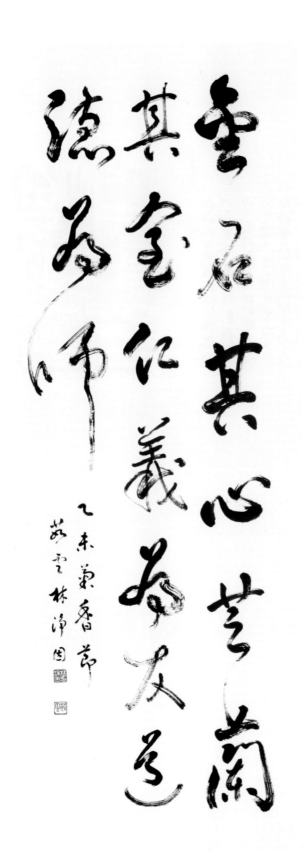

金石其心 / 50×135cm

여운 임정인 / 茹雲 林淨因

(사)한국서도협회 초대작가, 심사, 중앙위원 / 대한민국서도대전 특선 2회 / 한국추사서예대전 특선(05) / 대한민국서도대전 각 지회 특선 다수 / 서울국제서예전 작품 출품(03) / 일본 북해도 삿뽀로국제서법전 작품 출품 / 대한민국서예전람회 입선 다수 / 서울특별시 영등포구 가마산로 80가길 5 / Mobile : 010-4058-6390

圈正天心順 官清民自安
壽賢言禍少 子孝父心寬

甲午年春日明心寶鑑句松亭林鍾洙

송정 임종수 / 松亭 林鍾洙

대구광역시미협(서예) 초대작가 / 영남서예대전 특
선, 입선 7회 / 대구광역시서예대전(서협) 입선 다수
/ 신라미술대전 입선 다수 / 대구광역시매일대전 입
선 다수 / 대구시 수성구 수성로 25길 55 / Tel :
053-761-2022 / Mobile : 010-7617-2022

明心寶鑑句 / 35×135cm

閒來無事不從容　睡覺東窗日已紅
萬物靜觀皆自得　四時佳興與人同
道通天地有形外　思入風雲變態中
富貴不淫貧賤樂　男兒到此是豪雄

牧仁 林鍾弼

秋日偶成 / 70×200cm

목인 임종필 / 牧仁 林鍾弼

대한민국미술대전 특선 2회 및 입선 4회, 초대
작가, 심사위원 역임 / 전라북도미술대전 특선
6회, 초대작가, 운영위원장 및 심사위원 역임
/ 개인전 1회 / 대한민국미술대전 초대전, 전
라북도도전 초대전, 전주시전 초대전 / 소리문
화전당 개관전 / 세계서예비엔날레 초대전 /
한 · 중 · 일 교수교류전 / 진묵회, 이묵회, 미
협 회원 / 우석대학교 교무처장, 대학원장, 약
학대학장, 의료인국가시험위원 역임 / 논문
120 여편, 저서 50여 권, 특허 10여 건 / 전라북
도 익산시 고봉로 16길 12 라인아파트 201-
305 / Mobile : 010-3654-5148

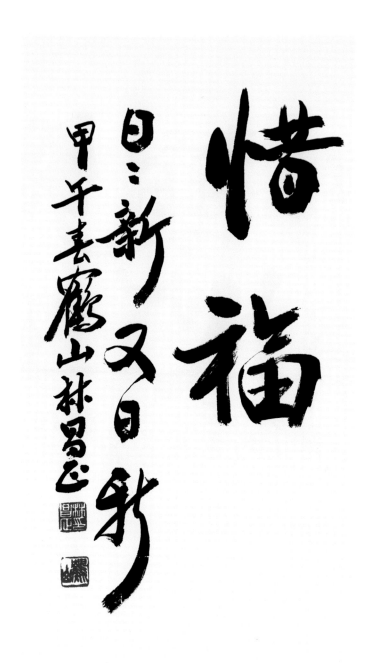

惜福 / 50×70cm

학산 임창정 / 鶴山 林昌正

제16회 대한서화예술대전 대상 (문화체육장관상) / 남지 백연휘호대회 대상 / 정읍사서예대전 최우수상 (시장상) 수상 / (사)대한서화예술협회 초대작가 / 경상남도 김해시 호계로 472번길 48 409호 / Mobile : 010-6329-4427

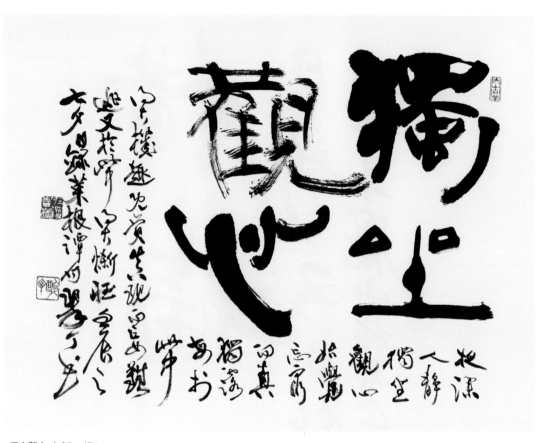

獨坐觀心 / 65×47cm

취정 임춘식 / 翠亭 任春植

개인전 4회, 초대전 5회 / 대한민국미술대전 서예부문 연2회 특선, 초대작가 / 대한민국미술대전 심사위원 및 심사위원장 역임 / 광주광역시미술대전, 전라남도도전, 무등미술대전 운영 및 심사위원 역임 / 서울특별시전, 경기도전, 대전.대구광역시.울산 시전, 경상남도도전, 제주도전 심사위원 역임 / SBS휘호대전, 새천년, 통일, 온고을미술대전 등 운영 및 심사위원 역임 / 경향미술대전, 대구광역시매일, 죽농, 개천 등 운영 및 심사위원 역임 / 광주광역시 미협 분과위원장 및 이사, 연우회, 향덕회 회원 / 국제서법예술연합 한국본부호남지회장 역임 / (현)취정서예연구원장 / 광주광역시 서구 화정로 181-1 / Tel : 062-383-1516 / Mobile : 010-3643-1516

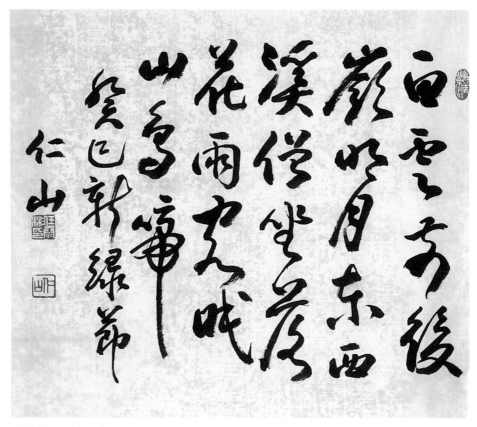

西山大師詩 / 70×60cm

인산 임태빈 / 仁山 任泰彬

대한민국서예전람회 초대작가 심사 역임 / 경상북도서예대전 초대작가 / 대구광역시서예전람회 초대작가, 운영, 심사 역임 / 신라미술대전 초대작가 운영, 심사 역임 / 세계서법문화예술대전 초대작가 / 삼성현미술대전 포항시서예대전 심사 역임 / 중국 양주 최치원 선생 기념관 작품소장 / 한국서예박물관 작품소장 / 경주서예가연합회 회장, 인산서예 운영 / 포항시서예대전 심사위원장 역임 / 한국미술관 작품소장 / 경주 금석문 연구회 회장 역임 / (현)고은서예 전국휘호대회 운영위원장 / 대구경북서예가협회 이사, 경주서예가연합회 회장 / 경상북도 경주시 동천로 28길 12, 인산서실 / Tel : 054-772-5206 / Mobile : 010-3772-5206

長安霖雨後思我遠相過
竇鵝牛舍俳徊駟馬車恒飢
窶子美非病老維摩莫署吾
門去聲名恐更多

錄西河先生詩謝見訪

凡溪 林憲萬

범계 임헌만 / 凡溪 林憲萬

대한민국미술대전 초대작가 / (사)한국서예미술진흥
협회 초대작가, 종신이사, 고문 / 한국민족서예가협
회 부회장 / 한국민족서예가협회 초대작가회장 역임
/ 동방서법탐원회 감사 / 신맥회 부회장 / 한국미술협
회 회원 / 국제서법예술연합 회원 / 강남구노인복지
관, 군포시노인복지관 서예지도강사 역임 / 사랑방
심허헌 주인 / 서울시 송파구 올림픽로34길 3-14(방
이동) / Tel : 02-422-4393 / Mobile : 010-5496-
2179

西河先生詩 謝見訪 / 70×205cm

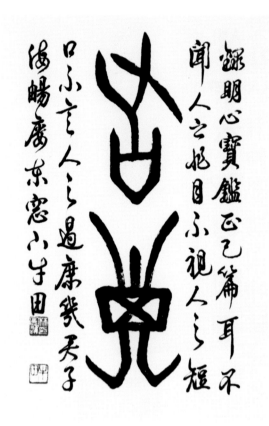
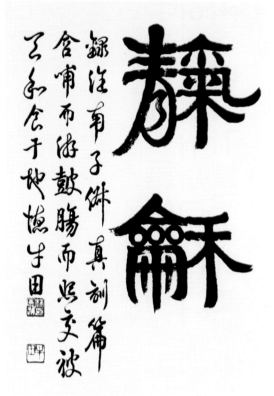

君子 · 天和 / 45×70cm×2

우전 임헌웅 / 牛田 林憲雄

대한민국미술협회 초대작가, 분과위원 / 강원서예대전 초대작가 / 미협 강원도 부지회장 역임 / 미협 본부 지역발전위원 역임 / 동해미술협회 지부장역임 / 무릉서예대전 운영위원장 역임 / 강원도 연묵회장 역임 / 동해 예총 부회장 역임 / 동해경찰서 행정발전위원 역임 / 강원도 동해시 한섬로 74, 3층 / Tel : 033-535-4435 / Mobile : 011-379-4435

世솅宗종御엉製졩訓훈民민正졍音흠

나랏말ᄊᆞ미 中듕國귁에 달아 文문字ᄍᆞ와로 서르 ᄉᆞᄆᆞᆺ디 아니ᄒᆞᆯᄊᆡ 이런 젼ᄎᆞ로 어린 百ᄇᆡᆨ姓셩이 니르고져 ᄒᆞᇙ 배 이셔도 ᄆᆞᄎᆞᆷ내 제 ᄠᅳ들 시러 펴디 몯ᄒᆞᇙ 노미 하니라 내 이ᄅᆞᆯ 爲윙ᄒᆞ야 어엿비 너겨 새로 스믈여듧 字ᄍᆞᆼᄅᆞᆯ ᄆᆡᇰᄀᆞ노니 사ᄅᆞᆷ마다 ᄒᆡ여 수ᄫᅵ 니겨 날로 ᄡᅮ메 便뼌安한킈 ᄒᆞ고져 ᄒᆞᇙ ᄯᆞᄅᆞ미니라

國之語音異乎中國與文字不相流通故愚民有所欲言而終不得伸其情者多矣予為此憫然新制二十八字欲使人人易習便於日用耳

世宗御製訓民正音序文
惺谷書

訓民正音 序文 / 90×210cm

성곡 임현기 / 惺谷 林炫圻

국립현대미술관 초대작가 / 서울특별시립미술관 초대작가 / 횡보 염상섭 선생 동상 비문 휘호(종로1가 교보문고 정문 앞) / 일본 도자기시조 이삼평공 기념비문 휘호(유성 동학사 입구) / 한일 서예양인전, 일한서예이인전 (한국:林炫圻 / 일본:恩地春洋) / 대한민국서예대전 심사위원 역임 / 대한민국서예전람회 심사, 운영위원장 역임 / 한.중.일 동양서예초대작가전 한국본부장 / 사단법인 한국서가협회 원로자문위원 / 사단법인 동양서예협회 회장 / 서울특별시 성북구 보문로 105 보림빌딩 4층 / Mobile : 010-5308-1559

화운 임현기 / 華雲 任顯起

대한민국서화예술대전 종합대상 (문체부장관상) / 한국서화작가협회 초대작가전 공로대상 / 창암 이삼만선생 선양회 전국휘호대회 금상, 초대작가 / 한국서화작가협회 초대작가, 법정이사, 상임부회장 / 고대서예문인화최고위과정 7기 졸업 및 최우수상 / 한국서도협회 초대작가 / 한국서도대전 특선, 특선상, 우수작품상 / 대한민국서예문인화원로총연합회 초대작가 / 경기도 성남시 분당구 구미로144번길 82-1 / Tel : 031-714-4804 / Mobile : 010-8860-4804

出師表 / 70×200cm

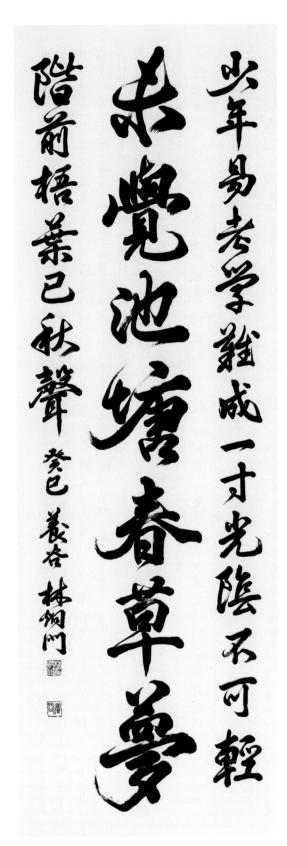

少年易老學難成 一寸光陰不可輕
未覺池塘春草夢 階前梧葉已秋聲

癸巳 養谷 林炯門

양곡 임형문 / 養谷 任炯門

광주시 광산구 남동길 15 삼라미주아파트 1008호 /
Mobile : 010-3646-3074

朱子 勸學文 / 50×135cm

948

十五越溪女羞人
無語別歸来掩重
門泣向梨花月

癸巳仲秋舞白湖林悌先生詩濃山林虎隱

농산 임호은 / 濃山 林虎隱

한국서도대전 초대작가 / 한국방송통신대학
교 졸업 / 한국서도대전 8회 입선 및 특선 / 한
국서예가협회 입선 다수 / 전국학예경연대회
은상 (한국교육개발원) / 한국방송통신대학교
경영학과 학습관 휘호 / 전라북도부안줄포초
등학교 100주년기념 휘호 / 중국명가초청 및
한국서도전 (2011, 2012, 예술의 전당) / 한국
서도협회 초대작가전 (2013, 인사동 한국미술
관) / 서울시 도봉구 노해로 70길 19, 1901동
704호(창동, 리버타운) / Tel : 02-6232-7727
/ Mobile : 010-3797-5885

無語別 / 60×140cm

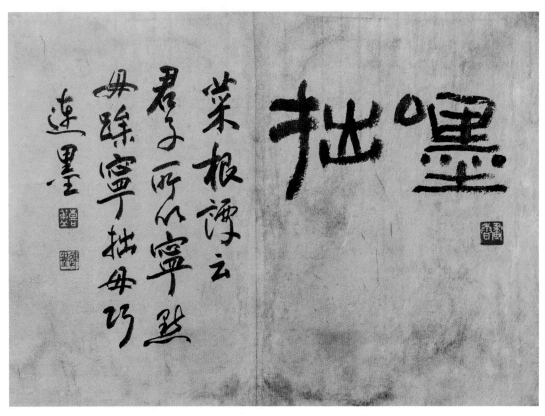

菜根譚句 / 42×33cm

연묵 임희숙 / 連墨 林喜淑

임희숙 개인 작품전 4회 (부스전 포함) / 대한민국미술대전 서예부문 초대작가 / 충청북도미술대전 대상, 동 초대작가 / 추사휘호대회, 전국여류휘호대회 차상, 동 초대작가 / 전국휘호대회(국서련 주최) 초대작가 / 인천미술대전 심사위원, 운영위원 역임 / 경인미술대전 심사위원 역임 / 인천남동구문화예술회 서예분과 회장 역임 / 인천광역시서예가협회 부회장 역임 / 한국미술협회 인천지회 서예분과 이사 역임 / 인천 남동구 풀무로 26길 29, 연전서예실 / Tel : 032-438-1456 / Mobile : 010-2857-1456

수연 장경임 / 秀演 張敬任

대한민국미술대전 입선, 특선 / 전라남도미술대전 초대
작가, 심사위원 역임 / 광주시미술대전 초대작가, 심사
위원 역임 / 무등미술대전 초대작가 / 남도서예문인화대
전 초대작가 / 광주.제주 서예교류전 출품 / 광주.전라남
도 여류서예가회 회원 / 한국미협, 광주미협 회원 / 소치
미술대전 심사위원 역임 / 전남 해남군 해남읍 해리4길
11 신동백아파트 102동 702호 / Tel : 061-536-1558 /
Mobile : 010-9029-1558

錄三峰先生詩一首
秀演 張敬任

三峰先生詩 / 100×45cm

水流造形無心事

雲中散珠有情峰

丁亥白露前三日曉堂張庚子

水流造形 / 25×135cm×2

효당 장경자 / 曉堂 張庚子

대한민국서예전람회 초대작가 / 한.일 교류
전 출품 (오사카) / 중화민국영춘휘호대회
참가 / 한.중.일 초대전 출품 / 한국서화작가
협회 심사 / 주민자치센터 서예강사 / 개인
전 (예술의 전당) / 석묵서학회전 (한국미술
관) / 서울시 서초구 논현로5길 15-8 뉴그린
하우스 501호 / Mobile : 010-2250-5637

아정 장미숙 / 雅亭 張美淑

목천 강수남 선생 사사 / 대한민국서예문인화 대전
입선, 특선 / 대한민국남농미술대전 특선, 입선 5회 /
전국 소치 미술대전 특선2회, 입선 2회 / 전국무등미
술대전 특선, 입선 5회 / 전라남도미술대전 입선 2회
/ 필묵회서예전, 한국미술협회 목포지부 회원전, 틀
립과 묵향의 만남전, 국향과 묵향의 만남전 / 목천서
예연구원 필묵회원 / 목포미협 회원 / 전라남도 목포
시 용해지구로88번길 8, 604동 1302호(용해동, 골드
디움6차) / Mobile : 010-5674-4228

杜甫先生詩 / 70×200cm

摩訶般若波羅蜜多心経 觀自在菩薩行深般若波羅蜜多時照見五蘊皆空度一切苦厄舍利子色不異空空不異色色即是空空即是色受想行識亦復如是舍利子是諸法空相不生不滅不垢不淨不增不減是故空中無色無受想行識無眼耳鼻舌身意無色聲香味觸法無眼界乃至無意識界無無明亦無無明盡乃至無老死亦無老死盡無苦集滅道無智亦無得以無所得故菩提薩埵依般若波羅蜜多故心無罣碍無罣碍故無有恐怖遠離顛倒夢想究竟涅槃三世諸佛依般若波羅蜜多故得阿耨多羅三藐三菩提故知般若波羅蜜多是大神呪是大明呪是無上呪是無等等呪能除一切苦真實不虛故說般若波羅蜜多呪即說呪曰揭諦揭諦波羅揭諦波羅僧揭諦菩提薩婆訶 癸巳孟春之節雲峴書

般若心經 / 70×135cm

운현 장병일 / 雲峴 張炳日

경상북도 봉화 / 경상북도서예대전 초대
작가 / 대한민국영일만서예대전 초대작가
/ 국제유교문화서예대전 초대작가 / 안동
예술의 전당 개인전 / 중국 하남성 교류전
/ (현)봉화 물야초등학교, 상운초등학교 서
예특기적성 강사 / 한국미협, 경상북도지
회 봉화지부 부지부장 / 경상북도 봉화군
상운면 예봉로 1289-61 / Tel : 054-637-
6464 / Mobile : 010-9227-0573

空軍第11戰鬪飛行團
精兵必戰勝念願
枕戈待旦
甲午立春大吉日
一精蔣相斗賀書

枕戈待旦 / 70×140cm

일정 장상두 / 一精 蔣相斗

영남대학교 정년봉직 (35년 6월) / 대한민국미술대전 서예부문 초대작가, 제31회 서예부문 심사위원장 / 제22대 (사)한국미술협회 대외협력위원장(당연직이사) / 제23대 (사)한국미술협회 대외사업위원장(당연직이사) / (사)한국미술협회 세계청년비엔날레 운영위원장 / 민주평화통일자문회의 대구광역시수성구협의회 고문 / 공군참모총장 감사패 (공군 장병정서, 복지향상공로) / 교육부장관표창(대학발전, 학생지도 유공) / 제9회 대한민국미술인상 특별상, 미술문화공로상 수상 / 제13회 대한민국청소년대상 국회의장상 수상 (장유유서 대상) / 국무총리 표창 (실업대책추진, 국가발전 유공) / 캄보디아국왕 산업훈장 수훈(티바틴 소바타라) / 대구광역시 수성구 달구벌대로 3280, 105동 503호 (신매동, 시지효성백년가약 1단지) / Mobile : 010-3658-7147

和氣致祥敬愛和樂 / 35×135cm

송파 장세홍 / 松坡 張世弘

한국전통문화예술협회 초대작가 / 한국학원총연합회 서예교육
협의회 작품전 장려상 / 한국미술문화협회 작품전 / 안견기념
사업회 작품전 / 한묵회 감사 / 서울 구로구 구로동로8길 1 /
Mobile : 010-6311-4091

운죽 장우익 / 雲竹 張瑀翼

미술협회 입선, 특선 / 동아미술대전 입선, 특선 / 한
일교류서예대전 초대작가, 심사 역임 / 대한민국중앙
서예대전 초대작가, 심사 역임 / 대한민국새하얀미술
대전 초대작가, 심사 역임 / 대한민국동아국제서예대
전 초대작가, 심사 역임 / 대한민국향토미술대전 초
대작가, 심사, 이사(현) / 대한민국기로미술대전 초대
작가, 심사, 부상임이사(현) / (현)미협 중앙회원, 미협
광양지부 부지부장, 운곡서예학원 원장 / 광양시 광
양읍 칠성리 호북길 10-6 (2층) 운죽서예학원 / Tel :
061-763-0503 / Mobile : 010-5226-4107

雪谷 鄭誧詩 / 70×210cm

揮毫落紙墨痕新 幾點梅
花最可人 顏借天風吹得
遠家門巷盡成春

甲午孟夏錄李方膺先生詩 一蘭 張銀美

李方膺先生詩 / 70×200cm

일란 장은미 / 一蘭 張銀美

대한민국미술대전 서예부문 입선, 특선, 초대
작가 / 경기도미술대전 서예부문 입선, 특선,
초대작가 / 추사 김정희 선생 추모, 전국휘호
대회, 문화관광부장관상, 초대작가 / 대한민국
서예한마당 휘호대회, 차중, 차상 수상, 초대
작가, 심사 역임 / SBS 전국휘호대회 입선, 특
선, 초대작가 / 서울미술대상전 특선, 초대작
가 / 운현궁여성서화대전 차상 수상 / 신사임
당기념대회 (주부클럽연합회) 장려상 수상, 한
국미술협회원, 법고재 회원 / 서울특별시 마포
구 월드컵북로 224 청화상가 402호 / Tel :
02-304-5722 / Mobile : 010-6661-5722

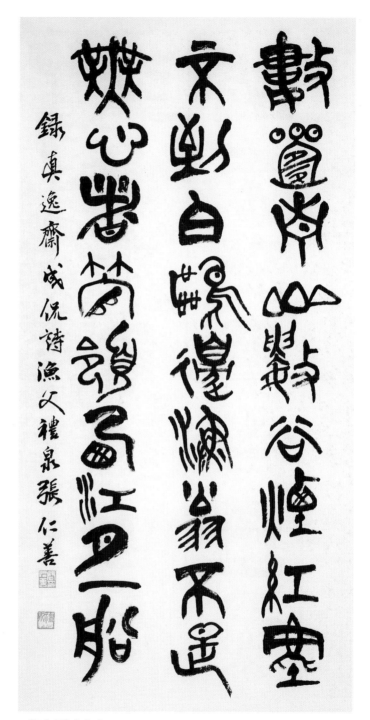

成侃先生詩 漁父 / 70×135cm

예천 장인선 / 禮泉 張仁善

한국예술문화원 전서 최우수상 / 대한
민국 고불서예대전 전서 특선 / 경기도
서예대전 전서 특선 / 대한민국 서예휘
호대회 해서 특선 / 소사벌 서예대전 전
서 특별상 / 대한민국 서법예술대전 전
서 특선 / 대한민국 서예대상전 해서 입
선 / 한국서화예술대전 전서 특선 / 서
화동원초대전 회원 / 먹빛사랑 회원 /
경기도 평택시 중앙로 176, 주상복합1동
101동 1103호 (합정동, 평택합정 SK
VIEW 주상복합2) / Mobile : 010-
5449-3982

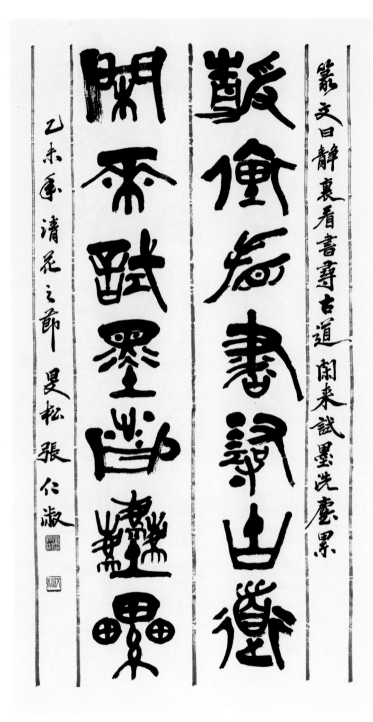

篆文曰靜裏看書尋古道 閑來試墨洗塵累

乙未年 清和之節 旼松 張仁淑

靜裏看書 / 70×135cm

민송 장인숙 / 旼松 張仁淑

2014 서화작가협회도록 작품 사용 / 대한민국서예예술대전 삼체상 2회 / 세계서법서예대전 은상 / 대한민국고불서예대전 작가 / 대한민국신사임당서예대전 입선 다수 / 대한민국화홍서예대전 특선, 입선 다수 / 강릉 신사임당 특선, 입선 다수 / 충남 아산시 둔포면 산전길 68 / Mobile : 010-9386-2303

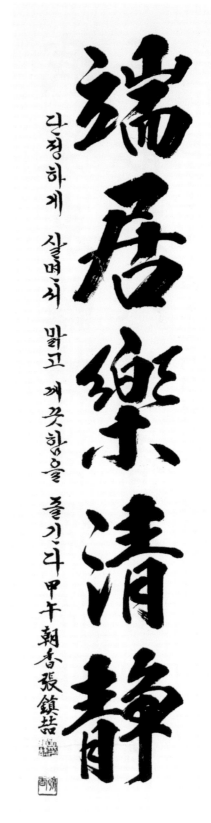

조향 장진철 / 朝香 張鎭喆

2002~2014 입선 23회 / 2002~2014 특선 15회 /
2002~2014 차하2회 / 2010.08.08 최우수상(한국서예
미술진흥회) / 2011.04.01 초대작가(한국서예연구회)
/ 2012.12.13 초대작가(한국서화작가협회) /
2014.04.13 초대작가(추사연구회) / 대전광역시 대덕
구 신탄진로162번길 65-6 (연축동) / Tel : 042-621-
5561 / Mobile : 010-5432-5561

端居樂清靜 / 35×135cm

我愛東籬菊凌霜傲雪姿
吾能若此鞠香名百世宜

乙未春日玉西先生詩後孫 一丁 張泰洙 敬書

東籬菊 / 35×135cm

일정 장태수 / 一丁 張泰洙

대한민국미술전람회 특선 외 다수 / (사)국민예술협회 초대작가전 (서울특별시립경희궁미술관) / 노원서예협회 회원전 / 무심서학회 회원전 / 시원전 (하나로갤러리, 인사동) / 한가위 명작선물전 (올갤러리, 인사동) / 희망 2015년 빛전 / 거북선 부채그림서화축전 (갤러리건국, 인사동) / 갤러리건국 우수작가초대전 / 국민예술협회 전각특선 / 국내외 단체전 50여 회 출품 / 서울특별시 노원구 석계로 49 현대아파트 101-503 / Mobile : 010-5299-0303

盡日相親 / 60×120cm

묵당 전경자 / 墨堂 田敬子

대한민국서도대전 대상, 초대작가 / 대
한민국미술전람회 우수상, 초대작가 /
대한민국고불서예대전 우수상, 초대
작가 / 한국서가협 대전충청남도서예
전람회 초대작가 / 한국서도협 충청서
도대전 초대작가 / 충청남도 논산시 시
민로 318 남양아파트 109호 / Mobile :
010-5439-2968

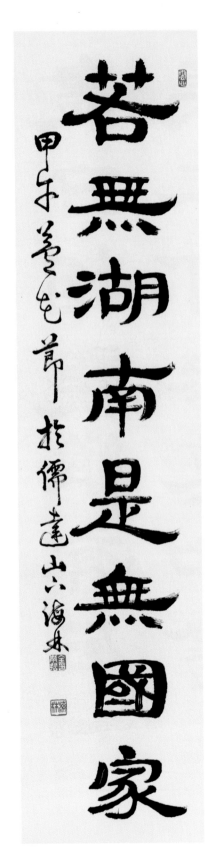

若無湖南是無國家 / 35×135cm

해림 전남철 / 海林 全南哲

대한민국남농미술대전 초대작가, 심사위원 / 대한민
국 서예문인화대전 삼체상 수상, (동) 초대작가 / 전
국소치미술대전 미협이사장상 수상, (동) 초대작가 /
전라남도미술대전 추천작가 / 전국무등미술대전 추
천작가 / 남도예술은행 선정작가 / 목천서예연구원
필묵회 자문위원 / 한국미협회원 / 목포미협 서예분
과위원장 / 전라남도 목포시 산정로 298 연산현대아
파트 106동 1301호 / Mobile : 010-7696-0786

심우 전달원 / 心牛 全達元

대구광역시서예대전 초대작가 및 운영위원 역임 / 경
상북도서예대전 초대작가 / 월간 서예대전 입선 10회
/ 대구광역시매일서예대전 입선 8회 / 전국공무원서
예대전 입선 2회 / 부산서도민전 입선 2회 / 2013 비
움서예포럼 출품 / 대구광역시 수성구 달구벌대로 641
길8, 203동 902호(매호동 ,매호동서2차아파트) / Tel :
053-794-8048 / Mobile : 010-9760-8048

林外�33春盡開好
逢青鳥使遷入赤松家舟宛
卯卯火仙桃正發去童頴芳可
駐何惜解添霞

錄孟浩然詩一首 心牛全達元

孟浩然詩 / 70×200cm

栗谷先生詩 / 70×135cm

지헌 전상순 / 志軒 全相順

인천미술대전 초대작가 / 제물포서화대전 초대작가 / 계양서화대전 초대작가 / 인천광역시 남동구 만수서로 55 향촌휴먼시아 113동 602호 / Tel : 032-882-4088 / Mobile : 010-8353-4088

萬境一轍 / 70×70cm

문향 전서영 / 文香 田書永

경상남도 산청 출생 / 진주산업대학교 졸업 / 대한민국미술대전 2회 입선 / 경상남도미술대전 초대작가 / 전국개천미술대상전 최우수상, 초대작가 / 전국환경미술대전 대상 수상, 초대작가, 심사 역임 / 전국개천미술대전 휘호 대상 수상, 추천작가 / 동아국제미술대전 대상 수상, 초대작가 / 대한민국행촌서예대전 대상 수상, 초대작가 / 경상남도 진주시 신안로 126번길 9-1 / Mobile : 010-6292-6727

懺悔 / 55×75cm

새움 전영각 / 靑巖 田泳珏

한국서가협회 초대작가, 이사 및 사회분과위원장 역임 / 공무원미술대전 초대작가 및 심사위원 역임 / 한국서화작가협회 상임부회장 / 한국서화예술대전 운영위원장, 심사위원장 역임 / 한국노동문화협회 창설 8선 회장 역임 / 정보통신문화회 창설 초대, 2대 회장 역임 / 영등포예술인총연합회장 이사장 역임 / 영등포서예협회 회장 역임 / 공무원미술대전 장관상, 금.은.동상 4회 수상 / 제1회 노동문화상 수상 (고려대학교 제정) / 한국서화작가협회 초대작가, 대상 수상 / 청암서예연구원장 / 서울시 영등포구 버드나루로 130 강변래미안아파트 302-303 / Mobile : 010-6209-1185

석현 전운순 / 石峴 全云純

인천광역시미술협회 초대작가 (서예) / 대한민국서
예전람회(서가협회) 입선 다수(5회) / 학원총연합회
서예대전 우수상 / 인천광역시교원서예대전 우수상
/ 동남아서화대전 최우수상 / 인천광역시미술대전 심
사 및 다수 공모전 심사 / 로얄문화센터, 심천홈플러
스 서예강사 (前) / 논현동 한자교실 명심보감교실 강
의 (前) / 인천 논현2동, 논현고잔 서예강사 (현) / 인
천미술협회, 인천서예가협회, 인천미협 초대작가
(현) / 강화서예가협회, 남동구문화예술회 회원 (현)
/ 석현서예학원 원장 / 인천광역시 남동구 논현남로
21 (논현동) 201호 석현서예학원 / Tel : 032-469-
4675 / Mobile : 010-5196-4675

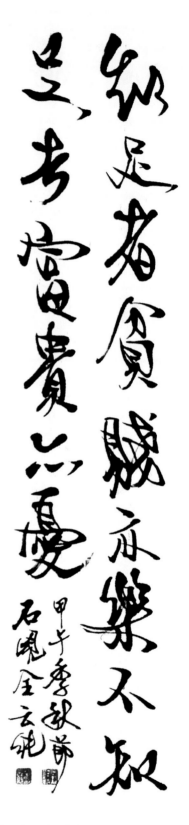

知足者·不知足者 / 35×135cm

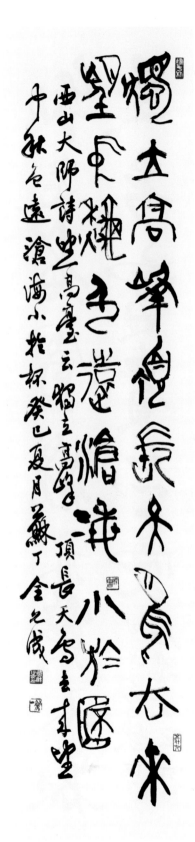

西山大師詩 望高臺 / 35×135cm

소정 전윤성 / 蘇丁 全允成

大韓民國 美術大展 書藝部門 大賞受賞 및 招待作家 /
忠淸北道 美術大展 大賞受賞 및 招待作家 / 京畿道
美術大展 招待作家 / 京仁美術大展 招待作家 / 韓國
美術協會 諮問委員 / 國際書法聯合會 韓國本部 會員
/ 韓國篆刻學會 理事 / 現)大田大學校 人文藝術大學
書藝文人畵科 敎授 / 경기도 부천시 원미구 부흥로
150, 1607동 301호 (상동, 사랑마을 삼익아파트) /
Tel : 032-325-1759 / Mobile : 010-6211-5935

弘濟 全一生 / 弘濟 全一生

대구광역시봉산문화문화회관 종합작품전시회 / 제9
회 대한민국아카데미미술대전 삼체 동상 / 제10회 대
한민국기로미술협회 오체상 / 대한민국기로미술협
회 추천작가상 / 대한민국기로미술협회 초대작가상
/ 제2회 국제교류전 미국LA전 감사장, 우수상 / 제3
회 해외교류전 중국상해전 감사장, 우정상 / 한국향
토문화미술대전 한호 석봉상 / 한국향토문화미술대
전 대한노인신문사 사장상 / 국제기로미술대전 국회
국토교통위원장상 / 대구광역시 동구 동촌로 190,
107동 1006호 (영남네오빌아파트) / Tel : 053-763-
6456 / Mobile : 010-2290-6456

以勤保身以儉
原為家法以循
原為家風
錄朝鮮文臣溪東全慶昌先祖遺訓
辛卯仲秋佑孫一生敬書

全慶昌先祖 遺訓 / 35×135cm

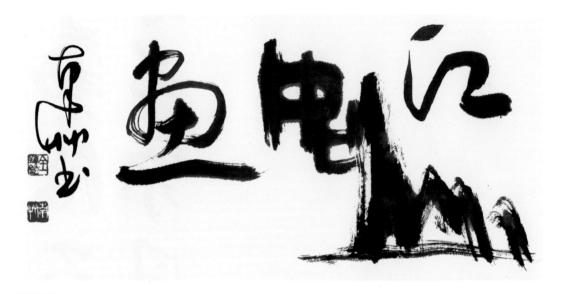

江山如畵

남초 전진현 / 南艸 全鎭鉉

2回 個人展 / 團體展 및 招待展 : 光州美術賞 創立20週年 記念 光州美術 어제와 오늘展(광주시립미술관 상록전시관), 제9회 韓國書藝協會 招待作家展 出品(全州 소리문화전당), 韓.中.日 藝術祭 書藝展 招待出 品(光州藝總主管), 아름다운 나눔 展(보성 군립백민미술관 기증작가 招待展), 광주예총회관 건립 기금 마련 특별전 초대출품, 河西文化祝典書藝招待展出品(河西先生誕辰五百周年記念), 書藝協會 創立20주 년 記念展 出品(예술의전당), 광주미술 현장전(광주시립미술관 신축기념 招待展), 한글 반포560주년 記 念 招待展 出品(世宗文化館 美術館), 제5회 광주비엔날레기념 걸어온 10년 가야할 100년展 出品 (光州 市立美術館), 멈춤 - 그리고 깊게 보기 書藝 5인 招待展 (나인갤러리) / 審査, 運營委員 : 大韓民國 書藝大 展 (國展) 審査委員 歷任, 全羅南道 美術大展 書藝 審査委員長 歷任, 光州文化藝術賞 수상작가 선정 運 營委員 歷任, 梅泉 學生書藝大會 審査委員 歷任, 光州廣域市 美術大展 書藝 審査委員長 歷任, 月刊書藝 大展 審査委員 歷任, 全國 無等 美術大展 運營委員 歷任 / 광주광역시 동구 중앙로196번길 8(금남로3가) 3층 남초서화연구실 / Mobile : 010-2608-2730

972

一切唯心造 / 20×140cm

은곡 전후교 / 隱谷 全厚嬌

대한민국시서문학 시부문 등단, 시.서.화 삼절작가 /
대한민국제물포서예문인화서각대전 초대작가 / 대
한민국화홍시서화대전 초대작가 / 시흥미술작가초
대전 / 시서화 댓잎에 이는 바람동인전 / 월간서예대
전, 중부일보 공모전 입선, 특선 다수 / 그리운 사랑
시와 서화 개인전(3.1갤러리) / 경기도 시흥시 군자로
504번길 9, 701호(거모동 보우아파트) Tel : 031-
414-1156 / Mobile : 010-9293-2281

山高水長 / 65×55cm

금초 정광주 / 金草 鄭侊柱

국립현대미술관 초대(1991) / 대한민국미술대전 대상 수상 / 대한민국미술대전, 광주광역시전, 전라남
도전 초대작가, 운영위원 / 심사 : 대한민국미술대전 동아미전 전국휘호대회 한국서예청년작가전 대구
광역시전 경상남도전 / 광주광역시전, 전라남도전, 경기도전, 제주시전, 전국여성서화백일장 등 심사 /
개인전 8회 / 광주미술협회장, 광주시립미술관 운영자문위원장, (재)광주비엔날레 이사 역임 / 세계서예
전북비엔날레 본전시 출품 / 전남대, 조선대 한국화과, 호남대 미술학부 서예 및 전각학 강의 / Home-
page: www.geumcho.com / 광주광역시 동구 무등로 374 두산위브아파트 112-102호 / Tel : 062-234-
4858 / 광주광역시 동구 궁동 51-22 (금초서실) / Tel : 062-266-4858

974

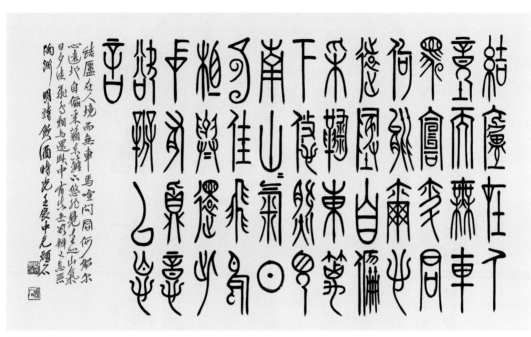

陶淵明 飲酒 / 70×120cm

완석 정대병 / 頑石 鄭大炳

대한민국서예대전 초대작가, 심사위원 / 경상남도서예대전 초대작가, 운영위원장, 심사위원 / 죽농서예
대전 초대작가, 운영위원, 심사위원 / 한국서협 이사 / 한국서협 경상남도지회장 역임 / 한국미협 하동지
부장 역임 / 경상남도 하동군 하동읍 읍내리 섬진강대로 2222번지 하동포구 80리 / Tel : 055-884-
4442 / Mobile : 010-6338-4446

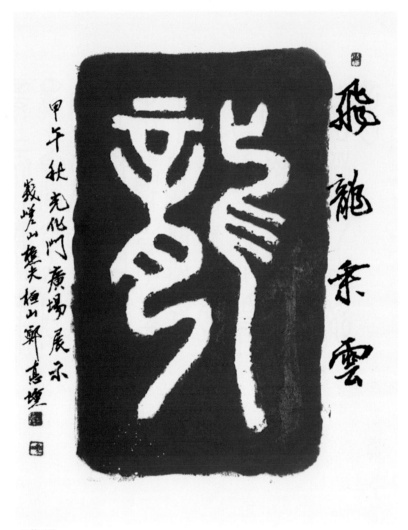

飛龍乘雲

환산 정덕훈 / 桓山 정덕훈

동방서법탐원 3기 필업 (동방서예아카데미) / 홍익대학교미술대학원 수료 / 삼성그룹 우수봉사실 / 서울특별시장 봉사상 / 홍익대학교 총장상 / 미국 동부지역 봉사활동 견학 수료 / 삼성생명 정년퇴직 / 광진문화예술회관 출강 / 광진구민체육센터 출강 / 환산서예학원장 / 편저 : 그림으로 한자이야기 / 서울시 광진구 아차산로 344, 4층 / Mobile : 010-2739-1662

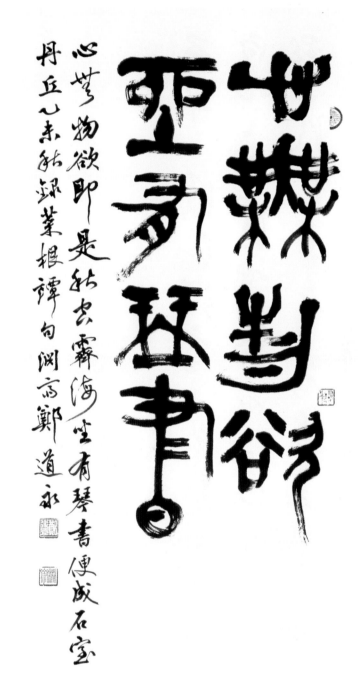

心無物欲即是秋空霽海坐有琴書便成石室

丹丘心未彭錄菜根譚句 淵高鄭道永

연재 정도영 / 淵齋 鄭道永

대한민국미술대전 서예부문 초대작가,
심사위원 역임 / 경상남도미술대전 초대
작가 심사위원 역임 / 울산미술대전 초대
작가 심사위원역임 / 전국서도민전 초대
작가 심사위원 역임 / 한글아름다운동행
파리전 / 한·중 교류전, 국제서예가협회
전 / 세계서예전북비엔날레 초대전 / 염
포 삼포개항 기념비문 및 염포정 현판휘
호 / 한국미협회원, 근묵서학회 이사 , 울
산서도회 회장 역임 / 울산서화예술진흥
회 회장, 울산미협 감사, 연재서실원장 /
울산광역시 동구 남목 11길 20 101동
1405호 목화아파트 / Tel : 052-232-
8890 / Mobile : 010-8205-9335

菜根譚句 / 59×124cm

범여 정량화 / 凡與 鄭良和

대한민국미술대전 서예부문 초대작가 / 한국전각학
회 상임이사 / 국제서예가협회 부회장 / 서울특별시
종로구 인사동5길 54 (공평동 5) / Mobile : 010-
6832-5752

菜根譚句 / 35×145cm

은송 정명섭 / 隱松 鄭明燮

한국미술협회 서예분과회원 / 한국학원총연합회
서예 초대작가 / 한국학원총연합회 한글서예 중국
전 1회 / 한국학원총연합회 서예 초대작가전 2회 /
한국학원총연합회 서예 교학상장전 2회 / 서울특
별시 서대문구 가좌로4길 37-1 / Tel : 02-302-
4222 / Mobile : 010-2779-4222

露竹 李退溪先生詩 / 35×135cm

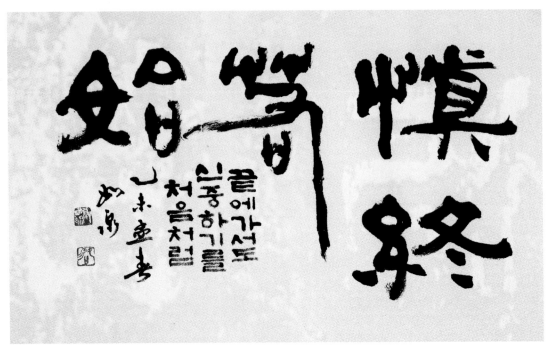

慎終若始 / 66×44cm

여천 정명숙 / 如泉 鄭明淑

경기대학교 전통예술대학원 졸업 / 2015 아트코리아전 (2015 예술의 전당 한가람미술관) / 여천 정명숙 개인전 (2010 백악미술관 전관) / 한글 아름다운동행 파리전 (2008 파리 9구구청 사롱아구아도) / 한국 서예박물관 초대전 외 단체전 200여 회 출품 / 대한민국미술대전 초대작가, 심사위원 역임 / 국제서법예 술연합 초대작가, 심사위원 역임 / 경기대학교 예술대학교 외래교수 역임 / 한국미협서예분과위원, 한 국서예가협회 감사, 금화묵림회장 역임 / (현)묵향회 부회장, 아시안캘리그라피협회 이사, 근묵서학회 이 사 / 서울시 강북구 인수봉로 72길 4 극동아파트 106-301 / Mobile : 010-2868-7262

연봉 정명환 / 研峰 鄭明煥

초대작가 : 대한민국미술대전, 월간서예문인화대전,
전국서도민전 / 대한민국통일서예대전 최우수상 및
초대작가 / 부산미술대전 우수상 및 초대작가, 운영
위원장 / 운영위원 및 심사 : 부산미술대전, 개천미술
대상전, 전국서도민전 / 울산전국서예문인화대전 운
영위원 및 심사위원장 / 심사위원 : 청남휘호대회, 전
국서예휘호대회, 전국서예문인화대전 / 부산가톨릭
서예인협회 회장 역임, 부산서예비엔날레 총무이사
역임 / 한국미술협회 회원, 부산미술협회 이사, 근묵
서학회 회원, 한국금석문연구회 부회장 / 현)한국서
도예술협회 회장, 연봉서예학원, 도림서당 원장 / 부
산시 연제구 월드컵대로243번길 19, 703호 연봉서예
/ Tel : 051-506-8874 / Mobile : 010-8542-3559

菜根譚句 / 70×200cm

錄白居易先生詩 心遠 鄭无泳

白居易先生詩 / 70×135cm

심원 정무영 / 心遠 鄭无泳

서강대학 경제학과 졸업 / 서강대학 대학원 국어학과 중퇴 / 서예 입문 2001년 - 중국, 홍콩, 베이징, 대만 경제활동 / 2014년 세계서법문화예술대전 입선, 특선 / 2015년 이천서예대전 특선 / 2015년 미수문화제서예대전 입선, 특선 (연천문화원) / 경기도 고양시 덕양구 화정로 27, 616–1303

正色黃為貴 天姿白亦奇
世人看自別 是傲霜枝

錄寫 高敬命 先生詩 乙未春日
聽竹 鄭美淑

청죽 정미숙 / 聽竹 鄭美淑

한국미술협회 초대작가 / 경기미술대전 초대작가 /
통일미술대전 초대작가 / 열린서예대전 초대작가 /
洗硯會 회원전 3회 / 서울특별시 송파구 백제고분로37
가길 32, 303호(석촌동, 세봉그린빌라) / Tel : 02-
416-6778 / Mobile : 010-3925-3508

高敬命先生詩 / 35×130cm

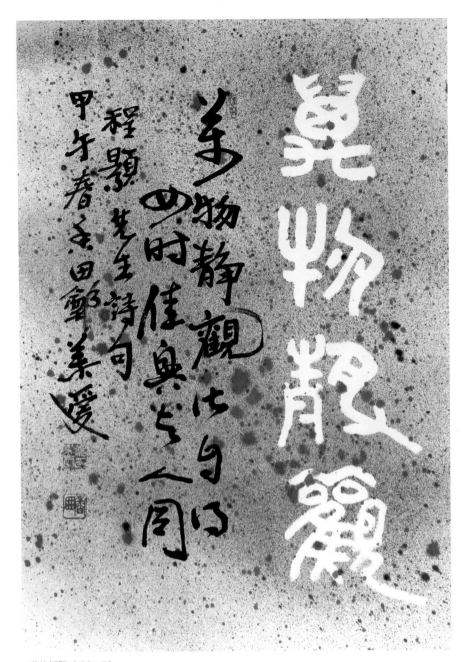

萬物靜觀 / 50×70cm

향전 정미애 / 香田 鄭美愛

대한서화예술협회 중진작가 / 대한서화예술대전 심사위원 / 부산 금곡복지회관 서예강사 / 부산시 강서
구 대저중앙로 393번길 81 / Mobile : 010-8543-3814

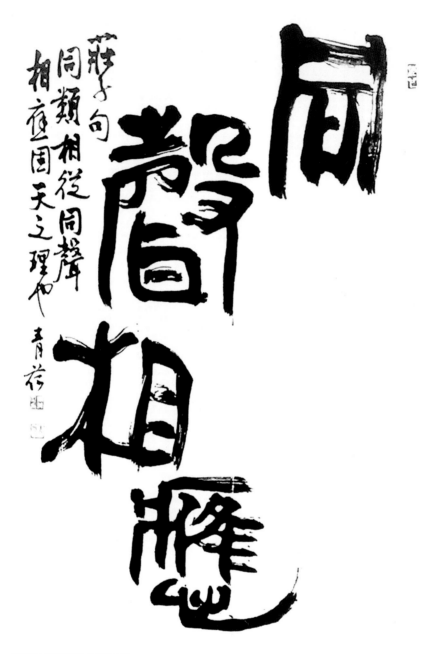

莊子句 同聲相應 / 60×70cm

청하 정미옥 / 靑荷 鄭美玉

대한민국서예전람회 한글 4회 입선 / 대한민국한국서도대전 특선, 초대작가 / 부산서예전람회 한글 우
수상, 초대작가 / 전국서도민전 초대작가 / 부경서도대전 삼체상, 특선상, 초대작가 / 충청서도대전 우수
상, 특선 2회, 초대작가 / 전라북도서도대전 한글 특선, 초대작가 / 제16,17회 한일교류전(부산비엔날레)
/ 중국명가서법전 한중교류전 (섬서성박물관) / 중국서법 및 한국서도초대전 (2010~2013, 예술의 전당)
/ 부산광역시 금정구 구서중앙로 20 선경1차 6동 406호 / Mobile : 010-3886-6161

千字文 / 32×53cm

무구 정병경 / 無垢 鄭炳京

경원대학교 국문과 졸업, 경원대학교 인문대학원 국어학 석사 졸업 / 시조생활사 시조 시인 등단, 시조생활사 제55회 신인문학상 수상 / 한자교육추진연합회 지도위원 / 세계서법문예대전 및 한국서화교육협회 서예부문 입선 / 시조동인 진솔회 회원, 초우문학 이사 및 작가회 회원 / 가온문학 창간호 수필부문 등단, 시조동인 제11회 삼연회, 꼭두각시 출정기 공저 / 시조동인 진솔회 시조집 『내 마음 빈자리에』 공저 / 수필집 『책방에 없는 책』 발간 / 한국시조시인협회 회원, 한국식물화가협회 회원 / 경기서화대전 및 초대작가전 3체상 수상 / 사단법인 한국시조사랑시인협회 이사 / 화백문학 64호 수필부문 신인상 수상 / 한진모터스 대표 / 서울특별시 광진구 아차산로 544 나동 1109 (광장동 삼성아파트) / Tel : 02-2201-7736 / Mobile : 010-8779-7704

일죽 정병수 / 一竹 鄭炳秀

대한민국서도대전 대상, 초대작가, 심사 / 대한민국
한겨레서예대전 대상, 초대작가, 초대작가상 / Seoul
국제서예전 (예술의 전당) / 중.한 명가서법전 (중국)
/ 한 · 중 명가서예교류전 (중국) / 안중근의사 의거
100주년기념 100인초대전 (국회) / 한 · 중 수교 2주
년 및 여수 엑스포기념 (여수) / 한국서도대표작가초
대전 (2005~) / 한국추사서예대전 심사 / 님의침묵서
예대전 심사 / 충북 청주시 흥덕구 대신로 73번길 14.
101동 902호(복대동 금호어울림) / Tel : 02-2646-
6450 / Mobile : 010-6251-6450

磨鐵杵 / 35×135cm

德不孤必有隣 / 55×137cm

현암 정상옥 / 玄庵 鄭祥玉

문학박사 (중국 산동대학 문예미학 전공) / 대한민국미술대전 서예부문 심사위원 및 운영위원장 역임 / 재단법인 동방연서회 이사 및 월간 서통 주간 역임 / 사단법인 국제서법예술연합 한국본부 창설이사 역임 / 사단법인 대한민국미술협회 이사 역임, 현재 고문 / 동아일보 주최 동아미술제 서예부문 심사위원장 역임 / 문화관광부 문화훈장 및 예술상 심사위원 3회 역임 / 대한민국미술대전 서예부문 초대작가 / 학교법인 동방대학교 설립자, 동방대학원 대학교 초대, 2대 및 명예총장 / 저서 : 서법 예술의 미학적 인식론 및 발표논문 35편 발표 / 서울특별시 서대문구 연희로 11, 라길 20

青山兮要我以無語

蒼空兮要我以無垢

聊無愛而無惜兮

如水如風而終我

옥윤 정석남 / 玉潤 鄭錫男

인천미술대전 우수상, 초대작가 / 경인미술대전 초대작
가 / 제물포서화대전 우수상, 초대작가 / 계양서화대전
우수상 2회, 초대작가 / 계양서화대전 운영위원 역임 / 인
천시 남구 경원대로 717 한신휴플러스 116동 904호 /
Tel : 070-7715-2206 / Mobile : 010-5898-9187

懶翁禪師詩 / 35×135cm

無限風流 / 35×48cm

초겸 정석자 / 艸謙 丁晳子

1973 소암 현중화 선생 문하생 입문, 제주소묵회 고문 (창립회원) / 회원전 100여 회 출품 / 대한민국미술대전 서예부문 초대작가, 미술협회 회원 / 대한민국서예문인화대전 초대작가, 회원 / 대한민국전통미술대전 초대작가, 전라남도대미술대전 초대작가 / 남도미술대전, 무등미술대전 초대작가, 호남미술대전 초대작가, 심사위원 / 제주특별자치도 서예가협회 초대작가, 회원, 고문 / 2010. 6. 30~7. 6 한국미술관 개인전 / 2010 그랑프리서예대전 서울특별시장상, 초대작가상, 문화체육관광부장관상 수상 / 불호학서집 발간 (1995. 11.), 불호학서집 2집 발간 (2013. 9.) / 제주도 제주시 고마로19길 18 서혜아파트 2동 307호 / Tel : 062-751-1771 / Mobile : 010-9435-7081

書來遠自鬼門幽 歲暮離情一倍愁
誰識高標能拔俗 肯隨浮世與同流
半生歌教身如寄 末路行藏亦蕭疎
恨望陰凶嬰子畳昔年於此亦曾遊

甲午孟春錄象村先生詩一首 松妍 鄭善禧

송연 정선희 / 松妍 鄭善禧

대한민국미술대전 초대작가 / 전국휘호대회 초
대작가 / 경인미술대전 초대작가 / 국제서예가
협회 회원 / 서울특별시 강서구 까치산로 22길
35 / Mobile : 010-5094-8960

象村先生詩 / 70×200cm

繩鋸木斷 水滴石穿 橋川

水滴石穿 / 35×114cm

교천 정성만 / 橋川 鄭成萬

대한민국미술대전 서예부문 입선 / 전라남도미술대전 서예부문 추천작가 / 광주시미술대전 서예부문 추천작가 / 남도서예문인화대전 초대작가 / 어등미술제 서예문인화 추천작가 / 한국미술협회 회원 / 광주시미술협회 회원 / 광주시 동구 학소로 76번길 14, 104동 602호 / Mobile : 010-3620-3788

유암 정성모 / 儒岩 鄭聖謨

목천 강수남 선생 사사 / 대한민국남농미술
대전 입선 4회, 특선 2회, (동) 초대작가 / 대
한민국서예문인화대전 입선 3회, 특선 2회,
삼체상 수상, (동) 초대작가 / 전국소치미술
대전 입선 3회, 특선 2회 / 전라남도미술대전
입선 3회, 특선 1회 / 전국무등미술대전 입선
5회, 특선 2회 / 필묵회서예전 (2015~2009) /
틀립과 묵향의 만남 (2015, 2014) / 유암 정성
모 퇴직기념 부부서전(2015) / 목천서예연구
원 필묵회 이사 / 전라남도 목포시 영산로 19
(동신아이빌리지 301호) / Mobile : 010-
2636-0747

夜靜魚登釣波深
月滿舟一聲南去
鴈嗁送海山秋

車天輅先生詩 / 70×135cm

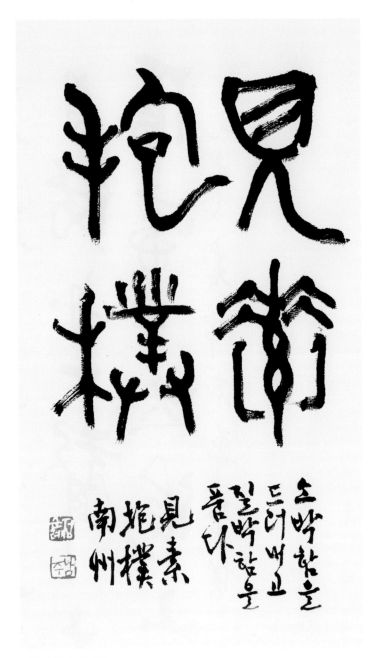

見素抱樸 / 50×30cm

남주 정순례 / 南州 鄭順禮

대전대학교 문과부 예술학부 서예학과 졸업 / 한국서예협회 초대작가, 심사위원 역임 / 한국서예협회 대전광역시 초대작가 / 한국서예문인화협회 초대작가 / 서울정도 600주년 기념 한중작가 200인 초대전 / 한미합동서예가훈전 / 국제공자문화전 한중서화교류전 / 한중수교 4주년기념 서화교류전 / 전주비엔날레 천인천자문 출품 / 현대서예 오늘의 위상전 / 대전광역시 중구 송리로20번안길 18 (문화동) / Tel : 042-583-5688 / Mobile : 010-2330-5688

千層隱修千年寺瑞
氣祥雲石逕生清磬
響沈星月日暮山楓
葉鬧秋聲

雅田丁順禮

아전 정순례 / 雅田 丁順禮

대한민국미술대전 입선 / 서도협회 특선
상 / 서도협회 서울지회 삼체상 / 열린서
예 삼체상 / 현대서예 특선 / 경희대학교
교육대학원 서예문인화학과 수료 / 명인
대전 특선 / 아카데미 삼체상 / 서울특별
시 송파구 백제고분로31길 2-3 4층 /
Mobile : 010-5215-8971

登千層菴 / 70×135cm

遊藝 / 70×135cm

현송 정양호 / 玄松 鄭良浩

전라남도미술대전 초대작가, 심사 / 대
한민국서예대전 초대작가, 운영위원,
심사 / 한국미서예협회 전라남도지회
장 역임 / 승평서예연구원 운영 / 전라
남도 순천시 서면 죽청 당산길 34 /
Tel : 061-755-1493 / Mobile : 010-
7912-3987

가천 정연홍 / 佳泉 鄭然洪

한국예술문화원 초대작가 / 한국서화협회 초대작가
/ 국민예술협회 서울미술전람회 초대작가 / 대한민
국서예문인화대전 초대작가 / 한국예술문화원 서울
지회 이사 / 용산서예협회 자문위원 / 서울특별시 용
산구 청파로 389 / Tel : 02-6213-1600 / Mobile :
010-3227-9229

天地與立 神化攸同 / 35×135cm

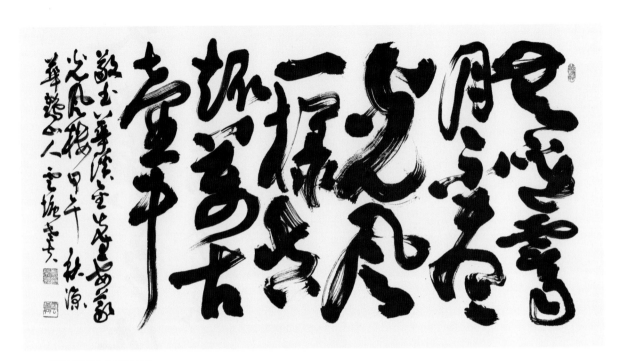

安義 光風樓 / 135×70cm

운당 정영채 / 雲塘 鄭榮采

대한민국서가협회 초대작가 / 국제서법예술연합 한국본부 고문 / 동양서예협회 고문 / 대한민국원로서
화총연합회 이사 / 서울특별시 금천구 남부순환로112길 9-6 성은맨션 B동 301호 / Tel : 02-503-8928
/ Mobile : 010-7447-7926

운촌 정영하 / 雲村 鄭永夏

ASIAN CALLIGRAPHY 協會 부이사장 /
서울書藝家協會 회장 / 『大韓民國 詩書
文學』 문예지 고문, 시인, 수필가 / 韓國
書家協會 초대작가 / 韓國書家協會 대전
지회 부지회장 / 和墨書家會 회원 / 藝堂
書友會 회원 / 경기대학교 예술대학원 서
예문자 전공 / 서울대학교 '세계경제최
고연구과정(ASP)' / 한양대학교 경영학
과, 상경대학 학생회장, AMERICAN
FOOTBALL TEAM FIELD CAPTAIN(QB)
/ 대통령 표창(1996년) / 상공부장관 표
창(1978년) / 경기도 용인시 수지구 성복
2로 251, 성복자이2차 211동 1802호 /
Mobile : 010-5273-6010 / E-mail :
yhjungwunchon@hanmail.net

花開不同賞花落不同悲欲問相思處花
開花落時攬草結同心將以遺知音春熱
正斷絕春鳥復哀吟風花日將老佳期猶
渺渺不結同心人空結同心草那堪花滿
枝翻作兩相思玉箸垂朝鏡春風知不知

甲午淸明節錄薛濤詩春望詞雲村鄭永夏

春望詞 / 70×137cm

999

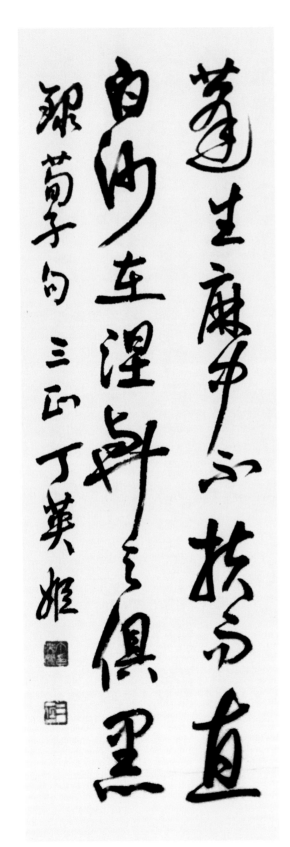

삼정 정영희 / 三正 丁英姬

대한민국미술대전 (서예부문) 서울특별시장상, 초대
작가 / 대한민국서예공모대전 초대작가, 심사 역임 /
경기도평화통일미술대전 초대작가 / 모란현대미술
대전 초대작가 / 한국전통서예대전 초대작가 / 한국-
태국 미술교류전 (태국-방콕) / 경기국제아트페어 개
인전 2회 / 한국미술협회 회원, 포천미술협회 서예분
과장 / 경기도 포천시 소흘읍 봉솔로2길 15 원일아파
트 102동 803호 / Tel : 031-543-1273 / Mobile :
010-9094-9616

荀子句 / 35×115cm

고경 정요섭 / 古耕 丁堯燮

녹조근정훈장(노무현) 2005.2.28 /
도솔서예문인화대전 특선(13회) / 국
민예술협회 서예초대작가 / 통일서
예대전 추천작가 / 제7회 충청서도
대전 특선 / 제16회 충북도서예대전
특선 / 충북 보은군 속리산면 문화마
을길 55-4 / Tel : 043-544-6315 /
Mobile : 010-3895-6315

觀自在菩薩行深般若波羅蜜多時照見五蘊皆空度一切苦厄
舍利子色不異空空不異色色即是空空即是色受想行識亦復如是
舍利子是諸法空相不生不滅不垢不淨不增不減
是故空中無色無受想行識無眼耳鼻舌身意無色聲香味觸法
無眼界乃至無意識界無無明亦無無明盡乃至無老死亦無老死盡
無苦集滅道無智亦無得以無所得故
菩提薩埵依般若波羅蜜多故心無罣礙無罣礙故無有恐怖遠離顛倒夢想究竟涅槃
三世諸佛依般若波羅蜜多故得阿耨多羅三藐三菩提
故知般若波羅蜜多是大神呪是大明呪是無上呪是無等等呪
能除一切苦真實不虛故說般若波羅蜜多呪即說呪曰
揭諦揭諦波羅揭諦波羅僧揭諦菩提娑婆訶

錄般若心經甲午孟秋 古耕 丁堯燮

般若心經 / 70×135cm

清輝日將出雲霧光陸離
江山更奇絕老子不能詩

錄咸承慶詩蟹川甲午春鶴山程容文

학산 정용문 / 鶴山 程容文

한국서도협회 초대작가, 심사위원 역임 / 대한민국
미술전람회 초대작가 / 충청서도대전 사무이사, 운
영위원, 심사위원 역임 / 부경서도대전 심사위원 역
임 / 전라북도서도대전 심사위원 역임 / 한국서예협
회 충청남도지회 초대작가 / 서울미술전람회 초대
작가, 초대작가상 수상 / 대한민국청소년지도대상
수상 / 4단체 초대작가 초청전 출품 / 한중서화교류
전 출품 / 한국서도 초대작가상 수상 / 대전예술단
체총연합회 예술가상 수상 / 대전광역시 서구 유등
로 465번길 40 (가장동) / Tel : 042-533-4008 /
Mobile : 010-9972-5335

咸承慶詩 野行 / 35×135cm

南有嘉魚 / 62×123cm

일정 정우종 / 一丁 鄭祐宗

전라남도 여수 출생 (1938~1993) / 국
전 입선, 특선 / 국립현대미술관 초대
작가 / 전라남도도전 운영위원 및 동
심사위원 역임 / 한.일 서예대표작가
전 (문예진흥원, 서울.東京) / 자유중
국역사박물관 초대출품 / 중앙승가대
학 강사 / 한국미협.근역서가회.동연
회 회원 / 한국서예협회 전라남도도지
부장, 한국예총 여수여천 지부장 / 임
연회(臨淵會).일정서원(一丁書院).여
천서원(麗川書院) 주재 / 전라남도 순
천시 왕궁길 65, 왕지현대아파트 104
동 208호 / Tel : 061-901-6969 /
Mobile : 010-3839-3161

雨歇長堤草色多
送君南浦動悲歌
大同江水何時盡
別淚年年添綠波

錦鄭知常先生詩 裕潭鄭旭和

유담 정욱화 / 裕潭 鄭旭和

대한민국미술대전 특선 1회, 입선 4회 / 월간서예
대전 특선 2회, 입선 다수 / 경상남도미술대전 초
대작가 / 개천미술대상전 초대작가 / 개천휘호대
전 초대작가 / 죽농서화대전 추천작가 / 성산미
술대전 초대작가 / 동아국제미술대전 초대작가 /
경상남도환경미술대전 초대작가 / 경상남도 진주
시 대신로457번길 10 / Tel : 055-752-4260 /
Mobile : 010-8550-3623

鄭知常先生詩 / 70×200cm

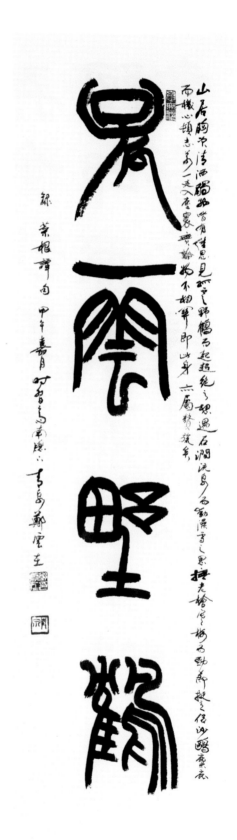

청천 정운재 / 靑泉 鄭雲在

대한민국미술대전 초대작가 / 갑자서회 고문 / 대한
민국서예문인화원로총연합회 이사 / 한국서도협회
회장 역임 / 국제교류서도협회 회장 역임 / 대한민국
사회교육문화대상 수상 (서울) / (재)일한문화교류기
금상 수상 (동경) / 부산미술대전 서예부 종합 심사위
원장 역임 / 제26회 전국서도민전 심사위원장 역임 /
한국현대미술대상전 종합 심사위원장 역임 / 부산광
역시 진구 중앙대로691번길 41 / Mobile : 010-
5801-6118

孤雲野鶴 / 35×135cm

松間引步午涼風
弄金沙到夕干陽
阿郞無憂覓樓屠消
盡海天長

辛巳夏錄栗谷先生詩
竹山 鄭雲夏

栗谷先生詩 / 70×135cm

죽산 정운하 / 竹山 鄭雲夏

경기도전 5회 입선 / 통일 서예전 5회
입선 / 국서련 전국휘호대회 5회 입선 /
학원연합회 4회 입선 / 신사임당 서예
전 다수 입선 / 서울특별시 강동구 암사
1길 10 201호 / Tel : 02-442-4421 /
Mobile : 016-775-8614

현성 정윤숙 / 玄誠 鄭允淑

대전대학교 서예한문학과 졸업 / 대한민국미술대
전 초대작가 / 월간서예대전 우수상 수상, 초대작
가 / 전국서도민전 우수상 수상, 초대작가 / 경상
남도미술대전 대상 수상, 초대작가, 심사 역임 /
환경미술대전 대상 수상, 초대작가, 심사 역임 /
개천미술대전 초대작가 / 동아국제미술대전 초대
작가 / 방과후학교, 사회복지관, 주민자치센터 서
예강사 / 경상남도 진주시 하대로 142, 현대아파트
102-1004 / Tel : 055-755-5657 / Mobile :
010-8980-5657

廉者萬善之源 / 70×200cm

風林落葉 / 35×130cm

용원 정인동 / 蓉園 鄭仁桐

대한민국미술대전 초대작가 / 월간서예(미술문화원)
대상, 초대작가 / 부산미술대전 초대작가 / 이율곡·
신사임당 서예대전 초대작가 / 전국서도민전 초대작
가 / 삼인서예연구실 원장 / 부산광역시 연제구 법원
북로 34 105-401 / Tel : 051-503-9163 / Mobile :
010-3857-3495

求則予爾尋則遇之叩門則爲之啓

瑪太福音七·七、甲午年石富鄭一衍

석부 정일연 / 石富 鄭一衍

한국서화교육협회 경기도지부 서화대전 삼체상 / 대한민국 서법예술대전 입선 / 한국서화교육협회 입선 / 경기 수원시 팔달구 화양로 47번길17-4 / Tel : 031-251-7911 / Mobile : 010-2658-7911

聖經句 / 35×135cm

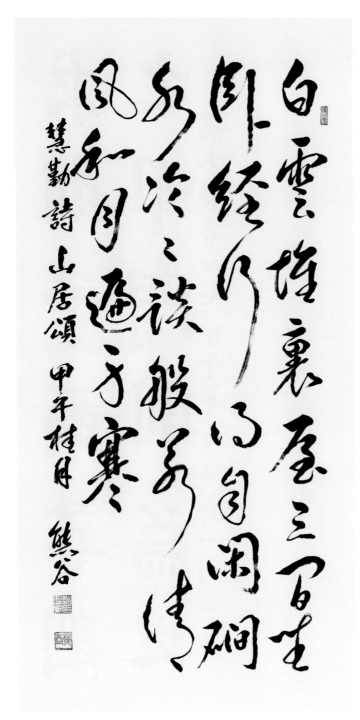

慧勤詩 山居頌 / 70×135cm

웅곡 정재문 / 熊谷 鄭在文

육군 대령 예편 (1985) / 쌍용건설 전
무이사 퇴직 (1996) / 대한아카데미미
술협회 추천작가 (2012) / 대한기로미
술협회 추천, 초대작가 (2012) / 중국
국제서화협회 상해 한중전 출품, 감
사장 (2013) / 중국 광동성 심천시 홍
콩전 출품, 정산화해예술관 작품 피
택 (2013) / 중국국제서화협회 명예교
수 자격증 (2013) / 대한기로미술협회
부회장 피택 (2013) / 국제기로미술대
전 금상 (2013) / 기로미술대전 금상
(2014) / 경기도 과천시 별양로 111 주
공아파트 503-608 / Tel : 02-502-
8170 / Mobile : 010-6311-8170

實心 / 35×45cm

후산 정재석 / 厚山 鄭在錫

광주광역시미술대전 서예부문 추천작가 / 전라남도미술대전 서예부문 추천작가 / 대한민국미술대전 서예부문 초대작가 / 광주시 동구 서석로 89, 2층 학정서예원 / Tel : 062-222-4155 / Mobile : 010-8506-0230

送友人 / 135×70cm

평강 정주환 / 平剛 鄭主煥

경희대학교 경영대학원 노사인력관리학과 연구과정수료 / 1956. 4 한국서예학원 설립자 겸 원장 / 1969.
한국디자인학원설립 원장 / 한국서화가총연맹 이사장 / 1989 북경대학교 초청 서화전 / 북경대학 문화
교류 영예증서 수장 / 남북코리아 서화전 남북공동개최 1991. 5 남측 단장 역임 / 사)남북코리아미술교
류협의회 이사장 (현) / 서울특별시 성북구 동소문로43길 21-8, 대산빌라 102동 201호 / Mobile : 010-
2429-4488

원천 정진태 / 元川 鄭鎭泰

대한민국기로서화대전 삼체상 / 고양
어르신서화대전 삼체상, 오체상 / 대한
민국아카데미서화전 금상, 특선 / 대한
민국아카데미 프랑스 파리 국제교류전
참가 / 대한노인회 경기도지회 휘호대
회 장려상 / 대한민국아카데미 추천 초
대작가, 이사, 심사위원 / 한국미술관
초청 3회 출품 총람, 낭중지추, 대춘 /
한국서예비림협회 초대작가 입비작가
(아리랑) / 경기도 고양시 덕양구 화신로
340 별빛청구아파트 704-1602 / Tel :
031-972-3289 / Mobile : 010-2456-
9620

國之語音異乎中國與文字不相流通故愚民有所欲言而終不得伸其
情者多矣予為此憫然新制二十八字欲使人人易習便於日用矣

나랏말ᄊᆞ미듕귁에달아문ᄍᆞ와로서르ᄉᆞᄆᆞᆺ디아니ᄒᆞᆯᄊᆡ이런젼ᄎᆞ로
어린빅셩이니르고져홀배이셔도ᄆᆞᆺ내제ᄠᅳ들시러펴디몯ᄒᆞᆯ노미
하니라내이ᄅᆞᆯ위ᄒᆞ야어엿비너겨새로ᄀᆞᆯᄉᆞᆷ
ᄒᆞᆼㆁᄋᄅᅀ·ㅡㅣㅗㅏㅜㅓㅛㅑㅠㅕㄱㅋㆁㄷㅌㄴㅂㅍㅁㅈㅊㅅ
마다ᄒᆞᅇᅧ수비니겨날로ᄡᅮ메뻔한킈ᄒᆞ·고져ᄒᆞᆯᄉᆞᄅᆞ미니라

세종어제 훈민정음 풀이

光復五十周年(해방五十七周年) 원천 정진태

世宗御制 訓民正音 / 70×135cm

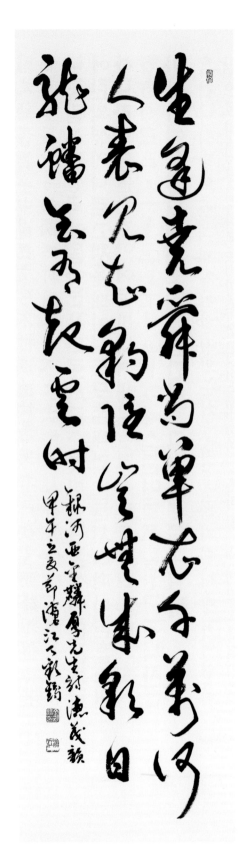

河西 金麟厚先生詩 / 35×135cm

창강 정채호 / 滄江 丁彩鎬

총무처 시행 사무관 승진 시험 합격(1982) / 서기관
임명 공정거래위원회 과장(1990) / 정년퇴임(1995) /
성균관동복향교 전교 / 성균관유도회총본부 자문위
원 / 미협 광주광역시전 대상 (서예) / 미협 전라남도
전 초대작가 / 광주시전 미협 초대작가 / 대한민국유
림서예대전 초대작가 / 대북시 국제서법전 영춘휘호
대회 초대작가 / 광주시 서구 운천로 56번길 19, 101
동 301호 / Tel : 062-326-2248 / Mobile : 010-
9443-1436

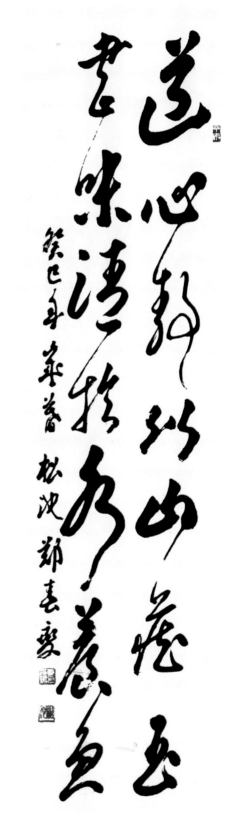

송지 정춘섭 / 松池 鄭春燮

한국서화예술대전 입선 1회, 특선 3회 / 대한민국서
화예술대전 초대작가 / 한국서화작가협회 회원전 출
품 / 서울특별시 동대문구 서울시립대로29길 10-7 /
Tel : 02-2244-1006 / Mobile : 010-8755-9625

道心 / 35×135cm

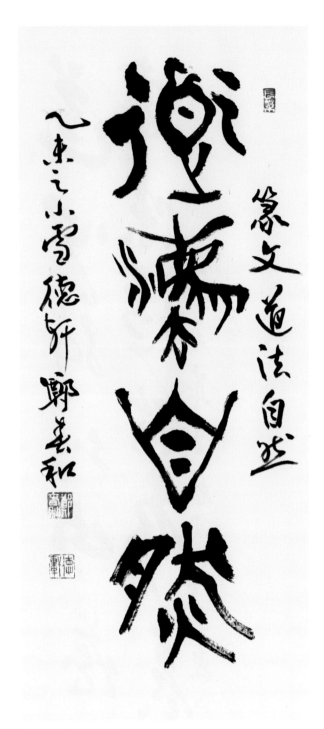

道法自然 / 50×100cm

덕헌 정춘화 / 德軒 鄭春和

전국농업인서예대전 금상, 초대작가 / 대한
민국서예공모대전 입선 / 대한민국 서예 및
미술대상전 입선 / 한국추사서예대전 특선,
특별상 / 대한민국정수서예문인화대전 입
선 / 경상남도서예대전 입선 / 남도서예문
인화대전 입선, 특선 / 경상남도미술협회 서
예 순회 전시 및 맥 술래잡기전 / 한국예총
하동지부 회원 / 한국미술협회 하동지부회
원 / 경상남도 하동군 하동읍 중서1길 5-17
흥룡빌라 102호 / Tel : 055-884-5557 /
Mobile : 010-4753-9988

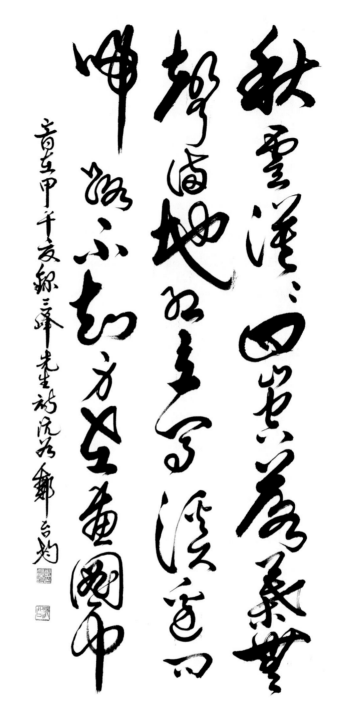

원곡 정태균 / 沅谷 鄭台均

1961~1981 공무원 (충청남도) /
1981~2005 자영업 / 2006 제안보감발간
의례전서(齊安寶鑑發刊 儀禮全書) /
2007~2012 경주정씨 제안종친회 회장 /
2010~2014 대한민국서예대전 및 지회
특선, 입선 다수 / 경기도 하남시 덕풍공
원로38 덕풍하남자이아파트 101동 204
호 / Mobile : 010-2958-2278

鄭三峯先生詩 / 60×130cm

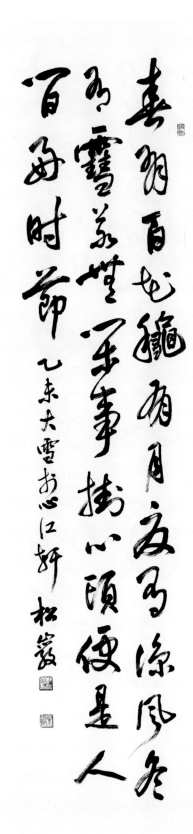

古詩 / 35×135cm

송암 정태희 / 松巖 鄭台喜

대한민국미술대전 운영·심사위원장 역임 / 현대미
술초대전 출품 (국립현대미술관) / 국제현대서예전
출품 (예술의 전당) / 한국미술협회 부이사장 / 대전
대학교 서예문인화학과 교수 / 대전광역시 서구 괴정
로 76번길 32 / Tel : 042-280-2381 / Mobile :
010-6404-0540

極樂世界蓮池노
극락세계 연꽃 못은
그지없이 아름답고
구품의 연화대는 구르는
수레 같나이다
불기 2557년
운곡

故 운곡 정판기 / 雲谷 鄭判基

전라북도서예대전 초대작가 / 대한민국서예대전 초대작가 / 대한민
국현대서예문인화대전 초대작가 / 대한민국해동서예문인화대전 초
대작가 / 한국서예협회 군산지부장 역임 / 한국미술협회 군산지부장
역임 / 개인전 6회 (전북 군산, 중국 산동성, 연대미술관) / (현)운곡현
대조형서예연구실 / 전북 군산시 수송로 49, 106-103

極樂 / 35×135cm

神淸智明 / 89×69cm

송천 정하건 / 松泉 鄭夏建

검여 유희강 선생 사사 / 국전 문공부장관상 수상 (75년, 78년) / 대한민국서예전람회 심사위원 및 운영위원장 / 서단 독립선언대회 대회장 / 근역서가회 초대회장 / 한국서가협회 이사장 (제2대) / 한국서가협회 고문(현) / 국제서법예술연합 한국본부 고문(현) / 대한민국서예문인화원로총연합회 고문(현) / 서울특별시 강북구 삼양로 131길 43-2 / Tel : 02-993-6659

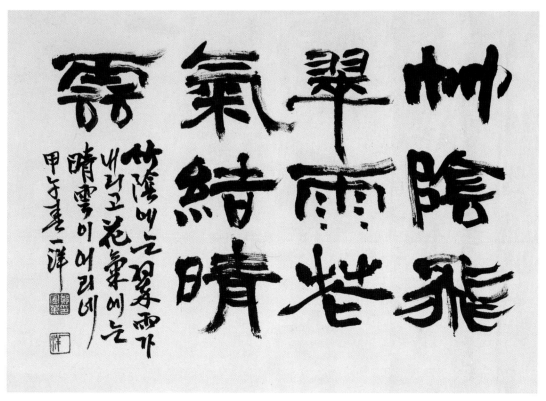

竹陰花氣 / 65×40cm

竹陰에는 翠雨가
내리고 花氣에는
晴雲이 어리네

일양 정헌만 / 一洋 鄭憲萬

개인전 (백악미술관) / 경기대학교 미술디자인대학원 서예문자예술전공 / 서가협회 초대작가, 심사위원
역임 / 서가협회 이사 (현) / 한국서가협회 경기도지회 지회장 / (사)한국서화작가협회 상임 부회장 / 한
국 학원총연합회 한문분과위원장 / 아시안 캘리그라피협회 이사, 홍보분과위원장 / 한국 서예가협회 이
사 / 신사임당 율곡 서예문인화대전 운영위원장 역임 / 인천 서예전람회 운영위원장 역임 / 대한민국 서
예한마당 심사위원 역임 / 서예대전(월간서예) 심사위원 역임 / 영등포서예협회 회장 역임 / 일양서예학
원 원장 / 서울시 영등포구 도림로 202(대림동 755-24) / Tel : 02-843-7487 / Mobile : 010-3462-
2553

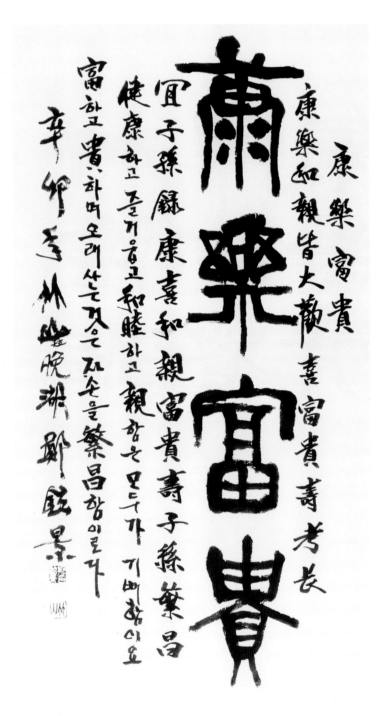

康樂富貴 / 70×140cm

죽산 정현경 / 竹山 鄭鉉景

대한민국미술대전 회원 / 대한민국서
예대전 회원 / 대한민국서가전람회
회원 특선 / 자유중국역동수묵회 연
수 졸업 / 경상남도미술대전 초대작
가, 심사위원, 이사(2014) / 대한민국
개천미술대전 초대작가, 심사위원 /
한국서도민전 초대작가, 심사위원 /
대한민국서화대전 초대작가, 심사위
원, 진주지회장 / (현)경상남도 진주 죽
산서예학원 운영 / 경상남도 진주 진
주대로 1092 죽산서예학원 / Tel :
055-747-6335 / Mobile : 010-
2859-6335

穨轎有佳色　裛露掇其英　汎此忘憂物　遠我遺世情　一觴雖獨進　盃盡壺自傾　日入群動息　歸鳥趨林鳴　嘯傲東軒下　聊復得此生

錄陶靖節雜詩一首

於詩明坐晚德下 侎山

미산 정현숙 / 侎山 鄭賢淑

대한민국서예대전 초대작가, 심사위원 / 전라북도서예대전 초대작가, 심사위원 / 세계서예전라북도비엔날레 사경전 일자전등 초대 / 개인전 1회 〈금문노자〉 출간 / 전주대학교 교육대학원 서예전공 (석사) / 전라북도 전주시 완산구 태평2길 22, 109동 301호 (SK뷰아파트) / Tel : 063-224-5764 / Mobile : 010-3655-5764

陶淵明詩 / 90×190cm

國破山河興昔時獨
留江月幾盈歡落花
岩畔華猶在風雨當
年亦盡吹

錄洪春鄉先生詩 乙未
三井 鄭炫心

洪春鄉先生詩 / 70×135cm

삼정 정현심 / 三井 鄭炫心

대한민국서도대전 초대작가 / 대한민
국서화예술대전 초대작가 및 심사 / 호
남미술대전 초대작가 / 한국서도전 대
표작가 초대전 / 한국서화작가 초대작
가상, 우수상 수상 / 영등포서예협회
운영위원 / 서울특별시 영등포구 영신
로 191 동부센트레빌 104동 1901호 /
Tel : 02-2676-2948 / Mobile : 010-
5470-2948

춘포 정환국 / 春圃 鄭煥國

대한민국미술전람회, 대한민국통일미술대전, 서울특별시미술전람회 초대작가 / 대한민국미술전람회, 서울미술전람회 서예부문 심사위원 / 국민예술협회 이사 / 대한민국서예문인화원로총연합회 이사, 초대작가 / (사)대한민국아카데미미술협회 초대작가 / (사)국민예술협회 이사, 초대작가 / 한국서예미술협회 대표작가 / 서울시미술전람회 서예부문 심사위원 / 대한민국미술전람회 서예부문 심사위원 / (사)평화교육문화센터 고문 / 송전 이홍남 선생 문하 / 인사동비엔날레 운영위원장 / 서울특별시 강남구 삼성로67길 8-4 (대치동) / Tel : 02-567-5307 / Mobile : 010-9037-5307

松石公祝詩 / 70×135cm

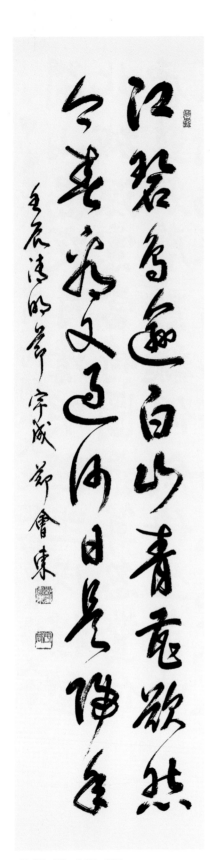

杜甫詩 絶句 / 35×135cm

우성 정회동 / 宇成 鄭會東

대한민국서예전람회 초대작가 (국전) / 광주광역시
미술대전 초대작가 / 전라남도미술대전 초대작가 /
광주광역시서가협회 초대작가 / 대한민국유림서예
대전 초대작가 / 대한민국남농미술대전 초대작가 /
한국서화미술대전 초대작가 / 국제문화미술대전 초
대작가 / 호남미술대전 초대작가 / 대한민국광주서
가협회 대상 / 전국휘호대전 초대작가 / 대한민국미
술협회 회원 / 한국서가협회 회원 / 광주시 서구 내방
로 430 농성삼익아파트 2-902 / Tel : 062-395-
3130 / Mobile : 010-3636-3103

의천 조경옥 / 宜泉 趙京玉

대한민국미술대전 서예부문 초대작가 (미협) / 대전
광역시미술대전 초대작가 / 충청여류서단 이사장 /
보문연서회 이사 / 한국미술협회, 국서련호서지회,
일월서단 회원 / 대전광역시 서구 둔지로75 파랑새아
파트 103동 404호 / Tel : 042-365-4775 / Mobile :
010-3445-4775

梅月堂先生詩 / 35×200cm

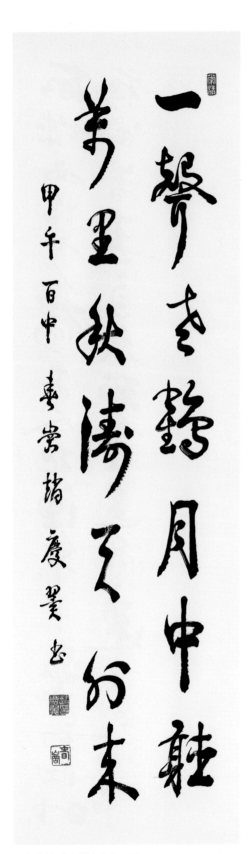

一聲老鶴 萬里秋濤 / 35×125cm

춘강 조경익 / 春崗 趙慶翼

제2회 전라북도서예대전 입선 / 제4회 전국춘향미술
대전 특선 / 제6회 전국무등미술대전 특선 / 제7회 전
국무등미술대전 특선 / 제8회 전국무등미술대전 특
선 / 제9회 전국무등미술대전 추천작가 / 95 해동서
예학원 개원 / 전라북도 임실군 오수면 봉천2길 42-1
/ Tel : 02-642-6091 / Mobile : 010-6685-5788

福情

居深山之中衣薜荔躡草履臨清泉可濯足倚古松
而舒嘯堂上置名琴古磬棋一枰書一椸堂前養白
鶴一雙種奇花異本乃諸延年益氣之藥時與山僧羽
客相佳還消程為樂不知歲月之去來不聞朝野之治亂
者是之謂清福

茶山先生句乙未仲夏書瓊華

현정 조경화 / 玄靜 曺瓊華

세종한글서예대전 초대작가 / 경기도서예대전 초대
작가 / 소사벌서예대전 운영위원, 심사위원 / 한국서
예진흥협회 이사, 운영위원, 심사위원 / 추사휘호대
회 운영위원, 심사위원 / 중부일보 서예대전 운영위
원, 심사위원 / 갈물회원 / 평택시민예술대학 한문서
예강사 / 경기 화성시 메타폴리스로 6 시범다은마을
삼성래미안 313-1603 / Mobile : 010-8787-3638

清福 / 50×135cm

帝高陽之苗裔兮 朕皇考曰伯庸 攝提貞于孟陬兮 惟庚寅吾以降 皇覽揆余初度兮 肇錫余以嘉名 名余曰正則兮 字余曰靈均 紛吾既有此內美兮 又重之以修能 扈江離與辟芷兮 紉秋蘭以為佩 汨余若將不及兮 恐年歲之不吾與 朝搴阰之木蘭兮 夕攬洲之宿莽 日月忽其不淹兮 春與秋其代序 惟草木之零落兮 恐美人之遲暮 不撫壯而棄穢兮 何不改此度 乘騏驥以馳騁兮 來吾道夫先路昔 三后之純粹兮 固眾芳之所在 雜申椒與菌桂兮 豈維紉夫蕙茝

屈原離騷經一節 甲午春如泉 曺校煥

離騷經 / 70×200cm

여천 조교환 / 如泉 曺校煥

대한민국미술대전 서예부문 초대작가 / 국제서법연합한국본부 이사 / 성균관유림서예대전 초대작가 및 심사위원장 / 님의침묵서예대전 초대작가 / 전국학원연합서예부문 초대작가 / (사)한국한시협회 상임이사 / 문학박사 / 공무원서예대전 은상 / 서울특별시 서초구 양재천로 107-12 / Mobile : 010-9284-6084

無道人之短 無說己之長 施人愼勿念 受施愼
勿忘 世譽不足慕 惟仁爲紀綱 隱心而後
動 謗議庸何傷 無使言之過實 守愚聖
藏在涅貴不淄 暧暧内含光 柔弱生之徒
老氏誡剛强 行行鄙夫志 悠悠故難量 愼言
節飲食 知足勝不祥 行之苟有恒 久久自芬芳

甲午季秋 ... 崔子玉先生 座右銘 愚松 趙南殷

우송 조남은 / 愚松 趙南殷

대한민국미술전람회 초대작가 / 충청
미술전람회, 충청서도대전 초대작가 /
대한민국서도대전, 충청서협, 충청서가
협 입선, 특선 다수 / 대한민국서예문인
화원로연합회 회원 / 대전광역시 서구
신갈마로 86-14, 207-903 / Tel :
042-531-9578

崔子玉先生 座右銘 / 70×135cm

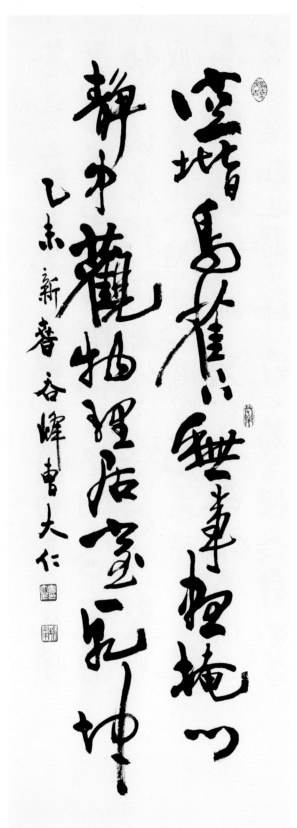

空堦鳥雀 / 50×135cm

서봉 조대인 / 瑞峰 曺大仁

대한민국미술대전 초대작가 / 경기미술대전 초
대작가 / 서울미술협회 초대작가 / 새하얀미술대
전 심사위원 / 미협회원 / 서울특별시 송파구 양
재대로 932 동부팜청과 141로 금풍상회 / Tel :
02-443-0383 / Mobile : 010-9004-6074

壬辰亂丈又々下條冠俊攻謀潤年
栗谷慕岳龍雨弖乫怱武製步鐵兎祀

嘉隱 崔宗主 詩

癸巳元旦 一松 趙東赫

일송 조동혁 / 一松 趙東赫

서화아카데미미술대전 입선 / 대한민국기로미술대
전 특선 / 대한민국평화미술대전 입선 / 대한민국아
카데미미술대전 금상 / 대한민국아카데미미술협회
이사, 초대작가 / 경기도 포천시 내촌면 부마로 487 /
Tel : 031-532-2892 / Mobile : 010-6352-2892

嘉隱先生詩 / 35×135cm

圓相一點 / 40×60cm

지학 조동호 / 志學 趙東浩

2013년 공무원미술대전 종합대상 (대통령상) / 한라서예전람회 대상 및 초대작가, 운영위원, 심사위원 / 대한민국서예전람회 특선 2회 / 의정부국제서예대전 특선 / 인천-제주 교류전 (2013년, 인천시문예회관) / 제주-대전·충청남도 교류전 (2014년, 제주도문예회관) / 제주민속자연사박물관 초청전 (2015년) / 정방묵연회전 (2014·2015년, 서귀포이중섭창작스튜디오) / 〈월간묵가〉 도남지명 작가 소개 / 한국서가협회 제주지회 사무국장 / 제주특별자치도 제주시 원남6길 55-1 104동 404호 / Tel : 064-756-4770 / Mobile : 010-2689-4774

朱熹先生詩 / 60×138cm

죽포 조득승 / 竹圃 趙得升

대한민국서예문인화대전 운영 및 심사 위원 외 다수 심사 / 중국 베이징 하남성 절강성 소흥시 교류전 대표 16차 / 중국 난정법절 제24, 25, 26회 초대 작시 휘호 / 러시아 상트페트르부르크 전시 및 러시아 박물관 작품 소장 / 일본 NHK방송 한국의 미 재발견 방송 30분 3회 / 한일 문화교류전시 수회 / 송파서화협회장, 죽림 서실원장 / 대한민국서예문인화원로총연합회 이사 / 서울특별시 송파구 동남로 18길 40 프라자 상가2층 죽림서실 / Mobile : 010-8921-5311

雨過幕米動溝亭菁已融
半羊數蛞夕頼牛江逦場
穜藥沾新課秧續雀舊場
幽樓飛薪轉禾㬚清闌

金崇謙先生詩 郊野 乙未肇夏 茗苑趙美玲

명원 조미령 / 茗苑 趙美玲

목천 강수남 선생 사사 / 대한민국남농미술대전 입선
5회, 특선 1회 / 전국소치미술대전 입선 2회 / 대한민
국서예문인화대전 입선 1회 / 전라남도미술대전 입
선 3회, 특선 1회 / 전국무등미술대전 입선 4회 / 필묵
회서예전 (2015~2009) / 튤립과 묵향의 만남 (2015,
2014) / 유암 정성모 퇴직기념 부부서전(2015) / 목천
서예연구원 필묵회 이사 / 전라남도 목포시 영산로 19
(동신아이빌리지 301호) / Mobile : 010-2676-0747

金崇謙先生詩 / 70×200cm

남현 조미자 / 南玄 趙美子

한양대학교 대학원 철학과 석사 졸업 / 대한민국미술
대전 서예부문 초대작가 / 서울특별시 영등포구 63로
45, 4동 25호 (여의도동 시범아파트) / Tel : 02-785-
6656 / Mobile : 010-2733-6656

答京之之二 / 35×190cm

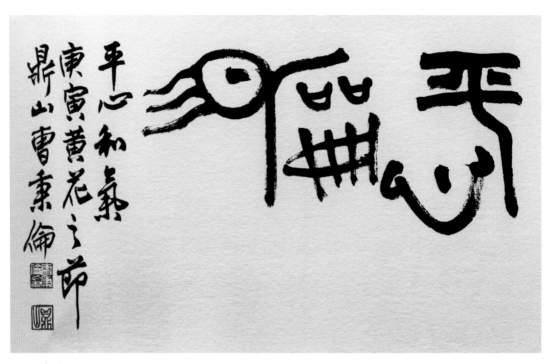

平心和氣 / 68×43cm

정산 조병윤 / 鼎山 曺秉倫

전주대학교 교육대학원 서예교육과 졸업 / 대한민국서예대전 입선 다수 / 전라북도미술대전 입선 다수
/ 전라북도서예대전 초대작가 / 산민묵연회 회원전 다수 / 소묵회 회원전 2회 / 전주시 덕진구 금암2동
거북바우3길 15, 107동 1004호 / Mobile : 010-3679-0648

청해 조병은 / 青海 趙炳殷

대한민국대술대전 서예 2회 입선 / 성균관대학교 유학대학원 동양문화 서예과정 수료 / 한국학원총연합회 초대작가 / 한국예술문화대전 초대작가 / 한국학원총연합회 주최 휘호대회 대상 (문화관광부장관상) / 한국예술문화대전 대상 / 세계문화예술대전 삼체상 / 한국예술문화대전 금상 / 세계문화예술대전 특선 / 새천년한국예술대전 입선 / 서울특별시 강동구 양재대로89길 16 파크프라자 1203호 / Tel : 02-472-0971 / Mobile : 010-8008-1881

歲暮終南夜孤燈意轉新三
年遠遊客萬里始歸人國弱
深憂主家貧倍憶親梅花伴
幽獨為報雪中春

錄矩堂先生詩癸未夏
青海趙炳殷

矩堂俞吉濬先生詩 / 70×200cm

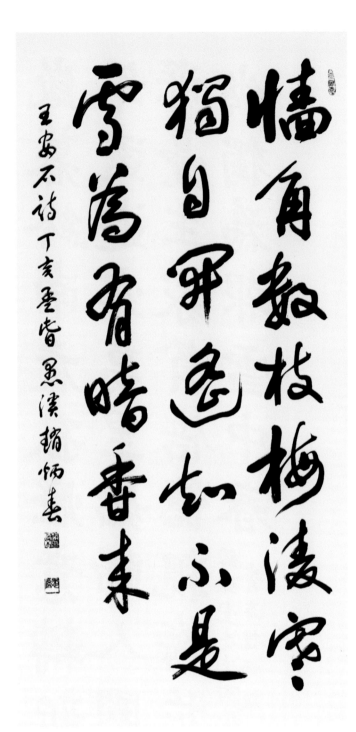

王安石詩 梅花 / 70×130cm

우계 조병춘 / 愚溪 趙炳春

광주사범학교 졸업(1954), 한국방송통신
대학교 초등교육과 졸업(1986) / 광주교
육대학교부설 초등학교장 정년퇴임
(1999), 국민훈장 동백장 수상 / 대한민
국모악서예대전 초대작가 (2008) / 남도
서예문인화대전 초대작가 (2008) / 대한
민국서예대전 초대작가 (2011) / 무등미
술대전 초대작가 (2012) / 대한민국문화
예술대전 초대작가 (2012) / 광주광역시
미술대전 추천작가 (2013) / 전라남도미
술대전 초대작가 (2014) / 논어비림조성
서화대전 초대작가 (2014) / 광주광역시
동구 동계천로 103-1 / Tel : 062-232-
4090 / Mobile : 010-4603-4090

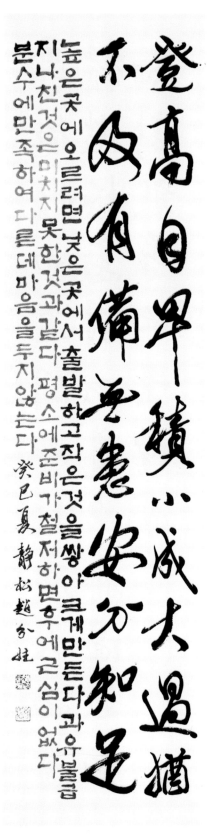

登高自卑積小成大過猶不及有備無患安分知足

높은곳에 오르려면 낮은곳에서 출발
하고 작은것을 쌓아 크게 만든다 과유불급
지나친 것은 미치지 못한 것과 같다 평소에 준비가 철저하
면 후에 근심이 없다

癸巳 夏 靜松 趙分娃

분수에만 족하여 다른데 마음을 두지 않는다

정송 조분주 / 靜松 趙分娃

한국서가협회 초대작가 / 한국여류서가협회 이사 /
한중서화부흥협회 초대작가 / 한국서가협회 초대작
가전 다수 / 한중일 초대작가 교류전 / 한중 서화회원
전 / 한중 서법교류 40주년기념 특별초대 서유도전 /
중화민국 대만 서법전 / 한일 서예명가전 / 한국서가
협회 특선 3회, 입선 4회 / 서울특별시 서초구 방배로
270 신삼호아파트 다동 902호 / Tel : 02-533-2256
/ Mobile : 010-2362-1256

資産管理 / 35×140cm

尊德性而道問學致廣大而盡
精微極高明而道中庸溫故而
知新敦厚而崇禮 鶴丁

中庸句 / 35×135cm

학정 조사형 / 鶴丁 趙思衡

雅號：省菴, 鶴丁, 大丁, 松嶽山房 / 文學碩士 / 大韓
民國 書藝大展 運營委員('02, '04, '08).審査委員及副
委員長('97, '99, '06, '10, '12)歷任 / 大韓民國現代書
藝大展 運營委員.審査委員 歷任 / 無等美術大展 運營
委員.審査委員長 歷任 / 韓.中.日 國際書藝展 韓國代
表(中國 河北省) / 韓國造形書藝協會 副理事長 歷任
/ 忠南書藝家協會長 歷任 / 韓國書藝協會 理事 歷任
/ 韓國書藝協會 副理事長 歷任 / 대전 서구 가장로
106, 래미안아파트 116동 304호 / Tel : 042-484-
3900 / Mobile : 010-5401-0121

현봉 조상기 / 玄峰 趙常基

月汀 鄭周相先生 師事 / 대한민국미
술대전 (1982, 1984) / 동아미술제 서
예부문 (1983, 1985) / 예술의 전당 개
관기념 한국서예청년작가전 출품
(1988) / 중등교장 정년퇴임 / 경기도
서예가연합회 회원 / 제1, 2회 대한민
국삼봉서화대전 심사위원 / 제17회 경
기도서예전람회(한국서가협) 심사위
원 / 제19회 경기도서예전람회(한국
서가협) 운영위원 / 경기도 오산시 양
산로 460 세마e-편한세상아파트 114-
501 / Tel : 031-372-2481 / Mobile :
010-8759-4911

韓龍雲先生詩 / 70×135cm

喜怒哀樂之未發謂之
中發而皆中節謂之和中
也者天下之大本也和也者
天下之達道也致中和天地
位焉萬物育焉 錄中庸句甲午年 允常 趙成文

中庸句 / 70×135cm

윤상 조성문 / 允常 趙成文

한국서화협회 초대작가 / 한국비림협회
원로작가 / 향토문화기로미술협회 초대
작가 / 유네스코무형문화유산 제1회 강
릉단오제 입선 / 제28회 대한민국국제
창작미술대전 특선 / 제29회 대한민국
국제창작미술대전 오체상 / 세계서예전
라북도비엔날레기념공모전 특선 / 기로
미술협회 금상 / 중화서화교류전 / 대한
민국향토문화기로미술협회 오체상 / 강
릉시 홍제동 명주로 59번길 6 서예실 /
Tel : 033-642-6634 / Mobile : 010-
5676-2722

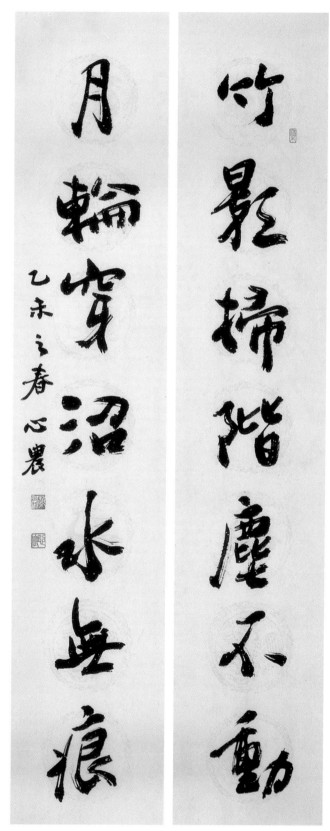

竹影掃階塵不動
月輪穿沼水無痕

乙未之春 心農

심농 조성숙 / 心農 趙聖淑

대한민국서예대전 입선 / 대구광역시
서예대전 초대작가 / 죽농서예대전 초
대작가 / 개천서예대전 초대작가 / 전
국서도민전 우수상 / 경상북도서예대
전 입·특선 다수 / 대구광역시 수성구
지범로31길 27 (지산동) / Mobile :
010-7314-5236

竹影掃階 / 70×140cm

백송 조성룡 / 柏松 趙性龍

제29,30회 대한민국미술대전 서예부문 입선 2회 / 대한민국전서예대전 초대작가 / 제주특별자치도미술대전 초대작가 / 제22회 무등미술대전 특선 / 제2회 경향미술대전 장려상 / 제5회 대한민국서예문인화대전 특선 / 제주특별자치도미술대전 운영위원 역임 / 한국미술협회 제주특별자치도 지회 회원 / 제주특별자치도 제주시 연문2길 22 / Tel : 064-746-7526 / Mobile : 010-4696-2536

霽朝 / 70×200cm

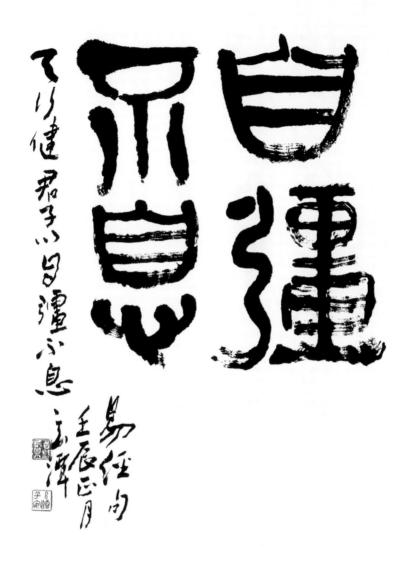

易經句 自彊不息 / 41×66cm

현담 조수현 / 玄潭 曺首鉉

철학박사 / 대한민국미술대전 초대작가, 심사, 운영위원 역임 / 한국서예학회 회장 역임 / 원광대학교 서
예학과 교수 역임 / 원광대학교 박물관장 역임 / 전라북도박물관 미술관협의회 회장 역임 / 전라북도문
화재위원회 위원 역임 / (현)원광대학교 명예교수, 한국서예사연구원장 / 전라북도 익산시 무왕로 25길
12 (부송동 제일아파트 702-701) / Tel : 063-831-7747 / Mobile : 010-4653-6380

開趣 / 70×200cm

일공 조순신 / 一空 趙順臣

대한민국전서예대전 우수상, 초대작가 / 전국추사서
예휘호대전 초대작가 / 제주특별자치도미술대전 우
수상, 대상, 초대작가 / 국내외 교류전 30회 이상 출
품 / 대한민국서예문인화대전 입선, 특선 / 해동서예
문인화대전 입선, 특선 / 매일서예대전 특선 / 대한민
국통일미술대전 입선, 특선 / 전국무등미술대전 입
선, 특선 (서울미술대전 입선) / (현)한국미술협회 제
주지회 회원 / 제주특별자치도 제주시 고마로3길 35
/ Tel : 064-756-2539 / Mobile : 010-3485-2539

豊干詩 / 35×25cm

우남 조승혁(수린) / 友南 曺承爀(洙麟)

성균관대학교 중어중문학과 졸업, 동국대학교 대학원 불교학과 졸업 / 대한민국미술대전 초대작가 / 대한민국미술대전 심사위원 역임 / 한국미술협회 이사 역임 / 부산미술협회 서예분과 회장 역임 / 개인전 3회 / 한국선서화연구원 원장 / 부산광역시 금정구 중앙대로1926번길 10 아름아파트 5-801호 / Mobile : 010-8937-2727

信望愛 / 扇面

운계 조영석 / 雲溪 趙永錫

구로 한묵회전 2회, 구로구 휘호대회 1회 각 출품 / 제27~31회 통일맞이 대한민국전통미술대전 5회 출품 (삼체상, 특선 등 다수), 초대작가 / 우수작가 신춘기획전 4회 출품 / 대한민국부채예술대전 5회 출품 (특선 다수) / 제23회 공무원미술대전 출품 / 서울특별시 구로구 새말로 93, 102동 503호 (구로동, 신도림태영타운) / Tel : 02-862-6658 / Mobile : 010-3201-3912

松舍千古 節持命 竹爲四時不改陰

乙未壬十月 香林 趙悟順

향림 조오순 / 香林 趙悟順

고려대학교 교육대학원 서예문인화 최고위과정 4기 수료
/ 사)한국서예미술진흥협회 이사겸 부회장(종신이사), 운
영위원장 역임 / 사)한국서화작가협회 이사겸 상임부회장,
운영위원 / 사)대한민국 서예공모대전 심사위원 다수 / 사)
추사탄신기념 전국서예백일장 및 공모대전 심사위원 다수
/ 사)한국서화작가협회 공모전 심사위원 다수 / 사)대한민
국 고불서예공모대전 심사위원 / 향림서예원 원장 / 가락
본동 주민센터 서예교실 지도강사 / 서울시 송파구 송이로
8길 4, 302호 향림서예원 / Mobile : 011-322-3775

松舍千古 / 35×137cm

刻出片玉白鷺等欲
提獵鮮心自急翹還
沙汀不得時傍人示
知謂閒立

竹賢 趙鎔坤

白鷺鷥 / 70×135cm

죽현 조용곤 / 竹賢 趙鎔坤

1983 국가행정직 7급 공채시험 합격 / 1984~2006 문화재청 근무(서기관 퇴직) / 제9회 대전광역시서예대전 입선 / 제10~12회 대전광역시서예대전 입선 / 제13회 대전광역시서예대전 특선 / 대전광역시 서구 청사로 281 207동 1302호 (둔산동, 샘머리아파트) / Mobile : 010-2335-0283

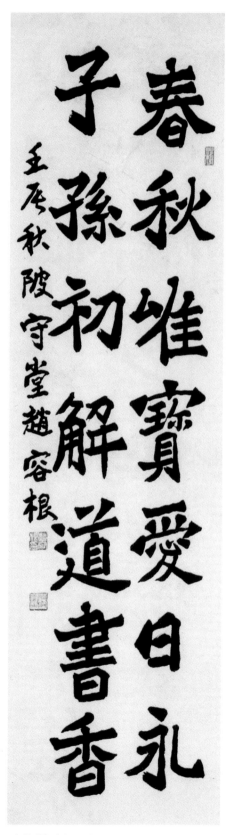

春秋唯寶 / 35×135cm

파수당 조용근 / 陂守堂 趙容根

서울 미술 전람회 종합대상 / 인천 미술전람회 우수상 / 한국 서예미술대전 우수상 / 명인 미술대전 오체상 / 2013베니스모던비엔날레 초대작가 / 한국서예미술협회초대작가, 한문분과위원장 / 명인미술대전 초대작가 / 송전서법회 이사 / 종로미술협회이사 / 서울특별시 마포구 마포대로20길 26, 108동 1303호(삼성래미안 공덕2차아파트) / Mobile : 010-5230-1782

夜宿峰頂寺 舉手捫星辰
不敢高聲語 恐驚天上人

甲午年夏節 鶴谷 趙龍福

李白詩 / 35×135cm

학곡 조용복 / 鶴谷 趙龍福

2011 대한민국서화협회 은상, 삼체상 / 2011 대한민국아카데미미술대전 은상, 동상 / 2011 한국향토문학예술대전 세종대왕상 / 2012 한중작가교류전 금상 / 2012 대한민국기로미술협회 국무총리상, 삼체상, 감사원장상 / 2013 국제동양미술대전 초서부문 금상 / 2014 경기도의회 의장상 / 2014 국제동양미술대전 특임장관상 / 2015 대한민국기로미술대전 울산광역시장상 / 울산광역시 중구 성안3길 24 / Tel : 052-246-8661 / Mobile : 010-4580-0361

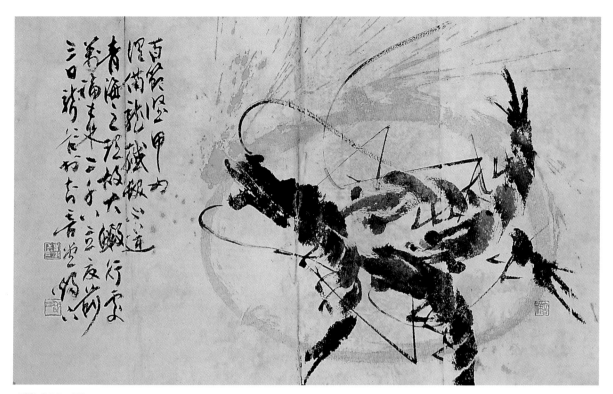

새우 / 60×110cm

롱곡 조용철 / 聾谷 趙庸澈

대한민국서예대전 대상 / 대구예술인상 / 원곡서예상 / 대구미술인상 / 대한민국미술대전 초대작가 /
대구서예대전 초대작가 / 대구서학회 회장 / 대구서가협 회장 / 대구문인화협회 회장 / (현)한국각자협
회, 대구문인화협회 고문 / 대구광역시 남구 백의2길 26-2 / Mobile : 010-3809-2742

物理因源無厚薄
攜笻遠望雲溪桃
耶說豈宜君子耳
身安便覺茅簷大
丙戌三春清日龜峯先生詩于豆村 趙恩子

두촌 조은자 / 豆村 趙恩子

한국서가협회 초대작가 / 대한민국서예전람회 심사
위원 / 경기도서예전람회 대상 / 중화민국영춘휘호
대회 참가 / 한.중.일 서예교류전 참가 / 석묵서학회
전출품 / 개인전 1회 (예술의 전당) / 서울시 관악구
호암로24가길 39 / Tel : 02-882-2413 / Mobile :
010-2864-2413

龜峯先生詩 / 70×200cm

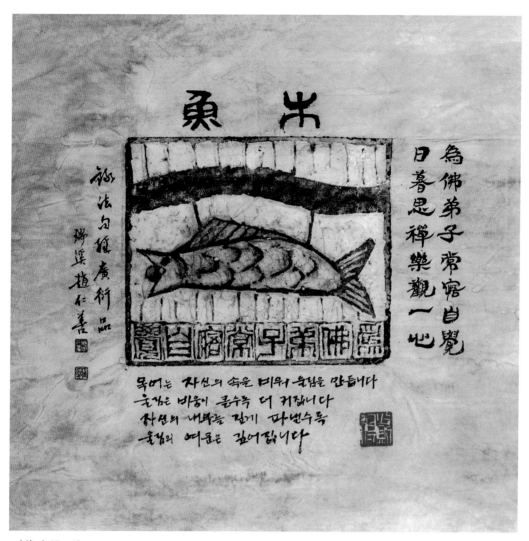

木漁 / 45×40cm

목어는 자신의 속을 비워 울림을 만듭니다
울림은 바울이 클수록 더 커집니다
자신의 내면을 같기 파낼수록
울림의 여운은 깊어집니다

서계 조인선 / 瑞溪 趙仁善

대한민국미술대전 서예부문 심사 및 초대작가 / 한국전각학회 이사 / 세계서예전북비엔날레 출품(전주)
/ 한국서예청년작가 출품 (예술의 전당) / 2013 개인전 (조계사 나무미술관) / 서울특별시 양천구 신정로
11길 50-5 / Tel : 070-8132-9458 / Mobile : 010-7508-5806

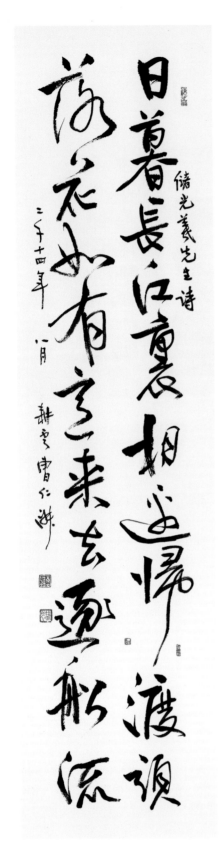

日暮長江裏 相邀歸渡頭
落花如有意 來去逐船流

儲光羲先生詩

二千十四年 一月

耕雲 曺仁淑

江南曲 / 35×135cm

경운 조인숙 / 耕雲 曺仁淑

철학박사 (동양미학 전공, 성균관대학교) / 개인전 1
회 (ART Fair展), 작가상 수상 / 대한민국미술대전 초
대작가 / 전국휘호대회 초대작가 / 행주미술대전 초
대작가 / 제물포서예대전 초대작가 / 서울시 강남구
개포로 516 707동 1503호 / Tel : 02-588-7393 /
Mobile : 010-6260-4663

嶺頭松翠帶輕陰殘
熙含風慶竹林箕道
樵歌無節揆南腔端
合和枯琴

錄茶山先生詩 松溪 趙一勳

송계 조일훈 / 松溪 趙一勳

대한민국서예전람회 초대작가 / 대한민국서예문인화대전 초대작가 / 한국예술문화원 초대작가 / 대한민국동양미술대전 초대작가 / 대한민국서화아카데미 초대작가 / 세계문화예술 초대작가 / 순천미술대전 초대작가 / 무등미술대전 초대작가 / 대한민국기로서화대전 대상 / 대한민국서예전람회 우수상 / 한국미술관기획 초대개인전 (2013) / 광주광역시 북구 양산택지로 34번길 22, 206동 1103호 / Tel : 062-265-3738

茶山先生詩 / 70×140cm

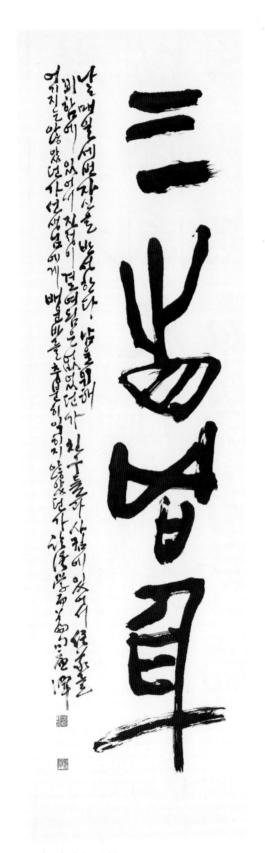

三省吾身 / 35×135cm

여담 조정례 / 廬潭 趙貞禮

대한민국미술대전 서예부문 초대작가, 분과위원, 심사 역임 / 국제여성한문서법학회 이사 / 성남서예가연합회 이사 / 부스개인전 2회 (국제뉴아트페어, 인사이트 프라자) / 경기도 성남시 구미로 100, 1003-102(무지개마을 건영APT) / Tel : 031-712-7249 / Mobile : 010-5478-7249

죽당 조정자 / 竹堂 曺貞子

경기도 제1회 주부백일장 우수상(86) / 경기미술
대전 초대작가(94) / 한국미협 성남지부 이사 감
사 역임, (현)자문위원 / 인사동 서울미술관 초대
전 / 의정부 현대미술 초대전 / 성남시 문화원 문
화학교출강 / 성남시 여성상수상(예술) / 죽당서
실 운영 / 경기도 성남시 분당구 분당로 263번길
68 한신빌라 107-403호 / Tel : 031-703-9961
/ Mobile : 010-2668-9961

見得思義 / 50×135cm

積善堂前無限樂（전서 본문）

癸巳季 文曰 積善堂前無限樂 一亭 趙鍾南書

積善堂前無限樂 / 35×135cm

일정 조종남 / 一亭 趙鍾南

제20회 대한민국전통서화대전 특선 / 제23회 한국예술대제
전 추천작가 / 제5회 광주광역시서예전람회 특선 / 제21회
대한민국전통미술대전 특선 / 제23회 한국예술제 초대작가
/ 제25회 한국미술제 심사위원 / 제23회 대한민국전통미술
대전 추천작가 / 제4회 광주전라남도서도협회 심사위원 /
제5회 광주전라남도서도협회 심사위원 / 제17회 대한민국
서도대전 입선 / 전라남도 강진군 성전면 신풍길 34-1 /
Tel : 061-432-5394 / Mobile : 010-8614-5394

우원 조종섭 / 釬源 曺鍾燮

사단법인 한국서가협회 초대작가 / 사단법인 한국서
가협회 심사위원 역임 / 대한민국 통일미술대전 대통
령상 수상 및 초대작가 / 사단법인 한국서가협회 부
산, 경상남도 지회장 역임 / 사단법인 한국서가협회
부회장 역임 / 사단법인 한국서가협회 자문위원 / 부
산시 사하구 승학로 136-1(당리동) / Tel : 051-204-
5678 / Mobile : 010-3000-6066

般若心經 / 70×200cm

덕암 조준구 / 德岩 趙埈九

동아대 법과 졸업 / 육군보병학교 고등군사반 / 세한
건업주식회사 회장 / 대한민국서예문인화대전 입선
/ 서울서예협회 입선 / 강릉단오서화인회 입선, 특선
/ 대한민국남북통일예술협회 입선, 우수상 / 대한민
국아카데미미술협회 입선, 특선, 삼체상, 동상 / 대한
민국나라사랑미술대전 입선, 특선, 삼체상 / 경기도
용인시 처인구 포곡읍 백옥대로 1910번길 11-10 현대
그린아파트 103동 302호 / Tel : 031-333-5998 /
Mobile : 010-2963-5998

朴誾先生詩 / 35×135cm

송정 조창래 / 松庭 趙昶來

서예협회 초대작가 (1990) / 대한민국서예대전 심사
(1993~2000) / 강릉문화예술회관 개관 기념 초대 개인전
(1992) / 각 시도 서예대전 심사 (1991~) / 서예협회 서울
지회장 (195~2002) / 서울서예공모대전 운영위원장
(1996~2001) / 대한민국서예대전 운영위원 (1997) / 서울
특별시 주최 서울서예대전 추진위원 (2000) / 국민예술협
회 운영위원 및 심사위원 (2004~) / 과천시 주최 추사서
예대전 운영위원 (2008) / 서울특별시 서초구 사평대로 14
길 51 (반포동 오크하이츠 202호) / Tel : 02-534-0688
/ Mobile : 010-8271-0342

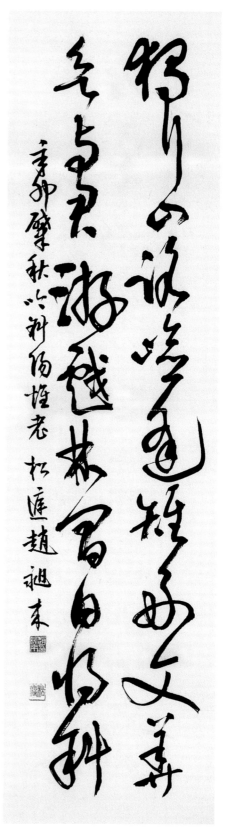

斜陽懷老 / 35×135cm

青山我見無言生蓉空氣何吾
塵生雲而棄芳又棄惡如風如
五生于太

録懶翁禪師詩
原道趙趙天衡

懶翁禪師詩 / 35×135cm

원도 조천형 / 原道 趙天衡

한국서예대전 초대작가 / 전라북도서예대전 초대작가 /
남도서예문인화대전 초대작가 / 대한민국서예대전 및
미술대상전 초대작가 / 서울미술관개관기념 초대전 초
대작가 / 한국서예박물관 개관기념 초대전 (수원시장) /
한국미술100인초대전 (우리문화복지재단 경상북도) /
서화동원400인 초대전 및 국제미술교류전 / 한국서예비
림박물관 중진작가전 / 서울아세아미술초대전 (시립경
희궁미술관) / 전라남도 화순군 화순읍 중앙로 13-1 /
Tel : 061-374-3593 / Mobile : 010-7194-3593

일송 조항춘 / 一松 趙恒春

대전충청남도서예전람회 초대작가 / 대전묵연회 회원 / 충청여류서단 회원 / 대한민국 문인화대전 입선, 특선 / 강암서예대전 입선, 특선 / 대전 유성구 장대로 71번길 34 푸르지오아파트 108동 1202호 / Mobile : 010-5595-6454

菜根譚句 / 35×123cm

薫風萬物好長辰貞
女良男相揯信若火
熱情終不息如山洪
福永収真

祝結婚
賀成勲殷脹祖父

薫風萬物 / 75×135cm

청산 조행일 / 靑山 趙幸一

대한민국미술전람회 국민예술협회 초대작가 / 대한민국동양서예대전 동양서예협회 초대작가 / 대한민국해동서예대전 해동서예학회 초대작가 / 대한민국서도대전 한국서도협회 입선, 특선 / 대한민국고불서예대전 한국고불서화협회 입선, 특선, 특별상 / 한국추사서예대전 과천문화원 특선 / 서울특별시 마포구 창전동 442번지 서강한화오벨리스크 102동 502호 / Tel : 02-704-5582 / Mobile : 010-2585-4294

유당 조현성 / 榴堂 趙顯星

대한민국미술대전 서예부문 초대작가 / 경기미술대전 서예부문 초대작가 / 전국휘호대회 초대작가 (국서련) / 강암서예대전 우수상, 초대작가 / 문경새재휘호대회 대상, 우수상 / 추사김정희선생 추모 전국휘호대회 차중, 초대작가 / (현)광명서예가협회 회장, 광명시문화예술위원회 위원 / 경기도 광명시 철산로29번길 9 효도프라자 206호 필서예&캘리 / Tel : 02-2611-1095 / Mobile : 010-6733-5255

春潮帶雨晚來急
野渡無人舟自橫

韋應物詩句 / 25×135cm×2

1069

古館逢秋雨长江急晚風淹
笛歸路徂寥落客窓空懷土
情无極望楼從窮河流緣
底急日夜向天東

陽村先生詩
白岩 趙賢濟

백암 조현제 / 白岩 趙賢濟

제34회 한중 서예교류전 입선 / 제19회 낙성대 인헌제기념 휘호대회 입선 / 제24회 한국미술제 서예부문 입선 / 제16회 대한민국서예전람회 입선 / 제17회 대한민국서예전람회 입선 / 경기도 고양시 일산동구 은행마을로 16, 107동 1201호 / Tel : 031-8261-7458 / Mobile : 010-3484-7458

陽村先生詩 / 70×200cm

深院塵稀書韻雅
明牕風靜墨華香

淨菴 曺鎬楨

정암 조호정 / 淨菴 曺鎬楨

성균관유교대학 경전과 및 동대학원 졸업 /
한국서가협회 초대작가 / 한국서도협회 상임
이사 및 서울공동지회장 / 한국서화작가협회
제15대 회장 (현) / 영등포예술인총연합회 이
사장 역임 / 영등포서예협회 회장 2회 역임 /
포상; 옛 내무부장관 문화상 수상, 영등포구
민문화상 수상 / (현)사서오경 강사 및 서예강
사 (각 문화센터), 고전연구 및 서예지도 서예
학원 운영 / 서울특별시 영등포구 도림로 365,
동아아파트 105동 2102호 / Mobile : 016-
235-7073

深院塵稀 / 35×135cm×2

1071

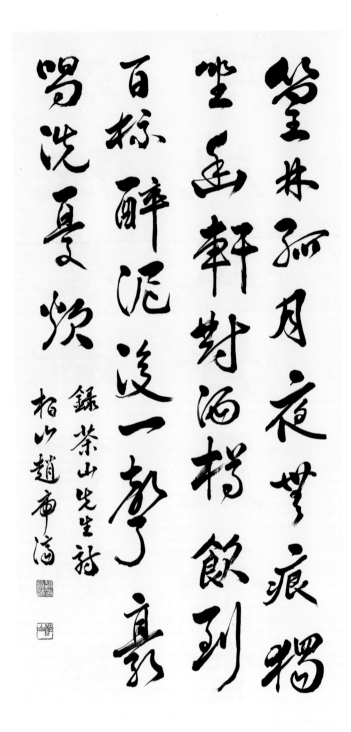

望林孤月夜空痕糟
坐盂軒封酒榼飲到
百椽醉泥後一聲喜
喝洗憂炊

錄茶山先生詩

栢山趙虎濟

茶山先生詩 / 70×135cm

백산 조호제 / 栢山 趙虎濟

한국서가협회 초대작가 / 해동서예학
회 초대작가 / 대한민국통일서예대전
(장관상) 초대작가 / 한국미술제 초대
작가 / 중국 서안 섬서미술관 초대전 /
서울특별시 마포구 월드컵로30길 9-22
102동 1804호 (대림아파트) / Tel : 02-
373-5043 / Mobile : 010-5272-
4228

벽소 좌문경 / 碧巢 左文京

대한민국서예문인화대전 초대작가 /
대한민국명인미술대전 동상, 명인상
/ 대한민국미술대전 한글 입선 / 세종
한글서예대전 특선 / 한글서예사랑대
전 삼체상 / 제주작가협회 이사 / 제주
특별자치도 제주시 월랑로12길3, 101
호 (노형동, 보라주택) / Mobile :
010-9075-5710

萬物變墨無定態一
耳閒處自隆時手来
漸省經簡力長對青
山不賦詩

碧巢 左文京

晦齋先生詩 / 70×135cm

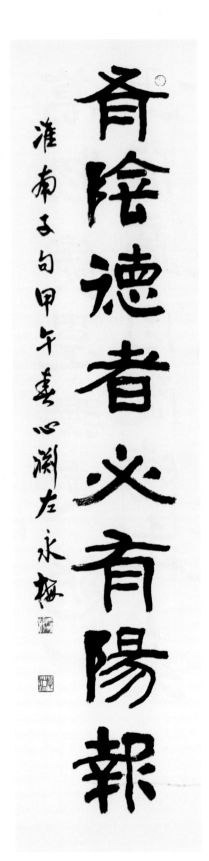

育陰德者必有陽報

淮南子句甲午春心淵左永梅

淮南子句 / 35×135cm

심연 좌영매 / 心淵 左永梅

대한민국서예문인화대전 초대작가 / 대한민국공무
원미술대전 서예부문 초대작가 / 대한민국미술대전
(미협) 서예한문부문 특선, 입선 / 한라전람회 특선명
품 및 특선 / 동심묵연회전 / 서예가협회 제주도지회
회원 / 한국서도협회 제주도지회 회원 / 제주도 제주
시 서광로 19길 10-11 / Mobile : 010-3639-2322

석포 주계문 / 石浦 朱桂汶

대한민국서예전람회 운영위원장, 심사위원장 / 대판시의회초청 개인전 / 중국국제서법대회 한국대표단장 / 중화민국영춘휘호대회 한국대표 단장 / 한국서가협회 이사장, 명예회장, 고문 / 서울시 관악구 봉천로 411, 석포서원 / Tel : 02-877-8844 / Mobile : 010-5474-1288

梅月堂先生詩 / 50×140cm

落日逢僧話春郭信馬行煙
消村蒼永風軹海波平老樹
依巖立長松擁道迎荒臺漫
無址獨說海雲名 鄭誧先生詩
玉泉 朱美華

鄭誧先生詩 / 70×200cm

옥천 주미화 / 玉泉 朱美華

한국서가협회 초대작가 / 해동서예문인화대전 우수
상, 초대작가 / 홍재미술대전 입선, 특선 / 경기도서
예전람회 입선, 특선, 초대작가 / 한국추사서예대전
입선, 특선 / 석묵서회전 출품 (예술의 전당) / 대한민
국유림서예대전 우수상 / 한국다도회 강사 / 경기도
용인시 기흥구 향린1로88번길 6-14 향천빌라 C-14 /
Mobile : 010-3977-8844

옥전 주영기 / 沃田 周永棋

대한민국미술전람회 초대작가 및 심사 / 국민예술
협회 초대작가 및 이사 / 한국서예협회 회원 / 한국
미술협회 종로미협 회원 / 중국 섬서성 미술박물관
100인 초대전 출품 / 중국 성도 사천성미술관 초대
전 출품 / 아세아미술 20개국 초대전 서예 출품 /
서울비엔날레 서예 출품 / 각 단체 기획전 출품 /
서울특별시 강북구 오현로25다길 33 / Tel : 02-
988-8870 / Mobile : 010-9718-8870

徐居正詩 / 75×200cm

창송 주영식 / 蒼松 朱永植

대한민국서예전람회 입선 / 전라북도미술대전 특선 및 입선 / 매일신문사 서예대전 특선 및 입선 다수 / 한국서예고시협회 입선 / 현대미술대전 장려상 및 특선 / 동양서화대전 입선 / 한국서화대전 입선 / (현)여주교도소, 여주 가남자치센터, 여주제일고등학교 서예강의 / 경기도 이천시 부발읍 경춘대로 2050번길 43 현대아파트 404-203호 / Tel : 031-881-2800 / Mobile : 010-5312-5523

鄭道傳先生詩 / 70×135cm

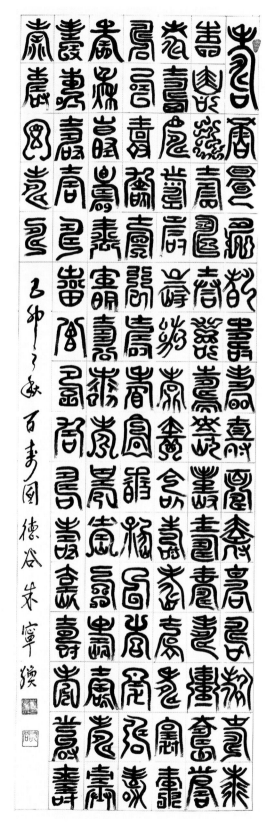

덕곡 주영환 / 德谷 朱寧煥

한국일보사 문화센터 / 홍대 미술교육원 수료 (서예
전공) / 한국전통문화 예술진흥협회 등록 / 신라서화
학회 대전 입선 (서예 부문) / 전통문화미술대전 입선
(사군자 부문) / 전통예술문화미술대전 입선 (서예 부
문) / 추사서예배 전국서예백일장 본선 입상 / 인천
연수구 원인재로 124, 111-2006 (한양1차) / Tel :
032-813-5408 / Mobile : 010-8273-5408

百壽圖 / 70×200cm

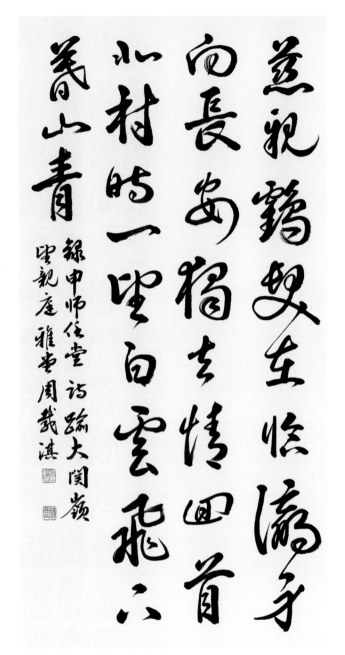

申師任堂詩 踰大關嶺 / 70×135cm

아당 주재기 / 雅堂 周載淇

경희대학교 법과대학 졸업 / 전 농수산공무원 연구원 교수 / 한국서가협회 주최 전람회 서예 5회 이상 입선 / 한국민족서예가협회 주최 입선 및 특선 십수 회 / 한국민족서예가협회 주최 추천작가 자격취득 / 2014 총문화원 총회 주최 휘호대회에서 대상 수상 (서울특별시장상 수상) / 서울특별시 관악구 승방9길 28, 301호 (남현동) / Tel : 02-584-0237 / Mobile : 010-4220-4544

志正則衆邪不生心靜則
衆事不躁

사심이 생기지 않고 마음이 정대하면 모든
뜻이 정대하면 모든
사심이 생기지 않고 마음이 고요하면
모든 일이 잘되어 분란이 없다

笑巳冬
昔載

석재 주철호 / 昔載 周喆浩

대한민국미술대전 입상 다수 / 대한민국정조 '흔' 휘
호대회 초대작가 / 대한민국제물포서예문인화대전
초대작가 / 대한민국전국추사서예휘호대전 초대작
가 / 농업인서예대전 우수상 / 독일 카스트시 초청전
/ 우즈벡한국작가초대전 / 제물포추사서예대전 초대
작가전 / 수원대학교미술대학원 전면전 / 수원대학
교미술대학원 서예전공 졸업 / 경기도 화성시 화산중
앙로 34, 107동 406호 (송산동, 한승미메이드아파트)
/ Mobile : 010-6345-7789

志正心靜 / 35×135cm

槿域千字文 / 70×135cm

우암 지동설 / 愚岩 智東卨

한국서예비림협회 부회장 / 대한민국
기로미술협회 부회장 / 한국서화작가
협회 이사, 초대작가 / 국제기로미술대
전 (장관상), 도지사상 / 갑자서회 회원
/ 경기도 파주시 송화로13 팜스프링
109-2403 / Tel : 031-949-5913 /
Mobile : 010-5347-7807

杜牧詩 山行 / 70×50cm

근영 지순전 / 根英 池順全

전통미술대전 대상, 초대작가 / 아세아예능협회 초대작가 / 대한민국국민미술대전 입선 / 한 · 중 · 일 교류전 출품 / 대한민국서예휘호대회 특선 / 한국서화작가협회 모범상 / 인천광역시미술대전 입선 / 한국서화진흥회 공로작가상 / 한국서화작가협회 초대작가 / 한국서화작가협회 한문분과위원회(전) / 경기도 고양시 일산동구 숲속마을1로 115 풍동주공8단지아파트 811동 704호 / Tel : 031-906-7078 / Mobile : 010-3824-7076

循環季節到初冬佳麗錦
楓潤峻峯微物睡眠根落
葉四時不變爾青松

甲午友節自吟初冬錄墨農池汪植

初冬(自吟詩) / 75×200cm

묵농 지왕식 / 墨農 池汪植

동방서법탐원 3년(7기), KBS문화관 한시 창작 1
년 / 전통문화연구소 유교경전 3년 / 한국서가협
초대작가, 전라남도 완도지부 지부장 (1~3대) /
서가협 광주전라남도 초대작가, 심사위원 다수
/ 호남미술대전 종합대상, 초대작가, 심사위원
장 / 완도 향교 유교경전 서예강사 / 수필 등단
(서울문학), 논문 4편 발표 (완도군청 문화원) /
묵농 한시집 발간, 열상시사회 회원 / 어명세목
청산도 주해집 발간 (약 6000자) / 청해진 한학
서예연구원장 (경전한시서법 서예강사) / 전라
남도 완도군 완도읍 개포로 135길 16-33 청해 6
동 302호 / Tel : 061-553-3329 / Mobile :
011-9355-0783

의암 지용락 / 義嵒 池溶洛

대전광역시미술대전 서예부문 초대작가 / 대전광역
시미술대전 서예부문 심사위원 역임 / 대전광역시미
술대전 서예부문 운영위원장 역임 / 향토작가초대전
(대전광역시민회관) / 공무원서예인전 (세종문화회
관 '91～'98) / 충청남도 개도 100주년 기념 서예가전
(예술의 전당) / 한·일 교류전 (대전광역시립미술관,
일본 오다시 미술관) / 한국미술협회 회원 / 충청서단
회원 / 한묵회 회원 / 대전 대덕구 비래서로10번길 21
한신 휴플러스아파트 101-507 / Tel : 042-672-
9629 / Mobile : 010-3407-7595

盧守愼先生詩 碧亭待人 / 35×110cm

孟子句 / 65×30cm

연당 지은숙 / 研堂 智恩淑

대한민국미술대전 서예부문 초대작가 / 충북미술대전 서예부문 초대작가 / 한국전각협회 이사 / 세계서
예전라북도비엔날레 / 성균관 초대, 을미풍류전 / 일본 후쿠오카 박물관 초대전 / 한국서예박물관 개관
기념 초대전 / 경기대학교 서예문자예술학과, 외래강사 역임 / 경기도 성남시 분당구 운중로 233, 한솔
프라자 301호 연당서실 / Tel : 031-8016-3390 / Mobile : 010-9163-3315

滴水不停以可穿石 / 70×135cm

석파 진영진 / 碩坡 陳瑛珍

개인전 4회 개최(서울시 인사동, 하동군청, 북천면코스모스축제장, 악양면대봉감축제장) / 초대전 1회(하동화력남부발전소) / 각종 대전 운영위원 및 심사위원 역임 / 대한민국예술인상 수상(한국문학정신) / 강사(하동군보건소, 금남면, 금성면, 악양면서예평생교육) / 초대작가상 수상(한국예총회장상) / 우수작가상 수상(한국미협이사장상) / 문화관광부지정 쌍계사중수상량문필서 / 중국 고당박물관 국제서화예술명인 지정 / 한국미술협회 공제조합추진위원회 위원 역임 / 한국미술협회 전통문화보존위원회 이사 역임 / 한국미술협회 분쟁조정위원회 부위원장(서예분과당연직이사) / 하동군 가을장터 퍼포먼스참여 / 석파서예학원 운영 / 경상남도 하동군 하동읍 향교2길 9-1 / Tel : 055-882-9775 / Mobile : 010-3847-0101

여산 진재환 / 驪山 陳在奐

대구영남미술대상전 입선 / 부산 대한민국서화공모
전 입선 다수 / 부산 대한민국서화공모전 특선 다수
/ 부산 대한민국서화공모전 우수상 다수 / 부산 대
한민국서화공모전 추천작가 3회 / 부산 대한민국서
화공모전 초대작가 / 대구팔공서화대상전 작가상
수상 / 대구 대한민국서화낙동공모전 작가상 수상 /
대구 대한민국서화낙동작가협회 회장 / 대구 대한
민국낙동예술협회 이사장 / 대구중앙도서관갤러리
작가회원전 다수 / 봉사활동 바르게살기 대구광역
시회장, 가훈 써주기 등 / 대구광역시 북구 작원길
25, 103동 1105호 (팔달동, 대백인터빌아파트) / Tel :
053-312-0248 / Mobile : 010-3513-8381

李穡詩 浮碧樓 / 70×200cm

擊鼓催人命西風日欲斜
黃天無客店今夜宿誰家

成三問 臨死絶命詩 竹林 陳鍾述

죽림 진종술 / 竹林 陳鍾述

국제서화대전 입선, 특선 / 한일 서예대전 입선 2회 /
대한민국화성서예대전 입선 / 영남미술대전 입선 /
대한민국원춘서예대전 입선 2회 / 농업인서예대전
입선 / 대한민국동양서예대전 입선 / 함안민속경진
대회 금상 / 장성군 함안교류전 2회 / 함안문화의집
개관기념 초대전 / 함안미협회원, 대한민국미술협회
회원 / 경남 함안군 군북면 영운1길 64-20 / Tel :
055-585-5877 / Mobile : 010-4812-5877

成三問 臨死絶命詩 / 35×135cm

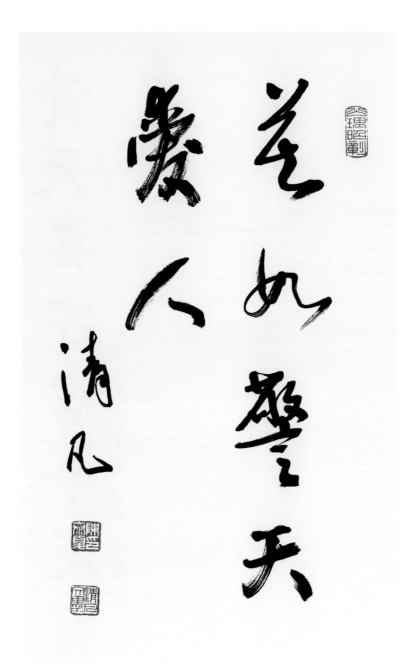

莫如警天愛人 / 40×60cm

청범 진태하 / 淸凡 陳泰夏

忠淸北道 忠州市 出生 / 中華民國 國立臺灣師範大學 國家文學博士 / 明知大學校 國語國文學科 名譽教
授(現) / 韓國國語敎育學會 會長 / 仁濟大學校 碩座敎授 / 韓國國語敎育學會 名譽會長(現) / 國際漢字振
興協議會 會長(現) / 月刊『한글+漢字문화』 發行人 兼 編輯人(現) / (社) 全國漢字敎育推進總聯合會 理事
長(現) / 서울시 종로구 필운대로 10길 22 (사)전국한자교육추진총연합회 / Tel : 02-725-0900

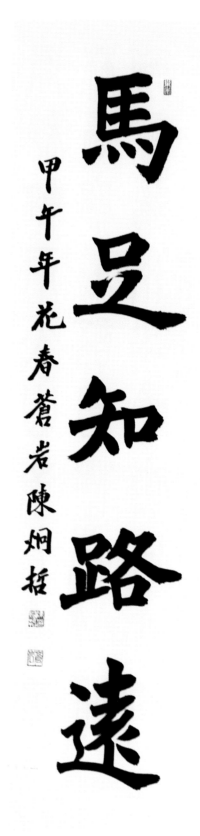

馬足知路遠

甲午年花春蒼岩陳炯哲

창암 진형철 / 蒼岩 陳炯哲

함안휘호 대상 / 기로대전 은상 / 우농재단 운영위
원 / 현)범이농장 대표 / 경상남도 함안군 칠원읍 서
남길 78 피어나빌 401호 / Tel : 055-587-1022 /
Mobile : 010-4582-1032

馬足知路遠 / 35×135cm

許筠先生詩 / 70×200cm

초하 차금숙 / 草荷 車今淑

경기미술대전 입선 및 특선 다수 / 대한민국미술대전
입선 / 모란현대미술대전 입선 및 특선 우수상, 초대
작가 / 세계서법예술대전 특선, 우수상 및 초대작가 /
통일서예대전 우수상 / 전국휘호대전 다수 입선 / 전
국학원연합회 휘호대회 특선 / 작은미술제 초대 출품
/ 코리아아트페스타전 / 산채수묵회 회원전, 산채무
숙회 회원 / 경기도 성남시 중원구 산성대로552번길
15, 114동 201호 (은행동, 은행주공아파트) / Tel :
031-745-4743 / Mobile : 010-3164-4743

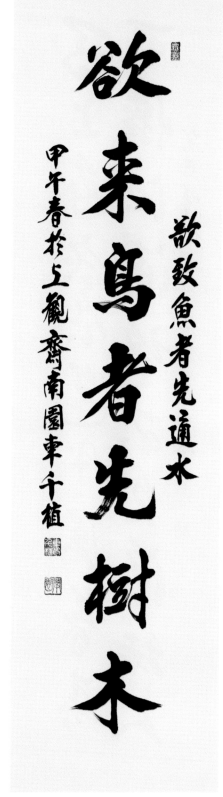

欲致魚者先通水
欲來鳥者先樹木

甲午春於上觀齋南園車千植

欲來鳥者 / 35×135cm

남원 차천식 / 南園 車千植

대한민국서예술대전 초대작가 / 대전광역시미술대전
초대작가 (서예부문) / 한국추사체연구회 초대작가 /
대전광역시미술대전 심사위원 (2회 역임) / 대전 남경
국제서화교류전 (5회) / 고려대학교 교육대학원(서예
문화최고위과정) / 홍조근정훈장 수상 / 대한민국미술
협회 회원 / 한국추사연묵회 회원 / 국가공무원 40년
(부이사관) / 대전광역시 중구 태평로길 55 삼부아파트
407-153호 / Tel : 042-532-7029 / Mobile : 010-
9566-7029

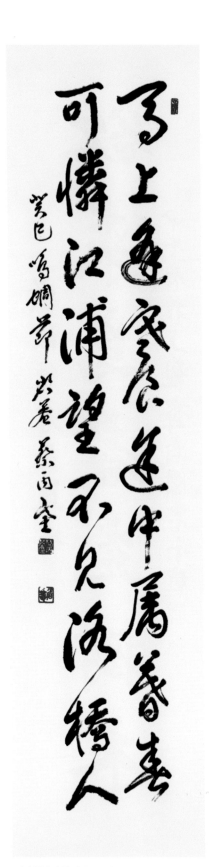

성암 채병기 / 省菴 蔡丙基

한국서가협회 초대작가 / 한국서가협회 광주지회 초
대작가 / 한국서가협회 광주지회 이사, 심사위원 역임
/ 한중협회 초대작가 / 전라남도 보성군 복내면 서리실
길 25-1 / Mobile : 010-6641-5204

宋之問先生詩 / 35×135cm

天地芳春際 / 100×120cm

소사 채순홍 / 韶史 蔡舜鴻

철학박사(성균관대학교 동양미학) / 한국전각협회 부회장 / 국제서법예술연합 한국본부 이사 / 국제서예가협회 이사 / 한국서예학회 이사 / 한국서예비평학회 이사 / 한국서예문화학회 편집위원장 / 수원서예가 총연합회 총회장 / 성균관대학교 초빙교수 / 한국시서화연구소 소장 / 서울특별시 종로구 인사동 5길 54 한국시서화연구소 / Tel : 02-733-2076

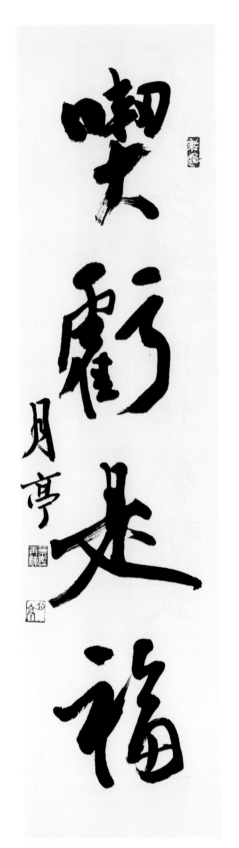

喫虧是福 / 30×100cm

월정 채재연 / 月亭 蔡再連

대한민국미술대전 초대작가 (서예부문) 분과위원, 심사위원역임 / 대구광역시미술협회 이사, 대구광역시미술대전 심사위원 역임 / 대한민국정수대전 서예문인화대전 심사위원 역임 / 죽농서예대전 부이사장(현), 심사위원 역임 / 영남서예대전 심사위원, 이사 역임 / 개천미술대상전 운영위원 및 심사위원 역임 / 무등대전, 영일만서예대전 심사위원 역임 / 경상북도서예대전 초대작가 / (현)한국미술협회 대구광역시지회 이사 / 대구광역시 MBC, 롯데백화점 출강 / 대구광역시 수성구 만촌로 26길 23 / Tel : 053-741-2420 / Mobile : 011-9580-4167

죽봉 천평옥 / 竹峯 千平玉

대한민국서예문인화대전 초대작가 / 한국예술대제전 대상 / 제주도서예대전 대상 (2013) / 제주도서예협회 회원 / 제주도전각학연구회 회원 / 제주작가협회 감사 / 제주특별자치도 제주시 서사로 81 (삼도이동) / Tel : 064-752-8916 / Mobile : 010-2844-8916

菜根譚句 / 60×200cm

梅月堂先生詩 / 70×135cm

심석 천홍광 / 心石 千鴻曠

대한민국서예전람회 4회 입선 및 특선 /
대한민국해동서예문인화대전 2회 특선
및 특선 명품 / 대한민국서도대전 2회 입
선 / 석묵서예전 출품 / 서울특별시 관악
구 은천로 86, 206동 2104호(봉천동 두산
아파트) / Mobile : 010-5033-9731

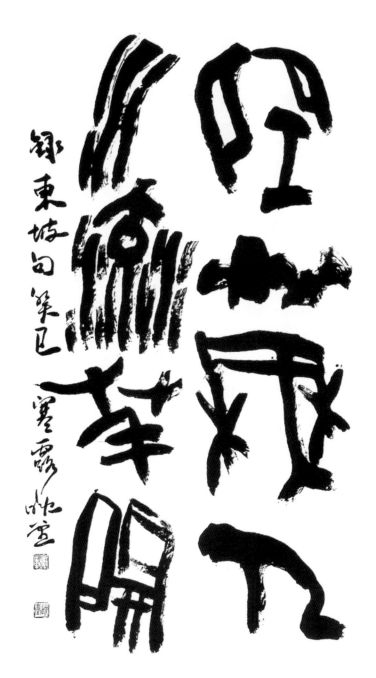

만당 최 견 / 晚堂 崔 煡

한국서화교육원 원장 / 한국서예
협회 서울특별시지회장 역임, 현
고문 / 서울서예대전 운영위원장
및 심사위원장 역임 / 한국서예협
회 이사 역임 / 대한만국서예대전
심사위원 및 운영위원 역임 / 개인
전 2회 (백악미술관, 현대갤러리)
/ 국제교류서법대전 (중국 북경),
한ㆍ독 서예교류전 (독일 베를린),
한국ㆍ몽골 교류전 (몽고울란바
트라), 한국ㆍ아랍 교류전 (쿠웨이
트, 사우디아라비아) 등 국제전 다
수 출품 / 전국유명작가 초대전
(경상남도, 공주, 진천), 한국서예
100인 초대전, 한국서예특별전
(서예문인화), 한국서예정예작가
전, 동연회전 등 단체전 다수 출품
/ 서울특별시 서대문구 통일로 25
길 30, 101-603 / Mobile : 010-
3729-4458

空山無人 / 70×135cm

다연 최경애 / 茶淵 崔京愛

진주개천미술대상전 최우수상 / 대구광
역시서예대전 입·특선 다수 / 영남서
예대전 입·특선 다수 / 정수회(구미)
서예대전 입선 / 죽농서예대전 입상 /
광주무등제 입상 / 대구광역시위해서예
교류전 출품 / 대구광역시 중구 달구벌
대로 1955, 대신센트럴자이 111-2305 /
Mobile : 010-9585-3424

般若心經 / 55×140cm

扶笻晴始出眺望極平沙
澄水含天景高雲載日華
紫泥山有券蒼壁樹回家
好興寒梅看江蹊不厭賜

庚寅正月俞吉濬先生詩初玄崔敬愛

初玄 崔敬愛 俞吉濬先生詩 / 70×135cm

초현 최경애 / 初玄 崔敬愛

대한민국서예술대전 특선 / 경기도전
입선 / 학원연합회 우수상 / 안양동안
구대회 휘호 대상 / 대한민국화홍예술
대전 입선 / 한국추사서예대전 입선
다수 / 태을서예문인화대전 우수 다수
/ 한국미술인 선교회 입선 / 동양서예
문화교류협회 장려상 / 경기미술서예
대전 입선 다수 / 서울특별시 동대문구
장안벚꽃로 107 현대홈타운아파트 104
동 1203호 / Tel : 02-2243-3719 /
Mobile : 010-9263-3719

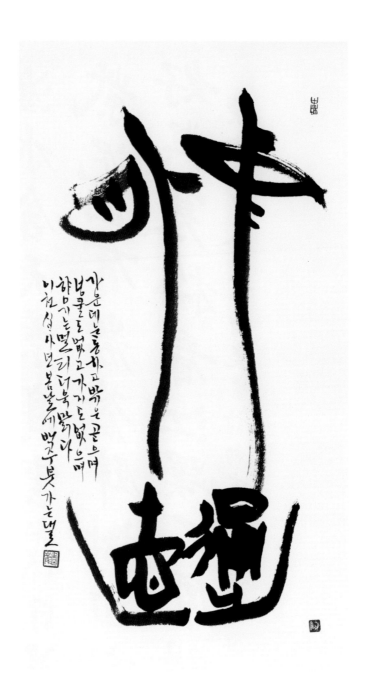

中通外直 / 37×70cm

백주 최규태 / 栢舟 崔圭兌

개인전 (2014, 통영시민문화회관 대전시장) / 한국현대서예문인화대전 대상, 초대 · 운영 · 심사 역임 /
경상남도미술대전 초대작가 · 운영위원 · 심사 역임 / MBC 여성휘호대회, 김해미술대전 운영위원 역임
/ 한 · 중 국제서예교류전 (중국 서안, 섬서미술관) / 세계서예전북비엔날레 경상남도서예가 초대전 /
2010 여수국제아트페스티벌 특별전 / 유당미술상 수상, 문자문명전 (2011~) / 한국미술협회 통영지부장
역임, 백주서실 주재 / (현)통영문화재단, 거제문화원, 초심재 서예강사 / 경상남도 통영시 미우지5길 35,
103-1401 / Tel : 055-641-5027 / Mobile : 010-8525-3070

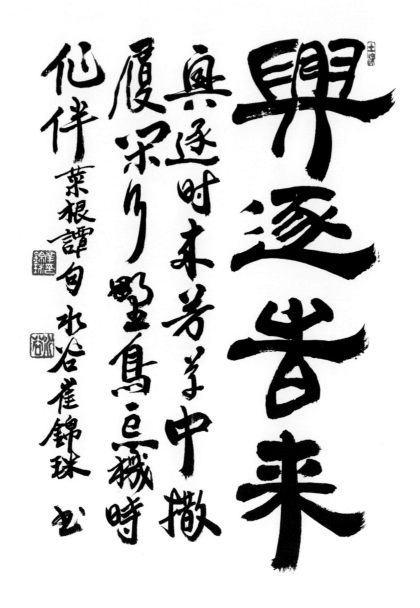

興逐時來 / 60×80cm

수곡 최금주 / 水谷 崔錦珠

대한서화예술협회 초대작가 / 정읍사 전국서화대전 초대작가 / 우농문화재단 이사 / 부산시 사상구 백
양대로 494-10 동일1차 104동 501호 / Tel : 051-303-6412 / Mobile : 010-5657-6412

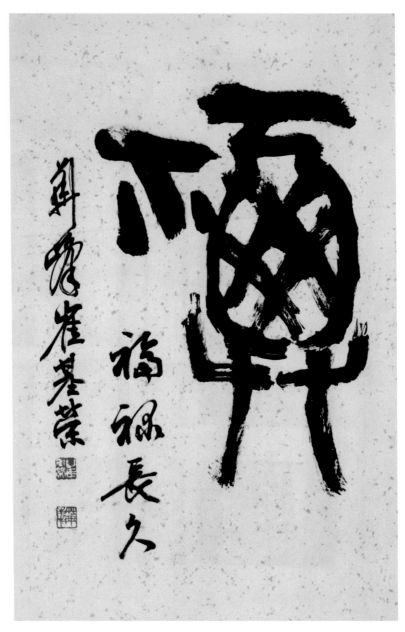

福 / 45×70cm

화봉 최기영(동) / 華峰 崔基榮(東)

대한민국미술대전 특선 2회, 입선 5회 / 대한민국미술대전 초대작가, 심사위원 3회 역임 / 동아국제미술대전 심사위원장 / 경상남도미술대전 초대, 심사, 운영위원 / 전라남도도전 심사위원, 광주광역시전 심사위원 / 한일 인테리어 서예문인화대전 심사위원장, 운영위원장 / 전국포항영일만서예대전 심사위원장 / 경상남도미술대전 감수위원, 강원서예대전 심사위원 / 성산미술대전 심사, 감수위원, 운영위원 / 국서련 호남지회 부회장, 동아예술협회 부회장 / 하동미협 지부장 / 중국 산동성문화원 특별초대전, 월간 서예문인화 초대개인전 / 경상남도 하동군 청암면 청학동길 111 / Tel : 055-882-7204 / Mobile : 010-3844-7203

臨溪茅屋獨開居月
白風淸興有餘外客
不来山鳥語移床竹
塢臥看書

沙湖崔洛正

乙未元月錄冶隱先生詩

사호 최낙정 / 沙湖 崔洛正

한국해양대학교 대학원 해사법학 박사 /
웨일즈 대학교 해양정책학 석사 / 고려
대학교 법학과 졸업 / 해양수산부 장관
역임 / 제19회 평택소사벌서예대전 특선
/ 제23회 대한민국현대서예문인화대전
특선 / 제20회 평택소사벌서예대전 삼체
상 / 제12회 대한민국전통서화대전 입
선, 특선 / 제8회 전국서예대전 삼체상 /
제13회 미수허목문화제 서예대전 특선 /
서울특별시 은평구 진관4로 107, 은평뉴
타운 푸르지오 618-1402호

冶隱先生詩 / 70×135cm

水國春光動天涯客未行草連千里綠月共兩鄉明遊說黃金盡思歸白髮生男兒四方志不獨爲功名

圃隱先生詩 奉使日本 小山崔洛鎭

圃隱先生詩 奉使日本 / 70×200cm

산정 최낙진 / 山井 崔洛鎭

홍익대학교 미술디자인 3년 수료 / 성균관대학교 유교교육원 2년 수료 / 동방연서서법탐원 3년 수료 / 세종한글대전 문인화 초대작가 / 한반도미술대전 한글 초대작가 / 대한민국미술대전 미협 특선 / 경기도미술대전 미협 특선 / 전라북도미술대전 미협 특선 / 대한민국전통미술대전 특선 / 동방연서, 산돌회, 산채수묵회 회원 / 서울특별시 은평구 은평터널로2길 2-15, 태양빌라 3층 나호 / Tel : 02-374-2838 / Mobile : 010-3234-2849

海庭月色岦
煙燭入座
山光不遠賓更有松絃
彈譜外只堪珠重未傳人

海東孔子文憲公崔冲先祖詩

没和東錫謹書

청암 최동석 / 清岩 崔東錫

사단법인 한국서가협회 감사 / 주식회사 동우
전자 대표이사 사장 / (사)한국서가협회 상임이
사, 산악회장 역임 / 서울서예가협회 회장 역임
/ 강서서예인협회 회장 역임 / 서울특별시 강서
구 공항대로382 우장산롯데캐슬 301-1302호 /
Mobile : 010-3100-7788

文憲公 崔冲先祖詩 / 70×180cm

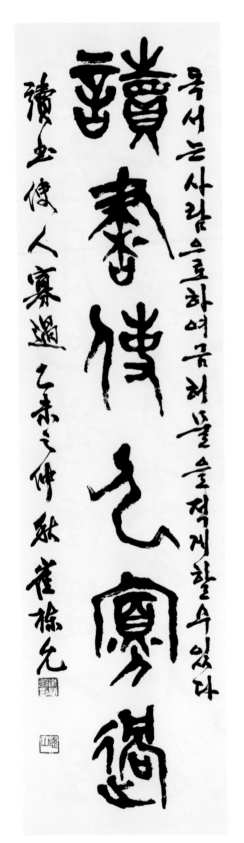

讀書는 사람으로 하여금 허물을 적게 할 수 있다

讀書使人寡過 乙未之夏 秋 崔棟允

讀書 / 35×150cm

은산 최동윤 / 恩山 崔棟允

무등 미술대전, 전라남도 미술대전, 광주광역시 미술
대전 추천작가 / 어등 미술대전 '대상', 무등 미술대전
'우수상' 수상 / 대한민국 미술대전 입선 / 한국미술협
회 회원, 광주서연회 회원, 귀고회 회원 / 광주서석고
등학교 교사 / 광주광역시 서구 화정로 253번길 27 /
Mobile : 010-4084-3012

白沸湯 / 70×200cm

휴정 최문규 / 休亭 崔文奎

전라남도미술대전 초대작가, 심사위원, 운영위원장 / 남농미술대전 심사위원 / 한 · 중 서화부흥협회 및 홍재미술대전 초대작가, 심사위원, 운영위원장, 전라남도 지회장 / 전국서화예술대전 심사위원, 운영위원장 / 남도서예문인화대전 초대작가 / 대한민국현대서예문인화대전 초대작가, 심사위원 이사 / 갑오동학미술대전 심사위원, 운영위원장 / 대한민국미술대상전 심사위원장 이사 / 고희 초대전, 백비탕 휴정 서집 발간 / 여수시 쌍봉동 주민자치센타 서예강사 / 휴정한문서예 / 국제기로미술협회 여수지회장 / 전라남도 여수시 학동8길 14-12 / Tel : 061-681-4862 / Mobile : 010-2352-3323

우농 최문성 / 牛農 崔文誠

한국예총, 한국미술협회, 대한민국미술대전 서예 초대작가 (현) / 국제서법예술연합 한국본부 초대작가 및 자문위원 (현) / 한 · 중 수교 1주년기념 중 · 한 서화 북경초대전 (북경고궁박물원, 1993.2.20) / 99 중국 건국 50주년기념 대한민국미술초대전 (북경중앙전시대 서화원, 1999.10) / KBS 한국방송공사 전국휘호대회 대상 수상 (1991.7) / 동방연서회 기존(제1기) 및 서법예술연구원 실기 및 이론 서법 최고전과정필 (제1기) / 동방연서회 70년~2011년 55주년기념전까지 수십회 참가 (한국미술관, 2011. 12. 21~27) / 국제서법예술연합 창립 30주년기념 16국 참가 국제서법대전 (1977~2007) / 국제서법예술연합 북경 중 · 한 서법가연의전, 중 · 한 한국건국 1주년기념 서화북경전 (1993) / 2008년 남한 · 북한 · 중국 대표작가미술교류전 (중국 단동 압록강갤러리, 2008.9.25) / 서울특별시 광진구 자양로 53길 36, 401호(중곡동 삼성로 알아파트) / Mobile : 010-8757-0122

錄陶淵明歸園田居其四

久去山澤游 浪莽林野娛 試攜子姪輩 披榛步荒墟 徘徊邱隴間 依依昔人居 井竈有遺處 桑竹殘朽株 借問採薪者 此人皆焉如 薪者向我言 死沒無復餘 一世異朝市 此語真不虛 人生似幻化 終當歸空無

書於峨嵋山長谷松林下丹霞禪齋主人 牛農居士

陶淵明 詩 / 70×200cm

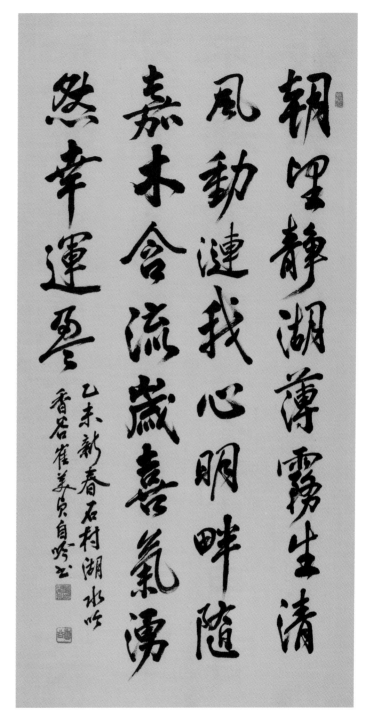

朝里靜湖薄霧生淸
風勁漣我心明畔隨
嘉木含流歲喜氣湧
然幸運譽

乙未新春石村湖水
香谷崔美貞自吟書

石村湖水 / 70×135cm

향곡 최미정 / 香谷 崔美貞

대한민국서예문인화 초대작가 / 고려대
학 교육대학원 서예문화 최고위수료 /
경복궁 갤러리 개인전 / 이화여자대학
교 Counselor / 한국문화예술대전 초대
작가 / 서화동원 1000人 초대전 출품 /
송파서화협회 이사 / 한중서화예술교류
전 다수 출품 / 일본동양서예전 다수 출
품 / 국제문화미술대전 초대작가 / 현대
미술관 특선 / 서울시 송파구 석촌호수로
188, 신동아로잔뷰 705호 / Mobile :
010-9022-6905

新吐南瓜兩葉肥爽
來抽蔓絡紫靠平生
不種西瓜子剛怡官
奴恙是非

銀森山丁先生詩
碩村崔炳善

茶山先生詩 / 70×135cm

석촌 최병선 / 碩村 崔炳善

대한민국기로미술협회 작가 / 경기도
남양주시 별내3로 63, 3707동 2004
호 (별내동 쌍용예가) / Mobile : 010-
3309-3650

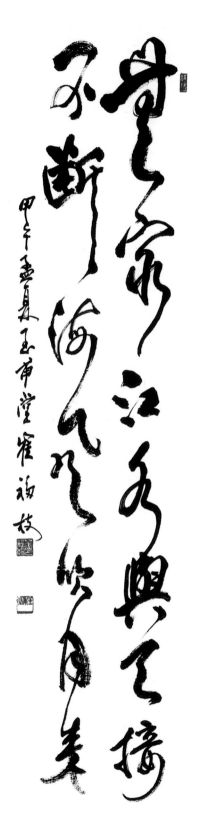

옥보당 최복지 / 玉甫堂 崔福枝

송남 양정태 선생 사사 / 개인전 (대동갤러리, 2009
년) / 대한민국서도협회 초대작가 및 심사위원 / 전라
남도미술대전 초대작가 및 심사위원 / 전국 무등미술
대전 초대작가, 심사위원 및 운영위원 / 광주광역시
미술대전 초대작가 / 광주 전라남도서도대전 초대작
가 및 심사위원 / 광주 어등미술대전 초대작가 및 심
사위원 / 대한민국유림서예대전 심사위원 / 광주광역
시 서구 금화로 293 화정3동 e편한세상 102동 1702
호 / Tel : 062-371-9734 / Mobile : 011-210-0173

無窮江水 / 35×135cm

讀書當日志經綸　歲暮還甘顏氏貧
富貴有爭難下手　林泉無禁可安身
採山釣水堪充腹　咏月吟風足暢神
學到不疑知快濶　免教虛作百年人

癸巳立夏錄花潭先生讀書有感詩 羽堂 崔鳳奎

讀書有感 / 70×200cm

우당 최봉규 / 羽堂 崔鳳奎

구당 여원구 선생 사사 (2001~현재) / 양소헌 회원 /
동방연서회 서법탐원과정 제16기 (2010년 필업) / 대
한민국미술대전 서예한문부문 입선 (2013, 미협) / 국
제유교문화서예대전 (한문 서예) 특선 2회, 입선 1회
(안동 미협) / 전국휘호대회 (국제서법예술연합) 서
예 한문 입선 3회 / 한국전통서예대전 (한문) 특선 2
회, 입선 2회 / 세계서법문화예술대전 (서예 한문) 입
선 2회, 특선 1회, 삼체상 2회 / 대한민국남농미술대
전 (문인화) 입선 1회, 특선 1회 / 전국소치미술대전
(문인화) 특선 1회 / 서울특별시 동대문구 사가정로
190, 15동 102호 / Tel : 02-2215-1243 / Mobile :
010-8993-2177

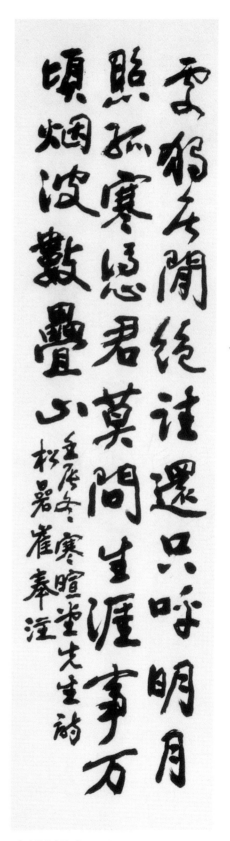

寒暄堂先生詩 / 35×135cm

송암 최봉주 / 松嵒 崔奉注

서울미술전람회 초대작가 / 인천미술전람회 초대작
가 / 한국서예미술협회 초대작가 / 고려대학 평생교
육원 강사 / 삼보예술대학 교수 / 송전 이홍남 선생
문하 / 서예미술협회 정선지부장 / 강원도 정선군 정
선읍 비봉로 14 (봉양리) / Mobile : 010-3345-9854

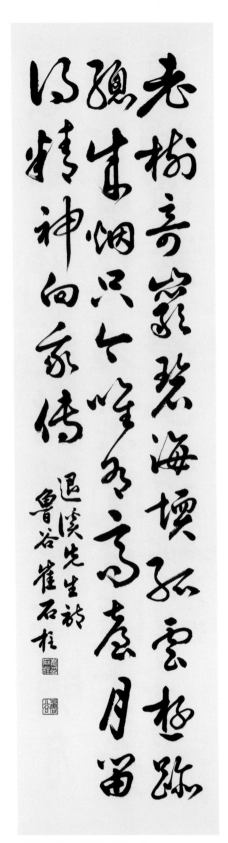

退溪先生詩 月影臺 / 35×135cm

노곡 최석주 / 魯谷 崔石柱

대한민국미술대전 서예부문 초대작가 / 대전광역시미술대전
서예부문 초대작가, 운영위원 및 심사위원장 역임 / 충청남도
미술대전 서예부문 초대작가 / 보문미술대전 서예부문 최우
수상 수상, 초대작가, 심사위원 역임 / 한국미술협 대전지회
서예분과 이사 역임 / 한.중(대전-합비) 교류전 / 한국미술협
회, 충청서단 , 영추회 회원 / 대전광역시 서구 배재로 185, 103
동 1306호(도마2동 대아아파트) / Tel : 042-533-6547 /
Mobile : 010-2074-0590 / E-mail : csj5494@naver.com

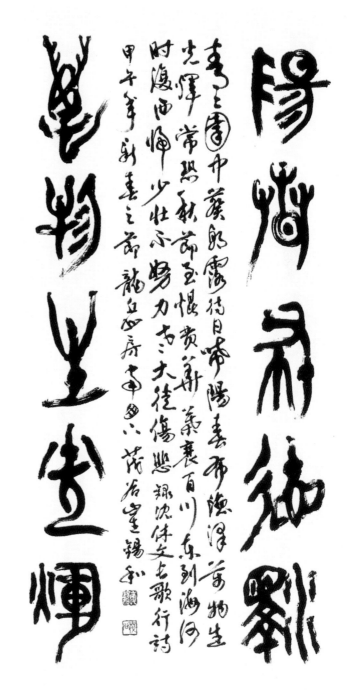

長歌行詩 / 70×140cm

무곡 최석화 / 茂谷 崔錫和

한국서도협회 부회장, 상임위원장 / 한국
서가협회 이사 역임 / 국서련 한국본부
자문위원 / 대한민국서도대전 운영 및 심
사위원장 / 대한민국서예전람회 심사 /
신사임당·율곡 서예대전 운영위원장,
심사위원 / 예술의 전당 서예박물관 강사
/ 근역서가회 회원 / 원곡서예상 수상
(2002) / 원광대학교 동양학대학원 서예
전공 수료 / 경기도 과천시 장군마을 5길
18-11 무곡빌라 301호 / Tel : 02-529-
7529 / Mobile : 010-5265-7529

一為遷客去長沙
西望長安不見家黃鶴
樓中吹玉笛江城五
月落梅花
錄李白先生詩
松谷 崔善源

李白詩 遷客長沙 / 70×140cm

송곡 최선원 / 松谷 崔善源

경상북도서가협지회 서예대전 입상 5회 / 대구광역시서예대전 입상 2회 / 정수문화미술대전 입상 3회 / 세계서법문화예술대전 입상 5회 / 아카데미미술협회 특상, 동상 / 대한민국국제기로미술협회 동상, 은상 / 대한민국국제기로미술협회 추천작가 증서 / 대한민국국제기로미술협회 추천작가상 / 대한민국국제기로미술협회 부회장, 초대작가 증서 / 대한민국국제기로미술협회 초대작가상, 국제 대상 / 경상북도 김천시 조마면 신안4길 154 / Tel : 054-434-4203 / Mobile : 010-6249-7892

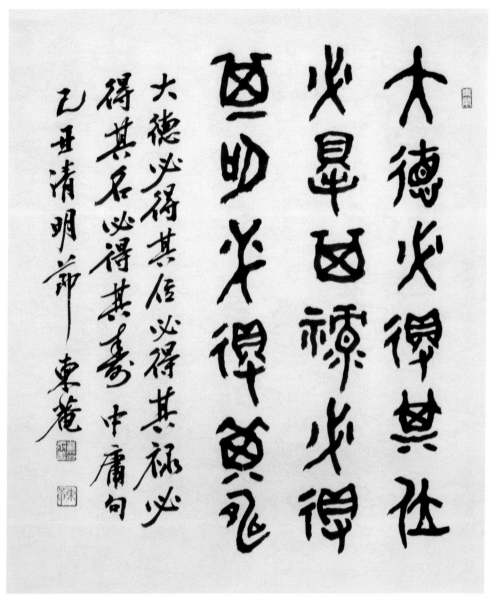

中庸句 / 50×60cm

동암 최승선 / 東菴 崔承善

대한민국미술대전 서예부문 초대작가 / KBS, SBS 전국휘호대회 초대작가 / 경기도미술대전 서예부문 초대작가 / 대한민국중부서예대전 초대작가 / 전국서화문화예술대상전 대상 (국회의장상 수상) / 국제서법연합회 한국본부 회원 / 성남미술상, 경기미술 공로상(경기문화재단) / 한국미술협회 서예분과 위원 / 한국미술협회 성남시지부 부지부장 역임 / 을지대학교 장례지도과 외래교수 / 경기도 성남시 분당구 야탑로20 탑마을선경아파트 102동 1502호 / Tel : 031-701-1451 / Mobile : 010-7269-2358

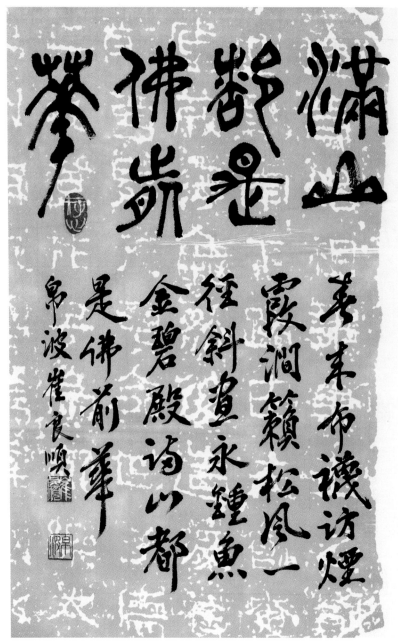

申緯先生詩 鍾魚 / 40×65cm

백파 최양순 / 帛波 崔良順

대한민국미술대전 서예부문 초대작가 / 동방서법탐원회 최고과정 수료 / 양주미협 서예분과위원장 / 성
균관 대학원 동양문화 고급과정 수료 / 경기도 양주시 부흥로 1901, 신도아파트 801-903 / Tel : 031-
858-0599 / Mobile : 010-3285-0552

秋山 최영란 / 秋山 崔英蘭

国民예술협회 초대작가 / 대한민국미술전람회
특선 / 한일 서예명가전 출품 / 전라북도 진안
군 진안읍 부곡길 15 / Tel : 063-433-3284 /
Mobile : 010-3017-8037

南孝溫先生詩 / 70×200cm

1121

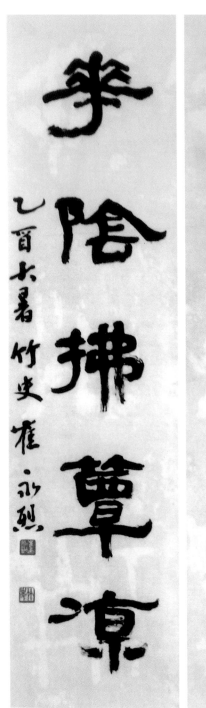
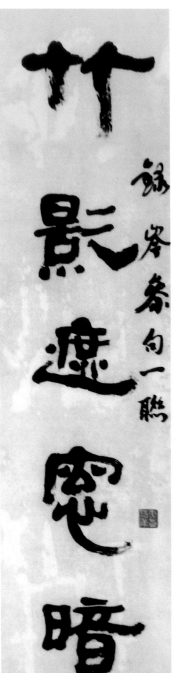

竹影遮窓暗

竹陰拂簟凉

錄峯參句一聯

乙酉大暑 竹史 崔永烈

峯參句 / 35×135cm×2

죽사 최영렬 / 竹史 崔永烈

한중서법대전 특선 5회, 동상, 금상 각
1회 / 제2회 경기북부서예대전 대상 /
허난설헌서예대전 특선 / 소사벌미술
대전 운영위원 역임 (2012) / 서예문인
화대전 초대작가 / 세계서법문화예술
대전 초대작가 / 경기도 고양시 일산서
구 대산로 106 대우아파트 105-1201호
/ Tel : 031-911-5047 / Mobile :
010-2610-8600

덕암 최영숙 / 德菴 崔永淑

대한민국서예전람회 초대작가 / 경기도서예
전람회 초대작가 / 한국미협회원 / 한국서가
협회회원 / 서울서예가협회 회원 (부회장) /
남농미술대전 문인화부문 특선 3회 / 소치미
술대전 한국화부문 2회, 문인화부문 3회 특선
/ 남농미술대전 한국화부문 특선 / 추사서예
대전 특선 / 영등포서예 휘호대회특선 / 한국
서가협초대작가전 / 한일수교50주년 일본교
토화랑초대전 / 문빈묵림전 / 세계서예축전 /
서울 新月(現)·新吉(前)·銅雀(前)복지관
서예강사 / 서울 윤중초·영중초·연수초등
학교 서예강사 / 인천 계수중·동양중학교
캘리그라피 강사 / 서울특별시 영등포구 여의
도동 63로 45 시범아파트 4동 55호 / Tel :
02-780-5276 / Mobile : 010-2965-3050

茶山先生詩 / 55×135cm

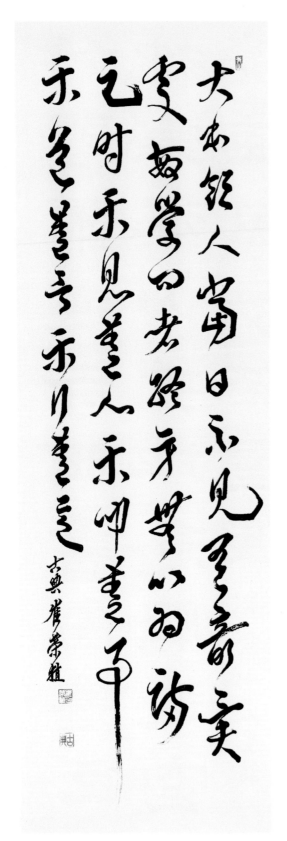

日暖雪 / 70×200cm

고전 최영식 / 古典 崔榮植

연세대학교 교육대학원 졸업 (석사) / 공립중학교
영어교사 28년, 중학교 교감 퇴임 / 전국서예공모전
42회 입상 (삼체상 2회, 오체상 1회, 최우수상 1회,
대상 1회) / 미협 행주서예대전 초대작가, 한국서예
진흥협회, 호남서예대전, 한국서예학원총연합회
초대작가 / 서예 초대작가상 수상, 한국서예진흥작
가협회 부회장 / 인사동 한국미술관 첫 번째 기획초
대전 / 국회부의장상, 교육부장관상, 국무총리상,
국가공훈훈장 수상 / 한국예술문화협회서예대전
심사위원 7회 / 군포시자치센터 자치위원 4년 / 금
정서예학원장 / 경기도 군포시 당산로 171-11 / Tel :
031-457-5851 / Mobile : 010-6384-5851

滿招損謙受益

乙未年晚秋 大平 崔永鎭

대평 최영진 / 大平 崔永鎭

강원대학교 졸업 / (현) 서천경금속 대표 / 한국서예협
회 서울특별시 입선 (2013.8.24.) / 한국서예협회 서울
특별시 특선 (2014.5.3.) / 경기도 구리시 장자대로38
금호1차아파트 104동 101호 / Mobile : 011-795-8842

明心寶鑑句 / 35×120cm

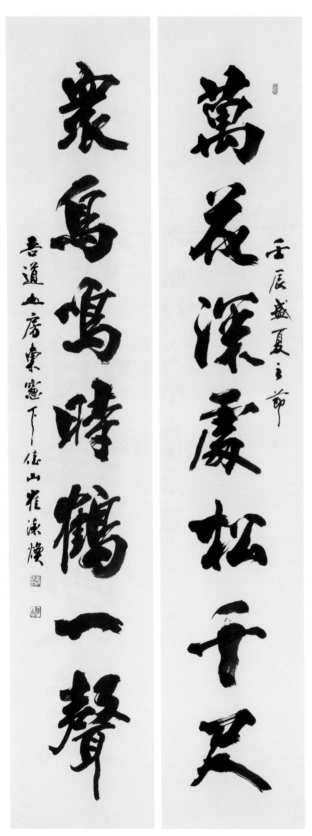

萬花 衆鳥 / 35×200cm×2

가산 최영환 / 佳山 崔泳煥

개인전(1967, 1988, 1997, 2012), 가족서예전
(1975) / 서울정도 600년기념 타임캡슐 가훈
필서 수장 (남산민속마을) / 성균관 전의 역
임 / 고려대학교 서예최고위과정 강사 역임
/ 한국추사체연구회 상임고문 / 한국추사연
묵회 이사장 겸 회장 / 한중일서예문화교류
협회 부회장 / 갑자서회 고문, 한국서화작가
협회 고문 / 대한민국서예문인화총연합회
이사 / 한국서예비림협회 회장 / 대전광역시
중구 보문로336번길 28 / Tel : 042-257-
1486 / Mobile : 010-8081-2425

소정 최영희 / 素庭 崔永姬

홍재미술협회 초대작가, 대상 / 한국
서도협회, 초대작가, 오체상, 삼체상,
우수상 / 서울특별시 은평구 진관2로
77 뉴타운 205-406호 / Mobile :
010-8453-5321

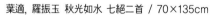

葉適, 羅振玉 秋光如水 七絶二首 / 70×135cm

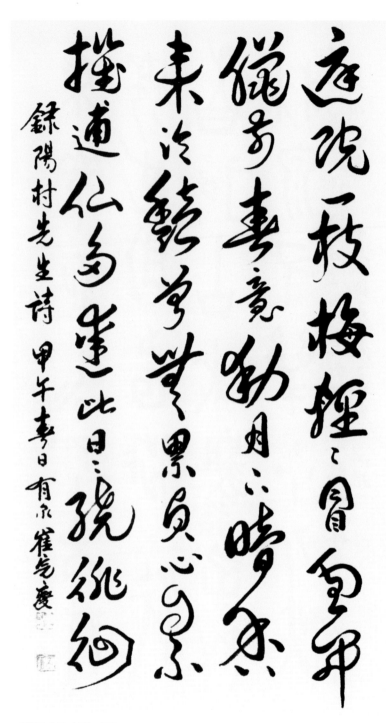

陽村先生詩 / 70×135cm

유천 최완섭 / 有泉 崔完燮

서예한문부문 통일부장관상 / 국회교
육문화체육관광분과위원장상 / 서울
특별시의회 의장상 / 경상북도지사상
/ 한국미술협회 이사장상 / 한국향토
문화진흥회 이사장상 / 서예한문부문
강사자격증 / 기타 금은동상 다수 / 대
한민국아카데미미술협회 초대작가 /
대한민국기로미술협회 초대작가 / 경
상북도 김천시 부곡동 영남대로 1376
/ Tel : 054-434-5410 / Mobile :
011-530-5410

덕헌 최완식 / 德軒 崔完植

대구예술대학교 미술학부 서예 전공 /
영남대학교 환경대학원 환경공학 전공
/ 미래서화연구원 운영 / 동양문자연구
소 운영 / 사단법인 한국미술협회 회원
/ 대구광역시 수성구 청솔로 12길 36-
4 / Tel : 053-762-9957 / Mobile :
010-3531-1448

栗谷先生詩 山中 / 70×135cm

하림 최용준 / 河林 崔容準

한국서예협회 초대작가 / 한국서예협회 이사
(전), 서울지회 상임 부지회장(전) / 한국서예
협회 서울지회 이사(현), 한국전각협회 이사
(현) / 대한민국서예대전(국전) 운영위원, 심사
위원 역임 / 국제서법예술연합회 한국본부 자
문위원 / 서울서예대전 운영위원 및 심사위원
장 역임 / 충청북도서예대전 심사위원장 역임
/ 부산광역시서예대전, 인천광역시서예대전
심사위원 역임 / 만해 한용운선생 추모서예대
전 심사위원장 역임 / 퇴계 이황선생 추넘 전국
휘호대회 심사위원장 역임 / 서울특별시 도봉구
도봉로 110 다길 51, 106-503 / Tel : 02-903-
0665

后浦先生詩 中秋夜 / 70×200cm

고암 최용찬 / 考菴 崔容燦

제23회 대한민국미술대전 서예부문 특선 / 제25회, 제29회 대한민국미술대전 서예부문 입선 / 제3회, 제6회 서울미술대상전 특선 / 제4회, 제9회 서울미술대상전 입선 3건 / 제14회, 제16회 대한민국서예전람회 입선 / 제11회 대한민국문인화대전 입선 / 제20회 공무원미술대전 입선 / 2009, 2013 공무원서예인전 출품 / 한국서가협회 회원, 공무원서예인회원, 양지묵향회원 / 서울시 구로구 신도림로 87 101동 1901호 / Tel : 02-2672-7579 / Mobile : 010-9023-7579

自讀石江詠情君同致情園滋
塵水卜家向水邊成有趣孤棲
樂無求萬事輕又魚池館勝事
以此間清

錄退溪先生詩 芳巷 崔容燦

退溪先生詩 / 70×200cm

才名蓋世早擢清班德り超倫應遷要地黄閣四朝

父宰相子宰相紅牋七き祖文章孫文章

甲午立夏節贊文憲公文化公金之岱先生詩華溪崔云錫

才名蓋世德行超倫
黃閣四朝紅牋七娶

才名蓋世 / 70×200cm

화계 최운석 / 華溪 崔云錫

한국미술협회 초대작가 / 한국아카데미미술협회 초대작가 / 한국아카데미기로회 초대작가 / 광주시서가협회 초청작가 / 전라남도 강진군 군동면 영화길 1-24 / Mobile : 010-4611-5146

송곡 최운현 / 松谷 崔云鉉

순천향대 관광경영학과, 배재대학교 컨설팅학과 석사과정 졸업 / 충청남도 아산시 문화관광과장 / 충청남도 홍성군 도시건축과장 / 충청남도 자치행정국 세무회계과장 / 충청남도 예산군 부군수 / 충청남도 의회사무처 총무담당관 / 충청남도 경제통상실장 / 충청남도문화재단 사무처장 / 대한민국서예협회 대전광역시지부 초대작가 / 대한민국서예협회 서예대전 입선 6회 / 충청남도 홍성군 홍북면 상하천로58 충청남도문화재단 / Tel : 041-630-2900 / Mobile : 010-3401-2561

紫霞洞 / 70×135cm

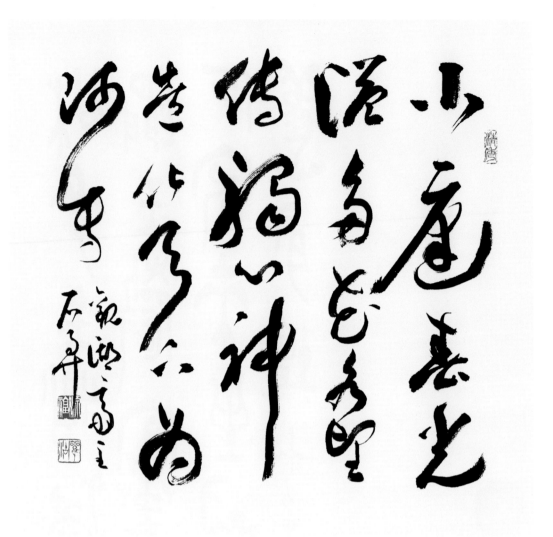

自作詩 感春 / 34×34cm

관호 최원복 / 觀湖 崔源福

인천광역시 미술협회 회장 역임 / 인천광역시 문화상 수상 / 대한민국미술대전 서예부문 초대작가 / 대한민국미술대전 심사위원 역임 / 대한민국미술대전 운영위원장 역임 / 한국전각학회 이사 / 경인교육대학교 평생교육원 강사 / 한국미술협회 자문위원 / 인천광역시 남구 아암대로 29번길 16 용현엑슬루타워 102동 1904호 / Tel : 032-874-0075 / Mobile : 010-8750-7977

李白詩 山中答俗人 / 45×70cm

가원 최유림 / 佳園 崔裕林

한국서예미술진흥협회 초대작가 / 한국서예미술진흥협회 초대작가 회원전 다수 출품 / 대한민국서예미
술대전 입선 / 전국추사서예백일장 장려상 / 대한민국서예공모대전 특별장려상 등 / 서울특별시 강남구
청암동 삼익아파트 6-202 / Mobile : 010-3423-1967

桐千年老恒藏曲
梅一生寒不賣香
月到千虧餘本質
柳經百別又新枝

申欽先生詩 海謠 崔允炳

申欽先生詩 / 45×70cm

해암 최윤병 / 海謠 崔允炳

(사)한국서예미술진흥협회 초대작가 / 대한민국서예공모전 문화관광부장관 대상 수상 / (사)한국서화
작가협회 초대작가 / 예비역 장군 / 경기도 용인시 기흥구 금화로 82번지 17, 507-1202 / Mobile : 010-
8369-7482

고산 최은철 / 古山 崔銀哲

철학박사 (성균관대 동양미학) / (사)한국미술협회 서예2분과 위원장 / 홍익대, 부산대, 동방대학원 대학 외래교수 / 저서 : 〈서예술사전〉, 〈서예명비감상〉, 〈고산 최은철의 서예전각논어〉 외 / 경기도 고양시 일산동구 백마로213번길 12 한솔프레미닝 1217호 / Mobile : 010-2227-3222

難得糊塗 / 35×135cm

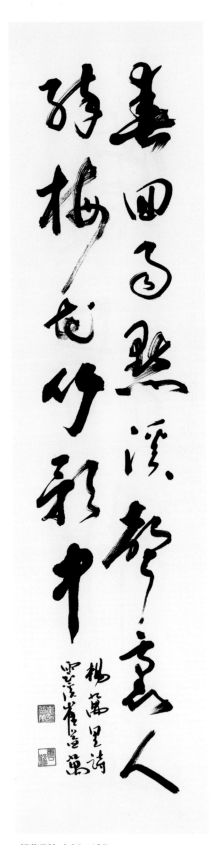

楊萬里詩 / 35×135cm

운계 최익만 / 雲溪 崔益萬

고려대학교 교육대학원 수료 / 국가유공자 / ㈜대우
건설 이사 / 한국동양서예협회 초대작가 / 서울미술
관 초대작가 / 대한민국기로미술협회 초대작가 / 대
한민국기로미술협회 이사, 운영위원 / 송파서화협회
고문 / 서울특별시 송파구 백제고분로 18길 16-16,
201호 (잠실본동 317-5) / Mobile : 010-8873-3738

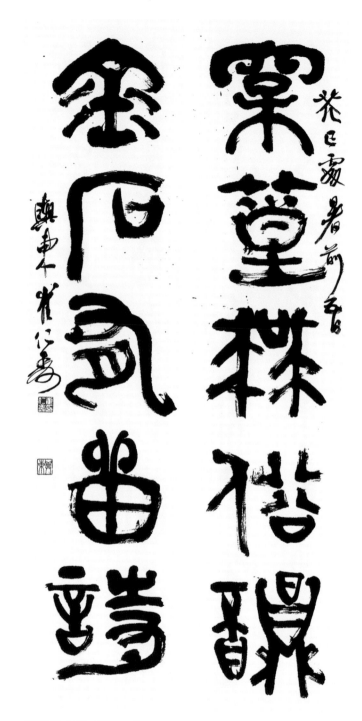

여동 최인수 / 輿東 崔仁壽

한국 여수 출생 / 북경대학 고고계박물
관학 및 고문자학과 졸업 (석사) / 대한
민국미술대전 서예부문 초대작가 / 대
한민국미술대전 심사위원장 역임 / 한
국전각협회 이사 / 한국서예가협회원 /
한중명가초대전 외 다수 출품 / 항호요
업 대표 / 여동서예술연구원 주재 / 전
라남도 여수시 소호1길 64-6 / Mobile :
010-3601-2516

篆書對聯 / 35×135cm×2

橫看成嶺側成峰
近高低遠不同
廬山真面目只緣
在此山中

雲峯崔長洛

廬山 / 70×135cm

운봉 최장락 / 雲峰 崔長洛

제16회 대한민국서예대전 입선 / 제13회 대
전광역시서예대전 특선 / 제9~12회 대전광
역시서예대전 입선 / 문화재청 재직
(1980~2013) / 공학박사학위 취득 (2013) /
(현)우리문화유산연구원 원장 / 세종특별자
치시 노을3로 14, 110-1704 / Tel : 044-
998-1003 / Mobile : 010-5225-8904

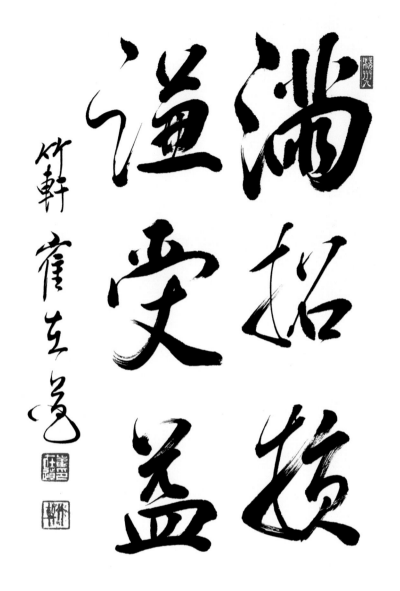

滿招損謙受益 / 40×46cm

죽헌 최재도 / 竹軒 崔在道

대한민국서예전람회(서가협) 초대작가 / 대한민국서도협회(고시협) 초대작가 / (현)죽헌연서회 서당 주재 / 경상남도 밀양시 상남면 예림 1길 26 / Tel : 055-355-5808 / Mobile : 010-9028-8661

上善若水 / 135×35cm

창석 최종철 / 昌石 崔鍾澈

전라남도대학교 행정대학원 수료 / 광주광역시청 근무 / 남곡 염석진, 만취 위계도 선생 한문 수학 / 남
용 김용구, 장전 하남호, 강암 송성용 선생 서도교육 / 대한민국서예대전 1회, 전라남도도전 10회, 광주
시전 4회 서예입선 / 광주미협, 한국미협회원, 연진미술원 10기 수료 / 광주향교 장의, 성균관유도회 광
주시본부 상임위원 / 창석서예원 자영 / 광주광역시 남구 서동로40번길 10 (서동33-11) / Tel : 062-
529-3637 / Mobile : 011-617-3637

細雨迷濛路不窮
驢十里暖烟中梅花隨
笛護鴒斷嗚嗚

乙未孟春之節佳日碧潭崔鍾必

벽담 최종필 / 碧潭 崔鍾必

대한민국미술전람회 종합대상 / 전국서
화예술인협회 대상, 문화체육관광부 장
관상 / 한국서예협회 입선 3회 / 한자진
흥회 정선군 지회장 / 효충 정선군 지회
장 / 범국민인성교육 정선군 지회장 / 아
동한자지도사 정선군지회장 / 서예사범
자격증 1급 / 제1회 정선아리랑서화대전
조직위원장 / 오체연구소 벽담서예학원
장(현) / 강원도 정선군 정선읍 봉양6길
27 / Tel : 033-563-1141 / Mobile :
010-9416-1141

李後白先生詩 偶吟 / 70×135cm

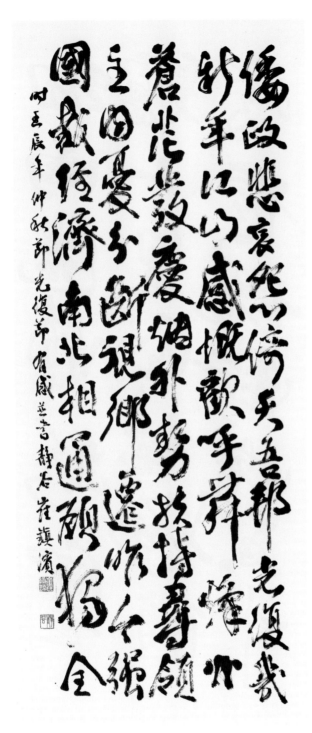

僑政悲哀然倚天吾五部
新年以以感恨歡手拜燈火
蒼北汜敢慶姻外勢故撐壽領
主國憂分斷親鄉遷作人緣
國載經濟南北相圓顧獨全

何壬辰年仲秋節 光復節有感 並書 靜谷 崔鎭濱

光復節有感 / 70×135cm

정곡 최진빈 / 靜谷 崔鎭濱

한국서예협회 초대작가, 이사 / 대한민국서예
대전 운영, 심사 역임 / 대한민국미술대상전
그룹개인전 (한가람미술전) / 한국서예100인
전 / 문자와 인간전 (서울미술관 개관기념) /
서울특별시 송파구 송이로 31길 32 (문정동) /
Tel : 02-403-5151 / Mobile : 010-3788-
5152

가인 최찬주 / 嘉仁 崔燦珠

대한민국미술대전 우수상, 초대작가 (2011) / 경기미술대전 대상, 초대작가 (42회) / 경인미술대전 초대작가 / 전국휘호대회 (국서현) 초대작가 / 강남서예대전 대상 / 주부클럽 신사임당예능대회 장원 (2008) / 국제서법예술연합 이사 / 국제여성서법학회 이사 / 경기도 남양주시 조안면 북한강로433번길 27 / Tel : 031-576-3831 / Mobile : 010-8957-4427

艸衣禪師詩 風入松 / 70×200cm

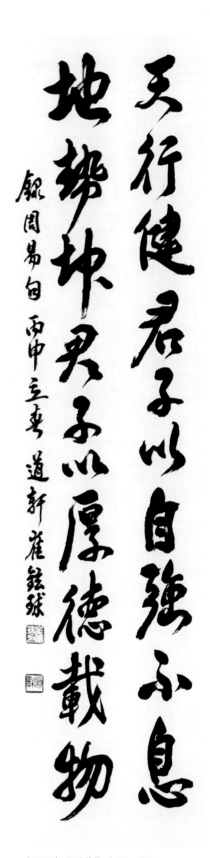

天行健 君子以 自强不息

地勢坤 君子以 厚德載物

錄周易句 丙申立春 道軒 崔鉉球

自强不息 厚德載物 / 35×135cm

도헌 최현구 / 道軒 崔鉉球

대구서예문인화대전, 영일만서예대전, 신조형미술
대전(서예), 삼성현미술대전(서예), 친환경미술대전
(서예), 신라미술대전(서예) 초대작가 / 대한민국미
술대전 입선 3회 / 대구경북서예가협회 이사 / 한국
미술협회, 대구미술협회, 죽농서단 회원 / 대구학생
휘호대회(서예가협회), 친환경 미술대전, 삼성현 미
술대전 심사위원 역임 / 대구광역시 달서구 상원로
143, 107동 305호 (월성동, 삼성래미안아파트) / Tel :
053-633-8551 / Mobile : 010-3721-0851

凉風吹夜雨蕭瑟動寒林正
有高堂宴能忘遲暮心軍中
宜劍舞塞上重笳音不能邊
坐將誰知恩遇深

寬堂崔亨烈書

故 관당 최형렬 / 寬堂 崔亨烈

서화작가협회 부회장, 초대작가 / 대한민국서
예전람회(서가) 초대작가 / 한국서도협회 초대
작가 / 한국서가협회 초대작가 / 해동서예학회
초대작가 / 강남문인화대전 초대작가 / 대한민
국서예문인화원로총연합회 자문위원 / 경기도
서화대전 심사위원 역임 / 중국연변자치주 50
주년기념 한중전 출품 / 한국미술관기획 초대
전 출품 / 한중서화예술교류전 출품 / 경기도 성
남시 분당구 정자동 232-11 / Tel : 031-714-
0356 / Mobile : 010-5031-0066

凉風吹夜 / 52×135cm

南枝花發北枝寒強
道春心有兩般一理
齋平無物我好將點
檢自家看

康寅夏録梅月堂先生詩
小雲崔炯泰

梅月堂先生詩 / 70×135cm

소운 최형태 / 小雲 崔炯泰

동국대학교 문리대 및 정보산업 대학원 졸업 / 한국해양과학기술원 정년퇴임 ('13) / 제27회 전국휘호대회 (국서련) 특선 / 제14회 소사벌서예대전 특선 / 제15회 소사벌서예대전 서예 대상 / 제17회 소사벌서예대전 특선 / 평택소사벌서예대전 초대작가 / 현대시 신인상으로 등단 / '눈발 속의 쾌지나칭칭', '어느 무명 파두가수의 노래' 시집 출간 / 수원문화재단 문화예술발전기금 수혜 / 충북 충주시 수안보면 물탕1길 9, 3층 / Mobile : 010-2978-9812

제당 추원호 / 濟堂 秋願鎬

중앙대건축과 대학원 졸업. 전북대 건축
과 대학원 박사과정 수료 / 前. 전주비전
대 건축과 겸임교수, 우석대 건축과 겸임
교수 / 現. 전북미술협회 초대작가(서예)
/ 現.전국온고을 미술대전 초대작가(서
예) / 전국서화백일대상전 초대작가(서
예) / 동아미술제 입선 / 대한민국 한글서
예대전 입선 / 창암 이삼만 기념 휘호대
회 대상 수상 / 전주시 예술상 수상(2014
년) / 진안군 향토작가 / 전주시 덕진구
기린대로 586번지 신세대건축 2층 /
Tel : 063-278-8783 / Mobile : 010-
5283-5828

象村先生詩 / 75×135cm

桐千年老恒藏曲
梅一生寒不賣香

오동나무는 천년을 늙어도늘 가락을지니고매화는일생추위도향기를팔지않는다

제당추원호

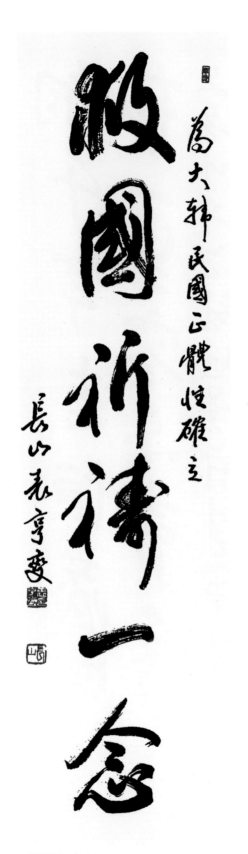

救國祈禱一念 / 35×135cm

장산 표형섭 / 長山 表亨燮

1934년 광주 출생 / 광주샘물교회 원로장로 / 사)
대한민국국가조찬기도회 광주광역시지회 초대회
장 / UN NGO굿네이버스 초대 광주후원회장 8년
역임 / 사)한국서가협회(광주) 초대작가 / 사)한국
문화예술연구회 초대작가 (서예분과) / 사)한국문
인협회 회원(수필), 光高문학동호인회 회원 / 계간
국제문학 이사 / 광주광역시 서구 내방로 430 농
성삼익아파트 2-408 / Tel : 062-361-3086 /
Mobile : 010-3629-3086

수천 하복자 / 秀泉 河福子

수도여자사범대학 응용미술과 졸업 / 경기대학교
전통예술대학원 서화예술학과 졸업 / 전국대학미
술전람회 서예부문 동상 / 대한민국서예전람회
입선 및 특선 / 대한민국서예전람회 심사위원 역
임 / 한국서예가협회 회원 / 한국여류서예가협회
회원 / 금화묵림 회원 / 국제예술문화교류협회 회
원 / 한국서가협회 초대작가 / 서울특별시 종로구
삼봉로 95, 101-1405호 / Tel : 02-3217-3078 /
Mobile : 010-3485-3078

退陶先生 言行錄中 / 35×135cm

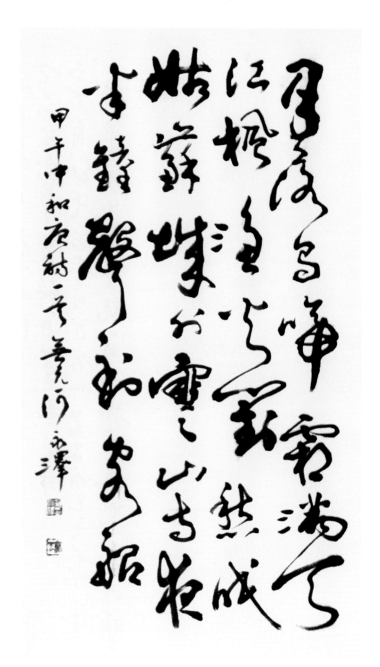

楓橋夜泊 / 70×130cm

무원 하영택 / 無元 河永澤

동방대학원대학교 문화예술콘텐츠학박사, 시인 / 한국서예협회원 / 대한민국화훼서예문인화대전 특선
/ 서화아카데미 대한민국기로대전 오체상 / 해동서예문인화대전 삼체상 / 공무원미술대전 서예한문 입
선 / 한국서예미술진흥회 초대작가 / 해동서예 초대작가 / 국내 및 중국 서예전시회 출품 / 노인종합복
지관 서예 강사 / 서울특별시 송파구 송파대로 567 주공아파트 518-1403호 / Mobile : 010-2996-3283

洞仙嶺 / 35×135cm

청파 하운규 / 靑坡 河雲逵

부산항도여성회 지도고문 / 부산복음간호대학 서예강사 / 부산대학교 의과대학 한문 및 서예 교수 / 월간 서화정보 논설위원 / 주간 서화평론신문 주필 / 월간 서화평론전문평론위원, 서화 평론가 / 서울삼육대학 평생교육원 교수 / 현대미술대전 초대작가 및 심사위원 / 북경공예미술대학 이론 및 실기 교수 / 경상남도 진주시 사봉면 사군로 758번길 49 / Mobile : 010-8754-0075

矩步引領 / 90×35cm

호암 하태현 / 湖岩 河泰鉉

대한민국미술대전 서예부문 초대작가 / 대한민국미술대전 회원 / 대한민국미술협회 경상남도미술대전
서예부분 초대작가 등 심사 / 대한민국미술협회 경상남도미술대전 운영위원 / 대한민국하동지부 지부
장 역임 / 전국개천미술대전 초대작가 등 심사 / 근묵서학회 감사 / 국제서가협회 회원 / 하동을 빛낸 사
람 하동문화상 수상 / 청암우체국장 / 하동문화원 이사 및 감사 / 하동신문 전 대표이사 및 현 이사 / 경
상남도 하동군 청암면 청학로 675 / Mobile : 010-6511-5700

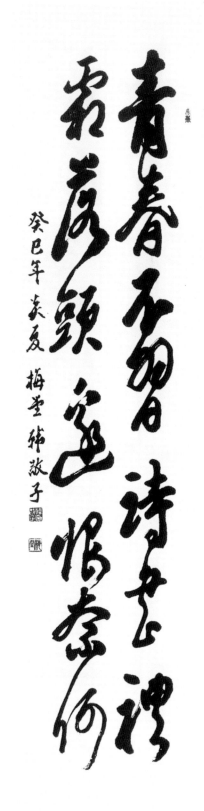

매당 한경자 / 梅堂 韓敬子

대한민국 서법대전 초대작가 / 서화교류협회 여성분과위원장 및 이
사 역임 / 대한민국서예문인화 원로총연합회 회원 및 초대작가 / 대
한민국서화작가협회 초대작가, 초대분과위원 / 대한민국서예교육
협회 경기도지부 초대작가 / 갈물한글서회 회원, 한국주부클럽연
합회소속 묵향회 회원 / 대한민국비림회 회원, 세종대왕상 수상 /
연세대학교사회교육대학원 플라워디자인과 현대경영학 수료 / 고
려대학교교육대학원 서예문화 최고위과정 수료 / 삼일정신아우내
사상선양회 총무이사 / 독립선언서 한글로 써서 전세계 한국인들
에게 배포하는 운동 1926년부터 계속 / 서울특별시 양천구 목동로21
길 14 / Tel : 02-2602-4357 / Mobile : 010-2602-4357

古詩 / 35×130cm

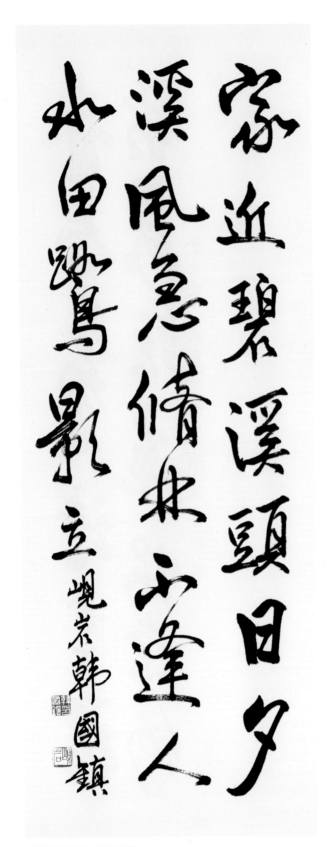

家近碧溪頭日夕
溪風急倚來山逢人
如田驚鳥影立 峴岩 韓國鎭

李書九先生詩 / 60×135cm

현암 한국진 / 峴岩 韓國鎭

목천 강수남 선생 사사 / 대한민국서예문인
화대전 입선 2회, 특선 3회, 은상 수상, (동)
초대작가 / 대한민국남농미술대전 입선 3회,
특선 2회 / 전국무등미술대전 입선 4회 / 전
라남도미술대전 입선 2회 / 전국소치미술대
전 입선 3회, 특선 / 목천서예연구원 필묵회
회원 / 필묵회서예전, 틀립과 묵향의 만남전
/ 전라남도 목포시 용당로 71번지 삼학타운
102-206호 / Mobile : 010-9092-6260

여맥 한규식 / 如麥 韓圭植

대한민국서예대전 초대작가, 심사위원 역임 / 대한민
국미술전람회 대상 및 심사위원 역임 / 인천광역시서
예대전, 초대작가, 운영위원, 심사위원 역임 / 인천광
역시미술전람회, 초대작가, 운영위원, 심사위원 역임
/ 한.중.일 국제교류전 / 한글반포 560돌기념 초대작
가전 / 평화통일기원전 및 독일, 한국 묵향초대전 /
삼청시사전 / 한국서예협회, 한국서예가협회, 인천서
예술연구회전, 연수구서예협회 회원 / 한국서예협회
인천지회 부지회장, 및 연수구 서예협회 회장 역임 /
인천시 연수구 오련로 99번길 42, 102동 106호 (옥련
동 아주아파트) / Tel : 070-8733-1889 / Mobile :
011-791-1889

趙嘏詩 江樓書感 / 35×135cm

錄菜根譚句
雲峯 韓大熙

菜根譚句 / 70×140cm

운봉 한대희 / 雲峯 韓大熙

대한민국서예대전 입선 / 대한민국인
터넷서예대전 초대작가 / 전국회룡미
술대전 서예부문 초대작가 / 한경서
도대전 2회 입선 / 열린서예대전 입선
/ 기로서예대전 특선 / 남북통일서예
대전 특선 / 와석연서회원전 7회 출품
/ 와석연서회 회원 / 한국미술협회 회
원 / 경기도 고양시 일산동구 강촌로
26번길 41, 3층 / Tel : 031-916-
1356 / Mobile : 010-4731-1351

莊子愚話 / 70×135cm

목눌 한동균 / 木訥 韓東均

대한민국 서예문인화대전 입선, 특선 다수 / 대한민국 미술대전 입선, 특선 다수 / 남북코리아 미술대축전 초대작가 / 한국서화예술초청전 초대작가 / (사)남북코리아 미술교류협의회 이사 / 서울시 강남구 압구정로 321 한양아파트 31-605 / Mobile : 010-8181-8052

자기의 육체를 위하여 심는자는 육체로부터 썩어질 것을 거두고

성령을 위하여 심능자는 성령으로부터 영생을 거두리라

갈라디아서육장 팔절 벽초 한만평

聖靈 / 50×130cm

벽초 한만평 / 碧樵 韓萬平

원광대학교 교육대학원 서예교육과 졸업 / 대한민국미술대전 초대작가, 심사위원 / 추사전국서예백일장 장원, 초대작가 / 한국서예청년작가전(서울서예박물관) / 충남미술대전 초대작가, 심사 및 운영위원 / 강원미술대전 심사위원 / 한국서예정예작가전 / 충청서단전, 일월서단전 / 천안서예가협회 이사 / 공주대학교 서예지도 / 충청남도 천안시 동남구 일봉로71, 109동 1001호(동일하이빌) / Tel : 041-563-3612

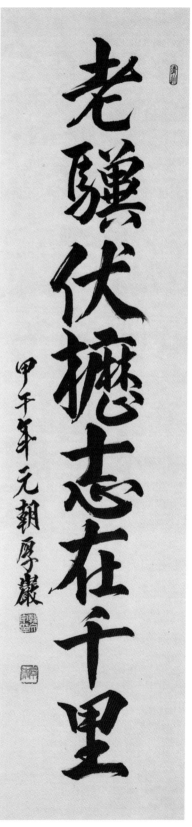

老驥伏櫪 / 35×135cm

후암 한문갑 / 厚巖 韓文甲

전국서화예술대전예문회 초대작가(작가상) / 세계서법문화예술대전 대상, 추천작가 / 동양서화문화예술대전 우수상, 초대작가 / 광주광역시서가협회 대상, 추천작가, 심사 / 한국비림박물관서예대전 특상, 초대작가 / 한국서도협회(고시) 삼체상, 초대작가, 심사 / 동백서화회 우수상, 초대작가 / 한석봉서도문화대전 특선 4회, 초대작가, 심사 / 한국추사체연구회 초대작가 / 대한민국아카데미미술협회 특별상, 초대작가 / 한국추사체연구회 임원특별초대(booth) / 광주시 동구 천변좌로 608 우영타워 703호 / Tel : 062-222-2420 / Mobile : 010-8906-3029

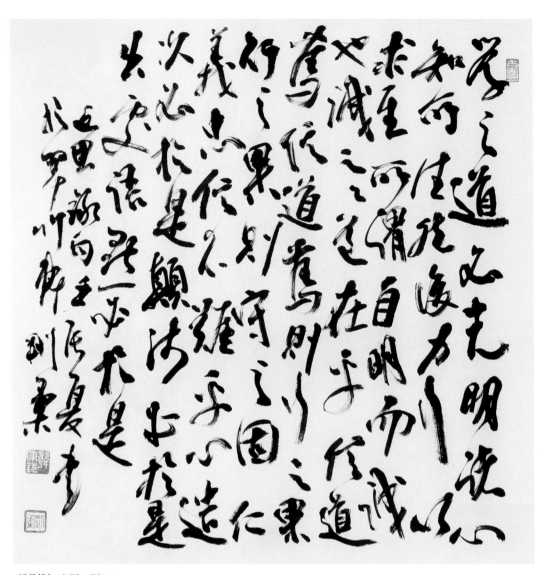

近思録句 / 70×70cm

강유 한병선 / 剛柔 韓秉銑

원광대 서예학과 박사과정 수료, 전주대 교육대학원 서예학과 졸업 / 서예문인화 개인전 5회 / 전라북도
서예비엔날레 본 전시 참가 / 2006년 모악서예대전대상 수상 / 그린문학상 신인문학상 수상 / 대한민국
서예문인화 초대작가 및 초대작가상 수상, 심사위원 역임 / 춘향미술대전 초대작가, 연변문자예술협회
초대작가 / 전라북도 남원시 오들1길 26, 부영5차아파트 502-102 / Tel : 063-286-6505 / Mobile :
010-4908-3636

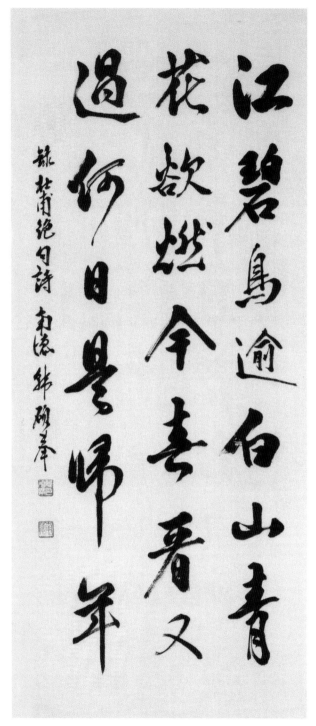

杜甫詩 絕句 / 70×130cm

남덕 한석봉 / 南德 韓碩奉

동양미술대전 우수상 / 한국미술제 대상 /
대한민국서예공모대전 초대작가 / 한국서
예인연합회 운영위원 / 전국서예백일장 심
사위원 / 대한민국서예공모대전 심사위원 /
한국예술문화협회 회장 역임 / 한국서예진
흥협회 교육원 강사 / 전문예술감사 자격증
(1급) / 예절지도사 (1급) / 서울특별시 관악
구 인헌3길 28 (봉천동) / Tel : 02-878-
8808 / Mobile : 010-8315-8808

송운 한성구 / 松云 韓成求

성균관대학교 유학대학원 서예학·동양미학 석사 /
제31회 대한민국미술대전 우수상·초대작가 / 충북
미술협회 초대작가 / 무심서학회·국제서법호서분
회·동방문화대학원 서예교육강사과정 동문 회원 /
청주시 청원구 율봉로 159번길 10, 현대APT상가 205
호(율량동, 송운서예연구소) / Tel : 043-213-1472 /
Mobile : 010-9848-1479

高峰先生詩 / 35×140cm

근정 한성수 / 芹町 韓誠洙

경희대학교 교육대학원 서예문인화 교
육자과정 수료 / 한국공무원미술대전
금상 (국무총리상) 초대작가, 현대미술
대전 최우수상 / 향토문화미술대전 작
가상 (안전행정부장관상) / 한·미 미술
교류 전시관련 미국 센프란시스코 시장
감사장, 발래오시장 감사장, 미주한인
총연합회장 공로장 / 대한민국서예문인
화대전, 한국서화협회, 한국서예연구회,
한국예술문화원 등 초대작가 / 대한민
국국제기로미술대전 운영위원 및 심사
위원장 역임, 현) 부이사장 / 한국향토문
화미술대전, 소치전국미술대전 등 심사
위원 역임 / 안전행정부, 국립중앙박물
관, 영국 NEW MALDEN, 육군사관학교,
서울광화문광장, 서울특별시립도서관
개관기념 등 가훈 및 명언 써주기 행사
100여 회 / 한국미술협회, 한국서예협회
회원 / 서울 영등포구 당산로 42길 16 현
대아파트 505-1502 / Mobile : 010-
2854-1239

梅月堂先生詩 / 70×140cm

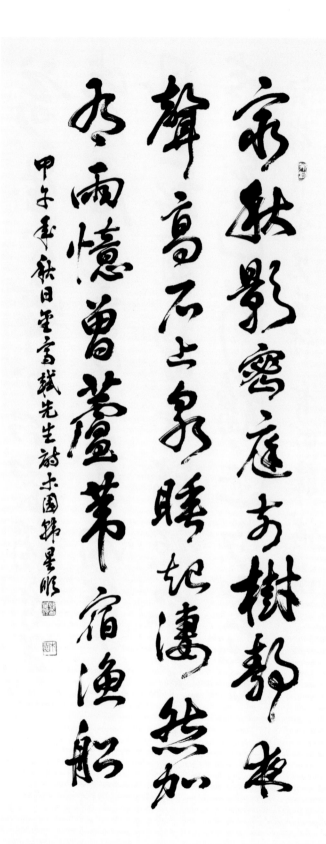

목원 한성순 / 木園 韓星順

이화여자대학교 불어불문학과 졸업 / 한
국서도협회 초대작가, 상임이사 / 한국서
가협회 초대작가 / 한국서도협회 서울지
회 공동회장 / 한중서화부흥협회 부회장
/ 한국국제서법연맹 감사 / 한국서예가
협회, 근역서가회 회원 / 충북 황간 탑지
공원 내 비림 세움 / 강화도 화도면 장화
리 테마공원 내 서예작품 조성 설치 / 개
인전 2회, 초대개인전 3회 / 목원서예원
운영 / 서울특별시 은평구 통일로780 미
성아파트 2-601호 / Tel : 02-359-0284
/ Mobile : 010-4256-0284

安和寺致齋 / 70×135cm

지원 한송자 / 芝園 韓松子

신사임당 이율곡서예대전 초대작가 / 대한민
국서예문화대전 초대작가 / 고윤서예회원전
다수 / 묵향회원 (주부클럽 묵향회 전시출품) /
서울특별시서예대전 입선다수 / 해동서예대전
초대작가 / 국민예술클럽 초대작가 / 경기도 용
인시 수지구 신봉2로 72 LG자이2차 206동
2002호 / Tel : 031-897-3704 / Mobile :
010-5257-5772

王維詩 終南別業 / 70×200cm

孤煙生曠野殘月
下平蕪為問南來
鴈宿書寄俄些

銀楊士彥先生詩 有青韓韓永度

楊士彥先生詩 / 75×140cm

유청 한영도 / 有靑 韓永度

국제문화예술대전 서예 입선 2회 / 한국서예예술대전 서예 입선 1회 / 한국향토문화예술대전 특선 1회 / 대한민국기로미술대전 입선 1회, 특선 2회, 동상 2회, 은상 1회 / 울산서예문인화대전 특선 2회 / 대한민국기로미술대전 추천작가 / 대한민국기로미술대전 초대작가 / 대한민국 아카데미 미술협회 추천 작가 / 울산광역시 울주군 두동면 계명1길 41(봉계리, 봉계종점숯불구이) / Tel : 052-262-7279 / Mobile : 010-3523-7877

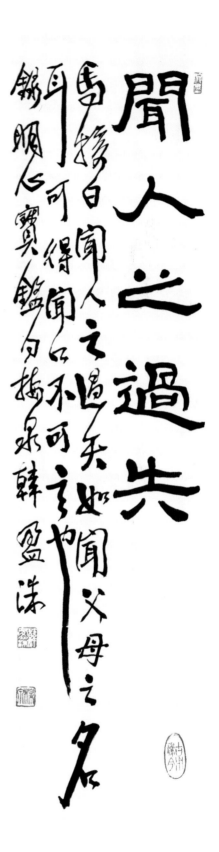

매천 한영수 / 梅泉 韓盈洙

경기미술대전 초대작가 / 한국서화작가협회 초대작
가 / SBS전국휘호대회 초대작가 / 한국외국어대학교
총동문회 이사 역임 / 재단법인 예문와(동방대학원
대학교서.화재단) 이사 역임 / 한국미술협회 포천지
부 부지부장 / 동남고등학교 한문교사 퇴직 / 매천서
당 운영(포천 가산면 감암리 168-2번지) / 2012포천
미술상 수상 / 포천문화원 한문서예 강사 / 경기도 의
정부시 전좌로156번길 24, 한승미메이드아파트 101-
502 / Mobile : 010-6352-2026

明心寶鑑句 / 35×135cm

香霧雲鬟濕 清輝
玉臂寒 何時倚虛
幌雙照淚痕乾

錄杜甫先生詩 癸巳春 海恩韓龍玢

杜甫先生詩 / 70×135cm

해은 한용분 / 海恩 韓龍玢

한국서화작가협회 초대작가 / 대한민
국문인화 초대작가 / 대한민국아카데
미미술협회 초대작가 / 대한민국서도
대전 입선, 특선, 특선상 수상 / 대한
민국서예전람회 입선 / 이율곡 신사
임당 예술대전 입선, 특선 / 창암 이삼
만선생추모회 주최 전국휘호대회 은
상 / 묵향회 회원 / 서울특별시 송파구
중대로 24, 231-1201호(문정동 올림
픽훼밀리아파트) / Mobile : 010-
5670-3066

愛人不親反其仁治人不治
反其智禮人不答反其敬

孟子 己丑仲�François 東松 韓雨植

동송 한우식 / 東松 韓雨植

사)한국서화협회 초대작가 / 2004~2005 충효교육원 상
경반 수료 / 2006 한국서화협회장상 / 2007 지도자상
(서협) / 2008 예술문화상(서협) / 2014 기로미술협회
초대작가(한호상) / 강원도 강릉시 임영로 23(노암동) /
Tel : 033-648-1983 / Mobile : 010-5680-1983

孟子 離婁上篇中 / 35×135cm

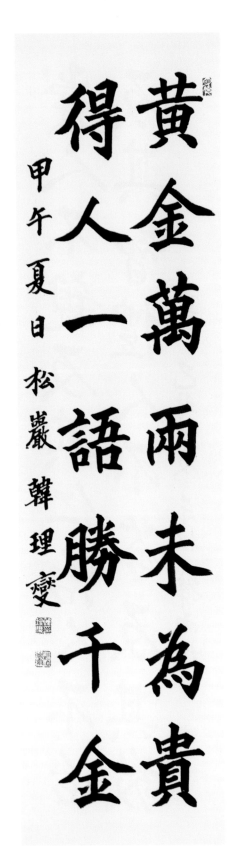

黃金萬兩未爲貴
得人一語勝千金

甲午夏日 松巖 韓理燮

明心寶鑑句 / 35×135cm

송암 한이섭 / 松巖 韓理燮

제7기 고대교육대학원 서예문인화 최고위과정 이수
/ 한국서도협회 초대작가 / 서울서도대전 초대작가 /
신사임당이율곡서예대전 초대작가 / 유림서예대전
초대작가 / 화홍시서화대전 초대작가 / 해동서예학
회 초대작가 / 제8회 서울특별시 강북구 휘호대회 대
상 (한문서예) / 제6회 서울특별시 도봉구 서예대전
장원 (한문서예) / 제8회 도봉구 휘호대회 최우수상
(사군자) / 서울특별시 도봉구 도봉로 136나길 40,
105동 2302호 (창동 신도브레뉴) / Mobile : 010-
5203-0183

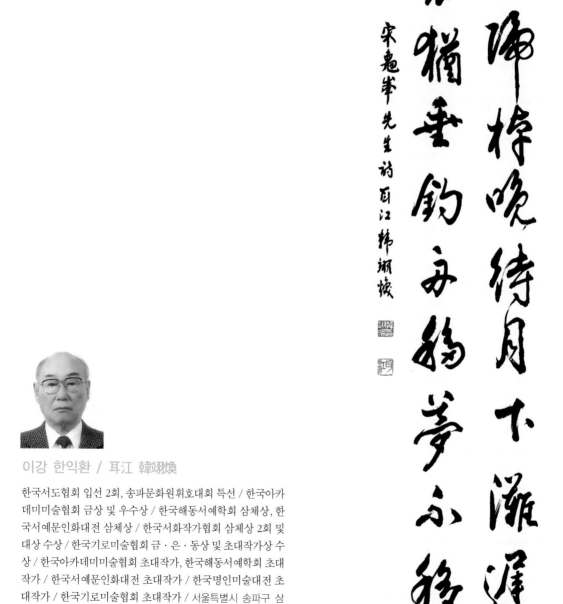

迷花歸棹晚 待月下灘遲
隔岸椅垂釣 扁舟夢不移

宋龜峯先生詩 耳江 韓翊煥

이강 한익환 / 耳江 韓翊煥

한국서도협회 입선 2회, 송파문화원휘호대회 특선 / 한국아카
데미미술협회 금상 및 우수상 / 한국해동서예학회 삼체상, 한
국서예문인화대전 삼체상 / 한국서화작가협회 삼체상 2회 및
대상 수상 / 한국기로미술협회 금·은·동상 및 초대작가상 수
상 / 한국아카데미미술협회 초대작가, 한국해동서예학회 초대
작가 / 한국서예문인화대전 초대작가 / 한국명인미술대전 초
대작가 / 한국기로미술협회 초대작가 / 서울특별시 송파구 삼
학사로13길 15 / Tel : 02-549-5577 / Tel : 02-549-5577 /
Mobile : 010-2789-5533

宋龜峯先生詩

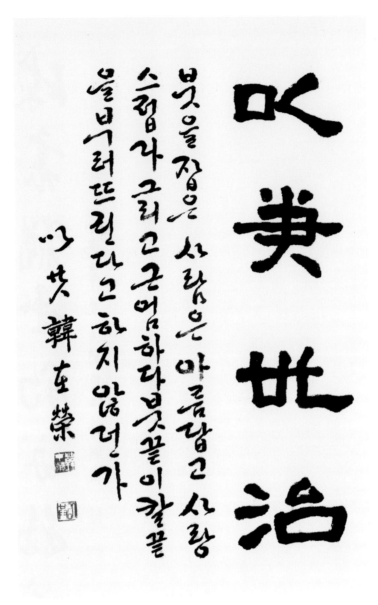

以筆世治 / 50×70cm

이공 한재영 / 以共 韓在榮

한국서예교육협회 이사 / 대한민국서예대상전 운영위원, 심사 / 서울미술대전 특선작가 / 성균관유림대전 초대작가 / 경기서화대전 초대작가 / 한국미협, 서울미협, 전라북도미협 회원 / 한국문인협회(시부 등단) 회원 / 한석봉 서예, 동백서화대전 운영위원장 / 대통령, 장관, 지사표창 및 한국 예술인 공로패 수상 / 행정공무원, 한국예총 임원 역임 / 전라북도 고창군 고창읍 중앙로 205-1 / Tel : 063-563-2462 / Mobile : 010-7211-2462

유전 한정녀 / 裕荃 韓正女

동방서법탐원회 16회 필업 / 국서련회원 / 국제여
성한문서법학회 이사 / 한국서가협회 특선, 입선
/ 한국서법예술연합 입상 / 태묵필묵정신전 출품
/ 한국대만부녀서법교류전 / 동방연서회전 / 국제
여성한문서법교류전 / 경기도 용인시 기흥구 언남
로 15 동일하이빌아파트 210동 306호 / Tel :
031-287-5822 / Mobile : 010-3427-6650

懷素自書帖 完臨 / 70×200cm

問余何事棲碧山笑
而不答心自閑桃花
流水杳然去別有天
地非人間

乙未夏錄李白詩
栗邨 韓昊錫

李白詩 山中問答 / 70×138cm

율촌 한호석 / 栗邨 韓昊錫

서울특별시 공무원 (1977~1993) / 제 20회 소사벌서예대전 우수상 (평택미협, 2015) / 제8회 이천전국서예대전 우수상 (2014) / 제3회 미수문화제 (허목) 서예대전 특선 (2014) / 제18회 행주서예대전 특선 (고양미협, 2012) / 제16회 소사벌서예대전 특선 (2011) / 제13회 행주서예대전 특선 (2007) / 제6회 대한민국인터넷서예대전 특선 (2005) / 제5회 대한민국인터넷서예대전 입선 (2004) / 경기도 고양시 덕양구 도래울로 86, 315동 704호 (도내동 엘에이치 3단지) / Mobile : 010-3734-8364

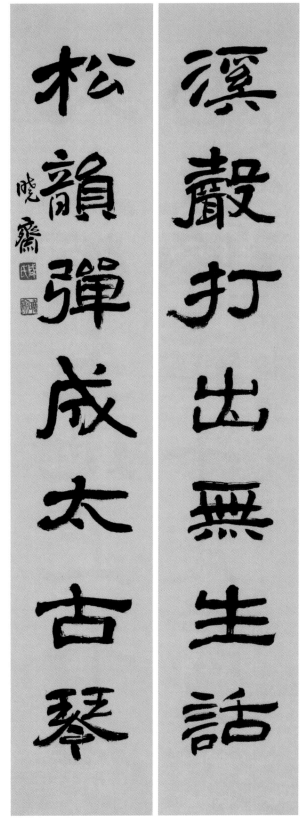

효재 함명례 / 曉齋 咸明禮

한국서가협회 이사 / 경기대학교 미술디자
인대학원 서예학 전공 / 대한민국서예전람
회 심사 역임 / 금화서화학회 이사 / 일묵제
주인 / 서울특별시 성북구 정릉로 388 동부
센트레빌아파트 101동 703호 / Mobile :
010-3224-9679

梅月堂詩句 / 35×135cm×2

天上榮光地上平和
自天降福千歲萬年

壬辰孟夏 仔征 許奎會

世界平和 / 50×135cm

자정 허규회 / 仔征 許奎會

해동서예 2013년 삼체상 / 이천전국서예대전 2013
년 삼체상 / 세계문화예술대전 2013년 삼체상 / 동
양서화문화교류 2013년 삼체상 / 안중근의사서예
대전 2014년 오체상 / 경기도서화대전 2014년 오
체상 / 대한민국현대문인화서예 2010년 초대작가
/ 경기도 광주시 도척면 궁뜰길 125-2 / Tel : 031-
761-3040 / Mobile : 010-5494-2460

계산 허만견 / 溪山 許萬堅

대한민국해동서예문인화대전 우수상, 초대작가 /
대한민국해동서예문인화대전 삼체상 / 대한민국
서예전람회(서가협) 입선 3회 / 한국추사서예대
전 특선 / 한중, 한일 서예작가전 / 경인미술대전
4회 입선 / 한국서법예술대전 입선 / 신사임당이
율곡서예대전 입선 / 옥산전씨, 김해허씨 합천문
중 합제단비명 / 경희대학교 교육대학원 서예문
인화과정 수료 / 서울특별시 동대문구 답십리로
210-30 동답한신아파트 2동 713호 / Tel : 02-
2245-2540 / Mobile : 010-3727-2540

杜甫詩 登高 / 70×200cm

七言節句

不結子花休要種
無義之朋不可友

明心寶鑑句 / 35×135cm×2

강파 허석룡 / 江坡 許石龍

국민예술협회 서울지회 이사 / 국민예술
협회 초대작가 / 프랑스천인작가전 출품 /
국민예술협회 서울지회 초대작가 / 서울특
별시 서초구 신반포로 45길 29-18 / Tel :
02-544-5582 / Mobile : 010-6400-
5582

추담 허양순 / 秋淡 許良順

1989. 4. 옥주서예학원 회원전 (안양미술관) / 2010.
10. 새천년서예문인화대전 특선 / 2010. 11. 안견미
술대전 입선 / 2011. 6. 대한민국여성미술대전 특선 /
2011. 9. 경기도평화통일미술대전 특선 / 2011. 12.
새천년서예문인화대전 특선 / 2012. 6. 대한민국미술
대전 서예부문 입선 / 2012. 12. 새천년서예문인화대
전 특선 / 2013. 10. 서울미술대전 특선 / 2013. 10. 운
곡서예문인화대전 특선 / 경기도 안양시 동안구 관악
대로 121, 117동 1401호 / Tel : 031-442-7602 /
Mobile : 010-5344-5685

徐令壽閣詩 / 70×200cm

秋史先生詩 / 70×135cm

운산 허영상 / 雲山 許泳相

한국서가협 초대작가, 심사위원 / 한국서도협 초대작가, 심사위원, 이사 / 국민예술협회 초대작가, 심사위원, 운영위원 / 충남미술대전 초대작가 운영위원, 심사위원장 / 대전미술대전 심사위원 / 대전충남서예대전 초대작가 운영위원, 심사위원, 부회장 / 한국서협한글분과위원, 대의원 / 한일서예명가전, 세계전북비엔날레 초대출품 / 세계서법문화교류초대전 / 일월서단, 새터서회 명예회장 / 충청남도 당진시 계성1길 30-19, 203호 (읍내동, 극동빌라) / Tel : 041-352-1999 / Mobile : 010-3451-1991

草衣禪師詩 / 140×200cm

소선 허영조 / 素仙 許英祚

1957생 / 동방대학원대학교 서화심미학 석사 / 대한민국 서예전람회 초대작가, 심사위원 역임 / 한국서학연구소,국제여성한문서법회 회원 / 전시회 1회(예술의전당, 2006) / 아시안캘리그라피협회 이사 / 경목서예연구소 운영 / 서울시 양천구 목동중앙서로 48-1 경목서예연구소 / Tel : 02-2644-7391 / Mobile : 010-3559-1715

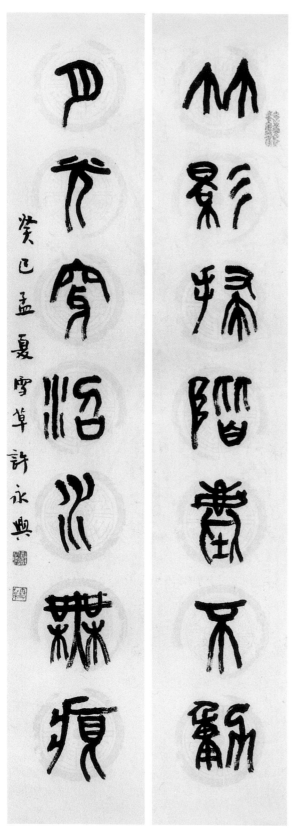

癸巳孟夏雪草許永興

菜根譚句 / 50×140cm

설초 허영흥 / 雪草 許永興

서예입문 15년 / 한국서예미술진흥협회 초대작가 / 제26회 대한민국서예공모대전 문인화 특선, 서예 특선 / 제22회 추사서예대상, 전국서예대전 대상, 삼체상 / 서울특별시 양천구 중앙로29길 120-13, 1002호 (신정동, 마이홈아파트) / Mobile : 010-9065-9306

莫神一好 / 100×40cm

창포 허 유 / 蒼浦 許 由

중국 합이빈공업대학교 한어과 수료 / 동국대학교 행정대학원 지역개발과 수료 / 서봉 김사달 박사 서예사사 / 대한민국 국전서예대전 입선 / 서도 국민대전 특선, 동아일보 사장상 / 한국미술대전 은상 수상 / 청주 문화방송 개국 15주년 초대전 / 미국 한인회 초대전 LAS VEGAS / 중국 흑룡강성 미술가협회 초대전 / 중국 합이빈공업대학교 서법고문 명예교수(미술대학) / 중국 개봉시 한원비림원 고문(현) / 중국 중원 공자학회 명예회장(현) / 사단법인 한국비림원 사무총장 / 세계 미술대전 운영위원장(현) / 사단법인 한국비림원 이사장(현) / 한국비림박물관 미술대전 운영위원장(현) / 세계비림협회 한국대표(현) / 한국극동사회문화 연구원장(현) / 한국문화예술신지식인 선정 / 한국문화관광 service 대상 수상 / 한국비림박물관장(현) / 중화명인록 한국지구 명예대사 / 중국 청도 황해 학원 명예원장 교수 / 충청북도 보은군 보은읍 장속중초로 32 / Tel : 043-544-5522 / Mobile : 010-6630-4797

少年易老學難成 一寸光陰不可輕
未覺池塘春草夢 階前梧葉已秋聲
乙未年 立春之節 芝堂 許銀會

明心寶鑑句 / 30×135cm

지당 허은회 / 芝堂 許銀會

대한민국미술대전 초대작가 / 부산미술대전 초대작
가 / 부산서예비엔날레 국제공모대전 대상 / 부산서
예비엔날레 초대작가 역임 / (현)부산서예비엔날레 이
사 / 부산광역시 부산진구 당감로 118, 협성피닉스타운
108동 702호 / Tel : 051-807-8879 / Mobile :
010-4850-7422

滿堂和氣生嘉祥 / 90×40cm

청강 허인수 / 靑岡 許仁秀

국립 경상대학교 대학원 졸업 (석사) / 대한민국미술대전 서예부문 초대작가, 심사위원 역임 / 경상남도 미술대전 대상 수상 및 초대작가, 운영위원, 심사위원 역임 / 서예대전 대상 수상 및 초대작가, 심사위원 역임 / 경남 국제조각 조직위원회 자문위원 역임 / 2011 Korea Art Festa 운영위원 역임 / 한국미술협회 거제지부장 역임 / 경남미술대전 초대작가상, 유당미술상 수상 / 거제예술상 수상 / 거제서예학회 운영 / 경남 거제시 용소 1길 17-7 거제마린푸르지오 201동 1102호 / Tel : 055-735-9562 / Mobile : 010-2560-4095

神魚萬尺兩峯間雲去雲來不變山
青森郭外黃花髮鷺沙邊步月還

題孟敏

慶雲山房

碧岩 許漢珠作

天地有萬古 / 35×135cm

벽암 허한주 / 碧岩 許漢珠

한국서화작가협회 특선 2회 / 국제미술창작회 특선 2
회 / 신동아미술대전 특선 2회 / 대한민국서화대전 대
상전 특선 2회 / 일본대분현 운용전 대상 / 김해 미협
고문, 한국미협 경남지부 예술인상 수상 / 설송문화
상, 추사상, 율곡상 수상 / 대한민국서화대전 대상전
초대작가, 심사부위원장 역임 / 김해선면협회 고문 /
대통령근정훈장 수상 / 경상남도 김해시 함박로101번
길 19, 대동아파트 305-110 / Tel : 055-334-3544
/ Mobile : 010-7558-5553

송정 현만규 / 松亭 玄萬奎

1999년 7월 10일 한자사범 제1101-0000001호 사단법인 한국민간자격협회 이한산 / 2002년 6월 1일 한자사범1급제021018-ISB002-1207호 한국서예사법자격증 이한산 / 2000년 6월 2일 예문회 초대작가추대장 제20-15호 전국서화예술대전 운영위원장 박태준 / 2002년 2월 20일 경희교육대학원 전문교육자과정 서예문인화 자격증2기 제50호 원장 안정수 / 2002년 2월 20일 경희교육대학원 전문교육자과정 서예문인화과정 수료증 제390호 총장 조정원 / 2013년 4월 11일 입비증 13-4호 한국서예비림협회 관장 우민정 / 2013년 7월 30일 초대작가인증서 제13-40호 한국서예비림협회 총재 김선원 / 2013년 11월 27일 우수작가상 제1311-353호 회장 우국정 / 2013년 11월 8일 우수작가상 12-509호 한국서예비림협회 총재 김선원 / 2014년 7월 20일 초대작가인증서 제147-432호 한국서화협회 회장 우국정 / 충남 아산시 신창면 서부북로 781번길 17 / Tel : 041-542-7227 / Mobile : 011-9338-9338

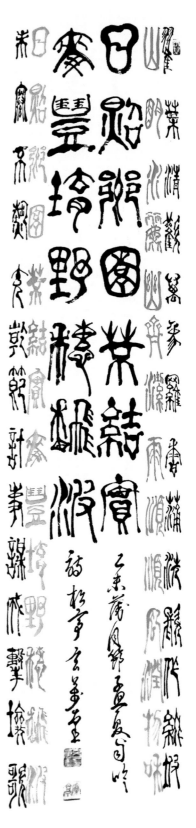

孟夏自吟詩 / 35×140cm

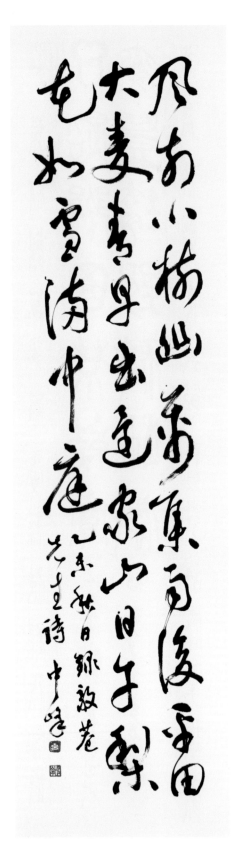

敬菴先生詩 / 35×135cm

중봉 현석구 / 中峰 玄錫久

(사)한국서도협회 초대작가 / (사)한국서도협회 충북
지회장 / 제천시공예협회 회장 / 한국각자협회 자문
위원, 초대작가 / 충북미술대전 초대작가, 운영위원,
심사위원 / 동방대학원대학교 외래교수 역임 / 세명
대학교 평생교육원 서예 강사 / 충청북도 제천시 청전
대로 95 (청전동) 중봉서실 / Tel : 042-645-6373
/ Mobile : 010-2992-1248

故 석파 현수근 / 昔坡 玄壽根

성균관대학교 유학대학원 수료 / 한국서화예술대전
심사위원장 역임 / 한국추사서예대전 심사위원장 역
임 / 한국미술협회 원로회원 / 한국예술작가협회 고
문 / 한국미술협회 제천지부장 역임 / 제천시민대상
수상 / 충청북도미술상 수상 / 한국예총 제천지부장
역임 / 한국예총 예술문화상 대상 수상 / 대한민국서
예문인화원로총연합회 자문위원 / 한국서도협회 자
문위원 / 갑자서회 회장 역임 / 아시아국제미술협회
고문 / 충청북도 제천시 청풍호로8길 45-2 (영천동) /
Tel : 043-642-5849 / Mobile : 010-4410-5981

秋史先生詩 / 36×140cm

청광 현장훈 / 淸匡 玄長勳

대한민국서예문인화대전 초대작가 / 대한민
국명인미술대전 초대작가 / 한국예술문화협
회 추천작가 / 전서예대전 특선 / 추사서예대
전 특선 / 무등미술대전 입선 / 국제서법제주
지회 사무국장 / 월봉묵연 총무 / 제주특별자치
도 제주시 월랑북길 18 (노형동, 삼환3차아파
트) 1306호 / Tel : 064-744-6912 / Mobile :
010-5219-7331

龍門先生詩 / 70×135cm

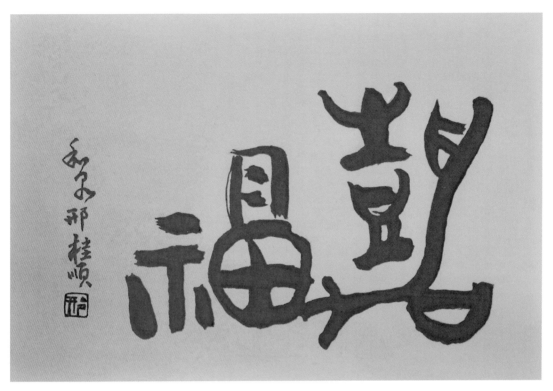

嘉福 / 30×20cm

화천 형계순 / 和泉 邢桂順

대한민국서예대전 초대작가 및 전각 분과위원 / 대한민국서예대전 서울지회 초대작가 및 심사위원 / 대한민국서예대전 부산지회 초대작가 및 심사위원 / 다산서예대전 심사위원 / 세계서예전북비엔날레 초대전 출품 / 한국서각학회 회원 / 한국전각협회 회원 / 성남서예가총연합회 이사 / 동연회, 그룹 묵기회원 / 벽산서예한자교실 운영 / 전국한자교육추진총연합회 지도위원 / 서울시한자교육재능기부자 / 경기도 광주시 회안대로 621-15, 206동 502호 (장지동, 벽산블루밍2단지) Tel : 031-765-3275 / Mobile : 010-2569-3275

千字文

天地玄黃 宇宙洪荒 日月盈昃 辰宿列張 寒來暑往 秋收冬藏 閏餘成歲 律呂調陽 雲騰致雨 露結爲霜 金生麗水 玉出崑岡 劍號巨闕 珠稱夜光 果珍李柰 菜重芥薑 海鹹河淡 鱗潛羽翔 龍師火帝 鳥官人皇 始制文字 乃服衣裳 推位讓國 有虞陶唐 弔民伐罪 周發殷湯 坐朝問道 垂拱平章 愛育黎首 臣伏戎羌 遐邇壹體 率賓歸王 鳴鳳在樹 白駒食場 化被草木 賴及萬方

蓋此身髮 四大五常 恭惟鞠養 豈敢毀傷 女慕貞烈 男效才良 知過必改 得能莫忘 罔談彼短 靡恃己長 信使可覆 器欲難量 墨悲絲染 詩讚羔羊 景行維賢 克念作聖 德建名立 形端表正 空谷傳聲 虛堂習聽 禍因惡積 福緣善慶 尺璧非寶 寸陰是競 資父事君 曰嚴與敬 孝當竭力 忠則盡命 臨深履薄 夙興溫凊 似蘭斯馨 如松之盛 川流不息 淵澄取映 容止若思 言辭安定 篤初誠美 慎終宜令 榮業所基 籍甚無竟 學優登仕 攝職從政 存以甘棠 去而益詠 樂殊貴賤 禮別尊卑 上和下睦 夫唱婦隨 外受傅訓 入奉母儀 諸姑伯叔 猶子比兒 孔懷兄弟 同氣連枝 交友投分 切磨箴規 仁慈隱惻 造次弗離 節義廉退 顛沛匪虧 性靜情逸 心動神疲 守眞志滿 逐物意移 堅持雅操 好爵自縻 都邑華夏 東西二京 背邙面洛 浮渭據涇 宮殿盤鬱 樓觀飛驚 圖寫禽獸 畫彩仙靈 丙舍傍啓 甲帳對楹 肆筵設席 鼓瑟吹笙 陞階納陛 弁轉疑星 右通廣內 左達承明 既集墳典 亦聚群英 杜槁鍾隸 漆書壁經 府羅將相 路俠槐卿 戶封八縣 家給千兵 高冠陪輦 驅轂振纓 世祿侈富 車駕肥輕 策功茂實 勒碑刻銘 磻溪伊尹 佐時阿衡 奄宅曲阜 微旦孰營 桓公匡合 濟弱扶傾 綺回漢惠 說感武丁 俊乂密勿 多士寔寧 晉楚更霸 趙魏困橫 假途滅虢 踐土會盟 何遵約法 韓弊煩刑 起翦頗牧 用軍最精 宣威沙漠 馳譽丹青 九州禹跡 百郡秦幷 嶽宗恆岱 禪主云亭 雁門紫塞 雞田赤城 昆池碣石 鉅野洞庭 曠遠綿邈 巖岫杳冥

治本於農 務茲稼穡 俶載南畝 我藝黍稷 稅熟貢新 勸賞黜陟 孟軻敦素 史魚秉直 庶幾中庸 勞謙謹勅 聆音察理 鑑貌辨色 貽厥嘉猷 勉其祗植 省躬譏誡 寵增抗極 殆辱近恥 林皋幸即 兩疏見機 解組誰逼 索居閒處 沉默寂寥 求古尋論 散慮逍遙 欣奏累遣 慼謝歡招 渠荷的歷 園莽抽條 枇杷晚翠 梧桐早凋 陳根委翳 落葉飄颻 遊鯤獨運 凌摩絳霄 耽讀翫市 寓目囊箱 易輶攸畏 屬耳垣牆 具膳餐飯 適口充腸 飽飫烹宰 饑厭糟糠 親戚故舊 老少異糧 妾御績紡 侍巾帷房 紈扇圓潔 銀燭煒煌 晝眠夕寐 藍筍象床 絃歌酒讌 接杯舉觴 矯手頓足 悅豫且康 嫡後嗣續 祭祀蒸嘗 稽顙再拜 悚懼恐惶 牋牒簡要 顧答審詳 骸垢想浴 執熱願涼 驢騾犢特 駭躍超驤 誅斬賊盜 捕獲叛亡 布射僚丸 嵇琴阮嘯 恬筆倫紙 鈞巧任釣 釋紛利俗 並皆佳妙 毛施淑姿 工顰妍笑 年矢每催 羲暉朗曜 璇璣懸斡 晦魄環照 指薪修祐 永綏吉劭 矩步引領 俯仰廊廟 束帶矜莊 徘徊瞻眺 孤陋寡聞 愚蒙等誚 謂語助者 焉哉乎也

壬辰年仲夏 野菊 邢龍哲

千字文 / 70×135cm

야국 형용철 / 野菊 邢龍哲

전북 김제 출생 / 전북대학교 농과대학 수료 / 한·중, 한·일 서예작가 초대교류전 4회 / 중국 북경 공예미술대학 하기단기 학습반 수료 / 한국예술문화협회 초대작가 및 심사위원 / 한국전통문화예술진흥협회 초대작가 및 심사위원 / 저서 : 야국 명구 행서체집 발간, 교육부 선정 1,800자 행서체본 발간, 야국 사자성어집 발간, 소학행서체집 발간 / 현)야국서예학원 운영, 한국미술협회 회원, 한국전통문화예술진흥협회 중앙이사, 포천시 지회장 / 경기도 포천시 호병골길 2 / Tel : 031-536-1622 / Mobile : 010-6253-8562

對酒不覺暝

落花盈我衣

醉起步溪月

鳥還人亦稀

정반 홍강순 / 汀磐 洪康順

한국서가협회 이사 / 각 민전 심사 역임 / 서울시
서초구 동광로9길 3, 301호 (방배동) / Mobile :
010-5072-9936

李白詩 自遣 / 35×135cm

故國山圍十二峰 喜逢和氣深

舟人再到沙岸月初沈 戊子

誰能料仙臺試為臨寸心孔

勳浮海本此心

文莊公 晚全 洪可臣 先生 詩
二千十五年 晚秋 十三代孫 德善

文莊公 晚全 洪可臣 先生 詩 / 50×137cm

춘파 홍덕선 / 春坡 洪德善

국전 입선 및 특선, 개인전 26회 개최 / 한국서
가협회 초대작가 · 심사위원 / 한국기독교서
예협회 회장 / 원곡서예상 기독교서예상 수상
/ 춘파서예원 원장 / 서울시 양천구 목동중앙본
로 7길 31(목4동 740-5) / Tel : 02-2642-
1495 / Mobile : 010-5206-0675

경헌 홍동기 / 慶軒 洪東基

한국서예미술협회 초대작가 / 삼보예술대
학 교수 / 송전서법회 운영위원장, 이사 / 고
려대학 평생교육원 송전초서반 강사 / 대한
민국서예문인화원로총연합회 초대작가 /
서울특별시 강남구 영동대로114길 56, 502
동 1201호 (삼성동, 래미안삼성1차아파트) /
Mobile : 010-5221-4643

書譜截錄 / 70×135cm

梅月堂先生詩 春遊山寺 / 70×135cm

성정 홍두표 / 成定 洪斗杓

2013 동백서화회 초대작가 / 2013 대한
민국아카데미미술협회 초대작가 / 경
상남도 진주시 새평거로 111, 306동
1101호 (평거동, 평거휴먼시아3단지) /
Tel : 055-747-7725 / Mobile : 010-
2836-7725

洛陽城東桃李花飛來飛去落誰家幽閨兒女惜顏色坐見落
花長歎息今年花落顏色改明年花開復誰在已見松柏摧爲薪
更聞桑田變成海古人無復洛城東今人還對落花風年:歲:花
相似歲:年人不同寄言全盛紅頡子須憐半死白頭翁此翁白
頭真可憐伊昔紅顏美少年公子王孫芳樹下清歌妙舞落花
前光祿池臺開錦繡將軍樓閣畫神仙一朝臥病無相識三春行
樂在誰邊宛轉蛾眉能幾時須臾鶴髮亂如絲但看古來歌舞
地惟有黃昏鳥雀飛 庚寅年秋宗之門先生詩有所思松齋洪玟奎

有所思 / 70×200cm

송재 홍민규 / 松齋 洪玟奎

(전)동아일보 근무 / 한국미술대전 특선 / 새천년서
예문인화대전 특선 / 해외초청전시회 수회 / 국가보
훈문화예술협회 서예 심사위원 / 새천년서예문인화
대전 초대작가 / 대한민국종합미술대전 초대작가 /
국가보훈문화예술협회 이사 / 한국미술협회 서예분
과 회원 / 서울시 은평구 통일로 82나길 2 / Tel : 02-
385-6763 / Mobile : 010-5699-6763

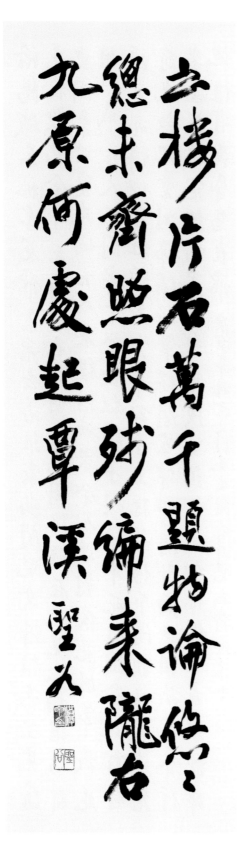

六樓片石萬千題 物論悠悠
總未齊 照眼殘編求隴右
九原何處起覃溪

化度寺 / 70×200cm

성곡 홍순갑 / 聖谷 洪淳甲

한국서가협회 초대작가 (제20기) / 대전충남서예전
람회 초대작가, 이사, 운영, 심사 / 한국서가협회 연기
군지부장 / 충청서단 회원 / 제당묵연회원 / 세종특별
자치시 조치원읍 충현로 159, 111동 304호 (욱일아파
트) / Mobile : 010-9589-1415

雪月前朝色寒鍾故
國聲南樓愁獸立殘
郭暮戱生

碧松 洪淳千

벽송 홍순천 / 碧松 洪淳千

한국서예협회 단양군지부장 / 대한민국
서예대전 입선.회원전 3회 / 한.중.서예
가 초대전.충북대학교 박물관 / 전국퇴계
이황서예대전 초대작가 대회장 / 충북서
예대전 초대작가 이사 운영위원 / 한반도
미술대전 특선 / 전국단재서예전 특선 초
대작가 / 단양소백학교 교사 / 어상천면
주민자치 위원장 서예강사 / 어상천초등
학교 및 어상천군립어린이집 한자강사 /
충청북도 단양군 어상천면 어상천로 974
/ Tel : 043-423-6868 / Mobile : 010-
7209-6027

松都懷古 / 70×135cm

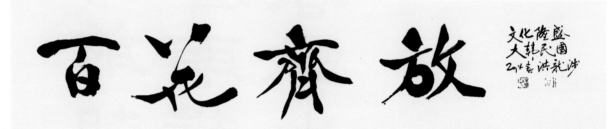

百花齊放 / 165×35cm

중원 홍용섭 / 中圓 洪龍涉

한국미술협회 회원 / 강원도 삼척시 죽동길 41-6 (교동) / Tel : 033-574-5347 / Mobile : 010-3516-1271

청호 홍월봉 / 淸湖 洪月鳳

제25회 하남미전 입선 / 제22회 경기 노인휘호대회 장려상 / 제6회 운곡서예 입선 / 제9회 아카데미미술대전 특선 / 제10회 아카데미미술대전 금상 / 2012년 아카데미 추천작가 / 경기도 하남시 미사동로40번길 124-6 (미사동) / Mobile : 010-2267-9197

桐千年老恒藏曲梅
一生寒不賣香月到
千齣餘本質柳経百
別又新枝

録 象村先生詩
清湖 洪月鳳

象村先生詩 / 70×135cm

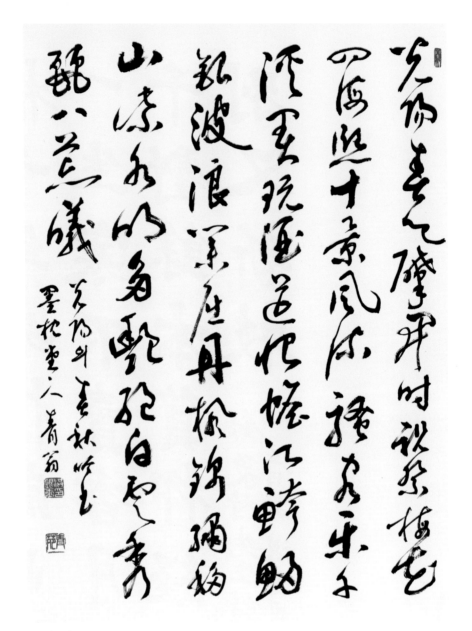

光陽의 春秋 / 43×60cm

청원 홍은옥 / 靑苑 洪銀玉

지역문화봉사상 (92, 전광양신문사), 광양예술인상 (08, 광양예총) / 국제난정필회 국제서법연합회 회원 (한국, 일본, 대만, 중국, 베트남, 독일 전시) / 한국미협, 한국시가협, 공무원미술협, 한국한시협 회원 / 순천미술대전, 전남서예전람회, 호남미술대전, 대한민국서화아카데미 서예심사 역임 / 제8회 전남서예 전람회 운영위원장 역임 / 광양시 서예동인회 초대회장 (93~2000) 역임 / 한국서가협 광양시 초대지 부장 역임 (05~12) / 광양시 노인복지관 서예강사 (05~ 현재) / 광양향교 유림대학 서예강사 (13~현재) / 광양 청원서예학원 운영 (89~현재) / 전남 광양시 옥룡면 석곡길 42 / Tel : 061-763-1996 / Mobile : 010-6792-0077

일석 황갑용 / 一石 黃甲龍

동애 소효영, 죽원 김승률 선생 사사 /
전국부울경서예대전 대상 수상 / (사)한
국서화예술협회 이사 겸 초대작가 /
(사)한국예술문화원 초대작가 겸 심사
위원 역임 / 대한민국문화예술대전 초
대작가 겸 심사위원 역임 / 대한민국독
립미술서예대전 초대작가 겸 심사위원
역임 / 가야미술대전, 대한민국새하얀
미술대전 초대작가 / 서울미술관, 한국
미술관 초대작가전 출품 / 석재 서병오
선생 추모 한·중·일 서화교류전 초대
출품 / (현)법무사 황갑용 사무소 소장 /
대구광역시 수성구 동원로 135, 107동
807호 (만촌동, 메트로팔레스1단지아파
트) / Tel : 053-242-2521 / Mobile :
010-5474-2521

絕域春歸盡　邊城雨送涼
殘千樹艶　得數枝黃嫩葉
承朝露明霞　護晚粧移床故
相近拂袖有餘香

錄洪遷先生詩
一石黃甲龍

洪遷先生詩 詠薔薇 / 70×135cm

1205

茅白逢僧話畫郊信馬行煙
消村巷永風軟海波平意欲横
依岩立長松擬道迎烹臺漫
無址輕謀海雪名

雪谷先生詩 車顧山人
恩堂 黃奎亢

은당 황규항 / 恩堂 黃奎亢

한국서가협회 초대작가 / 한국서예전람회 심사 / 개
인전 1회 / 국군정신전력학교 강사 / 주신노인대학 서
예 한문강사 / 서예가협회 회원 / 일월서단 회원 / 기
독교미술협회 회원 / 저서 : 가훈집, 명언가구집 / 한
국서예학원 설립 운영 / 충남 천안시 동남구 충절로
295-14, 1동 510호 (구성동 쌍용아파트) / Tel : 041-
556-1038 / Mobile : 010-2286-4402

雪谷先生詩 / 70×140cm

백현 황무섭 / 白玄 黃武燮

국가보훈문화예술협회 심사위원장 역임
/ 한국석봉미술협회 심사위원장 역임 /
국제미술작가협회 심사위원 역임 / 성균
관유림서예작가회 심사위원장 역임 / 성
균관유림서예작가회 회장 / 중국, 일본,
프랑스, 독일, 홍콩 등 초청전시 다수 / 전
국원로작가회 회원 / 갑자서회 부회장 /
옥조근정훈장 수장 / 서울특별시 영등포
구 도림로145길 28, 102동 1803호 (문래
동4가, 리버뷰 신안인스빌) / Tel : 02-
2679-1189 / Mobile : 010-2620-7788

陶淵明 歸去來辭 / 70×135cm

申沆先生詩 / 70×135cm

효명 황병학 / 曉明 黃秉學

한국서협 전남지회 사무국장(전) / 한
국아카데미미술협회 초대작가 / 한국
기로미술협회 초대작가 / 광주전남무
등대전 입상 / 대한민국미술대전 입선 /
대한민국기로서화대전 동상 / 전남 강
진군 강진읍 금릉안길 19 / Tel : 061-
433-6543 / Mobile : 010-3455-2232

딱: 하기가차돌길어서
알았습니다
乙未春 全英洙詩
어느새 내가까이에서
歲月情趣
黃如賢
여러날담가두어도그래로일출

여현 황선희 / 如賢 黃善喜

대한민국미술대전 서예부문 우수상, 초대작가
/ 강원서예대전 우수상, 초대작가 / 운곡서예문
인화대전 운영위원 / 강원도 춘천시 근화길 15
번길 26, 110-404호 (미소지움아파트) / Tel :
033-253-5690 / Mobile : 010-8919-5690

歲月情趣 / 35×100cm

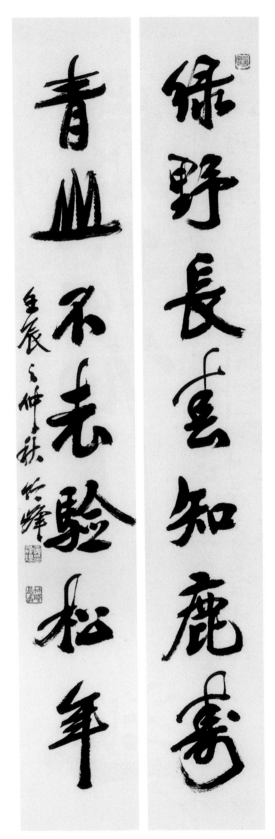

綠野 · 靑山 / 35×205cm×2

죽봉 황성현 / 竹峰 黃晟現

국립현대미술관 초대작가 / 한국서도협회 명예회장 / 대한민국서예전람회 심사위원장 역임 / 대한민국 서도대전 심사 및 운영집행위원장 / 근역서가회, 한 국서예가협회 회장 역임 / 중국서법가협회 및 국제서 법전 출품 30회 참가 / 필묵연 60년전 (개인전 12회) / 원곡서예문화상 수상 및 한국수필등단 신인상 / 저서 : 『서법과 원류』, 『천자문』, 『반야심경』, 『금강경』외 60종 발간 국내 최초 서예비디오 및 USB 제작 (동영 상 15편 15시간) / 서울특별시 마포구 독막로42길 2, 106동 2102호 (염리동, 마포자이) / Tel : 02-734-5273 / Mobile : 010-4732-5273

1210

청라 황순오 / 靑羅 黃惇廒

(사)한국서도협회 초대작가 / 대한민국서도대전 심
사위원 역임 / 추사서예대전 입선, 특선 / 국제서법연
맹 회원 / 한국서도대표작가전 출품 / 서울특별시 동
대문구 장안벚꽃로5길 19, 103동 804호 (휘경동, 휘
경베스트빌현대아파트) / Mobile : 010-5066-5727

丹光出洞如明月
玉氣上天為白雲
~朱熹 秋節 青羅 黃惇廒

丹光 · 玉氣 / 50×135cm

誰將崑玉削如釣掛在雲霄萬里頭依俙淡影侵虛室異域孤臣譚賦秋

鈍崔益鉉先生詩一首和原黃愛淑

화원 황애숙 / 和原 黃愛淑

광주광역시미술대전 초대작가 / 전국무등미술대전 초대작가 / 의재 허백련상 전국여성서화백일장 대상, 초대작가 / 대한민국미술대전 서예부문 입선 / 대한민국통일서예대전 특선·입선 다수 / 부산일보 주최 전국서도민전 특선·입선 다수 / 한·중 서법교류전 출품 (중국 감숙성) / 한국미술협회 회원 / 광주미술협회 회원 / 광주광역시 서구 백석길 22-23, 105동 903호 (마륵동, 상무자이) / Tel : 062-371-6362 / Mobile : 010-3601-6362

崔益鉉先生詩 / 70×200cm

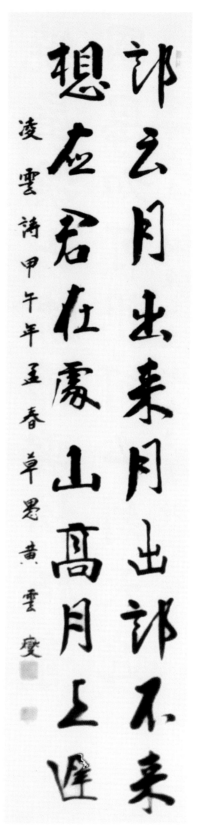

凌雲詩 / 35×135cm

초우 황운섭 / 草愚 黃雲燮

육군 중위로 군 예편 (6·25 참전 국가유공자) / 중등
교사 임관 후 정년퇴직 / 한국문화예술대전 특선, 삼
체상 / 한국문화예술대전 추천작가, 초대작가, 원로
작가 / 대한민국아카데미미술대전 금상, 서울시의회
의장상, 초대작가 / 대한민국기로미술대전 최우수상,
국회부의장상 / 중국 국제교류전 국제기로미술대전
대상 수상, 영예교수자격 수여(서화) / 대한민국기로
미술대전 보건복지부장관상 / 대한민국기로미술대
전 심사위원장 역임, 부이사장 / (현) 대한민국기로미
술협회 부이사장, 심사위원, 특임장관상 수상, 국회
의장상(대상), 교육부장관상(금상) / 울산광역시 울주
군 범서읍 점촌4길 31, 101동 208호 (일신파크맨션) /
Tel : 052-211-7863 / Mobile : 010-2344-7863

容鬢添霜雪流年不暫停
綸音降金闕故友餞郵亭
繞屋溪山勝拂雲松栢青
國恩如可報何必到天遲

録李叔蕃先生詩康辰夏晩菴黃義坤

李叔蕃先生詩 / 70×135cm

만암 황의곤 / 晩菴 黃義坤

세계서법문화예술대전 8회 출품 (특선,
동상, 은상, 금상, 최우수상 등 수상) / 대
한민국통일서예대전 특상 / 동양서화문
화교류전 3회 입선상 / 소사벌미술대전
입선, 특선상 / 경북도서예대전 입선 / 허
균.허난설헌 문화제 특선상 / 기타 다수
수상 / 세계서법예술중심 초대작가 / 서
울특별시 영등포구 당산로4길 12, 112동
2001호 (문래동3가, 문래자이) / Tel :
02-2636-7379 / Mobile : 010-9011-
7379

원당 황인삼 / 原堂 黃寅三

한국서화예술대전 입선, 특선, 삼체선 / 한국서화작
가협회 회원전 다수 출품 / 대한민국아카데미기로미
술대전 금상 / 대한민국아카데미기로미술협회 초대
작가 / 대한민국서예문인화총연합회 초대작가 / 한
국서화작가협회 초대작가 / 서울시 성북구 한천로
101길 9-9 (장위동) / Tel : 02-915-1110 / Mobile :
010-3756-1931

明月黃鶴 / 35×135cm

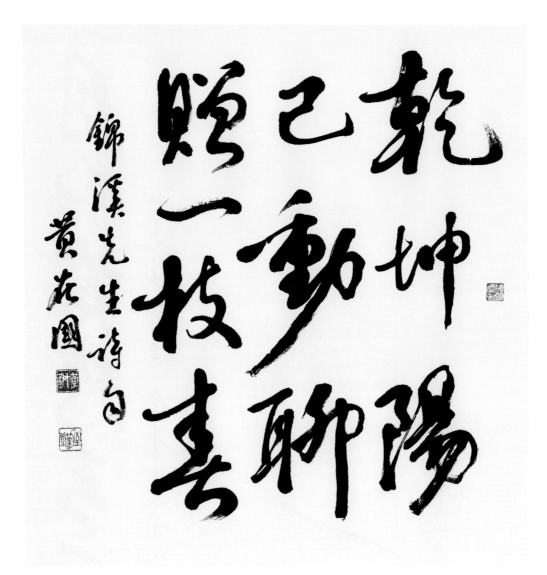

錦溪先生詩句 / 70×80cm

중관 황재국 / 中觀 黃在國

경희대학교 대학원 문학박사 (한문학) / 경희대학교 미술교육과 서예과목 강사 / 경희대학교 대학원 국문학과 고전문학 강사 / 1964년 문화공보부 주최 신인미술전 서예부 입선 / 1966년 제15회 국전 서예부 입선 / 제7대 근역서가회 회장, 제4대 온지학회 회장 / 강원서학회 초대회장 / 제1회 목은문화재 전국한시백일장 심사위원 / 국립강원대학교 한문교육과 교수 (한문학비평, 금석서예 등) / (현)강원대학교 한문교육과 명예교수 / 강원도 춘천시 새청말길 26, 117동 403호 (우두동, 강변코아루아파트) / Tel : 033-262-3986 / Mobile : 010-9164-3983

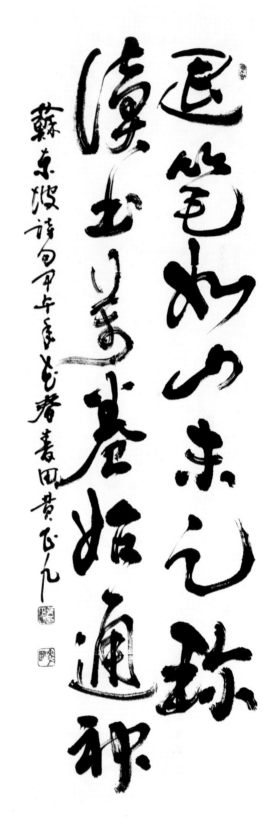

蘇東坡詩 / 50×135cm

맥전 황정구 / 麥田 黃正九

1993 부산미술대전 공모전 입선 / 2008 전국관설당서
예대전 입선 / 2009 전국관설당서예대전 특선 / 2010
대한민국중앙서예대전 특선 / 2010 낙동서화휘호대
회 우수상 / 2010 전국관설당서예대전 우수상 / 2011
관설당서예협회 추천작가 / 2011 대한서화예술협회
초대작가 / 2013 관설당서예협회 초대작가 / 경상남
도 양산시 상북면 상북중앙로 447, 901호 (동우강변
타워2차아파트) / Tel : 055-374-4461 / Mobile :
010-2635-4461

勤勞萬事達成源 必慈自消
又理存百鍊千磨 偹循學雖
愚火到聖賢門

安泰時先生詩

蘭雪黃貞淑

安泰時先生詩 / 35×135cm

난설 황정숙 / 蘭雪 黃貞淑

대한민국미술대전 서예부문 초대작가 및 심사위원 /
광주광역시미술대전 초대작가 및 심사위원 운영위원
/ 전라남도미술대전 초대작가 / 광주광역시 비엔날
레기념 전국휘호대회 심사 / 개인전 1회 / 광주시 동
구 무등로 409 (계림동 11통 2반) / Mobile : 011-
608-9598

민촌 황치봉 / 民邨 黃致奉

대한민국서예대전 초대작가, 경기도
서예대전 초대작가 / 대한민국현대서
예 문인화대전 초대작가 / 한국서예협
회 이사 역임, 경기도지회 고문, 서예
술인협회 이사, 연묵회 회원 / 대한민
국안중근의사서예대전 운영위원장 /
한국안중근의사서예협회 회장 / 대한
민국서예대전 심사위원 및 운영위원
역임 / 서협 서울시전, 인천시전, 부산
시전, 대전시전, 충북도전, 전북서예대
전 심사 / 경기도전, 강원도전, 안양시
전, 수원시전, 한겨레.광개토 서예술
대전 심사위원장 역임 / 경기.전국〈지
회, 지부장 초청전, 한글묵향전, 경기
도전 심사위원 초청전〉위원장 / 한.중
교류전, 독일.한국 묵향초대전, 몽골
전, 한.아랍전, 쿠웨이트전, 한ㆍ일교
류전, 평화통일기원전, 한글과 세계문
자전, 2012 안중근의사 유묵.서예깃발
전 개최 / 경기도 부천시 원미구 계남
로 72 진달래마을 효성센트럴타운
2234동 1602호 / Tel : 032-225-
3800 / Mobile : 010-5297-3900

墨場寶鑑句 / 35×135cm×2

壺中天 / 75×40cm

정곡 황태현 / 靜谷 黃泰鉉

대한민국서예대전 초대작가 / 대한민국문인화대전 초대작가 및 심사위원 역임 / 부산서예대전 초대작가 및 심사위원, 운영위원 역임 / 전국서도민전 초대작가 / 한국문인화대전 초대작가 / 부산미술대전 초대작가 / 풍경, 바람이 불어 노래하다(에세이) 외 2권 출간 / 이옥유영 (한시집) 출간 / 부산시 부산진구 동평로 352, 105동 2303호 (양정동 현대아파트) / Mobile : 010-3586-5175

老子句 / 85×35cm

운강 황희준 / 雲岡 黃熙俊

원광대교육대학원 졸업 / 전국서화예술대전 우수상 수상 / 동남아문화예술대상전 금상 수상 / 전국교원 미술대전 서예부 은상 수상 / 전북교원연수원 서예강사 역임 / 대한민국마한서예대전 초대작가 / 전북 미술대전 초대작가 동 심사위원 / 국제서화예술초대전 / (전)이리동산초등학교장, 전북매일신문 논설위 원 / 전라북도 익산시 동서로 509, 101동 1501호 (어양동, 익산자이아파트) / Tel : 063-838-3395 / Mobile : 010-3684-7300

편찬위원 명단

편찬위원장　조강훈

편 찬 위 원

강금석	강복영	강사현	강수남	강수호	강영선	강정진	강정헌	강종원	고영수	고찬용
곽영수	곽현주	권민기	권상호	권창륜	기 수	김경복	김경호	김광렬	김군자	김근회
김기동	김나야	김난옥	김달진	김동석	김동연	김란옥	김명자	김명하	김문기	김미자
김병권	김병윤	김봉빈	김부경	김상헌	김석중	김선득	김성곤	김성기	김시현	김연수
김영기	김영삼	김영실	김영철	김용식	김용철	김용춘	김용현	김유준	김인선	김재석
김재춘	김정임	김정화	김제권	김종수	김종칠	김종태	김준오	김진영	김찬섭	김찬호
김창배	김태수	김해동	김현선	김호인	김호창	김희완	남재경	리홍재	문관효	문미순
문운식	문정규	문칠암	문홍수	민병주	민성동	민영보	민영순	박경숙	박귀준	박기태
박도춘	박문수	박민수	박상근	박수진	박 순	박순자	박양재	박영길	박영달	박영동
박영옥	박외수	박원규	박유미	박은숙	박인호	박재흥	박점선	박정숙	박정열	박정자
박종철	박찬옥	박채성	박효영	방영심	배형동	배 효	서상언	서정수	서주선	석진원
설 휘	손경식	손광식	송민자	송신일	송용근	송진세	신금례	신길웅	신달호	신동식
신동희	신명숙	신명식	신성옥	신승호	신제남	신 철	심계효	심인구	심재관	안병철
양남기	양성모	양승철	양시우	양진니	양 훈	양희석	엄재권	엄종섭	여성구	여원구
염광섭	오명순	오용필	오정식	오주남	우민정	우병규	우삼례	우희춘	유경자	유석기
유영옥	유진선	윤석애	윤신행	윤점용	윤춘수	윤 희	이경애	이경희	이광수	이광하
이규영	이근숙	이기종	이길순	이남찬	이무호	이문규	이병국	이병석	이보영	이복춘
이봉재	이상열	이상태	이성숙	이성연	이순자	이승연	이시규	이양형	이연준	이영수
이영순	이영준	이 용	이유라	이윤선	이일구	이일석	이정애	이정옥	이정자	이제훈
이종민	이종선	이지향	이진록	이쾌동	이태근	이필하	이헌국	이현종	이형국	이형수
이홍연	이홍철	이홍화	이흥남	인옥순	임승오	임재광	임종각	임종현	임현기	임현자
장복실	장성수	장용호	장은경	장은정	장재운	장학수	전기순	전부경	전영현	전우천
정광순	정광주	정기창	정기호	정성태	정순이	정순태	정영남	정응균	정재식	정정식
정주환	정 준	정태영	정태희	조경숙	조경심	조경옥	조국현	조득승	조사형	조성종
조영실	조윤곤	조현판	조호정	주계문	주시돌	지남례	진정식	진태하	차병철	채순홍
채재연	채주희	채태선	채희규	천연수	최 견	최 관	최동석	최미연	최석명	최석필
최성규	최은철	최장칠	최지영	필영희	한석호	한용국	한욱현	허동길	허만갑	허 유
허정숙	현남주	현병찬	홍영순	황만석	황보복례	황행일				

韓國美術作家名鑑
한문서예

발 행 일 2016년 7월 15일

발 행 인 조 강 훈

편 집 장 정 준

편집위원 김 영 철 · 김 동 석

발 행 KOREAN FINE ARTS ASSOCIATION
사단법인 한국미술협회

서울시 양천구 목동서로 225
TEL : 02-744-8053~4 FAX : 02-741-6240
www.kfaa.or.kr

발 행 처 (주)이화문화출판사
인사동 한국미술관
대 표 이 홍 연

등록번호 제300-2012-230
서울시 종로구 사직로10길 17(내자동 인왕빌딩)
TEL : 02-732-7093 FAX : 02-725-5153
www.makebook.net

구입문의 TEL : 02-732-7091~2

I S B N 979-11-5547-213-2

정 가 120,000원

9 791155 472132

03640

KOREAN FINE ARTS ASSOCIATION

사단법인 한국미술협회